스토리 유니버스
STORY UNIVERSE

STORY UNIVERSE

스토리 유니버스

뉴미디어 시대 스토리텔링의 모든 것

이동은 지음

사회평론아카데미

스토리 유니버스

2022년 4월 1일 초판 1쇄 발행
2024년 4월 15일 초판 3쇄 발행

지은이 이동은

편집 이소영·조유리
디자인 김진운
본문조판 민들레
마케팅 김현주

펴낸이 윤철호
펴낸곳 (주)사회평론아카데미
등록번호 2013-000247(2013년 8월 23일)
전화 02-326-1545
팩스 02-326-1626
주소 03993 서울특별시 마포구 월드컵북로6길 56
이메일 academy@sapyoung.com
홈페이지 www.sapyoung.com

ISBN 979-11-67070-55-5 03600

추천의 글

다가오는 메타버스 시대에는 문화와 기술의 장벽이 허물어지면서 디지털 세계의 가능성이 더욱 확장될 것이다. 그런데 메타버스 세계는 사람들의 상상을 구체화하는 스토리텔링 능력이 없이는 구현될 수 없다. 이동은 교수의 『스토리 유니버스』는 그 역할이 더욱 커지고 있는 스토리텔링의 본질을 파악하고 활용할 수 있는 통찰을 제공한다. 미래를 대비하고자 하는 모든 분께 추천한다.

— 김범주 유니티 코리아 본부장

플라톤과 아이언맨의 손을 잡고 메타버스의 이야기를 듣는, 지독히 이론적이지만 상상 이상으로 실전적인 책. 이야기에 등을 기댄 교수, 학생, 기획자, 제작자, 플랫폼 사업자, 유튜버 등 누구라도 읽을 만한 책이자 읽어야 할 책이다.

— 김희재 시나리오 작가, 소설가. 영화 〈실미도〉, 〈한반도〉 등

대중은 어떤 스토리에 열광하는가? 스토리의 힘이 폭발하는 지점은 어디인가? 어떤 캐릭터를 설정하고, 어떤 사건을 어떻게 배치해야 하는가? 그리고 나의 스토리에 최적화된 플랫폼과 미디어는 무엇인가? 대중과 함께 호흡하는 작가로서, 스토리텔링에 대한 고민은 끝이 없다. 이 책이 당신의 스토리텔링에 결정적 힌트를 주기를.

— 류용재 시나리오 작가. 드라마 〈종이의 집: 공동경제구역〉, 영화 〈반도〉 등

이제 스토리텔링만을 이야기하는 사람은 없다. 스토리텔링은 콘텐츠의 한 요소로서 다른 구현 요소들과의 유기적인 관계성이 전제되어야 하기 때문이다. 이 책은 급변하는 미디어 환경 속에서 콘텐츠 형질 변화가 새삼스러울 것이 없어진 지금 이곳, 서사론에 기반을 두면서도 스토리텔링이 최근 수렴하고 있는 팬덤, 상호작용성, 감각적 체험, 게임, 메타버스 등과의 연결성에서 길을 찾고 있다. 창의성, 문해력, 감각적 체험을 종합적 관점에서 조망하며, 보편적인 텍스트를 사례로 들면서 쉬운 언어로 설명한다. 어려운 것을 쉬운 언어로 풀어낼 수 있는 것은 오랜 연구의 내공이 이뤄낼 수 있는 성취가 아니겠는가.

— 박기수 한양대학교 문화콘텐츠학과 교수

빛의 속도로 변하는 디지털 세상에서 '스토리'는 어떻게 변화하고 적응해서 살아남을까? 그것이 궁금하다면 당장 이 책을 펼쳐 보라. 디지털스토리텔링에 대한 모든 것이 여기에 담겨 있다.

— 서미애 미스터리·추리소설 작가. 소설 『잘 자요 엄마』, 『모든 비밀에는 이름이 있다』 등

오늘날의 콘텐츠는 태어난 곳에 머물러 있지 않고 끊임없이 매체를 넘나든다. 콘텐츠의 폭발력은 '다시 쓰기'가 가능할 때 극대화된다. 오리지널 스토리와 함께 매체의 특성을 깊이 이해하고 새로운 이야기를 상상할 수 있는 힘. 이 책은 그 힘에 관한 이야기다. 모든 콘텐츠 크리에이터에게 유용하리라고 확신한다.

— 서성은 한경대학교 문예창작미디어콘텐츠홍보전공 교수

"우리의 우주는 원자가 아니라 이야기로 채워져 있다."는 뮤리얼 루카이저의 말처럼, 『스토리 유니버스』는 광활한 우주 속 끝없이 펼쳐진 스토리들을 요소요소 분석하여 우리가 사는 세계가 어떻게 형성되었고 어디로 나아가고 있는지를 입체적으로 탐색할 수 있는 지도를 제시한다. 읽고 시청하던 스토리텔링에서 스크린 밖으로 나와 향유자와 직접 교감하는 '스토리 리빙'의 대전환점을 마주하고 있는 오늘날, 반드시 읽어야 할 책이다.

— 송인혁 리얼월드 대표

나는 우리나라에서도 픽사나 지브리 같은 애니메이션 스튜디오가 충분히 나올 수 있다고 생각한다. 그런 꿈을 가진 애니메이터이자 크리에이터로서, 비약적으로 발전하는 디지털 콘텐츠의 생태계를 다채롭게 보여주는 이 책이 참으로 반갑다.

— 오성윤 애니메이션 감독. 애니메이션 〈마당을 나온 암탉〉, 〈언더독〉 등

〈오징어 게임〉, 〈지옥〉 등 K-콘텐츠가 세계를 휩쓸고 있다. 이 저력은 어느 날 갑자기 폭발한 게 아니다. 한국의 콘텐츠 제작자들의 꾸준한 노력과 투자가 있었기에 오늘이 있다고 믿는다. 풍부한 사례와 통찰이 돋보이는 분석을 통해 스토리와 뉴미디어의 결합이 어떤 폭발적인 시너지 효과를 일으키는지 설명한 이 책은 나를 비롯한 K-콘텐츠 창작자들에게 거대한 영감의 원천이 될 것이다.

— 조성원 전 한국영화아카데미 원장, 영화 제작자. 영화 〈악마를 보았다〉, 〈황진이〉, 〈마리이야기〉 등

초유의 팬데믹 상황과 함께 우리는 디지털미디어의 발전이 만들어낸 엄청난 속도의 변화에 직면해 있다. 홍수처럼 쏟아지는 콘텐츠와 급변하는 미디어 환경은 창작자와 소비자 모두에게 이야기의 흐름과 가치를 다시 생각하게 한다. 스토리의 본질부터 미래의 스토리텔링까지 일목요연하게 우리가 나아갈 방향을 제시해주는 이 책은 디지털미디어 시대를 살아가는 창작자와 소비자 모두에게 좌표를 알려주는, 반갑고 고마운 책이다.

— 최재원 영화 제작자, 앤솔로지스튜디오 대표. 영화 〈변호인〉, 〈밀정〉 등

신화에서 메타버스까지, 구전에서 게임IP까지, 이론에서 실제까지, 학교에서 현장까지, 스토리텔링의 동향과 법칙을 A부터 Z까지 아우르는 방대하고도 체계적인 결정체이다. 이 책 한 권이면 흥미진진한 스토리 유니버스를 여행하는 히치하이커가 되기에 충분하다.

— 한혜원 이화여자대학교 융합콘텐츠학과 교수

크리에이터로서 살고 있는 내게 다양한 영감을 준 이동은 교수의 (현재까지의) 모든 것이 담겨 있다. 내가 그랬듯 독자들도 이 책에서 '스토리'와 '미디어', '창작'에 대한 영감을 얻기 바란다.

— 홍작가 크리에이터. 웹툰 〈닥터 브레인〉, 〈현혹〉 등

모든 곳에 스토리, 모든 것이 스토리인 새로운 세계의 도래

인간은 오랜 세월 오감을 이용한 커뮤니케이션을 추구해왔다. 그리고 구술문화시대에서 필사문화시대, 인쇄문화시대, 전기문화시대를 거쳐 오늘날의 디지털문화시대에 이르기까지 감각을 확장시켜줄 새로운 도구를 찾아왔다. 이러한 감각의 확장은 미디어 기술의 발전으로 구체화되었다. 사진과 영상은 시각을 확장시켰고, 전화와 레코딩 미디어는 청각을 확장시켰다.

그런데 단일 감각만이 미디어로 재현되는 건 아니다. 미디어의 역사는 인간의 오감을 모두 담기 위한 끊임없는 시도의 역사라고 해도 과언이 아니다. 모든 감각을 융합하고자 하는 공감각의 혁명은 스마트폰과 AR Augmented Reality(증강현실), VR Virtual Reality(가상현실), XR eXtended Reality(확장현실), 그리고 메타버스 metaverse와 홀로그램 hologram 기술로 구현되고 있다. 그야말로 미디어는 감각의 경계를 뛰어넘어 끊임없이 발전하고 진화하고 있다.

새로운 미디어의 등장은 스토리 영역에도 영향력을 끼쳤다. 펜을 들고 종이에, 혹은 모니터를 앞에 두고 키보드를 두드리며 글을 쓰던 우리는 이제 3D 입체로 이루어진 가상의 메타버스에서 아바타를 통해 공간을 탐색하며 새로운 형식의 스토리를 만들고 향유하고 있다. 스토리 구성의 3요소 중 하나인 '인물'은 이 공간을 탐색할 캐릭터의 설계로 그 명맥을 이어가고 있으며, '사건'은 UX User eXperience · UI User Interface의 사용자 경험 디자인, 그리고 게임과 같은 상호작용적 미디어interactive media에서 플레이어로 하여금 특정한 임무를 수행하게 하는 구조의 설계, 즉 퀘스트 디자인으로 분화했다. 시공간과 사상에 대한 '배경' 설계는 세계관 디자인으로 변주되었고, 경제, 정치, 커뮤니케이션 등의 시스템 설계로 확장되었다. 말 그대로 '혁명'에 가까운 새로운 패러다임이 스토리텔링 기술에 접목되기 시작한 것이다.

그럼에도 오늘날 스토리텔링과 관련된 학문적 담론은 고전적 설계, 즉 전통적인 이야기 구성인 아크 플롯arc plot에 집중하고 있다. 정작 오늘날 대중에게 주목받는 미디어는 책이 아니라 웹web이고, 텔레비전이 아니라 게임과 메타버스인데 말이다. 소설의 시대에 유효했던 논의의 틀을 그대로 유지하면서 새로운 스토리텔링을 이야기한다는 것은 분명 한계가 있다.

이 책은 전통적인 미디어의 스토리텔링을 포함하면서도 점점 정교해지고 강력해지는 미디어 융합 시대를 맞아 모든 미디어를 망라하는 스토리텔링 교과서가 필요하지 않을까 하는 고민에서 시작되었다. 기획 프로듀서이자 콘텐츠 스토리텔러로서 산업현장에

서 연극, 영화, 게임, 메타버스의 콘텐츠 기획과 스토리텔링을 직접 진행한 필자의 경험은 이 책의 실효성을 담보하는 데 큰 역할을 할 것이라고 믿는다. 또한 대학에서 서사학을 비롯한 미디어와 커뮤니케이션학, 인류학, 신화학, 심리학, 디지털 기술과 관련된 컴퓨터공학, 게임학, 디자인학 등 이종 학문의 이론을 공부하고 융합 학문을 교육한 경력은 지식을 체계화하고 디지털 패러다임 시대 스토리텔링의 원칙과 원리를 밝히는 데 큰 도움이 되었다.

디지털스토리텔링이라는 학문은 디지털 기술을 공학적이고 기술적인 측면에서가 아니라, 사회와 문화, 예술 전반에 혁신을 불러일으키는 패러다임으로 바라보는 체계다. 디지털 기술이 이야기 자체를 어떻게 바꾸고 있는지, 이야기 행위에는 어떤 변화 양상이 만들어지는지, 이야기를 만들고 향유하는 우리의 경험은 어떻게 차별화되고 있는지를 총체적인 관점에서 연구하는 학문인 것이다.

이 책의 독자가 누구일 것인가에 대해 마지막 순간까지도 깊은 고민과 진지한 토론이 이어졌다. 문화콘텐츠학을 전공하는 학생들일까? 아니면 문화콘텐츠 분야에 종사하는 전문가들일까? 문화콘텐츠를 향유하고 있는 일반 대중에게는 이 책이 필요 없을까?

실제 대학의 문화콘텐츠 유관 학과에서는 '디지털스토리텔링'이라는 키워드로 필수 과목이 개설되어 강의가 이루어지고 있다. 더불어 이 책의 많은 부분은 누구나 수강 신청하여 강의를 들을 수 있는 한국형 온라인 공개강좌인 K-MOOC에서 진행되고 있는 필자의 강의 내용을 포함하고 있기 때문에 문화콘텐츠 관련 실무자나 전공생이 이 책의 핵심 독자인 것은 당연할 것이다.

반면 생각해보라. 오늘날 스토리텔링은 영화와 애니메이션, 게임, 공연, 광고와 같은 대중미디어뿐 아니라 클래식, 순수미술, 무용 등의 순수예술 장르, 그리고 문화나 예술과는 전혀 관계가 없을 것 같은 다양한 산업현장과 교육현장, 정책 분야 곳곳에서도 너무나도 필요한 기술이 되었다. 그렇다면 이 책은 동시대를 살고 있는 모든 사람이 읽을 수 있는, 아니 읽어야 하는 책이 아닐까? 우리는 누가 뭐라 해도 스토리텔링의 시대를 살고 있으니 말이다.

이 책은 크게 3부로 구성되어 있다.

1부에서는 스토리와 스토리텔링, 그리고 디지털스토리텔링으로 진화하고 있는 학문의 기초 개념과 특징들을 살펴본다. 1장에서는 구술문화시대부터 오늘날의 디지털문화시대까지 이야기 예술이 어떻게 진화했는지 그 맥락과 함께 디지털문화시대 이야기 예술의 핵심적 특징을 짚어보았다. 특히 디지털스토리텔링의 대표적 특징을 설명한 2장은 독자들에게 조금 낯설 수도 있겠다. 하지만 우리는 실제 살아가면서 다양한 스토리텔링의 사례를 공기처럼 접하고 있기 때문에 그 사례들과 연관지어 생각해보면 자연스럽게 이해할 수 있을 것이라고 믿는다. 3장에서는 디지털미디어의 특성을 살펴보았다. 미디어의 아버지라고 불리는 마셜 매클루언Herbert Marshall McLuhan의 핵심 이론부터 재매개와 하이퍼매개 등 뉴미디어의 핵심적 특징을 설명했다.

2부는 디지털스토리텔링의 3인방, 즉 이미지 스토리텔링(4장)과 영상 스토리텔링(5장), 게임 스토리텔링(6장)을 집중적으로 살펴보

왔다. 이를 통해 각각의 미디어가 어떻게 발전해왔으며, 앞으로 어떻게 발전해나갈 것인지에 대한 힌트를 발견할 수 있을 것이다.

3부는 디지털스토리텔링의 확장 영역을 다루었다. 트랜스미디어 스토리텔링(7장)을 비롯해, 브랜드 스토리텔링과 대체현실게임 Alternate Reality Game, ARG, 팬픽션(팬픽)과 캐릭터 중심 스토리텔링 (8장), 메타버스와 경험 시대의 스토리텔링(9장) 등 미디어 간의 경계가 무너지고 다양한 융합이 일어나는 현상들을 주목하고, 그 변형의 사례들을 살펴보았다. 더불어 스토리텔링 기술과 함께 변화하는 박물관, 공연예술, 웹툰과 웹소설, VR 콘텐츠, 그리고 넷플릭스 Netflix 같은 OTT Over The Top까지 독자들에게 익숙한 콘텐츠를 예로 들어 설명하려고 노력했다. 앞으로 우리가 주목하고 지향해야 할 디지털스토리텔링의 미래는 바로 여기에 있다.

이야기 예술은 어떻게 진화해왔고 또 어떻게 발전하고 있을까? 디지털 기술의 발전은 이야기 예술을 변화시키는 데 얼마나 큰 영향력을 발휘할 것인가? 우리는 이 변화하는 세상에서 어떤 새로운 이야기 경험과 가치를 만나고, 또 찾아가고 있는 것일까?

이 책은 이런 질문들의 해답을 찾아가는 여정이다. 이 여행을 함께할 동료가 더욱 많아지기를 바란다. 앞으로도 이야기 예술은 기술의 발전에 따라 더욱 변화할 것이다. 우리의 삶에 새로운 경험과 가치를 제공해주는 디지털스토리텔링의 세계를 공부하는 일이 미래를 준비하는 첫걸음이라고 믿는 이유다. 두근거리는 마음으로 스토리텔링의 세계로 떠나보자.

차례

1부

스토리,
디지털스토리텔링으로
다시 태어나다

1장

스토리, 스토리텔링,
그리고 디지털스토리텔링

옥상에서 떨어진 한 남자의 비극적인 이야기

한 남자가 오늘 아침 고층빌딩 옥상에서 떨어져 즉사했다. 남자는 어제 7년 반 동안 사귀었던 연인으로부터 헤어지자는 통보를 받은 것으로 알려졌다.

자, 이 문장은 스토리일까, 아닐까? '스토리'라고 생각하는 독자들은 아마도 학창 시절 국어 시간에 배웠던 '이야기의 3요소'를 떠올리며, 인물, 사건, 배경이 모두 들어 있으니 스토리가 맞다는 결론을 내렸을 것이다. 또 원인과 결과 관계로 얽힌 문장이니 스토리가 맞다고 생각한 독자도 있을 것이다. 7년이 넘는 오랜 시간 동안 사귀었던 연인과 헤어진 남자라면 당연히 너무 슬퍼서 되돌릴 수 없는 불행한 결말을 선택한 것이라고 해석하면서 말이다.

틀린 논리는 아니다. 그렇다면 이 두 문장은 정말 스토리인가?

사실은 그렇지 않다. 엄밀히 말해 이 두 문장은 스토리가 아니라 정보의 나열에 불과하다. 두 문장을 잘 읽어보자. 실제 일어난 일을 설명한 문장을 붙여놓았을 뿐이다. 그럼에도 우리는 이 두 문장을 이어 읽는 순간, 이것을 스토리라고 이해한 것이다.

도대체 '스토리'와 '스토리 아님'을 구분하는 기준은 무엇일까? 이 책의 첫 번째 물음은 바로 이것이다. 누구나 아는 것 같지만 막상 설명할 수는 없는, 그 모호하고 매력적인 스토리의 세계로 여행을 떠나보자.

디지털+스토리+텔+링

스토리텔링의 시대

인간은 태어나면서부터 이야기, 즉 스토리 속에서 살아간다. 우리가 살아가는 데 꼭 필요한 산소처럼, 이야기는 인간의 본성과도 같은 것이다. 이야기 예술은 입에서 입으로 소식을 전하던 시대 이래 매 순간 진화하고 있다. 현대에 와서는 소설, 만화, 애니메이션, 영화, 게임은 물론이고 AR, VR, XR, 메타버스와 홀로그램까지 다양한 미디어를 통해 스토리텔링storytelling이 확장되고 있고, 그에 맞춰 스토리텔링 기술 또한 변모하고 있다.

더불어 우리 삶의 모든 영역에서 스토리의 중요성은 더욱 강조되고 있다. 인류는 스토리가 지닌 강점들을 매개로 할 때 원하는 바를 보다 효과적으로 전달할 수 있음을 깨달았다. 특히 디지털 기술이 등장하고 디지털 시대에 접어들면서 스토리와 다른 영역의 융

합은 더욱 수월해졌다. 교육, 의료, 정치, 경제 등 스토리와는 이질적인 특성을 지닌다고 생각되는 분야에서도 스토리를 활용한 콘텐츠와 서비스 들을 만들어내기 시작한 것이다. '모든 곳에 스토리, 모든 것이 스토리'라는 말에 고개를 끄덕일 수밖에 없을 정도다. '스토리 유니버스story universe'의 시대다.

그런데 스토리 자체가 전부는 아니다. 입에서 입으로 스토리를 전하던 구술문화시대나 인공적 기술의 일환인 문자를 통해 스토리를 향유하던 시대는 지나갔기 때문이다. 시각과 청각을 중심으로 하는 미디어들의 등장은 새로운 스토리 라이팅story writing의 도입을 요구하기 시작했고, 웹, 게임, 메타버스와 같은 상호작용적 미디어의 등장은 스토리 창작이 아닌 스토리 세계story world를 설계하는 building 기술을 필요로 하고 있다.

특히 디지털미디어가 출현하면서 등장한 새로운 양상의 스토리텔링을 '디지털스토리텔링digitalstorytelling'이라고 한다. 디지털스토리텔링을 '디지털 기술을 매체 환경 또는 표현 수단으로 수용하여 이루어지는 스토리텔링'으로 정의하기도 한다.[1] 하지만 이런 정의는 지나치게 포괄적이고 개념적이다. 오늘날 다양한 미디어에서 콘텐츠를 창작하거나 서비스를 기획, 운영하기 위해서는 보다 구체적이고 명확한 이해가 필요하다.

디지털스토리텔링의 본질을 파악하기 위해 우선 '디지털스토리텔링'이라는 단어를 살펴보자. 이 단어는 'digital', 'story', 'tell', '~ing'으로 쪼개지는 합성어이다. 이렇게 쪼개진 하나하나의 개념과 의미를 분석하는 것으로 논의를 시작해보고자 한다.

빈칸을 채우는 상상력, story

우선 스토리란 무엇인지부터 살펴보자. 스토리는 '이야기'를 뜻한다. 너무나도 익숙한 단어이지만 한마디로 정의 내리기 쉽지 않다. 가장 쉬운 방법은 사례를 통해 정의를 내려보는 것이다. 이 장의 서두에 언급한, 이별 통보를 받은 한 남자의 이야기를 다시 한번 살펴보자.

> 한 남자가 오늘 아침 고층빌딩 옥상에서 떨어져 즉사했다. 남자는 어제 7년 반 동안 사귀었던 연인으로부터 헤어지자는 통보를 받은 것으로 알려졌다.

많은 사람들이 스토리라고 인식하는 이 두 문장은 엄밀하게 말해 스토리가 아닌 정보의 나열이다. 왜일까?

우선 이 두 문장 사이의 인과관계가 분명하지 않기 때문이다. 이런 일이 있었다고 상상해보자. 이 남자는 7년 반 동안 한 여자로부터 스토킹을 당하고 있었고, 어젯밤 이별 통보로 감옥 같았던 7년 반의 삶에 종지부를 찍게 되었다. 드디어 그는 오늘 아침 싱그러운 자유를 누릴 수 있게 된 것이다. 행복감을 만끽하기 위해서 출근도 일찍 했고, 신선한 공기를 마시려고 빌딩 옥상에 올라가 커피 한잔을 하고 있었는데, 그만 너무 기쁜 나머지 발을 잘못 내디뎌서 돌이킬 수 없는 상황에 직면했다고 말이다.

만약 이 불행한 남자의 사연이 이렇다면 이 두 문장은 인과관계

로 묶을 수 없다. 실제 일어난 일을 그대로 나열하는 정보일 뿐이다. 그렇기에 '스토리다'라고 판단할 수 없는 것이다.

하지만 실제 남자의 사연이 이렇든 아니든 이 두 문장만 놓고 보았을 때 그냥 정보라고 하기엔 뭔가 께름칙한 구석이 있다. 왠지 두 문장을 인과관계로 묶고 싶은 욕망에 사로잡히기 때문이다. 도대체 우리는 왜 이 두 문장을 하나로 연결해 원인과 결과라는 관계로 바라보게 되는 것일까?

별개의 두 문장을 엮는 어떤 힘, 그것은 바로 '상상력'이다. 우리는 살면서 직·간접적으로 경험하는 많은 일로 인해 '저렇게 오랜 시간 연인이었는데 헤어졌으니 얼마나 상심이 컸을까'라는 생각을 자연스럽게 하게 된다. 그리고 죽음을 선택할 수밖에 없는 남자의 상실감을 상상한다. 결국 우리는 두 문장 사이의 빈칸을 상상력이라는 신비로운 능력으로 적극적으로 메우는 것이다.

이와 관련하여 영화에서는 '몽타주montage 기법'이라는 것이 있다. 러시아 영화 이론가이자 감독인 세르게이 에이젠슈타인Sergei M. Eisenstein은 "하나의 세포들이 모여 새로운 생명이 탄생하듯이 장면과 장면이 모여 새로운 개념이 창조된다."[2]고 생각했다. 즉, 이야기는 쇼트short와 쇼트의 단순한 결합이 아니라 쇼트들의 충돌에 의해 '제3의 의미'가 만들어지는 것이며, 컷cut과 컷이 연결될 때에는 단순한 연결 이상의 어떤 의미가 있다는 말이다. 이를 몽타주라고 한다.

예를 들어 다음 다섯 개의 장면이 순서대로 보여진다고 상상해 보자.

[#1]

한 여자가 커다란 허겁지겁 슈트케이스에 몇 가지 옷을 담고 있다.

[#2]

소방서. 사이렌 소리가 울리자 휴식을 취하던 소방관들이 급하게 출동할 채비를 한다.

[#3]

여자가 옷장에서 옷을 챙기면서 창문 너머의 상황을 살핀다. 초조해 보인다.

[#4]

거리에 사람들이 모여서 건너편의 빌딩을 쳐다보면서 안타까운 표정을 짓고 있다.

[#5]

소방차가 사이렌을 울리며 도로를 달려간다.

자, 여기까지. 혹시 여자가 사는 아파트에 불이 나서 소방차가 출동하는 긴장감 넘치는 스토리를 떠올리고 있지 않은가? 하지만 이 장면의 결말은 그렇지 않다. 여자가 급하게 계단을 내려오면 아파트 1층에는 오픈카에서 연인이 기다리고 있다. 그는 비행기 시간에 늦지 않으려면 서둘러야 한다며 차에 시동을 건다. 남녀는 한껏 들뜬 마음으로 여름휴가를 떠난다. 그제야 소방차가 도착한다. 그런데 소방차가 도착한 곳은 그녀의 아파트가 아닌 완전히 다른 빌딩 앞이다. 소방차는 신속하고 정확하게 불을 꺼나간다. 거리에 즐비해 있던 사람들은 겨우 안심하고 가슴을 쓸어내린다.

이야기의 전말이 드러나고 나면 우리는 그제야 깨닫는다. 실제로 그녀의 집에 불이 났다는 것을 알려주는 장면은 한 번도 나온 적이 없다는 것을 말이다. 그럼에도 우리는 왜 여자의 아파트에서 불이 났다고 생각한 걸까?

그 해답은 바로 우리의 상상력이다. 컷과 컷 사이에는 사실 수많은 빈칸들이 존재한다. 그리고 그 빈칸은 자연스럽게 우리의 상상력으로 채워진다. 자발적으로, 그리고 적극적으로 말이다. 그렇게 우리는 너무나도 자연스럽게 '서둘러 짐을 싸는 여자'와 '화재'라는 별개의 두 사건을 연결시키고, '정보'를 '스토리'로 변화시킨다.

발터 벤야민Walter Benjamin에 따르면, 스토리와 정보는 네 가지 속성에서 그 차이점을 드러낸다.[3]

첫째, 스토리는 '먼 곳'에서 일어나는 흥미로운 이야기이다. 여기에서 '먼 곳'은 시간이나 공간적으로 거리가 있는 상태를 말한다. 수많은 이야기가 "아주 먼 옛날 호랑이 담배 피우던 시절에……"로 시작하는 이유가 바로 여기에 있다. '멀다'라는 말은 이야기를 듣는 이가 흔하게 접할 수 없다는 속성을 내재한다. 시간적으로 '먼' 오래전에 일어난 일들은 내가 살지 않았던 시대였기 때문에 알 수 없고, 공간적으로 '먼' 것 또한 내가 가보지 않은 곳에서 일어나는 일이기 때문에 경험하기 어렵다. 내가 직접적으로 경험할 수 없는 이야기에 흥미를 갖는 것은 인간의 자연스러운 본성이다. 이런 성질을 '원방성遠方性' 혹은 '비일상성'이라는 말로 표현하기도 한다.

반면 정보는 상대적으로 가까이에서 일어나는 검증 가능한 것이다. 그 자체로 이해할 수 있어야 하고, 또한 그 정보가 사실인지

아닌지를 확인할 수 있어야 한다.

스토리의 두 번째 속성은 '기억 유도성'이고, 세 번째 속성은 '장기 지속성'이다. 두 번째와 세 번째 속성은 함께 설명할 수 있다. 스토리는 듣는 이에게 기억되기를 의도한다. 그렇기 때문에 생명력과 유용성을 유지하기 위한 여러 가지 방법을 고안해낸다. 예를 들어 지금까지 읽은 이 책의 여러 내용 중 여러분의 기억에는 아마 (여러분의 상상력이 덧붙여진) '빌딩 옥상에서 떨어진 남자의 이야기'나 '남자친구와 여행을 떠나는 여자의 이야기'가 남아 있을 것이다. 함께 슬퍼하고 놀라고 안타까워하는 등의 감정 공유를 통해 기억을 유도하고, 그 기억을 장기적으로 지속시키려 노력하는 것이 바로 스토리의 중요한 특성이다.

그러나 정보는 다르다. 사실 정보도 매우 자극적인 성격을 가지고 있다. 시선을 집중시키는 뉴스의 헤드라인을 떠올려보자. 충격적인 사건사고들이어야 뉴스가 된다. 정보 역시 정보를 접하는 이를 자극하기는 마찬가지다. 하지만 정보는 전달되는 그 순간부터 내용의 유용성과 생명력을 잃는다. 우리가 학교 공부로 쌓은 지식을 자꾸 까먹는 까닭이기도 하다.

마지막으로 스토리는 사건 혹은 사물과 함께 체험한 사람의 흔적을 전달하는 속성을 갖는다. 이런 속성을 '화자성'이라고 하는데, 같은 내용을 전달하더라도 전달하는 사람에 따라서 그 내용이 과장되기도 하고 때로는 생략되기도 하는 특징을 말한다. 연예인들이 연예 오락 프로그램에 출연해서 재미났던 에피소드를 말하는 상황을 떠올려보자. 정말 별것 아닌 이야기를 너무나도 재미있게 말하

[표 1-1] 스토리와 정보의 속성

	거리	목적	전달의 지속성	진실성
이야기	• 원방성 (비일상성) • 먼 곳에서 일어난 흥미로운 이야기	• 기억 유도 (감정 체험) • 듣는 이에게 기억되기를 의도함	• 장기 지속성 (공통의 경험과 보편적인 고민, 보편적인 감정) • 오랜 시간 기억되며 내용의 생명력과 유용성을 유지	• 화자성 • 사건, 사물과 함께 체험한 사람의 흔적 전달
정보	• 가까이에서 일어나는 검증 가능한 이야기	• 듣는 이를 자극하기를 의도함	• 전달된 그 순간부터 내용의 유용성과 생명력 쇠퇴	• 사건과 사물의 순수한 실체를 전달

는 사람이 있는가 하면 엄청 흥미로운 사건도 밋밋하게 전달하는 사람이 있다. 흥미로운 것은 이 화자성은 말하는 사람의 상태만 반영되는 것이 아니라 듣는 사람들의 태도와 피드백과도 직접적인 관련이 있다는 점이다. 소위 '리액션 부자'에게 말을 할 때에는 왠지 모르게 신이 나서 더 재미있게 과장해서 말하게 된다. 반대로 듣는 사람이 무덤덤하면 말할 맛이 뚝 떨어지기 마련이다.

반면 정보는 사건과 사물의 순수한 실체를 전달하기 때문에 누가 전하더라도 같은 내용이다. 사실 그래야만 정보의 진실성이 유지될 수 있다. 특정한 사건이 일어났을 때 그것을 전달하는 사람에 따라서 모두 다른 내용을 전달하게 된다면 문제가 생길 수 있다. 정보는 정확하고 신속하게, 변형 없이 전달되어야만 가치가 있다.

이런 네 가지의 속성을 기본 특성으로 한 스토리 연구는 주로

서사학이라는 연구 영역 안에서 '어떤 스토리가 좋은 스토리인지'를 연구하는 방향으로 진화해왔다.

메시지를 전달하는 방법론, tell

'storytelling'의 'tell'은 문자 그대로 번역하면 '말하기'라고 해석할 수 있다. 'tell'은 사전적으로는 말이나 글로 알리는 것, 전하는 것을 뜻하지만 스토리텔링의 '텔'은 어떤 사실이나 정보의 전달만을 의미하지는 않는다. 어떻게 말할 것인지, 무엇을 통해 메시지를 전달할 것인지 그 구체적인 방법론과 직접적인 관련이 있다. 좀 더 전문적이고 학술적인 단어를 사용하면, 담화discourse, 즉 '이야기하는 행위'에 대한 영역이다.

쉬운 예를 하나 들어보자.

연인이 있다. 사랑하는 마음을 전해야 하는데, 어떻게 전할 수 있을까? 어떤 행위를 통해 마음을 전해야 할까? 가장 먼저 떠오르는 방법이 바로 '사랑해'라고 직접 말하는 것이다. 하지만 자신의 마음을 이렇게 직접적으로 표현하는 데는 분명 용기가 필요하다. 그래서 부끄러움을 많이 타는 소심한 사람이라면 "사랑해"라고 쪽지를 써서 슬며시 건네고자 할 것이다. 글을 모르는 미취학 아동이거나 혹은 외국인이라면? 손으로 하트를 만들거나 종이에 커다란 하트를 그려서 자신의 마음을 전하면 되지 않을까? 유튜브에서 활발하게 활동하는 크리에이터라면 아마도 아름다운 음악과 따뜻한

이미지들이 가득한 영상을 만들어서 자신의 사랑을 표현할 것이다. 사랑하는 마음은 하나이지만 그 마음을 표현하는 방법은 무궁무진하다는 것이 중요하다.

사랑을 표현하는 다양한 방법이 바로 'tell'의 영역이고, 이 표현 수단들을 미디어라고 부른다. 말, 글, 이미지, 제스처, 나아가 영상 등이 바로 미디어다. 중요한 것은 미디어가 달라지면 같은 메시지라도 다른 느낌을 준다는 것이다. 그렇기 때문에 커뮤니케이션을 시도하는 사람들은 어떤 미디어를 선택할 것인지 늘 고심한다. 반대로 특정 메시지에 적합한 특수한 미디어도 존재하기 마련이다. 그러니 메시지를 구체화하고 구현하는 미디어인 'tell'의 영역이 강조되는 것은 어쩌면 당연한 결과일지도 모른다. 이처럼 특정 미디어에 적합한 스토리는 분명 존재하며 미디어마다 스토리 기술의 방법론 또한 다르다는 것은, 스토리가 아닌 스토리텔링에 대한 연구가 주목받아야 하는 이유이기도 하다.

피드백과 노이즈, ing

이야기와 담화가 작동하는 원리를 생각해보면, 전통적인 커뮤니케이션 모델을 떠올릴 수 있다. 전통적으로 커뮤니케이션은 메시지를 보내는 '발신자sender'와 메시지를 받는 '수신자receiver'를 축으로 발생한다. 담화 방법에 따라서 발신자의 위치에는 옛이야기를 들려주는 할머니, 소설 쓰는 작가, 영화를 만드는 감독, 게임을 개

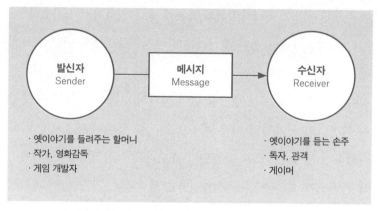

〔그림 1-1〕 **커뮤니케이션 모델과 관계자들**

발하는 개발자들이 올 수 있다. 수신자의 위치에는 옛이야기를 듣는 손주, 소설 읽는 독자, 영화를 관람하는 관객, 게임 플레이를 하는 게이머 등이 위치할 수 있다.

이런 메커니즘에 기반하여 지금까지 스토리 연구자들은 좋은 작가란 누구인지, 어떻게 하면 좋은 작가가 될 수 있는지, 또 향유자가 작가의 메시지를 해석하기 위해서는 어떤 리터러시literacy, 즉 문해력이 필요한지를 연구했다. 뿐만 아니라 다양한 미디어가 등장하고 그에 걸맞은 스토리 기법들이 연구되면서 스토리텔링이라는 영역에서 미디어라는 것은 무엇이고 또 어떻게 발전해가고 있는지, 미디어에 따라 스토리(메시지)는 어떻게 창작되고 변주되어야 하는지에 대한 연구들이 활발하게 진행되고 있다. 바로 작가론, 창작론, 비평론으로 유형화되는 연구들이다.

그런데 디지털 기술로 중무장한 웹이나 게임과 같은 새로운 미디어가 등장하면서 발신자에서 수신자로 일방향성을 가지고 메시

지를 전달하던 커뮤니케이션의 흐름에 변화가 생기기 시작했다. 이야기를 향유하기만 했던 수신자들이 메시지를 수용하면서 동시에 메시지에 대한 피드백을 최초의 발신자에게 다시 전달하기 시작한 것이다. 웹툰을 보면서 댓글을 달아 작가의 다음 창작 활동에 영향을 끼친다거나 게임의 여러 퀘스트quest 중 특정한 퀘스트를 하나 선택하여 수행함으로써 자신만의 스토리를 직접 만드는 인터랙티브 콘텐츠interactive contents의 사례들을 생각해볼 수 있다. 이 피드백 때문에 오리지널 메시지original message가 달라지기도 하고 최초의 발신자가 수신자가 되는 변화를 경험하기도 한다.

매우 흥미로운 것은 이 피드백이 디지털 시대 이전에는 존재하지 않았던 영역이라는 점이다. 이는 커뮤니케이션 모델의 수신자들이 스토리를 엮는 적극적인 주체가 될 수 있는 가능성이 열린 디지털 시대가 도래하고 나서야 비로소 등장했다. (이 부분에 대해서는 2장에서 다시 자세하게 언급할 것이다.) 여기에서는 커뮤니케이션 모델에 새롭게 등장한 피드백의 영역이 바로 'ing'에 해당하는 부분이라는 점을 기억하자. 이렇듯 스토리의 연구 영역이었던 메시지에 수신자가 개입함으로써 스토리의 변화가 일어났고, 학자들은 발신자(창작자)와 수신자(향유자)의 위치, 역할, 입장이 어떤 변화 양상을 가져오는지에 주목하기 시작했다. 이것이 바로 확장된 스토리텔링 연구이다.

'ing'의 또 다른 한 축으로는 '노이즈noise'를 들 수 있다. '노이즈'는 일반적으로 발신자가 수신자에게 메시지를 전달하는 과정 중에 생성된다. 예를 들어 친구와 수다를 떨고 있는데 큰 폭발음이 들린

다거나 공사장 소음이 들린다고 생각해보자. 이야기가 제대로 전
달될 수 있을까? 외부적인 방해나 소음 가득한 환경은 메시지를 왜
곡시키기 마련이다. 그래서 이 '노이즈'의 영역은 커뮤니케이션 모
델에서 늘 '공공의 적' 취급을 받아왔다. 노이즈가 개입되면 제대로
된 커뮤니케이션이 어렵다는 생각 때문에 늘 제거되어야 하는 요
소로 여겨진 것이다.

그러나 스토리텔링 연구에서는 노이즈의 영역 역시 함께 고민
되어야 한다. 노이즈가 발생할 수밖에 없는 상황이나 세대에 따라
다르게 반응하는 특정 노이즈에 대한 연구는 스토리를 '텔링'하는
방식이나 과정을 설계하는 데 도움을 주기 때문이다. 스토리가 담
화로 변화하는 과정에서 개입되는 노이즈가 메시지를 어떻게 변화
시키는지, 그리고 그 변화 양상이 발신자와 수신자에게 어떤 영향

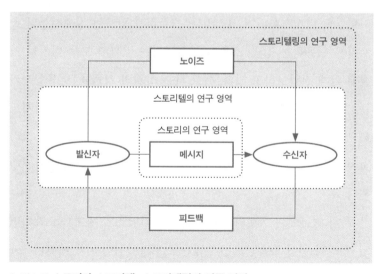

〔그림 1-2〕 **스토리와 스토리텔, 스토리텔링의 연구 영역**

을 미치는지를 연구하는 것 또한 스토리텔링 연구의 영역이라 할
수 있다.

이처럼 이야기가 담화로 변화하는 과정, 댓글 등 새로운 메시지
를 만들어내는 특정한 피드백의 양상, 그리고 노이즈를 비롯한 이
야기가 전달되는 환경을 연구하는 것이 바로 스토리텔링의 'ing'에
해당하는 연구 영역이다.

디지털 패러다임과 스토리텔링

결국 스토리텔링은 이야기 자체, 이야기하는 행위, 그리고 이야
기가 담화로 변하는 과정 전체를 연구하는 학문이라고 할 수 있다.
문제는 여기서 끝나지 않는다. 기술은 진화하고, 그에 발맞춰 스토
리텔링도 디지털화되기 시작했다. 스토리를 만드는 일에서부터 스
토리를 향유하는 방법, 스토리를 퍼트리는 일까지 모두 디지털 기
술에 의해 진일보하고 있다. 서로 다른 성질의 것들을 잘 융합시키
는 디지털의 속성 때문인지, 이종의 스토리들이 서로 결합되기도
하고 하나의 스토리가 여러 다른 스토리로 분절되기도 한다. 그리
고 이 모든 일은 디지털 기술에 의해서 너무나도 쉽고 빠르게 진행
된다.

특히 최근에는 현실의 확장으로서 메타버스의 세계가 도래하면
서, 우리가 현실에서 만드는 수많은 스토리텔링이 이제 메타버스에
서도 겹겹이 생성되고 있다. 상호작용성interactivity이라고 하는 디지

털미디어의 독특한 성질 때문에 창작자와 향유자의 경계가 무너지는 것을 필두로, 디지털 기술은 컴퓨터의 발전과 함께 스토리텔링의 많은 변화를 이끌어가고 있는 것이다. 결국 스토리텔링이 디지털이라는 기술과 만났을 때 이야기가 어떻게 변모하는지, 이야기하는 행위의 표현 수단인 미디어는 어떤 변화를 겪고 있는지, 그리고 그 과정에서 우리의 경험은 어떻게 달라지는지 등을 총체적으로 연구하는 학문이 바로 디지털스토리텔링이라고 할 수 있다.

최근 스토리텔링 기술은 엔터테인먼트 분야 외에도 여러 영역에서 다양하게 활용되고 있다. 기업은 자신의 세계관이나 가치관을 확립하고 그것을 대중에게 인식시키기 위해 디지털스토리텔링 기법을 십분 활용한다. 교육, 의료, 정치, 경제 분야에서도 디지털스토리텔링 기법을 활용하여 본래의 목적을 효과적으로 달성할 수 있는 방법을 모색하고 있다. 그렇기 때문에 디지털스토리텔링에 대한 연구는 지금 이 시대를 살아가는 우리에게 반드시 필요한 공부이고, 우리는 디지털을 공학적이고 기술적인 측면에만 집중해서 판단할 것이 아니라 문화, 예술, 사회 저변의 모든 것을 변화시키는 패러다임으로 이해해야 할 것이다.

이야기 예술의 진화

구술문화시대의 이야기 예술

인간의 역사와 함께 성장하고 진화한 이야기 예술은 오랜 시간을 거쳐 발전해왔다. 인류는 입에서 입으로 소식을 전하며 인간의 오감을 모두 활용해 생생한 메시지 전달을 추구했던 구술문화시대에서 글이라는 기술의 발명과 함께 필사문화시대로 진입했고, 인쇄술이 발명되면서 책을 그 핵심적인 미디어로 하는 인쇄문화시대를 맞이해 찬란한 문명을 꽃피우기 시작했다. 이후 이미지를 기록하는 새로운 기술이 등장하고, 그 기록이 움직이는 영상으로까지 발전하면서 영화를 중심으로 하는 전기문화시대로 진입했으며, 디지털이라는 새로운 기술의 등장은 우리를 컴퓨터 기반의 인터넷, 웹, 게임, 메타버스라는 새로운 패러다임으로 우리를 안내했다. 그리고 이제 우리는 디지털문화시대라는 거대한 문명사적 전환을 마주하

고 있다.

흥미로운 점은 이야기 예술의 진화가 오늘 여기서 끝나지 않을 것이라는 점이다. 새로운 기술은 더욱 빠른 속도로 우리 앞에 소개될 것이고, 이 기술들은 우리의 이야기 문화를 더욱 풍성하고 다채롭게 만들어줄 것이다.

수백만 년 전 지구상에 인류가 처음 나타났다. 신체적·지능적인 면에서 오늘날 인류의 조상이라고 할 수 있는 크로마뇽인은 약 4만 년에서 3만 년 전에 나타났다. 그들이 살았던 시대를 원시시대라고 하는데, 원시인들은 나무 열매와 풀뿌리 등을 채집하고 짐승이나 물고기를 잡아먹으면서 살았다. 그렇기에 사냥을 하는 사냥꾼들은 사나운 짐승으로부터 공격을 당하는 일이 많았다.

이런 상황을 상상해보자.

그날도 다른 날과 다르지 않았다. 한 무리의 청년들이 돌을 깨서 만든 무기를 들고 사냥을 나간다. 시간이 얼마 지나지도 않았는데 저 멀리 멧돼지가 보인다. 그런데 멧돼지 무리가 청년들을 먼저 발견한다. 잔뜩 성이 난 멧돼지 무리로부터 청년들은 무차별 공격을 당한다.

가까스로 목숨을 구한 청년 하나가 마을로 돌아와 이 비극적인 사실을 전한다. 움막을 고치느라 사냥을 함께 가지 못했던 청년 하나가 창을 집어 들고 친구를 잃게 만든 맹수를 때려잡아 복수하고야 말겠다고 다짐한다. 숲으로 달려간 그는 친구를 죽인 그 멧돼지를 향해 창을 날린다. 그리고 치열한 전투 끝에 맹수를 무찌르는 데 성공한다.

복수에 성공한 청년은 마을로 돌아와 자신의 용맹스러웠던 사냥 이야기를 자랑하듯 마을 여자들에게 떠들어댄다. 청년이 잡아온 멧돼지는 숯불에 잘 구워지고 있다. 마을 여자들은 청년의 무용담을 들으면서 후각을 자극하는 바비큐의 냄새를 맡는다. 청년의 몸에 묻은 맹수의 비릿한 피 냄새를 맡기도 하고, 청년의 우람한 알통을 만져보기도 한다. 아이들은 다 구워진 쫄깃한 멧돼지 바비큐를 맛보면서 청년과 맹수의 결투 장면을 떠올린다.

친구를 잃은 것은 너무나도 슬픈 일이었고 사냥은 힘들고 어려운 일이어서 서 있을 힘조차 없을 것 같지만, 청년을 향한 마을 사람들의 환호와 환대는 그를 들뜨게 만든다. 그의 무용담을 듣는 마을 여자들의 반응에 따라 그와 멧돼지의 전투는 더 화려해지기도 하고 또 반대로 시시할 정도로 짧게 끝나기도 한다.

우리는 이런 이야기 전달 방식을 구술문화시대의 커뮤니케이션이라고 말한다. 이 시대에는 기본적으로 모든 정보를 입에서 입으로 전하고 청각을 통해 이야기를 전달받았다. 하지만 발화자는 상황을 자세하게 설명하기 위해 청각 이외에도 시각, 촉각, 미각, 후각 등 모든 감각을 동원하고 활용했다. 앞에서 언급한 청년의 이야기가 전달되는 방식을 떠올리면 감각들이 어떻게 동원되는지 알 수 있을 것이다.

이와 같은 메시지 전달 방식에서는 모든 감각이 동원되기 때문에 다소 장황하다는 느낌을 받을 수도 있다. 하지만 모든 감각을 활용하여 커뮤니케이션하기 때문에 풍부하고 다채로운 소통이 가능하다. 특히 발화자와 청자가 한자리에서 실시간으로 이야기를 주고

받기 때문에 즉각적인 피드백이 가능하다. 이런 환경에서의 이야기는 감정적이며, 언제든, 누구든 이야기에 참여할 수 있기에 변화의 가능성도 있다. 청년의 무용담이 청중의 반응에 따라 길어지기도 하고 짧아지기도 하는 것처럼 말이다.

필사문화시대의 이야기 예술

말이라는 것은 발화되는 순간 연기처럼 금방 사라지는 특징이 있다. 아무리 지능이 높은 사람이라도 금방 들은 말을 모두 기억해낼 수는 없다. 게다가 앞서 함께 상상해본 청년의 무용담에서 알 수 있는 것처럼 구술문화시대의 커뮤니케이션 모델은 항상 변화의 가능성을 내재하고 있다. 말을 전달하는 과정에서 오리지널 스토리original story는 와전되고 변질되는 경우가 다반사이다.

발화자가 정확하게 말을 전하고 청자가 집중해서 이야기를 들으려고 해도 시끄러운 소리들로 이들의 소통을 방해하는 환경이 조성된다면 이야기는 와전된다. 발화자와 청자에게 문제가 있는 경우도 마찬가지이다. 메시지를 전달하고 전달받는 사람이 잘 말하지 못하거나 잘 듣지 못하면 이야기는 변질된다. 이야기를 전하는 과정에서 의도적으로 발화자의 생각을 덧붙여 본래의 이야기를 왜곡시키는 경우도 종종 있다. 이 경우 오해가 생기는 것은 너무나도 당연한 일이다.

그래서 사람들은 휘발성이 있는 말을 '소유'할 방법을 고안하기

시작했다. 그 결과가 바로 글자다. 글자는 기원전 3500년 무렵 메소포타미아의 수메르인들에 의해 탄생했다. 이집트의 상형문자는 기원전 3000년경에, 중국의 한자와 알파벳은 기원전 1500년경에 만들어졌으며, 우리 한글은 1443년 세종대왕에 의해 창제되었다.

여기서 우리가 짚고 넘어가야 하는 것은 글자는 자연스럽게 만들어진 것이 아니라 인공적으로 만들어낸 '의도된 산물'이라는 점이다. 때문에 글자는 배워야 하는 것이다. 특히 글을 잘 쓰기 위해서는 배움을 근간으로 하는 특별한 훈련이 필요하다. 그래서 고대 철학자 플라톤Platon은 글을 쓰는 것을 기술, 즉 테크놀로지라고 말한 바 있다. 말하는 것이 모든 사람에게 자연스러운 현상이라면 글, 문자는 훈련이 필요한 인공적인 문화이다.

이런 특성을 지닌 글은 종종 마술 같은 힘을 발휘한다. 오늘날 문법이라는 단어의 기원인 'grammarye'는 책에 대한 학식을 의미하는데, 동시에 감춰진 마술적 지혜를 가리키는 말이기도 하다. 그래서 중세 북유럽에서는 문자에 비밀스럽고 마술 같은 힘이 내재해 있다고 믿었다.

글자의 이런 속성은 영속성이라는 특징에서 비롯된다. 말은 휘발되어 금세 사라지지만 문자는 종이나 책, 컴퓨터와 같은 공간에 오래도록 저장될 수 있다. 문자는 내용을 가두어두는 특징이 있어서 일찍부터 글은 증거물로서의 역할과 기능을 해왔다. 반성문, 각서, 유언, 계약서 등을 글로 남기는 것은 바로 이런 문자의 기능 때문이다. 인류는 말보다 글을 더 신뢰한다.

문자가 만들어지고 나서부터 세상은 또 한 번의 큰 변화를 겪

게 된다. 인간의 사고나 표현에 체계성, 정확성 등이 생기기 시작했기 때문이다. 구술과 달리 글에는 이야기를 전하는 화자의 몸짓, 표정, 목소리, 억양 등이 존재하지 않는다. 실시간으로 메시지를 전달하는 것도 아니기 때문에 말로 이야기를 직접 전할 때에 비해 보다 정확하게 전달하기 위한 명확한 규칙이 필요했다. 얼굴을 보고 이야기를 할 때에는 부족한 정보가 있으면 서로 묻거나 대답을 하면서 채울 수 있다. 하지만 글은 글쓴이가 없는 상황에서 읽는 경우가 많기 때문에 언어의 표준화 같은 작업들이 진행되어야 했다. 누가 봐도 같은 의미로 해석할 수 있는 체계가 만들어져야 했던 것이다.

글을 익히게 된 인류는 이제 자신의 이야기를 글로 써서 기록하고 이를 전하는 문화에 길들여지기 시작했다. 하지만 공감각을 중요하게 생각했던 구술문화시대와는 달리 글을 읽고 쓰는 데 사용하는 시각이라는 감각을 강조하게 되면서 감각의 축소라는 새로운 국면을 맞이하게 된다.

인쇄문화시대의 이야기 예술

필사문화시대의 문제점은 글을 써서 책 한 권을 만드는 데 너무 오랜 시간이 걸린다는 것이었다. 이 시대의 기록은 모두 직접 손으로 글을 쓰는 방법밖에는 없었다.

최초의 이야기이자 지식의 총체라고 하는 성경의 경우도 마찬

가지였다. 성경을 필사하는 수녀 한 명이 구약성서 창세기에서 신약성서 요한계시록까지를 필사하는 데 걸리는 시간은 대략 3년에서 4년 정도였다고 한다. 당연히 일반인들은 평생을 기다려도 성경책 한 권을 소유하기가 어려웠다. 성경은 성직자들이나 지식인들과 같은 권력층이나 부유한 자들만이 가질 수 있는 것이었다. 이는 정보와 지식, 스토리가 일부 특정한 소수에게만 허락되었다는 것을 의미하며 그 특정한 소수는 정보를 가지고 있다는 이유만으로도 특별한 권력을 누렸다.

이 문제를 해결하기 위해서 독일의 요하네스 구텐베르크Johannes Gutenberg는 1445년에 금속 활자와 인쇄기를 활용한 활판인쇄술을 발명하게 된다. 그리고 3년 동안 180권의 성경을 인쇄하는 데 성공했다. 이때 인쇄술로 만들어진 성경은 지금 독일 마인츠에 있는 구텐베르크 박물관에 전시되어 있다. 그리고 이 성경은 '인쇄된 책의 시대'를 상징하는 아이콘이 되었다.[4]

활판인쇄술이 이야기 예술의 진화라는 관점에서 중요한 까닭은 인쇄술로 인해 지식과 정보가 대량으로 복제되고 일반인들이 지식을 향유할 수 있게 되었기 때문이다. 소수의 지식인들이 독점했던 지식을 대중도 얻을 수 있게 되었고, 그 결과 대중의 힘이 증가하게 되었다. 이런 흐름은 르네상스, 종교개혁, 시민혁명, 산업혁명의 밑거름이 되기도 했다.

인쇄술은 장황한 말 대신 다이어그램, 차트, 도표 등을 통해서 지식을 수량화할 수 있는 체계를 만드는 데 기여했다. 사전도 만들어졌다. 무엇보다 인쇄술은 개인주의가 시작되는 데 영향을 미쳤

다. 더 이상 지식을 얻기 위해 다수가 모여서 강연을 들을 필요가 없어진 것이다. 지식과 정보를 나누는 방법이 달라졌다. 책의 크기는 점점 작아졌고, 개인이 책을 한 권씩 소유할 수 있게 되면서 사람들은 멧돼지를 때려잡은 청년의 무용담을 조용한 방에 혼자 앉아서 책으로 읽을 수 있게 되었다. 그야말로 '읽는 문화'가 본격적으로 시작된 것이다.

전기문화시대의 이야기 예술

인쇄문화시대를 지나면 시각 중심의 전기문화시대가 시작된다. 마이클 패러데이Michael Faraday와 제임스 와트James Watt를 비롯한 수많은 과학자들이 전기를 연구하기 시작했다. 전기의 발명은 산업사회로 가는 교두보이기도 했다.

미디어학자인 마셜 매클루언은 전기의 발명이 인류 문명의 힘과 속도를 증대시켰다고 말한 바 있다. 전등은 어둠의 공포에서 인간을 벗어나게 해주었고, 축음기는 글로 쓰인 말을 소리로 들을 수 있게 해주었다. 라디오와 텔레비전은 거리의 한계를 극복하여 정보를 전달하는 기능을 수행했다. 식량을 수집하던 인간들이 이제 정보를 수집하는 인간으로 다시 태어나게 된 것이다.

인쇄문화시대에 중요하게 여겨지던 시각 중심의 문화는 전기문화시대로 넘어오면서 사진, 텔레비전, 영화 등의 이미지와 동영상을 통해서 정점에 이르게 된다. 1895년 그랑 카페에서 상영된 뤼미

에르 형제Les frères Lumière의 〈열차의 도착L'Arrivée d'un train en gare de La Ciotat〉은 최초의 영화로 기록되었으며, 초창기 영화 제작 기술과 장르 발전을 주도한 조르주 멜리에스Georges Méliès의 〈달세계 여행Le Voyage dans la lune〉(1902)과 같은 작품은 보고 듣는 문화를 주도하는 전기문화시대를 연 역사적인 작품이라고 할 수 있다.

디지털문화시대의 이야기 예술

지금 우리는 디지털 시대를 맞이하고 있다. 디지털 정보통신의 아버지라고 불리는 미국의 수학자이자 컴퓨터과학자 클로드 섀넌Claude E. Shannon은 정보를 효과적이고 빠르게 전달할 수 있는 방법에 대해 관심이 많았다. 그는 벨 연구소에 근무하면서 암호학을 연구했는데, 이 경험이 디지털 원리를 고안한 배경이 되었다. 당시는 제2차 세계대전 중이었기 때문에 전쟁이 진행되는 동안 상대편에게 노출되지 않으면서도 정보를 빠르고 정확하게 전달하는 방법을 연구하는 것이 필요했다.

효과적이면서도 한 치의 오차도 없이 정보를 전달하는 방법을 고민하던 그는 『주역』의 기본 원리인 양과 음의 이원체계에서 힌트를 얻었다. 아주 복잡한 설계회로라도 켜지는 상태를 1, 꺼지는 상태를 0으로 표현하면 보다 간결하고 정확하게 만들 수 있고, 속도 역시 빨라진다는 것을 발견하게 된 것이다. 이를 통해 그는 디지털 전자기술 지침서를 작성하였고, 이진법을 통해서 문자, 소리, 이미

지 등의 정보를 전달하는 방법을 구체화했다. 그의 연구는 컴퓨터와 인터넷 기반의 디지털 기술을 발전시켰고, 인류가 본격적인 디지털문화시대를 맞이하는 초석이 되었다.

오늘날 우리는 지구 반대편에 있는 사람과 2, 3초 안에 이메일로 소식을 주고받을 수 있고, 화상통화로 같은 공간에서 대화하는 것처럼 느낄 수 있다. 학교에 가지 않아도 인터넷을 통해 교육을 받을 수 있고, 집에서도 쇼핑을 즐길 수 있으며, 수많은 정보를 작은 저장 장치 혹은 클라우드에 축적할 수 있는 시대를 살아가고 있다. 디지털 게임을 통해서 돈을 벌 수도 있고 디지털 세계에서 친구를 만나고 공감하고 커뮤니케이션하는 공동체를 꾸리기도 한다. 심지어 현실에서는 하지 못하는 색다른 체험과 현실보다 더 현실 같은 경험을 메타버스에서 맞이하는 시대다.

여기서 우리는 디지털의 등장으로 다시 돌아온 '공감각의 커뮤니케이션' 방식에 주목해야 한다. 인간이 가진 모든 감각을 활용하여 메시지를 주고받았던 구술문화시대 이후로 필사문화시대, 인쇄문화시대, 전기문화시대를 거치며 감각의 축소 현상이 일어났다. 시각이라는 감각을 중심으로 커뮤니케이션 활동이 벌어진 것이다. 물론 전기문화시대의 영화 미디어의 경우는 청각을 부차적으로 활용하기도 하지만 가장 중심적인 감각은 누가 뭐라 해도 시각이었다.

그런데 디지털문화시대로 진입하면서 인간은 감각을 다시 확장하기 시작했다. 마치 구술문화시대처럼 말이다. 컴퓨터와 인터넷의 등장, 3D와 4D 기술을 활용한 영상 콘텐츠, 그리고 AR, VR, MR Mixed Reality(혼합현실), XR, IoT Internet of Things(사물인터넷), ICT Informa-

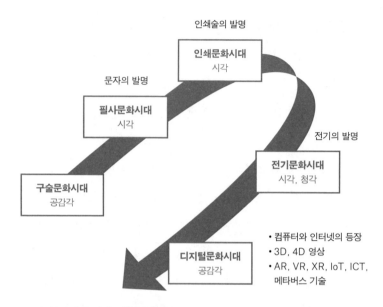

〔그림 1-3〕 **디지털의 등장으로 다시 돌아온 공감각의 커뮤니케이션 방식**

tion and Communication Technology(정보통신기술), 그리고 메타버스 등의 기술들이 커뮤니케이션의 속성을 변모시키고 있다. 기술의 발전이 인간 감각을 더욱 확장시켜주면서 인간의 오감을 자극하는 공감각의 문화가 다시 시작된 것이다.

패러다임 변화로서의
디지털스토리텔링

일방향 스토리텔링에서 쌍방향 스토리텔링으로

미디어의 관점에서 이야기 예술의 진화를 다시 한번 짚어보면, 현재까지 크게 세 단계로 나뉘어 발전하고 있다고 할 수 있다. 첫 번째 단계는 우리에게 너무나도 익숙한 단계로 올드미디어에서 발견되는 '일방향 스토리텔링one-way storytelling'을 특징으로 한다.

구술문화시대를 지나 문자가 만들어지고 난 후 이야기는 소설이라는 미디어를 통해 대중에게 소개되었다. 소설은 그야말로 재미있는 이야기의 결정체이다. 내러티브 중심의 소설에 이미지가 더해지면서 만화라는 또 다른 새로운 장르의 미디어가 탄생했다. 하지만 이미지가 더해졌다고 해서 기존의 내러티브가 소멸하거나 퇴화한 것은 아니다. 이미지를 통해 내러티브는 전하려는 바를 더욱 의미 있게 표현하거나 이전에는 표현하지 못했던 영역까지도 충실하

게 표현할 수 있었고, 스토리에 이미지가 더해지니 독자들은 더욱 풍부하고 다채로운 이야기 경험을 향유할 수 있게 되었다.

이후 전기의 발명으로 영사기가 등장하게 되었고, 움직이는 이미지인 모션motion이 이야기 예술에 추가되었다. 바로 영화라는 대중적인 미디어로 말이다.

소설, 만화 그리고 영화에서의 이야기는 우리가 익히 알고 있는 방식으로 만들어지고 또 향유된다. 이야기를 창작하는 작가군은 개인이 될 수도 있고 집단이 될 수도 있지만 독자, 관객과 같은 향유자와는 분리된 채 독자적으로 스토리를 완성한다. 작가에게서 완결된 스토리는 독자 혹은 관객에게 일방향적으로 제공되고, 독자는 수동적으로 그것을 향유할 뿐 이야기에 어떤 영향력도 행사하지 못한다. 이런 메커니즘을 갖는 이야기 예술을 '일방향 스토리텔링'이라고 말한다.

두 번째 단계는 게임이라는 뉴미디어를 중심으로 하는 '쌍방향 스토리텔링interactive storytelling'이다. 게임은 디지털 기술과 함께 출현했다. 기존의 일방향 스토리텔링 모델과는 달리 개발자가 기본적인 내러티브와 바운더리boundary를 사용자에게 제공하면 향유자는 자신의 선택으로 다음의 이야기를 결정한다. 그렇기 때문에 열 명이면 열 명 모두 그 이야기를 향유하는 경로와 경험의 양과 질이 다르다. 뿐만 아니라 주어진 이야기를 따라가다가 제한된 범위 내에서 변종의 이야기를 생성하기도 하고, 때로는 바운더리를 훌쩍 뛰어넘어서 전혀 예상하지 못했던 스토리를 만들어가기도 한다. 그리고 아주 가끔은 시스템이 통제할 수 없는 상황에 이르기도 한다.

이런 일들이 일어날 수 있는 것은 디지털이라는 기술이 상호작용적인 성격을 지니고 있기 때문이다. 우리가 인터넷의 포털사이트의 메인 페이지에 접속했을 때 최초로 마주하는 사이트 화면은 모두 동일하지만 어떤 부분을 선택하여 클릭하느냐에 따라서 경험하는 기사나 글이 달라지는 결과를 낳는 것도 모두 디지털 기술로 만들어진 웹이 상호작용적인 특징이 있기 때문이다. 사용자가 개입하여 다음의 스토리를 바꿀 수 있는 상호작용성은 웹과 게임을 필두로 하는 뉴미디어의 핵심 가치다. 그리고 이런 쌍방향의 스토리텔링 기술은 오늘날 대다수의 미디어에 적용되고 있다.

기술의 발전은 여기서 끝나지 않는다. 네트워크 기술이 발전하면서 컴퓨터와 상호작용하던 게임은 다수의 사용자가 동시에 접속해서 플레이를 할 수 있는 형태로 진화했다. 'MMORPG Massive Multiplayer Online Role Playing Game(다중 사용자 온라인 롤 플레잉 게임)'라고 불리는 장르가 대표적이다. MMORPG는 수십 명에서 수백 명의 플레이어가 한 공간에 함께 들어가 플레이를 할 수 있는 시스템이 갖춰진 게임 장르이다. 플레이어들은 한 공간에서 만나 서로의 아바타를 통해 대화를 하기도 하고 퀘스트를 함께하면서 공동의 경험을 플레이한다. 이 과정은 자연스럽게 커뮤니티 형성으로 이어지고, 공동체로서의 삶을 영위하면서 그들만의 새로운 이야기가 쓰이게 된다. 이렇게 쓰이는 새로운 이야기의 가치가 너무나도 크기 때문에 오늘날 대부분의 게임은 네트워크를 지원하고 있다. 그리고 이 세계는 오늘날 메타버스 시대를 견인하는 초석이 되고 있다.

마지막 세 번째 단계는 바로 현실과 가상세계가 융합하는 '리얼

액티비티 스토리텔링real activity storytelling'의 단계이다. 이 단계는 지금 막 메타버스라는 이름으로 우리 앞으로 다가오고 있는 단계라고 할 수 있다.

메타버스는 닐 스티븐슨Neal T. Stephenson이 1992년에 쓴 소설 『스노 크래시Snow Crash』에 처음 등장한 개념이다. 이 책에서 메타버스는 현실세계와는 다른 곳에 존재하는 또 다른 세계로 언급되고 있는데, 코로나19로 거리두기가 일상이 되고 팬데믹이 장기화되면서 소설과 영화 속에서 마주하던 메타버스 세상이 너무 빠르게 우리 곁으로 다가와버렸다. 물리적인 거리를 유지하면서도 마주하고 싶어 하는 인류의 욕망이 반영된 결과라고 할 수도 있겠다.

메타버스는 분명 게임을 작동시키는 여러 가지 기술에 빚을 지고 있는 세계이다. 하지만 게임과는 다르게 '현실과 분리된 가상세계'라는 개념인 '매직 서클magic circle'에서 탈피해 '현실과 공존하는 가상세계'라는 개념으로 자리 잡고 있다. 현실세계를 보조하거나 현실세계에서 하지 못하는 일들을 대신하는 게임 세상으로 인식하기보다는 현실세계와 공존하는 세계, 현실을 연장한 세계, 현실의 확장된 세계로 자리매김하고 있는 것이다.

그렇기 때문에 메타버스 세계에서 다수의 사용자들이 만들어내는 이야기들은 가상세계에 머무르지 않고 현실세계의 이야기로 구체화된다. 무선 네트워크 기술로 AR, VR, MR, XR, ARG와 같은 서비스를 만들기 시작했고, SNS, IoT, ICT 기술은 이질적인 두 미디어 혹은 세 미디어, 이질적인 집단, 이질적인 세대를 연결시켜주는 구체적인 작업들을 진행시키고 있다.

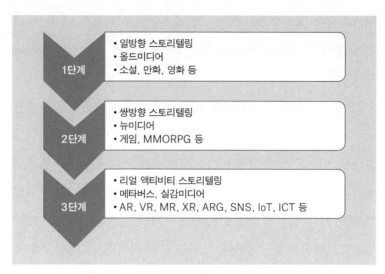

〔그림 1-4〕 **미디어의 관점에서 바라본 스토리텔링 진화의 3단계**

특히 스크린 너머 메타버스 세계에서의 노동이나 재화가 현실의 경제와 융합되는 현상은 새롭고 독특한 경험들을 사용자에게 부여하기 시작했다. 초연결시대의 디지털 경험과 실제 경험의 통합이 가져오는 스토리텔링의 세계, 이것이 바로 오늘날 우리가 마주하는 디지털스토리텔링의 세계다.

디지털스토리텔링이라는 패러다임

디지털스토리텔링이라는 말이 처음부터 혁명 같은 모습으로 등장한 것은 아니다. 이 말은 1995년 미국 콜로라도주에서 열린 '디지털스토리텔링 페스티벌Digital Storytelling Festival'에서 처음 쓰였다. 이

페스티벌에 참가한 참가자는 30명 정도였는데, 이들은 디지털미디어가 개개인의 삶을 '아카이빙'하는 데 큰 도움을 주고 있다는 것에 주목했다.

그래서 작물을 재배하는 과정을 사진과 함께 포스팅하는 짧은 이야기, 웹사이트에서 물건을 산 후 그 물건의 호불호를 언급하는 포스팅, 엄마와 딸에 관한 비디오 클립, 페이스북에 올라온 홀로코스트 희생자들의 삶을 다룬 콘텐츠 들이 그저 스쳐 지나가는 낙서가 아닌 의미 있는 것들일 수 있다고 여기고, 이러한 사례들을 디지털스토리텔링으로 규정했다. 그리고 과연 디지털스토리텔링이 독자적인 분야로 성장할 수 있는지 그 가능성에 대해서 토론했다.

특히 이 페스티벌을 기획한 다나 애칠리Dana Atchley는 "디지털스토리텔링은 디지털화된 비디오, 사진, 예술의 새로운 세계와 기존의 이야기가 구술되던 구술문화시대를 병합해주는 최고의 방법론"이라고 말했다.[5] 1990년대에 등장한 디지털 기술이야말로 새로운 표현 도구로서 개인이 다양한 실험을 할 수 있는 비옥한 토대가 되었다는 말이다.

이 주장을 뒷받침하기 위해 그는 페스티벌에서 그의 할아버지가 수년 동안 가족의 삶을 기록한 짧은 비디오 클립을 공개했다. 다나의 할아버지는 두 아들과 자신의 모습을 매년 영상에 담았다. 비디오가 시작되면 가족들이 나란히 줄을 서서 집 밖으로 나온다. 카메라를 향해 나란히 서면, 각자 제자리에서 한 바퀴를 돈다. 한 바퀴 돌고 나면 조금 성장한 아이들의 모습으로 바뀐다. 그러면 다시 그들은 한 바퀴를 돈다. 제자리에서 돌 때마다 두 아들은 점점 성장

하고 아버지는 나이가 들어간다. 그리고 성인이 된 아들은 결혼을 하고 아이를 낳는다. 그렇게 태어난 아기가 바로 디지털스토리텔링의 선구자인 다나 자신이다.

이 영상을 보면 다나의 할아버지와 아버지 그리고 다나까지 3대에 걸친 가족의 따뜻한 삶을 느낄 수 있다. 다나는 그가 찾을 수 있는 모든 이미지와 사운드를 가지고 개인의 삶을 기록했다. 그리고 이런 작업을 통해 세상 모든 사람들이 창작자가 될 수 있을 것이라는 점을 보여주었다. 촬영 기술이나 편집 기술의 전문가가 아니더라도 오늘날의 디지털미디어 기기들은 누구나 어렵지 않게 기록으로 남기고 편집할 수 있는 능력을 부여하고 있기 때문이다.

우리는 당장 스마트폰의 카메라로 가족의 모습을 촬영할 수 있다. 그리고 버튼 하나만으로 컬러 톤을 바꾸거나 자막을 넣고 영상에 특별한 애니메이션을 추가하는 작업을 수행할 수 있다. 뿐만 아니라 영상의 분위기를 한층 업그레이드시켜줄 수 있는 음악도 추가할 수 있다. 또한 인터넷을 통해 내가 만든 영상을 다른 사람들에게 보여줄 수도 있고, 다른 사람의 인생의 단면을 엿볼 수 있는 기회도 가질 수 있다. 이 모든 일은 디지털 기술로 만들어진 여러 가지 창작 도구들로 인해 실질적으로 가능해졌다.

디지털스토리텔링 연구자이자 비디오 아티스트 브라이언 알렉산더Bryan Alexander에 따르면, 오늘날의 디지털스토리텔링은 기술에 정통한 개인만을 위한 것이 아니라 자신의 창의성을 표현하고자 하는 모든 사람들을 위한 것이다.[6] 우리는 누구나 기술을 이용하여 자신의 이야기를 만들고 함께 나누는 방법을 배울 수 있다. 우리가

블로그나 SNS 그리고 유튜브에 브이로그와 같은 콘텐츠를 아카이 빙하고, 또 타인의 콘텐츠를 통해 그들의 삶을 목격하는 현상을 생 각하면 디지털스토리텔링의 세계가 우리와 얼마나 가까운 세계인 지 느낄 수 있을 것이다.

디지털스토리텔링 페스티벌에서 정의한 디지털스토리텔링은 디지털미디어를 사용하는 모든 유형의 스토리를 말한다. 국내 디지 털스토리텔링의 선구적인 연구자인 이인화의 정의에 따르면, 디지 털스토리텔링은 정보화 시대의 새로운 매체 환경에서 창작되고 향 유되는 스토리텔링, 즉 디지털 기술을 매체 환경 또는 표현 수단으 로 수용하여 이루어지는 서사 행위를 말한다.[7] 하지만 디지털스토 리텔링은 디지털 기술에 집중하기보다는 인류 문화와 사회에 변화 를 가져오는 패러다임으로 바라보아야 한다.

그런 관점에서 디지털스토리텔링은 그야말로 다양한 학문 영역 과 관련이 있다. 서사학과 미디어 및 커뮤니케이션학은 디지털스토 리텔링의 근간을 이룬다. 문학, 연극, 영화, 게임 그리고 멀티미디어 등 다양한 장르 또한 깊이 있게 연구되고 있다. 인류학, 신화학, 심 리학, 기호학 등 역시 디지털스토리텔링 영역에서 빼놓을 수 없는 분야이다.

그뿐만이 아니다. 디지털 기술과 관련된 컴퓨터공학, 인공지능 기술, 데이터마이닝 기술도 연구의 한 분야다. 그리고 디지털스토 리텔링의 결과물은 결국 소비자와 만나는 것이 그 목적이므로 경 영학과 마케팅도 함께 공부해야 한다. 더불어 시각적인 매체의 특 성을 고려한다면 디자인에 대한 기본적인 지식도 함께 갖추면 더

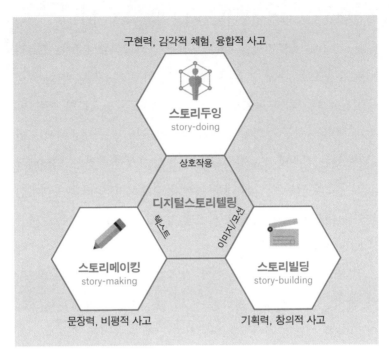

구현력, 감각적 체험, 융합적 사고

스토리두잉
story-doing

상호작용

디지털스토리텔링

텍스트

이미지/모션

스토리메이킹
story-making

스토리빌딩
story-building

문장력, 비평적 사고

기획력, 창의적 사고

〔그림 1-5〕 **디지털스토리텔링 시대가 요구하는 역량**

욱 좋다. 그야말로 융합 학문의 성격을 갖는 것이 바로 디지털스토리텔링이라는 학문이다.

디지털스토리텔링이 이처럼 다양한 학문의 영역과 관련 있기 때문에 오늘날의 스토리텔러들에게 요구되는 역량 역시 변화하고 있다. 이야기를 만드는 스토리텔러를 넘어 '스토리빌더_{story-builder}' 로서의 능력을 갖추어야 한다. 스토리빌더들은 다양한 표현 양식과 가치 전달 체계를 이해할 수 있어야 하며, 올드미디어와 뉴미디어의 리터러시를 이해하고 참여, 소통, 기획 및 제작 그리고 유통까지 할 수 있는 능력이 요구된다.

세부적으로 갖추어야 하는 능력은 공통 부문, 시나리오 라이팅 부문, 비주얼 스토리텔링 부문 그리고 인터랙티브(쌍방향) 스토리텔링 부문으로 나눌 수 있다. 트렌드를 읽고 지속적인 변화에 능동적으로 대처하고 주도할 수 있는 능력 또한 필요하다. 기술 개발과 제작 능력을 강화할 필요가 있으며, 다양한 플랫폼에서 구현할 수 있는 비주얼 스토리텔링 능력을 강화시켜야 한다. 인터랙션 interaction[8]의 작동 원리에 대한 이해가 필요하며, 인터랙션 디자인 능력과 더불어 전략, 마케팅, 시스템 자체를 기획할 수 있는 능력을 키워야 한다.

스토리텔링의 근저는 글쓰기, 그리고 텍스트의 이해와 비평이다. 하지만 다음 세대가 원하는 스토리텔링은 글이 아닌 이미지로, 더 나아가 기술로 메시지를 전달하고 감성을 울리는 창의적 능력이다. 때문에 시각적 디자인과 기술적 구현성, 그리고 감각적 체험을 유도하는 융합적 사고력이 필수적이다.

2장

디지털스토리텔링의 탄생과 특징

금슬 좋은 어느 평범한 부부의 세계가 확장되다

유난히 금슬이 좋은 부부가 있었다. 남편은 프로야구단 코치이고 아내는 전형적인 경상도 아지매였다. 남편은 평소에는 하나밖에 없는 딸에게 온갖 구박을 시전하지만 엄청난 부성애의 소유자다. 아내는 딸이 반에서 꼴찌를 해도 잘했다며 칭찬해주는 쿨한 여자였다. 특히 아내는 먹는 것 하나는 아끼지 않는 '큰손'으로 김치전을 해도 한 뼘 넘게 쌓고, 샐러드 역시 대야에 담을 정도의 양을 버무려야 속이 시원한 여자였다. 그녀의 이름은 이일화, 그의 이름은 성동일이었고, 그들은 드라마 〈응답하라 1997〉 세계에서 부부의 연을 맺었다.

1년여 후 〈응답하라 1994〉가 방영되었다. 이 작품은 신촌 하숙집에서 하숙하고 있는 대학 1학년 신입생들을 중심으로 이야기가 전개되었다. 새로운 등장인물들 사이로 낯익은 인물이 있었으니 바로 〈응답하라 1997〉의 성동일, 이일화 부부였다. 〈응답하라 1994〉에서 이 부부는 하숙집 주인이었다. 부부 금슬은 여전했고, 남편은 소속팀만 다를 뿐 여전히 야구팀의 코치였고, 아내는 여전히 손이 컸다. 〈응답하라 1988〉에서도 성동일, 이일화 부부는 직업과 스타일이 바뀌긴 했지만 여전히 건재했다.

사실 시즌을 거듭하며 이야기의 배경과 인물 들이 모두 바뀌었음에도 성동일, 이일화 부부만 여전하다는 것은 디지털 시대의 스토리텔링에서나 가능한 설정이다. 하나의 스토리, 하나의 세계관에 매여 있는 인물이 아니라 독립적으로 고유의 성질을 유지한 채 각기 다른 시즌의 세계관으로 이동하면서 동시에 〈응답하라〉 시리즈 전체를 묶어주는 중심축으로 기능하기 때문이다.

데이터베이스의 콘텐츠화

서사에서 데이터베이스로

디지털스토리텔링의 첫 번째 특징은 바로 데이터베이스의 콘텐츠화다. 이 말이 무슨 뜻인지 알기 위해서는 우선 데이터베이스가 무엇인지를 살펴보아야 한다. 데이터베이스는 데이터들이 저장되어 있는 특정한 집합체를 의미한다. 사실 이 단어는 1950년대에 미국에서 처음 사용되었는데, 컴퓨터를 활용해서 정보를 집중적이고 효율적으로 관리하고자 하는 목적에서 등장했다고 한다. 데이터베이스를 활용하면 동시에 여러 사람이 정보를 공유하고 저장할 수 있다는 것이 장점이다.

그런데 인류는 컴퓨터 기술이 등장하기 이전부터 정보를 저장하는 공간을 구축해왔다. 그 공간은 수많은 기록물들이 저장된 도서관에서부터 비롯된다. 전통적으로 인류는 자신의 경험을 책이나

서류 등의 기록물을 통해 저장해왔다. 그 기록물에는 개인의 경험과 일반적인 생활사는 물론이고 갈등과 전쟁의 역사까지 담겨 있다. 그리고 이 기록물들을 도서관이라는 특별한 공간에 집적해놓았다. 언제고 찾아볼 수 있게 말이다.

지식의 창고이자 학문의 전당인 도서관을 만들고 유지하기 위해서 인류는 엄청난 재원을 투자했다. 인류의 기록물은 서적이라는 형태에만 국한되지 않았다. 인류는 가치 있는 예술 작품과 발명품 같은 과학 기술까지 수집하기 시작했다. 도서관, 미술관, 박물관 등은 수많은 문화와 역사의 데이터를 모으는 공간으로 자리매김했다. 그리고 그 많은 기록들을 저장하기 위해 크기도 거대해졌다.

그런데 디지털 기술이 등장하면서 이러한 데이터를 저장하는 방식과 저장고가 변화하기 시작한 것이다. 책은 전자책으로, 문서는 텍스트 파일 형태로 바뀌었으며, 회화 작품들 역시 이미지 파일로 변환되기 시작했다. 조각상과 같은 입체적인 물건들은 3D 모델링 작업과 텍스처 작업을 통해 실재감을 느낄 수 있는 형태의 파일로 변환되었다. 눈으로 보고 손으로 만질 수 있었던 실물 형태의 데이터들이 디지털로 전환되기 시작했고, 저장고는 컴퓨터를 매개로 하는 가상 공간이 대신하게 되었다. 플로피디스크나 USB와 같은 외부 장치들에서 시작된 디지털 저장 공간은 최근에는 클라우드 서비스로까지 발전했다.

이렇게 변화한 저장 장치와 데이터들은 우리의 이야기 예술을 어떻게 변화시키고 있을까? 뉴미디어의 대표적인 이론가 레프 마노비치Lev Manovich는 데이터베이스 시대를 서사와는 대립적인 관계

를 갖는 시대, 서사와 경쟁하는 시대라고 표현한다.[9]

좀 더 자세히 설명해보자. 데이터베이스 이전 세계에서 이야기의 핵심적인 형식은 서사였다. 서사란 아리스토텔레스Aristoteles 시대로부터 계승되어 내려온 형식으로 소설이나 영화의 이야기 전개 방식이 가장 대표적인 서사 양식이라고 할 수 있다.

서사에서는 항상 선후 관계를 따지고, 원인과 결과라는 인과성으로 이야기를 묶어낸다. 일종의 '순서 짓기'를 지향하는 것이다. 서사는 시작과 끝이라는 경계를 통해 하나의 완결된 흐름을 만들어낸다. 서사라는 프레임 안에 존재하는 데이터들은 단단한 연결 고리를 가지고 결속되어 있다. 서사는 개별적이고 독자적으로 떨어져 나오려는 데이터들을 하나로 묶어내는 힘을 지니고 있다. 바로 '세계관'이다. 일반적으로 세계관은 '세계를 바라보는 관점'을 뜻하는 철학 용어이지만, 디지털 시대에 접어들면서 세계관은 서사와 연속성 있는 배경 스토리를 뜻한다. 예를 들어 게임에서는 시나리오를 이루는 시공간 배경과 서사가 필요한데, 이를 세계관이라 칭한다.

때문에 특정 데이터가 이 연결 고리, 즉 세계관에서 빠져나와 독자적으로 존재하기란 쉬운 일이 아니다. 서사 양식은 세계관과 결부되어 있을 때 그 의미를 드러낼 수 있다. 예를 들어 자신을 소개할 때 어떤 집안의 자손이고 또 가족 관계는 어떠한지, 소속되어 있는 단체는 무엇인지를 먼저 소개하는 사람이라면 이 사람은 모더니즘 시대의 순서 짓기 패러다임에 익숙한 사람이다. 드라마나 영화의 인물관계도를 보면, 각 등장인물들이 드라마나 영화에서 어느 집단

에 소속되어 있는지를 보여주면서 서로의 관계와 극중 역할을 표현하고 있는 것을 알 수 있다. 이 역시 대표적인 서사의 양식이다.

그런데 디지털미디어가 도입되면서 이 서사 중심의 문화적 형식을 데이터베이스 논리가 대체하기 시작한다. 그리고 이 데이터베이스 패러다임은 데이터가 존재하는 이유와 방식, 데이터들의 가치 체계와 스토리 창작 과정 등 콘텐츠 산업에 커다란 변화를 불러일으키고 있다.

데이터베이스 시대의 대표적인 특징

이전의 서사 시대와 다른 데이터베이스 시대만의 대표적인 특징은 크게 세 가지 측면에서 살펴볼 수 있다. 첫째, 데이터의 독자성, 둘째, 데이터베이스의 수정 가능성, 셋째, 인터페이스interface가 없는 인터페이스 디자인이 그것이다.

첫째, 데이터들은 어떤 관계 맺음 속에 존재하는 것이 아니라 개별적이고 독자적인 객체로 데이터베이스에 존재한다. 그리고 이 데이터베이스를 사용하는 사용자들은 뉴미디어 객체에 집적해 있는 데이터 사이사이를 돌아다니면서 특정한 데이터를 선택하게 된다. 그리고 그렇게 선택된 데이터는 일종의 궤적을 그리면서 사용자만의 독특한 서사로 만들어진다.

이런 방식은 문학이나 영화에서 누렸던 서사와는 완전히 다른 경험을 선사한다. 컴퓨터 시대의 데이터베이스는 우리 자신과 세계

에 대한 경험을 구조화하는 새로운 방식이라고 할 수 있다. 어떤 데이터를 선택하고 또 어떻게 연결짓느냐에 따라 경험의 폭과 질이 달라지기 때문이다.

하루에도 수십 번씩 들락날락하는 대표적인 데이터베이스를 하나 떠올려보자. 바로 포털사이트다. 일반적으로 우리는 포털사이트의 화면들을 하나의 이미지로 인지하는 경우가 많다. 하지만 실상 그 사이트의 뒤에는 어마어마하게 많은 데이터들이 각각 고유한 값을 가지고 저장되어 있다. 초창기 인터넷을 '정보의 바다'라는 은유적 표현으로 많이 불렀던 이유 역시 데이터베이스를 데이터의 구조화된 집합으로 개념화한 것과 깊은 연관이 있다.

사용자들은 수많은 데이터들의 사이사이를 돌아다닌다. 그야말로 탐험하듯, 항해하듯 말이다. 그렇게 데이터베이스를 탐색하다가 특정 데이터 중 하나를 선택해 마우스로 '클릭'하면, 그 데이터는 바로 하나의 노드node가 되어 링크link되어 있는 또 다른 노드로 페이지를 옮겨감으로써 나만의 서사를 만들어갈 첫 발걸음이 된다. 그렇게 사용자 개인만의 독자적이고 고유한 스토리텔링이 만들어지는 것이다. 비록 동일한 포털사이트 첫 화면에서 함께 시작했지만, 선택 경로에 따라 경험의 질과 폭이 달라지고, 각기 다른 서사를 경험하고, 다른 끝맺음을 맞이하게 된다.

둘째, 데이터를 선택하고 연결시키기 위해서는 데이터베이스가 단순한 데이터들의 집합이 아니라 검색과 수정 그리고 복구를 상정하고 구성되어야 한다. 앞서 언급했던 것처럼 데이터들은 모두 동등한 지위를 지닌 채 순서나 경중 없이 저장되어 있다. 그리고 사

용자가 원할 때는 언제든 검색 가능하고 내용이나 형식을 수정할 수 있다. 무엇보다 중요한 것은 이렇게 수정된 데이터가 수정 이전의 오리지널 데이터와 함께 모두 독립적으로 저장되어 있다는 것이다.

디지털 네이티브들에게 이것은 어쩌면 너무나도 당연하고 익숙한 특징일 수 있다. 파일명을 다르게 해서 저장하기만 하면 원본과 수정본 모두 하나의 데이터베이스 안에 존재하는 것이 너무나도 당연한 이치이니 말이다. 하지만 이 메커니즘은 사실 혁명에 가까운 것이다. 만약 데이터베이스 시대 이전의 서사 방식으로 저장된 데이터 집합체였다면 수정된 순간 원래의 데이터는 사라지고 말았을 것이다.

서류 묶음을 떠올려보자. 날짜별로 정리되어서 하나로 묶여 있는 서류들 중에 한 장의 서류를 선택해서 내용을 수정하거나, 혹은 필요 없다고 판단해서 찢어버린다면 그 서류 묶음은 처음 서랍장에서 꺼냈던 원본과는 완전히 다른 상태로 바뀔 것이다. 내용이 추가되고 삭제된 서류를 처음 상태로 복구하는 일은 불가능하다.

하지만 위키피디아와 같은 서비스는 그렇지 않다. 언제든 사용자는 필요한 자료를 검색하고 수정하고 저장할 수 있다. 수정한 내용에 대한 기록이 남고 두 버전이 모두 개별적으로 저장되기 때문에 수정 이전의 상태로 되돌릴 수도 있다. 디지털 시대의 데이터베이스는 단순한 데이터들의 집합이 아니기 때문이다.

셋째, 사용자의 편의를 최우선으로 하는 인터페이스가 구축되어야 한다. 인터페이스는 이질적인 두 존재가 만나는 면과, 그 면을

통해 소통을 가능하게 해주는 매개체를 의미한다. 예를 들어 우리가 낯선 사람을 만나서 인사를 나눌 때를 생각해보자. 처음 만난 사람은 내게 이질적인 존재이고, 악수라는 사회적인 약속을 통해서 인사를 하게 된다. 그때 이질적인 두 존재가 만나는 면인 손바닥이 바로 인터페이스라고 할 수 있다. 손을 마주 잡았을 때의 촉각으로 최소한 상대가 나에게 호감을 느끼고 있는지 아닌지를 판단할 수 있기 때문이다.

하물며 컴퓨터와 인간은 모든 면에서 다른 존재이다. 때문에 컴퓨터와 만나서 소통하고 상호작용하기 위해서는 특별한 인터페이스가 필요하다. 마우스나 키보드가 대표적인 인터페이스 중 하나이다. 컴퓨터 화면에서 발견할 수 있는 수많은 아이콘들 역시 인터페이스 중 하나라 할 수 있다. 우리가 컴퓨터를 잘 다루기 위해서는 무엇보다도 이 인터페이스들의 편의성이 우선시되어야 한다. 어떻게 조작할지 감도 잡을 수 없는 인터페이스들은 컴퓨터와의 상호작용을 방해할 뿐이다.

마찬가지 의미에서 디지털 시대의 새로운 문화 형식인 데이터베이스 역시 이용하고자 하는 사람들의 편의를 우선으로 하여 디자인되어야 한다. 사용자가 시스템을 조작하는 방법 그리고 사용자가 원하는 결과를 출력하게 해주는 방법에 대한 연구가 바로 인터페이스 연구의 내용이라고 할 수 있다. 데이터베이스 시대에는 이런 인터페이스에 대한 연구가 굉장히 중요한 영역 중 하나이다.

데이터의 공공재성

그렇다면 검색, 수정, 복구가 가능한 독립적인 개체인 데이터는 어떻게 활용되고, 또 누구에 의해 쓰이고 있는 것일까? 앞서 언급했던 것처럼 모더니즘 시대의 데이터들은 순서라는 맥락에 의해 데이터 간의 관계성을 부여받았다. 그래서 그 데이터들은 특정 분류 체계나 그룹에 혹은 창조한 작가에게 귀속되어 있는 경우가 대다수였다.

하지만 데이터베이스 시대의 데이터들은 이 관계성에서 상당히 자유롭다. 그렇기 때문에 창작자뿐 아니라 모든 사람이 자유롭게 자신이 원하는 때 언제라도 이 데이터를 사용할 수 있는 권리를 갖게 된다. 이런 속성을 데이터의 공공재로서의 특징 그리고 자율화라는 개념으로 설명할 수 있다.

여기 의미 있는 사례가 있다. [그림 2-1]은 한국 팝아티스트 이동기의 〈하늘을 나는 아토마우스〉(2018)라는 작품이다.

이 작품을 보면 바로 떠오르는 캐릭터가 있다. 디즈니Disney 애니메이션 캐릭터인 '미키마우스'와 일본 애니메이션 캐릭터인 '아톰'이다. 그런데 동시에 이런 생각도 함께 떠오른다. 이미 전 세계적으로 유명해진 캐릭터를 한국의 작가가 저렇게 가져다 써도 되는 건가? 저작권법에 위배되는 것은 아닌가? 다른 사람의 고유의 아이디어를 가져다 쓰는 걸 창작이라고 할 수 있는가? 만약 이런 생각에 사로잡혀 있다면 모더니즘 시대의 패러다임에 여전히 머물러 있다고 할 수 있다.

〔그림 2-1〕 **팝아티스트 이동기의 〈하늘을 나는 아토마우스〉**

이 작품이 만약 20세기에 등장했다면 주목을 받는 것 자체가 불가능했을 것이다. 오히려 디즈니의 캐릭터를 훼손시켰다면서 비난을 받았을지도 모른다. 하지만 현대 창작자들은 작품에 구현하는 캐릭터를 하나의 요소로만 여긴다. 그리고 그 요소를 창작자 이외의 향유자들도 함께 공유할 수 있다고 생각한다. 데이터베이스 패러다임이 지배하는 디지털 시대를 살고 있기 때문이다.

이동기 작가에게 아톰과 미키마우스는 데즈카 오사무手塚治虫와 월트 디즈니Walt Disney의 전유물이 아니었다. 그에게 아톰과 미키마우스는 그저 데이터베이스에 존재하는 수많은 객체 중 하나일 뿐이다. 팬픽, 외전, 패러디 같은 서브컬처들 역시 이와 같은 패러다임에 기반해 등장한 형식들이다. 심지어 작가 자신도 본인의 작품 속 캐릭터를 독립적으로 활용하여 2차, 3차 창작물을 만드는 경우가 허다하다. 우리는 이런 창작 방식을 가리켜 메타적인 상상력에 의

한 것이라고 말한다.

많은 사람이 열광했던 〈어벤져스Avengers〉 시리즈(2012~)만 봐도 그렇다. 이 시리즈에 등장하는 아이언맨, 호크아이, 토르, 헐크, 캡틴 아메리카 등의 히어로들은 각자의 세계관 속에서 악당과 대결하고 평화를 수호하는 영웅으로 자신만의 이야기를 펼쳐왔다. 〈어벤져스〉 시리즈에서는 절대로 만날 일이 없었을 것 같은 이 히어로들이 자신의 세계로부터 이탈해 새로운 장에 모여 새로운 판을 짠다. 마블의 수많은 영웅들이 각자의 세계관과 결별하고 마블 유니버스Marvel Universe라는 새로운 세계에서 기꺼이 활동한다. 모더니즘적 사고에서는 절대로 일어날 수 없는 일들이 가능해졌다.

자이언트 펭귄 펭수 역시 데이터베이스 시대이기 때문에 엄청난 성공을 누릴 수 있었던 대표적인 스토리텔링의 사례이다. 펭수는 크리에이터가 되고 싶어 하는 EBS의 연습생 캐릭터이다. 같은 종인 뽀로로가 인기 있는 캐릭터로 성공하자 그에 못지않은 인기 연예인이 되어보겠다는 목표로 남극에서 헤엄쳐 내려왔다는 세계관을 가지고 있다.

EBS의 연습생이라는 신분으로 초등학교에 찾아가서 학생들의 고민을 들어주고 해결해주는 스토리텔링으로 시작한 〈자이언트 펭TV〉는 20, 30대에게 인기를 끌기 시작했다. 특히 교육을 주요 콘텐츠로 하는 교육 미디어 그룹이자 공영 방송인 EBS의 세계관에서 탄생했지만, 펭수는 사장의 이름을 거론하고 선을 넘을 듯 말 듯한 아슬아슬한 발언을 하는 캐릭터로서의 독립성을 내세웠다.

사실상 펭수의 엄청난 흥행은 EBS 대표적인 캐릭터들이 총출동

하여 대결한 '이육대' 콘텐츠의 등장부터이다. '이육대'는 MBC에서 추석 때마다 방영하는 '아육대', 즉 〈아이돌스타 육상 선수권대회〉를 패러디한 콘텐츠이다. 타 방송사의 프로그램 포맷을 패러디한다는 발상 자체가 기존의 서사 중심의 가치 체계에서는 환영받지 못하는, 아니 배제되던 것이었다.

하지만 데이터베이스 중심의 시대는 달랐다. 프로그램이나 캐릭터들은 모두 개별적이고 독자적인 데이터로 인정받기 시작했다. 펭수가 자신의 소속사이자 세계관인 EBS에서 잘리면 KBS에 가겠다고 선언하는 스토리텔링이나, 이 선언에 KBS의 공식 유튜브 채널 운영자가 언제든 오라고 러브콜을 보내는 것, 바로 이것이 데이터베이스의 콘텐츠화를 반영하는 대표적인 사례라고 할 수 있다. 뿐만 아니라 SBS나 JTBC 등 타 방송에서도 펭수를 게스트로 출연시키기 시작했다. 일반인들도 펭수의 DIY 활동을 즐긴다. 이제 펭수와 같은 데이터는 누구나 사용할 수 있는 공공재로 인식되고 스토리텔링되는 모습을 보여주고 있다.

이처럼 캐릭터들이 이제는 탄생의 기반이 되었던 특정한 이야기 세계에서 벗어나 독립성을 가지고, 새로운 인물을 만나고, 사건을 경험하며, 새로운 이야기로 확장되고 있다는 데 주목해야 한다. 이런 현상이 바로 데이터베이스 시대 스토리텔링의 첫 번째 특징인 데이터의 공공재성이고, 이 특징 때문에 데이터베이스의 모든 객체들은 언제든 콘텐츠로 발전할 가능성 혹은 잠재성을 갖게 되었다.

데이터베이스 시대에 진입하면서 콘텐츠들은 새로운 활로를 찾

게 되었다. 누구나 데이터에 접근할 수 있고, 데이터베이스를 공공
재로 인식하게 되면서 누구나 자유롭게 콘텐츠를 생성할 수 있게
되었다. 원본 이외의 수많은 판본과 이본 그리고 제2, 제3의 창작물
들이 (팬픽과 스핀오프spin-off 콘텐츠를 포함해) 활발하게 재가공, 재생
산되는 결과를 양산하게 된 것이다. 서사가 중심이었던 시대에서
데이터베이스를 강조하는 시대로 발전하면서 스토리텔링 기술 역
시 플롯 중심에서 캐릭터 중심으로 그 방점이 이동하고 있다.

창작 주체의 대중화

작가와 독자의 경계가 무너지다

데이터베이스 패러다임에서 비롯된 데이터의 공공재성은 이야기를 창작하는 주체에도 큰 영향을 주었다. 작가와 독자의 경계가 무너졌고, 창작의 주체는 인정받은 전문가에서 대중으로 확대되었다. 과연 이런 일들은 어떤 배경에서 일어나게 되었을까? 그리고 이런 현상들은 우리 시대의 문화를 어떻게 바꾸었을까?

원래 이야기는 작가라는 전문가들의 전유물이었다. 사실 인간은 모두 결핍이 있는 존재이고, 그 결핍을 채우고자 하는 욕망을 가지고 있다. 경제적으로 궁핍하다는 결핍은 최고의 부자가 되고 싶다는 욕망을 갖게 하고, 병약해서 매일같이 병원 신세를 지는 아이는 얼른 건강해져서 친구들과 놀이터에서 뛰어놀고 싶다는 희망을 품는다. 부모를 일찍 여의고 어릴 적부터 외로움이라는 감정을 느끼며

살았던 사람은 무조건적인 사랑을 받고 싶다는 꿈을 꾼다.

일반적으로 인간은 자신의 욕망을 채워줄 꿈을 꾸면서 결핍을 해소하려고 애쓴다. 꿈은 아름다운 것이지만 동시에 위험한 것이다. 욕망이 지나치게 강해지면 수단과 방법을 가리지 않고 꿈을 현실로 바꾸기 위해 노력하게 되기 때문이다.

그런데 여기 특별한 사람들이 있다. 결핍을 생산이라는 예술 활동으로 치환한 특별한 집단, 바로 작가들이다. 여기서 작가란 꼭 글을 쓰는 사람만이 아니라 창작자 모두를 지칭한다. 작가들은 소설, 미술 작품, 음악 등을 창작하고 대중에게 선보이면서 구체적인 작품을 통해 자신의 욕망을 채운다. 즉, 작품들은 작가들의 결핍과 욕망의 산출물인 셈이다.

그렇다고 누구나 작가가 될 수 있는 것은 아니었다. 작가는 스스로 작가라 칭한다고 해서 되는 것이 아니라 누군가에게 공인을 받은 후 태어나는 것이었다. 만약 글을 쓰는 작가의 타이틀을 가지고 싶다면 등단이라는 정해진 시스템을 통과해야 작가로 인정받을 수 있었다. 미술가나 음악가라면 전시회를 열거나 공연을 통해 데뷔를 해야 했다. 예술 이론을 공부하거나 전문적인 교육을 받아서 이미 각 분야의 전문가로 인정받은 선배 예술가들이 신예들의 작품을 평가했다. 그리고 그 작품을 '예술'이라고 인정해야 했다. 아무리 예술 활동을 하고 있다고 주장해도 예술계에서 인정해주지 않으면 작품이라고, 작가라고 불릴 수 없었다. 그래서 예술은 예술계라고 하는 좁은 세계에서 벌어지는 특별한 사람들의 활동이었다.

그런데 디지털 기술이 발전하면서 누구나 발자크 Honoré de Balzac

가 될 수 있는 시대가 열렸다. 결핍에 의한 욕망을 꿈으로만 해소했던 일반인들도 자신의 욕망에 생산성이라는 키워드를 덧붙여 스스로 스토리를 생산해낼 수 있는 시대, 이른바 창작의 대중화가 선언된 것이다.

창작의 대중화를 단편적으로 보여주는 한 장의 사진이 있다. [그림 2-2]는 2006년 『타임Time』지 표지이다. 『타임』지는 매년 '올해의 인물'을 선정해 표지에 싣고 있는데, 2006년 선정된 '올해의 인물'은 바로 '당신'이었다. 『타임』지는 모니터에 반사지를 붙인 컴퓨터를 표지 모델로 등장시켰다. 그리고 모니터 중앙에 쓰인 텍스

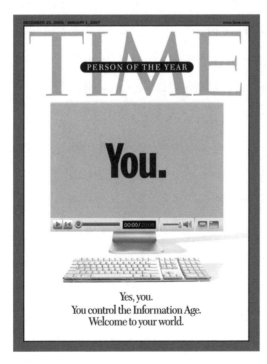

〔그림 2-2〕 **2006년 『타임』지 표지. '올해의 인물'로 '당신'이 선정되었다.**

트는 단 한 단어, '당신 YOU'이다. 이 표지를 들여다보는 독자들은 마치 거울을 바라보는 것처럼 모니터 안에서 자신의 얼굴을 볼 수 있다. 모니터 속의 자기 얼굴을 보면서 사람들은 어떤 생각을 했을까? 컴퓨터 모니터에 비친 나의 얼굴과 그런 나를 지칭하는 텍스트 'YOU'가 동시에 겹쳐지면서 바로 '내가 2006년 한 해를 마감하는 주인공'이라는 의미를 깨닫지 않았을까?

웹의 진화

그렇다면 『타임』지는 왜 이런 디자인을 선보였을까? 2006년은 컴퓨터의 속도를 좌우하는 CPU Central Processing Unit의 발전이 가속화된 때였다. 계산기로 탄생한 컴퓨터로 할 수 있는 일들이, 계산의 영역을 뛰어넘어 어마어마하게 많아졌다는 뜻이다. 이제 대중은 멀티미디어로서의 컴퓨터를 만날 수 있게 되었다.

웹 2.0과 UCC User Created Contents(사용자 제작 콘텐츠)는 이 시기에 가장 많이 언급된 단어들이었다. 웹의 진화를 되짚어보면 웹 2.0과 UCC가 얼마나 대단한 혁명인지를 알 수 있다. 초창기 웹은 정보를 게시하고 사용자에게 알리는 용도로 사용되었다. 이때의 웹은 제공자 중심으로 디자인되어 있었으며 폐쇄적인 성격을 지니고 있었다. 사용자들은 수동적이고 일방적으로 웹을 사용하는 데 그쳤다. 이 시대를 우리는 웹 1.0 시대라고 부른다. 웹 1.0 시대의 주요 키워드는 '푸시 push'였다. 웹 1.0 시대는 웹 콘텐츠를 제공하는 자들이 소

비자들에게 정보를 밀어 넣는 방식, 즉 일방향성이 그 특징이다.

2006년을 기점으로 우리는 웹 2.0 시대를 맞이했다. 웹 2.0 시대는 참여, 공유, 개방이라는 정신으로 대표된다. 사용자들은 능동적이고 창조적으로 콘텐츠를 수용하고, 더 나아가서 콘텐츠의 제작 및 운용의 주체로 활동했다. 위키피디아, 싸이월드와 같은 웹서비스가 핵심 플랫폼으로 자리 잡고, UCC 붐이 일어났다. '웹은 온라인과 오프라인을 잇는 연결고리'라는 인식이 강했고, '공유share'라는 키워드가 강조되었다.

웹 2.0 시대에 그렸던 미래는 '실시간 인터랙션real-time interaction', 즉 실시간으로 콘텐츠에 대한 상호작용이 가능한 시대였다. 사람들은 3D 그래픽으로 이루어진 공간이 현실 공간과 혼합하거나 병행, 평행하는 공간 확장이 일어날 것이며, 온라인과 오프라인의 서비스들이 통합될 것으로 예상했다. TV와 컴퓨터, 모바일이라는 다수의 스크린을 오가며 콘텐츠를 향유할 수 있는 미래를 꿈꾼 것이다. 그리고 불과 10년이 채 지나가기도 전에 우리가 꿈꾸던 미래의 웹은 우리에게 익숙한 모델이 되어 있다.

우리는 이미 'N 스크린 시대', 즉 모바일, 컴퓨터, 태블릿, TV 등 개인이 가지고 있는 스크린이 모두 연결되는 시대를 살아가고 있다. 심지어 현실과 가상이 융합된 모빌리티의 시대다. 웹의 진화라는 관점에서 2006년은 혁명적인 시대였다. 참여, 공유, 개방이라고 하는 웹 2.0 시대를 거치며 우리는 컴퓨터를 통해 글을 쓰고, 그림을 그리고, 영상과 음악을 만들게 되었다. 예전에는 전문적인 교육을 받아야만 할 수 있었던 일들을 여러 프로그램을 통해 손쉽게 수

현재	웹 3.0 (라이브)	• 온라인과 현실의 경계가 무너짐 • 실시간 인터랙션으로 디지털 트윈이 가능한 세계 • 3D 그래픽으로 공간 개념 확장, 메타버스의 등장과 강화 • 온/오프라인의 모든 서비스 통합 • N 스크린 전략(TV, 컴퓨터, 모바일 등 다수의 스크린 통합)
과거	웹 2.0 (공유)	• 참여, 공유, 개방, 사용자 중심 • 능동적이고 창조적으로 콘텐츠 수용 • 사용자 모두가 콘텐츠의 제작 및 운용 주체 • Napster, Wikipedia, eBay, Cyworld, UCC • 웹은 온라인과 오프라인 연결 고리
	웹 1.0 (푸시)	• 정보 제시형, 폐쇄적, 제공자 중심 • 수동적, 일방향으로 미디어 수용 • MP3.com, Britannica Online, Amazon.com

〔그림 2-3〕 웹의 진화

행할 수 있게 된 것이다. 이제 작가는 자신의 글을 편집자나 출판사를 거치지 않고도 얼마든지 세상 사람들에게 선보일 수 있고 출판할 수도 있다. 블로그나 브런치와 같은 사이트에 글을 올리고 그 글들을 모아 텀블벅과 같은 펀딩 사이트를 통해서 출판한다. 웹소설이나 웹툰 플랫폼 또한 마찬가지로 원하기만 하면 누구든 자신의 작품을 세상 사람들에게 발표하고, 또 읽게 할 수 있다.

더 나아가 플레이어가 사건을 이끌어가는 주인공이 되는 게임 미디어가 등장하고 게임 세대들이 주류를 이루게 되자 누구나 자신의 욕망에 '생산성'이라는 키워드를 덧붙여 스스로의 스토리를 생산해낼 수 있는 시대가 본격화되었다.

누구나 자신의 일상을 브이로그에 담아 유튜브에 올리고, 친구들과 공유할 수 있으며, 크리에이터를 직업으로 가질 수도 있다. 서사 창작의 주체가 대중으로 확장됨으로써 스토리텔링의 영역은 미

디어의 경계를 무너뜨리며 매체 횡단을 통해 전방위로 확산되었다.

팬덤과 팬픽 문화의 출현

참여와 생산을 기반으로 하는 스토리텔링의 영역은 트랜스미디어 스토리텔링transmedia storytelling이라는 신조어를 만들면서 통합적이면서도 다양한 크기의 이야기들의 창발을 유도했다. 트랜스미디어 스토리텔링은 하나로 통합될 수 있는 스토리 세계가 여러 개의 미디어를 통해 분화되어 스토리텔링되는 것을 가리킨다. 여기에서 캐릭터는 구심점이 되어 스토리 세계를 확장하고 통합한다.

그런데 디지털 패러다임에 따른 창작 주체의 대중화는 특이한 스토리텔링 현상을 만들어냈다. 대표적으로 팬픽션과 같은 작품들에서 발견할 수 있는 '다시 쓰기'의 스토리텔링이 그것이다.

모든 이야기의 시작은 무한한 가능성 상태에서 출발한다. 그리고 시간이 흐를수록 가능성은 개연성이라는 과정을 거쳐 필연성에 수렴한다. 이때 선택되지 않은 서사들은 잠재성의 영역에 머물게 된다. 스토리가 만들어지는 이 메커니즘을 브렌다 로렐Brenda Laurel은 'V자형 쐐기' 모양으로 도식화했다([그림 2-4] 참조).[10] 이를 2015년에서 2016년까지 방영된 tvN 드라마 〈응답하라 1988〉에 적용해보자.

〈응답하라 1988〉의 서사는 쌍문동에 사는 다섯 가족의 이야기에서부터 시작한다. 봉황당 골목을 누비고 다니는 덕선, 정환, 선우,

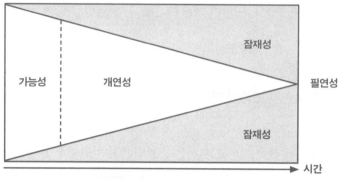

〔그림 2-4〕 **스토리의 발생 메커니즘인 'V자형 쐐기 모델'**

택, 동룡은 어릴 때부터 친구 사이다. 중심 서사는 이 다섯 명의 친구들이 고등학교 2학년이었던 시절부터 본격화된다. 이 서사의 시작은 무한한 가능성을 내포하고 있다. 학교와 가정 그리고 친구들 사이에서 일어나는 수많은 이야기들이 모두 드라마 서사가 될 가능성을 지닌 채 선택되기만을 기다리고 있다.

드라마의 시간이 흐를수록, 즉 서사가 진행될수록 수많은 가능성들은 작가에 의해 선택된 특별한 플롯으로 집중된다. 〈응답하라 1988〉에서는 고등학교 2학년인 1988년과 40대 중반의 2016년을 오가면서 '과연 덕선은 네 명의 친구들 중 누구와 결혼할 것인가?'에 포커스를 맞춘다. 스토리가 진행되면서 동룡이 먼저 남편 후보자에서 배제되고, 이후 선우가 또 배제된다. 개연성 영역에 있었던 동룡과 선우가 잠재성의 영역으로 이동하게 된 것이다.

드라마가 후반부로 갈수록 시청자는 덕선이 정환과 결혼할 것인지 아니면 택과 결혼할 것인지에 대한 궁금증을 더해가게 되고, 결국 이야기가 종결되는 지점에서 정환이 잠재성의 영역으로 밀려

나고 택이 덕선과 필연적으로 결혼하게 되는 구성으로 진행된다. 이와 같은 'V자형 쐐기 모델'은 인류가 이야기를 창작한 이래 통용되는 구조였다.

그런데 디지털 시대, 창작의 주체가 된 대중들은 작가의 이 구조를 그대로 수용하지 않는다. 정환 역을 맡은 배우 류준열의 이름을 딴 '어남류(어차피 남편은 류준열)'를 주장하는 시청자들이 '왜 덕선이가 택이랑 결혼을 해야 하지?'라고 반기를 든 것이다. 그들은 〈응답하라 1988〉을 보면서 '저 장면을 보면 어남류인 것 같아'라는 댓글을 온라인 커뮤니티와 SNS 등에 수없이 남겼던 경험이 있다. 그런데 자신들의 예상과는 다르게 서사가 종결되자 문제를 제기한 것이다. 잠재성의 영역으로 밀려난 서사 요소에 주목하게 된 순간이다.

시청자들은 덕선이 택이 아닌 정환을 선택했을 때 서사가 어떻게 달라질지에 대한 가능성을 염두에 두고 디지털 기술의 도움을 받아 덕선과 정환의 러브스토리를 스토리텔링했다. 실제로 〈응답하라 1988〉의 마지막회가 끝나기도 전에 팬카페나 웹소설 플랫폼에는 덕선과 정환의 사랑 이야기가 활발히 창작되고 유통되고 있었다. 뿐만 아니라 조연으로 나왔던 덕선의 친구가 이야기의 주인공이 된 소설이 창작되기도 했다. 이제 향유자들은 스스로 잠재성 영역에 있는 요소들을 끄집어내어 새로운 개연성과 필연성으로 제2, 제3의 창작물을 창작하게 된 것이다. 그리고 그렇게 탄생한 작품들은 팬픽션이라는 새로운 장르가 되었다.

최제훈 작가의 소설집 『퀴르발 남작의 성』에 실린 단편 「셜록

홈즈의 숨겨진 사건」에서도 이러한 디지털스토리텔링의 현상을 엿볼 수 있다. 이 단편에서 홈즈는 자신의 천적이라 할 수 있는 모리아티의 죽음 이후 무기력한 삶을 살아간다. 그러다 무료한 일상을 깨워줄 사건 하나를 만나는데, 바로 어느 유명한 추리소설가가 밀폐된 공간에서 살해당한 채 발견된 것이다. 한 남자의 죽음을 둘러싼 비밀을 밝혀내는 과정이 바로 이 단편의 주된 내용이다. 흥미로운 것은 책상에 엎드린 채 죽어 있는 유명한 추리소설가가 바로 셜록 홈즈를 창조한 작가 코난 도일Arthur Ignatius Conan Doyle이라는 점이다.

즉, 이 단편은 자신을 만들어낸 작가의 죽음을 파헤치는 캐릭터 셜록 홈즈의 이야기인 셈이다. 코난 도일은 1930년에 사망했기에 더 이상 '오리지널' 셜록 홈즈의 활약상은 쓰일 수 없다. 하지만 수많은 팬들에 의해 셜록의 이야기는 다시 창작되고 있다. 최제훈 작가는 완벽한 잠재성의 영역에 있던 코난 도일의 서사 요소를 가능성, 개연성, 필연성의 영역으로 가져와 새로운 창작을 시도한 것이다. 이러한 사례들은 창작 주체가 대중화되고 다양화되는 변화를 보여준다고 할 수 있다.

선택과 배열을 통한 참여적 픽션

텍스톤과 스크립톤

이제 개발자가 일방적으로 제시하고, 사용자는 수동적으로 그것을 향유하는 서사 시대는 지나갔다. 사용자 서사의 시대가 시작된 것이다. 사용자들은 이제 자신이 원하는 데이터를 선택하고 선택한 데이터들을 배열하는 과정을 통해 특별한 자신만의 서사를 만들어갈 수 있게 되었다. 사용자의 창조적 상상력의 발현과 적극적인 참여, 그리고 역동성은 더욱 강화되었다. 디지털 시대에 새롭게 발전하고 있는 스토리텔링의 핵심적인 특징이 바로 이 '상호작용성'이다.

그렇다면 적극적인 참여와 역동성은 어떻게 발현되고, 그것이 만들어내는 참여적 픽션의 의미는 무엇일까? 미디어학자 에스펜 올셋Espen J. Aarseth은 그의 책 『사이버텍스트Cyber Text』에서 사용자

의 참여와 역동성의 의미를 강조한다. 그에 의하면 디지털 시대 이전 서사에서 독자의 활동은 독자 머릿속에서 벌어지는 현상에 그쳤다. 하지만 디지털스토리텔링의 사용자는 생각은 물론이고 그 이외의 활동을 적극적으로 수행하는 존재이다.

예를 들어 셰익스피어William Shakespeare의 고전『로미오와 줄리엣Romeo and Juliet』을 책으로 읽는 독자들은 죽은 줄리엣 옆에서 울부짖으며 자기 입에 독약을 털어 넣으려고 하는 로미오에게 소리친다. "로미오, 성급한 판단이야. 줄리엣은 죽지 않았어. 죽은 것처럼 보이는 것뿐이야. 조금만 기다리면 깨어날 거야. 수도원의 로렌스 신부를 먼저 만나봐. 자초지종을 들어보고 독약을 마실지 말지를 결정해도 늦지 않아."라고 말이다.

하지만 이 외침은 독자의 머릿속에서만 일어나는 활동이다. 물론 이 머릿속 활동 역시 어느 정도 스토리에 반응하여 나타나는 상호작용일 수 있다. 하지만 독자의 이런 상호작용은 매우 소극적인 형태다. 스토리 자체를 변화시키거나 바꾸는 적극적인 결과를 만들어내지 못하기 때문이다. 로미오에게 독약을 마시지 않게 할 기발한 아이디어를 떠올리더라도 소설 속 로미오는 전혀 영향을 받지 않는다. 로미오는 결국 셰익스피어가 애초 계획한 대로 줄리엣 앞에서 독약을 마시고 죽는다. 그 후 깨어난 줄리엣은 죽은 로미오를 보며 품속에서 단칼을 꺼내 스스로 목숨을 끊을 수밖에 없다.

이런『로미오와 줄리엣』의 이야기를 디지털스토리텔링 포맷으로 전환한다면 어떻게 될까? 플레이어가 된 독자에게 작가는 선택을 요청한다. 베로나로 돌아온 로미오에게 "줄리엣을 보러 지하 무

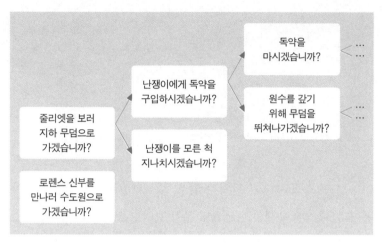

〔그림 2-5〕『로미오와 줄리엣』의 스토리 선택지

덤으로 가겠습니까? 아니면 로렌스 신부를 만나러 수도원으로 가 겠습니까?"라고 묻거나, 지하 무덤으로 가는 길에 난쟁이를 만난 로미오에게 "독약을 구입하시겠습니까? 아니면 그냥 지나치시겠 습니까?"라고 물을 수 있다. 또 핏기 없는 얼굴의 줄리엣을 보고 슬 피 우는 로미오에게 "독약을 마시겠습니까? 아니면 줄리엣의 원수 를 갚기 위해 무덤을 뛰쳐나가겠습니까?"라고 묻는 식이다.

물론 각 경우마다 두 가지 선택만이 있는 것은 아니다. 두 개 이 상의 선택지를 얼마든지 만들 수 있다. 중요한 것은 이 선택이라는 행위가 기존의 독서 개념으로는 설명할 수 없는 물리적 구성 작업 이라는 사실이다. 그리고 이를 통해 우리는 『로미오와 줄리엣』을 비극적인 결말이 아니라 해피엔드로 만들 수 있다.

이런 현상을 에스펜 올셋은 '에르고딕ergodic'이라고 부른다. 이 말은 그리스어에서 '작업'을 의미하는 '에르곤ergon'과 '경로'를 의

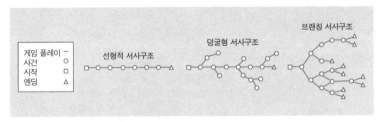

〔그림 2-6〕 **선형적 서사구조에서 확장되는 분기 경로형(브랜칭) 서사구조[11]**

미하는 '호도스hodos'가 합쳐진 말로, 무작위성을 설명하는 물리학
용어다. 에스펜 올셋의 에르고딕 문학 그리고 오늘날의 디지털스토
리텔링은 독자가 이곳저곳을 돌아다닐 수 있는 서사구조를 지향하
고 있다.

　이런 서사구조를 분기 경로형 서사구조, 혹은 브랜칭 서사구조
라고 한다. 주로 책에서 보이는 선형적linear 서사구조가 독자의 선
택 행위를 배제한 채 하나의 정해진, 완결된 이야기를 끝까지 향유
하게 했다면, 분기 경로형 서사구조는 이야기 중간중간에 선택을
위한 분기를 만들어놓고, 탐색자가 된 독자 혹은 플레이어에게 다
음 이야기를 선택할 권한을 부여한다. 때문에 플레이어 역시 향유
자의 위치에서 벗어나 자신도 이야기를 만드는 데 참여하고 있으
며, 더 나아가 자신이 이야기를 생성하는 주체라는 느낌을 강하게
받게 된다. 그리고 이런 경험에 큰 의미를 두게 된다.

　또 에스펜 올셋은 '텍스톤texton'과 '스크립톤 scripton'이라는 개
념으로 독자의 참여적 서사를 설명한다. 모든 서사에는 데이터들
이 존재한다. 이 데이터들은 아직 이야기화되지 않은 단계의 '정보'
들이다. 각각의 데이터들은 아직 다른 데이터와 '관계 맺음'을 하고

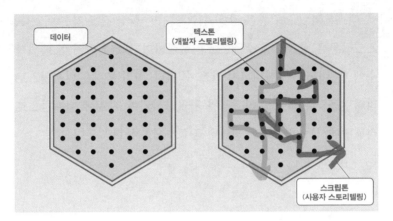

〔그림 2-7〕 **텍스톤과 스크립톤**

있지 않으며 어떤 인과관계로도 엮이지 않은 독립적인 존재들이다. 그렇기 때문에 독자의 참여가 필요하다. 독자들이 참여하여 개별적으로 존재하는 데이터들을 서로 연결시키면 그제야 서사가 만들어 진다.

홍미로운 지점은 독립적으로 존재하는 것처럼 보이는 이 데이터들에 사실은 어떤 '끈'이 내재해 있다는 것이다. 이 '끈'은 의미 있는 데이터들을 서로 연결시키는 일종의 가이드 역할을 하며, 두 가지 유형이 있다. 텍스트에 결부된 끈과 독자가 만들어가는 끈이 그것이다.

우선 텍스트에 결부된 끈은 개발자들이 이 창작물을 만들 때 결부시킨 서사로, 개발자 스토리텔링이다. 올셋은 이를 '텍스톤'이라고 칭했다. 반면 독자가 만들어가는 끈은 독자가 자신만의 데이터들을 선택함으로써 그 누구의 이야기도 아닌 자신의 서사를 만들어가는 사용자 스토리텔링이다. 이 서사를 '스크립톤'이라고 한다.

텍스톤과 스크립톤은 같을 수도 있지만 항상 같은 것은 아니다. 스크립톤은 정해지지 않은 스토리텔링이며, 텍스톤의 수십 배에서 수백 배, 어쩌면 무한대까지 만들 수 있다. 이런 특징은 디지털스토리텔링을 기존의 스토리텔링과 차별화시키며, 때문에 디지털스토리텔링에서는 이 개념을 대단히 중요하게 다룬다.

다시 보기와 다시 쓰기

쉽게 말해 텍스톤은 개발자들이 만들어놓은 서사의 흐름이고, 스크립톤은 사용자들이 만들어가는 서사의 흐름이다. 디지털스토리텔링의 가장 핵심이라고 할 수 있는 게임 스토리텔링을 예로 들어 생각해보면 쉽게 이해할 수 있을 것이다.

개발자들은 '플레이어가 어떤 경로를 거쳐서 게임 서사를 경험하면 좋겠다.'라는 것을 염두에 두고 게임을 개발한다. 게임 세계에는 퀘스트와 같은 형태로 수많은 데이터들이 포진되어 있다. 이 데이터들은 플레이어가 선택해주기만을 기다린다. 선택을 할지 말지는 플레이어의 결정에 달려 있다.

플레이어는 특정 퀘스트, 즉 데이터를 선택하지 않더라도 충분히 서사를 진행시킬 수 있다. 그럼에도 불구하고 개발자는 플레이어가 경험할 수 있는 최적의 게임 플레이 서사를 가정하고 이 데이터들을 구조화한다. 이것이 바로 텍스톤이다. 효율을 최우선으로 여기는 플레이어는 대개 개발자들의 게임 서사를 그대로 따라간다.

텍스톤 스토리텔링을 지향하게 되는 것이다.

하지만 많은 경우 플레이어들은 개발자의 의도와는 상관없이 자신만의 서사를 만들기를 원한다. 개발자의 서사는 플레이어에게 중요하지 않다. 플레이어는 자신들이 선택한, 자신들에게만 보이는 끈으로 데이터를 연결해가면서 사용자 스토리텔링을 진행한다.

정적인 텍스트에서는 스크립톤의 수와 내용이 일정하다. 반면 역동적인 텍스트에서는 스크립톤과 텍스톤의 수와 내용이 다양하게 변화할 수 있다.

예를 들어 넷플릭스에서 선보인 인터랙티브 영화 〈블랙 미러: 밴더스내치Black Mirror: Bandersnatch〉(2018)를 보면 이런 특징이 두드러지게 나타난다. 인터랙티브 영화는 스토리가 진행되는 중간에 관람자가 다음에 전개될 사건을 선택하는 방식으로 진행되는 실험적인 영화이다. 이 작품은 1984년을 배경으로 무명의 한 게임 개발자가 자신의 탁월한 아이디어로 유명 게임 개발사와 게임 제작을 계약하고 진행하게 되면서 벌어지는 이야기를 소재로 한 영화인데, 일반적인 영화와는 다른 서사구조를 가지고 있다. 주인공이 선택의 기로에 놓일 때마다 화면이 잠시 멈추고 시청자에게 주인공 대신 선택을 하게 한 것이다.

아침으로 먹을 시리얼을 선택하거나 출근길에 어떤 음악을 들을 것인지 같은 사소한 선택으로 시작하는 이 이야기는 등장인물의 생사를 가르는 중요한 문제까지 시청자에게 선택을 맡긴다. 시청자는 수많은 선택을 통해 자신만의 경로를 만들고 자신만의 스크립톤을 구조화한다. 그러나 〈블랙 미러: 밴더스내치〉는 스크립톤

과 텍스톤의 숫자가 정해져 있어서 개발자가 계획한 범위 내에서만 스토리텔링이 가능하다.

하지만 〈월드 오브 워크래프트World of Warcraft〉, 〈배틀그라운드Battleground〉, 〈마인크래프트Minecraft〉와 같은 게임은 좀 다르다. 당연히 개발자들이 만든 텍스톤의 수는 정해져 있지만, 스크립톤의 수, 즉 플레이어들이 만들어가는 스토리텔링의 수는 텍스톤 개수의 합을 뛰어넘을 가능성이 내재되어 있다. 특히 플레이어들은 게임 플레이 도중에 다른 플레이어와 대화를 나눌 수도 있고 다양한 변수 속에서 선택을 반복하며 게임 플레이를 하기 때문에 스크립톤의 수가 무한대로 많아지는 상황이 벌어진다. 이런 성격의 텍스트를 '역동적 텍스트'라고 부른다.

텍스트가 정적이든 역동적이든 상관없이 플레이어, 즉 사용자의 선택에는 의미가 있다. 일반적으로 우리는 우리가 '선택한 것'에 대한 의미와 가치만을 생각하는 경우가 많다. 그래서 선택이라는 행위에 앞서 비교 우위를 고려하곤 한다. 하지만 인터랙티브 콘텐츠에서의 선택은 선택되지 않은 것에 대한 미련을 의미하기도 한다. 가보지 않은 길, 해보지 않은 활동, 사용하지 않은 전략에 대한 미련과 아쉬움 때문에 게임 플레이어들은 게임을 클리어하고 나서도 다시 플레이를 한다.

〈블랙 미러: 밴더스내치〉의 한 회차 러닝타임은 약 1시간 반가량이지만, 많은 시청자들이 적게는 3시간, 많게는 6~7시간가량 동안 영화를 시청했다. 내가 만약 다른 음악을 선택했다면 주인공의 인생은 어떻게 달라졌을까? 그 장면에서 엄마를 따라갔다면? 창문

으로 도망쳤다면? 내가 미처 선택하지 않은 선택에 따라오는 다음 이야기들이 궁금하기 때문에 선택을 달리해 반복해서 영화를 시청한 것이다.

이런 플레이 행위는 비디오게임을 하는 플레이어들에게서 흔히 찾아볼 수 있다. 비디오게임에서 플레이어들이 단 한 번 경험한 엔딩에 만족하는 경우는 거의 없다. 플레이어들은 멀티 엔딩을 모두 경험하기 위해 몇 번이고 게임을 리플레이한다. 〈리그 오브 레전드 League of Legends〉(이하 〈롤〉)나 〈배틀그라운드〉 등과 같이 같은 맵에서 팀을 다르게 꾸리고, 처음 보는 적을 만나서 새로운 스크립톤을 만들어가는 것 역시 선택하지 않았던 것에 대한 미련을 해결하고 싶어 하는 심리라고 말할 수 있다. 다시 보고 다시 쓰는 스토리텔링의 행위가 수없이 반복해 생성되고 있는 것이다.

이런 새로운 스토리텔링은 한정된 시간을 넘어 무한에 가까운 스토리 시간을 경험하는 서사를 가능하게 했다는 점에서 중요한 의미가 있다. 디지털스토리텔링에서는 향유자가 일방적이고 소극적인 자세로 콘텐츠를 읽고 경험하는 것이 아니라 적극적이고 주도적인 자세로 직접 영향력을 발휘하며 스토리에 참여하는 스토리텔러로서의 역할을 수행한다. 더 나아가 새롭게 등장하고 있는 VR 콘텐츠에서 참여자의 선택과 배열은 어떻게 일어나는지, 의미 있는 참여적 픽션을 만들기 위해 콘텐츠는 어떻게 기획되고 디자인되어야 하는지에 대한 연구도 필요할 것이다.

경험적 공간성

서사에서 시간의 구조화

인간의 삶을 들여다보면 두 개의 축을 볼 수 있다. 바로 시간과 공간이다. 우선 시간에 대해 생각해보자. 인간은 과거와 현재 그리고 미래라는 시간의 흐름을 따라 살아간다. 개개인을 들여다보면 탄생부터 죽음까지의 연대기적 시간을 통과하고, 이승과 저승 그리고 환생이라는 회귀적 시간을 경험한다. 다음으로 공간은 어떤가? 우리는 인간에게 가장 가까운 공간인 신체에서부터 가장 먼 공간인 세계 혹은 우주와 서로 영향을 주고받으면서 살아간다.

인간이 누리고, 동시에 인간을 지배하는 문화도 마찬가지다. 문화, 예술 분야에서도 시간과 공간이라는 두 축은 뼈대와 같은 기능과 역할을 수행한다. 예를 들어 회화는 특정한 시간을 캔버스 등의 공간에 담아내는 대표적인 양식이다. 이들 분야에서는 공간에 대한

연구가 특히 체계적이고 심도 깊게 진행되어왔다.

반면 서사 분야는 공간보다는 시간에 더 중점을 두어 이론을 체계화해왔다. 실제로 수많은 서사학자들의 이론을 살펴보면, 공간성에 대한 연구보다 시간성에 대한 연구가 월등히 많다. 영화를 시간예술이라고 한 것만 봐도 이야기에서 시간성이 얼마나 중요한지를 알 수 있다.

사실 서사학이 시간을 중심으로 연구되었다는 사실은 어찌 보면 당연하다. 기본적으로 이야기는 원인과 결과라는 인과관계로 이루어져 있고, 원인과 결과는 시간이라는 요소가 좌우하는 것이니 말이다. 소설이나 영화의 스토리는 대부분 주인공의 전체 삶 중에서 특정한 시간에 벌어진 일을 압축적으로 보여준다. 주인공이 태어나면서부터 죽을 때까지의 모든 일을 다 다룬다면 스토리가 얼마나 길고 지루할 것인가?

정유정 작가의 소설 『진이, 지니』를 통해 소설에서 시간이 어떻게 구조화되는지 살펴보자.

『진이, 지니』의 주인공은 영장류센터의 침팬지 사육사이자 연구원인 진이다. 촉망받는 연구자이지만 그녀는 이 일을 그만두기로 마음먹는다. 퇴사를 하루 앞둔 날, 진이는 인근 별장에서 도망친 침팬지 한 마리를 구조하라는 요청을 받고 현장으로 출동한다. 가보니 나무 위에 침팬지가 아니라 보노보가 있었고, 우여곡절 끝에 보노보를 구해서 영장류센터로 돌아오려 한다. 그런데 돌아오는 길에 갑작스러운 교통사고를 당한다. 가까스로 눈을 떠보니 몸이 좀 이상하다. 손발 움직이기가 영 불편하다. 그녀는 자신의 영혼과 보노

보의 영혼이 바뀌었다는 것을 알아차린다.

세상의 많은 이야기는 주인공의 상태가 180도 바뀌는 사건에서 시작된다. 그리고 그 사건을 통해 주인공은 어떤 욕망과 목적을 갖게 되고, 이 목적을 달성하기 위해 열심히 노력한다. 『진이, 지니』 속 진이 또한 의식을 잃은 채 병원에 누워 있는 자신의 몸을 되찾을 방법을 모색한다. 보노보의 몸으로 영원히 살아갈 수는 없으니까. 하지만 그 노력은 쉽지 않다. 단번에 자신의 몸을 되찾는다면 긴장감 넘치는 흥미진진한 이야기가 되지 않을 것이다. 이것이 바로 스토리다.

그런데 잘 생각해보면 이 이야기는 주인공 진이의 전체 삶 중에서 극히 일부의 시간을 압축해 다루고 있다. 진이가 어떤 어린 시절을 보냈는지, 사춘기가 힘겹지 않았는지, 왜 이 전공을 선택했는지 등 어린 시절, 청소년기, 대학 시절의 시간은 모두 건너뛰었다. 그리고 평생직업이라고 여겼던 사육사를 그만두기 하루 전날부터 단 며칠 동안의 이야기가 집중적으로 전개된다. 또한 소설은 이 며칠의 시간을 있는 그대로 그리지도 않는다. 어떤 부분은 짧게, 어떤 부분은 길게 서술하며, 어떤 부분은 생략하기도 한다.

스토리-시간과 담화-시간의 변주

서사학자인 시모어 채트먼Seymour Chatman은 서사의 '시간'을 요약, 생략, 장면, 연장, 휴지 등의 다섯 가지 유형으로 설명한다. 각각

에 대해 살펴보자.

첫 번째 유형인 '요약'은 실제 발생한 스토리-시간보다 소설에서 재현한 담화-시간이 짧은 것을 말한다. 보노보의 몸 안에 들어간 채로 야생에서 잠을 자는 실제 현실의 8시간을 소설에서는 짧은한 문장으로 표현한다. 즉, 스토리-시간보다 소설에서 재현하는 담화-시간이 짧다.

두 번째 유형은 '생략'이다. 실제 현실에서는 시간이 계속 흘러가지만 소설에서는 다루지 않는 시간들이 있다. 예를 들어 나무에올라가 있는 보노보를 구출하러 출동하는 모든 시간과 순서, 과정을 세세하게 다루기보다는 굳이 필요 없다고 생각되는 시간은 아예 생략하는 것이다.

세 번째 유형은 스토리의 시간과 소설 속 시간의 길이가 같은것으로, 바로 '장면'이다. 실제 현실의 스토리에서 일어난 일을 그대로 소설에 담아내는 것을 말한다.

네 번째 유형인 '연장'은 요약과 반대인데, 스토리상의 시간보다소설 속에서 다루고 있는 시간이 더 긴 것을 말한다. 예를 들어 주인공이 보노보를 구출해서 연구소로 돌아오는 길에 갑작스럽게 튀어나온 고라니에 놀라서 교통사고가 발생한다. 사실 교통사고라는것은 눈 깜짝할 사이에 일어나는 일이다. 하지만 소설에서는 이 짧은 시간을 길게 다룸으로써 주인공이 사고를 당했을 때 느낌과 감정적인 부분을 강조했다.

마지막으로 '휴지'는 스토리-시간은 정지되어 있는데 담화-시간은 계속 흘러가는 유형을 말한다. 찰나의 순간에 떠오른 생각이

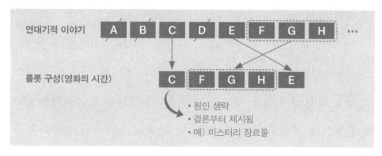

〔그림 2-8〕 **연대기적 이야기와 플롯 구성**

나 그 장면을 묘사하는 등의 방식이 바로 휴지에 해당한다.

스토리-시간과 소설 속 담화-시간의 다섯 가지 유형은 모두 플롯화를 위한 전략들이라고 할 수 있다. 플롯은 어떤 장면을 선택하고 어떻게 배열할 것인가를 통해 드러난다. 여기서 핵심 요소가 바로 소설이나 영화의 제한된 러닝타임 속에서 어떻게 하면 관객들이 끝까지 긴장감을 놓지 않도록 하면서 실제 일어난 스토리-사건들을 재배열할 것인가 하는 것이다.

간단한 다이어그램을 통해서 이를 설명할 수 있다. 연대기적으로, 즉 시간 순서대로 어떤 사건들이 일어난다면 그 사건들을 A, B, C, D, E, … 식으로 표현할 수 있다. 이를 소설이나 영화에서 플롯화하면 A, B, C, D, E, …를 그대로 옮기는 것이 아니라 의도적으로 특정한 시간의 사건 A, B, D는 생략하고 또 어떤 시간의 사건 E와 F, G, H의 순서를 바꾸기도 한다. 연대기적 시간이 원인과 결과로 이루어진다는 것을 생각해보면, 원인인 A, B를 생략하고 C부터 스토리텔링하면 '왜 이런 결과가 일어났지?'라는 의문을 품게 된다.

흔히 살인사건을 추적하는 추리물에서 살인사건을 먼저 보여주

고 왜 살인이 일어났는지, 범인은 누구인지를 의도적으로 감춘 채 범인을 찾아가는 이야기 형식은 이런 플롯의 원칙을 잘 따르고 있는 구성이다. 독자 혹은 관객은 이와 같은 사건의 재배열을 통해 호기심과 궁금증을 가지고 이야기를 끝까지 보게 된다. 이처럼 소설이나 영화에서 시간이라는 요소는 내러티브를 구성하는 데 절대 빼놓을 수 없는 매우 중요한 요소이기에 여러 학자들에 의해서 다양한 이론으로 체계화되었다.

배경의 재발견

하지만 상대적으로 이야기적 공간에 대한 이론들은 구체화되지 않거나 정립되지 않은 것이 사실이다. 소설이나 영화와 같은 미디어에서 공간은 주로 이야기의 3요소 중 하나인 배경이라는 요소로만 다뤄졌다. 사건이 일어나는 구체적인 장소가 어디인지, 장소의 분위기가 인물과 어떤 영향을 주고받는지, 작가가 전하고 싶어 하는 테마나 분위기를 배경이 어떻게 돕고 있는지 등의 관점에서만 제한적으로 공간을 다루었던 것이다.

대표적인 사례로 김승옥의 소설 『무진기행』을 들 수 있다. 『무진기행』에서 배경으로 등장하는 무진은 '안개가 많은 나루'라는 뜻을 가지고 있다. 무진은 항상 안개에 둘러싸여 있고, 그래서 축축한 느낌이 나는 곳이다. 마치 꿈속 세계의 풍경과 유사한 느낌을 준다. 이런 공간의 특징이 주인공의 인생 이야기와 맞물려 인간 내면의

혼돈과 우울한 분위기를 한층 고조시킨다. 안개가 자주 덮이는 무진은 절망과 안 좋은 추억만을 불러일으키며 죽음의 이미지를 풍긴다. 반면 안개가 걷히는 무진은 재생의 의미를 지니며, 주인공이 다시 서울로, 현실로, 삶으로 회귀하는 것을 상징적으로 나타낸다.

박찬욱 감독의 영화 〈공동경비구역 JSA〉(2000)에서는 세 개의 주요 공간이 등장한다. 비무장지대, 공동경비구역 그리고 북한군 초소가 바로 그곳이다. 이 영화는 세 공간을 상징적 공간으로 재구성하면서 한국전쟁과 분단이라는 현실이 등장인물들에게 어떤 의미와 가치를 갖는지를 구체적으로 드러내고 있다.

비무장지대인 DMZ는 과거 6·25 전쟁 상태의 시간을 나타낸다. 공동경비구역인 JSA는 휴전 상태이긴 하지만 남북한이 대치하고 있는 현재를 의미한다. 또한 북한군 초소는 남북 청년들이 한데 어우러져 우정을 나누는 통일이라는 미래의 시간을 표현한다.

그런데 2015년 개봉한 조지 밀러George Miller 감독의 영화 〈매드 맥스: 분노의 도로Mad Max: Fury Road〉에서 공간은 앞의 두 사례보다 조금 더 적극적으로 서사에 개입한다. 등장인물이 살아가는 배경으로만 작동하는 것이 아니라 인물들의 욕망을 상징적으로 드러내는 역할과 기능을 수행하는 것이다.

이 영화는 핵전쟁으로 황폐화된 지구에서 살아남은 맥스가 알 수 없는 무리에게 납치당하는 것으로 시작한다. 맥스가 끌려간 시타델이라는 공간은 임모탄이라는 독재자가 다스리는 왕국이다. 광활한 사막만 펼쳐진 세상에서 사람들은 임모탄이 가끔 내려주는 물에 감사하며 그를 숭배한다. 맥스는 이 기괴한 곳에서 탈출하려

고 하지만 매번 실패한다. 그 와중에 시타델의 최고 사령관인 퓨리오사가 임모탄의 명령을 거스르게 되면서 본격적인 이야기가 시작된다.

이 영화의 중심인물은 네 명이다. 사령관 퓨리오사, 퓨리오사와 여행을 함께하는 맥스, 임모탄의 부하이지만 이후 퓨리오사 일행의 조력자가 되는 워보이 눅스, 그리고 기괴한 권력자인 임모탄이 바로 그들이다. 이들은 각각 강렬한 욕망을 가지고 있다. 무엇보다 흥미로운 지점은 인물들의 욕망이 서사가 진행되는 공간을 통해 구체적으로 드러난다는 점이다.

이 영화의 핵심적인 공간은 시타델, 사막과 협곡, 녹색의 땅 그리고 발할라라는 천국이다. 영화는 시타델에서부터 시작한다. 이 공간은 임모탄의 공간으로 독재자의 권력을 상징한다. 그는 대중을 통제할 수 있도록 높은 곳에 위치해 있으며, 그가 있는 곳은 권위를 부여받은 사람만이 드나들 수 있는 폐쇄적인 곳으로 표현된다. 임모탄은 이 공간에서 물과 식량, 자원을 통제하면서 자신의 욕망인 권력을 유지한다.

하지만 그는 이 공간에서 멀어질수록 약해진다. 퓨리오사 일행을 추적하다가 사막과 협곡에 이르자 그는 독재자라기보다는 그의 명령에 복종하는 워보이와 다를 바 없어 보이기까지 하다. 결국 임모탄은 전투 중에 죽어나가는 수많은 워보이들처럼 죽음을 맞이하게 된다.

반면 퓨리오사가 도달하고자 하는 녹색의 땅은 희망을 넘어 구원을 상징한다. 녹색의 땅으로 가고 싶어 하는 욕망을 가진 퓨리오

사는 시타델이라는 독재자의 공간에서 멀어질수록 강인해진다. 그렇기에 사막과 협곡을 지나는 여정에서 퓨리오사는 점점 더 당당한 한 인간으로서 독립하는 모습을 보여준다. 하지만 불행하게도 녹색의 땅은 존재하지 않는다. 퓨리오사는 절망하기보다는 새로운 녹색의 땅을 만드는 일을 선택한다. 그래서 권력의 공간 시타델로 돌아와 기존의 질서를 무너뜨린다. 그리고 착취와 약탈, 절망만이 존재했던 시타델을 재정립하여 녹색의 땅을 대체하는 새로운 공간으로 변모시키는 데 성공한다. 퓨리오사의 욕망은 공간을 회귀하는 서사를 통해서 구체화된다.

그에 반해 맥스의 유일한 욕망은 살아남는 것이다. 맥스의 욕망 서사는 녹색의 땅에 있지 않다. 맥스는 자유를 욕망한다. 그래서 퓨리오사 일행을 도와 사막과 협곡을 지나 다시 시타델로 회귀하기는 하지만, 퓨리오사가 시타델에 머무는 것과 달리 시타델에 머무르지 않고 더 넓은 공간으로 자신의 영역을 확장시킨다.

마지막으로 워보이 눅스의 욕망은 매우 흥미로운 방식으로 공간을 통해 노출된다. 워보이들은 시타델 계급사회에서 지배층에 해당하며, 임모탄의 성에 거주한다. 하지만 실상은 임모탄의 하수이자 총알받이에 불과하다. 워보이 중 하나인 눅스의 욕망은 영웅적 투쟁으로 기억되는 것이며, 이를 통해 발할라, 즉 천국에 가서 영생을 얻는 것이다.

하지만 임모탄에게 버림을 받자 그는 퓨리오사 일행의 조력자로 변모한다. 그렇다면 그는 퓨리오사 일생과 함께 다시 시타델로 회귀하는 것이 적당해 보인다. 하지만 그의 욕망은 녹색의 땅이

아니라 천국에 가는 것이다. 그렇기 때문에 시타델에 거의 다 도착할 무렵 그는 희생을 통해서 천국으로 가는 선택을 한다. 현실의 자신을 완전히 해방시켜서 욕망을 이룬 것이다.

영화 〈매드맥스: 분노의 도로〉에서 공간은 분명 앞에서 살펴본 두 사례보다 스토리텔링 영역에 더 크게 기여한다. 물론 여전히 서사 구성 요소의 하나라는 한계는 있지만 말이다.

그런데 디지털스토리텔링의 세계에서 공간은 다른 모습을 보여준다. 수동적인 독자나 관객이었던 향유자가 플레이어로 직접 서사에 참여하게 되면서 단순한 배경으로 다루어지던 공간이라는 요소가 참여자들이 목표를 갖고 항해할 수 있는 공간, 의지를 갖고 행동할 수 있는 공간, 구체적으로 액션을 취하고 경험하는 '경험적 공간'으로 변모하기 시작한 것이다. 이 '경험적 공간성'은 디지털스토리텔링의 가장 큰 특징 중 하나다.

현실을 전복시키는 가상세계

소설이나 영화와 같은 올드미디어에서 배경으로 다루어지던 '공간'이라는 요소가 디지털스토리텔링에서는 어떻게 항해 가능한 경험적 공간, 행동으로 실천하고 액션을 구체화할 수 있는 공간으로 재탄생하게 되는 것일까? 물질적 공간의 개념을 뛰어넘어 등장한 가상 공간의 개념과 의미는 무엇일까?

공간은 3차원으로 구조화된 물질적 공간을 의미한다. 우리가 있

는 방, 교실, 건물 등은 바닥과 천장이 있고, 벽으로 둘러싸여 있다. 손으로 만질 수 있고 발로 디딜 수도 있다. 인류에게 공간이란 이런 개념이다.

가스통 바슐라르Gaston Bachelard는 "공간은 행동을 부르고, 행동에 앞서 상상력이 활동하는 법"[12]이라고 말한 바 있다. 공간은 독일어로 'Raum'이라고 한다. 이 말은 '자리를 만들어내다, 비워 자유로운 공간을 만들다, 떠나다, 치우다' 등을 뜻하는 동사 'raumen'에서 왔다. 독일어 'Raum'은 단순한 땅이나 평원 같은 주어진 공간이 아니라 인간의 활동에 의해 생겨나는 공간을 의미한다. 즉, 인간의 상호작용에 의해서 구성되고 채워진다는 개념이 저변에 깔려 있는 것이다.

이와 같은 공간의 구성적 개념은 디지털 시대의 공간성을 규명하는 데 중요한 역할을 한다. 디지털 시대의 공간은 공간 자체가 배경으로서의 기능에만 국한되는 것이 아니라 특정한 사건의 원인이 되기도 하고, 플레이어에 의해서 새롭게 만들어지는 스토리텔링이 가능한 공간으로 변화하기도 한다. 이른바 '채워지지 않는 공간'에서 출발해서 참여자와 플레이어와 상호 매개된 후에 가득 채워지는 공간으로 변모하는 특성을 갖는 것이다.

그렇다면 이처럼 고착화되지 않고 언제든 해체 가능한 곳으로 기능하는 디지털스토리텔링의 공간은 어떤 방식으로 존재하는 걸까? 디지털 기술이 발달하면서 컴퓨터 너머의 가상 공간이 새롭게 등장했다. 이 공간은 존재론적인 측면에서 인간이 만들어낸 창조적 공간이며, 우리 현실세계가 신 혹은 자연의 섭리에 만들어진 '이미

주어진 공간'이라는 인식과는 대립항에 존재하는 공간이다.

이처럼 공간의 개념에 대해서는 관념성과 실제성 간의 끊임없는 논쟁이 있어왔다. 그런데 가상 공간의 탄생과 함께 공간의 개념은 새로운 전기를 맞이했다. 엄밀히 말해 이 가상의 공간은 완전히 물리적인 것도, 또 완전히 정신적인 것도 아니다. 실제와 관념이 융합된 경계적 성질을 띠고 있으며, 현실의 공간과는 다른 성격을 지니고 있다.

인간의 상상력을 기반으로 만들어진 이 공간에서는 현실세계를 지배하는 중력을 거스를 수 있다. 다양한 물리 시스템과 바람, 비, 일출과 일몰, 계절의 변화 등과 같은 자연 시스템마저도 전복하거나 제어할 수 있는 무한대의 자유를 누릴 수 있다. 그러나 그렇다고 해서 이 공간이 현실의 공간 질서가 완전히 무력화된 공간이라는 뜻은 아니다.

게임을 비롯한 가상 공간은 기본적으로 현실세계의 익숙한 공간들을 메타포로 삼아 재구성한다. 초창기 게임 중 하나인 〈퐁 Pong〉의 경우 탁구 경기가 벌어지는 현장을 위에서 내려다보는 시점에서 디자인되어 있다. 디지털 도서관, 온라인 쇼핑몰, 포털사이트 등의 가상 공간 역시 현실세계의 도서관, 백화점, 잡지, 신문, 백과사전 등과 유사한 공간 구성을 가지고 있다.

특히 앞서 간략하게 언급했던 것처럼 이 공간은 그림이나 영화처럼 공간 외부에서 공간을 관찰하는 데서 끝나는 것이 아니라 공간 안으로 들어가서 직접 돌아다니고 탐색해야 하는 성질을 지니고 있기 때문에 입체적이고 기하학적인 방향으로 진일보하고 있다.

그렇기에 이 공간에서는 리얼리티와 환상성을 어떻게 조합하느냐가 중요한 이슈가 된다.

가상 공간에 객체를 어떻게 디스플레이할 것인지, 어떤 프로그래밍을 통해 구현할지에 대한 연구 또한 지속적으로 진행되고 있다. 그러나 처음부터 가상 공간에 대해 이런 긍정적인 인식만 있었던 것은 아니다. 가상 공간이 등장한 초창기에는 실재하는 현실세계에 대립되는 공간으로 디지털 공간을 바라보았다. 때문에 현존하지 않는 가짜의 것으로 치부하는 부정적이고 비관론적인 견해가 지배적이었다.

『가상현실의 철학적 의미The Metaphysics of Virtual Reality』라는 책을 쓴 미국의 철학자 마이클 하임Michael Heim은 이 책에서 가상이라는 개념을 '효력 면에서 실제적이지만 사실상 그렇지 않은 사건이나 사물'[13]로 해석했다. 장 보드리야르Jean Baudrillard 역시 사실과 상관없는 환영이라는 것이 가상이고, 이 환영이 현실세계를 전복시키고 있다면서 가상을 비관적으로 논한다.[14]

생방송 뉴스 중에 한 남자가 스튜디오에 난입하여 "내 귀에 도청장치가 있다!"라고 소리친 사건이 있었다. 역대급 방송사고로 기록될 만한 일이었다. 이 남자는 과연 왜 이런 행동을 했을까? 뉴스를 망치기 위해 일부러 방송국에 뛰어든 것일까? 아니면 관심을 받고 싶었던 것일까?

실제로 이 남자는 자신이 감시당하고 있다고 믿었다고 한다. 자신의 일거수일투족을 알 수 없는 누군가가 지켜보고 있다고 생각했기 때문에 그 사실을 사람들에게 알리고 도움을 요청한 것이다.

그에게 도청당한다는 환상은 현실이었다. 환영의 세계가 현실세계를 전복한 것이다.

이와 유사한 소재를 가지고 흥미로운 스토리텔링을 한 영화가 있다. 2000년에 개봉한 〈너스 베티Nurse Betty〉라는 영화다. 남편에게 충분한 사랑을 받지 못하고 사는 아내 베티는 TV 연속극에 푹 빠져 있다. 그날도 다른 날과 다르지 않았다. 생일인데도 축하 한마디 받지 못한 그녀는 쓸쓸하게 드라마만 보고 있다가 거칠게 현관문을 두드리는 소리를 들었고, 무슨 소리인지 확인하기도 전에 남편이 킬러들에게 무참히 살해되는 장면을 목격하고 충격을 받는다.

베티는 이 충격적인 현실의 고통과 두려움을 잊기라도 할 듯이 드라마에 더 깊숙하게 빠진다. 급기야 드라마와 현실을 구분하지 못하게 되고, 자신이 드라마 남자주인공의 애인이라고 믿어버린다. 그리고 사랑을 찾기 위해 할리우드로 떠난다. 우여곡절 끝에 드라마의 남자주인공을 만나고 드라마 속 여자주인공인 간호사의 역할을 대신 수행하면서 연애를 시작하게 된다. 베티의 실제 삶은 이제 드라마 세계, 즉 가상세계에 의해서 전복당하고 만다.

영화 속에서가 아닌 실제 현실에서의 사건들도 있다. 2007년 미국 버지니아 공대에서는 총기난사사건이 일어났다. 이 사건으로 32명이 사망하고 29명이 다쳤다. 범인은 재미 한국인으로 밝혀졌고, 미국 사회에서 받은 인종차별과 심각한 수준의 왕따 때문에 우울증을 겪고 있었다고 알려졌다. 그런데 이 사건에서 우리가 주목할 것은 그의 우울증이 아니다. 이 사건을 취재하고 평가하는 사람들의 태도와 사회적 인식이다. 그의 범행 이후 그가 평소 게임에 빠

져 있어서 이런 일을 저질렀다고 주장하는 사람들이 등장했다. 그가 범행에 사용했던 총과 복장이 FPS First-Person Shooter(1인칭 슈팅 게임)의 그것과 닮았다는 것 때문이었다. 뿐만 아니라 영화 〈올드보이〉(2003)에서 주인공이 장도리를 든 장면과 비슷한 사진을 찍었다는 이유만으로 영화가 그의 범행에 영향을 미쳤다는 근거 없는 해석을 내놓기도 했다.

가상 개념의 변화와 경험적 공간의 탄생

많은 이들이 이 사건을 게임과 영화에 전복된 개인의 문제로 바라보고 미디어가 문제라는 프레임을 씌웠다. 여전히 사람들은 가상이라는 개념을 현실세계를 전복시키는 무서운 것, 공포의 대상으로 인식하고 있었던 것이다. 이와 같은 가상의 개념은 플라톤이 『국가 Politeia』에서 동굴의 비유를 통해 설명한 그림자 이론과 맥을 함께 한다. 플라톤은 이미지만 보고 생활한 사람들이 진실을 마주했을 때 사실을 믿지 못하게 된다는 것을 지적하면서 이미지, 환영이 얼마나 무서운 것인지 그리고 환영을 사랑하는 것이 인간에게 얼마나 어마어마한 독이 되는지를 강조했다.

하지만 오늘날에는 디지털 가상 공간이 현실과 대립되는 거짓의 공간, 거짓의 세계가 아니라 참여자들이 새로운 경험을 창출할 수 있는, 현실과 평행하는 이차적인 세계로 인지되고 있다. 더 나아가서 현실의 공간을 확장시켜주거나 중층구조를 갖는 공간으로 재

배열시키기도 한다. 디지털 가상 공간이 현실 공간의 많은 특성들을 내재한 모사된 세계임을 인식하기 시작한 것이다. 비록 우리가 직접적으로 가상 공간 내에 들어가 활동하는 것은 아니지만, 현실의 나를 대신하는 에이전트, 즉 아바타를 내세워서 말이다. 아바타를 조종하는 것은 현실의 '나'이고, 아바타가 가상세계를 돌아다니면서 겪은 일들은 현실의 '나'의 경험으로 축적된다.

이런 경험들은 절대로 무가치한 것이 아니다. 거짓된 경험, 가짜라고 폄훼하기엔 다른 어떤 곳에서도 얻을 수 없는 가치가 존재한다. 이런 이유로 2000년대를 지나면서 가상에 대한 개념은 비관론에서 낙관론으로 변하기 시작했다.

2009년 개봉한 혁명적인 영화 〈아바타Avatar〉에 나타나는 가상의 공간을 살펴보면 낙관론으로서의 가상의 공간이 무엇을 의미하는지 단번에 알 수 있다. 제임스 캐머런James F. Cameron 감독의 영화 〈아바타〉는 지구의 에너지 고갈 문제를 해결하기 위해서 행성 판도라를 정복하는 플롯을 가지고 있다. 판도라 행성의 대기 문제 때문에 인류는 인간 모습 그대로 판도라 행성을 탐사할 수가 없다.

그래서 판도라 토착민인 나비족의 외형에 인간의 의식을 주입한 아바타의 의식을 원격 조정해서 판도라 행성을 정복할 계획을 세운다. 주인공 제이크가 바로 이 아바타에 의식을 탑재하고 나비족들과 소통하면서 자원 채굴 임무를 맡게 되는데, 이 과정에서 제이크는 나비족을 이해하고 사랑하게 된다. 그리고 인간들이 판도라 행성을 정복해서 자원을 빼앗으려 하는 것에 문제의식을 갖게 된다. 결국 고민 끝에 인류를 배신하고 나비족의 편이 되어 인간에 대

항하게 되고, 결말에서는 현실세계의 육체를 버리고 정신 세계인 판도라 행성에 자신을 맡기게 된다. 판도라 행성이 가상의 세계라고 한다면, 제이크는 현실세계가 아니라 가상세계에서 살아가기를 선택했다고 할 수 있다.

이쯤 되면 '가상'은 '가짜'의 개념에서 벗어나야 할 것 같다. 가상이 현실을 전복시키는 부정적인 환영의 개념으로 남아 있다면 주인공 제이크의 삶은 불행으로 끝나버린다.

선구적 연구자 중 하나인 서사학자 마리 로르 라이언Marie-Laure Lyan은 "가상virtual과 가짜fake가 혼동되어서는 안 된다."15라고 말한다. 앞서 언급했던 것처럼 나비족의 아바타를 입은 제이크가 판도라 행성에서 뛰고 날아다닌 경험이 실제 자신의 육체를 통한 경험은 아니지만, 그렇다고 해서 경험하지 않은 가짜인 것도 아니라는 것이다. 가상은 현실real과 대립되는 개념이 아니라 실재actual와 대립되는 개념이다.

집단지성으로 유명한 학자 피에르 레비Pierre Levy 역시 '가상은 현실감을 상실하는 것이 아니라 정체성의 변화'16임을 강조한다. 그는 디지털 게임과 가상세계를 포함한 디지털 공간을 실제로 존재하지 않는 비현실적인 공간이 아니라 실재가 '지금 가지고 있는'의 개념이라면 가상은 '앞으로 받게 될'의 개념으로 이해해야 한다면서 게임의 세계를 제2의 제도화된 질서의 공간이자 상징계로서의 공간으로 직시해야 한다고 주장한다.

이들은 비현실적 세계로 인지되던 가상의 공간에서 현실과 유사한 가치의 현현을 읽어낸다. 실재와 대립되는 가상의 개념들을

실재Actual	가상Virtual
규정된enacted	잠재하는potential
닫힌closed	열린open
물질적인material	정신적인mental
구체적인concrete	추상적인abstract
육체적인corporeal	영혼적인spectral
단일한singular	복수의plural
현전presence	부재absence
	원격현전telepresence
면대면face to face	매개적인meditated
신원identity	역할놀이role-playing

마리 로르 라이언은 [표 2-1]과 같이 정리했다. 라이언에 따르면 실재와 대립되는 가상은 잠재적인 것, 열린 구조, 정신적인 것, 추상적이고 영혼적인 것, 복수의 것, 현실에 존재하지 않으며 매개적인 것, 역할놀이를 추구하는 성질의 개념이다.

이런 긍정적인 개념의 공간은 게임이라는 뉴미디어와 만나면서 더욱 큰 의미와 가치체계를 갖는다. 미디어학자 시빌러 라메스Sybille Lammes는 게임이 공간에 대한 인간의 경험을 확장하는 기능이 있다고 주장한다. 게임은 일종의 놀이를 위한 공간에서 출발하지만, 플레이어의 활동으로 의미가 부여되고, 플레이어가 표현하고 싶은 모든 것을 표현할 수 있는 공간이다. 〈마인크래프트〉와 같은 게임에서 플레이어가 집을 짓고, 농장을 꾸미고, 가축을 키우고, 농작

물을 자라게 하는 활동들이 가능한 것도 바로 이런 특징 때문이다.

공간의 이런 확장성 때문에 게임의 공간은 우리 일상의 공간적 체제와 동일하지 않으며, 혼란을 일으킬 가능성을 내재하고 있다. 라메스의 주장처럼 디지털 게임의 공간은 플레이어가 참여함으로써 실존적 공간처럼 측정되고 경험될 수 있기 때문에 실제로도 공간성을 가질 수 있다.[18]

예를 들어 닌텐도 게임들을 봐도 그렇다. 플레이어가 게임 캐릭터들의 움직임을 조정하면서 게임 플레이를 하지만, 조금만 더 깊이 생각하면 게임 캐릭터는 플레이어와 게임 공간을 이어주는 일종의 커서 같은 역할에 충실할 뿐 어떤 내면성을 지닌 존재가 아니다. 닌텐도 게임의 핵심은 스펙터클한 공간들을 지속적으로 보여주는 데 있다.[19] 게임의 플롯은 플레이어가 탐험하는 세계의 분위기, 즉 유령이 나오는 지하 동굴이나 얼음이 뒤덮인 불모지 또는 우주 공간으로 전환된다. 그리고 플레이어는 이러한 공간 탐사를 욕망하기에 게임 세계로 기꺼이 뛰어드는 것이다.

본래 인간은 낯선 것, 미지의 것에 대한 호기심을 가지고 있다. 단지 가능성만으로도 신대륙을 발견하고 바다와 우주를 정복하고 싶어 한다. 인간의 호기심은 익숙한 세계로부터 새로운 세계로 나아가는 주된 동력이었다.

탐험과 탐사는 또한 낯설고 먼 것들을 익숙하고 가까운 것으로 만드는 능력이기도 하다. 컴퓨터 기술로 만들어진 가상의 공간 역시 인류에게 미지의 것이고 낯선 것임에는 틀림없다. 하지만 그 옛날 땅은 인간의 것이고 하늘은 신의 것이어서 인간이 컨트롤할 수

없는 것으로 인식되었던 것처럼 실재와 가상을 나누고 그것을 대립항으로 치부해버린다면, 큰 기회를 놓치는 결과를 낳게 된다. 현실에서의 결핍을 해소할 수 있는 또 다른 공간의 확장으로 가상세계를 인식하고 활용해야 하는 이유다.

모듈성과 영원한 생성성

뉴미디어의 모듈성

나무를 가만히 보고 있으면 신비로움 같은 것이 느껴진다. 큰 가지가 갈라지면서 여러 가지가 생겨나고 또 그 가지에서 더 작은 가지들이 갈라진다. 나뭇잎의 모양을 보더라도 그렇다. 연속적으로 같은 모양이 반복되고 있음을 확인할 수 있다. 구름, 번개, 강줄기, 산맥 등에서도 이와 비슷한 현상을 찾아볼 수 있다. 자연의 신비라고 해도 너무나도 경이롭다.

단순한 구조가 끊임없이 반복되면서 복잡하고 묘한 전체 구조를 이루는 것을 프랙털fractal이라고 한다. 프랙털은 단순한 구조가 끊임없이 반복되면서 만들어지는 복잡하고 묘한 구조를 말하며, 자기 유사성과 순환성이라는 특징을 가지고 있다. 수학자 브누아 만델브로트Benoit B. Mandelbrot가 처음 쓴 단어다. '조각내다, 부수다'라

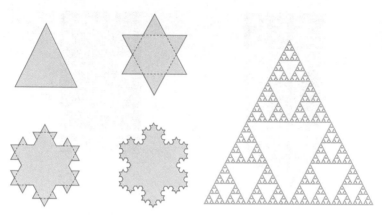

〔그림 2-9〕 **코흐 눈송이(좌)와 시어핀스키 삼각형(우)**

는 뜻의 라틴어 동사 'frangere'에서 비롯된 단어인데, 같은 형태의 구조가 끊임없이 반복되면서 복잡하면서도 일정한 형태를 만드는 프랙털은 기본적으로 자연에서 발견되는 자기 닮음의 구조이다. 코흐 눈송이Koch snowflake 구조와 시어핀스키 삼각형Sierpinski triangle에서도 유한한 구조가 무한 반복됨을 확인할 수 있다.

복잡하지만 일정한 구조가 반복되는 프랙털을 활용해 다양한 시각 예술 작품을 만들어낸 예도 많다. 기본 형태를 복사해서 크기를 점점 줄이거나 늘리면서 반복해서 확장한다는 기본 특징 때문에 포토샵이나 일러스트레이터 같은 컴퓨터그래픽스Computer Graphics, CG 프로그램을 활용한 다양한 예술 작품이 등장하고 있다.

대표적인 아티스트로 MIT 미디어랩에서 일했던 존 마에다John Maeda를 꼽을 수 있다. 그는 자바Java를 활용한 수학적 알고리즘에 많은 관심을 가졌다. 폰트 회사인 모리사와モリサワ를 위해 10개의 포스터를 디자인하기도 했다. [그림 2-10]에서 확인할 수 있는 것

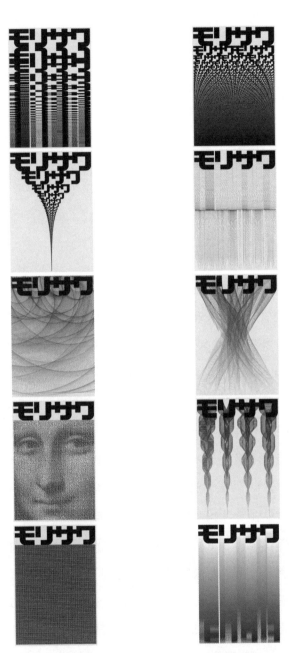

〔그림 2-10〕 **존 마에다의 〈Morisawa 10〉 시리즈(1996)**

처럼, 이 시리즈는 자기 닮음 성질로 반복되는 구조를 특징으로 디자인되었다. 프랙털 구조가 예술 작품에 활용된 대표적인 예라고 할 수 있다.

이런 프랙털 구조처럼, 뉴미디어에서의 객체들 역시 부분과 전체가 닮아 있으면서 분해가 가능한 구조를 가지고 있다. 이런 구조를 모듈module 구조라고 부른다. 뉴미디어 이론가인 레프 마노비치는 '뉴미디어들은 모듈 구조 때문에 독립적인 오브제가 그 자체로 독립성을 잃지 않으면서도 더 큰 오브제로 조합될 수 있음'을 지적한다. 고유의 성질을 그대로 유지한 채 다른 오브제와 결합되는 성질 때문에 뉴미디어는 부분의 삭제와 대체가 용이한 구조라는 성격을 지니고 있다. 이런 구조는 기본적으로 디지털 기술의 발달로 인한 결과이다.

예를 들어 문서 작성 프로그램에서 사용되는 객체의 개념을 생각해볼 수 있다. 문서 작성 프로그램을 이용해 문서를 만들다 보면 글을 보완하거나 한눈에 알아보기 쉽게 하기 위해서 그림이나 표 또는 도형이나 다이어그램을 삽입하는 경우가 있다. 이렇게 삽입된 객체와 텍스트가 모두 모여서 하나의 완결된 문서가 된다.

그런데 며칠 지나서 생각해보니 그 문서에 그린 다이어그램에 문제가 있는 것 같다. 그러면 어떻게 해야 할까? 문서를 열고 다이어그램을 삭제하고 제대로 된 다이어그램을 다시 그려 넣으면 된다. 뿐만 아니다. 다른 문서를 쓰다가 이전 문서에서 사용했던 다이어그램을 하나 가져다 쓰면 좋겠다는 생각이 든다. 어떻게 하면 될까? 문서 작성 프로그램에서 해당 다이어그램을 클릭하고 복사하

기를 누른 후 지금 쓰는 문서 파일에 붙이기를 하면 된다.

이처럼 문서 작성 프로그램으로 작성한 문서는 완성된 문서로서의 가치를 지님과 동시에 그 문서에 삽입된 모든 객체도 그 자체의 독립성을 잃지 않은 채 존재한다. 그렇기 때문에 언제든지 다른 객체로 대체할 수 있고 필요 없으면 삭제할 수도 있다. 독립성을 유지하면서 하나의 전체가 되기도 하는 모듈 구조를 가지고 있는 것이다.

월드와이드웹은 완벽하게 모듈적이다. 웹은 수많은 페이지로 이루어져 있고, 각 웹 페이지는 언제든 개별 접속이 가능하다. 또한 부분의 삭제와 대체가 아주 쉽다. 웹페이지를 만들거나 블로그를 운영한 경험이 있다면 각각의 데이터들이 얼마나 독립적으로 디지털미디어상에 존재하는지 쉽게 이해할 수 있을 것이다.

이런 모듈성이라는 특징은 영화 작업에서도 두드러지게 나타난다. 영화는 촬영된 이미지와 CG 그리고 대사와 음악, 음향 등의 사운드 요소들이 모두 융합되어 하나의 결과물로 보여주는 융합형 미디어이다. 관객들은 극장의 스크린을 통해서 완성된 하나의 결과물로 영화를 접하지만 사실 오늘날의 영화는 영화를 구성하는 각 요소들을 언제든지 독자적으로 분리시킬 수 있는 독립된 개체들의 집합이기도 하다.

이는 디지털카메라로 촬영할 때 이미지와 사운드 모두 디지털 신호로 변환되어서 저장장치에 각기 다른 레이어로 저장되기 때문에 가능한 것이다. 서로 간섭하지 않은 채로 특정 신, 특정 컷, 배경음악, 배우의 특별한 대사가 모두 독립적으로 저장되고, 또 그 요소

들이 하나로 융합되어 전체가 되기도 한다.

그렇기에 극장에서 영화를 볼 때는 하나의 완결된 미디어로서 전체를 접하게 되지만 소위 '짤'이라고 불리는 콘텐츠들은 향유자가 스스로 만들어낼 수 있다. 특정 대사만 분리시켜서 통화연결음으로 사용할 수도 있고 서로 다른 영화의 이미지와 대사를 결합시켜서 전혀 다른 영상물을 만들 수도 있다.

디지털 시대를 살아가고 있는 지금의 우리에게는 너무 당연한 것처럼 느껴지지만 사실 아날로그 필름 시대에는 불가능한 일이었다. 불과 20년 전만 해도 영화는 필름 카메라로 찍고 키네레코 kinereco(비디오테이프나 디지털 영상을 영화 필름으로 옮겨 기록하는 것)라고 하는 작업을 거쳐 극장에서 필름으로 상영되었다. 하나의 영화를 완성하는 데 사용되는 필름의 종류는 여러 가지였지만 기본적으로는 이미지를 담는 필름과 사운드를 담는 필름으로 나뉜다. 이미지를 담는 필름은 촬영장에서 카메라로 녹화를 하면서 얻어진다. 반면 대사나 현장음과 같은 사운드는 필름이 아닌 테이프에 녹음되어서 추후 사운드 필름에 기록된다.

얼핏 보면 이 두 필름은 두 개의 독립적인 객체로 존재하는 것처럼 보인다. 하지만 극장에서 상영하기 위한 필름이 되려면 이 둘을 밀착시켜서 하나로 만드는 작업이 필수적이다. 그래서 이미지가 기록되는 필름 스트립 양쪽 가장자리에는 구멍들이 뚫려 있었다. 이 구멍들은 퍼포레이션 홀perforation hole이라고 부르는데, 필름을 영사기나 카메라 등에 고정시킬 때 필요한 것으로 이 구멍 주변부에 사운드가 기록된다. 한번 밀착된 아날로그 필름은 다시 분리

할 수 없다. 영화의 각 요소들이 모듈화되어 있지 않았기 때문이다.

그러나 디지털 필름은 각 요소들을 모듈화시켜서 부분과 전체 모두를 독립적인 개체로 기능하게 한다. 이런 성질이 하나의 패러다임이 되어 문화 전반에 다양한 현상들을 만들어냈다.

아이돌 그룹이 특정한 목적하에 수시로 헤어졌다가 다시 모이는 일이 가능한 까닭도 바로 이 모듈성 때문이다. 2011년 데뷔한 아이돌 그룹 EXO는 시작부터 두 개의 그룹으로 분리해서 '헤쳐 모여'가 자유로운 전략을 구사했다. 한국에서 활동하는 EXO-K와 중국에서 활동하는 EXO-M이 같은 노래를 한국어와 중국어로 불러 각각 앨범을 발표하고 활동한 것이다. 계획대로 그들은 각각 한국과 중국에서 독자적으로 활동했고, 첫 번째 정규 앨범 발표 때는 완전체가 되어서 타이틀곡을 함께 불렀다. EXO의 모듈화 전략은 지금까지도 이어지고 있다. 2016년에는 EXO-CBX라는 팀 내 유닛을 만들어 개별적으로 활동하기도 했으며, 2019년에는 멤버 중 찬열과 세훈이 첫 듀오 조합으로 EXO-SC를 결성해서 활동하기도 했다.

과거에는 특정 그룹의 멤버가 한 명이라도 빠지면 방송 출연이 어려웠다. 이런 상황을 떠올리면, 아이돌의 유닛 활동은 인식 체계의 놀라운 변화를 의미한다. 디지털스토리텔링의 특징인 모듈성이 문화 전반을 이끄는 패러다임으로 확장된 것이다. 또한 이런 성질 때문에 이종 간의 융합도 다양해졌고, 더 나아가 매체의 경계를 뛰어넘어 거대한 서사를 만들어내는 트랜스미디어 스토리텔링도 가능해졌다(트랜스미디어 스토리텔링에 대해서는 7장에서 상세히 살펴볼 것이다).

끊임없이 변화하는 콘텐츠

마지막으로 디지털스토리텔링의 '영원한 생성성'을 살펴보자. 영원한 생성성은 향유자가 다시 창작자가 되어 콘텐츠를 생성하고 개발에 적극적으로 참여하는 선순환의 구조, 그리고 진행형이라는 특징에서 비롯되는 특성이다.

기본적으로 이야기는 생산에서 소비와 비평의 방향으로 흘러가는 흐름을 지니고 있다. 그런데 디지털스토리텔링 시대에는 소비와 비평에서 끝나지 않고, 소비 혹은 비평이 이루어지는 순간 재창작이라는 새로운 국면을 맞이한다.

대표적인 예로 웹툰 〈이끼〉를 들 수 있다. 〈이끼〉의 윤태호 작가는 가게 주인 여자를 이야기의 핵심적인 비밀을 쥐고 있는 인물로 설정하고 첫 화부터 그림에 살짝 그녀의 모습을 숨겨놓았다고 한다. 2화에서는 주인공 남자의 행동을 지켜보는 느낌으로 뜬금없이 그녀의 모습을 보여주는 데 한 컷을 소비한다. 사실 그녀가 그려진 컷은 서사와는 상관없는 것이었다. 그러자 눈치 빠른 독자가 윤태호 작가가 아무 의미 없이 그녀를 저렇게 크고 선명하게 그려 넣었을 리 없다면서 댓글에 가게 주인 여자의 수상함을 언급했다. 1, 2화의 댓글 반응을 살피던 작가는 깜짝 놀랐다. 플롯상 그녀의 정체를 끝까지 숨긴 채 스토리를 끌고 가야 하는데 독자들이 벌써 수상하게 여기기 시작했으니 말이다. 그래서 의도적으로 3화부터는 여자의 등장을 최소화하고 꼭 나와야 하는 컷에서도 눈에 띄지 않게 하려고 애썼다고 한다.

이와 같은 현상은 인쇄 만화의 시대에서는 불가능한 일이었다. 만화책은 작가의 손에 의해서 이미 완성된 상태로 독자에게 전해지기 때문에 수정 작업이 이루어지기 어렵다. 설령 수정할 수 있는 조건이 마련된다고 해도 독자의 느낌이나 생각을 작가가 즉각적으로 알아낼 방법이 없었다. 그런데 웹툰은 독자와 즉각적인 피드백이 가능하기 때문에 얼마든지 스토리를 변경할 수 있다.

윤태호 작가에 따르면, 작가의 또 다른 웹툰 〈미생〉은 댓글을 통해 2차 취재가 이루어졌다.[20] 사실 글을 쓰는 작가에게 취재란 굉장히 중요한 과정이다. 작가가 설계한 등장인물을 제대로 이해하고 묘사하기 위해서는 등장인물의 가정환경이나 다니는 직장 등에 대한 깊은 이해가 필요하기 때문이다. 〈미생〉의 주인공을 비롯한 등장인물들은 무역상사에 다니고 있다. 직장 생활을 해보지 않은 작가로서는 상사의 업무를 파악하고 직장에서 일어나는 갈등과 문제 상황들을 알기 위해 반드시 취재가 필요하다. 그래야 현실감 있는 스토리텔링이 가능할 테니 말이다.

〈미생〉의 윤태호 작가는 지인 중 상사에 근무하고 있는 사람을 섭외하여 1차 취재를 진행했다. 상황을 설정하고 "이런 상황에서 팀장은 어떤 판단을 합니까?", "임원이 이렇게 행동할 수 있을까요?", "조직은 왜 이런 행동을 하는 거죠?" 등의 질문을 하고 답을 듣는 것이 1차 취재 방향이었다. 인터뷰만으로는 알 수 없는 디테일한 면면들까지 파악하기 위해 실제로 상사에서 직장인들과 수개월 동안 함께 생활하기도 했다.

독자들은 〈미생〉의 매 화를 보며 함께 울고 웃으며 공감했다. 그

런데 거기서 끝이 아니었다. 독자들은 현실세계에서 각각 신입사원, 대리, 과장, 부장 등 다양한 직급을 가진 사람들이었고, 각자의 삶에서 느꼈던 희로애락을 댓글에 적극적으로 표현하기 시작한 것이다. 그러다 보니 댓글은 자연스럽게 또 하나의 〈미생〉 스토리를 만들어냈다. 독자들은 웹툰을 보는 데서 멈춘 것이 아니라 댓글과 대댓글을 달면서 스스로 스토리-리텔링을 하는 주체적인 활동을 하게 된 것이다.

뿐만 아니라 작가는 이 댓글들을 2차 취재를 위한 소스로도 활용했다. 특히 〈미생〉은 삶의 단편들을 바둑의 상황과 빗대어 표현하는 신으로 매 화의 포문을 열었다. 그런데 열혈 독자 중에 바둑에 능통한 사람이 있었다. 그는 매 화의 에피소드를 기보로 설명해주는 댓글을 달았다. 다른 독자들은 이 댓글을 보고 공감했고, 이를 눈여겨본 윤태호 작가는 추후 종이책을 출간할 때 이 기보를 수록했다.

독자가 인터넷에서 웹툰 〈미생〉을 볼 수 있는 한, 이 작품의 스토리는 아직 끝나지 않았다고 할 수 있다. 처음처럼 활발하지는 않지만 아직도 댓글이 달리고 있기 때문이다. 작가의 작품뿐 아니라 댓글과 대댓글 등 모든 영역이 바로 디지털스토리텔링의 영역이라는 사실에 우리는 주목해야 한다.

이처럼 디지털스토리텔링 영역에서는 댓글에 영향을 받아 원작 자체가 계속 수정되고 변화해가는 양상을 흔하게 찾아볼 수 있다. 특히 웹처럼 실시간으로 작동하는 매체는 소비자들의 영향을 더욱 많이 받기 때문에 영원한 생성성이라는 특성이 더 두드러지

게 나타난다. 유튜브 방송이나 스트리밍 방송 같은 콘텐츠 역시 시청자들과 실시간으로 소통하면서 계속 변화해가는 모습을 확인할 수 있다. 현장성, 유연성, 상호작용성, 개방성, 확장성, 다양성, 집합성, 휘발성 등의 키워드들이 바로 영원한 생성성과 그 맥을 함께한다고 할 수 있다.

3장

미디어와 스토리텔링

꽤 오래전에 대중에게 주목받았던 광고가 하나 있다. 광고의 배경은 지하철 플랫폼이다. 곧 열차가 들어온다고 알리는 벨 소리가 들리고 정면을 향해 걸어오는 여자 옆으로 한 여자가 스치듯 지나간다. 걸어오던 여자가 잠시 멈칫한다. 그리고 지금까지도 회자되는 유명한 카피가 등장한다.

"낯선 여자에게서 그의 향기를 느꼈다."

낯선 여자에게서 내 남자의 향이 난다는 것은 도대체 무슨 말일까? 내 남자가 낯선 여자와 함께 있었음을 우회적으로 표현한 말이다. 이 광고는 남성 화장품 광고였고, 당시 엄청난 돌풍을 일으켰다. 냄새를 통해 내 남자를 소환하는 감각 이론을 예리하게 적용한 명민한 스토리텔링 기법이 대중들에게 신선하게 다가갔기 때문이다. 우리는 이 광고의 사례를 통해 인간이 가지고 있는 후각이 지각 중심 커뮤니케이션의 중요한 수단임을 확인할 수 있다.

인류는 감각을 기반으로 메시지를 주고받아왔다. 그리고 그 감각은 인간의 신체에서 비롯되었지만, 미디어는 기술의 발전과 더불어 인간의 감각을 확장하는 방향으로 스스로를 진화시키고 있다.

감각의 확장으로서의 미디어

감각에도 서열이 있다

모든 스토리는 미디어를 타고 흐른다. 구술문화시대에는 입이라는 미디어를 통해, 인쇄문화시대에는 책이라는 미디어를 통해, 그리고 전기문화시대에는 대표적으로 영화라는 미디어를 통해 스토리가 구현되었다. 때문에 디지털스토리텔링의 세계를 이해하기 위해서는 미디어에 대한 이해가 필수적이다.

그렇다면 미디어는 무엇일까? 일반적으로 미디어라고 하면 앞서 언급한 것처럼 책, TV, 라디오, 영화, 신문, 인터넷 등을 떠올린다. 특히 TV, 영화, 신문처럼 대중을 상대로 대량의 메시지를 전달하는 미디어를 매스미디어mass media라고 부른다. 미디어는 특정한 메시지를 전달하는 수단이자 도구로 보는 경우가 많으며, 이 미디어를 통해 전달하고자 하는 메시지가 바로 콘텐츠다.

그런데 마셜 매클루언은 미디어의 개념을 조금 더 광범위하게 그리고 도전적으로 확장한다. 그는 자신의 대표적인 저서 『미디어의 이해Understanding Media』를 통해 사진, 신문, 광고, 게임, 전화, 축음기뿐 아니라 숫자, 옷, 집, 화폐, 바퀴, 자전거, 비행기, 무기까지도 미디어라고 주장했다.

미디어란 무엇이기에 이런 해석이 가능한 걸까? 매클루언은 미디어를 '인간의 신체와 감각의 확장'으로 해석한다. 인간이 가지고 있는 오감의 한계를 뛰어넘어서 감각을 확장하고 세계를 경험하게 할 수 있게 만들어진 모든 것이 바로 미디어라는 것이다.

예를 들어 그는 "글자가 우리의 가장 냉정하고 객관적인 감각인 시각의 확장이며 우리로부터 분리되어 있는 것처럼, 수는 우리와 가장 친밀하고 밀접한 관계가 있는 촉각의 확장이며 그것의 분리다."[21]라고 말한다. 수가 촉각이라는 감각과 연결되어 있다고? 이게 무슨 말일까?

인간은 자신의 발가락과 손가락을 사용해서, 즉 촉각을 사용해 수를 세기 시작했다. 그런데 손가락과 발가락은 다 합쳐도 20개밖에 안 되기 때문에 21개 이상의 수를 세지 못하게 되자 숫자라는 미디어를 만들어 사용하게 되었다는 것이다. 흥미로운 것은 감각을 확장하는 단계에서 근간이 된 감각과는 다른 형태의 감각으로 전이되고 동화되기도 한다는 점이다. 숫자는 촉각에서부터 비롯되었지만 시각이라는 미디어로 전이된 대표적인 사례이다.

매클루언에 따르면 옷은 피부의 확장이고, 집과 도시는 신체 기관이 집합적으로 확장된 것이다. 바퀴는 확장된 다리이고, 영화 촬

영기와 영사기로 다시 전이되었다.

미디어에 대한 매클루언의 이런 개념 정의는 '감각의 서열화'를 근간으로 한다. 예로부터 인간의 감각이 매우 중요한 커뮤니케이션의 수단이라는 점은 주지의 사실이다. 사람들이 서로 의견을 교환하고 세상을 이해하는 데는 여러 요인이 작동하겠지만, 무엇보다 감각을 통해서 인식 과정을 학습했기에 의사소통이 가능하다는 것이다. 지각은 감각 데이터를 해석하는 과정이다. 토마스 아퀴나스 Thomas Aquinas는 인간의 감각을 외적 감각과 내적 감각으로 나누었다. 외적 감각은 시각, 후각, 청각, 미각, 촉각이고 내적 감각은 공통 감각, 상상력, 평가능력, 기억능력 등이다.

흥미로운 지점은 우리가 흔히 오감이라고 부르는 이 외적 감각들 사이에도 서열이 있다는 것이다. 이 감각들은 인간의 본성에 가장 가까운 순으로 줄 세우기를 할 수 있다. 일반적으로 인간에게 가장 많이 쓰이는 감각인 시각을 인간 본성에 가장 가까운 감각으로 생각하는 경우가 대부분일 것이다. 하지만 많은 학자들은 시각이 아닌 촉각을 꼽는다.

아리스토텔레스는 감각이 작용하기 위해서는 각 감각을 통합시키는 매체가 필요한데, 그것이 촉각이라고 말한 바 있다. 매클루언 역시 촉각에 의한 지각이 가장 완전에 가까운 감각이라고 주장했다. 매클루언에게 영향을 받은 월터 옹Walter J. Ong은 인간의 본성에 가장 가까운, 인간과 가장 친밀한 감각기관으로 촉각을 꼽고, 이후, 미각, 후각, 청각, 시각으로 서열화했다. 우리의 일반적인 인식과는 다르게 시각을 가장 인공적인 감각, 즉 인간의 본성에서 가장

거리가 먼 감각으로 여긴 것이다. 이런 서열은 어떻게 만들어졌을까? 미디어의 근간이라고 할 수 있는 각 감각들의 특성을 살펴보면 이런 줄 세우기가 어떤 의미를 갖는지, 그리고 감각과 미디어는 어떤 관계가 있는지를 알 수 있을 것이다.

감각과 삶, 그리고 미디어

많은 학자들이 '가장 완전에 가깝고 인간 본성에 가까운 감각'으로 촉각을 꼽는다. 촉각은 압력과 질감을 아우르는 매우 복잡하고 포괄적인 차원의 감각이다. 아픔을 느끼는 통각은 촉각이라는 감각에서 시작된다. 우리는 악수를 하는 것만으로 상대가 나에게 호감이 있는지 없는지 알 수 있다. 이제 막 태어난 아기는 엄마 품에 안기는 것만으로 안정을 얻는다. 힘든 일을 겪어서 울고 있는 친구에게 아무 말 없이도 포옹만으로 나의 위로를 전할 수 있다. 이런 의미에서 촉각은 인간의 본성에 가장 가까운 감각이다.

그런데 촉각을 확장하고 있는 미디어를 만나기란 쉽지 않다. 촉각을 구성하는 여러 요소를 기계 인터페이스를 통해 해석해내기 어렵기 때문일 것이다. 인간을 닮은 기계를 만드는 것이 가장 어려운 것과 같은 맥락이다. 여기서 인간을 닮았다는 것은 외형적인 디자인이 아니라 인간의 내적 본성, 즉 사고의 체계나 생각의 깊이 같은 것을 의미한다. 이를테면 외형적으로 사람을 닮은 로봇은 얼마든지 만들 수 있지만 인간의 생각, 창발적 사고, 창의성과 같은 것들

의 비밀은 아직 밝혀내지 못했다. 같은 맥락에서 인간 본성에 가장 가까운 감각인 촉각을 확장시키는 미디어를 만들어내는 것은 쉬운 일이 아니다.

최근에는 손이나 발 등에 장애가 있는 사람들을 위한 인공의 손, 손가락, 다리 등이 만들어지고 있다. 영화 〈아이언맨Iron Man〉 시리즈의 주연배우 로버트 다우니 주니어Robert Downey Jr.가 장애를 안고 태어난 7세 어린이에게 영화 속 아이언맨의 팔처럼 생긴 로봇팔을 선물한 에피소드는 사람들에게 감동을 주었다.

그러나 이러한 미디어들은 아직까지는 신체의 일부 기능을 보조하는 역할, 즉 무언가를 잡거나 걷는 등의 행위를 확장할 뿐 미세하고 복잡한 감각까지 구현하는 데까지는 미치지 못한다. 수많은 로봇공학자가 이 문제를 해결하려고 노력하고 있지만 현재로서는 요원하다. 이를테면 현재의 기술로는 의사가 수술할 때 느끼는 감각을 재창조하는 것은 불가능하다. 로봇 수술을 하는 의사들은 '내 손이 아니라는 걸 의식하지 못할 정도로 움직임이 자연스럽다'고 평가하지만, 이는 의사의 뇌에서 내리는 명령을 전달하는 속도의 문제를 해결했다는 의미일 뿐 로봇을 통해 '촉감' 자체를 전달받는다는 뜻은 아니다. 인간의 본능적인 감각을 확장하는 미디어 기술은 아직 미개발의 영역으로 남아 있는 것이다.

두 번째 감각인 미각은 혀로 느끼는 감각이다. 일반적으로 우리는 단맛, 짠맛, 신맛, 쓴맛 등의 네 가지 맛으로 기본 맛을 규정한다. 이외에 최근에는 감칠맛(우마미うま味)이 제5의 맛으로 인정되었다. 수천 개의 맛이 있음에도 '기본 맛'이 있다는 것은 매우 흥미로운

일이다.

미각에 대한 연구는 심리학, 철학, 화학, 분자생물학뿐만 아니라 언어학까지 실로 다양한 분야에서 이루어지고 있다. 맛을 느끼려면 일단 혀가 맛에 반응하고, 이 미각 수용체가 받아들인 정보가 미각 신경을 따라 뇌에 전달되어야 한다. 그리고 이 과정에서 끌어당기는 맛과 혐오스러운 맛을 구분함으로써 효소가 더 생산된다거나 침이 고인다거나 하는 신체적 반응을 불러일으킨다.

미각이 미디어로 확장된 사례 역시 찾아보기 힘들다. 이것은 아마도 미각이 기본적인 생존 욕구와 맞물려 있으며, 미각에 장애가 있어도 다른 감각들에 비해 상대적으로 큰 문제를 일으키지 않기 때문일 것이다. 즉, 인류가 감각을 더 확장하는 걸 원하지 않았기 때문에 미디어의 발전이 느린 것일 수도 있다.

세 번째 감각인 후각을 확장한 미디어 역시 아직 미발달의 영역이다. 후각은 인간에게서 가장 먼저 발달하는 감각이지만, 관련 연구는 다른 감각 영역에 비해 수십 년이나 뒤처져 있다고 한다. '기본 냄새'는커녕 코에 있는 수백 개의 후각 수용체에 대한 정확한 분석도 이루어지지 않은 상태다.

후각은 원초적인 감각으로, 주변에서 무슨 일이 일어나는지 감지하는 역할을 한다는 측면에서 역시 생존과 깊은 관계가 있는 감각이다. 위험한 화학물질 등 위험을 포착하기도 한다. 뇌에서 후각을 담당하는 영역은 가장 먼저 발달하며, 기억, 학습, 감정에 직접 영향을 미친다.

사실 향기나 냄새를 통해 과거를 추억하는 경험들은 우리 모두

에게 종종 일어나는 일이다. 마르셀 프루스트Marcel Proust의 소설 『잃어버린 시간을 찾아서À la recherche du temps perdu』 1권을 보면, 프루스트가 마들렌을 린덴차에 적셔 먹은 일과 어린 시절 숙모 집에 갔던 기억이 어떻게 연결되는지를 묘사하는 장면이 나온다. 이 유명한 장면 때문에 특정 향을 통해 과거 기억을 떠올리는 것을 '프루스트 현상'이라고 부르기도 한다. 이 장의 첫 부분에 언급한 '낯선 여자에게서 느끼는 그의 향기' 역시 냄새를 통해 그에 대한 기억을 떠올리는, '후각을 통한 지각 커뮤니케이션'의 사례다.

다음으로 청각은 물이나 공기 등을 통해 전해지는 음파를 자극으로 감지, 이를 전기적 신호로 변환하여 뇌에 전달하는 감각이다. 우리가 감지하는 수많은 소리 정보 중 '말'은 혀와 턱이 움직이는 근육운동을 통해 소리로 나온다. 하지만 단어를 말하는 순서에 따라, 그리고 한 단어 안에서도 음소 배치에 따라 의미가 달라질 수 있다. 청각은 이렇게 입력된 정보를 재구성하여 머릿속으로 생각을 그려낸다. 종종 전화 목소리를 들으며 머릿속으로 상대의 외모나 성격 등을 떠올리는 것을 생각해보면 청각이 전기 신호를 어떻게 처리하는지 이해할 수 있을 것이다.

한편 청각을 통해 전달되는 메시지는 언제든 조작과 왜곡의 가능성을 내재하고 있다. 예를 들어 스파이크 존즈Spike Jonze 감독의 영화 〈그녀Her〉(2013)는 특히 청각미디어와 관련해 우리가 만날 미래 세계의 한 단면을 섬세하게 그려낸다.

주인공은 편지를 대신 써주는 대필작가 시어도어다. 그런데 시어도어가 편지를 쓰는 방식은 특별하다. 그가 컴퓨터에 대고 말을

하면 컴퓨터가 그의 말을 텍스트화하는 것이다. 편지를 쓰는 동안 펜은 한 번도 쥐지 않고, 타이핑 같은 것도 하지 않는다. 영화 초반부에서 묘사하는 그의 삶을 보면 청각이 그의 삶을 지배하고 있다는 생각이 든다. 그의 일은 주로 말을 하고 듣는 일이며, 사람들은 대부분 통신을 통해 누군가와 이야기를 나눈다. 끊임없이 누군가와 소통하고 있지만, 인간의 다른 감각인 촉각, 미각, 후각을 사용하지 않아 좀 외로워 보이기도 한다.

그런 그가 우연히 사만다라는 인공지능 운영체제를 만나게 된다. 시어도어는 사만다와 대화하면서 자신의 이야기에 귀 기울이고 잘 웃어주는 사만다에게 친근감을 느낀다. 그리고 사랑에 빠진다. 눈에 보이지 않고 만질 수도 없는 비물질적인 존재인 사만다를 실존하는 존재로 느끼게 된 것이다. 사만다와 함께하는 동안 그는 외로움도 잊고 행복감을 느낀다. 하지만 사만다는 제대로 된 작별인사도 없이 시어도어를 떠나고, 시어도어는 절망한다. 사만다가 남긴 수많은 사랑의 말들은 모두 진실이었을까?

마지막으로 시각은 인간의 사고 작용에 중요한 역할을 하는 감각으로, 수동적인 작용으로 여겨지기 쉽지만 사실 상당한 해석 능력을 요구하는 능동적인 감각이다. 모호하고 복잡하며 순간적인 시각 정보를 어떻게 해석하느냐에 따라 다른 의미로 해석될 수 있기 때문이다. 이런 점에서 시각은 후천적이며, '인공적'인 감각이다. 만약 해석이 잘못된다면 거짓된 정보, 왜곡된 내용을 믿게 될 것이다. 따라서 시각은 메시지 전달이 가장 빠르고 직관적이지만 잘못 해석될 수 있는 위험이 상당히 큰 감각이기도 하다.

영화 〈매트릭스The Matrix〉(1999)를 보면, 모피어스가 주인공 네오에게 지금 눈앞에 보이는 의자가 진짜인지 아닌지를 묻는 장면이 있다. '눈에 보인다고 해서 모두 진짜 메시지라고 말할 수 있을까'라는 질문이다. 어쩌면 '첫눈에 반하는' 사랑은 거짓일지 모른다. 우리는 우리의 모든 감각을 동원해 그 사람을 파악해야 한다.

촉각, 미각, 후각에 비해 인간 본성에서 멀리 떨어진 감각인 시각과 청각은 새로운 미디어로 확장하기 쉽다. 우리 주변의 수많은 미디어가 시각과 청각에 집중하고 있는 것도 이러한 특성 때문이다. 특히 청각과 시각은 시공간과 특수한 관계를 맺는다. 인간은 청각을 확장하기 위해 확성기, 마이크, 라디오를 만들었다. 시각을 확장하기 위해 멀리 있는 것을 보는 망원경, 인간의 눈으로는 구별할 수 없는 작은 것을 보는 돋보기와 현미경을 만들었고, 순간이 지나면 사라지는 소리와 이미지, 움직임을 소유하려는 의도에서 녹음기, 사진기, 영사기 등의 미디어를 만들어냈다. 그리고 더 나아가 다중 감각을 하나로 통합시키는 가상현실 미디어들을 만들어내고 있다.

마셜 매클루언은 "모든 미디어가 우리 자신의 확장이며, 이 미디어의 개인적 및 사회적 영향은 우리 하나하나의 확장, 바꾸어 말하면 새로운 테크놀로지 하나하나가 우리에게 도입되는 새로운 척도로서 측정되어야 한다."[22]라고 말한다. 우리의 삶과 미디어는 떼려야 뗄 수 없는 관계로 자리매김하고 있는 것이다.

미디어는 메시지다

미디어의 아버지라고 불리는 마셜 매클루언은 미디어 이론가들 중에서도 대단히 도전적이고 독창적인 이론들을 정립한 것으로 잘 알려져 있다. '미디어는 메시지다.'라는 것 역시 미디어에 대한 기존 상식을 완전히 뒤집는 파격적인 이론이다. 일반적으로 우리는 미디어는 형식이고 메시지는 내용이라고 미디어와 메시지를 분리해서 생각한다. 이 해석에 따르면 미디어는 메시지를 실어 나르는 수단과 방법에 해당한다.

때문에 기존 연구자들은 미디어보다는 메시지가 더 중요하다고 보았다. 미디어는 그 미디어가 담고 있는 메시지나 사용하는 방법에 따라 좋은 미디어가 될 수도 있고 나쁜 미디어가 될 수도 있다. 텔레비전이나 영화 역시 그 내용이 무엇인지에 따라 사회에 좋은 영향을 미칠 수도 있고 나쁜 영향을 미칠 수도 있다. 이처럼 중요한 것은 미디어가 전달하는 내용이지 미디어 자체에는 아무 영향력도 없다는 것이 과거의 주류 이론이었다.

그런데 매클루언은 이러한 주장에 대해 문제를 제기했다. 그는 메시지와 그것을 전달하는 미디어의 테크놀로지를 분리해 생각하면 안 된다고 주장했다.[23] 사람과 사회에 영향을 미치는 것은 사실 그 내용이 아니라 오히려 '미디어'라는 것이다. 그는 물론 그 효과는 미디어가 담고 있는 내용에 의해 보다 강화된다는 점을 부정하지는 않았으나 모든 미디어는 그 자체로 영향력을 미친다고 강조했다. '미디어는 메시지'라는 것은 이런 논리에서 탄생한 개념이다.

그는 모든 미디어의 내용은 또 하나의 미디어가 된다는 것을 증명했다.

예를 들어 전광電光, 즉 빛은 어둠을 밝혀주는 기능을 하는 순수한 미디어다. 그 자체로는 어떤 메시지도 갖지 않는 것 같다. 그러나 캄캄한 무대에 스포트라이트 조명이 무대 위의 배우를 비춘다면 상황은 달라진다. 관객은 이를 보고 '어둠을 물리치는 빛'으로만 받아들이지 않는다. '아, 드디어 공연이 시작되나 보다. 빛이 비추고 있는 저 배우가 주인공인가 보다. 저 인물에게 주목해야겠다.'라는 메시지를 자연스럽게 받아들일 것이다. 즉, 전광은 메시지인 동시에 미디어라고 해석할 수 있다.

또 다른 예도 있다. 연설문과 스피치를 생각해보자. 연설문은 보통 문자로 쓰인다. 이때 문자는 미디어다. 연설문의 내용은 발화자의 발화 행위, 즉 스피치다. 그런데 다른 측면에서 스피치를 하는 행위, 즉 연설은 미디어이며 스피치의 내용은 인간의 사고 과정이다. 결국 스피치라는 행위는 메시지이기도 하면서 동시에 미디어이기도 하다. 매클루언이 던지는 질문은 바로 이것이다.

"미디어와 메시지를 분리시키는 것이 가능한가?"

또한 매클루언은 미디어나 테크놀로지가 새로 등장하면 인간은 이 미디어를 경험하면서 예기치 않았던 새로운 의미들을 창출해낸다는 점에 주목했다. 예를 들어 바퀴라는 미디어에서 출발한 철도는 달리고, 수송하고, 이동 시간을 단축하는 원래의 의미 이외에도 도시와 일, 레저산업 등 새로운 메시지로 확장된다. 빛도 마찬가지다. 외과 수술에 사용되건 야간 경기장에 사용되건 빛이라는 미디

어가 등장한 후 인간은 그 미디어와 상호작용하면서 새로운 척도와 가치를 만들어냈다. 매클루언은 이처럼 미디어와 메시지를 분리하는 것은 의미가 없으며, 오히려 이를 분리하면 미디어의 본성을 파악하기 어려워진다고 주장했다.

매클루언의 이론은 디지털스토리텔링의 연구 영역에도 커다란 영향을 미쳤다. 첫째, 미디어의 범위를 넓혀주었다. 스토리가 아니므로 연구 대상이 아니라고 여겼던 조명, 색, 음향과 같은 미디어들을 스토리텔링의 영역에서 분석하기 시작한 것이다. 미디어를 기술의 영역이 아니라 스토리텔링의 영역에서 바라본다면, 인간 사회에 깊이 관여하고 있는 미디어의 본질을 파악할 수 있을 것이다.

둘째, 미디어와 관계하는 인간에 대한 연구의 필요성을 일깨웠다. 폭력성이나 게임중독과 같은 문제들은 영화나 게임의 내용이나 미디어 자체에서 비롯된 것이 아니다. 이제는 이러한 문제를 바라보는 관점을 미디어에서 미디어에 관계하는 사람들로 옮겨야 한다. 이는 화용론적 측면에서의 연구를 말하는 것이 아니다. 미디어를 어떻게 사용하느냐에 따라 '좋다, 나쁘다'를 평가할 것이 아니라 미디어를 사용하는 인간과 사회의 양상 그 자체를 연구하는 것이 필요하다는 뜻이다. 인간이 어떻게 미디어를 사용하는지, 미디어와 인간의 관계에서 어떤 일들이 파생되는지를 연구해야 한다.

예를 들어 구텐베르크가 활판인쇄술을 발명하면서 책이라는 새로운 미디어가 등장했는데, 이는 인류에게 사적 독서라는 새로운 문화를 안겨주었고, 개인주의라는 새로운 패러다임이 확산하는 계기를 만들어주었다. 이처럼 책의 내용과는 전혀 상관없는, 인간과

사회에 관한 연구들이 가능해졌고 필요하다는 뜻이다.

거실에서 가족이 모두 모여 텔레비전을 보는 것과 시청자가 사적 장소에서 홀로 컴퓨터 혹은 모바일을 통해 유튜브나 OTT 서비스를 이용하는 것은 완전히 다른 경험을 유발한다. 특히 뉴미디어인 게임이 등장하면서 인류는 거대한 패러다임의 변화를 경험하고 있다. 게임에서의 경험으로 끝나는 것이 아니라 사회·문화적인 맥락에서도 그 경험이 적극적으로 확대되고 확장되기 때문이다. 게이미피케이션gamification, 기능성 게임serious game, 인터랙티브 스토리텔링, 미디어아트, 트랜스미디어 등 다양하고 많은 변화가 곳곳에서 벌어지고 있다. 이런 논의는 미디어 결정론과는 다른 맥락에서 형성되는 담론들이다.

쿨 미디어와 핫 미디어

마셜 매클루언의 또 다른 핵심 이론은 '핫 미디어hot media와 쿨 미디어cool media'에 관한 것이다. 이는 가장 유명한 이론이면서 동시에 가장 오해를 많이 하는 이론이기도 하다. 매클루언은 핫 미디어와 쿨 미디어를 정세도high definition와 참여도라는 두 가지 기준으로 구분했다. 정세도는 미디어에 담긴 정보의 밀집도를 의미하며, 참여도는 참여자들이 참여하는 정도, 수신자가 메시지의 의미를 파악하는 데 들이는 상상력의 정도를 말한다.

정세도와 참여도는 반비례 관계를 갖는다. 즉, 전달하는 정보의

밀집도가 높으면 참여자는 더 알고 싶거나 궁금할 것이 없기 때문에 자연히 참여도가 낮다. 반면 정보가 많지 않으면 참여자들은 참여도를 높여 더 많은 정보를 얻고자 노력하게 된다.

매클루언은 정세도가 높은데 참여도가 낮은 미디어를 핫 미디어, 정세도는 낮지만 참여도가 높은 미디어를 쿨 미디어라고 칭했다. 여기서 중요한 것은 핫 미디어와 쿨 미디어가 상대적인 것이라는 점이다. 매클루언의 이 이론을 설명하는 많은 글들에서 '라디오는 핫 미디어이고 TV는 쿨 미디어'라고 정의한다. 하지만 이런 설명은 옳지 않다. 하나의 미디어가 '핫하다, 쿨하다'라고 규정을 내리는 것이 매클루언의 목적이 아니었기 때문이다.

이 오해는 그의 저서에 "라디오와 같은 핫 미디어와 전화와 같은 쿨 미디어 혹은 영화와 같은 핫 미디어와 TV와 같은 쿨 미디어, 이렇게 구별되는 기본 원리가 있다."라는 문장이 있는 데서부터 비롯된 것 같다. 하지만 매클루언은 '라디오는 전화에 비해 핫 미디어이고, 전화는 라디오에 비해 쿨 미디어다.'라는 의미에서 이와 같은 문장을 썼음을 알아야 한다.

영화와 만화를 예로 들어보자. 영화 〈어벤져스〉 시리즈와 동명의 그래픽노블은 같은 내용을 다루지만 그래픽노블은 영화에 비해 훨씬 적은 양의 정보를 담고 있다. 배경을 단순화하고 등장인물의 움직임이나 표정 등의 변화도 그 특징만 그려내고 있다. 배경음악과 음향효과를 넣을 수 없으므로 텍스트와 이미지만으로 분위기를 연출한다. 때문에 독자는 자신의 상상력을 총동원해서 칸과 칸 사이의 의미를 재구성하려 한다. 부족한 정보를 적극적인 참여로 채

우는 것이다. 그래서 『어벤져스』 그래픽노블은 영화에 비해 정세도가 낮고 참여도가 높은 쿨 미디어라고 할 수 있다.

신문 기사와 TV 뉴스를 비교해보자. 신문 기사에 비해 TV 뉴스는 정세도가 높다. 단순히 언제 어디서 어떤 사고가 일어났는지에 대한 사실뿐 아니라 사고 현장의 참혹한 모습을 영상으로 보여주고 목격자를 인터뷰하기도 한다. 떨리는 음성, 격앙된 목소리만으로도 이 사고가 그들에게 얼마나 충격적이었는지를 느끼게 해준다. 공감의 여지가 더욱 커지는 것이다. 정보의 밀집도가 높기 때문에 정보 수신자는 상대적으로 궁금한 정보가 적다. 그렇기 때문에 TV 뉴스는 신문에 비해 정세도가 높고 참여도가 낮은 '핫한' 미디어인 반면, 신문 기사는 상대적으로 '쿨한' 미디어다.

또 하나 주목할 점은 미디어는 '쿨한' 미디어에서 '핫한' 미디어로 진화한다는 것이다. 문화가 발전할수록 정세도가 높은 핫 미디어가 많아진다. 감각을 확장해주는 다양한 미디어들이 지속적으로 개발되기 때문이다. 그리고 기술이 발전할수록 미디어에 대한 참여도는 낮아진다. 더불어 인간의 감각도 축소되고 있다고 할 수 있다.

그런데 가장 최근에 등장한 미디어인 게임과 인터넷은 조금 다른 양상을 보인다. 이들 역시 기존 미디어처럼 정세도가 높으면서 참여도가 낮은 상태로 진화하고 있을까?

여기서 특이점이 등장한다. 게임과 인터넷이 정세도가 높은 미디어라는 것은 분명한 사실이다. 게임 그래픽은 점점 더 높은 해상도와 디테일한 아트워크를 추구한다. 캐릭터들의 움직임이나 배경음악과 음향효과, 내레이션과 대사까지 점점 영화에서보다 더 많은

정보를 담아내고 있다. 그런데 우리는 이 높은 정세도의 미디어를 수동적으로 향유하지 않는다. 직접 참여해서 도전과 실패를 통해 게임의 규칙과 메커니즘을 알아간다. 이를 위해 사용하는 최대한 많은 감각을 활용한다. 그렇다면 게임은 정세도가 높으면서도 참여도가 높은, 지금까지 보지 못했던 돌연변이 같은 미디어라고 할 수 있지 않을까?

인터넷도 마찬가지다. 인터넷에는 다른 어떤 미디어와도 비교할 수 없을 만큼 어마어마한 양의 정보가 축적되어 있다. 하지만 그 정보를 탐색하는 것도, 그 정보를 저장하는 주체도 모두 사용자다. 그야말로 정세도도 높고 참여도도 높은 독특한 미디어라고 할 수 있다.

뿐만 아니라 과거에는 참여도가 낮아도 되었던 미디어들도 점점 높은 참여도를 요구하는 미디어로 재편되고 있다. 텔레비전의 오디션 프로그램처럼 시청자의 참여를 요구하는 경우가 빈번하다. 인터넷 개인 생방송을 예능 프로그램으로 만든 〈마이 리틀 텔레비전〉(2015~2017, 2019~2020)은 시청자들이 실시간으로 최고의 콘텐츠를 선택하고, 시청자의 선택을 적극 반영하여 결론을 시청자와 함께 만들어내는 프로그램이었다. 라디오 프로그램 중에도 시청자 참여 코너가 다수 존재하며, 직접 청취자들을 초대해 공개방송 형태로 진행하는 경우도 있다.

매클루언이 살아서 오늘날의 뉴미디어를 경험한다면 쿨 미디어와 핫 미디어 이론을 어떻게 수정할까? 가상현실 등의 기술 발달은 보고, 만지고, 느끼는 공감각을 모두 활용해 커뮤니케이션했던 구

술문화시대의 문화적 특성을 다시 불러오고 있다. 그리고 바로 이
것이 디지털 시대의 스토리텔링을 공부하는 우리가 마주한 현실이
자 미래다.

미디어의 진화, 재매개

살아남기 위해 진화하는 미디어

인간이 성장하며 진화하듯 미디어도 진화한다. 다른 미디어와 영향을 주고받으며 점점 더 발전된 모습으로 성장하는 것이다. 그렇다면 과연 미디어는 그동안 어떻게 발전해왔고, 앞으로는 어떻게 발전할까? 그리고 그 발전에는 어떤 특별한 원리가 숨어 있을까? 제이 데이비드 볼터Jay David Bolter와 리처드 그루신Richard Grusin이라는 학자는 『재매개: 뉴미디어의 계보학Remediation: Understanding New Media』이라는 책을 통해 그 비밀을 파헤쳤다.

그들은 시각미디어에 초점을 맞춰 연구를 진행했다. 우리가 접하는 여러 미디어 중에는 시각미디어의 종류와 양이 가장 많다. 이는 시각이 인간의 감각 중 가장 '인공적인' 감각이라는 점을 반증하는 것이기도 하다. 볼터와 그루신은 시각미디어가 어떻게 발전해왔

는지 그 진화의 방향성과 상호 관계, 주고받는 영향들을 고찰했다. 그들은 이른바 미디어 연구의 두 가지 측면, 첫째, 미디어를 관계적 맥락에서 고찰하고, 둘째, 미디어를 역사적 관점에서 고찰하는 것을 목표로 삼았다. 그리고 이 연구를 통해 미디어의 미래는 어떠할지를 전망하고자 했다.

연구 과정에서 그들은 미디어들이 서로 영향을 주고받으면서 새롭게 탄생하는 과정을 목격했다. 그리고 특정한 목적하에 올드미디어의 속성을 취해 다른 미디어에서 재사용하는 현상들을 재매개remediation 혹은 재목적화라는 개념으로 정립했다.

볼터와 그루신은 하나의 미디어가 다른 미디어의 테크놀로지, 표현양식, 사회적 관습 등을 차용, 개선, 개조하면서 자기 것으로 만든다고 주장했다. 이런 현상은 뉴미디어와 올드미디어가 상호작용하면서 세상에서 살아남으려고 애쓰는 생존 논리라고 할 수 있다.

새로운 미디어는 특정한 시대를 막론하고 늘 태어난다. 새롭다는 것은 이전에는 존재하지 않았다는 것을 의미한다. 그렇다고 해서 완전한 무에서 새로운 무언가가 탄생하는 것은 아니다. 뉴미디어는 이미 존재하고 있는 미디어의 DNA를 가진 채 태어나지만 원조가 되는 미디어와 똑같지는 않다. 장점은 수용하고 단점은 보완하려고 애쓰면서 새로운 모습으로 등장한다. 특정한 기술이 추가되기도 하고 새로운 표현양식들이 덧붙여지기도 한다. 또 기존의 미디어를 향유하고 사용하던 사회적인 관습이 여전히 유효하다면 그것을 그대로 반영하기도 한다. 반면 사용되지 않는 기술이나 인터페이스는 수정하고 새로운 것으로 바꾼다. 바로 이런 논리, 즉 뉴미

디어가 기존 미디어 자체를 인정하고 그것들과 경쟁하면서 그것들을 개조해서 스스로 문화적 의미를 획득해가는 것을 '재매개'라고 한다.

예를 들어 디지털 기술의 발달로 전자책이라는 뉴미디어가 등장했다. 그동안 우리는 인쇄술에 기대서 종이책을 통해 지식을 습득했다. 그런데 종이를 대신할 스크린, 잉크를 대신할 전자신호가 발명되면서 전자책이라는 새로운 미디어가 탄생했고, 이를 통해 지식을 습득할 수 있게 되었다.

사람들은 전자책이라는 뉴미디어를 쉽게 받아들일 수 있을까? 전자책을 구현하는 테크놀로지는 분명 종이책과는 다르다. 그동안 없던 것을 만들어낸 것이다. 새로운 미디어를 접할 때 사람들은 낯설고 두려워한다. 그래서 전자책은 우리가 종이책을 읽을 때의 느낌을 최대한 느끼도록 디자인되었다. 종이책 지면을 스크린에 최대한 구현하고, 종이책처럼 책장을 넘기는 행위, 심지어 책장 넘기는 소리와 어느 구절에 줄을 치거나 여백에 무언가를 적는 행위도 그대로 구현했다. 전자책은 종이책에 테크놀로지를 적용해 만든 뉴미디어지만, 표현양식과 사회적인 관습 등의 속성은 그대로 간직하고 있음을 알 수 있다.

이처럼 뉴미디어는 항상 올드미디어의 특성을 재매개하면서 세상에 태어난다. 사진은 회화를 재매개했으며, 영화는 연극과 사진을, 텔레비전은 영화, 보드빌vaudeville, 라디오를 재매개했다. 사진이 회화를 재매개하기 이전에 회화는 인간의 시각을 재매개한 것이다. 인간이 눈으로 보는 장면은 정지시키거나 저장할 수 없다. 한번 본

장면은 다시 볼 수도, 똑같은 장면을 연출할 수도 없다. 때문에 인간은 휘발성을 지닌 '보는 행위'를 회화라는 미디어를 통해 캔버스에 가둬두려고 했다.

때문에 눈에 보이는 그대로를 회화로 옮기는 데 모든 노력을 다했다. 멀리 있는 것은 작고 희미하게 그림으로써 3차원의 세계를 2차원의 캔버스에 옮겨놓는 데 성공했다. 또한 색, 명암, 크기, 위치 등을 보고 그리거나 눈으로 본 것을 기억했다가 캔버스에 옮겨놓았다.

문제는 그림을 그리는 데 꽤 오랜 시간이 걸린다는 것이다. 변화무쌍한 자연환경, 형태나 속성이 변하는 사물, 오래 고정 자세를 취하기 어려운 인물을 정교하게 그리기는 쉽지 않았다. 그래서 사람들은 사진이라는 새로운 미디어를 만들어냈다. 사진은 회화의 원근법을 기술로 해결해냈다. 뿐만 아니라 빛이 만들어내는 색도 그대로 구현한다. 보는 순간 찍는다. 보이는 대로 순식간에 찍어내는 기술이라는 정체성으로 사진이라는 미디어가 태어난 것이다.

그런데 사진은 여기서 멈추지 않았다. 회화가 사실주의에 멈추지 않고 추상주의, 인상주의, 구성주의 등 다양한 기법들을 통해 그 영역을 넓혀간 것처럼 사진도 의도적으로 왜곡된 렌즈를 통해 이미지를 담아내거나 CG 등의 기법들을 통해 존재하지 않는 새로운 이미지를 사진에 담아내는 작업을 진행했다. 리얼리즘뿐 아니라 판타지도 담아낼 수 있는 것이 바로 사진이라는 미디어라고, 자신만의 새로운 자리매김을 한 것이다.

하나의 미디어가 두 개 이상의 미디어를 재매개하는 경우도 많

다. 애니메이션 영화는 CG를 재매개한다. 뿐만 아니라 실사영화 촬영 현장에서 쓰는 촬영 기법이나 편집 기술도 재매개한다.

애니메이션 〈미녀와 야수Beauty and the Beast〉(1991)에는 유명한 장면이 나온다. 벨이 아버지를 대신해서 야수의 성에 머물기로 하고서 야수와 저녁 식사를 한 뒤 커다란 홀에서 춤을 추는 장면이다. 이 장면은 CG로 만들어졌지만, 캐릭터들의 움직임과 장면 연출은 마치 카메라로 촬영한 영화와 매우 유사하다. 연기자와 일정한 거리를 유지하면서 연기자의 동선을 따라 촬영하는 트래킹 숏tracking shot 등의 기법도 활용했다. 디즈니는 애니메이션에 1950~1960년대의 브로드웨이 뮤지컬을 재매개하기도 했다. 뮤지컬의 고유한 형식을 애니메이션에 그대로 차용한 것이다.

반면 컴퓨터 게임은 영화의 핵심적인 요소들을 차용해 스스로 '인터랙티브 영화'로 자신의 존재를 자리매김하려고 노력한다. 특히 〈헤비레인Heavy Rain〉, 〈비욘드: 투 소울즈Beyond: Two Souls〉, 〈언틸 던Until Dawn〉, 〈디트로이트: 비컴 휴먼Detroit: Become Human〉과 같은 컴퓨터 게임은 게임이 아니라 인터랙티브 영화로 분류하기도 한다. 새로운 개념의 '인터랙티브 영화'로서 자신을 규정하는 차별화 전략인 셈이다.

인터랙티브 영화는 형식적으로 전통적인 영화와 확연히 다르다. 전통적인 영화에서 향유자는 선형적인 이야기를 수동적으로 받아들여야 하지만, 인터랙티브 영화는 스토리가 분절되어 있고 각 분기마다 관람객(플레이어)에게 선택을 요구한다. 이 게임들은 기존의 게임과 비교해 조작은 줄고 스토리에 더 몰입할 수 있도록 디자

인되어 있다. 실제로 이런 종류의 게임들은 플레이를 하는 동안 영화 같은 연기, 스토리, 음악, 그리고 연출을 보여준다. 이들 게임은 컴퓨터 게임의 속성과 영화의 속성을 모두 재매개하여 자신만의 고유한 영역을 개척해가고 있는 것이다.

그렇다면 월드와이드웹은 어떤 미디어들을 재매개했을까? 대표적인 포털사이트인 네이버Naver의 메인 화면을 보면 어떤 올드미디어들이 떠오르는지 함께 생각해보자. 수십 가지의 미디어가 떠오른다면 재매개의 개념을 정확하게 이해한 것이다. 레이아웃은 어디선가 본 듯하지 않은가? 검색어 입력 방식은 계산기의 입출력 방식이나 전자사전의 경험을 반영한 것이다. 오늘의 사건 사고가 나열된 방식이나 사이트 한쪽 혹은 양쪽에 구역을 두는 형식은 또 어떤가? 다른 미디어에서 본 적이 있지 않은가? 종이 신문이나 잡지의 레이아웃이다. 브랜드 광고 영역 역시 길거리에서 자주 보는 광고들과 비슷하다. 월드와이드웹은 정말 다양한 미디어를 재매개하고 있다.

그런데 이러한 재매개 현상은 생존 논리이기 때문에 뉴미디어에만 일어나는 것이 아니다. 올드미디어도 원래의 속성만 고집하면서 재매개를 시도하지 않으면 언젠가는 도태되고 사장되고 말 것이다.

청각을 확장한 미디어인 라디오는 멀리까지 소리를 전달하고 소리를 저장하는 녹음 기능으로 대중에게 오랫동안 사랑을 받아왔지만, TV가 등장하자 퇴물 취급을 받았다. 귀로만 듣던 음악을 이제 연주자들이 연주하는 모습까지 직접 화면으로 볼 수 있게 되었

기 때문이다. 성우들이 목소리로 연기하던 라디오 드라마에 비해 TV 드라마나 영화는 배우들의 생동감 있는 연기를 직접 봄으로써 훨씬 더 풍부한 공감이 가능했다.

TV에 비해 올드미디어인 라디오는 생존을 위한 새로운 전략이 필요했고, 그 결과 중 하나가 '보는 라디오'이다. 올드미디어가 살아남기 위해 뉴미디어의 속성을 차용해 스스로를 개조한 것이다.

디지털 시대로 넘어오면서 재매개 현상은 더욱 용이해졌다. 디지털스토리텔링의 모듈성 때문이다. 이 모듈성 때문에 디지털미디어의 속성은 독립성을 잃지 않은 채, 아주 쉽게 합쳐지고 다시 독립적인 요소로 분리될 수 있다. 크고 작은 재매개 현상들이 끊임없이 일어나고 있다.

그렇다면 재매개를 통해 등장한 새로운 미디어는 무엇이든 훨씬 더 좋고 장점만 가진 미디어라고 주장할 수 있을까?

이론적으로 따지자면 수긍할 수 있다. 하지만 재매개의 수사에는 맞지 않다. 특히 디지털미디어의 경우에는 말이다. 새로운 미디어로 인정받기 위해서는 선행 미디어의 결함이나 단점을 보완해 기존 미디어와 다른 새로운 형식을 실현해야 한다. 가상현실, 화상회의, 쌍방향 TV, 월드와이드웹의 장점들은 각각의 대체 대상이던 기존 미디어의 단점을 테크놀로지로 보완한 것이다.

그럼에도 불구하고 화상회의보다는 면대면 회의가 더 절실할 때가 있다. 사진보다 회화가 더 큰 감동을 줄 때도 있다. 여전히 우리는 라디오를 통해 음악을 듣고 LP판의 잡음을 그리워한다. 새로운 미디어 테크놀로지를 도입한다는 것은 단지 새로운 하드웨어와

소프트웨어를 발명한다는 의미만은 아니다. 하드웨어와 소프트웨어를 활용해서 사회·경제·심미적 측면의 네트워크를 만들어내고 개조하는 것을 뜻한다.

비매개와 하이퍼매개

미디어는 다른 미디어들과 끊임없이 서로 영향을 주고받으며 변화한다. 때문에 미디어를 연구할 때에는 연구 대상 미디어뿐만 아니라 다른 미디어와의 관계도 함께 연구해야 그 미디어가 갖는 위상과 의미를 제대로 파악할 수 있다. 다수의 미디어 간 재매개가 일어나는 현상을 좀 더 자세히 살펴보자.

미디어는 '비매개'와 '하이퍼매개' 사이를 진동하면서 다른 미디어를 재매개한다. 비매개란 무엇이고, 하이퍼매개란 무엇일까?

우선 비매개는 보는 자가 미디어의 존재를 잊고 자신이 표상의 대상물로 존재한다고 믿게 할 목적으로 만들어진 시각적 표상을 말한다. 비매개가 '투명성'을 뜻한다고 생각하면 조금 더 이해하기 쉬울 것이다. 비매개는 투명한 인터페이스를 지향한다. 이런 투명성을 통해 플레이어들은 마치 자신들이 미디어가 작동하는 세계에 존재한다고 믿게 된다. 이것을 다른 말로 '현전감'이라고 한다. 비매개는 투명성을 통해 현전감을 획득한다.

반면 하이퍼매개는 보는 자에게 미디어를 환기시켜줄 목적으로 만들어진 시각 표상 방법이다. 때문에 인터페이스의 존재 자체를

드러냄으로써 적극적으로 '반투명성'을 획득하려고 한다.

비매개와 하이퍼매개의 정의만 놓고 보면 사실 이 두 개념은 서로 상반되고 모순적인 개념으로, 이론적으로 공존하거나 서로 의존할 수 없다. 그런데 재미있는 것은 재매개라는 현상이 상반된 개념, 즉 비매개와 하이퍼매개 사이를 진동하면서 발생한다는 것이다.

예를 들어 영화관에 가면 영화 시작 전에 핸드폰을 꺼달라는 안내메시지가 나오고 좌석 불이 꺼진다. 관객들은 스크린에 집중하면서 영화에 몰입할 준비를 한다. 영화를 몰입해 보다 보면 주인공이 울면 따라 울고 웃으면 같이 웃게 되는 등 어느 순간 지금 영화를 관람하고 있다는 사실을 잊을 때가 있다. 미디어에 투명하게 몰입하는 상태가 되는 것이다.

이것이 영화라는 미디어의 비매개적인 특성이다. 영화관은 이 비매개적 특성을 최대한 끌어올리기 위해 관객들이 한눈팔지 않도록 조명을 모두 끄고 객석도 거대한 스크린을 향해 고정해둔다. 다른 곳을 둘러보지 말라는 신호다. 시야를 꽉 채우는 스크린과 실감나는 서라운드 사운드 역시 관객의 몰입을 위해 디자인된 장치다.

심지어 최근에는 객석의 정면뿐 아니라 좌우 측면까지도 채우는 270도 스크린X도 등장했다. 드물지만 360도 원형 극장도 실험적으로 운영 중이다. 이러한 기술의 발전은 영화의 몰입감을 높이기 위한 또 다른 전략이라고 할 수 있다.

그런데 때로 이 투명성이 단절되는 경험을 하는 순간이 생긴다. 갑자기 사위가 환해지면서 스크린의 사각 프레임이 드러나거나 초록빛 비상구가 눈에 들어올 때, 뒷좌석에 앉은 사람이 발로 내 좌석

〔표 3-1〕 **재매개의 두 가지 표현 양식, 비매개와 하이퍼매개**

	비매개immediacy	하이퍼매개hypermediacy
정의	• 보는 자가 미디어(캔버스, 사진 필름, 영화관 등)의 존재를 잊고 자신이 표상 대상물의 존재 속에 속해 있다고 믿게 할 목적으로 만들어진 시각 표상 방법	• 보는 자에게 미디어를 환기시켜줄 목적으로 만들어진 시각 표상 방법
특징	• 투명한 인터페이스 지향	• 인터페이스 존재 자체를 드러내어 적극적으로 반투명성을 획득
	• 투명성의 비매개성을 통해 현전감을 획득	• 부호의 반투명성

을 건드릴 때면 관객은 자신이 어디에 있는지 자각하게 되고, '아, 내가 영화관에서 영화를 보고 있지.'라는 생각을 하게 된다.

이런 순간이 바로 하이퍼매개다. '나는 지금 영화를 보고 있고, 영화는 현실이 아니라는 것을 깨닫는 순간이다. 동시에 영화라는 미디어를 우리에게 환기시켜주는 순간이기도 하다. 생각해보면 영화를 보는 우리는 영화에 몰입하는 순간과 몰입이 깨지는 순간 사이를 자주 왔다 갔다 한다.

영화는 기본적으로 비매개를 추구하는 것이 당연하다. 비매개는 투명한 몰입을 지향하기 때문이다. 하지만 만약 미디어가 투명성만 추구한다면 어떻게 될까? 관객들이 영화 속 세계에서 빠져나와 현실세계를 다시 살아가는 데 어려움을 겪지는 않을까? 영화 〈너스 베티〉의 주인공이 드라마 속 남자주인공의 애인이라고 생각하고 현실을 전복하는 환상 속에서 살아가는 것처럼 말이다.

따라서 의도적으로 비매개를 추구하는 미디어라도 결국은 하이퍼매개가 될 수밖에 없음을 우리는 꼭 기억해야 한다. 영화가 끝날 때 크레딧이 올라가면서 '아, 이것이 진짜 세계가 아니라 수많은 사람들이 만들어낸 세계구나.', '영화 속 캐릭터는 진짜 존재하는 인물이 아니라 특정 배우가 연기한 배역일 뿐이구나.'라는 것을 알려주는 형식들은 하이퍼매개를 추구하는 형식적 전략이라고 할 수 있다. NG 영상을 보여준다거나 영화가 만들어진 과정을 메이킹 필름으로 보여주는 콘텐츠 역시 이제 몰입했던 세계에서 빠져나와 현실세계로 돌아가라는, 하이퍼매개를 보여주는 방법론 중 하나라고 생각할 수 있다.

그렇다면 투명성의 비매개 논리를 가장 잘 표현하고 있는 미디어는 무엇이 있을까? 가장 먼저 손꼽을 수 있는 것이 바로 VR, 즉 가상현실이라는 미디어다. VR은 몰입적 미디어다. 몰입적이라는 것은 가상현실을 경험하는 동안 자신이 미디어를 통해 경험하고 있다는 것을 잊은 채로 콘텐츠를 경험하는 것을 의미한다.

최초의 가상현실 시스템 개발자인 재론 래니어 Jaron Lanier는 "당신은 공룡의 세계를 방문할 수도 있고, 티라노사우르스가 될 수도 있다. DNA를 볼 수 있을 뿐 아니라 하나의 분자가 되는 경험도 할 수 있다."[24]라고 말했다. 우리는 가상현실 속에서 마음만 먹으면 이상한 나라의 앨리스가 되는 경험을 할 수도 있고 리즐 선생님이 운전하는 신기한 스쿨버스를 타고 개미의 세상을 탐험할 수도 있다.

VR을 통해 우리는 현실의 '나'를 잊고 가상으로 펼쳐진 세계에 또 다른 '나'를 위치시키고 새로운 정체성을 만들어 살아간다. 이른

바 '현존감'을 경험한다는 뜻이다. 결국 우리는 가상현실에서 우리가 꿈꾸고 상상하는 어떤 존재도 될 수 있고, 현실세계와는 다른 다양한 경험을 할 수 있다.

VR은 이를 위해 인간이 볼 수 있는 시야를 모두 가상의 이미지가 차지하는 장치를 고안하면서 그 역사가 시작되었다. 여기에서 잠시 VR의 역사를 살펴보자. VR의 역사는 CG 연구자 이반 서덜랜드Ivan E. Sutherland가 1968년 머리 착용 디스플레이인 HMDHead Mounted Display라는 장치를 활용한 프로토타입을 최초로 선보이면서 시작되었다. 1970년대와 1980년대에는 군사적인 목적으로 연구가 지속되었다. 그리고 1990년대에 이르러 다양한 연구로 확장되기에 이르렀다. 특히 1993년 GPSGlobal Positioning System의 성공은 다양한 실험을 할 수 있는 기술적 토대를 마련해주는 계기가 되었다.

1996년에는 2D 매트릭스 마커를 활용해서 카메라 트래킹에 성공했고, 1997년에는 스티븐 페이너Steven K. Feiner가 최초의 모바일 증강현실 시스템인 MARSMobile Augmented Reality Systems를 개발했다. 이 MARS라는 장치는 컴퓨터를 장착한 가방을 등에 메고 무선웹통신을 할 수 있는 디지털 라디오와 GPS 기능을 이용해서 HMD로 거리의 정보를 획득할 수 있도록 설계된 일종의 여행 가이드 시스템이다.

그런데 이러한 가상현실 미디어들은 혁신적인 기술임에는 분명했지만 이를 구현해주는 장비의 무게 때문에 몰입적 환경을 만들기가 쉽지 않았다. 아무리 인간의 시야를 가상세계로 채운다고 해도 목과 어깨를 짓누르는 기계 장치의 무게와 오래 쓰고 있을수록

어지럽고 눈이 피로해지는 현상 때문에 비매개적 환경을 충분히 누릴 수가 없었다. 비매개를 지향했지만 오히려 하이퍼매개적인 상황에 놓이게 된 것이다.

무거운 장비를 짊어져야 했던 불편함 때문에 보편적인 기술로 인정받지 못했던 이 VR 기술은 2000년대로 넘어오면서 PDA Personal Digital Assistants, 카메라폰 그리고 WiFi Wireless Fidelity의 등장으로 기술의 변혁기를 맞이한다. 특히 VR 기술의 목표는 현전감을 주도록 일상의 시각 경험과 최대한 비슷하게 디자인하는 것이었다. 그래픽 공간을 채우는 객체들을 실제와 유사하게 만들고 플레이어들의 움직임을 실시간으로 반영해 즉각적인 피드백이 가능하도록 디자인했다.

CPU를 넘어선 GPU Graphic Processing Unit의 시대 그리고 LTE Long Term Evolution를 뛰어넘는 5G 5th Generation mobile communication 시대의 시작은 가상현실 미디어를 점점 더 몰입적이고 비매개적인 미디어로 성장시키고 있다. 뿐만 아니라 현실에 불러오는 가상의 정보 역시 그래픽 분야, 즉 시각뿐만 아니라 청각, 촉각, 후각 등의 감각까지도 확장할 수 있게 되어 인간의 지각을 풍요롭게 하는 미디어로 주목받고 있다.

때문에 가상현실 미디어는 다양한 체험을 유도하는 교육자료, 위치기반 기술을 이용한 정보 전달형 서비스, 기업 브랜드 가치를 높이고 상품을 프로모션하기 위한 기술뿐 아니라 새로운 스펙터클을 경험하고 싶어 하는 인류의 유희적인 미디어로 성장하고 있다.

VR 기술 초창기에 선보인 야구 VR 게임의 사례를 들어 VR이 참

여자에게 어떤 방식으로 스펙터클을 유발하는지를 살펴보자. 게임이 시작되면 플레이어는 타석에 자리해 관중의 환호성을 온몸으로 느끼면서 투수와 마주한다. 그리고 투수가 던지는 공을 똑바로 쳐다보고 배트를 휘두른다. 배트에 야구공이 맞는 순간 플레이어의 시점은 순간적으로 높이 날아가는 공의 시점으로 전환된다. 그러면 플레이어는 허공에 떠 있다는 느낌을 받게 되고, 순간 너무 놀라서 내려달라고 소리를 지르게 된다. 분명 플레이어의 두 발은 땅에 딱 붙어 있는데도 공중에 떠 있는 것 같은 기분은 스펙터클의 일면을 경험하게 해준다. 이것이 바로 몰입적인 미디어가 주는 현전 감이다.

VR 장치를 이용해서 롤러코스터를 타거나 건물과 건물 사이에 놓인 외줄을 타고 건물에서 건물로 이동하는 경험들은 이제 흔한 것이 되었다. 분명히 안전한 땅에 발을 붙이고 서 있다는 것을 머리로는 이해하면서 후들거리는 두 다리를 어쩌지 못했던 경험 말이다. 몰입적인 미디어를 통한 이런 공감각의 경험들은 군사 시뮬레이션이나 비행 시뮬레이션, 의료 시뮬레이션 등 다양한 콘텐츠로 확장되고 있다.

드라마 〈알함브라 궁전의 추억〉(2018)과 스티븐 스필버그Steven A. Spielberg의 영화 〈레디 플레이어 원Ready Player One〉(2018)은 이러한 몰입적 VR 장치가 우리의 삶을 어떻게 바꾸어놓을지 그 미래를 예측해보게 한다. 이런 작품에서 보이는 VR의 모습과 VR 속에서 살아가야 하는 인류의 모습을 떠올리면, 앞으로 등장할 몰입적인 미디어의 모습을 예상할 수 있을 것이다.

CG 기술 역시 비매개를 추구하는 대표적인 미디어다. CG 기술 덕분에 컴퓨터는 단순한 연산기계 혹은 워드 프로세서에서 벗어나 이미지를 생산하고, 사진을 가공하고, 특수효과를 구현할 수 있게 되었다. 특히 새로운 응용 분야들이 생겨나면서 비매개에 대한 욕망은 더욱 선명해졌다.

디지털 이미지는 이제 단순히 '실제 촬영이 불가능한 가상의 이미지를 그려낸다'는 개념을 뛰어넘어 '실제보다 더 실제 같은' 이미지를 만들어냄으로써 더 생생하고 때로는 더 자극적인 느낌을 준다. 과거 CG 기술을 통해 만화적으로 구현되었던 애니메이션 〈라이온 킹The Lion King〉(1994)과 실사영화 같은 비주얼을 구현한 2019년의 〈라이온 킹〉을 비교해보라.

영화 〈혹성탈출: 종의 전쟁 War for the Planet of the apes〉(2017)에서 확인할 수 있는 것처럼, 디지털 액터(대역의 몸에 센서를 붙인 후 CG를 통해 만들어낸 가상 배우), 스턴트맨, 군중 등 CG를 입힌 인물들은 비매개에 대한 욕망을 뚜렷이 보여준다. 더 나아가 이케아의 광고모델로 유명한 '이마imma', 신한카드의 광고모델로 발탁되면서 유명세를 떨친 '로지', SM엔터테인먼트의 아이돌 걸그룹 에스파에서 활동 중인 AI 아바타 'æ(아이)' 등의 디지털 액터들의 등장은 우리에게 미디어에 등장하는 인물을 가상의 캐릭터로 대체했다는 의미 이상의 생각할 거리를 던져준다.

독창적 작품에서 보이는 재매개 전략

비매개는 보는 자가 미디어의 존재를 잊고 자신이 표상의 대상물로 존재한다고 믿게 할 목적으로 만들어진 시각적 표상을 말한다. 그런데 충분히 투명한 몰입적 환경을 만들어내려면 미디어는 매개 없는 경험을 전제로 해야 한다. 인터페이스 디자이너 골든 크리슈나Golden Krishna는 '최고의 인터페이스는 인터페이스가 없는 것The Best Interface is No Interface'이라고 말한다. 이른바 인터페이스가 없는 인터페이스, 즉 인터페이스가 존재하지 않는 것처럼 느껴지도록 접근성과 사용성 면에서 자연스러움을 느낄 수 있는 설계를 해야 한다는 뜻이다. 그는 VR이 컴퓨터와 인터페이스 사이의 매개 과정 자체를 최소화하고, 궁극적으로는 부정해야 한다고 주장한다.

인터페이스는 이질적인 두 미디어가 만나는 면을 가리킨다. 인간이 가상현실 기기를 머리에 착용하고 미디어를 경험한다고 했을 때 진정한 몰입적 환경을 만들기 위해서는 내가 보고 싶어 하는 그 장면을, 그 인물을, 그 사물을 어떤 방해도 받지 않고 원하는 시간 동안 자유롭게 바라볼 수 있어야 한다.

뿐만 아니라 완벽한 가상세계라면 만지고 싶을 때 언제든지 만질 수 있어야 한다. 그래야 진정한 현전감을 느낄 수 있다. 이런 액션들이 가능하려면 이질적인 두 세계, 즉 인간과 가상세계가 만나는 면이 현실과 최대한 비슷해야 한다. 그래야 자연스럽게 움직일 수 있으니 말이다. 불필요한 단계를 줄이고 일상생활 속에 녹아 있는, 인간에게 이미 친숙하고 자연스러운 인터페이스야말로 비매개

를 위한 최고의 전략이다.

윈도 화면의 휴지통 아이콘은 현실에서 우리가 사용하는 휴지통과 너무나도 비슷하게 생겼다. 그래서 우리는 '확실하지는 않지만 아마도 무언가를 버리는 곳일 것'이라는 생각을 하게 된다.

인터페이스 없는 인터페이스, 즉 참여자가 현실세계에서와 마찬가지로 대상물과 더 자연스럽게 상호작용하면서 공간을 오가는 것이야말로 인터페이스를 투명하게 만드는 방법이다. 이런 의미에서 투명한 인터페이스는 그 자체를 지워버리는 것이고, 이에 따라 참여자는 더 이상 미디어를 의식하지 않은 채로 VR 미디어의 내용과 즉각적인 관계를 맺을 수 있다. 이는 인터페이스가 두 미디어를 매개하는 속성까지 부정하는 것이며, 이런 기술들은 우리로 하여금 미디어 자체가 존재하지 않는다고 믿게 만든다.

그렇다면 시각미디어들은 투명한 인터페이스를 확보하기 위해 어떤 방법론을 선택하고 있을까? 시각적 미디어에서 비매개를 이해하기 위해서는 회화, 사진, 영화 그리고 텔레비전이 비매개를 실현해왔던 방식을 살펴보아야 한다. 이른바 투명한 인터페이스를 확보하기 위한 세 가지 전략인 선형원근법, 지움 그리고 자동성이라는 테크닉이 바로 그것이다.

시각미디어 중 가장 오래된 올드미디어라고 할 수 있는 회화를 생각해보자. 회화가 재매개한 올드미디어는 인간의 눈이다. 우리는 눈에 보이는 것들을 그대로 캔버스에 옮겨놓기 위한 여러 가지 방법들을 고안했다. 회화가 비매개를 추구한다고 하면 대중들은 그 그림들이 화가가 그린 그림이라는 것을 눈치채지 못해야 한다. 그

림이 아니라 실제처럼 느껴야 한다는 뜻이다.

인간의 눈으로 바라보는 공간은 3차원이다. 그런데 이를 2차원으로 옮기려면 공간을 계량화하고 세계를 측정해야 하는데, 이때 필요한 것이 바로 선형원근법이다. 15세기 이탈리아 건축가이자 화가였던 레온 알베르티Leon B. Alberti는 "원근법을 모르면 그림을 그리지 말라."라고 말할 정도로 원근법을 매우 강조했다. 알베르티는 "그림을 그리는 건 세상을 격자가 있는 창문을 통해 보는 것과 같다. 지평선을 만들어주고 소실점을 찍어서 창으로 보이는 비례대로 화면에 그려 넣는 것이다. 그러면 2차원 평면에 3차원 세계가 보이게 된다."[25]라고 말했다.

선형원근법을 사용하면 보이는 대상의 크기와 형태, 대상들 간의 위치 관계, 질감, 색 등을 모두 표현할 수 있다. 회화에서 정립된 이 선형원근법은 이후 모든 시각미디어의 토대가 되었다. 인간의 눈으로 보았을 때 자연스러워야 하는 것이 첫 번째 조건이기 때문이다.

그렇지만 선형원근법만으로는 회화의 투명성을 획득할 수 없다. 가이드가 되는 격자무늬를 지워야 한다. 쉬운 말로 밑그림이나 붓 자국을 없애야 한다는 뜻이다. 이러한 지움의 과정이 바로 투명성을 확보하기 위한 두 번째 전략이다. 어떤 과정을 통해서 그림이 완성되었는지를 사람들이 알게 된다면, 이 그림이 시각을 재매개한 미디어라는 것을 즉각적으로 드러내는 꼴이 되기 때문이다. 즉, 그림을 그리는 과정 자체를 은폐하고 부정함으로써 '이건 그림이 아니다.'라는 식의 투명성을 획득할 수 있다.

마지막 세 번째 전략은 바로 선형원근법의 테크닉을 자동화하는 것이다. 사진 기술, 영화와 텔레비전 기술 등이 바로 회화에서의 선형원근법을 자동화한 결과물들이다. 특히 사진은 그야말로 선형원근법의 완성을 보여주는 미디어다. 사진의 렌즈와 뷰파인더는 알베르티식 창문에 견줄 만큼 완벽하다. 사진은 기계적이고 화학적인 과정인데, 자동성이라는 특성으로 과정과 예술가 모두를 감추고 비매개의 특성을 완성시켜준다.

영화학자인 앙드레 바쟁André Bazin은 "사진과 영화는 사실주의에 대한 우리의 집착을 영원히 그리고 본질적으로 충족시켜주는 발견이다."라고 주장한다.[26] 선형원근법과 지움의 과정이 자동적으로 작동하도록 고안되어, 있는 그대로의 현실을 보이는 그대로 담아내는 데 충실함을 제1의 원칙으로 삼고 있기 때문이다.

그런데 오늘날의 사진은 이런 비매개의 욕망을 충족시켜주지 못한다. CG를 통해서 합성 이미지가 자꾸 사진에 개입하기 때문이다. 초현실주의적인 작품 세계를 지향하는 사진작가 에릭 요한슨 Erik Johansson의 작품들을 보자. 그는 보이는 그대로를 재현하는 미디어의 결과물이 아니라 디지털 이미지 프로세싱이라는 과정을 통해 불가능해 보이는 것을 가능한 것으로 보여주는 작품들을 선보인다.

그래서 그는 포토샵 등을 이용한 이미지 조작에서 세계 최고라는 찬사를 받기도 한다. 한 작품에 대략적으로 150레이어를 통한 리터칭을 한다고 하니 실제로 엄청난 리터칭 전문가라고 할 수 있다. 사실 재현예술인 '사진'과 '초현실주의'라는 두 단어는 상반된

개념이다. 때문에 그의 작품을 보고 있노라면 사진이 아니라 그림을 보는 것 같다는 생각이 들기도 한다. 에릭 요한슨은 비매개와 하이퍼매개 사이를 진동하면서 시각이라는 감각을 회화라는 미디어에 재매개하고 있는 것은 아닐까?

최근에 이슈가 되고 있는 또 다른 사례가 있다. 전 미국 대통령 오바마가 진지한 표정으로 '트럼프 대통령은 쓸모없는 사람이다'라고 비난하는 영상이 바로 그것이다. 사실 이 영상은 미국 워싱턴 대학 연구팀이 인공지능을 활용해서 만들어낸 가짜 영상이다. 이 영상을 만든 감독이 자신의 표정과 목소리를 촬영하고 그 소스에 오바마 전 대통령의 얼굴을 합성하는 방식으로 만들어냈다.

사실 이런 종류의 합성들은 CG 기술이 등장한 이래로 수없이 시도되었다. 다만 오바마 전 대통령의 영상이 세간의 이슈가 된 것은 오바마의 말과 행동, 습관 그리고 표정 변화까지도 너무 정교하고 자연스러워서 일반인들은 실제 오바마가 촬영한 것으로 착각했기 때문이다. 이른바 이 영상은 실제 촬영 영상을 비매개한 사례라고 할 수 있다.

넷플릭스 영화인 〈아이리시맨The Irishman〉(2019)은 1943년생인 영화배우 로버트 드 니로Robert A. De Niro Jr.가 대역 없이 20대의 젊은 시절부터 40대 그리고 80대 노년까지 직접 연기한 것으로 유명하다. 과거 같으면 분장술을 활용한다거나 아니면 최대한 비슷하게 닮은 젊은 배우를 따로 캐스팅했을 것이다. 혹은 CG 아티스트가 한 프레임, 한 프레임 주름을 지우고 턱선이나 피부를 다듬어서 완성시키는 식으로 작품을 완성시켰을 것이다.

하지만 이 영화는 AI 기반의 딥페이크deepfake 기술, 즉 인물 합성 기술을 활용해서 배우가 직접 연기를 한 후 결과물을 완성시켰다. 적외선 카메라로 배우의 연기를 촬영하고, 배우가 젊은 시절 출연했던 영화나 드라마의 얼굴 표정 데이터를 수천 개 수집해서 적외선 카메라로 찍은 데이터들과 합친 것이다. 이때 가장 자연스러운 이미지 구축을 위한 데이터를 찾는 데 머신러닝machine learning, 딥러닝deep learning 등의 AI 기술을 동원했다.

인공지능 기술의 최전선에 있는 이런 딥페이크 영상에서 딥페이크라는 말은 딥러닝과 페이크fake의 합성어로 머신러닝을 기반으로 한 인공지능 동영상 합성 알고리즘을 가리킨다. 사진이나 동영상 속 대상 A의 눈이나 코, 입 등 신체의 일부분을 대상 B에게 합성해서 이를 보는 사람들로 하여금 완벽한 B처럼 느끼게 하는 기술이다. 이런 과정을 거쳐 구현된 B의 영상은 너무나도 사실적이고 정교해서 보는 관객으로 하여금 실제 B인 것처럼 몰입하게 한다.

이런 영상은 이미 죽거나 혹은 또 다른 문제가 있어서 영화 촬영이 불가능한 인물들을 다시 디지털 배우로 영화에 소환할 수 있다는 큰 장점이 있다. 문제는 나쁜 기술로도 사용될 수 있는 가능성이 크다는 점이다. 포르노 영상에 유명인의 얼굴을 합성해서 유포하거나 정치인들의 영상을 만들어서 정치적인 선동을 유발시킬 목적으로 쓰는 경우 큰 문제를 불러올 수 있다. 때문에 가짜뉴스가 배포되는 문제를 방지하기 위해 눈 깜빡임이나 입술 모양 등을 통해 진짜와 가짜를 구분할 수 있는 또 다른 기술들이 개발되고 있는 실정이다. 이런 딥페이크 영상은 사진이나 영화를 완벽하게 비매개하

려는 목적하에 만들어진 것이라고 할 수 있다.

비매개에 대한 생각을 확장시킬 수 있는 또 다른 사례가 있다. 바로 사진작가 이명호의 작품 〈나무〉 시리즈다. 이 작품들은 2006년 사진비평상을 받으면서 본격적으로 국내외에 소개되었다. 사진작가 이명호는 자연 속에 존재하는 평범한 나무 뒤에 커다란 캔버스를 가져다 놓고 아주 멀리서 사진을 찍는다. 그러면 마치 나무를 찍은 사진 작품 하나를 들판에 가져다 놓은 듯한 느낌이 든다. 실제 그 나무가 들판에 존재하지 않았던 것처럼 말이다. 혹은 캔버스에 그린 그림처럼 보이기도 한다. 어느 부분이 사진인지, 실제인지, 그림인지 모호하게 느껴지기도 한다. 심지어 실제 공간인지 아니면 미니어처인지 관람객을 매우 혼돈스럽게 만든다. 나무의 실제 크기나 거리도 파악하기 어렵다.

그는 그의 작품을 '사진 행위 프로젝트'라고 표현한다. 말 그대로 사진 하는 행위 자체를 전시하겠다는 의도가 숨겨져 있다. 그는 원래 사진이라는 미디어가 재현하고자 하는 대상이 무엇인지, 그리고 사진을 찍는 행위를 어떻게 하면 더 잘 보여줄 수 있을지에 대한 고민을 해왔다고 한다. 작가의 말을 생각해보면 그의 작품을 새롭게 해석할 수 있다.

원래 사진은 실제 이미지를 비매개하려는, 그의 말대로 하면 재현하려는 속성을 가지고 있는데, 오늘날 사진은 본래의 이런 속성에서 탈피해 그래픽 합성과 편집 등으로 '나는 사진이야'라고 하이퍼매개되려는 특징들을 대단히 많이 보이고 있다. 그는 어쩌면 이렇게 하이퍼매개되려는 디지털 사진들의 속성을 다시 한번 뒤집어

[그림 3-1] 이명호의 〈나무〉 시리즈 중 〈Tree 1〉

보고 싶었던 것은 아닐까?

재미있는 것은 과장이나 왜곡된 원근법을 통한 눈속임이 아닌 사진 매체가 가진 본래의 속성, 즉 대상의 선택과 실제의 기록을 통해 고스란히 드러내고자 했음에도 불구하고 이를 보고 있는 우리들은 이것이 사진인지 아닌지 모호하게 느끼게 된다는 점이다.

또한 이런 투명성의 논리를 이해할 때 주의할 점이 있다. 비매개는 언제나 항상 모든 사람에게 동일하게 이뤄지는 것은 아니라는 점이다. 비매개는 서로 다른 시대, 다양한 집단들 사이에서는 서로 다르게 받아들여질 수도 있으며, 물론 개개인마다도 모두 다르게 해석될 수도 있다.

1917년, 영국의 한 시골 마을에서 엘시 라이트Elsie Wright와 프랜시스 그리피스Frances Griffiths라는 사촌 관계인 두 소녀가 요정과 함께 있는 사진을 서로 찍어서 퍼뜨렸다. 어느 날 이 둘은 숲에서 놀다가 사진을 찍게 되었는데 놀랍게도 소녀들의 사진에 요정들이 함께 노는 모습이 담겼다는 것이다. 이 사진은 큰 반향을 불러일으켰다. 특히 이 사진이 소개된 1910~1920년대는 유령 이야기나 심령술과 같은 것들이 유행하고 있던 때라 이 사진에 대한 설왕설래가 더욱 많았다. 심지어『셜록 홈즈』의 작가 코난 도일까지도 이 사진이 진짜라고 주장했다고 하니 당시 상황을 예상할 만하다.

하지만 오늘날 우리는 이 사진을 보고 요정의 실체가 찍힌 사진이라고 믿지는 않는다. 어린 소녀가 요정 모습의 보드지를 들고 찍었거나 CG에 의한 합성 사진이라고 생각하는 것이 당연하게 느껴지기 때문이다. 즉, 당시에 요정의 실체를 믿었던 사람들에게 이 사

진은 사진이라는 미디어가 가진 투명성을 추구하는 것으로 인식되었다. 하지만 합성의 가능성을 고려하고 있는 오늘날 우리에게 이 사진은 다른 미디어가 개입된 하이퍼매개의 양상을 보여준다. 같은 사진을 보고 이처럼 상반된 두 시선을 가질 수 있다는 것은 어떤 시기에는 특정한 투명성의 형식이 표상과 대상을 동일하게 만들지만 이것이 언제나 같은 효과를 주는 것은 아니라는 점을 말해준다.

또 하나, 최초의 영화라고 할 수 있는 〈열차의 도착〉을 관람하던 관객들이 그랑 카페 문을 열고 뛰어나갔다는 일화는 잘 알려져 있다. 우리는 이 에피소드에 대해 영화라는 미디어가 투명성의 논리에 충실한 미디어로 출발했기 때문에 실제 열차가 관객석을 향해 돌진하는 줄 알고 깜짝 놀랐다고 이해하고 있다. 그런데 정말 그 당시 관객들이 실제 열차가 달리고 있다고 생각했을까? 영화 이론가 톰 거닝Tom Gunning은 초기 영화에서 관객들은 영화에 나오는 열차가 실제 열차가 아니라는 것을 알기는 했지만 그들이 알고 있는 것과 그들의 눈이 보는 것의 불일치를 경험했기 때문에 놀라서 뛰쳐나온 것이라고 주장한다.[27]

즉, 투명성이란 관객들이 이미지의 실재성을 믿고 그 믿음을 받아들이면서 발생한다는 것이다. 그리고 이것은 실재가 실재 아닌 파생실재로 전환되는 작업, 즉 '시뮬라시옹simulation'의 개념과 유사한 맥락에서 이해될 수 있다.

비매개의 논리가 표상 행위를 지우거나 자동화하도록 유도하는 것이었다면, 하이퍼매개는 다중적인 표상 행위를 인정하고 또 그것을 가시적으로 드러나게 하는 것이다. 비매개가 통일된 시각 공간

을 보여준다면 하이퍼매개는 이질적인 공간을 제공한다. 즉, 월드와이드웹과 같은 미디어는 창문 자체가 되어 그 창문을 통해 다른 표상물이나 다른 미디어가 열리도록 하고 있다. 월드와이드웹은 스스로가 창문이 되어서 다양한 미디어를 다중적으로 재매개하고 있는 것이다.

결국 하이퍼매개의 논리는 매개의 신호를 많이 만들어내고, 그런 방식으로 인간 경험의 풍부한 감각체계를 재생산하는 것이 목적이다. 비매개가 투명성을 추구했다면 하이퍼매개는 이질성과 다중성을 추구한다고 할 수 있다.

정리하자면, 올드미디어든 뉴미디어든 모든 미디어는 상호 간에 영향을 받으면서 다른 미디어에 도전하고 그것을 개조하는 방식으로 진화를 거듭하려는 성질을 가지고 있다. 재매개는 비매개와 하이퍼매개 사이를 진동하면서 일어난다. 일차적으로는 대부분의 미디어가 외형적으로 매끄러운 시각 환경에 몰입된 관점을 가지고 투명한 인터페이스를 추구하는 비매개를 지향한다. 하지만 몰입보다는 상호 연관과 연계를 특징으로 하는 하이퍼매개를 추구하기도 한다. 결국 비매개와 하이퍼매개는 서로 모순되면서도 상호 보완적인 개념으로 동시에 한 미디어에서 성취될 수 있는 것이다.

디지털미디어의 다섯 가지 원리

수적 재현의 원리

새롭게 등장한 디지털미디어는 올드미디어와는 다른 특징들을 내포하고 있다.『뉴미디어의 언어The Language of New Media』의 저자인 레프 마노비치는 이 책에서 디지털미디어의 다섯 가지 원리에 대해 정리하고 있다.[28] 그는 뉴미디어란 무엇인가라는 질문으로 시작하여 자료의 입출력, 기억, 계산 등을 자동적으로 처리하는 계산기의 원형인 컴퓨터가 미디어 기술의 발달과 더불어서 어떻게 모든 문화를 매개해서 생산, 배포, 의사소통의 형태를 바꾸고 있는지, 그리고 새로운 혁명의 주인공이 되었는지에 주목한다. 동시에 디지털미디어가 지니게 된 이러한 새로운 지위가 가져온 핵심적인 결과가 무엇인지를 고찰한다.

마노비치는 일반적으로 디지털미디어의 두드러진 변별적 특성

으로 거론되는 상호작용성이나 하이퍼미디어와 같은 원리가 아니라 수적 재현, 모듈성, 자동화, 가변성 그리고 부호 변환이라고 하는 다섯 가지 원리를 도출해냈다. 기본적으로 이 다섯 가지 원리는 논리적 순서에 따라 배열된다. 즉, 처음 두 가지 원칙인 수적 재현과 모듈성에 의해서 뒤에 있는 세 가지 원칙, 즉 자동화, 가변성, 그리고 부호 변환의 원리가 발생한다는 것이다.

이 다섯 가지 원리는 뉴미디어와 올드미디어를 구별하는 핵심적인 차이이지만 모든 뉴미디어가 이 원칙을 따르고 있는 것은 아니다. 다만 이 다섯 가지 원리는 컴퓨터화의 과정을 거치고 있는 문화의 일반적인 경향으로 생각할 수 있다.

그럼 본격적으로 디지털미디어의 다섯 가지 원리를 살펴보자. 첫 번째 원리는 '수적 재현'이다. 수적 재현이란 디지털미디어의 객체는 형식적으로, 즉 수학적으로 기술될 수 있다는 특징을 말한다. 예를 들어 컴퓨터를 통해서 그려지는 이미지나 형태, 색 등은 수학적 함수를 통해 기술될 수 있다.

뿐만 아니라 뉴미디어 객체는 연산에 의해 조작할 수 있다. 예를 들어 적절한 연산을 적용하면 사진의 잡티를 제거하거나 색의 대비를 높이거나 형태의 테두리를 선명히 하거나 배율을 바꿀 수 있다. 우리가 흔히 포토샵 기술을 통해서 사진을 수정하는 과정을 떠올리면 연산에 의한 조작 원리를 알 수 있다.

이런 결론에 도달할 수 있게 된 이유를 좀 더 자세히 살펴보면, 우선 디지털이라는 것은 0과 1로 이루어진 체계라는 것을 우리는 모두 알고 있다. 때문에 디지털미디어를 통해서 만들어지거나 보이

는 모든 객체들은 수학적으로 기술될 수 있음이 당연하다.

시계를 예로 들어본다면 아날로그 시계는 끊어지지 않는 시간의 데이터 속에서 흘러간다. 3초에서 4초로 넘어가는 초침의 움직임을 우리는 3초와 4초 사이를 흐르는 시간의 길이로 인식한다.

하지만 디지털 시계는 확연히 다르다. 연속적으로 흐르는 시간을 나타내고 있는 것이 아니라 3초와 4초라고 하는 단절된 데이터로 수를 재현하고 있다. 이처럼 연속적인 데이터를 수적 재현으로 전환하는 것을 디지털화라고 한다.

디지털화는 샘플링sampling과 수량화quantization라는 두 단계로 구성된다. 샘플링은 연속된 데이터들 중 특정한 데이터를 뽑는 과정을 말한다. 이렇게 뽑힌 각각의 샘플들은 수로 표현되고 정해진 범위의 수치가 매겨지게 되는데, 이것이 수량화이다. 예를 들어 8비트 회색조의 경우에는 0~255 사이의 RGB값으로 수량화된다.

모듈성의 원리

두 번째 원리는 바로 '모듈성'이다. 모듈성에 대해서는 앞에서 언급한 바 있다(112쪽 참조). 프랙털 구조에서 출발한 모듈의 원리는 객체들이 그 자체의 독립성을 잃지 않으면서 더 큰 객체로 조합될 수 있는 특징을 말한다. 이미 예로 들었던 것처럼 영화는 영화 그 자체로 저장되었다가 스틸, 짤, 음향, OST 등의 객체들로 나뉜다.

독립성을 잃지 않는다는 성질 때문에 부분의 대체도 용이한 편

이다. 한국어 자막을 집어넣는다거나 외국어 더빙 파일로 대체한다거나 하는 일은 꼭 전문가가 아니더라도 손쉽게 할 수 있는 일이 되었다. 인터넷 페이지, 문서 파일, 월드와이드웹 전체 또한 완벽하게 모듈적이다. 각각의 객체, 즉 미디어 요소가 그 자체의 독립성을 잃지 않고 더 큰 객체로 합쳐질 수 있다는 점 때문에 뉴미디어의 모듈 구조는 부분의 삭제와 대체를 아주 쉽게 만들어준다.

자동화의 원리

세 번째 원리는 바로 '자동화'의 원리로, 앞서 언급한 수적 재현의 원리와 모듈성의 원리 덕분에 만들어진 원리이다.

미디어의 수적 부호화와 미디어 객체의 모듈성은 미디어를 만들고 조작하고 접근하는 많은 오퍼레이션들을 자동화시켰다. 우선 미디어 창작의 자동화에는 낮은 단계의 창작 자동화와 높은 단계의 창작 자동화가 있다. 낮은 단계의 창작 자동화는 포토샵이나 일러스트레이터와 같은 이미지 편집 소프트웨어들, 워드 프로세서와 같은 프로그램들을 들 수 있다. 포토샵에서 스캔받은 이미지의 색을 전체적으로 조정한다거나 일관되게 잡티를 없애버린다거나 하는 수정이 가능한 것도 바로 낮은 단계의 창작 자동화 때문이다.

뿐만 아니라 필터처럼 프로그래밍되어 있는 기능들은 이미지 전체를 특정한 화가의 붓터치나 스타일로 바꿔주기도 한다. 핸드폰으로 사진을 찍을 때 혹은 저장된 사진을 편집하고자 할 때 클릭

한 번만으로 흑백 톤으로 바꾼다거나 또는 만화처럼 보이게 한다거나 하는 기능 역시 낮은 단계의 창작 자동화의 사례에 해당한다.

문서 프로그램에서 글을 다 쓴 다음에 전체적으로 폰트 디자인을 바꾸거나 편집을 위한 레이아웃을 조정하는 것도 같은 사례에 해당한다. 예를 들어 물고기들이 떼 지어 바닷속을 헤엄치거나 철새가 무리 지어 이동하는 장면, 거대한 파도가 군중을 덮치거나 수백만 명이 싸우는 전쟁 신, 야구장을 가득 채운 수만 명의 관객들을 표현할 때에도 마야Maya와 같은 컴퓨터 프로그램의 특별한 소프트웨어에서 행동 애니메이션, 군중 시뮬레이션, 물리 시뮬레이션 등을 사용한다. 수백만 명을 하나하나 그리거나 촬영하지 않아도 실감 나게 표현할 수 있기 때문이다.

그렇다면 높은 단계의 창작 자동화에는 어떤 사례들이 있을까? 1950년대에 시작된 AI 프로젝트들이 바로 높은 단계의 창작 자동화 사례에 해당한다. 컴퓨터 게임에서 구현되는 NPCNon-Player Character, 레이싱 게임에 등장하는 자동차들, 전략 게임의 상대편들은 모두 인공지능의 결과물로 만들어졌다.

일반적으로 게임에서 적들은 플레이어 캐릭터와 아무 때나 싸우지 않는다. 일정한 거리 내로 들어와야 타깃팅을 할 수 있다. 또한 플레이어의 게임 몰입을 방해하지 않기 위해 자신의 레벨과 비슷한, 즉 조금 높거나 조금 낮은 경우에만 선공격해서 싸움을 건다.

인공지능 로봇이 문학 작품을 쓰거나 음악을 작곡해서 연주하는 등의 활동, 자율주행자동차의 기술 역시 높은 단계의 창작 자동화의 대표적인 사례라고 할 수 있다.

그렇다면 미디어 접근의 자동화란 무엇을 말하는 것일까? 사실 미디어 창작, 제작의 자동화보다 오늘날 더 중요하게 다루고 있는 것이 바로 미디어 접근의 자동화다. 가장 익숙한 것으로 파일 찾기 기능을 들 수 있다. 수많은 데이터를 저장하고 있는 컴퓨터에서 파일 찾기를 눌러서 특정한 문서 혹은 특정한 파일을 찾아내는 행위가 바로 미디어 접근의 자동화에 해당한다.

더 나아가면 인터넷 검색도 미디어 접근의 자동화라고 할 수 있다. 거대한 하나의 미디어 데이터베이스인 인터넷은 정말 어마어마하고 다양한 정보들로 가득 차 있다. 대표적인 포털서비스의 핵심 기능이 검색이라는 것을 고려한다면, 미디어 접근의 자동화가 얼마나 중요한 가치인지를 생각해볼 수 있다.

다만 문제는 얼마나 정확하고 적절한 데이터를 검색해줄 것인가 하는 것이다. 이를 위해서 검색 사이트들은 사용자들이 그동안 검색, 주목, 작성했던 데이터들을 분석해가면서 사용자에게 맞춤형의 검색 결과를 제공하는 서비스들을 제공하고 있다.

또 다른 문제는 단순한 텍스트 기반의 검색 시대에서 벗어나 이미지 검색, 모션 검색, 사운드 검색의 시대로 접어들고 있다는 데 있다. 사실 텍스트는 문자열 찾기와 같은 메커니즘을 통해 검색 결과를 도출하면 되지만 이미지나 모션 그리고 음악에 대한 검색은 아직 명확한 메커니즘이 등장하지 않았다. 태그를 달거나 이미지에 대한 설명을 쓰는 일들은 실상은 문자 기반의 검색 시스템에 의존하겠다는 의미이기 때문에 이미지 검색은 아직 해결되지 않은 숙제라고 할 수 있다.

이미지와 모션, 사운드 등이 중요한 것은 최근 등장한 이른바 MZ세대 때문이기도 하다. 이들 세대는 문자보다는 이미지와 영상으로 소통하기를 원한다. 그렇기에 유튜브와 같은 동영상 플랫폼을 통한 검색을 즐긴다. 네이버나 구글 같은 포털사이트를 열어 텍스트를 검색하는 기성세대와는 문화적인 차이가 있다. 이미 존재하고 있는 이미지, 영상의 데이터베이스에서 사용자가 원하는 데이터를 어떻게 즉각적으로 찾아내느냐가 앞으로 미디어 접근 자동화 시대를 이끌어갈 핵심 이슈가 될 것이다. 특히 디지털 시대에는 이미 존재하는 원소스에 어떻게 접근하고 2차, 3차 저작물로 다시 새롭게 사용해야 하는지에 대한 관심이 높아지면서 미디어 접근의 자동화가 더욱 주목을 받고 있다.

가변성의 원리

네 번째는 '가변성'의 원리다. '가변적'이라는 말은 변형 가능, 유동적이라는 말과 같은 맥락을 갖는다. 디지털미디어의 객체는 잠재적으로 무한한 판본이 존재할 가능성을 지니고 있다. 이 가능성은 모듈성에 의해서 생겨난 원리이다. 고정적인 미디어 안에 저장되지 않고 디지털적으로 저장되기 때문에 미디어 요소들이 각각 구별되는 정체성을 유지하면서 프로그램 제어에 따라 여러 개의 다른 시퀀스로 제작될 수 있다. 이 요소들은 데이터베이스 안에 준비 없이 흩어져 있다가 순식간에 모여서 맞춤형으로 제작될 수도 있다. 기

획과 제작, 상영의 즉각적인 동시성 때문에 사용자가 입력하는 동시에 미디어 판본이 제작되는 상황이 벌어지기도 한다.

뿐만 아니라 정기적인 업데이트 역시 판본이 많이 만들어지는 결과를 초래한다. 때문에 같은 미디어 객체에서도 다양한 크기와 세밀성의 정도에 따라 다르게 다른 판본이 만들어질 수 있다. 이런 성질들을 증축성이라고 말한다.

부호 변환의 원리

마지막 다섯 번째 원리로 '부호 변환'의 원리를 꼽을 수 있다. 컴퓨터화는 미디어를 컴퓨터 데이터로 전환시킨다. 어떤 관점에서 보면 컴퓨터는 인간이 만들어낸 인간의 도구이고, 그렇기 때문에 인간이 이해할 수 있는 용어와 구조로 구성되어 있다. 그런데 또 다른 관점에서 보면 이는 컴퓨터 언어와 컴퓨터 데이터 구성 규범을 잘 이해하고 있는 소수의 사람들에게만 해당되는 이야기일지도 모른다. 때문에 컴퓨터는 모든 인간이 이해할 수 있는 수준으로 다양한 전환, 변환이 가능해야 한다. 크기, 파일의 종류, 사용된 압축 방식, 파일 형식 등 언제든지 변화시킬 수 있도록 디자인되어야 하는 것이다. 즉, 뉴미디어에서 사용하는 전문 용어에서 무언가 부호 변환한다는 것은 그것을 다른 포맷으로 바꾼다는 것을 의미한다. 모든 인류가 뉴미디어와 소통하기 위해서는 이 과정이 필수적이다.

2부

디지털스토리텔링의 3인방

4장

이미지 스토리텔링

　네모와 동그라미가 싸우면 누가 이길까? 각이 진 네모가 동그라미에게 상처를 입힐 수 있으니 결국 승자는 네모가 아닐까? 아니, 뭐든 강한 것은 부러지기 마련이니 동그라미가 네모를 이기지 않을까?

　네모와 동그라미의 대결을 다룬 애니메이션이 있다. 바로 2009년에 개봉한, 픽사의 열 번째 장편 〈업UP〉이다. 이 영화의 주인공은 아내를 잃고 혼자 사는 할아버지 '칼'이다. 삶의 의미가 모두 사라진 칼은 마지막으로 아내가 젊은 시절부터 꿈꾸던 남아메리카 여행을 떠나기로 한다. 그래서 풍선을 한가득 단 집을 타고 하늘로 여행을 떠나는데, 불청객 하나가 이 여행에 함께한다. 바로 소년 러셀이다. 그리고 어울릴 것 같지 않은 할아버지와 소년의 모험이 끝났을 때 두 사람은 성큼 성장한다.

　사실 스토리만 봐도 이 작품은 충분히 재미있고 감동적이다. 그런데 이 작품은 스토리텔링 방식에서 훨씬 흥미로운 점을 찾아볼 수 있다. 바로 네모와 동그라미, 세모로 표현된 조형적 특성들이 서사와 맞물리면서 더 풍성한 감동을 선사한다는 것이다. 네모로 형상화된 할아버지 칼, 할머니의 동그라미를 대신하는 소년, 그리고 할머니의 꿈을 대신 이뤄주기 위해 하늘로 날아가는 세모 지붕이 갖는 상징성이 인물들의 관계를 더욱 다채롭게 만들면서 매력적인 스토리텔링을 보여준다. 스토리를 더욱 풍부하게, 그리고 깊이 있게 만들어주는 이미지 스토리텔링의 새로운 미학을 본격적으로 파헤쳐보자.

도상학과 이미지의 해석

이미지의 과학적 해석

이미지는 스토리를 더욱 풍부하고 깊이 있게 만들어준다. 또한 스토리텔링 연구에서 이미지 연구는 중요한 위치를 차지하고 있다. 이미지에 대한 연구는 도상학에서 시작되었다.

도상학은 그림이 어떤 의미를 가지고 있는지, 그리고 왜 그런 의미를 갖게 되었는지를 연구하는 학문이다. 더 나아가 그림을 글로 설명하는 방법론에 대한 연구를 진행하기도 하고, 반대로 글로써 쉽게 표현된 주제를 어떻게 이미지로 전달해야 하는지를 연구하는 학문이기도 하다. 즉, 도상학은 이미지를 어떻게 해석하고 읽어낼 것인지에 대한 연구다.

이미지 연구의 계보는 체사레 리파Cesare Ripa의 『이코놀로지아 Iconologia』에서 시작해 에르빈 파노프스키Erwin Panofsky의 『도상해석

학 연구Studies in Iconology』에서 정점을 찍는다. 그리고 W. J. T. 미첼 W. J. T. Mitchell의 『아이코놀로지: 이미지, 텍스트, 이데올로기Iconology: Image, Text, Ideology』라는 책에서 일반화된다고 할 수 있다.

도상학 관련서 중 가장 유명한 책인 『이코놀로지아』의 저자 체사레 리파는 당시 시에나의 추기경인 살비아티의 개인 비서로 활동했다. 그는 추기경의 개인도서관에 꽂혀 있던 수많은 고문헌과 예술 작품들을 섭렵하면서 지식을 탐닉했고, 결과적으로 이미지 연구의 시초라고 할 수 있는 『이코놀로지아』라는 책을 쓰게 되었다.

미술의 비밀 언어를 해독하는 문법서와 같은 책이라고 평가받는 『이코놀로지아』는 고대부터 19세기까지의 미술 작품에 대한 알레고리를 총망라하고 있다. 우정, 질투, 방심, 자유, 교리, 믿음, 확신과 선악, 감정과 같은 개념부터 태초, 미명, 정오, 밤과 같은 시간에 대한 개념들, 아메리카, 아프리카와 같은 지구상의 여러 지역이나 기하학, 물리학과 같은 학문의 영역까지 추상적인 개념을 어떻게 시각화하는지에 대한 방법의 실례를 보여준다.

그런데 재미있는 것은 1593년 초판에서는 그림 없이 글로만 책을 펴냈다는 점이다. 그림을 해석하는 해설서에 그림이 없다니, 매우 이상한 일이다. 어떻게 이런 일이 일어났을까?

이 책이 출간된 1590년대는 종교나 철학에서의 은유적·비유적·직유적인 개념들이 알기 쉽고 효과적인 시각 이미지로 재현되었던 시대였다고 한다. 때문에 이 당시 사람들은 그림을 설명한 글만으로도 자연스럽게 이 추상적인 개념들과 연결된 특정한 이미지를 떠올리면서 리파의 책을 이해할 수 있었을 것이다.

추상적인 개념을 시각화하는 방법의 실제 사례를 보여주는 이 책은 간행을 거듭할수록 새로운 주제의 알레고리들을 추가했다. 그리하여 결국 1,000개가 넘는 알레고리를 재현하는 도상학의 표준 참고서의 기능을 하게 되었다.

1603년에는 이 알레고리를 시각적으로 재현한 목판화를 추가해 개정판을 간행했다.[1] 이 책은 독일의 화가인 고트프리드 아이클러 주니어Gottfried Eichler der Jüngere라는 화가가 도안한 삽화가 포함되어 있으며, 200가지 정도의 알레고리와 의인화에 대한 설명이 담겼다.

반면 이미지 연구의 정점을 찍었다고 평가받는 에르빈 파노프스키는 이미지의 과학적 해석 방법에 집중했다. 그는 『도상해석학 연구』에서 "도상학이란 그림의 가장 근본 요소인 형태나 조형적인 측면을 연구하는 것이 아니라 형태나 조형과는 대치되는 개념인 주제나 의미에 관심을 두는 미술사의 한 분야"라고 주장했다. 그리고 도상학을 발전시켜서 도상의 본질적인 의미를 해석하고 내용과 형식 간의 관계를 연구하는 미술사의 연구 방법으로 도상해석학, 즉 아이코놀로지를 강조했다.

이미지 해석의 3단계

파노프스키의 이런 접근은 디지털스토리텔링이 이미지를 읽고, 해석하고, 의미를 도출하는 연구를 해야 한다는 당위성을 만들어

준다는 점에서 매우 중요하다. 특히 그는 "도상해석학은 미술 작품에 등장하는 이미지, 일화, 알레고리 등의 관습적 의미를 밝히는 데 그치지 말고 관련된 문헌이나 당시 예술사조 등을 바탕으로 시대의 문화적 징후 또는 상징을 읽어내고 해석하는 단계까지 나아가야 한다. 따라서 철학과 역사를 아우르는 방대한 인문학적 지식이 바탕이 되어야 한다."라면서 도상, 즉 이미지를 해석하는 데 다양한 학문의 이론들을 빌려오는 것이 필요하다고 주장했다. 이는 디지털 스토리텔링이 융합 학문으로서 그 체계를 확립하고 있는 것과 맥락을 함께한다고 할 수 있겠다.

파노프스키는 도상해석학을 세 가지 층위를 통해 정리한다. 바로 일차적 또는 자연적 주제를 전前도상학적으로 기술하는 층위, 이차적 또는 관습적 주제를 도상학적으로 분석하는 층위 그리고 마지막으로 본질적 의미 또는 내용을 도상학적으로 해석하는 층위이다.

예를 들어 모자를 쓰고 인사하는 한 남자의 이미지가 있다고 생각해보자. 이 이미지를 마주하는 우리가 가장 먼저 파악하게 되는 것은 전체적인 형태, 색, 선, 모양, 위치 등이다. 모자가 가지고 있는 둥근 형태라든가 인사를 하면서 굽힌 허리선의 기울기, 입고 있는 옷과 모자의 색 등 시각적으로 보이는 것들을 우선적으로 지각하게 되는 것이다.

이렇게 지각되는 것들은 초보적으로 쉽게 이해되는 성질들이어서 '사실의미'라고 불린다. 이 가시적인 형체들은 이전에도 이미 보아왔던 것이기 때문에 익숙하게 인지할 수 있다. 하지만 형체를 인

지한다고 해서 의미까지 자동적으로 이해하게 되는 것은 아니며, 사실의미를 파악하고 나면 이 형체들이 어떤 의미를 갖는지, 즉 '표현의미'를 찾게 된다.

표현의미는 단순한 인지가 아니라 감정이입에 따라 이해된다는 특징이 있다. 이 부분이 사실의미와 비교했을 때 가장 큰 차이점이라고 할 수 있다. 예를 들어 모자를 벗어 인사를 하는 행위가 친절한 인물의 성격을 보여준다거나 호의적인 상태를 의미한다거나 하는 해석을 하게 되는데, 이는 개인의 경험을 바탕으로 한 감수성에 의한 것이다.

사실의미와 표현의미를 포함하는 단계가 바로 첫 번째 층위인 의사·형식적 분석을 통한 전도상학적 기술의 층위라 할 수 있다.

두 번째 층위는 도상학적 분석의 단계이다. 모자를 벗는 동작이 인사를 나타낸다는 사실은 그 형태만을 해석해서는 알아낼 수 없다. 이런 인사 방식은 중세 기사도의 유산이다. 기사들이 투구를 벗는다는 것은 싸우지 않겠다는 것을 의미하기 때문에 상대방에게 호의적이라는 의미를 드러낸다는 것이다.

이런 역사적 유래를 고려하지 않는다면 모자를 벗고 허리를 굽히는 것이 인사임을 이해하기란 쉬운 일이 아니다. 특정한 역사 속에서는 이 행위가 적대적인 의미를 나타낼 수도 있을 것이다. 즉, 두 번째 단계인 도상학적 분석에서는 이차적 또는 관습적인 의미를 해석할 수 있는 능력이 필요하다. 이 단계에서는 문헌 자료들을 통해 이성적·역사적·과학적 해석을 할 필요가 있다.

마지막 세 번째 층위는 파노프스키가 진정으로 원하는 이미지

해석의 충위이자 도상해석학적 분석의 단계로, 두 번째 충위에서 더 나아가 인간 정신 본질의 경험이 함께 동반되어야 한다. 역사학, 심리학, 비평학 등의 방법을 통해서 이미지의 비밀을 풀어낸다면 본질적인 의미 또는 내용을 이해할 수 있고, 이를 통해 상징적 가치의 세계를 구성할 수 있기 때문이다.

사실 이 충위의 해석은 매우 중요하며, 아무나 할 수 있는 것은

[표 4-1] **파노프스키의 도상학 해석 충위2**

해석의 대상	해석의 행위	해석의 수정원	해석의 도구 (전통의 역사)
• 일차적 또는 자연적 주제 • 사실의미, 표현의미로 예술적 모티프의 세계 구성	• 전도상학적 기술 • 의사·형식적 분석	• 실제 경험 • 객체와 사건에 정통	• 양식의 역사 • 다양한 역사적 조건 아래에서 객체와 사건이 형식에 의해 표현되는 방법 통찰
• 이차적 또는 관습적 주제 • 이미지, 일화, 알레고리의 세계 구성	• 도상학적 분석	• 문헌 자료들에 의한 지식 • 특수한 테마와 개념에 정통	• 유형의 역사 • 다양한 역사적 조건 아래에서 특수한 테마와 개념이 객체와 사건에 의해 표현되는 방법 통찰
• 본질적 의미 또는 내용 • '상징적' 가치의 세계 구성	• 도상해석학적 분석	• 종합적 직관 • 인간 정신의 본질적 경향에 정통 • 개인 심리에 따른 '세계관'에 의해 좌우됨	• 문화적 징후 또는 '상징'의 전반적 역사 • 다양한 역사적 조건 아래에서 인간 정신의 본질적 경향이 특수한 테마나 개념에 의해 표현되는 방법 통찰

아니다. 다채로운 경험과 지적 충만함, 그리고 직관적인 해석 능력이라는 3요소가 모두 갖춰진 사람만이 할 수 있다.

나아가 미첼은 『아이코놀로지: 이미지, 텍스트, 이데올로기』라는 책을 통해 이미지에 대한 논의를 다양한 학문의 영역으로 확장시키면서 이미지에 대한 참된 이론을 구축하려고 했던 근대적 시도들을 총망라했다. 또 루트비히 비트겐슈타인Ludwig J. J. Wittgenstein과 넬슨 굿맨Nelson Goodman의 도상에 대한 비판들을 정리하고, 자연적인 특성과 인습적인 특성을 갖는 이미지에 대한 언스트 곰브리치Sir Ernst H. J. Gombrich의 이론을 논하면서 도대체 이미지라는 것이 무엇이고 또 이미지와 말은 어떻게 다른지에 대한 해답을 찾으려 노력했다.

미첼은 우선 오늘날 우리가 '이미지'라고 부르는 것들이 매우 광범위하다는 것을 지적한다. 실상 오늘날 우리는 회화, 조각상, 광학적 환상, 지도, 다이어그램, 꿈, 환각, 스펙터클, 투사상, 시, 패턴, 기억, 심지어 관념까지도 이미지라고 부르고 있다. 더 놀라운 것은 이미지라고 부르는 이 모든 것들에는 공통으로 생각되는 특징이나 성질이 존재하지 않는다는 점이다. 때문에 미첼은 이처럼 분류가 어려운 이미지의 개념을 학문적인 영역들에서 쓰이는 언설들을 중심으로 제시했다.

그림이나 조각, 도안을 일컫는 그래픽의 관점에서 이미지는 미술사가에게 유용한 개념이고, 거울이나 투사상과 같은 광학적 이미지는 물리학에서 쓰이는 개념이다. 생리학자나 신경학자는 감각재료, 감각형성, 외양 등을 설명할 때 인지적 관점에서 이미지라는 단

어를 쓰며, 심리학이나 인식론에서는 꿈, 기억, 관념, 환영 등의 개
념을 설명할 때, 문학비평가들은 은유나 기술을 표현할 때 이 단어
를 사용한다.

　이처럼 이미지는 다양한 학문 영역에서 다양한 의미로 사용되
고 있다. 하지만 우리가 이 책에서 논의할 이미지는 미술 영역에서
언급되는 도상학적인 의미에 한정할 것이다. 도상학적으로 이미지
는 어떤 특징들을 가지고 있을까?

자연적 기호로서의 이미지와 이미지의 다의성

　자, 다음 이미지가 어떤 의미를 가지고 있는지 해석할 수 있겠는
가? 아마 대부분의 독자들은 전혀 감을 잡지 못할 것이다.

〔그림 4-1〕 **해석할 수 없는 이미지**

　그렇다면 이번에는 다른 그림 하나를 해석해보자. 아마도 이 그
림은 우리 모두가 해석할 수 있을 것이다. 해골이다.

　해골은 뼈, 죽은 사람, 뭔가 해로운 것, 나쁜 것을 의미한다. 사람
마다 해석의 차이는 조금씩 존재하겠지만 어쨌든 해석이 가능하다.
이미지만 보고도 뭘 말하고자 하는지 알 수 있다는 것이다. 만약 이

〔그림 4-2〕 **해석할 수 있는 이미지**

해골 그림이 병에 붙어 있다면 이 병에는 위험한 것이 들어 있으니 먹으면 안 된다고 대부분 생각할 것이다.

자, 그럼 다시 [그림 4-1]의 해석할 수 없는 이미지로 돌아가보자. [그림 4-1]은 각각 왼쪽으로부터 우크라이나어, 스리랑카어, 그리고 헝가리어이다. 그리고 모두 '독약'을 뜻하는 글자들이다. 여기에서 주목해야 하는 것은 바로 이 지점이다. 글자를 모르면 '독약'이라는 뜻을 이해할 수 없지만, 해골 그림은 바로 '독약'을 연상시킨다. 이것이 바로 글자와 그림의 차이다. 도대체 이미지는 어떤 특성을 가지고 있기에 말이나 글과는 달리 한 번에 의미를 전달할 수 있는 걸까?

미첼에 따르면, 이미지는 '자연을 닮은 기호로 사물을 직접적이고 무매개적으로 정확하게 표상하는 보편적 커뮤니케이션 수단'이다.[3] 자연 기호로서의 이미지는 스스로를 가시적인 세계의 표상에 적합한 유일한 것으로 여긴다. 자의적이고 인습적인 특징을 갖는 언어적 텍스트인 말이나 글과는 상반된 특징이다. 이런 이미지의

자연성은 어린이, 문맹, 동물 등 지적으로 열등한 존재들에게도 충분히 해석될 수 있는 여지를 제공한다. 자연적인 기호인 그림은 지식을 습득하는 과정을 거치지 않아도 해석할 수 있다. 이미지는 해독하는 법을 배우지 않아도 자동으로 읽히는 시각적 호소력을 가지고 있으며, 눈에 보이는 대로 그려내는 자연적 닮음의 우월성을 가지고 있기 때문이다.

심장을 떠올려보자. 심장 그림은 인간의 몸속에 들어 있는 심장의 모양과 닮았다. 심방과 심실로 구성된 형태를 최대한 단순화하고 축약한 심장의 모양이 바로 하트다. 또 이미지에는 형태뿐만 아니라 색깔도 있다. 심장의 색은 실제의 그것처럼 빨간색으로 표현된다.

그런데 이미지의 해석은 또 다른 문제다. 하나의 이미지를 보고 모두가 똑같은 해석을 하지는 않기 때문이다. 그림이 의미하는 바는 세대에 따라, 지역에 따라, 문화권에 따라 차이가 있을 수 있다. 동시대의 같은 문화권에 살고 있는 사람이라도 각 개인의 경험의 폭과 깊이가 다르면 그림의 해석에는 차이가 생긴다. 이런 이미지의 특성을 '이미지의 다의성多意性'이라고 한다.

이미지와 텍스트의 두 가지 결합 방식

이미지 기호학

앞서 설명한 것처럼, 이미지는 해석의 스펙트럼이 넓다. 언어적 메시지는 정보적인 성격이 강하기 때문에 언어를 알고 있는 사람들이라면 대부분 비슷한 범주에서 메시지를 파악한다. 하지만 이미지는 사람마다 다르게 해석한다.

그렇다면 이미지의 다의성을 최소화하는 방법은 없을까? 아니, 그 이전에 이미지가 담고 있는 의미는 어떻게 파악할 수 있을까?

여기에서는 이미지 해석의 가장 근간이 되는 '이미지 기호학'이라는 이론을 통해 이미지 읽는 법을 살펴보고자 한다.

기본적으로 이미지에 대한 질문들을 던지고 그에 답하기 위해서는 이미지와 이미지 외부의 대상과의 관계를 고려해야 한다. 이러한 이미지 해석의 체계는 언어학자인 페르디낭 드 소쉬르Ferdi-

nand de Saussure의 기호 모델에서부터 출발한다. 소쉬르에 의하면, 언어라는 기호는 '시니피앙signifiant(기표)'이라는 '형식'과 '시니피에 signifié(기의)'라는 '내용'으로 이루어져 있다.

예를 들어 '나무'라는 글자는 자음인 'ㄴ', 모음 'ㅏ', 자음 'ㅁ', 모음 'ㅜ'라는 문자의 구성으로 표현되어 있지만(시니피앙), 실제 내포하고 있는 의미는 '줄기나 가지가 목질로 된 여러해살이 식물'이다(시니피에). 그런데 사실 이 시니피앙과 시니피에는 필연적인 연관성 없이 임의적·자의적으로 연결되어 있다. 즉, 나무를 '나무'라는 시니피앙으로 표시하게 된 것은 필연적인 이유가 있어서가 아니라는 뜻이다. 과거 누군가가 나무를 '연필'로 부르기로 했다면 오늘날 우리는 나무를 '연필'로 칭했을 것이다.

소쉬르가 만들어낸 언어의 기호 모델을 토대로 찰스 퍼스Charles S. Peirce는 이미지에 대한 기호 삼각형을 완성했다. 오늘날 우리가 텍스트를 분석하는 데 사용하는 핵심적인 이론인 '기호학semiotics' 이라는 말도 퍼스가 처음 쓴 말이라고 한다.

퍼스는 기호학을 통해 이 세상을 설명하려고 노력했다. 세상의 모든 것들을 재구성하는 방법으로 기호학을 활용한 것이다. 기호 삼각형은 이미지 기호학이라는 그의 방법론을 구체화한 것으로 대상체, 표상체, 해석체라는 세 축이 있다.

구체적인 대상인 나무가 있다고 생각해보자. 실제 우리가 눈으로 보고 만질 수 있는 바로 그 나무 말이다. 이 나무를 대상체라고 한다. 이 나무를 특정한 이미지로 그려낸 것을 표상체라고 하며, 대상체가 표상체로 되는 과정에는 도상적·지표적·상징적인 특징들

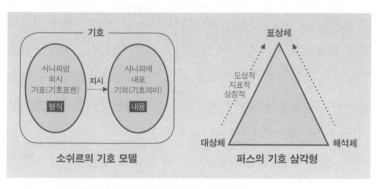

〔그림 4-3〕 **소쉬르의 기호 모델과 퍼스의 기호 삼각형**

이 개입한다. 실제 나무의 형태와 최대한 비슷하게 재현하기도 하고, 대표적인 색이나 모양을 지표화하기도 하며, 상징적인 체계를 사용하기도 한다. 어쨌든 표상체로 표현된 나무의 이미지는 대상체를 떠올릴 수 있는 수준이다.

문제는 이렇게 재현된 표상체를 해석하는 과정에 있다. 나무의 이미지를 보고 누군가는 신선한 공기를 떠올리고, 다른 누군가는 자연보호를 떠올리며, 또 어떤 사람은 나무로 만들어진 수많은 가구들을 떠올린다. 이와 같은 다양한 해석이 가능한 까닭은 앞서 살펴본 이미지의 다의성 때문이다.

이미지의 두 가지 결합 방식

기호학자인 롤랑 바르트Roland Barthes는 이미지의 다의성에 대해 "모든 이미지는 다의적이며 시니피앙들 아래에 숨어서 그 독자가

어떤 것은 선택하고 다른 것은 무시하는 시니피에들의 고정되지 않은 연쇄를 내포하고 있다. 따라서 모든 사회에서는 확실치 않은 기호들에 대한 공포와 싸우기 위해서 시니피에들이 고정되지 않은 연쇄를 고정하도록 다양한 테크닉이 발전한다. 언어학적 메시지는 이들 테크닉 가운데 하나이다."라고 말했다.

이미지의 시니피에가 자유로운 데 반해 텍스트는 억압적인 가치를 가지고 있다. 언어적 메시지는 정보적이기 때문이다. 따라서 이미지는 언어의 도움 없이 정확한 방식으로 정보를 전달할 수 없다. 다른 말로 하면 언어의 도움이 더해져야만 이미지는 적확한 의미 있는 정보를 제대로 전달할 수 있게 된다는 뜻이다.

롤랑 바르트는 '정박anchorage'과 '중계relay'라는 개념을 사용해 언어와 이미지의 결합 방식을 설명한다. 정박은 불안정하게 떠다니고 있는 이미지의 의미를 텍스트가 고정시켜주는 역할을 하는 경우를 말한다. 텍스트와 이미지의 섬세한 배치dispatching를 통해 사전에 계획된 하나의 의미를 원격 조정하는 것이다. 정박은 이미지의 다의성을 소멸시키고 특정한 의미로 한정해주는 역할을 수행한다. 때문에 주로 정확한 메시지를 전달해야 하는 보도사진이나 광고와 같은 분야에서 많이 활용되는 결합 방식이다. 이 경우 정보는 직접적이고 명확하다는 가치를 가진다.

반면 중계는 이미지와 텍스트가 서로 보충적인 역할을 하는 경우를 말한다. 이미지와 텍스트는 독자적으로 완벽한 메시지를 전할 수 없으며, 그 둘이 합쳐져야 전체적인 메시지가 산출된다. 여러 장의 이미지로 연결된 경우, 즉 만화나 영화에서 그 대표적인 예들을

	정박	중계
기능	• 불안정하게 떠다니고 있는 이미지의 의미를 고정시켜주는 기능 • 텍스트와 이미지의 섬세한 배치를 통해 사전에 계획된 하나의 의미로 원격 조정 • 이미지의 다의성을 소멸시키고 특정한 의미로 한정해주는 역할 수행	• 이미지와 텍스트는 서로 보충적인 역할 • 이미지와 텍스트가 합쳐져야 전체적인 메시지가 산출됨 • 여러 장의 이미지로 연결된 경우 자주 발견됨 • 이미지와 언어가 서로 배턴을 주고받으며 의미를 생성함
활용 분야	• 광고, 보도사진 등	• 풍자 만화, 일반 만화, 영화
정보 가치	• 정보의 가치가 직접적, 명확	• 정보의 가치 극대화

찾을 수 있다. 이미지와 언어가 서로 배턴을 주고받으며 의미를 생성하는 방식이다.

대표적인 사례들을 훑어보며 이미지의 해석에 대해 좀 더 자세히 알아보자.

[그림 4-4]를 보라. 무엇으로 보이는가? 맞다. 이 표상체의 대상체는 삼겹살이다. 그런데 자세히 보니 도상으로 나타내는 과정에서 대상체의 기름 부분을 비웠다는 것을 알 수 있다. 왜? 어떤 의미를 전달하고 싶어서? 이런 의문이 떠오른다. 사실 이 이미지만으로는 어떤 해석을 해야 하는지 확신이 들지 않는다. 지방이 적은 삼겹살을 표현하고자 한 것일까? 체중조절 약을 광고하는 이미지인가?

사실 이 이미지([그림 4-4]의 밑에 있는 이미지)의 오른쪽 하단을 보면 'LIVE FAT FREE'라는 텍스트가 '스코트 Scott'라는 브랜드 상표

〔그림 4-4〕 **정박의 사례** (1)

와 함께 디자인되어 있다. 이제 이 이미지가 어떤 의미인지 해석할 수 있다. 이 이미지는 바로 키친타월 광고였다. 자세히 보면 삼겹살 그림의 배경으로 키친타월의 오돌토돌한 무늬를 확인할 수 있다. 해석의 여지가 많은 이미지에 텍스트를 하나 추가했을 뿐인데, 의미가 하나로 고정되어버렸다. 이것이 바로 '정박'이다. 텍스트를 통해 '기름까지 쏙 흡수하는 키친타월'이라는 메시지를 직접적이고

〔그림 4-5〕 **정박의 사례** (2)

명확하게 전달하고 있다.

또 다른 사례를 보자. [그림 4-5]는 뻗고 있는 검지에서 하얀 연기가 피어오르는 이미지다. 무엇을 의미하는 것일까? 연기가 피어오르는 모양이 담배 연기 같기도 하다. 금연 광고인가? 손가락이 총 모양인 걸 보니 총을 쏘지 말라는 뜻인가? 이미지만으로는 어떤 메시지를 전달하고 싶은지 정확하게 알아차리기 어렵다.

여기에 "댓글 쓰기. 손가락 하나로 사람 죽이는 법? 인터넷 악플 문화, 누군가에게는 생명을 위협하는 치명적인 상처가 될 수 있습니다."라는 텍스트가 추가되면, 이미지의 다의성은 소멸되고, 특정한 한 가지의 의미로 규정된다. 정박의 기능을 수행하는 이미지와 텍스트의 대표적인 결합 방식이라고 할 수 있다.

이미지의 숨겨진 신화를 찾아 읽는 기호학

롤랑 바르트의 의미작용 이론

그런데 사실 앞에서 살펴본 두 사례의 이미지 읽기는 다소 표면적인 해석의 수준에 그친다. 단순하면서도 직접적인 메시지만을 전달하고 있기 때문이다. 롤랑 바르트는 이런 수준에서 한 단계 더 나아간다.

그는 대중문화에 대한 기호학적인 접근을 시도한 최초의 학자로서 대중문화에서 보이는 외연적인 기호들 심층에 내포적인 의미 체계가 숨어 있음을 강조했다. 또 이미 신화적 체계로 자리 잡은 심층의 의미를 해석하고 인지할 수 있어야 한다고 주장했다. 외연적 기호를 경계하고 외연의 의미가 어떻게 정교하게 쌓여왔는지를 파악하는 것이야말로 진정한 이미지 해석이라는 것이다.

이를 위해 바르트는 소쉬르의 기호체계를 근간으로 의미작용

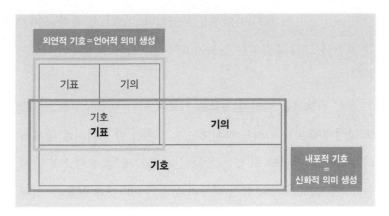

〔그림 4-6〕 **롤랑 바르트의 의미작용 이론**(신화기호학)

이론과 신화기호학이라는 체계를 구축했다. 소쉬르는 '모든 기호는 기표와 기의라는 두 항의 결합체'라고 주장했다. 바르트는 소쉬르가 확립한 '기호는 기표와 기의로 이루어져 있다.'는 체계를 외연적 기호, 언어적 의미 생성 체계라고 설명했다. 그리고 외연적 기호체계에서 도출된 기호가 다시 기표가 되고, 새로운 기의를 만나 내포적 기호를 생성하게 된다고 주장했다. 이렇게 도출된 내포적 기호가 바로 신화적 의미 생성 체계이다. 즉, 이중적인 기호체계를 통해 내포적 기호체계까지 해석할 수 있어야 진정한 이미지 해석 단계에 이른다는 말이다.

신화기호학적 분석의 사례

바르트는 자신이 확립한 이 체계를 통해 프랑스 잡지인 『파리

마치『Paris Match』의 표지 이미지를 분석했다. 바르트의 분석을 따라 가 보면서 그가 주장하는 신화기호학적 분석의 실체가 무엇인지 알아보자.

우선 바르트는 이미지 자체를 기표에 위치시켰다. 그리고 최초로 분석해야 하는 기의를 분석했는데, 기의는 이 이미지를 통해 우리가 눈으로 확인할 수 있는 것들이다. 흑인 소년, 프랑스식 경례, 군복, 흰 셔츠, 모자의 빨간 테두리 등을 '기의' 칸에 적을 수 있다. MATCH라는 글자, 그 글자를 둘러싸고 있는 빨간 배경색, 왼쪽 하단에 보이는 글자 등도 적을 수 있다. 이렇게 일차적으로 분석된 기표와 기의는 외연적 기호를 만들어낸다. 바로 '흑인 소년이 프랑스식 경례를 한다.'이다.

〔그림 4-7〕 프랑스 잡지
『파리마치』의 표지

그런데 이렇게 만들어진 기호는 이차적으로 다시 기표가 되어서 새로운 기의와 만난다. 그리고 신화적 기호를 생성해낸다.

사실 저 이미지는 고개를 갸우뚱거리게 만든다. 프랑스식 경례는 손바닥을 보이는 특징이 있다. 그래서 우리는 사진을 보고 프랑스식 경례라는 사실을 알아차릴 수 있으며, 경례를 한다는 것은 존중, 경외 등의 의미를 포함하므로 프랑스를 존중한다는 의미임을 읽어낼 수 있다. 그런데 프랑스 경례를 하고 있는 주체는 백인이 아닌 흑인 소년이다. 또 누가 봐도 성인이 아니라 소년인 것에 집중해보면, '군대에 갈 나이가 아닌, 백인이 아닌 소년이 굳은 표정으로 결연한 의지를 보이며 프랑스식 경례를 하고 있다.'는 새로운 기표를 획득한다.

이 과정을 거치고 나면 우리는 '흑인 소년이 프랑스식 경례를 한다.'라는 기표를 통해 '프랑스적 특성과 군국주의적 의도'를 읽어낼 수 있다. '백인이든 흑인이든 어른이든 어린이든, 모두가 프랑스 국가에 경외심을 가지고 평등하게 군에 복무한다.'라는 내포적 기의를 읽어낼 수 있는 것이다.

그리고 이런 내포적 기표와 기의를 통해서 한층 더 깊이 있는 심층적인 기호를 읽을 수 있다. 바로 '프랑스의 국민 모두는 차별 없이 프랑스 국가 아래에서 평등하게 군 복무를 해야 한다. 프랑스는 위대한 국가이기 때문이다.'라는 의미를 말이다. 이러한 심층적 기호는 프랑스의 위대함과 군 복무에 대한 강제성을 신화화하는 데 기여한다. 군 복무는 경건하고 성스러운 일이니 모두 자발적이고 적극적으로 참여해야 한다는 신화 이데올로기를 만들어내는 것

외연적 의미작용

내포적 의미작용

흑인 소년, 프랑스식
경례, 군복, 흰 셔츠,
모자의 빨간 테두리,
MATCH라는 글자 등

흑인 소년이 프랑스식 경례를 한다.

프랑스적 특성과 군국주의적 의도
(백인이든 흑인이든 어른이든 아이이든
모두가 프랑스 국가에 경외심을 가지고
평등하게 군에 복무한다.)

프랑스의 국민 모두는 차별 없이 평등하게
군 복무를 해야 한다. 프랑스는 위대한 국가이기 때문이다.
→ 프랑스의 위대함과 군 복무에 대한 강제성을 신화화

[그림 4-8] **신화기호학적 분석 사례 (1)**

이다. [그림 4-8]은 이러한 분석의 흐름을 도식화한 것이다.

1964년 바르트는『이미지의 수사학Rhetoric of the Image』이라는 책에서 판자니 파스타 광고도 분석한 바 있다. 우리도 이 광고의 신화적 분석에 도전해보자. [그림 4-9]를 보라.

사실 이런 신화적 분석을 할 때는 이미지를 만든 제작자 입장에서 생각해보면 조금 더 쉽게 접근할 수 있다. 광고는 어떤 상품의 특정한 면을 내세워 알리겠다는 '기획 의도'라는 것이 있다. 하지만 그 의도를 직접적으로 설명하거나 보여주기보다는 의도를 간접적으로 드러나게 하려는 경우가 많다. 자연스럽게 소비자들이 그들의 의도를 알아차려주기를 바라면서 말이다. 때문에 이미지를 읽어내는 우리는 광고 제작자들이 왜 저런 형태와 색감을 지닌 재료들로 디자인하고 스토리텔링을 했는지를 파악할 필요가 있다. 이런 특성을 염두에 두면서 이미지를 분석하면 심층적·신화적 의미 해석에 한층 더 가까이 다가갈 수 있을 것이다.

분석 대상은 판자니 파스타의 광고 사진이다. 당연히 이 사진 자체가 외연적 기표가 된다. 그리고 이 기표에서 일차적으로 볼 수 있는 모든 메시지가 외연적 기의가 된다. 여기서 찾는 메시지들은 '언어적 메시지'로 광고 내에 표현되는 모든 것을 말한다. 광고에서 발견되는 모든 오브제들, 형태적인 측면, 색깔, 글자, 심지어 글자를 읽을 때 받게 되는 느낌 등도 기의에 해당한다.

이 이미지에서 우리는 PANZANI라는 상표의 스파게티면, 토마토, 버섯, 양파, 치즈, 소스가 담긴 깡통을 먼저 확인할 수 있다. 그 외에 그물망과 'PANZANI'라는 글자, 빨간색 배경, 토마토의 빨간

PATES · SAUCE · PARMESAN
A L'ITALIENNE DE LUXE

〔그림 4-9〕 판자니 파스타의 광고 사진

색, 치즈와 버섯의 하얀색, 면발의 노란색 그리고 PANZANI 상표의
초록색도 확인할 수 있다. 이미지 오른쪽 하단에 적힌 글자들도 보
인다. 이렇게 일차적으로 확인할 수 있는 모든 메시지와 정보를 첫
줄에 있는 기의 칸에 적는다.

 이렇게 분석된 기표와 기의가 하나의 외연적 기호를 만들어낸
다. 바로 '판자니는 스파게티 브랜드다.'라는 기호이다. '판자니 브
랜드의 제품만 있으면 스파게티를 만들 수 있다.'라는 기호이기도

하다. 저 광고 이미지를 보고 '스파게티 브랜드인 판자니 광고 이미지네.'라고 자동적으로 해석할 수 있는 단계까지가 바로 외연적 기호로서의 이미지 해석의 단계, 언어적 의미 생성의 단계이다. 그런데 이렇게 해석된 기호는 단순한 외연적 기호에만 머물지 않는다. 기호는 다시 내포적인 기호체계를 만들어내기 위한 내포적 기표로 작동한다.

그렇다면 내포적 기의는 어떻게 해석될까? 우선 장바구니에는 파스타의 원재료인 토마토, 버섯, 양파가 담겨 있다. 그리고 판자니 회사에서 만든 제품인 면, 치즈, 토마토소스가 담긴 깡통도 보인다. 이런 내포적 기표는 판자니 회사 제품의 신선한 원재료를 뜻하는 기의를 만들어낸다. 더군다나 장바구니를 그물망으로 표현하고 막 장을 보고 돌아온 듯한 느낌으로 그물망에서 제품들이 흘러내리게 연출함으로써 신선함이라는 내포적 기의를 추가하게 된다. 원래 그물망은 팔딱팔딱 뛰는 살아 있는 물고기를 잡는 데 쓰는 것이다. 신선함, 생동감을 극대화하는 이미지라 할 수 있다.

또 무엇이 보이는가? 여러 색들이 보인다. 빨간색, 초록색, 흰색의 세 가지 색감을 통해서 떠오르는 무언가가 있다면? 그것 역시 기의가 될 수 있다. 아마 대부분의 독자들이 이 세 가지 색감을 통해 이탈리아 국기를 떠올릴 수 있었을 것이다.

판자니라는 발음에서 획득할 수 있는 이탈리아 언어의 유음 역시 판자니 회사 제품이 이탈리아 음식의 맛을 그대로 담아내고 있다는 내포적 기의를 만들어낸다. 한 가지 흥미로운 것은 실제로 판자니는 프랑스 기업이지만 이 광고에서 우리는 마치 판자니가 이

외연적 의미작용

내포적 의미작용

PANZANI라는 상표의
스파게티면, 토마토, 버섯,
양파, 치즈, 소스가 담긴
깡통, 그믐망, 빨간색 배경,
토마토의 빨간색, 치즈와
버섯의 하얀색, 연발의 노란색,
PANZANI 상표의 초록색,
PANZANI라는 글자, PATES,
SAUCE, PARMESAN, A
L'ITALIENNE DE LUXE 등

이 사진은 판자니 스파게티 광고다.
판자니는 스파게티 브랜드다.
판자니 브랜드의 제품만 있으면 스파게티를 만들 수 있다.
파스타의 원재료와 판자니 회사 제품이 함께 담겨 있다.
그믐망인 장바구니로 막 장을 보고 돌아온 느낌이다.
이탈리아 국기 색깔, 이탈리아의 풍요로운 제품명 등

판자니 제품은 화학제품이 아닌 원재료를 가지고 만들어졌으며
신선하다.
판자니 제품은 이탈리아 음식 고유의 맛을 그대로 담아내고
있다.

이탈리아 요리인 파스타는 시간이 오래 걸리는 요리이지만 판자니 제품을 사용하면 짧은 시간에 간편하게 만들어 먹을 수 있다.
인스턴트이지만 신선한 재료를 사용해 이탈리아의 고유의 풍미와 같은 맛을 살릴 수 있다. 바쁜 일상을 사는 현대인들은
끼니를 대충 넘기지 말고 판자니 제품과 제품은 간편하지만 건강하면서도 전통적인 음식을 먹어야 한다.

[그림 4-10] 신화기호학적 분석 사례 (2)

206

탈리아 기업인 것처럼 읽어내고 있다는 점이다.

이처럼 내포적 기표와 내포적 기의를 통해 코드화되지 않은 도상적 메시지인 신화적 의미체계가 만들어진다. 여기서 신화라는 단계는 파노프스키가 원하는 진정한 이미지 해석의 층위로, 이미지에서 해석해야 하는 본질적인 의미, 상징적 가치를 포함한 이데올로기적 층위를 해석하는 것을 말한다.

결국 판자니 파스타 광고는 '이탈리아 요리인 파스타는 시간이 오래 걸리는 요리이지만 판자니 제품을 사용하면 짧은 시간에 간편하게 만들어 먹을 수 있다. 심지어 인스턴트이지만 신선한 재료를 사용해서 이탈리아 고유의 풍미와 깊은 맛을 살릴 수 있다. 바쁜 일상을 사는 현대인들은 끼니를 대충 넘기지 말고 판자니 제품과 같은 간편하지만 건강하면서도 전통적인 음식을 먹어야 한다.'라는 이데올로기를 형성하고 싶어 하는 것으로 해석할 수 있다.

애니메이션 〈업〉의 네모와 동그라미, 그리고 세모

이번 장을 시작하면서 언급했던 애니메이션이 있다. 바로 픽사의 장편 애니메이션 〈업〉이다. 이 작품은 2010년 제82회 미국 아카데미 시상식에서 장편 애니메이션상을 수상했다. 사실상 픽사는 수많은 애니메이션 작품을 만들어오면서 사람을 주인공으로 삼는 작품을 많이 만들지는 않았다. 장난감이 주인공이던 〈토이 스토리 Toy Story〉(1995), 물고기가 주인공이던 〈니모를 찾아서 3D Find-

ing Nemo〉(2003), 괴물들이 등장한 〈몬스터 주식회사 3DMonsters, Inc.〉(2001) 이외에도 자동차, 벌레들, 로봇 등을 주로 주인공으로 삼아 스토리텔링을 해왔다.

애니메이션 〈업〉은 그동안 픽사가 추구하던 세계관과는 좀 다른 방식으로 스토리를 풀어낸 매우 독특한 작품이다. 특히 잘생기거나 멋진 모습의 청년도 아니고 귀엽고 앙증맞은 어린아이도 아닌 할아버지 주인공을 내세우면서도 대중의 관심과 사랑을 한 몸에 받았다는 점에서 매우 의미 있는 작품이라고 할 수 있다.

주인공인 할아버지 이름은 칼 프레드릭슨이다. 78세로 평생 풍선을 팔며 살아왔다. 그런 그의 삶은 따분하고 단조롭다. 그는 어릴 적부터 소꿉친구였던 아내 엘리를 먼저 떠나보내고 쓸쓸한 삶을 살아가는 중이다. 그러던 어느 날 그는 집에서 쫓겨나 양로원에 보내질 위기에 봉착하게 되고, 결국 큰 결심을 한다. 바로 사랑하던 아내 엘리의 소원이기도 했던 '파라다이스 폭포'로 모험을 떠나기로 한 것이다. 이를 위해 그는 수천 개의 풍선을 집에 매달고 드디어 여행을 시작한다. 〈업〉은 때마침 봉사 배지를 모으기 위해 우연히 칼의 집에 방문한 소년 러셀이 하늘로 함께 떠오르면서 소동에 휩싸이게 된다는 스토리를 담았다.

주인공 칼 할아버지는 결국 꿈꾸던 목적지에 다다르지만, 진짜 모험은 삶 그 자체였다는 점을 깨닫게 된다. 그리고 자신에게 피해만 입힌다고 생각했던 소년 러셀과 동물 친구들을 구하기 위해 기꺼이 모험을 감행한다.

그런데 이 애니메이션에서 흥미로운 점은 이런 내러티브를 더

욱 풍부하고 강력하게 만드는 시각적 장치들이다. 특히 네모, 동그라미, 세모라고 하는 모든 이미지의 근간이 되는 도형들을 가지고 조형성이 가지는 상징적인 스토리텔링을 하고 있는 것이 매력적이다.

애니메이션이 시작할 때 등장하는 할아버지 칼은 단호하고 고지식하고 딱딱한 인상이다. 굳게 닫은 입술과 가늘게 뜬 눈, 그리고 할아버지의 사각형 얼굴이 이런 그의 성격을 알아차릴 수 있도록 해준다. 둥근 얼굴형보다는 사각 얼굴형이 좀 더 강직해 보이는 건 아마도 사각형이 주는 상징적인 이미지에서 비롯된 해석의 코드 때문인 것 같다.

흥미로운 점은 할아버지의 모든 것이 네모라는 것이다. 네모난 얼굴에 네모난 안경을 쓰고 있고, 벨트의 버클조차 네모나며 할아버지의 몸, 즉 체구 또한 네모를 연상시킨다. 심지어 할아버지를 둘러싸고 있는 집 안의 오브제들도 대부분 네모나다. 의자, 스탠드, 할아버지의 사진이 담긴 액자 모두 각진 네모 모양이다. 할아버지의 집도 마찬가지다. 네모난 창에 네모난 문, 각진 형태의 구조다. 할아버지와 네모는 떼려야 뗄 수 없는 관계인가 싶을 정도이다.

그런데 어린 시절 할아버지는 그렇지 않았다. 동네 친구인 엘리와 함께 꿈을 키워갔던 소년 칼은 동그란 얼굴의 소유자였다. 네모난 안경을 쓰고 있기는 하지만, 모자 위에 걸쳐진 안경은 동그란 모양이다. 둥근 얼굴, 둥근 코, 머리를 뒤덮는 둥근 모자는 지금 현재의 할아버지의 모습과는 대비되는 인상을 준다. 어린 소년 칼을 둘러싸고 있는 이 동그란 조형들은 어떤 메시지를 전달하는 것일까?

동글동글했던 소년 칼은 역시나 동그란 소녀 엘리를 만난다. 엘리 역시 동그란 얼굴에 동그란 눈, 동그란 안경, 둥근 모자를 쓰고 있다. 엘리는 명랑하고 쾌활한 성격에 모험심이 가득한 소녀다. 머나먼 '파라다이스 폭포'에 가보는 것이 소원인, 적극적이고 미래지향적인 성격을 가지고 있다. 어린 칼은 엘리의 이런 성격에 호감을 갖게 된다. 그래서 사랑을 고백하고 결혼한다. 하지만 열심히 일하고 생계를 이끌어가던 칼은 점점 네모의 모습으로 변화한다.

같은 현실을 살아가지만 엘리는 여전히 동그란 조형성을 지닌다. 그녀가 앉는 소파는 동그랗다. 소파 옆 스탠드도 동그랗고 그녀의 사진이 들어 있는 액자 역시 동그랗다. 그녀의 동그라미들을 보고 있노라면 항상 이상과 꿈을 좇는 그녀의 모습을 떠올리게 된다. 동그라미는 현실에 안주하는 각진 네모와 달리 언제든 어딘가로 굴러갈 수 있다는 이동성을 갖는다. 심지어 방향성도 존재하지 않는다.

그렇게 절대 함께 공존할 수 없을 것처럼 보이는 네모(칼)와 동그라미(엘리)는 함께 세월을 보낸다. 엘리의 꿈을 이루어주기 위해 칼은 동그란 동전을 동그란 유리병에 모은다. 하지만 동전이 다 차서 꿈을 이룰 수 있을 것 같을 때면 여지없이 모은 동전을 써야만 하는 문제가 그들 앞에 닥친다. 잘 굴러가던 자동차가 멈추고, 다리를 다쳐 병원 신세도 져야 한다. 그렇게 둘은 나이가 들고 엘리가 먼저 칼의 곁을 떠난다. 엘리가 없는 칼은 더 이상 꿈을 꾸지 않는 네모난 삶을 살아간다.

그러다가 사건이 일어나는 것이다. 그런데 너무나도 흥미로운

점은 네모인 칼이 모험을 떠나기 위해 한 준비가 바로 동그란 풍선이라는 것이다. 집 지붕에 형형색색의 수백만 개의 풍선을 단다. 집의 지붕은 세모로 되어 있다. 세모는 방향성을 지닌 조형이다. 방향도 정해졌고, 동그란 풍선도 붙였으니 이제 모든 준비는 끝난 것이다.

정말 마법처럼 집이 날아오를 때 네모난 집의 문으로 동그란 얼굴을 한 소년이 들어온다. 바로 러셀이다. 이 소년은 얼굴도 몸도 배낭도 동그랗다. 심지어 동그란 배지를 온몸에 수십 개 달고 있다. 마지막 동그란 배지를 모으기 위해 할아버지를 찾아온 소년 러셀은 순간 동그란 할머니가 환생한 것처럼 느껴지기도 한다. 동그란 소년 러셀과 얼떨결에 엄청난 모험을 마친 할아버지 칼은 여전히 네모나지만 조금은 부드러워진 모습으로 집에 돌아온다. 어릴 적 네모난 안경 위에 쓰던 동그란 안경을 쓰고 모험을 끝냈기 때문이다.

이 애니메이션은 이렇듯 기하학의 가장 기본적인 형태를 가지고 내러티브를 더욱 강조하고 있다. 하지만 한편으로 생각해보면 굳이 그럴 필요가 있었을까 하는 생각이 들기도 한다. 할아버지의 얼굴이 달걀형이었다면, 소년 러셀의 몸이 삐쩍 마른 직사각형이었다면 내러티브가 달라지고 감동의 깊이가 달라졌을까? 물론 그렇지 않을 것이다. 하지만 잘 생각해보면, 규칙적이고 정돈된 이미지들이 스토리텔링을 더욱 풍부하게 해주고 있다는 생각도 지울 수가 없다. 우리는 무의식 속에 자연스럽게 네모와 동그라미와 세모에 대한 상징적 메시지들을 가지고 있기 때문에 그 메시지들이 내

러티브와 절묘하게 맞아떨어지면서 매력적인 스토리텔링을 가능하게 해준 것은 아닐까? 이미지가 가지고 있는 형태와 색 등이 주는 스토리텔링의 효과에 대해서는 앞으로도 지속적인 연구가 필요할 것이다.

사진을 읽는 두 가지 방법

사진의 우연성과 결정적 순간

누가 뭐라고 해도 오늘날의 대표적인 이미지 미디어는 사진이다. 사진은 우리가 눈으로 보는 것들을 저장하기 위한 기계적 장치로 탄생했다. 애초에 사진은 보이는 그대로를 담는 기계로 출발했지만, 디지털 기술이 발전하면서 눈에 보이지 않는 이미지도 담아내는 새로운 미디어로 발전하고 있다. 더불어 다의적 해석이 가능한 이미지처럼 사진 역시 여러 가지 해석이 가능한 예술 작품으로 자신만의 영역을 확장하고 있다.

그렇다면 예술로서의 사진은 어떻게 읽을 수 있을까? 이에 대해 자세히 알아보기 위해 사진을 읽는 두 가지 방법, 스투디움studium과 푼크툼punctum에 대해서 알아보자.

사진의 본질은 우리가 보는 순간을 기록하고 저장한다는 데 있

다. 사실 우리는 흘러가는 시간을 잡을 수 없다. 아무리 기술이 발전하더라도 시간을 붙잡아두는 것은 불가능하다. 하지만 인간은 오래전부터 시간을 소유하고 싶은 욕망을 가지고 있었다. 그리고 그 욕망의 발현으로 사진이라는 기술을 발명하게 되었다.

사진은 실존적으로는 결코 더 이상 재생할 수 없는 것을 기계적으로 재생해낸다. '사진을 본다'라는 행위는 지나간 시간의 어느 한 순간을 멈춰놓는다는 것을 말하기도 한다. 그런데 재미있는 것은 시간을 멈추고 그 시간에 일어난 일을 간직하고 싶다는 욕망에서 시작된 사진 기술이 결과적으로는 진짜 포착하기를 원하는 그 순간을 비껴간다는 것이다. 사진에 찍히는 그 순간, 그 이미지는 언제나 우연성에 기댄다.

롤랑 바르트는 이러한 사진의 성질을 '순수한 우연, 고유한 어떤 것, 고유한 기회, 고유한 만남, 고유한 현실'이라는 말로 표현한다. 사진은 대부분 내가 원하는 바로 그 순간을 잡아내지 못하고 제멋대로 찍히기 때문이다. 그래서 우리는 사진을 찍을 때 "하나, 둘, 셋.", "자, 찍습니다.", "여기 보세요." 같은 말들을 통해 그 순간을 잡아내려고 최대한 노력한다. 예비 신호를 부여함으로써 남기고 싶은 바로 그 순간을 잡으려고 최선을 다하는 것이다.

그렇지만 그럼에도 불구하고 사진은 언제나 불투명하고 터무니없는 순간을 잡아낸다. 그래서 사진작가들은 자신들이 원하는 순간을 포착하기 위해 기다림이라는 고통을 이겨낸다.

'결정적 순간의 사진작가'라고 잘 알려진 앙리 카르티에 브레송 Henri Cartier-Bresson 은 자연광과 형태의 절묘한 조화로움을 담아내기

위해 끊임없는 기다림과 인내를 이겨낸 사진작가다. 그는 "사진을 찍는다는 것은 숨을 죽이고 모든 능력을 집중해서 스치듯 지나가는 현실을 포착하는 것이다."[4]라고 말한다. 그의 사진 작품 중 〈아킬라 데글리 아브루치Aquila Degli Abruzzi〉(1952)라는 작품은 사진 작품으로는 유일하게 언스트 곰브리치의 『서양 미술사The Story of art』에 수록되기도 했다. 그는 이 사진에 대해 "많은 공을 들여서 부지런히 그린 그림에 필적할 만하다."[5]라고 평가했다. 셔터를 누르는 그 순간, 이전에 흘렀던 수많은 기다림의 시간의 가치를 인정하는 말이라고 할 수 있다.

평론가이자 작가인 피에르 아술린Pierre Assouline은 심지어 "사진작가는 소매치기다."라고 주장하면서 결정적 순간을 찍어내는 사진작가의 행위를 "드라마의 현장에 슬그머니 잠입해서 생생한 모습을 포착한 다음 자기가 영혼을 빼앗을 사람들에게서 떨어져 뒷걸음친다."[6]라고 표현했다. 브레송은 "정물 사진을 찍을 때조차 발끝으로 살그머니 접근한다."라면서 사진이 찍히는 그 순간을 조심스럽게 기다리는 작가의 숙명에 대해 언급하기도 했다.

이러한 사진의 숙명은 세계의 모든 사물들을 방대한 무질서 속으로 끌어들였다. 최종적으로 사진에 찍힌 것들은 왜, 어떤 이유로 선택되었는지 아무도 모른다. 왜 하필 그 순간일까? 왜 하필 그 대상일까?

사진이 만들어내는 그 순간의 실체는 어떤 의미나 속셈이 있어서 그런 것은 아니다. 심지어 사진을 찍는 작가의 의도와 상관없이, 사진을 바라보고 해석하는 우리의 시선은 완전히 다른 관점에서

진행된다. 우리는 사진 속에서 제각기 보고 싶은 것을 본다.

한 가지 사례를 더 살펴보자. 휴머니즘 사진작가로 잘 알려진 로베르 두아노Robert Doisneau가 1950년에 찍은 〈파리 시청 앞에서의 키스Le baiser de l'Hôtel de Ville〉라는 유명한 작품이다. 사람들이 분주하게 걸어 다니는 도심의 길 한가운데서 젊은 남녀가 키스하는 장면은 낭만적인 분위기를 연출한다. 연인이 서 있는 공간이 파리 한복판이라는 사실을 알게 되면 우리는 '역시 파리!'라면서 유럽의 낭만과 자유를 떠올리기도 한다. 그리고 사진작가의 일에 대해 생각해 보기도 할 것이다. '저 연인을 포착하기 위해 얼마나 오랜 시간 길거리에서 카메라 렌즈를 들여다보며 기다렸을까.' 하고 말이다.

그런데 사실 이 사진은 연출된 사진이라고 한다. 1950년 『라이프LIFE』지는 로베르 두아노에게 '파리의 사랑'이라는 주제로 사진을 찍어줄 것을 요청했다. 로베르 두아노는 두 연극배우를 섭외하고 파리 곳곳을 함께 돌아다니며 여러 장의 사진을 찍었다. 그렇게 얻어진 사진이 바로 〈파리 시청 앞에서의 키스〉다.

이런 사실을 알고 나면 왠지 배신감이 드는 것이 사실이지만, 사진을 읽는 행위는 이처럼 사진을 찍은 의도와는 전혀 상관이 없을 수 있다는 것 또한 확인할 수 있다. 오늘날 우리는 SNS에 올라오는 수많은 사진을 감상한다. 이런 사진들을 통해 우리는 어떤 메시지를 전달하고 또 전달받고 있는가? 그리고 어떻게 해석하고 있는가? 한번쯤 생각해봐야 할 주제가 아닌가?

사진작가와 유령, 그리고 구경꾼

사진과 관련해서는 세 존재가 있다는 말이 있다. 사진작가, 유령, 그리고 구경꾼이다. 이 중 사진작가는 사진을 찍는 사람, 유령은 사진에 찍히는 사람, 그리고 구경꾼은 사진을 관람하는 사람을 일컫는다.

우선 사진을 찍는 사람에 대해 생각해보자. 지금이야 우리 모두가 '사진 찍는 사람'이지만, 이전에는 전문적인 사진작가들만이 이 부류에 속했다. 사진을 찍는 촬영자는 카메라의 작은 구멍(오늘날에는 뷰파인더)으로 보이는 스크린을 통해 대상을 찾고, 포착하고 싶은 순간을 기다렸다가 셔터를 누르는 동작을 통해서 무언가 혹은 누군가를 프레임에 담아낸다.

그들은 주변에서 쉽게 찾아볼 수 없는 것들을 담아내거나 보통 사람의 눈으로는 포착하기 어려운 순간을 담아내려고 한다. 2001년 9월 11일 발생한 미국 뉴욕의 세계무역센터 테러 사건 때 항공기가 빌딩에 부딪치는 순간을 포착한 사진은 작가의 이런 의도를 완벽하게 반영한 사진이라고 할 수 있다. 실제로 이 우연한 순간을 담아낸 사진은 당시 언론사에 비싼 값으로 팔리기도 했다.

사진 기술이 발전하면서 최근에는 사진작가들이 더 많은 놀라운 순간을 담아내고 있다. 사진을 촬영할 때 셔터가 열리는 순간을 조절하거나 조리개를 통해 빛의 노출을 조절함으로써 물을 담은 컵이 떨어지면서 물방울이 떨어지는 순간을 담아내고, 야생 조류가 물고기를 낚아채는 순간을 포착하기도 한다.

뿐만 아니라 요즘 사진은 기술을 이용한 왜곡에서 오는 놀라움도 선사한다. 작가가 의도했든 의도하지 않았든, 혹은 사진을 인화하거나 출력하는 과정에서 자연적으로 발생한 것이든 아니든 간에 일그러져 보이는 상, 원근법이 무너지면서 기이한 느낌을 주는 사진들을 통해서 말이다.

두 번째 존재는 사진에 찍히는 사람이다. 그들은 사진의 과녁이다. 물론 사진의 과녁은 사람뿐 아니라 사물이 될 수도 있다. 일종의 지시 대상이다. 이 대상을 롤랑 바르트는 '사진의 유령'이라고 부른다. 사실 유령은 죽은 사람의 혼령을 의미한다. 즉, 이미 죽었으므로 현실에서는 다시 볼 수 없는 존재이지만 생전의 모습으로 우리 앞에 나타난 존재 혹은 형상이 바로 유령이다. 그는 왜 사진에 찍힌 사람을 유령이라고 불렀을까?

사진에 찍힌 존재는 지금 이 순간에는 존재하지 않는다. 과거 어느 순간을 사진기로 담아냈고, 사진은 그 대상이 발산하는 일종의 환영幻影적 이미지이기 때문이다. 생각해보라. 어린 시절의 나, 돌아가신 지 오래인 할머니는 지금은 다시 만날 수 없는 존재이지만 우리는 사진을 통해 사진 속에서 영원히 살아가고 있는 그들을 만날 수 있다.

또한 대부분 사진에 찍히는 사람은 사진기 앞에서 포즈를 취한다. 스스로의 모습을 의식하면서 순간적으로 표정과 자세를 고쳐 잡는다. '보여주고 싶은 이미지'로 능동적인 변신을 꾀하는 것이다. 왜일까? 사진에 기록되는 자신의 모습이 하나의 이미지를 만들어낸다는 사실을 알기 때문이다.

롤랑 바르트는 사진 찍히는 자의 이런 자의식을 '네 가지 자아를 진동하면서 교차, 대립, 변형하고 있는 현상'으로 설명한다. 네 가지 자아는 첫째, 카메라 렌즈 앞에서 내가 나라고 생각하는 자, 둘째, 사람들이 나라고 생각하기를 바라는 자, 셋째, 사진작가가 나라고 생각하는 자, 그리고 넷째, 사진작가가 자신의 예술을 전시하기 위해 이용하고자 하는 자이다.

사실 '나'는 끊임없이 자신의 이미지를 변화시키면서 살아간다. 그러므로 사진을 통해 다른 사람들에게 선보이게 되는 '나'의 이미지는 매번 달라진다. 때로는 사진에 찍힐 때마다 진짜가 아니라는 느낌을 받기도 하며, 가식적이라거나 기만의 느낌을 받기도 한다. '실물과 다르다'라는 말은 사실 여러 가지 의미를 담고 있다.

특히 오늘날 SNS를 많이 사용하는 세대들에게 '나'의 사진은 더 그렇다. 어떤 메시지를 담아내기 위해 포즈를 취할 때가 많기 때문이다. 뭔가에 집중한 이미지를 보여주기 위해서 사진에 찍히기도 하고 장난꾸러기의 이미지를 보여주기 위해 렌즈 앞에서 포즈를 취하기도 한다.

만약 웨딩사진을 찍는다면 사진작가는 애교가 많은 신부의 모습을 보여주기 위해서 특별히 귀엽고 사랑스러운 모습을 연출해줄 것을 요구하고, 신랑에게는 듬직하고 반듯한 이미지를 요청할 것이다. 사실 내가 그렇지 않다고 해도 말이다. 내가 모델이라면 사진작가는 자신의 예술작품 전시를 위해서 나의 본성, 성질과는 상관없는 나의 이미지를 요구한다. 그리고 작가가 원하는 이미지를 가장 잘 표현하는 '사진 찍히는 자'가 최고의 모델이 될 것이다.

바르트가 사진 찍히는 자를 유령이라고 표현한 것은 순간을 담아냈기 때문이라는 의미도 있겠지만 어쩌면 사진 찍히는 자가 진짜가 아닌, 현실에는 실존하지 않는 환영의 이미지를 재현해내고 있는 자이기 때문일지도 모른다.

사진 기술이 발달하고 사진이 대중예술로 변모하면서 우리는 수많은 사진을 생산하고 또 소비한다. 그리고 그 과정에서 스스로의 사진을 찍어내기도 한다. 역사적인 차원에서 보면, 거울이 아닌 다른 방식으로 자신의 모습을 보는 행위는 최근에 만들어진 것이다. 사진이 보급될 때까지 초상화는 그 대상의 경제적·사회적 수준을 과시하는 상징이었다. 이런 역사적 맥락 속에서 스스로 자신의 모습을 찍는 셀프카메라는 매우 흥미로운 스토리텔링을 보여준다. 사진을 찍는 자와 사진에 찍히는 자, 그리고 사진을 구경하는 자가 모두 한 인물로 모이기 때문이다. 뿐만 아니라 주체를 객체로, 박물관의 미술품으로 변모시키기도 하는 새로운 미학을 만들어내고 있다.

스투디움과 푼크툼

사진과 관련된 세 존재 중 마지막 존재는 바로 구경꾼이다. 바로 사진을 바라보는 자, 사진을 읽는 자, 사진의 의미를 해석하는 자, 사진의 가치를 평가하는 자이다. 특히 지금 우리가 살고 있는 디지털 세상에서는 의지나 인식과 상관없이 수많은 사진들을 관람하면

서 세상을 살아가고 있다. 신문에서 책에서, 또 스마트폰을 통해 24시간 내내 사진에 둘러싸여 살아간다고 해도 과언이 아니다.

구경꾼은 사진을 두 가지 시선 중 하나로 읽는다. 하나는 사진작가의 의도를 이해하면서 읽는 것이고, 다른 하나는 구경꾼의 관점에서 사진작가의 의도와는 상관없이 멋대로 읽어내는 것이다. 사진작가의 의도대로 읽는 것을 '스투디움'이라고 말하고, 주관적으로 읽어내는 것을 '푼크툼'이라고 한다.

사진작가의 의도를 읽는 스투디움적 읽기는 사회적으로 코드화된 것들을 읽는 방식이다. 도상해석학에서도 살펴보았지만 사실 우리가 찍어내는 대부분의 사진은 그것이 함축하거나 상징하는 문화적인 약속들을 이미 가지고 있다. 이런 문화적 약속은 일종의 교육을 통해서 얻게 된 지식일 수도 있고, 오랜 세월 쌓아온 예절과도 같이 코드화된 것일 수도 있다. 때문에 스투디움적 읽기는 정보, 재현, 놀라움, 부러움 등의 키워드와 연관된다.

사진전에 갔을 때 작가의 말을 미리 읽어보거나 도슨트를 통해 각 작품에 대한 설명을 들으면서 작품에 얽힌 다른 정보를 획득하고 작가의 의도가 작품에 제대로 반영되었는지, 나도 그런 의미를 사진을 통해 느끼는지를 쫓아가면서 읽는 방식이 바로 스투디움적 읽기다.

반면 푼크툼은 사진에 나타나는 의식적이고 문화적인 코드와는 상관없이 관람객이 자신의 주관적인 해석으로 사진을 해석하는 것을 말한다. 보아야 하는 것을 보지 않는 것, 지시하는 대상이 아니라 시야 밖의 미묘한 영역에 있는 것들에 주목하면서 사진을 읽는

것이 바로 푼크툼적 읽기라 할 수 있다. 때문에 푼크툼적 읽기는 관람객의 정신에 상처를 주는 기능을 한다.

멜라니 풀렌Melanie Pullen은 독특한 시각으로 범죄 현장을 재현하는 사진을 찍는 작가로 유명하다. 명품을 휘감은 (살해된) 여성을 찍은 그녀의 사진들을 보면서 우리는 어떤 것을 읽어낼 수 있을까? 사진을 통해 폭력과 죽음을 이야기하고 매스미디어에 의해 이 모든 것들이 얼마나 상업화되어가고 있는지를 보여주고자 하는 작가의 의도대로 사진을 해석하겠는가? 아니면 풀밭에 누워 있는 노란 원피스의 여자에게서 푹신하고 편안한 느낌을 떠올리며 싱그러움을 읽어내거나 이번 봄에는 나도 노란 원피스를 하나 사 입어야겠다는 생각을 떠올리겠는가?

중요한 것은 스투디움과 푼크툼 중 어느 한 가지의 시선으로 사진을 읽어야 한다는 것이 아니라는 점이다. 스투디움과 푼크툼의 관계 규칙을 설정하는 것은 불가능하다. 중요한 것은 공존이며, 우리가 사진을 읽을 때는 이 두 가지 방법을 진동하면서 읽게 된다는 점을 이해하면 된다.

5장

영상 스토리텔링

〈아바타〉가 혁명인 진짜 이유

파란색 몸과 얼굴에 노란색 눈, 삐쭉 솟은 귀, 징그럽게 긴 꼬리를 가진 인물이 등장하는 영화가 있다. 2009년에 개봉한, 영화사의 혁명과도 같았던 영화 〈아바타〉다.

영화 속 주인공은 하반신 마비로 삶의 낙이 없는 제이크 설리다. 그는 우연한 기회에 새로운 행성 판도라로 파견되어 아바타라고 불리는 파란색 몸을 조종하게 된다. 현실에서는 항상 휠체어에 앉아 있는 신세지만 아바타에 접속하면 걷고 달리고 점프하는 자유를 만끽할 수 있다.

사실 그는 아바타에 접속해서 '나비' 종족과 소통하여 인간에 대한 경계심을 없애는 임무를 맡았지만, 결국 나비족의 편에 서서 인간을 배신해야 할지 말지에 대해 중차대한 결정을 해야만 하는 순간을 맞이하게 된다.

이 영화가 영화사의 혁명이라고 불리는 까닭은 극장 시스템을 바꾸는 데 일조했기 때문이다. 〈아바타〉를 상영하기 위해서는 극장의 하드웨어적인 시스템에 변화가 필요했다. 그러려면 막대한 자금 투자가 선행되어야 했다. 200분짜리 영화 한 편이 영화관 시스템에 변화를 가져오고 대중의 취향에 새로운 바람을 불러온 것이다. 〈아바타〉가 혁신의 상징이 된 진짜 이유다.

이 장에서는 재미있는 볼거리였던 영화가 100년 만에 대중문화의 중심이 되기까지 어떤 스토리텔링 기술이 개발되고 시도되었는지를 살펴보면서 다음 시대의 영상 스토리텔링을 예견해보려고 한다.

키노아이에서 키노브러시로

동영상의 시작과 영사기의 발명

어릴 적 이런 놀이를 해본 적이 있을 것이다. 교과서 한 귀퉁이에 다이빙하는 사람을 그리고, 한 장 한 장 넘기면서 조금씩 자세나 위치를 바꿔가며 그린다. 다 그린 후 책장을 빠르게 넘기면 멋진 곡예를 하면서 다이빙하는 수영 선수의 모습이 살아 움직이는 것처럼 보인다. 풍덩 하고 다이빙에 성공하면 그다음엔 꼭 상어가 나타나 수영 선수를 위협하곤 했다. 사실 우리는 어린 시절부터 동영상의 원리를 몸소 습득한 셈이다.

이처럼 움직이지 않는 한 장 한 장의 이미지를 마치 움직이는 것처럼 보이게 하는 것, 바로 '플립북flipbook'의 원리다. 그리고 플립북이 가능한 이유는 바로 잔상효과persistence of vision 때문이다. 이는 실제 대상물이 사라졌지만 방금 눈으로 본 것의 상이 망막에 남아

있어 마치 아직도 보고 있는 것처럼 느껴지는 효과를 가리킨다.

이런 잔상효과를 이용한 장치는 더 있다. 원 모양의 종이 앞뒷면에 각각 다른 그림을 그리고 양쪽 끝에 끈을 연결한 다음 두 손으로 바깥쪽으로 잡아당기거나 돌리면 원판이 돌면서 두 그림이 합쳐져 하나의 그림처럼 보이는 타우마트로프thaumatrope, 연속된 동작을 그려 넣은 그림 띠를 원기둥 안쪽에 붙이고 원기둥에 일정 간격으로 틈을 낸 다음 눈을 틈새 높이에 맞추고 원기둥을 회전시키면 틈 안으로 그림들이 마치 움직이는 영상처럼 보이는 조이트로프zoetrope 같은 것들이 그 예이다. 이런 시도들은 동영상, 그리고 더 나아가 영화가 탄생하는 토대가 되었다.

페나키스토스코프phenakistoscope 역시 회전하는 원반을 사용한 초기 동영상 장치이다. 1877년에는 에밀 레이노Emile Reynaud가 조이트로프를 발전시킨 프락시노스코프praxinoscope를 만들어냈다. 프락시노스코프는 가운데 거울을 달아서 틈 사이로 보지 않아도 움직이는 영상을 볼 수 있었다. 프리즘을 이용해 영사기의 기능을 수행한 것이다.

프락시노스코프는 점점 크기가 커지면서 여러 사람을 위한 영상을 상영하기에 이르렀다. 물론 그렇다고 서사가 있는 긴 스토리를 보여줄 수는 없었다. 필름을 꽤 길게 걸어놓아도 애니메이션의 한 동작 정도를 보여주는 데 그쳤기 때문이다. 또한 이 장치는 후면 영사, 즉 스크린 뒤에서 빛을 쏘아 이미지가 보이게 하는 메커니즘을 가지고 있었다. 반면 오늘날 우리가 극장에서 보는 영화는 전면 영사 방식이다.

움직임의 예술, 역동적 현실이라는 설득력 있는 환영을 창조하는 예술의 시작은 에드워드 머이브리지Eadweard J. Muybridge부터다. 머이브리지는 고속카메라를 써서 사람이나 동물의 움직임을 사진 속에 담아낸 실험으로 유명하다. 1892년에는 1피트 간격으로 12대의 카메라를 일렬로 놓고 말의 움직임을 촬영했다. 처음에 그는 '말이 뛸 때 네 굽이 모두 허공에 떠 있는 순간이 있을까?' 하는 궁금증에 이런 촬영을 시작했다고 한다. 인간의 호기심이라는 것이 발명의 역사에서 얼마나 중요한 것인지를 알려주는 에피소드다. 그의 이런 실험은 이후 움직이는 대상의 움직임이나 동작을 연구하는 사람들에게 큰 영감을 주었다.

그의 고속 촬영 기술은 영화 탄생의 신호탄이 되었다. 그는 연속된 동작을 찍는 데 그치지 않고 이렇게 찍힌 사진을 어떻게 보여줄 것인지를 고민했다. 그 결과 1878년에 최초의 영사기라고 불리는 주프락시스코프zoopraxiscope를 만들어냈다. 그가 만든 이 최초의 영사기는 이후 토머스 에디슨Thomas A. Edison의 키네토스코프kineto-scope와 뤼미에르 형제의 시네마토그래프cinematographe 탄생의 근간이 되었다.

에디슨이 만든 키네토스코프는 셀룰로이드 필름을 사용하여 동영상을 볼 수 있는 장치였다. 동시에 여러 사람이 볼 수는 없어서 관객들이 줄을 서서 기다릴 정도로 인기가 많았다고 한다.

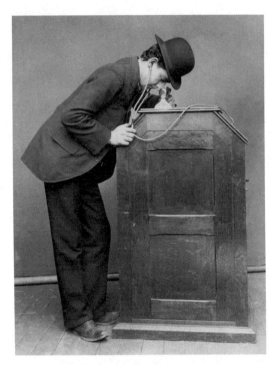

〔그림 5-1〕 **에디슨의 키네토스코프**

움직임을 기록하고자 하는 인간의 욕망

이후 1895년, 뤼미에르 형제가 시네마토그래프를 발명한다. 이 발명은 영화의 또 다른 단어인 시네마의 시작이기도 했다. 가장 눈에 띄는 변화는 휴대가 가능할 정도로 크기가 많이 줄었다는 점이다. 또 카메라와 영사기가 나뉘었다는 점 역시 획기적이었다.

이때 만든 유명한 작품이 바로 〈열차의 도착〉과 〈공장 노동자들의 퇴근La Sortie Des Usines Lumiere〉이다. 이 작품들은 있는 그대로의

현실을 카메라에 기록하는 다큐멘터리의 원형이 되었다.

1895년 파리 그랑 카페에서 최초로 상영된 〈열차의 도착〉은 사람들에게 엄청난 충격을 주었다. 영상의 길이는 1분 내외였고, 소리는 없었다. 스크린에는 플랫폼에 서 있는 사람들의 모습이 보이고, 잠시 후 저 멀리서 열차가 사선으로 관객을 향해 다가왔다. 이를 본 관객들은 열차가 자신을 향해 다가오는 줄 착각하고 놀라서 그랑 카페를 뛰쳐나갔다.

이 유명한 일화는 영화란 무엇인지에 대한 개념을 정립하는 데 일조했다. 영화학자인 톰 거닝은 이때부터 '볼거리로서의 영화'가 시작되었다고 평한다. '볼거리로서의 영화'는 영화의 기능, 가치, 존재를 규명해주는 말이다. 하지만 뤼미에르의 영화는 정말 '볼거리'일까? 있는 그대로의 현실을 기록으로 남기는 것은 '볼거리'라는 측면에서는 분명 한계가 존재한다.

물론 다큐멘터리라는 장르는 그 자체로 의미 있고 가치 있는 것이지만, 엔터테인먼트로서 대중의 폭발적인 관심을 끌기에는 충분하지 않았다. 사진과 같은 미디어는 놀라움과 충격의 서사를 담았을 때 가치가 있다는 것을 우리는 이미 알고 있다. 사진의 연장선상인 영화 역시 일상에서 우리가 접하는 익숙한 풍경, 생활상 등을 그저 담아내는 데 그친다면 한계가 있다는 뜻이다.

실제로 뤼미에르 형제가 포문을 연 다큐멘터리적 성격의 영화는 초창기 많은 사람의 관심을 받았지만 같은 형식과 내용이 반복되자 점점 대중들에게 잊혀갔다. 그때 '영화의 마술사'라고 불리는 조르주 멜리에스가 등장했다.

그는 마술사 출신으로, 뤼미에르의 영화를 접한 후 자신의 마술에 영화 기술을 접목시키려는 아이디어를 떠올렸다. 그래서 영상을 보는 사람들의 눈을 속일 수 있는 페이드fade, 디졸브dessolve 등의 기술을 통해 화면을 조작하고 화면에 색을 칠하거나 두 가지 이상의 화면을 합성하는 등의 기술을 도입했다. 또 러닝타임을 10분에서 15분까지 늘리면서 영화를 통해 인간의 판타지를 실현시키는 새로운 접근을 시도했다.

그의 대표적 작품인 〈달세계 여행〉은 우주선을 타고 달로 간 과학자들이 달 생명체에게 쫓기다가 가까스로 탈출한다는 내용으로, 우주선, 외계인, 달 여행이라는 SF 소재에 탈출이라는 모티프와 플롯을 보여주는 어드벤처 영화다. 특히 쥘 베른Jules Verne의 소설『지구에서 달까지De la terre à la lune』를 원작으로 하고 있어 소설과 영화의 각색 원리를 연구하는 데도 쓰인다.

이 작품을 제작하기 위해 그는 세트장을 지어 무대 배경이 되는 달을 포함해 각종 소품을 만들었다. 만약 뤼미에르였다면 달에 가서 직접 찍었어야 했을 일을 새로운 방식으로 재현해낸 것이다. 무대 미술과 세트라는 현대적 개념의 시초가 엿보이는 지점이다. 영상을 통해 시각적 즐거움을 전달하고 싶었던 멜리에스는 다양한 합성 기술과 편집 기술을 개발했다. 이런 과정들은 마치 오늘날의 영화 제작 과정과도 유사하다. 배우들의 등장과 퇴장은 연극적이고, 편집 기법 역시 자르고 붙이는 정도에 그치기는 했지만 이 작품은 있는 그대로의 현실을 담아내는 카메라의 한계를 극복하고자 했다는 점에서 분명히 현대적 영화의 시초라는 중요한 의미가 있

다. 멜리에스의 이런 노력들이 없었다면 아마도 오늘날 대중예술로 자리 잡은 영화라는 미디어는 만나기 어려웠을 것이다.

그렇기 때문에 후세의 영화인들은 다양한 방법으로 멜리에스를 되새기고 있다. 구글Google에서는 멜리에스를 기념하는 애니메이션을 360도 VR로 제작했다. 이 애니메이션에는 그가 제작했던 영화들의 특징들이 잘 살아 있다. 또 마틴 스코세이지Martin Scorsese 감독의 영화 〈휴고HUGO〉(2011)는 멜리에스의 자전적인 이야기를 배경으로 만들어졌다.

요약하면, 움직임을 기록하고 싶다는 인간의 욕망은 기술의 발전과 더불어 영화라는 발명품을 탄생시켰다. 영화는 1895년 뤼미에르 형제의 '다큐멘터리' 영화, 즉 기록영화로 시작되었고, 1900년대 초반 멜리에스는 실제 존재하지는 않지만 있을법한 이야기를 담아내는 극영화, 즉 '판타지' 영화로의 활로를 개척했다. 기록영화와 극영화라는 이 두 축을 중심으로 영화는 지금까지도 발전하고 있다. 기록영화가 '흘러가는 시간을 소유하는 도구'로 작동했다면, 극영화는 '상상력의 미디어', '꿈꾸는 미디어', '이야기를 담아내는 미디어'로 영화라는 미디어의 본질을 바꾸어놓았다.

그리고 여기에 실험영화라는 새로운 장르가 추가되었다. 실험영화는 물리적 현실을 넘어 재미있는 상상력 또는 놀라운 환상, 꿈과 무의식의 영역으로 관객을 안내하는 장르이다. 영화사는 이처럼 기록영화, 극영화, 실험영화라는 세 가지 주요 예술 양식을 중심으로 발전해왔다.

테크놀로지의 발달과 영화의 발전

영화는 기술의 발달과 함께 발전했다. 기술이 없었다면 영화라는 미디어는 등장 자체가 불가능했다고 해도 과언이 아니다. 그래서 종종 영화는 발명에 의존하는 미디어라고 말하기도 한다. 에디슨의 영사기, 뤼미에르 형제의 〈열차의 도착〉, 조르주 멜리에스의 〈달세계 여행〉으로 포문을 연 영화는 소리를 입히고, 색을 입히고, CG 기술을 입히면서 발전을 도모해왔다. 오늘날에는 3D 입체영화, 4D 영화, 인터랙티브 영화, VR 영화가 등장했으며 플랫폼 역시 극장이 아니라 인터넷으로 기술적 변화를 거듭해가며 발전하고 있다.

움직임을 담아내는 데 성공한 영화는 무성영화의 시대를 꽤 오랜 시간 이어갔다. 이미지를 담아내는 것과 소리를 담아내는 것은 완전히 다른 영역의 일이었다. 소리를 담아내는 것이 쉬운 일이 아니었기도 하지만, 무성영화 시대의 영화에 충분히 만족하고 있던 영화 제작자들과 대중들은 특별히 소리를 필름에 담아내려는 노력을 기울이지 않았다. 서사를 이해하기 위한 내레이션은 물론 등장인물의 대사도 자막을 통하면 충분히 전달할 수 있었기 때문이다. 찰리 채플린Charlie Chaplin의 영화를 보면 소리가 없어도 충분히 메시지를 이해할 수 있다. 분위기를 담아내는 배경음악이 필요하다면 극장에서 직접 연주자들이 음악을 연주하거나 효과음을 연출했다.

때로는 변사가 라이브로 이야기를 전달하기도 했다. 현존하는 가장 오래된 한국 극영화이자 무성영화인 안종화 감독의 〈청춘의 십자로〉(1934)에서도 변사의 역할은 지대했다고 한다. 이 영화는

경성에 올라온 시골 출신 젊은이들의 사랑을 다루고 있는데, 가까스로 원본 필름이 복원되어 몇 년 전 현대적으로 이 영화를 재해석하여 상연, 공연된 적이 있다. 조희봉 배우가 변사가 되어 인물들의 대사나 연기를 설명했고, 악단이 라이브로 음악을 연주하며, 중간중간 뮤지컬 배우들이 무대 위에서 노래를 하는 등 퍼포먼스적인 성격을 추가한 종합공연이었다.

2011년 개봉한 미셸 하자나비시우스Michel Hazanavicius 감독의 영화 〈아티스트The Artist〉는 무성영화 시대에서 유성영화의 시대로 넘어가는 시대적 분위기와 상황을 잘 보여준다. 이 영화에서 무성영화 시대 최고의 스타였던 배우 조지는 "관객들은 나를 '보러' 오는 거지 '들으러' 오는 게 아니다."라며 변해가는 시대의 흐름을 거부하다가 결국 빠르게 몰락한다.

오늘날 무성영화를 보면, 소리가 없어서 다소 답답하게 느껴진다. 하지만 바벨의 탑, 즉 언어의 장벽을 뛰어넘어 이미지라는 시각적 표현만으로 메시지를 전달한다는 점에서 그 매력을 찾아볼 수 있다. 유성영화가 등장한 초창기에는 일부에서 오히려 시각미디어의 완벽함이 깨질지도 모른다는 두려움이 퍼졌고, 무성영화 시대의 위대한 배우 찰리 채플린 역시 사람들이 더 이상 상상이라는 활동을 하지 않을 거라며 유성영화에 대한 부정적 의견을 남기기도 했다.

흩어져버리는 소리를 붙잡아둔다는 것은 쉬운 일이 아니었다. 이탈리아의 자연철학자였던 잠바티스타 델라 포르타Giambattista della Porta는 한쪽이 막힌 금속관에 말을 하고 마개를 빠르게 닫으면 그

소리가 남아 있을 거라고 믿었다고 한다. 지금 생각하면 재미있는 상상이 아닐 수 없다.

소리를 담아내는 기계의 시초는 1857년 에두아르 레옹 스콧 드 마르탱빌Edouard Leon Scott de Martinville이 발명한 포노토그래프phonau-tograph라고 알려져 있다. 이 기계는 통에 대고 소리를 내면 구리 진동판에 연결된 바늘이 원통에 감긴 먹종이에 신호를 긁는 원리로 만들어졌다. 그런데 문제는 소리를 녹음할 수는 있었지만 재생할 수는 없다는 것이었다. 이후 에디슨이 축음기를 만들어냈지만 영화 기술에서 적극적으로 사용되지는 않았다.

포노토그래프가 만들어지고 반세기가 훌쩍 지난 후에야 소리를 증폭시키는 기술과 함께 유성영화의 시대가 열렸다. 1910년 에디슨은 영화잡지『니켈로디언Nicklodeon』에서 다음과 같이 영화의 미래를 예언했다.

비록 완벽한 포노토그래프라는 환상을 달성하기 위해서는 사운드를 더욱 큰 소리로 재생해야 한다는 과제가 남아 있지만 연예계에서 활동사진의 미래는 활동사진과 포노토그래프가 조합된 형태가 될 것이다. 입체사진 역시 활동사진에 적용되어 더욱 두드러지게 될 것이다. 마지막으로 컬러 사진 기술이 도입되어 자연적인 색감과 색조를 영상에 재현해낼 것이다. 따라서 활동사진의 미래는 사물 본연의 색깔과 그것이 내는 소리를 동시에 자연스럽게 재현해내는 기술이 될 것이다.

에디슨은 유성영화, 컬러영화 그리고 3D 영화의 출현까지도 예측한 인물이었던 것이다.

처음 소리를 담아낸 영화는 1927년 워너브라더스가 만든 〈재즈 싱어The Jazz Singer〉이다. 그 이전에도 음악이 들어간 영화가 아예 없었던 것은 아니다. 1926년에 제작된 〈돈 후안Don Juan〉이라는 영화는 무성영화로 제작된 필름 위에 음악과 약간의 음향효과를 덧입혔다. 하지만 배우의 대사는 한마디도 들을 수 없었다. 대사가 필름을 통해서 나온 영화는 〈재즈 싱어〉가 처음이었다.

유성영화는 토키talkies 영화라고도 불렸다. 배우들의 대사가 영화에 삽입되었다는 의미를 강조하고자 붙인 명칭이다. 당시 유성영화의 등장은 대중에게 혁명적인 사건이었다. 하지만 모두가 환영한 것은 아니었다. 제작자들은 유성영화를 생각할 가치도 없는 것으로 치부했고, 저급하다고 평가했다. 그러나 〈재즈 싱어〉가 흥행에 성공하자 앞다투어 유성영화 제작에 뛰어들었다.

그런데 소리를 녹음한다는 것이 말처럼 쉬운 것은 아니었다. 무성영화 시대에는 대사가 필요하지 않았기 때문에 극의 전체적인 스토리라인과 신scene만 있으면 바로 촬영할 수 있었다. 디테일한 대사나 배우의 목소리 연기도 전혀 문제 되지 않았다.

하지만 유성영화 시대로 넘어오면서 배우들의 연기는 몸짓, 표정뿐만 아니라 목소리 톤과 뉘앙스에도 관여해야 했다. 기술적인 문제도 있었다. 녹음 기술이 지금처럼 발달하지 않았기 때문에 마이크에 대고 대사를 읊어야 했으며, 지향성 마이크라는 개념도 없었기 때문에 배우들의 액션도 자유롭지 않았다. 고개를 조금만 돌

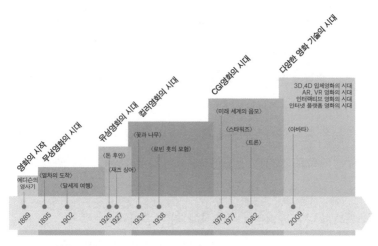

〔그림 5-2〕 **영화의 발전사**

려도 대사가 잘 녹음되지 않았기 때문이다.

그래서 초창기의 유성영화는 스토리상으로도, 기술적인 측면에서도 성공에 의구심을 가질 수밖에 없었다. 그러나 유성영화가 등장한 이후 영화는 더욱 많은 것을 담아낼 수 있는 미디어로 급속하게 발전했다.

움직임과 소리를 담아내는 데 성공한 영화는 이제 색에 관심을 가지기 시작했다. 영화에 색을 입히는 기술은 1900년대에 처음 시도되었다. 1904년에는 〈불가능한 항해 Le voyage à travers l'impossible〉라는 작품이 핸드페인팅으로 색을 입혔고, 이후 1922년에는 초록색과 붉은색의 컬러 필름을 합쳐서 색을 구현한 컬러영화가 등장했다. 그리고 1930년대 드디어 3원색의 영화가 선보였다.

최초의 올컬러 영화를 어떤 작품으로 보아야 하는지에 대한 의견은 분분하지만 3원색 기반으로 제대로 된 컬러 기술을 구사한

1932년 디즈니의 단편 애니메이션 〈꽃과 나무Flowers and Trees〉를 꼽는 사람들이 많다. 또 실사영화로서 컬러영화의 시초는 1938년 〈로빈 훗의 모험The Adventures of Robin Hood〉을 꼽으며, 영화사에서는 이 1938년을 진정한 의미의 컬러영화 시대가 열린 해라고 평가한다.

영화의 정체성을 뒤흔든 컴퓨터그래픽스

컴퓨터그래픽스, 즉 CG란 컴퓨터로 그림을 그리는 것이다. 애초에 그림을 그리는 작업은 라이브 액션 필름live action film, 즉 실사영화가 아니라 애니메이션 장르에서 주로 발전되어왔다. 당시 애니메이션은 실제 카메라로 촬영할 수 없는 스토리를 영화적 기술로 담아낼 수 있다는 장점 때문에 대중들의 관심을 한 몸에 받았다.

그런데 어느 순간부터 실사영화와 애니메이션의 구분과 경계가 무의미해지고 있다. 오늘날 특별한 의도가 있는 게 아니라면 CG 기술이 적용되지 않는 영화를 찾아보기는 매우 어렵다.

CG의 역사는 1960년대부터다. 에드윈 캣멀Edwin E. Catmull과 프레데릭 파케Frederic Parke은 물체의 질감을 나타내는 텍스처 매핑texture mapping이라는 기법을 고안했다. 그들은 왼손을 그대로 본뜬 오브제를 만들고 폴리건 작업을 진행한 후 이를 다시 디지털화해 CG로 재현했다. 그리고 손을 쥐었다 펴는 애니메이션을 완성했다. 이 작업물은 영화 〈미래 세계의 음모Futureworld〉(1976)에 그대로 삽입되었다.

1977년에는 조지 루카스George Lucas가 〈스타워즈Star Wars〉에서 CG 기술을 활용했다. 만약 지금 이 영화를 만들었다면 이 영화에 나오는 우주, 우주선, 스톰트루퍼, 츄바카, R2D2, 인간형 로봇인 C3PO 등 모든 것에 CG 기술을 활용했을 것이다. 하지만 당시에는 이것들 모두를 미니어처, 분장기술, 그리고 실제 로봇기술을 이용해서 찍었다. 이 영화에서 오직 '광선검'만이 CG 기술의 결과물이었다. 지금 보면 아무것도 아닌 것 같지만 당시에는 엄청난 기술이었다.

1982년, CG 기술 역사에 길이 남을 작품이 등장한다. 바로 〈트론TRON〉이다. 이 영화는 등장인물들의 얼굴만 빼고 나머지 모두를 CG로 그려냈고 이후에 이 둘을 합성한 방식으로 연출했다. CG가 특수효과의 보조수단이 아니라 영화의 서사를 이끌어가는 메인 아이디어로 사용된 것이다.

이후 CG 기술을 활용한 영화는 봇물 터지듯 등장했다. 〈터미네이터 2Terminator 2〉(1991)에서는 모핑 기법을 통해서 인물이 창살을 통과하는 모습을 구현했고, 〈쥬라기 공원Jurassic Park〉(1993)에서는 실제 공룡들이 살아 움직이는 것 같은 생생함을 전달할 수 있었다. 〈타이타닉TITANIC〉(1997), 〈매트릭스〉(1999), 〈해리 포터Harry Potter〉 시리즈(2001~2011), 〈반지의 제왕The Lord of the Rings〉 시리즈(2001~2003), 〈아바타〉 시리즈(2009, 2021)에 이르면서 CG 기술은 이제 영화적 서사를 전달하기 위해서는 절대로 떼놓을 수 없는 수준에 이르렀다. 국내에서도 〈쉬리〉(1999)를 시작으로 〈해운대〉(2009), 〈미스터 고〉(2013), 〈명량〉(2014), 〈신과 함께〉 시리즈

(2017), 〈백두산〉(2019) 등 많은 영화들이 뛰어난 CG 기술력을 뽐내고 있다. 특히 최근에는 CG 기술을 빼놓고는 아예 콘텐츠를 만드는 것 자체가 불가능한 일이 될 만큼 중요한 영역을 차지하고 있다고 말해도 과언이 아니다.

CG 기술의 발전은 영화의 정체성에도 변화를 가져왔다. 이른바 '키노아이kino-eye'에서 '키노브러시kino-brush'로 영화의 정체성을 바꿔놓은 것이다. 키노아이란 실제의 물리적 공간에서 일어나는 상황이나 사건을 그대로 카메라로 녹화하는 것을 의미한다. 이런 형태는 뤼미에르 형제 이후 실재하는 현상을 내러티브의 소재로 삼아 사진을 찍어내듯 재현하는 미디어로 영화를 자리매김하게 했다. 이른바 미학적인 의미에서 현실을 재현하는 미디어로서의 역할에 충실했던 것이다.

그런데 오늘날의 영화는 상상 속에 잠들어 있던 모든 소재를 시각화하는 미디어로 변화했다. 실제로 촬영하지 않는, 현실에 존재하지 않는 디지털 이미지를 편집을 통해 완벽하게 사진과 같은 이미지로 구현할 수 있게 되면서 이른바 키노브러시의 시대가 시작되었다.

예를 들어 1933년 영화 〈킹콩King Kong〉은 거대한 괴수 킹콩을 표현하기 위해 사람이 인형 탈 안에 들어가 연기해야 했다. 킹콩이 엠파이어스테이트 빌딩 꼭대기에 올라가는 장면을 찍기 위해 영화인들은 킹콩이 커 보이도록 비례를 맞춘 세트장을 만들었다. 그리고 실제로 인형 탈을 쓴 배우가 세트장에 만들어진 빌딩 꼭대기에 올라가 연기를 했고, 그것을 있는 그대로 카메라에 담았다. '키노아이'

〔그림 5-4〕 **1933년의 〈킹콩〉과 2005년의 〈킹콩〉**

방식이다.

　하지만 2005년 피터 잭슨Peter R. Jackson 감독에 의해 리메이크된 〈킹콩〉은 달랐다. 그는 킹콩 없이 〈킹콩〉을 찍었다. 킹콩과 교감을 나누는 여배우는 블루 스크린 앞에서 홀로 연기를 했고, 제작진이 촬영한 건 여배우뿐이었다. 킹콩은 CG 전문가에 의해 그려져 이화면에 합성되었다. '키노브러시' 영화다.

　레프 마노비치는 키노브러시 시대의 영화에 대해 다음과 같이 말한다.

> 과거 영화의 주요한 성격이었던 것들이 오늘날에는 수많은 기본 선택 사양 중 하나에 불과하게 되었다. 이제 우리가 가상적인 3차원의 공간으로 들어가서 스크린에 영사된 평면적인 이미지를 관람하는 것은 더 이상 유일한 선택 사양이 아니다. 충분한 시간과 돈이 있다면 컴퓨터에서 모든 것이 시뮬레이션 가능하며, 물리적 현실을 영화로 찍는 것은 한 가지의 가능성에 불과하다.[7]

그는 실사 이미지, 즉 라이브 액션을 담은 소재가 더 이상 영화를 구성하는 유일한 재료의 역할을 하지 않는다고 주장한다. 또 라이브 액션 녹화 필름이 일단 디지털화되고 나면, 이는 그래픽 툴로 만들어진 이미지와 동일하게 픽셀로 변환되기 때문에 이 둘을 구분하는 것 자체가 아무런 의미가 없다고 강조한다.

이제 전통적인 영화 제작에 쓰였던 라이브 액션 녹화 필름은 합성, 애니메이션, 모핑 등 부가작업을 위한 자료로 쓰이고 있다. 그 결과 필름은 사진의 고유한 시각적 사실주의를 유지하면서 과거 회화나 애니메이션에서만 가능했던 변형 가능성을 얻게 되었다.

마지막으로, 전통적인 영화 제작에서 편집과 특수효과는 확실하게 분리된 작업이었다. 과거 편집자들은 촬영된 필름 이미지의 순서를 매기는 일을 했고, 이미지 내용에 관해서는 특수효과 전문가들이 맡아서 진행했다. 하지만 오늘날 이런 업무 간의 경계는 완전히 무너졌다.

영화를 제작하는 프로세스도 재편되었다. 촬영, 편집, 합성, 믹싱이라는 선형적 과정은 이제 순서가 무의미해졌다. 촬영을 하면서 동시에 CG로 합성하기도 하고, 편집 역시 촬영 현장에서 즉각적으로 진행되기도 한다. 키노브러시 시대의 디지털 영화는 이러한 변화된 정체성을 반영하고 있다.

스펙터클과 내러티브의 충돌과 대립[8]

3D 입체영상물의 등장과 찬반 담론

영화 〈아바타〉의 등장은 영화 기술의 발전 중 가장 거대한 혁명 중 하나였다. 영화라는 미디어의 정체성을 180도 다른 방향으로 이끌어갔기 때문이다. 영화의 소재적인 측면, 제작 메커니즘, 하드웨어라고 할 수 있는 상영관의 시스템은 물론이고 관람의 행태까지도 완전히 변모시켰다. 촬영 장비의 변화, 배우들의 역할과 기능, 감독을 중심으로 영화 스태프들의 구성이나 영화 제작 파이프라인과 프로세스에도 많은 변화의 바람이 불었다. 영화는 시청각미디어를 넘어 인간의 모든 감각을 함께 활용하는 공감각의 미디어가 되어가고 있다. 영화는 볼거리를 제공하는 미디어에서 경험하는 미디어로 새롭게 태어나고 있다.

경험하는 미디어의 중심에 있는 3D 입체영상물은 인간의 시각

시스템을 이용한 감각적이고 인지적인 결과물이다. 인간의 눈은 좌우 두 개이다 보니, 물체를 볼 때 두 눈 사이의 거리만큼 약간 다른 시야를 보게 되는 현상을 경험한다. 손을 뻗어서 손가락 끝을 바라봐보자. 왼쪽 눈을 가리고 오른쪽 눈으로만 볼 때, 그리고 반대로 오른쪽 눈을 가리고 왼쪽 눈으로만 볼 때 손가락의 위치가 달라져 있는 것을 경험할 수 있다. 이런 위치의 변화는 우리 두 눈 사이가 평균 6.5cm 정도 떨어져 있기 때문에 느낄 수 있는 것이다.

왼쪽 눈과 오른쪽 눈은 서로 초점을 번갈아 맞추면서 대상체의 위치를 계속 조절한다. 그 결과 대상체가 하나로 보이게 되는데, 그 과정에서 깊이와 원근감을 느낄 수 있다. 3D 입체영화는 이러한 인간 눈의 원리를 3D 입체영상물에 적용시킨 결과라 할 수 있다. 일종의 빛의 간섭 원리에 기반한 첨단기술의 산물이다.

초창기 3D 입체 기술은 상이 맺히는 위치와 초점거리가 일치하지 않는다는 문제 때문에 시각에 피로감을 불러일으켰다. 하지만 오늘날 이 기술적 문제는 영상물을 보는 데 문제가 없을 정도로 극복된 상태이다. 문제는 콘텐츠다.

3D 입체영상물을 영화 〈아바타〉 때문에 개발된 기술로 인지하기도 하지만, 사실은 꽤 오래된 기술이다. 1800년대 중반부터 사진이나 그림을 입체적으로 볼 수 있는 장치들이 개발되고 있었다. 그리고 1922년에는 최초의 상업용 3D 영화인 〈사랑의 힘The Power of Love〉이라는 영화가 상영되었다. 당시 3D 영화는 영사기를 두 대 써서 영상의 원근감과 깊이감을 재현해냈다고 한다.

1960년대에 이르러 3D 입체영화는 활발하게 제작되었다. 아치

오보러Arch Oboler 감독은 1952년에 〈브와나 데블Bwana Devil〉이라는 3D 영화를 만들었다. 이 영화는 20세기 초 영국령 동아프리카를 배경으로 수천 명의 근로자들이 아프리카 최초의 철도인 우간다 철도를 건설하는 현장을 배경으로 이야기를 펼친다. 아무것도 없는 불모지에 철도를 건설하려고 하는데 한 쌍의 사자가 등장해서 그들을 방해한다. 무방비로 사자의 공격에 당해 상처를 입는 사람들도 생긴다. 보다 못한 건설사는 세 명의 사냥꾼을 보내 사자를 사살하기로 한다. 그 와중에 위험에 빠지기도 하지만 결국은 사자를 죽여 아내에게 용맹함을 드러낸다는 스토리의 영화다.

이 영화에서 3D 기술은 주로 사자가 갑자기 튀어나오거나 생사를 건 전투를 하는 액션 신 등에서 활용되었다. 〈브와나 데블〉과 같은 영화뿐 아니라 이 당시에 등장했던 영화들은 주로 부분적으로 3D 기술을 활용했다. 〈죠스Jaws〉(1975)는 모습을 드러내지 않던 상어가 갑자기 수면 위로 튀어나오는 장면을 보여줄 때, 앨프리드 히치콕Alfred Hitchcock의 영화 〈다이얼 M을 돌려라Dial M for Murder〉(1954)는 급작스럽게 울리는 전화벨 소리를 시각적으로 확대시켜서 보여줄 때 이러한 기술을 사용해 관객을 주목시켰다. 2005년에 제작된 호러 스릴러 장르 영화인 〈하우스 오브 왁스House of Wax〉에서는 화재가 나는 장면, 그림자가 튀어나오는 장면 등에서 3D 기술을 적극적으로 사용하고 있다.

하지만 3D 입체영상물은 여러 가지 측면에서 문제점이 계속 발생했다. 소프트웨어적 측면에서는 3D에 어울리면서도 3D 효과를 잘 드러낼 수 있는 적합한 스토리텔링을 찾지 못했다. 또 하드웨어

적 문제는 더 컸다. 3D 디스플레이의 낮은 해상도와 입체 안경이 주는 눈의 피로 현상으로 관객들의 호응을 받지 못한 것이다. 그렇기 때문에 이 기술은 주로 테마파크용 중단편 영화를 제작하고 개봉하는 데 활용되었다. 그러다가 2009년 영화 〈아바타〉 이후 급성장한 것이다.

기술 진보에 의한 제작환경 개선, 신규 디바이스 개발, 3D 프린터, 교육 및 의료 분야, 통신, 방송 분야 등 다양한 분야에 입체 기술을 적용한 사례들이 늘어나면서 관람형 영화에서 경험형 영화로의 변모가 시작되었다.

그렇다고 해서 모든 사람들이 3D 입체영화의 가능성을 긍정적으로 바라본 것은 아니다. 〈브와나 데블〉의 감독 아치 오보러는 "3D 영화는 현실의 리얼리티를 적극적으로 묘사할 수 있기 때문에 매혹적일 수밖에 없다."[9]라면서 3D 입체영화의 가능성을 긍정적으로 평가했지만, 3D 기술을 가장 적극적으로 활용할 수 있는 영역인 애니메이션 전문가인 월트 디즈니 스튜디오의 로버트 뉴먼Robert Neuman은 "3D 입체 기술이 제공하는 스펙터클이 내러티브와 상관없이 기계적인 상태로 관객의 관심을 끌기 위한 일종의 술책으로 활용되었기 때문에 3D 입체영화는 실패를 거듭했다."[10]라고 혹평하기도 했다.

영화이론가 앙드레 바쟁 역시 "영화의 발전을 기술적인 발견에 집중해서 설명하는 것은 바람직하지 않다. 영화는 관념론적인 현상이고 상상과 창의의 산물이다. 심지어 영화 기술을 선도하는 이들 역시 과학적 정신의 영향을 받은 것이 아니라 기술적 발견 이전에

존재하는 그들의 창조적 관념이 우선이고, 다만 이 관념을 근사하고 복잡화한 형으로, 즉 과학 결과물로 실현시킨 것뿐이다. 즉, 고도의 테크놀로지가 구현해내는 스펙터클 효과는 분명 관객들에게 예기치 않은 경험을 부여한다는 점에서 의미가 있지만, 상대적으로 영화의 본질이라 할 수 있는 내러티브를 방해한다는 측면에서 부정적이다."[11]라는 논지를 펼쳤다.

충격적인 경험을 관객에게 선사했던 영화 〈아바타〉도 이 담론에서 자유롭지 않았다. 3D 입체영화를 기술적·산업적 측면에서 뉴미디어의 한 축으로 새롭게 자리매김하는 데 크게 기여했다는 점에서 영화사의 획기적인 혁명으로 〈아바타〉를 극찬하는 사람들이 많았지만, 일각에서는 "볼거리는 있지만 생각할 거리가 없는 영화"라면서 〈아바타〉의 내러티브를 혹평했다.

3D 입체영화 기술이 영화의 영상 문법, 사운드 디자인 그리고 영상미학을 바꾸는 데 일조했다면서 그 가치를 지속적으로 연구할 필요가 있다는 주장도 있고, 풍부한 볼거리에도 불구하고 영화적 이야기가 너무 뻔하고 익숙하고 단조로운 구조를 가지고 있어서 의미 있는 스토리텔링 작품은 아니라는 주장은 그야말로 영화 발전사에 등장하는 내러티브와 스펙터클의 충돌과 대립의 단면을 그대로 보여주고 있는 것 같다.

스펙터클과 내러티브

영화 발전의 역사는 내러티브와 스펙터클의 충돌과 대립으로 이루어졌다고 해도 과언이 아니다. 영화는 그 등장부터 스펙터클과 내러티브의 충돌이었다. 생각해보자. 동영상의 출현 자체가 놀라움과 충격이었다. 1분도 안 되는 영상들을 보기 위해서 관객들은 그랑 카페를 찾았다.

이렇게 이미지를 움직이는 기술로 볼거리를 제공했던 영화는 사운드를 추가하고, 규모와 해상도를 키우는 데 집중했다. 이른바 지속적으로 볼거리를 제공하려고 애쓴 것이다.

영화를 통해서 보게 되는 놀라운 정경 그리고 영화를 통해 관객이 받게 되는 충격 등을 가리켜 스펙터클이라고 한다. 스펙터클이라는 말은 19세기에 들어와서 '구경거리'라고 하는 관념에 의해 탄생했다. 스펙터클이 영화의 발전과 깊은 관계가 있다는 것은 영화가 다른 어떤 감각보다 시각적인 감각과 긴밀하게 연결되어 있음을 전제로 한다.

철학자인 질 들뢰즈Gilles Deleuze에 따르면, 스펙터클은 '주체가 스스로 참여해서 마치 자기 행위를 통해서 현실을 재현하는 것처럼 경험하게 만드는 것'이다. 일상을 체험하는 자가 평소와 다르게 좀 더 강력하고 자극적인 형태의 것을 느낄 때 그것은 스펙터클이 될 수 있다. 즉, 새로운 사건을 체험하고자 하는 욕구가 바로 스펙터클인 것이다.[12]

영화는 스펙터클 경험을 부여하는 방법으로 영사 기술의 발전을

택했다. 영화를 '시네마 장치', '시네마-기계', '상상적인 것의 테크닉' 혹은 '역사적이고 문화적인 형식으로서의 테크놀로지'라고 명명하는 것도 모두 스펙터클을 추구하는 영화의 비전과 관련이 있다.

그런데 한편으로 영화는 이런 스펙터클만 추구하는 것은 아니다. 무성영화에서 유성영화와 컬러영화를 거쳐 좀 더 선명한 화질과 큰 영상을 추구하던 영화는 할리우드 영화 시대에 접어들면서 시각적인 충격보다 안정적인 내러티브가 영화의 본질이라는 주장을 하는 담론들을 마주하게 된다. 이런 주장은 시각적인 충격에 만족을 느끼기보다는 어떤 이야기가 영화를 통해 펼쳐질지에 더 관심을 가져야 한다는 의견에 귀를 기울인다. 이들의 담론 저변에는 스펙터클이 갖는 한계가 담겨 있다.

새로움은 익숙해지기 마련이다. 들뢰즈의 말처럼 새로운 사건을 체험할 때 스펙터클이 발생하는 것이라면 영화를 통해 매번 놀라움과 충격을 선사하기란 여간 어려운 일이 아닐 수 없다. 나이아가라 폭포를 처음 보는 사람에게는 그것이 엄청난 스펙터클로 다가오겠지만 폭포 옆에서 매일 장사를 하는 상점 주인에게는 그냥 일상의 순간일 것과 같은 맥락이다.

따라서 고전 할리우드 영화 시대의 영화인들은 새로운 감각의 추구가 아니라 완성된 영화적 서사 구조를 만드는 일에 총력을 기울였다. 그리하여 아크 플롯이라든가 영웅의 12단계, 플롯 이론이나 모티프 이론, 장르 법칙 같은 서사 구조가 이 시기에 완성된 것이다.

이후 디지털 기술이 발전하면서 영화는 CG 기술을 영화에 도입

하고 또다시 스펙터클을 추구하게 된다. 다만 그 이전과 다른 점이 있다면, CG 기술은 단순히 스펙터클만을 추구하는 데 그치지 않고 지금까지 영화가 담아내지 못했던 내러티브를 재현하면서 조화롭게 표현하려고 애쓴다는 점이다.

3D 입체영화 기술도 마찬가지다. 실제로 〈아바타〉의 제임스 캐머런 감독은 이 시나리오를 2000년대 이전에 완성했다. 다만 기술적으로 시나리오를 구현하는 것이 어렵다고 생각했기 때문에 책상 서랍에 고이 간직하고 있었을 뿐이다. 내러티브를 구현할 수 있는 수준으로 영화 기술이 발전하자 시나리오를 꺼내 스펙터클을 가미한 것이다. 이른바 스펙터클과 내러티브의 대립과 충돌의 역사는 디지털 기술이 도입된 이후 조화를 추구하면서 시너지를 만들어가고 있다.

3D 입체영화의 존재론과 세 가지 패턴

영화는 '있는 대상을 복제 혹은 재현해낼 것인가 아니면 신화적이고 환상적인 대상을 창조할 것인가' 하는 문제를 중심으로 대립각을 세우면서 발전해왔다. 복제와 재현 양식은 리얼리티를 추구하는 영화의 탄생과 맥을 함께했고, 신화적이고 환상적인 대상을 창조하고자 하는 영화의 양식은 산업적이고 대중적인 영화의 발전과 궤를 함께했다. 움직임을 촬영하고 그것을 기록하는 미디어로서의 영화는 고전적인 의미에서 현실 이미지와 기존의 표상들에 대한 재생산, 즉 반영의 산물로서의 사진의 계보를 잇는 기록영화, 탐험

을 기록하는 원정영화 그리고 제2차 세계대전 이후 르포르타주 영화의 보급으로 그 명맥을 이어갔다.

그러나 이런 영화의 흐름은 산업화까지 관심을 확장하기에는 역부족이었다. 그들은 다만 현실을 얼마나 정확하게 기록하는가, 얼마나 똑같이 재현해내는가라는 '리얼리티'만을 강조했기 때문이다. 조르주 멜리에스가 영화에 환상성을 부여하면서 영화는 인간의 꿈을 실현해줄 미디어로 자리매김하게 되었다.

영화 발전의 대표적인 두 흐름이라 할 수 있는 이 양상은 영화적 기술이 고도화되면서 기존의 논의가 무색해질 만큼 그 경계가 희미해져갔다. 무엇보다 영화 연구자들은 영화의 리얼리티를 구체화하기 위한 양식 중 하나인 재현이 이미 환상성이라는 것을 포함하고 있는 개념이라면서 새로운 의견을 이론화하고 있다.

재현은 기본적으로 제한된 맥락에서 어떤 것을 대신하는 대표자를 세우는 과정을 말한다. 그러나 특수한 장르인 기록영화를 제

〔표 5-1〕 **영화 발전의 두 흐름**

키노아이Kino-eye	**키노브러시**Kino-brush
• 있는 대상을 복제 혹은 재현	• 신화적이고 환상적인 대상을 창조
• 사진의 계보를 잇는 기록영화 • 탐험을 기록하는 원정영화 • 제2차 세계대전 이후 르포르타주 영화	• 인간의 상상력을 영상으로 구현해주는 영화 • 조르주 멜리에스 이후
• 리얼리티의 추구 • 현실을 얼마나 정확하게 기록, 저장, 재현하는가	• 환상성의 추구 • 인간의 판타지를 얼마나 현실감 있게 보여주는가
• 산업화에 무관심	• 산업화가 목표

외하고는 영화는 카메라로 대상을 촬영하는 순간부터 구조화fram-
ing가 진행된다. 영화에서의 재현은 이미 실재를 왜곡하고 있고, 관
객으로 하여금 제작자의 의도와는 상관없이 텍스트를 재해석할 수
있는 기회를 부여하고 있다.

영화학자인 자크 오몽Jacques Aumont은 이를 '재현적 환상'이라고
말한다.[13] 그는 기본적으로 인간이 이미지를 파악하는 방식에는 언
제나 환상이 개입한다는 점을 지적한다. 재현되는 이미지가 실재적
인 것일 때에도 그것을 해석하는 과정에서 이미 환상이 개입한다
는 것이다.

> 환상이란 이미지가 아닌 다른 것과 이미지 사이의 완전히 그릇된
> 혼동이며 지각상의 오류이다. 인간은 이미지를 파악할 때, 특히
> 실제의 대상을 대체한 이미지의 경우에는 사회적으로 합일된 의
> 식적인 환상을 개입시킨다.

특히 영화 이미지는 다른 재현적인 예술의 형태보다 훨씬 더 강
력한 환상을 생산해낸다. 이는 영화의 주제나 표현 양식과는 상관
없는 일이다. 몇몇 영화학자는 영화가 상영되는 상영관의 환경 자
체가 영화에 몰입되도록 강제하고 있기 때문에 영화가 상영되는
제한된 시간 동안 지각적이고 심리적인 조건들이 성립하기 쉽다는
점을 들어서 영화의 환상 효과를 설명한다.

반면 자크 오몽은 이를 '보이는 것이 실재 자체라고 믿는 것이
아니라 보이는 것이 실재 안에 존재하였으며 또 존재할 수 있었다

고 믿는 데서 오는 결과'라고 설명한다. 이런 점에서 3D 입체영화는 재현적 환상을 만들어내는 핵심 콘텐츠로 각광을 받고 있다. 3D 입체영화에 완전한 리얼리즘도 아니고 완전한 스펙터클도 아닌 독특한 미학이 만들어지고 있는 것이다.

3D 입체영화는 평면의 스크린에 입체적 시각 환상을 만들어내어서 관객의 주의집중과 몰입을 유도하고 새로운 공감각적 경험을 유발시킨다. 뿐만 아니라 관객들로 하여금 이미지와 분리된 자아가 아닌 이미지 내에 공존한다는 현존감presence을 느끼게 한다.

실제로 3D 입체영화에서의 사건들은 관객과 일정한 거리를 두고 스크린 너머에서 일어나는 것이 아니다. 관객들은 좌우에서, 위아래에서 손에 잡힐 듯한 오브제들을 경험하면서 체감적으로 극중 캐릭터들 사이에 자신이 존재한다고 느끼고 종종 캐릭터들과 관계하는 오브제들과 직접적으로 상호작용한다고 느낀다. 그리고 여기서 한 걸음 더 나아가서 3D 입체영화는 촉각적 극현존이라는 환상을 만들어낸다.

촉각적 극현존의 환상은 실제 촉감과는 아무런 상관이 없는 은유적 표현이다. 극장에서 돌출된 이미지들은 마치 그것을 만지거나 잡을 수 있는 것처럼 존재한다. 이는 기존의 원근법적 시뮬레이션이 소멸하고 새로운 3D 입체화의 법칙에 따라서 재배열된 공간의 법칙에서 비롯된다. 관객들은 실질적으로 감각을 사용하는 것은 아니지만 공감각적 물질성으로 콘텐츠를 향유하고 경험한다. 즉, 3D 입체영화는 Z축으로 이미지를 돌출시켜서 관객에게 시각적 차원의 스펙터클을 전달하는 데 집중하고 있는 것이다.

기술적 깊이감을 스토리텔링하는 세 가지 패턴

그렇다면 3D 입체영화는 기술적 깊이감을 스토리텔링하기 위해 어떤 법칙들을 따르고 있을까? 기술적 깊이감의 의례적 사용은 다음의 세 가지 패턴으로 정리할 수 있다.

첫째, 스릴의 사용이다. 이는 3D 입체영화가 실재감과 현존감을 강화해서 관객들의 몰입의 효과를 극대화시키려는 결과 때문에 비롯된다. 흔히 말하는 액션 신에서 관객이 느끼는 스릴은 스펙터클한 이미지와 더불어 체험적 몰입을 유도한다. 장르적으로도 액션이나 공포, SF 판타지 같은 유형이 3D 입체영화에서 각광을 받는 이유도 바로 여기에 있다. 1950~1960년대 초창기 3D 입체영화가 주로 어드벤처나 호러 등의 장르영화였음을 떠올려보면, 체험적 몰입감을 추구하려는 3D 입체영화의 본질을 이해할 수 있다.

세부적으로는 캐릭터의 점프 신 등 구조물을 의도적으로 수직으로 보이게 하는 연출이나 캐릭터가 던진 물체가 화면 밖으로 날아오게 하는 연출, 폭파 신에서 물체들이 내 주변으로 날아오는 연출, 슬로모션 등의 사용으로 유형화할 수 있다. 특히 내러티브와 상관없이 시각적인 강조를 해야 하는 장면에서 화면 밖으로 튀어나오는 느낌의 파티클 사용은 관객들로 하여금 놀람과 긴장감을 느끼게 하는 대표적인 효과다.

2010년 개봉한 영화 〈스텝 업 3D Step Up 3D〉는 소재와 장르적인 측면에서 독창적인 내러티브보다는 스펙터클을 지향하는 스토리텔링에 훨씬 더 적합하다. 스토리는 매우 단순하다. 미국 뉴욕의 댄

스크루 해적의 리더 루크는 거액의 상금이 걸린 세계 최고의 댄스 배틀을 준비한다. 거리에서 춤꾼을 만나 자신의 팀으로의 합류를 권유하는 루크가 하나둘씩 멤버를 모으면서 벌이게 되는 댄스 장면은 3D로 나타내기에 너무나도 적절했다. 화면의 X축과 Y축 그리고 Z축을 자유롭게 이동하면서 춤을 추는 캐릭터와 입체 효과를 극대화하기 위해서 물이나 옷 등의 소품들을 활용하는 스토리텔링은 스펙터클 중심의 스토리텔링의 전형적인 모습이라고 할 수 있다.

둘째, 인물의 강력한 힘을 묘사하고자 할 때에도 3D 입체 기술이 사용된다. 이 경우 영화는 인물 개인의 강력한 힘 혹은 영웅적 면모를 묘사하거나 군중 신과 같은 장면에서 군중의 힘을 위협적으로 보여주기 위해 이러한 기술을 사용한다. 그리고 이런 3D 입체 기술의 사용은 이 인물이 관객이 주목해야 하는 중요한 인물임을 강조하는 역할도 함께 수행하고 있다.

그 대표적인 예가 바로 김용화 감독의 〈미스터 고〉다. 이 영화의 내러티브가 펼쳐지는 대표적인 공간은 야구장이다. 야구장이라는 공간은 규모 면에서 다른 어떤 공간보다 압도적이다. 엄청난 관객이 가득 찬 넓은 공간, 무엇보다 정적인 공간이 아니라 공과 인간의 움직임을 예비하는 동적 공간이라는 성격이 3D 입체 효과를 표현하기에 적당했다. 공간을 가로지르는 다양한 액션들을 예상할 수 있는 곳이고, 그에 따라 이야기적 공간을 근경, 중경, 후경 등으로 다양하게 세분화시켜서 심도 깊은 입체화가 가능하기 때문이다.

특히 〈미스터 고〉의 주인공은 인간보다 두세 배는 큰 고릴라다. 고릴라라는 신체적 사이즈만큼이나 엄청난 힘을 가지고 있기 때문에

그의 손에서 휘둘러지는 공과 배트가 관객석으로 날아가는 환영을 재현하는 데 이 기술이 효과적이었던 것은 말할 필요도 없다.

3D 입체영화에서 〈이상한 나라의 앨리스Alice in Wonderland〉(2010), 〈개구쟁이 스머프The Smurfs〉(2011), 〈토이 스토리〉, 〈걸리버 여행기 Gulliver's Travels〉(2010) 등과 같이 다양한 크기의 등장인물들이 등장하는 경우가 많은 까닭 역시 두 그룹의 대비되는 크기를 한 화면에 담아냄으로써 점유하는 공간의 차를 더욱 유별하게 만들어주는 효과를 만들기 위함이다.

반면 〈슈퍼배드Despicable Me〉(2010)는 수많은 미니언들을 등장시켜서 그들의 움직임으로 화면을 역동적으로 만들어준 사례라고 할 수 있다. 군중 신의 3D 입체 효과는 주인공 캐릭터들뿐 아니라 그들 주변 미니언들의 작은 움직임들을 생동감 있게 살려준다. 이는 미니언들의 지하 공장 신이나 대형마트 신, 유원지 열차 신과 같은 경우에도 두드러지게 나타난다. 이들 신은 스토리 진행상 크게 중요하지 않지만 다이내믹한 3D 효과의 오락적 요소를 극대화시킬 수 있다는 점에서 유의미하다.

기술적 깊이감을 스토리텔링하기 위해서 인물들의 감정 몰입이나 의사소통 등의 대화 신에서도 3D 입체 효과를 사용한다. 실질적으로 이 유형은 앞선 두 유형과 달리 정적인 스토리텔링을 유도하는 부분이다. 인물 내면의 세계를 표현하거나 대화를 통해 감정의 변화를 알아차릴 수 있게 하는 전개로, 구성상 관객의 집중력을 잃을 수 있는 구간에 해당한다. 이런 부분에서 배경의 심도나 카메라의 연출, 3D 효과를 사용해서 동적 스토리텔링이 부여하는 긴장감

과 몰입 그리고 집중력을 부여하려는 것이다.

이런 부분에서는 주로 오버 더 숄더 숏over the shoulder shot에서 어깨 너머의 배경을 여러 레이어로 보여주면서 심층적 깊이를 추구하는 연출이 많이 쓰인다. 혹은 집중해야 하는 인물에게 초점을 부여하고 전경이나 후경의 위치를 약간 무시하더라도 중요한 인물을 선명하게 처리하는 효과를 지향한다.

그런데 이와 같은 3D 효과는 너무 많은 레이어의 설정으로 마치 팝업북처럼 모든 이미지들이 선명하게 정보를 전달하고 있어서 오히려 관객에게 무엇에 집중해야 할지 모르겠는 혼란을 주기도 한다. 특히 관객과 가까운 근경의 디테일에 비해 후경에 초점을 맞추는 경우에는 오히려 입체 효과가 떨어지기도 하고, 넓은 전경의 장면을 표현하거나 속도감을 나타내는 라이딩 장면 등은 빈번히 반복되어 너무 패턴화된 영상 문법으로 스펙터클을 느끼기에 부족하다는 지적도 있다.

생소한 소품들의 입체감을 살리느라 정작 내러티브 전개와 결합된 스펙터클을 지향하지 못하는 문제점 또한 지적되고 있다. 이제 관객들은 앞서 살펴본 세 가지 패턴에서 등장하는 3D 입체영화 기술에 식상함을 느끼고 있다. 3D 입체영화에서 기술적인 깊이감을 통해 스펙터클을 구사하려 했던 시대는 이제 지나갔다고 해도 과언이 아니다. 이제는 전형적인 패턴을 떠나서 새로운 변혁기를 맞이해야 하는 단계에 접어들었다.

네오 스펙터클 스토리텔링[14]

3D 입체영화 스토리텔링의 특징

3D 입체영화 스토리텔링의 특징은 크게 세 가지로 정리할 수 있다. 첫째, Z축의 등장과 이야기 공간의 재편성, 둘째 입사식 모티프의 변형, 셋째, 사유적 깊이감을 강조하는 내러티브의 구조다.

먼저 3D 입체영화 스토리텔링의 특징인 Z축의 등장과 이야기 공간의 재편성에 대해 알아보자. 3D 입체영화는 X축과 Y축으로만 구성되었던 스크린에 Z축을 추가시켜서 이야기적 공간을 확장, 재편성하고 있다. 파노라마적인 눈으로서 Z축은 연극적 유산에 의존해왔던 지금까지의 영화 프레임에 대한 모든 논의를 무너뜨리고 무한 캔버스 혹은 뷰 프레임 view frame의 다양성을 통해 3D 입체영화의 새로운 영상문법과 미장센을 창출해낸다.

애초 영화 스크린은 연극 무대 중 프로시니엄 proscenium 무대를

모방하면서 발전해왔다. 프로시니엄 무대는 무대 앞쪽을 아치형으로 뚫어서 그 뚫은 곳을 통해 무대를 바라보게 하는 기본 형태를 말한다. 이 무대의 가장 큰 특징은 관객을 무대 앞쪽에만 자리하게 했다는 데 있다. 고대 원형극장과는 차별화되게 무대와 관객석에 서로 상반된 방향성을 제시한 이 무대는 관객과 무대를 분리시키고 그 경계에 '제4의 벽the fourth wall'이라고 하는 가상의 벽을 만들어내는 데 성공했다. 관객은 이 벽을 뛰어넘을 수 없다. 그렇기 때문에 벽 뒤에서 일어나는 사건에 참여할 수 없는 수동적인 입장을 자연스럽게 부여받는다.

프로시니엄 무대 디자인의 전통을 그대로 반영한 영화 역시 스크린이라고 하는 실질적인 장막을 통해 관객과 콘텐츠를 분리시켜 왔다. 영화적 이야기는 스크린을 중심으로 관객의 반대쪽 방향, 즉 스크린 뒤쪽에서 무한대로 뻗어나가도록 디자인되어 있다. 특히 이 세계는 원근법에 기초하였기 때문에 관객은 스크린 너머에 존재하는 세계에 대한 공간적 환각을 가질 수 있다. 평면이 아닌 입체적인 공간으로 착각하는 것이다.

이 공간적 환각은 실제 그 자리에 없는 대상을 마치 그곳에 있는 것처럼 보이게 하는 일종의 환영을 만들어내는 수법에 의해 만들어졌다. 그런데 3D 입체영화의 등장은 이제까지 스크린 뒤쪽에 새겨졌던 모든 이미지들의 방향성을 변화시킨다. 배경과 캐릭터 그리고 오브제는 스크린을 뚫고 관객을 향해 돌출되어 나오기 시작한다. 한 방향으로 이미지를 투사하던 영화는 이제 음각과 양각이라고 하는 양방향으로 이미지를 투사하게 됨에 따라 더 많은 정

프로시니엄 무대

무대

관객

〔그림 5-5〕 **프로시니엄 무대**

보를 담아서 관객에게 새로운 경험을 창출하기에 이르렀다. 양각
으로 돌출된 이미지들은 이야기적 공간을 근경, 중경, 후경으로 재
편시켰고, 근경에 놓이는 오브제들은 관객의 시선을 좌우로 확장
시키는 데 성공했다. 관객들 사이사이에 오브제들이 함께 존재하
게 된 것이다.

이미지들 사이에 관객을 위치시킨다는 것은 관객으로 하여금
제4의 벽 영역을 소멸시키고 이미지 바깥이 아니라 이미지 내에 함
께 공존하는 경험을 유발하는 결과를 가져온다는 것을 뜻한다. 따라
서 관객은 그들을 둘러싸고 있는 이미지와 상호작용하면서 허구적
세계인 영화적 세계를 적극적이고 체험적으로 받아들이게 되었다.

이야기적 공간의 재편성은 3D 입체영화가 시작되면서 현실화
되었다. 대부분의 3D 입체영화는 로고 타이틀로부터 약 5분간 진

행되는 프롤로그 부분을 통해서 입체감을 집중적으로 드러내고 있다. 초반 5분간의 스토리텔링 전략은 관객들에게 이 영화의 존재 가치를 충분히 어필하면서 집중력과 몰입을 강조하기 위한 것이다.

앞서 살펴보았던 〈스텝 업 3D〉의 예를 들어 자세히 설명해보면, 영화는 신입생이 되어서 기숙사에 들어가는 주인공의 모습에서부터 시작된다. 3D 입체 효과는 시작부터 진행되는데, 다중 레이어를 활용하여 기숙사 앞 광장을 근경, 중경, 후경으로 나눈다. 걷고 있는 사람들, 관객의 근경에 놓여 있는 나뭇가지, 관객을 향해 날아오는 비눗방울, 하늘 위로 날아 올라가는 풍선 등 각각의 깊이에 위치한 이미지들은 관객들로 하여금 새로운 이야기적 공간으로 들어왔음을 알려주는 역할을 충실하게 수행하고 있다.

〈이상한 나라의 앨리스〉의 경우도 유사하다. 이 영화는 흔히 장편 영화가 그러하듯 이야기의 주요 배경이 될 공간의 전경을 보여주면서 시작한다. 특히 깊은 심도와 디테일한 연출로 도시의 전경을 롱테이크로 보여주는데, 도시는 이미 구성적으로 겹겹의 레이어로 나눌 수 있는 성질의 것이기 때문에 보다 자연스럽고 심도감 있는 입체 효과를 만들 수 있는 장점이 있다.

이후 인물이 등장하는 두 번째 신에서는 대화를 나누고 있는 남자들과 악몽을 꿨다고 말하는 앨리스가 서 있는 위치가 마치 다른 공간인 것처럼 느껴질 정도로 깊은 심도를 단계적으로 사용한다. 이런 오브젝트의 배치는 관객들로 하여금 확실한 입체감을 느끼게 해준다.

3D 입체영화 스토리텔링의 두 번째 특징은 입사入射식 모티프

와 그 변형이다. 애초 영화는 스크린을 기준으로 현실세계와 비현실세계, 영화 밖의 세계와 영화 속 세계로 양분화된 공간성을 유지해왔다. 전통적인 공간의 이분법은 관객들로 하여금 현실세계와 영화 속 세계를 다르게 인식시키기에 충분한 역할을 했다. 그런데 3D 입체영화가 등장하면서 견고하게 수십 년간 이어져 내려온 이 공간의 이분법이 무너진 것이다. 경계는 무의미해지고 관객이 경험하던 환영은 현존하는 실체로 변해버렸다.

문제는 제4의 벽이 허물어지면서 관객이 경험하게 되는 이미지의 세계가 관객들에게 심리적 혼란과 몰입의 파괴를 불러온다는 데 있다. 관객은 현실과 영화적 세계를 구분할 수가 없게 된다. 그렇기 때문에 심리적으로 불안하고 이야기적 몰입이 파괴되는 경험을 떨쳐버릴 수가 없다. 이런 문제는 기존 2D 영화에서는 경험할 수 없었던 양상이다.

제4의 벽으로 존재하는 이분법 논리에 충실했던 2D 영화의 스크린은 투명한 벽과 같은 존재였다. 바라볼 수 있는 있지만 들어갈 수는 없는 세계 말이다. 기존 영화의 세계는 현실을 살고 있는 관객들이 개입할 수 없는, 이동 불가능하며 합일 또한 불가능한 세계였다. 안과 밖의 두 세계가 분리되어 있다는 것은 두 세계에 존재하는 주체 모두에게 안정적인 세계를 유지하고 보장하게 해준다. 그들은 각자의 세계에 충실하게 반응하기만 하면 되기 때문이다. 두 세계의 경계는 분명하기 때문에 서로 침범할 일도 생기지 않고 서로 영향을 주고받지도 않으면서 자신의 세계를 잘 지킬 수 있다.

그러나 문은 좀 다르다. 문 역시 벽과 마찬가지로 내부 세계와

외부 세계를 분리시키는 경계의 역할을 한다. 하지만 문은 언제고 넘을 수 있는 성질의 것이다. 그리고 그 문을 넘어서면 그 주체는 언제든 새로운 세계로 자신을 통합시킬 수 있는 가능성을 가지게 된다.

투명한 벽 또한 창의 개념으로서 작동했던 영화 스크린은 3D 입체영화 시대의 도래 이후 문의 개념으로 변화를 꾀하기 시작했다. 그리고 이런 개념 변화는 스크린과 관객이 분리되어 있긴 하지만 내러티브가 시작되면서 분리된 경계를 무너뜨리고 영화적 세계로 전이 혹은 통합되는 양상으로 전개되었다.

문제는 관객이 이 과정을 경험하면서 혼란을 경험하게 된다는 것이다. 경계를 넘어 다른 세계로 통합된다는 것은 이전의 하나가 사라지고 다른 하나가 부활하는 것을 의미한다. 그렇기 때문에 사실상 이것은 매우 위험한 행위라 할 수 있다. 전통적으로 영역을 통과할 때에는 문을 여는 의례적 행위를 통해 혼란을 완충시키는 스토리텔링이 필요했다. 일종의 통과의례가 바로 그것이다.

관객들은 3D 입체영화를 경험하면서 관객석을 향해 돌출된 이미지들이 나의 세계에 진짜 속해 있는 것인지 아니면 영화적 세계에 속해 있는 것인지에 대해 혼란을 경험한다. 따라서 영화는 관객으로 하여금 현실과 가상이라고 하는 문지방을 넘게 할 것인지 말 것인지를 결정해야 한다. 이를 위해 3D 입체영화에서는 입사식 모티프를 활용하여 통과의례와 같은 기능을 수행하려고 한다.

예를 들어 〈이상한 나라의 앨리스〉의 첫 신을 보면 입사식 모티프의 구체적 스토리텔링을 확인할 수 있다. 이 영화의 첫 신은 심도

를 더욱 깊이감 있게 연출하면서 앨리스가 토끼 땅굴로 끊임없이 떨어지는 이미지를 연출한다. 1인칭 시점으로 터널형의 통로를 따라 빠른 속도로 미끄러져 내려가면서 현실의 세계가 아닌 원더랜드의 다른 세계로 진입하게 되는 것이다. 관객들은 앨리스와 함께 영화적 세계로 떨어지는 경험을 하게 된다. 이른바 현실세계에서 영화적 세계로 문을 열고 들어오게 하는 스토리텔링이라 할 수 있다.

관객이 제3자가 되어 앨리스의 삶을 지켜보는 것이 아니라 앨리스의 시점으로 이동해서 정체성의 변화를 직접 느끼게 된다는 것이 중요하다. 이때 터널 속 물체들이 계속해서 화면 밖으로 튀어나오는 효과는 관객 주변에 정돈되어 있던 오브제들을 혼란스럽게 뒤섞음으로써 공간을 재배열하는 결과를 만들어낸다.

이런 스토리텔링을 입사식 모티프라고 명명할 수 있다. 입사식 모티프는 다수의 3D 입체영화 스토리텔링에서 종종 활용되고 있다. 〈나니아 연대기The Chronicles of Narnia〉 시리즈(2005~2010)나 헨리 셀릭Henry Selick 감독의 〈코렐라인Coraline〉(2009)은 문을 열고 들어가는 스토리텔링의 행위와 의미를 일체화시킨 대표적인 사례이다.

새로운 집으로 이사 와서 외로워하고 있는 코렐라인의 눈앞에 나타난 문은 현실의 공간이 아닌 환상의 세계로 진입하게 하는 경계적 장치이다. 코렐라인이 이 문의 경계를 넘는 순간 이계로 향하는 통로의 깊이를 묘사하는 3D 입체 효과가 매우 강렬하게 등장한다. 그리고 관객들도 극 중 주인공과 함께 빠른 속도로 통로를 지나가는 체험을 하게 된다. 반면 〈개구쟁이 스머프〉에서는 문을 열고 들어가는 직접적인 행위는 생략되어 있지만 웜홀과 같은 통로 묘

사를 통해 입사식 모티프의 변형을 꾀하고 있다.

여기서 중요한 것은 그 양상의 변화와 상관없이 3D 입체영화에 나타나는 입사식 모티프가 내러티브적으로는 현실세계와 가상세계를 넘나드는 중요한 경계적 장치이며 관람자들에게는 문을 열고 허구적 영화 세계로 들어가게 해주는 스토리텔링의 역할을 하고 있다는 사실이다. 이 입사식 경험을 통해서 관객은 Z축으로 펼쳐진 새로운 세상에 대한 정서적 혼란을 완충시키고 안정감 있고 깊이감 있는 극적 서사를 경험하게 된다. 뿐만 아니라 캐릭터가 영화 내에서 경험하는 구체적인 사건이나 극적인 감정 변화를 관람자에게 체험적으로 일체화시키는 데에도 큰 역할을 하고 있다.

3D 입체영화 스토리텔링의 마지막 세 번째 특징은 사유적 깊이감을 강조하는 내러티브 구조이다. 서스펜스의 거장이라 할 수 있는 히치콕 감독 역시 3D 입체영화의 새로운 시각적 효과에 매력을 느껴 〈다이얼 M을 돌려라〉를 기획하고 제작한 바 있다. 이 영화는 1952년 런던에서 초연한 동명의 연극을 각색한 것인데 남편의 살인극이 성공할 것인지, 형사의 집요한 추리에 의해 실패할 것인지를 긴장감 있게 스토리텔링하고 있는 작품이다.

명불허전의 히치콕이지만 그는 이 영화의 3D 입체화에는 실패했다. 왜냐하면 단지 연극 무대의 막을 중심으로 막의 전방에 위치해야 하는 오브제들을 강조하는 정도에만 머물렀기 때문이다. 다시 말해 히치콕은 사건이 일어나는 방 혹은 거실에 존재하는 꽃병이나 키홀더 등의 오브제의 위치를 스크린 전방으로 옮겨놓는 정도의 3D 입체영상 스토리텔링만을 추구했다. 이 문제를 감독 개인의 문제이

거나 3D 입체영화 초창기의 문제라고 폄하할 수 있을까?

지금까지도 다수의 3D 입체영화는 새롭게 생성된 Z축으로 이미지를 돌출시켜서 관객을 놀라게 하고 충격을 주는 데에만 집중해온 것이 사실이다. 이른바 무엇을 돌출시킬 것인가가 영화제작자들에게는 가장 큰 관건이었던 셈이다. 그래서 그들은 일차적으로는 장르적 혹은 소재적 측면에서 입체화시키기 용이한 콘텐츠를 선별적으로 선택해서 제작해왔다.

그들은 입체적인 공간을 보여줄 수 있는 다중 레이어가 가능한 배경과 동적 액션이 가능한 인물과 사건이 있는 내러티브를 선호했다. 그리고 이런 그들의 취향은 오브제가 관객석을 향해 날아오거나 강력한 스피드를 느낄 수 있는 장면을 중심으로 시각적 스펙터클을 강조하는 스토리텔링을 구현하는 경향으로 나타났다.

하지만 Z축의 기술적 깊이감은 3D 입체 기술의 단면에 불과하다. 실제로 〈아바타〉 이후 3D 입체영화에 대한 논의는 기술적이고 기법적인 스펙터클의 차원에서 벗어나고 있다. 특히 알폰소 쿠아론Alfonso Cuaron 감독의 〈그래비티Gravity〉(2013), 이안Lee Ang 감독의 〈라이프 오브 파이Life of Pi〉(2013), 빔 벤더스Wim Wenders 감독의 〈피나Pina〉(2011)와 같은 영화는 이전 3D 입체영화들과는 달리 심도 깊은 이미지의 돌출을 추구하고 있지 않음에도 불구하고 관객들이 자신의 감각을 충분히 활용해서 콘텐츠에 내적·외적으로 몰입할 수 있는 경험을 제공하는 데 성공했다고 평가받는다.

이들 사례는 관객들 사이로 어떤 이미지를 던질 것인가 하는 속임수를 고민하는 대신 드라마틱한 순간에 이야기적 긴장을 고조시

키기 위한 하나의 기법으로 3D 기술을 활용한 스토리텔링 전략을 추구하고 있는 것으로 해석할 수 있다. 더 이상 3D 입체 기술은 표현을 위한 도구나 기법에 그치는 것이 아니라 영화의 제작 방식이나 관객의 경험을 변화시키고 더 나아가 영화의 미학과 존재론적인 성격마저 변화시키는 계기로 작동하고 있는 것이다.

네오 스펙터클 스토리텔링의 사례, 〈라이프 오브 파이〉

영화 〈라이프 오브 파이〉는 '무엇을 돌출시킬까' 하는 일차원적인 문제에서 벗어나 스크린이라는 제4의 벽을 무너뜨리면서 관객들이 현실세계와 영화적 세계를 오고 갈 수 있는 구체적인 방법론에 대해 고민한다. 특히 영화가 스토리를 중심으로 하는 이야기 예술의 최전방에 서 있는 미디어라는 점을 고려한다면 이 영화는 기술이 스토리에 어떻게 접목될 때 가장 적절한 스펙터클이 만들어질 수 있는지에 대한 모범답안을 제시하고 있는 작품이라 해도 과언이 아니다. 〈라이프 오브 파이〉는 3D 입체 기술을 '어떻게 돌출시킬 것인가'를 고민한 영화이고, 그 해답으로 내러티브의 허구적 리얼리티를 강조하면서도 스펙터클을 보장하는 네오 스펙터클 스토리텔링neo-spectacle storytelling의 새로운 전략을 펼치고 있는 대표작이라고 할 수 있다.

네오 스펙터클이란 기존의 스펙터클과는 다른 새로운 형태의 스펙터클을 일컫는다. neo라는 단어는 원래 '새로움'이라는 뜻을

가진 그리스어에서 파생된 접두어이다. 기존에 있는 어떤 사상이나 개념에 새로운 생각을 접목시킬 때 주로 붙인다. 따라서 여전히 스펙터클을 중요시하고 지향하고는 있지만 리얼리티와 대립각에 존재하는 스펙터클이 아니라 오히려 스펙터클을 통해 허구적 리얼리티를 강조하는 효과를 만들어낸다는 의미에서 영화 〈라이프 오브 파이〉와 같은 3D 입체영화의 스토리텔링을 네오 스펙터클이라는 개념으로 정리할 수 있다.

영화 〈라이프 오브 파이〉는 기존의 3D 입체영화가 관객들에게 새로운 볼거리를 선사한다는 측면을 뛰어넘어 스펙터클을 추구하면서도 그 스펙터클이 영화의 주제의식을 전달하는 구체적인 방법론과 맞닿아 있다는 점에서 큰 의미가 있다. 〈라이프 오브 파이〉는 관객으로 하여금 영화 내적·외적으로 새로운 사건을 체험하게 하는 데 충분한 스토리텔링을 하고 있다.

우선 내러티브 구조를 분석하면서 영화 내적인 스토리텔링의 핵심을 파악해보자. 〈라이프 오브 파이〉는 액자식의 구성을 취하고 있다. 액자 밖의 이야기와 액자 안의 이야기가 서로 교차하면서 전개되는데, 액자 밖에서 내러티브를 끌고 가는 화자는 캐나다에서 종교학 교수로 평범한 삶을 살아가고 있는 어른 파이$_{Pi}$다. 어느 날 파이 교수의 이야기를 듣고 싶다며 찾아온 소설가에게 파이는 자신이 살아온 이야기를 담담하게 전한다.

이후 영화에서는 어린 시절의 이야기가 펼쳐지는데, 이 부분이 바로 액자 안의 이야기이다. 파이는 어린 시절 인도에서 동물원을 운영하는 부모님 밑에서 어려움 없는 삶을 살았다. 동물원에는 다

양한 동물들이 많았는데 특히 그는 뱅골호랑이에게 관심이 많았다. 평화로운 청소년기를 보내던 어느 날 동물원에 대한 정부의 지원이 끊기게 된다. 자금이 부족해진 파이의 아버지는 캐나다로의 이민을 결정하고 파이는 가족과 함께 화물선에 몸을 싣고 항해를 떠난다.

그러던 중 배는 폭풍우를 만나 침몰하게 되고 가까스로 가족 중 홀로 목숨을 구하게 된 파이는 오랑우탄, 얼룩말, 하이에나 그리고 뱅골호랑이와 함께 구명보트에 몸을 싣는다. 여러 사건들 끝에 나머지 동물들은 모두 죽어버리고 리처드 파커라고 불리는 뱅골호랑이와 단둘이 망망대해에서 수십 일을 보내게 된다. 먹을 것도 떨어지고 살 수 있다는 희망도 보이지 않는 그 시간을 호랑이와 단둘이 보트에서 보낸다고? 보편적인 상식으로는 믿을 수 없는 파이의 생존 이야기가 바로 이 액자 안의 이야기이다.

사실 뱅골호랑이와 바다에서 수십 일을 보낸 소년의 생존 이야기는 쉽게 믿을 수 없다. 그렇기 때문에 액자 밖 이야기에서 어른 파이는 자신을 찾아온 소설가에게 본격적인 이야기를 시작하기 전에 이런 말을 한다. "리처드 파커에 대한 이야기를 들려주기는 하겠지만 믿고 말고는 당신 판단에 맡겨요."라고 말이다. 그는 자신의 이야기가 믿을 수 없는 이야기라는 점을 강조하고 있는 것 같다. 그는 왜 자신을 찾아온 소설가에게 이런 말을 하는 것일까?

더욱 흥미로운 점은 액자 안의 소년 파이도 비슷한 이야기를 한다는 점이다. 몇십 일 만에 드디어 육지에 도착해 모험을 끝낸 소년 파이가 병원에서 안정을 취하고 있을 때 보험회사 직원들이 찾아

온다. 그리고 파이의 경험담을 듣게 된다. 소년 파이는 의구심이 많은 그들에게 믿음은 그들의 몫이라고 말한다.

사실 소설과 영화를 비롯한 모든 이야기 예술은 실제 이야기가 아니라 허구의 것이다. 하지만 최소한 있을법한 이야기라는 점, 가능성의 세계를 다루고 있다는 점이 이야기의 본질이기도 하다. 그런 점에서 액자 안의 이야기인 파이의 모험은 내러티브의 허구성을 강조하는 스토리의 본질과 닮아 있다.

더욱 흥미로운 점은 이 내러티브는 영화 속에서 어른 파이를 만나는 소설가에게도, 어린 파이를 만나는 보험회사 직원에게도, 그리고 극장에서 영화를 관람하는 관객에게도 낯설고 새로운 사건으로 체험된다는 점이다. 영화적 서사에 등장하는 인물인 소설가나 보험회사 직원은 도저히 못 믿겠다는 뉘앙스를 보여준다.

그렇다면 극장의 관객에게 새로운 사건으로 체험된다는 것은 어떤 의미일까? 물론 관객 역시 일차적으로는 파이의 이야기를 이제까지는 한 번도 들어보지 못했던 새로운 이야기로 마주한다. 하지만 관객 입장에서 단순하게 처음 보는 이야기, 믿을 수 없는 이야기라는 인식을 넘어서 이 영화는 내러티브를 시각적인 차원으로 입체화시키면서 관객으로 하여금 새로운 사건을 체험하게 하는 스펙터클을 보여준다. 그것이 바로 영화 외적인 측면이다. 우리는 특히 3D 입체 기술이 어떤 기능을 가지고 서사와 맞물려 스토리텔링되고 있는지에 주목해야 한다.

〈라이프 오브 파이〉는 현재와 과거를 교차하는 내러티브 구조를 가지고 있다. 여기서 우리는 3D 입체 기술이 변별적으로 사용

됨을 확인할 수 있다. 3D 입체 기술은 주로 과거를 회상하는 내러 티브에서 사용된다. 앞서 언급했던 제4의 벽을 함께 염두에 두면서 입체화 지수를 생각해보면, 입체화를 쓰지 않아서 제4의 벽을 존재 하게 만드는 '현재의 시간'은 영화적 세계와 관객이 자리하고 있는 현실세계를 의도적으로 분리시킨다. 반면 입체 기술을 주로 활용하는 '과거의 시간'은 제4의 벽을 소멸시킨다. 관객들은 소년 파이가 보고 경험하는 동물원 생활, 바다의 항해를 소년 파이와 같은 공간 에 존재하고 있다고 느끼면서 함께 경험한다.

영화는 기본적으로 허구의 스토리가 펼쳐지는 '남의 이야기'이 다. 관객은 공감이라는 장치를 통해서 이야기에 빠져들기는 하지 만, 보이지 않는 제4의 벽이 관객과 영화 사이를 가르고 있기 때문 에 여전히 '남의 이야기'로 영화를 바라본다. 하지만 3D 입체영화 는 다르다. Z축으로 무대를 넓힌 기술적 특성 때문에 관객은 영화 속에 있다는 현존감을 보다 적극적으로 느끼게 된다. 직접적으로 잡을 수 있을 것 같은 오브제들 사이에서 영화를 체험하고 있는 것 이다. 때문에 사실 3D 입체 효과는 관객들로 하여금 스토리를 사실 적·현실적인 것으로 느끼게 하는 데 일조하고 있다.

그렇기 때문에 액자 밖의 이야기인 현재의 이야기가 사실임에 도 불구하고 영화적 형식에서는 입체 기술을 쓰지 않았기 때문에 '정말 이게 사실일까?' 하는 의심을 만들어낼 수 있다. 거꾸로 액자 안의 이야기인 과거의 이야기는 의심할 만한 이야기임에도 불구하 고 입체 기술을 통해 파이가 벵골호랑이와 경험한 바다의 삶을 관 객들도 함께 경험했기 때문에 파이의 이야기를 사실로 믿고 싶어

하는 욕망이 자연스럽게 생긴다.

더욱 흥미로운 사실은 우리들이 현재와 과거를 이해하고 인식하는 관습과 연결하면서 생겨난다. 사실 현재는 '사실'이고 '실재적인 세계'이다. 반면 과거는 '의심'이자 '가능성의 세계'와 연결된다. 생각해보자. 사실 과거는 이미 지나온 시간으로 우리들의 왜곡된 기억 속에서만 재현되는 특성을 가지고 있다. 기억하고 싶은 사실, 기억해야 하는 사실만 말하는 우리들의 모습을 떠올리면 이 말이 무슨 말인지 쉽게 이해될 것이다.

반면 현재는 지금 눈앞에서 벌어지고 있는 사실이자 실재적인 세계이다. 그런데 영화 〈라이프 오브 파이〉에서는 바로 '현재-사실-실재적인 세계'를 표현하는 입체화 지수가 거의 제로에 가깝다. 그리고 '과거-의심-가능성의 세계'는 상대적으로 입체화되고 있다. 즉, 사실을 의미하는 현재의 세계를 입체화하지 않기 때문에 영화적 세계, 관객 본인과는 직접적인 관련이 없는 스크린 너머의 세계로 인지하게 되고, 의심의 세계인 과거의 파이를 이야기하는 장면들에서는 입체 기술을 적극적으로 사용하고 있기 때문에 관객 입장에서는 실제로 눈으로 보고 경험을 함께한 믿음의 세계로 인지하게 된다는 것이다. 믿을 수 없는 이야기를 믿게 하는 힘이 바로 여기에 있다.

특히 〈라이프 오브 파이〉의 액자 안, 즉 과거를 표현하는 3D 입체 효과는 여느 입체영화와 달리 과장되지 않는다. 구명보트에 난데없이 등장한 벵골호랑이 리처드 파커의 등장은 기존 다른 영화에서 등장했던 3D 입체 표현 패턴과는 달리 잔잔하다. 얼룩말을 공

격하는 하이에나도, 파커와 단둘이 남아 보트를 차지하기 위해 표창으로 대치하는 장면에서도 3D 효과는 미약한 수준이다.

반면 3D 입체 효과가 극대화되는 장면은 오히려 파이의 감정적 흐름에 기준한다. 파이의 감정이 평범한 상태가 아닐 때 입체 효과가 극대화된다. 여기서 평범한 상태라고 하면 일반적이고 보편적인 경우를 말한다. 파이가 생존을 위해 현실에서 하는 것과 유사한 일들을 하는 감정의 흐름은 일상적인 안정적 상태이다. 반면에 잠을 자지 못해 거의 정신을 놓기 일보 직전인 상태의 파이에게 거대한 흰고래가 등장하고, 배고픈 파이에게 날치 떼가 날아오고, 무한한 밤과 무한한 낮을 보내며 무한한 숫자인 파이를 읊조리는 파이에게 바다와 하늘이 만나 마치 별 위에 떠 있는 것 같은 보트 이미지를 부여하는 신 등에서 3D 입체 효과는 극대화된다.

이런 신들은 마치 관객에게 파이가 보는 환상을 함께 보고 경험하고 있는 것 같은 환영을 불러일으키기에 충분하다. 그렇기 때문에 관객은 액자 안의 이야기, 즉 바다 안에서 호랑이 파커와 단둘이 표류하면서 서로 의지하며 생존을 이어가는 소년 파이의 이야기를 관람하는 동안 그것이 말도 안 되는 거짓된 이야기라고 생각하지 않고 실제로 일어난 이야기라고 믿는 자세를 획득하게 된다.

액자 밖의 성인 파이는 이야기를 끝내고 나서 소설가에게 재차 묻는다. 믿기 어려운 얘기를 했는데 이 이야기를 믿느냐고 말이다. 파이의 이 질문은 실상 소설가에게 묻는 것이 아니라 소년 파이의 모험을 함께한 관객들을 향해서 묻는 것이라고 할 수 있다.

뿐만 아니라 영화의 마지막 신에서 멕시코 해안에 도착한 벵골

〔그림 5-6〕〈라이프 오브 파이〉의 네오 스펙터클 스토리텔링 구조 분석

호랑이 파커가 어린 파이를 뒤로하고 숲속으로 사라지는 장면이 등장하는데, 이 화면은 총천연색의 컬러를 회색 톤으로 다운시키면서 3D 입체 효과를 자연스럽게 2D 평면으로 변환시킨다. 이는 허구적 세계를 실질적 세계로 경험하게끔 했던 영화적 이야기 체험이 끝났다는 것을 알려주는 미장센이라고 볼 수 있다.

〈라이프 오브 파이〉의 현실과 허구를 교차하는 내러티브는 입체화라고 하는 시각의 차원으로 그 스토리텔링을 격상시킨다. 기존의 3D 연출이 다이내믹과 스펙터클을 주도하는 기법으로 활용되는 사례들을 보여줬다면 〈라이프 오브 파이〉에서 보이는 3D 입체 효과는 관객으로 하여금 정서적 여행을 할 수 있도록 지원하는 도구로 활용된다.

이안 감독은 〈라이프 오브 파이〉가 '입증할 수 없는 것을 믿게 하는 힘에 관한 영화'라고 밝힌 바 있다. 영화는 이미지라는 환영에 의존하는 미디어이고, 관객은 영화를 관람하는 동안 이미지가 만들어내는 환각 상태를 유지한다. 이 환각은 몰입의 또 다른 이름으로 실재하지 않는 영화적 세계에 대한 믿음을 불러일으키기 위한 하나의 수단이 된다.

따라서 3D 입체영화는 환상의 경계에 서 있는 한 방법으로서 스토리텔링의 구조적 장치들을 필요로 하는 것이다. 영화에서 견고한 스토리가 무엇보다 중요한 구성 요소라는 점은 익히 잘 알려져 있다. 그러나 여기서 한 걸음 더 나아가 영화는 극을 이끌어가는 내러티브 이외에 내러티브를 영상화하기 위한 영상 문법이 함께 수반되어야 한다. 그것은 이미지, 카메라 움직임, 음악과 사운드, 편집 등 영화적 모든 요소를 망라한다.

내러티브 텍스트의 이질적인 여러 약호들이 내러티브 논리에 맞춰 유기적인 통일체를 생성할 때 비로소 영화는 만족할 만한 스토리텔링을 추구했다고 말할 수 있다. 뿐만 아니라 영화의 스토리텔링은 관객을 향해 영화적 환영, 시청각적 스펙터클을 제공하면서 발전해왔다. 특히 3D 입체 기술의 발전은 스펙터클을 강화시키는 기법인 동시에 이전까지는 구현 불가능했던 이야기를 재현하고 현실화하는 발판으로 작동해왔다. 따라서 3D 입체영화의 스토리텔링도 내러티브와 스펙터클 어느 한 방향에 방점을 찍는 것이 아니라 유연한 결합 모델을 지속적으로 제시하고 도전해야 할 것이다. 인간의 감각을 모두 활용하여 새로운 경험을 창출하는 3D 입체영화의 미래는 네오 스펙터클 스토리텔링에 있다고 해도 과언이 아니다.

6장

게임 스토리텔링

미국 콜로라도주 사우스 파크에 사는 네 명의 꼬마가 있다. 그들은 평소 〈월드 오브 워크래프트〉라는 게임을 즐겨 했다. 그런데 어느 날부터인가 열심히 퀘스트를 하고 있으면 퀘스트와는 전혀 상관없는 한 플레이어에 의해 죽임을 당하기 시작했다. 이 의문의 플레이어는 게임에 접속한 모든 플레이어들을 아무런 이유 없이 무자비하게 죽이고 다녔다.

자신들의 게임 생활을 되찾고 싶었던 네 명의 꼬마는 반 친구들을 불러모아 작전 회의를 한다. 아이들은 캐릭터를 일명 '초고랩'으로 만들기 위해서 엘윈 숲에서 멧돼지만 잡기로 계획한다. 한 마리에 경험치를 2밖에 주지 않기 때문에 하루 3시간만 자고 7주하고도 5일 30시간 20분을 투자해 멧돼지 6,534만 285마리를 잡을 계획을 세운 것이다. 그리고 결국 3주 만에 50레벨을 찍는 기적을 달성하고 무자비한 킬러와 최후의 전투를 치르게 된다. 과연 그들은 '월드 오브 워크래프트'의 세계를 구원할 수 있을까?

미국의 텔레비전 애니메이션 시리즈인 성인 블랙 코미디 〈사우스 파크South Park〉의 한 에피소드이다. 어린아이들의 전유물이던 게임은 이제 세대를 통틀어 가장 대중적인 콘텐츠로 인식되고 있다. 뿐만 아니라 '게임성'이라고 불리는 게임의 특성들은 게임이 아닌 다른 미디어와 분야에서도 적극적으로 활용되고 있다. 이번 장에서는 스토리텔링 측면에서 게임이라는 뉴미디어가 어떻게 진화해왔는지를 살펴보고자 한다.

루돌로지와 내러톨로지

과학으로서의 게임과 예술로서의 게임

'게임'이라는 단어를 들었을 때 가장 먼저 떠오르는 이미지는 사람마다 다를 것이다. 어떤 사람은 최신형의 컴퓨터와 복잡한 수식, 첨단기술이 반영된 엔진, 그리고 똑똑한 프로그래머들을 먼저 떠올린다. 또 다른 사람은 멋지고 화려한 게임 세계의 이미지들, 마음껏 하늘을 날 수 있는 아름다운 깃털을 가진 큰 새, 가슴까지 울리는 배경음악과 스토리가 주는 감동을 먼저 떠올린다. 아, 물론 쏘고 때리고 써는(!) 통쾌한 액션을 떠올리기도 한다.

게임을 어떤 관점에서 바라봐야 할 것인지에 대해서는 의견이 분분하다. 게임은 과학 기술에서 출발했으며 새로운 디지털 시대의 산물이라고 주장하는 사람들이 있다. 그들은 게임을 기존 학문과 연관지어서 생각해서는 안 되며, 독자적인 학문 분야로 자리매

김해야 한다고 주장한다. 이런 주장을 하는 학자들을 '루돌로지스트ludologist'라고 하고 그들이 주장하는 게임학을 '루돌로지ludology'라고 부른다. 대표적인 루돌로지스트로 에스펜 아서스Espen Aarseth, 곤잘로 프라스카Gonzalo Frasca, 예스퍼 율Jesper Juul과 같은 학자들이 있다.

그들은 게임에서 가장 중요한 것은 게임을 지배하고 있는 규칙이라고 주장하면서 게임은 자연스럽게 만들어진 세계가 아니라 인공적으로 만들어진 세계임을 강조한다. 플레이어들은 게임 세계를 지배하는 규칙을 철저하게 따르면서 행동의 법칙을 통합해서 움직이고 행동하며, 게임에서 중요한 것은 인물의 재현이 아니라 '시뮬레이션'적인 성격이라는 것을 주장한다. 그들은 게임을 과학의 산물로 바라본다.

반면 게임이 주는 미학적인 측면들을 강조하는 이들이 있다. 우리는 그들을 '내러톨로지스트narratologist'라고 부르며 그들의 연구를 '내러톨로지narratology'라고 한다. 그들은 게임을 이야기 예술의 연장선상에서 파악한다. 소설이 발전하여 영화가 되었고 영화에 디지털 기술이 덧붙여져 게임이 되었다는 것이다. 브렌다 로럴, 재닛 머레이Janet Murray, 마이클 마티스Michael Mateas, 켄 펄린Ken Perlin과 같은 학자들이 이런 주장을 하는 대표적인 내러톨로지스트들이다.

이들은 미디어가 발달하면서 이야기 예술 또한 미디어의 형식에 맞게 진화하고 있다는 전제하에 과거 연필과 종이로 스토리를 쓰고 향유하던 문학의 시대를 거쳐 지금은 컴퓨터라는 도구를 통해서 스토리텔링하는 새로운 시대임을 강조한다. 그리고 게임을 작

동하게 해주는 과학적 기술은 수단일 뿐이고, 결국 게임이 가지고 있는 가치와 예술적 기능에 집중해야 한다고 주장한다.

루돌로지스트들과 내러톨로지스트들의 논쟁은 꽤 오랜 시간 계속되었다. 그들은 서로의 주장을 굽히지 않은 채 게임에서 중요한 것이 규칙rule인지 아니면 스토리story인지를 논쟁해왔다.

예를 들어 루돌로지스트들은 주로 슈팅 게임이나 스포츠 시뮬레이션과 같은 장르의 게임 사례를 들면서 게임에서의 규칙과 시스템을 분석하고 강조했다. 특히 최초의 게임은 컴퓨터 프로그래머들에 의해서 만들어졌고 거기에는 어떤 스토리도 존재하지 않았기 때문에 게임의 본질을 탄생 배경에서부터 찾으려는 그들의 논리는 타당해 보인다.

하지만 시대가 지나고 게임이 엔터테인먼트의 한 영역으로 자리 잡기 시작하면서부터 게임은 변화하기 시작했다. 플레이어에게 어떤 즐거움을 줄 것인지, 어떤 놀라운 경험을 하게 할 것인지에 대한 고민을 시작한 것이다. 단순하게 반복되는 쏘고 피하고 맞히는 액션들은 금세 지루해졌다. 특히 디지털 기술이 발전하면서 게임은 게임 이외의 미디어들의 특성을 재매개할 수 있게 되었다. 단순한 시뮬레이션 프로그램의 수준을 뛰어넘어 플레이어의 움직임에 이유를 붙이고, 문제가 발생하고, 그 문제를 해결하는 스토리를 붙일 수 있게 된 것이다.

그러면서 게임은 좀 달라지기 시작했다. 소설이나 영화에서는 상상하지도 못했던 수준의 인터랙티브 스토리텔링이 가능해졌다. 그리고 내러톨로지스트들은 이런 변화에 주목했다. 그들은 '머드

’와 같은 어드벤처 장르를 중심으로 게임 스토리의 중요성을 강조했다. 게임의 쌍방향적 내러티브 구조에 주목하며 소설이나 영화와 같은 선형적인 스토리 구조와의 차별성을 연구했다.

그런데 잘 생각해보자. 게임이 소설이나 영화와 다른 까닭은 다변수적 서사[5]를 만들 수 있는 상호작용성 때문이다. 그리고 그런 상호작용성은 디지털 기술이 부재하면 얻을 수 없는 것이다. 그렇기 때문에 사실상 게임에서 기술이 중요한지 아니면 서사를 통한 미학이 중요한지를 논하는 것은 무의미하다. 게임은 과학과 예술 모두를 융합할 수 있는 뉴미디어이기 때문이다.

어떤 게임을 만들 것인지에 대한 콘셉트와 아이디어를 구상하는 단계에서는 분명 예술적인 감각들이 필요하다. 하지만 아이디어가 뛰어나다고 해서 게임이 만들어지는 것은 아니다. 아이디어가 구현되기 위해서는 반드시 구체적인 기능들을 정의하고 시스템을 설계하는 과학이 필요하다.

플레이어의 입장에서도 마찬가지다. 플레이어들은 게임 플레이라는 과정을 통해서 재미와 감동을 느끼면서 의미 있는 액션을 펼친다. 하지만 실질적으로 게임 세계를 지배하는 규칙을 따르지 않는다면 이런 액션을 구사하는 것조차 불가능할 것이다.

어드벤처 게임의 탄생과 진화

최초의 게임이 무엇인지에 대해 다소 의견이 분분하기는 하지만 1958년 브룩헤이븐 연구소의 윌리엄 히긴보덤William Higinbotham이 만든 〈2인용 테니스Tennis for Two〉를 그 시초로 삼는 경우가 다수다. 〈2인용 테니스〉는 실제 테니스 경기를 본떠 만든 시뮬레이션 게임이다. 화면 가운데 네트가 있고, 플레이어는 공을 치는 각도를 조절해서 네트를 넘기는 플레이를 하게 된다.

1962년에 MIT의 스티브 러셀Steve Russell이 만든 디지털 방식의 컴퓨터 게임 〈스페이스 워Space War〉는 바늘The Needle과 쐐기The Wedge라는 두 우주선이 나오고 플레이어가 우주 공간에서 미사일을 발사해서 상대편 우주선을 격추하는 게임이다. 러셀과 그의 친구들은 컴퓨터 화면에 조잡한 수준의 그래픽을 띄워놓고 이것을 가지고 놀 수 있다는 것을 보여주기 위해서 게임을 제작했다.

흥미로운 것은 초창기 게임 제작자들이 대부분 해커 출신이라는 점이다. 그래서 소스 코드를 공개하고 집단지성을 이용해 자발적으로 게임을 디벨롭시키는 분위기가 있었다. 즉, 어떤 한 개발자에 의해서가 아니라 여러 개발자들이 합심해서 게임을 만드는 문화가 지배적이었다는 것이다.

이후 아타리사Atari의 〈퐁〉이 상업적인 성공을 거두면서 게임은 자본주의적 상품으로 자리 잡게 된다. 〈스페이스 인베이더Space Invaders〉, 〈팩맨Pac-Man〉 같은 게임들이 바로 1970년에서 1980년대 초에 등장한 대표적인 비디오게임이다. 1976년 〈콜로설 케이브 어

드벤처Colossal Cave Adventure〉라는 텍스트 게임이 등장하고 1980년대
가 되면 드디어 스토리 기반의 어드벤처 게임들이 속속 등장한다.

스토리를 다루는 대표적인 미디어로는 책이나 영화를 떠올
릴 수 있다. 하지만 최근에는 게임도 스토리를 담아내는 미디어
로 부상하고 있다. 〈툼레이더Tomb Raider〉(2001), 〈사일런트 힐Silent
Hill〉(2006), 〈워크래프트: 전쟁의 서막 Warcraft: The Beginning〉(2016)과
같이 게임을 원작으로 영화가 만들어지거나 『이코』, 『스타크래프
트』, 『디아블로』처럼 게임을 원작으로 소설이 쓰이는 사례들을 자
주 목격할 수 있다.

온라인 게임의 시초라 불리는 〈바람의 나라〉는 동명의 만화를
원작으로 개발되었고, 게임 〈아키에이지〉는 전민희 작가의 소설
『전나무와 매』의 세계관을 바탕으로 만들어졌다. 또 〈달빛조각사〉
가 동명의 게임판타지 소설을 기반으로 만들어진 사례를 보면 게
임과 스토리가 얼마나 깊은 관계인지를 추측할 수 있다.

내러톨로지스트들은 게임의 근간을 문학에서 찾는다. 문학이
디지털화되면서 하이퍼텍스트hypertext 문학으로 발전하고 그것이
텍스트 게임으로, 그리고 다시 비디오게임이라는 어드벤처 장르 게
임으로 진화했다는 것이다.

이런 계보의 근거는 게임이 지니는 두 가지 특징이 문학과 닮
아 있다는 데서 비롯된다. 하나는 게임과 문학이 동일한 이야기 구
조를 가지고 있다는 데 있고, 다른 하나는 게임을 게임답게 만들어
주는 특성인 상호작용성이 사실 이미 문학에도 존재했었다는 특징
때문이다.

〔그림 6-1〕 **문학에서 발전한 게임 모델**

게임 플레이를 하다 보면 자연스럽게 알게 되는 부분이지만 사실 대부분의 어드벤처 게임의 스토리는 사건과 갈등을 기반으로 구성되어 있다. 주인공은 탐험가인 경우가 많고 보물을 수집해서 동굴을 빠져나오는 것을 목표로 삼고 있다. 많은 장애물이 주인공으로 하여금 동굴 깊숙한 곳으로 들어가는 것을 방해한다. 하지만 주인공은 주변 사물들을 이용해서 영리하게 난관을 뚫고 모험을 계속한다. 그리고 결국 보물을 획득하고 원래의 세계로 돌아와 칭송을 받고 공주와 결혼한다는 식의 스토리 구성을 가지고 있다.

사실 이와 같은 스토리는 서구 문학의 역사에서 로맨스라는 구조, 기사모험담을 근간으로 한 것이다. 아서왕 모티프, 기독교 전사, 궁정식 연애담, 성배탐색담 등의 완전한 이야기 구조를 어드벤처 게임에서도 동일하게 찾아볼 수 있다는 점은 게임이 문학에서부터 비롯되었다는 근거로 충분하다.

두 번째 근거는 바로 게임의 가장 큰 특성이라고 할 수 있는 상

호작용성으로, 플레이어가 서사에 개입해서 서사의 진행과 결과에 영향을 주는 것을 말한다. 플레이어의 게임 플레이에 따라 괴물을 물리칠 수도 있고 공주를 구하는 데 실패할 수도 있다.

그런데 이런 상호작용성은 이미 문학에도 존재했다. 바로 어드벤처 게임 북이라는 장르로 불렸던 책들이다. 이런 종류의 소설을 읽다 보면 특정 페이지 밑에 독자로 하여금 주인공의 결정을 선택하게 하는 글귀가 있다. 잔을 들어 축배를 할 것을 선택하면 75쪽으로 가고, 문 밖으로 나가버릴 것을 선택하면 34쪽으로 가라는 식이다. 독자에게 이야기의 단면을 제시하고 그들에게 그다음 줄거리와 캐릭터를 결정하게 하는 식의 문학들이 게임 이전에 이미 존재했던 것이다.

뿐만 아니라 이런 형태는 하이퍼텍스트 문학이라는 컴퓨터 문학으로 선보이기도 했다. 하이퍼텍스트는 노드와 링크로 이루어진 전자 문학electronic literature의 한 장르로 독자와의 상호작용 그리고 비선형성의 새로운 맥락을 제공하는 하이퍼링크를 문학에 사용한다. 독자는 한 본문에서 다른 본문으로 이동하는 링크를 선택하고, 이런 선택을 반복하다 보면 독자 스스로 가능한 이야기의 여러 갈래 중 하나의 이야기를 엮어가는 핵심적인 역할을 하게 된다. 데이터베이스에 가득 차 있는 수많은 데이터의 선택과 배열을 통한 스토리텔링을 경험하는 것이다.

하이퍼텍스트라는 말은 1965년 시어도어 넬슨Theodore Nelson에 의해 처음 사용되었다. 하지만 이때는 개념적인 용어로 사용되었다고 한다. 실제 콘텐츠로 만들어져 향유된 것은 1987년에 발표된 마

이클 조이스Michael Joyce의 〈오후Afternoon: a story〉이다.

〈오후〉의 중심 스토리는 이렇다. 주인공이 교통사고 현장을 목격한다. 그런데 몇 시간 후 그는 교통사고를 당한 사람이 자신이 이혼한 전 부인과 그들의 아들일지도 모른다는 추측을 하게 되고 그들의 행방을 찾는 여정을 시작하게 된다. 이 작품은 개방성, 상호텍스트성, 다성성, 탈중심성과 함께 독자가 참여해서 결과를 바꿀 수 있다는 점에서 그 실험성을 인정받았다.

하지만 클릭을 통해 이야기를 전개시키는 방식이 몰입을 방해한다는 이유로 하이퍼텍스트 문학은 실패하고 말았다. 하지만 비디오게임의 등장과 함께 텍스트 어드벤처 게임으로 그 계보를 이어가고 있다.

모니터에 텍스트로 플레이어가 처한 상황과 환경에 대한 설명이 쓰인다. 예를 들면 '당신은 하얀 집 앞마당에 서 있다. 그 집의 대문은 큰 나무판으로 막혀 있어서 들어갈 수 없다. 당신 주위에 작은 우체통이 하나 있다.'라는 식으로 말이다. 그리고 모니터에 커서가 깜빡인다. 그러면 플레이어는 빈 모니터에 키보드를 사용해서 명령을 내린다. '우체통을 열어봐.' 이런 식으로 말이다. 그러면 컴퓨터가 다시 반응한다. '우체통을 열었더니 안내장이 하나 있네요.'라고 텍스트를 출력한다. 플레이어는 '그 안내장을 읽어봐.'라고 다시 타이핑한다.

이렇게 키보드로 타이핑을 하면서 게임의 스토리를 진행시키는 형태가 바로 텍스트 어드벤처 게임이다. 이러한 머드 게임의 대표적인 작품으로는 1980년 MIT 인공지능 연구팀이 만든 〈조크Zork〉

가 있다.

이후 개인용 컴퓨터의 발달은 어드벤처 게임의 새로운 시발점이 되었다. 특히 기술이 발전하면서 텍스트 기반의 어드벤처 게임에 그래픽적 요소가 추가되기 시작했다. 그 결과 코믹한 것은 더욱 재미있게, 무서운 것은 더욱 무섭게, 신비하고 흥미진진한 모험은 고품질의 그래픽을 곁들인 게임으로 발전할 수 있었다.

최초의 3인칭 어드벤처 게임인 〈킹스퀘스트King's Quest〉나 어드벤처 게임의 고전이라고 할 수 있는 〈원숭이 섬의 비밀The Secret of Monkey Island〉 등은 어드벤처 게임이 문학에서부터 발전했다는 내러톨로지스트들의 주장에 설득력을 더한다.

특히 〈원숭이 섬의 비밀〉은 커맨드 선택형으로 디자인되어 있는데, 잘 짜인 스토리와 반전, 말하는 즐거움과 보는 즐거움, 듣는 즐거움까지 주는 흥미롭고 유머러스한 스토리텔링으로 유명하다. 매력적인 캐릭터, 패러디와 풍자, 그리고 폭력성이 전혀 없는 게임으로 평가받으며 최근 완성도 높은 그래픽으로 리메이크되기도 했다.

CG 전문가이자 스토리 구조에 대한 연구자이기도 한 앤드루 글래스너Andrew Glassner는 게임과 스토리는 구조적으로 매우 다른 종류의 활동이라고 말한 바 있다. 그 기본 단위와 시간, 법칙 등 미디어의 구조적인 측면에도 차이가 있고, 참여자의 성격, 미디어를 경험하게 되는 동기와 향유 목적, 얻게 되는 보상까지도 본질적인 차이가 있다는 것이다.

하지만 디지털 게임의 출현은 게임성과 스토리성을 그 어느 때보다 더 가깝게 만들어주고 있다. 게임 연구자이자 개발자인 마크

르블랑Marc LeBlanc은 기술의 발달이 스틸 이미지, 모션 그래픽, 텍스트, 음성, 3D 애니메이션 등 더 많은 요소들을 게임 세계에 포함시켰다고 말한다. 그렇게 표현할 수 있는 대상이 더욱 풍부해짐에 따라 레이싱 게임과 같은 단순 승패를 가르는 게임에서도 스토리와 플롯이 첨가되어 스토리의 풍요성을 추구하기 시작했다. 스토리를 중심으로 하는 소설이나 영화의 향유가 그러하듯 게임을 플레이하는 과정에서도 드라마틱한 내러티브를 충분히 경험하고 향유할 수 있게 된 것이다. 명실상부하게 게임은 이제 영화의 뒤를 잇는 예술로 새롭게 자리매김하고 있다.

게임 플레이와 플레이어[16]

실패와 도전을 가르쳐주는 게임 플레이

디지털 게임은 다른 예술, 즉 소설이나 영화와 달리 텍스트 그 자체로는 어떤 의미도 없다. 앞서 언급했던 것처럼 디지털 게임은 플레이어가 로그인하여 게임에 개입하고 플레이 행위를 할 때 비로소 스토리가 구축되고 의미를 생성하게 되는 예술의 형태이기 때문이다.

디지털 게임에서 게임 플레이라는 행위는 독자가 책을 읽는 행위와 비견된다.[17] 하지만 인쇄물에서 독자가 묘사와 서술을 따라가면서 서사를 경험하는 것과는 달리 게임에서는 플레이어가 게임 세계에서 마주친 다른 등장인물과 이야기를 하거나 물체를 집어들거나 적과 싸우는 등의 행위를 수행함으로써 이야기를 만든다. 플레이어가 아무것도 하지 않으면 이야기는 더 이상 진행되지 않

고 끝나버린다. 게임 플레이는 게임 세계를 실질적인 세계로 만드는 핵심이다.

그렇기 때문에 우리는 게임 플레이를 플레이어의 행위를 넘어선 어떤 것으로 해석해야 한다. 게임을 단순히 재미를 느끼게 하는 행위로 바라본다거나 컴퓨터와 플레이어를 이어주는 경험의 층위로만 해석해서는 안 된다. 게임 세계를 작동시키기 위한 입력의 매개로만 인지해서도 안 된다. 플레이어의 '하는 행위'[18]라는 관점에서 바라보거나 이전의 이야기 예술과 다른 이야기를 만들어내는 성질의 것으로 바라보는 것도 한계가 있다. 게임 플레이는 게임을 향한 플레이어의 경험을 촉발시키는 기제임과 동시에 게임의 규칙과 시스템 사이에서 역동적인 서사를 만들어낼 수 있는 활동으로 이해되어야 한다.[19]

디지털 게임을 포함한 모든 게임은 플레이어가 경험해야 한다는 전제를 가지고 규칙과 시스템으로 구조화되어 있다. 하지만 흥미롭게도 게임은 자신의 세계를 구축하고 있는 규칙과 시스템을 플레이어들에게 공개하지 않는다. 플레이어에 제공하는 유일한 것은 게임의 '골goal', 즉 목표뿐이다. '전투에서 승리하라'거나 '공주를 구하라'거나 '숨겨진 보물을 찾아라' 혹은 '가장 빠른 시간에 결승선을 통과하라'와 같은 것들 말이다.

그렇다면 플레이어는 이 목표를 어떻게 달성할 수 있을까? 플레이어가 목표를 달성하기 위해 할 수 있는 유일한 방법은 일단 게임 플레이를 해보는 것이다. 플레이어는 목표를 성취하기 위해 위험을 무릅쓰고 게임의 공간을 탐색한다. 위험을 무릅쓴다는 말은 게임

세계가 어떻게 구성되어 있는지 모르기 때문에 발생하는 일이다. 언제 어디서 길이 끊어지거나 몬스터가 등장하는 등 게임 플레이에 위협이 되는 장애물이 등장할지 모르기 때문에 이 탐색은 늘 힘겹고 두려운 것이다.

그렇기 때문에 플레이어는 게임의 공간을 탐색하면서 수많은 실패를 경험한다. NPC 혹은 플레이어 캐릭터를 만나 경험을 하면서 게임 세계에 대한 이해를 쌓아간다. 목숨이 깎이거나 죽음을 경험하는 등 실패를 거듭하면서 게임에 숨겨진 규칙과 시스템을 알아가는 것이다. 죽었다가 다시 살아나 처음부터 다시 플레이를 시작하는 무한 반복 플레이의 결과는 그간의 경험을 모두 취합해 게임을 지배하고 있는 알고리즘을 찾아내게 해준다. 쉽게 말해 어디서 몬스터가 등장하고 어떤 길로 가야 하는지를 알게 된다는 것이다.

이처럼 플레이어가 수차례에 걸친 실패를 통해 게임의 규칙을 이해하고 알아간다는 것은 매우 고무적인 일이다. 플레이어에게 실패란 '조금 더 알게 된' 게임 세계를 향한 새로운 '도전'이기 때문이다. 부정적인 개념의 실패가 긍정적인 개념의 도전으로 바뀌는 순간을 경험하는 게임 플레이어들은 엄청난 삶의 가치를 깨닫게 되는 것이다.

게임학자 에릭 짐머만Eric Zimmerman은 규칙과 게임 플레이 사이의 흥미로운 관계에 대해 다음과 같이 설명한다. "게임은 전통적으로 수학적인 규칙성에 바탕을 둔 시스템이고 이 규칙들은 고정적이고 엄격하며 닫혀 있는 것이지만 플레이어가 이 규칙들을 행동

으로 옮기는 과정은 즉흥적이고 불명확해서 게임을 지배하고 있는 시스템을 초월하는 경우가 발생한다. 즉, 플레이어는 고지식하게 게임의 규칙을 따르기도 하지만 때로는 규칙을 어기고transgressing, 때로는 규칙을 개조하고modifying, 때로는 규칙을 재창조하면서reinventing 게임 플레이를 진행한다."[20]고 말이다.

게임학자 마르쿠 에스켈리넨Markku Eskelinen 역시 '게임에서 플레이는 텍스트를 해석하는 행위가 아니라 텍스트를 배열하여 서사를 구조화하는 행위'라고 말한다.[21] 그의 이런 언급은 게임 플레이가 단순한 행위를 넘어서야 한다는 것을 강조하는 것이다.

결론적으로 게임 플레이는 '플레이어로 하여금 게임에 개입하여 게임의 숨겨진 논리를 찾아내고 게임을 구조화하여 의미 있는 서사를 만들어나가기 위한 플레이어의 활동'으로 정의할 수 있다. 즉, 게임 플레이는 의미 추출을 위한 유일한 매개항이며 행위 이상의 가치를 갖는 행위이다.

매직 서클과 신비한 세계

어릴 적 즐겨 하던 게임 하나가 있다. '탈출'이라는 이름이 붙은 이 게임을 하기 위해 친구들은 학교가 끝나면 삼삼오오 놀이터로 모여들었다. 가방을 놀이터 한쪽 구석에 던지듯 쌓아놓고 가위바위보로 편부터 나눈다. 편을 가르고는 승리를 위한 다짐을 하고, 각자의 위치를 찾아간다. 그리고 게임을 시작한다.

게임의 기본적인 룰은 이렇다. 한 팀은 감옥에 갇힌 죄수들이 되고, 다른 한 팀은 죄수들을 감시하는 간수들이다. 죄수들은 감옥을 탈출하는 것이 목적이고 간수들은 탈출을 막는 것이 목적이다. 놀이가 시작되면 놀이터 중앙에 있는 미끄럼틀은 일종의 수용소 또는 감옥으로 변한다. 그리고 놀이터 한쪽 구석에 있는 정글짐이 탈출의 목적지이다.

죄수들은 감시자의 눈을 피해 정글짐으로 탈출을 감행해야 한다. 탈출하는 동안 간수들은 고무공을 던져 죄수를 맞춘다. 가까스로 감시자가 던지는 고무공을 피해 정글짐으로 탈출에 성공한 친구들은 만세삼창을 해야 한다. 일종의 진정한 자유를 획득한 의식 같은 것이다. 만세삼창을 하는 동안에도 간수들은 고무공을 던져 죄수들을 맞출 수 있다. 죄수들이 죽을 때는 반드시 "으으윽~ 억울하다~."라고 외쳐야 한다.

'탈출'은 당시 또래 친구들이 모여 만든 게임이었다. 처음에는 고무공이 아닌 테니스공을 사용했는데 맞은 친구들이 너무 아프다는 불평이 생겨 여러 번의 실험을 통해 고무공으로 결정하게 되었다. 탈출지인 정글짐 역시 처음에는 시소였다가 거리가 너무 짧아 죄수를 맡은 팀이 대부분 이기는 게임이 되어버리는 까닭에 좀 더 거리가 먼 정글짐으로 바꾼 것이었다. 탈출 거리를 늘렸음에도 불구하고 죄수팀이 승리하는 경우가 더 많아서 만세삼창도 반드시 해야 하는 조건으로 추가했다. 고무공이 너무 가벼워서 원하는 방향으로 잘 던져지지 않는 약점을 보완하기 위해서였다.

이 게임이 얼마나 즐겁고 흥미로웠는지 저녁 먹을 시간이 다 되

었어도 친구들은 놀이터를 떠날 생각을 하지 못했다. 그러면 놀이터를 향해 부모님들이 밥 먹으러 들어오라고 소리를 치셨다. 고무공에 맞아 "으으윽~."이라는 외침을 울부짖다가도 엄마의 부름을 들으면 친구들은 "금방 갈게요~." 하고 대답하고는 다시 게임 세계로 돌아와 "억울하다~."를 외치며 그 자리에 쓰러지곤 했다.

게임 플레이를 하는 그 순간만큼은 미끄럼틀을 타고 그네를 타는 놀이터가 죄수들이 갇힌 수용소와 자유의 땅으로 바뀌었다. 누구보다도 진지하게 만세를 외치고 죽음의 외마디를 내뱉었다. 하지만 사실 진짜 죽는 것은 아니었다. 목숨을 내놓고 해야 하는 놀이라면 누가 자발적으로 참여하겠는가.

이것이 바로 게임이다. 네덜란드 인류학자이자 문화의 놀이적 요소에 대한 선구적 연구자인 요한 하위징아 Johan Huizinga는 인공물로서의 게임에 대해 이렇게 정의한다.

> 놀이는 의식적으로 일상적인 삶의 바깥에 심각하지 않은 것으로 존재하면서 동시에 플레이어를 강하게 그리고 완전히 몰입시키는 자유로운 활동이다. 그것은 어떤 물질적 이익과도 관련이 없으며 그것을 통해 돈을 벌 수도 없다. 그것은 정해진 규칙에 따라 질서 있게 자신의 시간과 공간의 경계 안에서 진행된다. 그것은 사회적 모임의 형성을 촉진하는데, 그들은 스스로를 비밀주의로 감싸고 위장함으로써 일반 사람들과는 다른 점을 강조한다.[22]

물론 하위징아의 정의가 오늘날의 게임의 정의에 모두 들어맞는 것은 아니다. 오늘날의 게임은 물질적인 이익과 직접적인 관계가 있다. 아이템을 거래하거나 잘 성장시킨 캐릭터 판매를 통해 돈을 벌 수 있기 때문이다. 심지어 e-스포츠 선수라는 직업까지 등장했고 최근에는 NFT Non-Fungible Token를 게임에 적용시킨다고 하며, P2E Play to Earn라는 돈 버는 게임이 이슈가 되고 있으니 이 부분은 완전히 수정되어야 한다.

하지만 그럼에도 불구하고 여기서 우리가 꼭 기억하고 넘어가야 할 점은 바로 게임이 '일상적인 삶의 바깥에 심각하지 않은 것으로 존재하는 몰입적인 자유로운 활동'이라는 것이다. 이른바 특별한 시간과 공간의 경계를 가지고 있는 인공물로서의 게임의 본질을 지적한 것인데, 이 개념을 바로 매직 서클이라고 말할 수 있다.

앞서 살펴본 '탈출' 게임을 다시 떠올려보자. 놀이터라는 일상적인 공간은 놀이를 하는 동안 수용소와 자유의 공간이라고 하는 특별한 공간으로 변모한다. 시간에 대한 인식도 달라진다. 학원 갈 시간, 저녁 먹기 위해 집에 가야 하는 시간이 아니라 탈출의 시간, 감시의 시간이라는 새로운 인식이 생겨난다.

특히 게임을 하는 동안 플레이어들은 현실에서의 자신의 정체성을 뒤로하고 새로운 신분으로 자신을 규정한다. 그렇기에 처절한 울부짖음도 가능하고 환호에 찬 만세삼창도 가능한 것이다. 친구를 향해 고무공을 던지는 것은 친구가 미워서 그러는 것이 아니다. 무엇보다 탈출을 하고 감시를 하는 행위는 초등학생들에게 일상적으로 일어날 수 있는 활동은 아니다. 그야말로 게임의 본질인 매직 서

클을 잘 반영한 놀이였다고 말할 수 있다.

디지털 게임 역시 매직 서클이라는 기본 개념 속에서 만들어지고 플레이된다. 플레이어는 현실의 내가 일상적으로 경험하기 어려운 세계를 경험하기 위해 게임을 플레이한다. 게임에서의 시간은 현실의 시간과 다르게 흘러가고, 게임에서 마주하는 공간 역시 현실의 그것과는 매우 다른 양상을 보여준다. 플레이어는 게임 속에서 하늘을 날 수도 있고, 아주 오랫동안 잠수를 즐길 수도 있다. 여러 번 죽음을 맞이하고 다시 환생하지만 이런 상황이 위협적인 상황은 아니다. 매직 서클의 경계 안에서 일어나는 일들이니까 말이다.

하지만 오늘날의 게임에서는 분명한 경계였던 매직 서클이 종종 무너지는 현상이 발생한다. 대표적으로 〈포켓몬 GO Poketmon GO〉와 같은 AR, 즉 증강현실 기술을 활용한 게임들이 그렇다. 2016년에 선풍적인 인기를 끌면서 등장한 이 게임은 현실세계에 숨어 있는 포켓몬스터를 찾아내 포획하고 잘 성장시켜서 진화시키는 게임이다. 핸드폰을 켜서 현실의 공간을 비추면 다양한 포켓몬 캐릭터들이 스크린에 등장한다. 이들을 향해 몬스터볼을 던지면 몬스터볼 안에 포켓몬이 포획된다. 게임만의 특별한 공간이 구축된 것이 아니라 현실의 공간과 시간 위에 게임 캐릭터를 등장시키고 플레이를 유도하는 방식으로 게임을 진행시킨 것이다. 더 흥미로운 점은 사람들이 더 많은, 혹은 더 희귀한 포켓몬을 잡기 위해서 거리로 쏟아져 나왔다는 점이다.

사실 이전까지 우리는 게임을 방 안 컴퓨터를 통해서 플레이했었다. 매직 서클은 컴퓨터 스크린 너머에 생기기 때문이었다. 하지

만 〈포켓몬 GO〉는 방구석 플레이어들을 현실의 거리로 불러내기에 충분했다. 현실과 가상을 경계 짓는 매직 서클이 파괴되었기 때문이다.

특정한 시간에, 특정한 장소에서 희귀한 포켓몬이 등장한다는 소문이 퍼지면 플레이어들은 핸드폰을 들고 그 시간, 그 장소를 찾아 포켓몬을 잡았다. 특정 장소에서 같은 손동작을 하고 있는 플레이어들을 보는 경험은 참으로 흥미로운 것이다. AR 기술의 도입은 매직 서클의 경계를 무너뜨리는 시발점이 되었다. 이제 게임은 세상 밖으로 나오고 있다. 게임과 현실의 경계는 무너졌고 융합된 또 다른 세상이 시작되었다. 메타버스라는 이름으로 말이다.

누가 이길지 모르는 게임 플레이

게임을 게임답게 만들어주는 것은 바로 누가 이길지 모르는 게임 플레이에 있다. 요한 하위징아의 계보를 잇고 있는 프랑스의 사회학자 로제 카이와_{Roger Caillois}는 이런 게임 플레이의 특성을 '불확실성_{uncertainty}'으로 설명한다. 그는 자신의 책 『놀이와 인간_{Les Jeux et les Hommes}』에서 놀이, 즉 게임을 여섯 가지 특성으로 규정하며 정의한다. 그의 여섯 가지 특징은 '자유롭다', '현실의 시공간으로부터 분리되어 있다', '비생산적이다', '규칙에 지배된다', '상황을 가정한다', 그리고 '불확실하다'이다. 사실 이 여섯 가지 특징 중 '불확실하다'는 특징을 제외하고는 하위징아의 게임 정의와 유사함을 확인할

수 있다.

카이와가 말하는 게임의 불확실성이란 게임 결과에 대한 불확실성을 말한다. 누가 이길지 질지 모른다는 뜻이다. 생각해보자. 게임에서 진다는 것을 알면서도 게임을 시작하는 플레이어는 존재하지 않을 것이다. 누구도 지는 게임을 하고 싶어 하지 않는다. 이길 수 있다는 가능성을 보장받을 때 게임은 시작된다.

그런데 흥미로운 점은 이기기만 하는 게임도 흥미롭지 않다는 것이다. 이기는 게임이라면 누구나 하지 않을까 하는 생각을 할 수 있겠지만, 이기기만 하는 게임은 도전 의식과 긴장감을 주지 못한다. 게임은 이길지 질지 모르는 상태일 때가 가장 재미있고 흥미진진하다. 질 것 같았는데 이기는 반전 게임은 긴장감과 짜릿함을 느끼게 해주고, 이길 줄 알았는데 결국 져버린 게임은 패배했음에도 불구하고 잘 싸웠다는 만족감을 준다. 그렇기 때문에 게임을 하다 보면 이길 것 같은데 질지도 모른다는 불안감을 주는 시스템, 질 것 같았는데 이길 수도 있겠다는 기회를 부여받는 시스템을 종종 마주하게 된다.

예를 들어 자동차 경주 게임을 하는 플레이어를 생각해보자. 출발 신호가 울리면 조이스틱을 열심히 움직이며 자동차를 출발시킨다. 함께 달리고 있는 여러 자동차들과 앞서거니 뒤서거니 열심히 달리다 보면 아이템 박스가 놓인 트랙을 만나게 된다. 플레이어는 미세한 방향 조정을 통해 아이템 박스 하나를 먹는다. 아이템이 무엇인지에 대해서 플레이어에게 미리 알려주지 않기 때문에 이 아이템이 플레이어의 경주에 도움이 될지 아니면 해가 될지는 아이

템을 얻기 전에는 알 수 없다.

하지만 이런 생각을 해보지는 않았는가? 게임 시스템은 저 아이템들을 어떤 기준으로 설치해놓는 것일까? 첫 번째 아이템은 자동차의 속도를 두 배 올려주는 부스터, 두 번째 아이템은 상대 자동차에게 해를 끼칠 수 있는 부비트랩booby trap이고, 세 번째 아이템은 잠시 얼어버리는 프리징freezing 같은 식일까?

만약 늘 같은 위치에 같은 아이템이 배치된다면 반복적으로 여러 번 플레이를 한 플레이어일수록 자신에게 가장 유리한 아이템을 확보할 가능성이 높을 것이다. 그렇다면 아이템 배치는 무작위일까?

게임 플레이어로 하여금 게임을 하는 동안 이길지 질지에 대한 불확실성을 강화시키는 전략을 쓴다면 아이템을 배치하는 규칙을 부여할 수 있을 것이다. 예를 들어 A라는 플레이어가 B라는 플레이어를 50미터 이상 앞서서 달려가고 있다면 A라는 플레이어가 먹게 되는 아이템은 어떤 위치에 놓여 있는지와 상관없이 프리징 아이템을 획득하게 디자인할 수 있다. 만약 그렇게 되면 A의 속도는 일정 시간 동안 0이 되어 다른 플레이어들의 추월을 받게 될 것이다. 자연스럽게 이길 것이라는 확신은 사그라들 것이고 말이다.

이번엔 지고 있는 B에게 부스터라는 아이템을 획득할 기회를 줬다고 생각해보자. 같은 방법으로 말이다. B는 드디어 기회가 왔다고 생각하면서 지금 막 획득한 아이템을 사용함으로써 A 추격에 가속을 올릴 것이다. 이런 식의 아이템 획득 시스템이 디자인되면 플레이어는 결승전에 이르기 전까지 자신이 이길지 아니면 질지

확신할 수 없는 상태가 되어버린다.

　이른바 게임이 의도적으로 게임 플레이의 결과를 조작하는 것이다. 이기고 있는 플레이어에게 부적절한 아이템을 제공하거나 패널티를 부여할 수 있는 상황을 만들기도 하고, 지고 있는 플레이어에게 상황을 역전시킬 수 있는 기회를 제공하기도 한다. 물론 승패의 차이가 미미하거나 혹은 반대로 너무 크다면 게임은 게임의 결말을 빨리 볼 수 있도록 승자에게 이득advantage을 몰아줄 수도 있다. 이때 패자는 이번 게임을 빨리 끝냄으로써 다음 게임을 위해 새로운 준비를 할 수 있게 된다.

　물론 여기에는 변수가 있다. 아무리 좋은 아이템을 가지게 되었다고 해도 플레이어가 아낀다고 사용하지 않거나, 또는 아이템을 획득하지 못한 채 그냥 트랙을 지나버리는 일이 생길 수도 있기 때문이다.

　그렇다면 게임에서의 불확실성은 언제까지 유지되는 것일까? 게임 플레이의 승패가 결정되는 바로 그 순간까지 불확실성은 지속되는 것일까? 게임의 불확실성은 확실성 혹은 필연성과 결국은 마주해야 한다. 게임 플레이가 거의 끝나갈 때쯤에는 플레이어가 확실하게 이길지 아니면 질지에 대한 확신을 줘야 한다. 게임이 언제, 어떻게 끝날 것인지를 아는 것은 플레이어로 하여금 클라이맥스를 향한 게임 플레이의 마지막 동기가 된다. '이번 판은 내가 이겼어.', 혹은 '이번 판은 졌지만 잘 싸웠어.' 하는 확신이 드는 순간을 부여해야 플레이어는 마지막 결승점을 향해 혼신을 다할 수 있다.

　게임에서의 불확실성과 필연성의 결합은 드라마틱한 긴장ten-

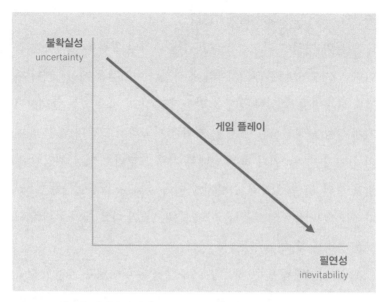

불확실성
uncertainty

게임 플레이

필연성
inevitability

〔그림 6-2〕 게임 플레이의 불확실성과 필연성의 상관관계

sion을 만들어낸다. 불확실성과 필연성이라는 상반된 두 요소는 반비례의 상관관계를 갖는다. 게임이 시작될 때는 불확실성만 존재하다가 게임 플레이 시간이 흘러감에 따라 불확실성은 감소하고 필연성은 증가한다. 그리고 불확실성이 소멸하고 필연성만 남을 때 게임은 끝나는 것이다. 플레이어는 이 관계 속에서 긴장을 느끼고 게임에 몰입하게 된다.

　게임 플레이에서 긴장과 몰입을 만들어내는 요인인 불확실성과 필연성의 반비례적인 상관관계는 게임 플레이를 하는 플레이어의 감정 상태의 원인과 과정, 그리고 그 본질을 규명하는 데 있어 매우 의미 있는 개념이다. 그리고 경쟁을 통해 승패를 가르는 것이 목적의 대부분인 오늘날의 디지털 게임에 적용했을 때도 여전히 유효

한 개념이라고 할 수 있다.

이처럼 게임 플레이 상황을 조작하는 스토리텔링이 가능한 대표적인 시스템이 바로 마크 르블랑이 이론화한 피드백 시스템feedback system이다. 기본적으로 이 시스템은 게임의 결과를 예측하지 못하게 만들기 위해서 도입된 것이고, 플레이어로 하여금 경쟁의 결과를 열어놓음으로써 게임에 임하는 플레이어는 누구라도 승자가 될수도 있고 또 반대로 패자가 될 수도 있음을 보여준다.

게임에서 불확실성의 요소가 없다면 게임의 결과는 뻔해지기때문에 게임 플레이 상황 자체가 발생할 가능성은 희박해진다. 앞서 언급했던 것처럼 질 것이 분명한데도 게임을 시작하는 플레이어는 실질적으로 존재하지 않을 것이고 늘 이기기만 하는 플레이어는 시간을 투자해 게임을 하는 행위에서 의미를 찾지 못하기 때문이다. 따라서 모든 게임은 불확실성을 강화시키기 위해 스토리텔링을 한다. 플레이어의 지각 상태를 조작하고 승부를 모호한 상태로 유지하거나 아이템 등을 활용하여 경쟁의 상태를 조작해서 승패를 역전시키는 전략을 쓰는 것이다.

몰입이 주는 즐거움

오늘날 게임은 교육과 훈련, 운동과 치료, 기업이나 제품의 홍보와 마케팅 등 다양한 영역에 적극적으로 도입되어 활용되고 있다. 일각에서는 이런 유형의 전략을 게이미피케이션이라는 개념으로

정리하고 있다. 각 영역의 본래 목적을 향유자에게 더욱 쉽고 빠르게 전달하기 위한 수단으로 게임의 속성들을 적극적으로 도입한다는 것이다. 일종의 게임화라고 이해할 수 있다.

그렇다면 왜 이렇게 많은 영역에서 게임성을 도입하려는 것일까? 단순히 요즘 세대가 게임에 익숙한 게임 제너레이션game genera-tion이기 때문이라고 말하기에는 부족한 면이 있다. 남녀노소를 막론하고 게임은 플레이어에게 즐거움을 전해주는 대표적인 미디어다. 게임이 재미있지 않다면 플레이어들은 게임 플레이에 그리 오랜 시간을 쏟지 않을 것이다. 특히 플레이어들은 재미를 느끼는 게임 플레이 시간 동안 몰입이라는 놀라운 감정의 상태를 경험한다. 결국 지금 우리 사회의 다양한 영역에서 게임화가 일어나는 현상에는 교육을, 운동을, 제품 홍보를 함에 있어 재미와 몰입을 제공함으로써 자연스럽게 목적을 달성하려는 의도가 숨어 있다.

그렇다면 게임을 통해 빠져드는 몰입의 정체는 무엇이고, 몰입의 감정은 어떻게 스토리텔링할 수 있는 것일까?

게임뿐 아니라 최근에 많은 영역에서 각광 받고 있는 몰입 이론flow theory은 헝가리 출신의 심리학자인 미하이 칙센트미하이Mihaly Csikszentmihalyi에 의해 정립되었다. 그는 긍정심리학positive psychology 분야에서 선구적인 학자라는 평을 받고 있다. 그의 주된 연구는 인간의 창조적 활동이 행복과 어떤 관계가 있는지에 관한 것이었다. 그는 이 연구를 지속하던 중 창조적인 사람의 세 가지 요건을 발견했는데, 그중 하나가 바로 몰입이다.

그가 제시하고 있는 몰입 이론은 물론 게임에만 한정해서 작동

하는 것은 아니다. 그는 어떤 일 또는 행위에 깊이 빠져드는 심리 상태를 몰입이라고 명명했다. 그 깊이가 깊어 시간의 흐름이나 공간, 더 나아가서는 자신에 대한 생각까지도 잊어버리게 되는 심리적인 상태가 바로 몰입이다. 그의 정의를 곱씹어보면 이런 상태를 가장 잘 불러오게 하는 활동 중 하나가 바로 게임 플레이임을 깨달을 수 있다. 게임을 언급할 때 몰입에 대한 이야기가 항상 함께 따라오는 이유다.

게임 연구에서 몰입은 기능과 기제라는 두 층위로 나누어 진행되어왔다. 이 두 요소에 집중하는 까닭은 몰입의 상태를 만들어내는 두 조건인 스킬과 도전과제가 게임을 디자인하는 데 있어 꼭 필요한 요소이기 때문이다. 뿐만 아니라 몰입을 위해서는 명확한 목표가 필요하고 과제를 수행했을 때 수행 결과에 대한 분명하고도 즉각적인 피드백이 필요하다. 디지털 게임은 이런 특징을 모두 가지고 있다. 특히 스킬과 도전과제의 상관관계는 디지털 게임에서 게임 플레이의 밸런싱 설계와 직접적인 영향관계가 있기 때문에 더욱 몰입의 개념을 중시했다고 말할 수 있다.

일반적으로 몰입은 자신이 가지고 있는 스킬과 도전과제의 수준이 유사할 때 일어난다. 자신의 역량에 비해 도전과제의 수준이 높으면 인간은 불안해하고 두려움을 느끼게 된다. 예를 들어 초등학생에게 미적분을 풀라고 하면 어떨까? 반면 수학자에게 한 자릿수의 연산을 풀라고 하면? 수학자는 집중해서 문제를 풀 수 있을까? 아마도 지루해서 견디지 못하는 상태가 될 것이다. 즉, 자신이 가지고 있는 능력보다 조금 높은 도전과제이거나 비슷한 수준의

과제가 제시되었을 때 몰입의 상태가 유지될 수 있다.

몰입은 시간의 개념을 왜곡시킨다. 게임 플레이를 정말 잠깐 했다고 생각했는데 알고 보니 2시간이 훌쩍 지나갔던 경험은 플레이어라면 종종 겪는 일이다. 이는 몰입의 효과 때문이다. 몰입은 자신의 행동에 대한 통제감을 느낌으로써 해당 과업에 대해 자발적이고 적극적인 태도를 취할 수 있도록 해준다. 누가 시키지 않아도 과업을 수행하는 데 집중하기 때문에 그 효과가 배가되는 경우가 많다. 이런 몰입의 기능과 효과 때문에 교육, 운동, 홍보 마케팅 활동에 몰입 이론을 접목시키려는 시도들이 많이 일어나고 있는 것이다.

문제는 몰입을 지속시킬 수 있는 방법을 디자인하려면 어떻게 해야 하는가 하는 것이다. 일반적으로 디지털 게임에서는 플레이어의 게임 플레이에 대한 관심을 유지, 고취시키기 위한 방법으로 난이도 조절이라는 기술을 선택한다. 게임에서의 난이도는 플레이어가 게임 규칙에 익숙해질 때쯤에 새로운 규칙을 제공함으로써 플레이어의 도전의식을 불러일으킨다.[23]

새로운 규칙을 제공하는 방법은 여러 가지다. 플레이어가 탐험해야 하는 공간 혹은 지형에 변형을 주거나 등장하는 장애물의 개수나 빈도를 늘릴 수 있다. 속도를 빠르게 조절하는 것도 묘책 중 하나다. 적의 공격이나 플레이어의 캐릭터 움직임의 속도를 빨라지게 하면 컨트롤이 어려워지기 때문에 그만큼 도전의식이 더 생기게 된다. 플레이어가 대적해야 하는 대상의 난이도 자체를 높이는 것도 방법이다. 점점 더 어려운 적이 등장한다면 플레이어는 더 높은 스

킬을 연마해야 하고 그 와중에 지속적인 몰입이 일어날 수 있다.

이 과정을 통해 디지털 게임은 플레이어의 레벨을 성장시킨다. 해당 스킬을 정복한 플레이어는 새로운 도전 대상을 만나 또 다른 스킬을 학습하게 된다. 하지만 실상 플레이어에게는 새로운 도전의 대상이 더 강력하다는 것은 중요하지 않다. 낯선 공간, 새로운 규칙, 새로운 전략을 정복했다는 것 또한 마찬가지다. 플레이어에게 가장 중요한 것은 도전하고 싶은 욕망을 느낄 수 있는 대상이 지속적으로 등장한다는 것이다. 플레이어는 자신의 스킬과 도전의 대상이 완벽한 균형을 이루는 상태가 되었을 때 깊은 몰입과 만족의 상태를 유지할 수 있고, 이 몰입의 시간이 가능하면 최대한 길어지기를 바란다.

실패의 수사학

〈뉴욕 디펜더 New York Defender〉라는 게임이 있다. 이 게임은 뉴욕에서 일어났던 9·11 테러 사건을 소재로 삼고 있다. 게임을 플레이하면 화면 중앙에 뉴욕의 쌍둥이 빌딩이 꼿꼿이 서 있는 모습을 확인할 수 있다. 하지만 이내 어디선가 전투기 한 대가 등장하고 곧장 쌍둥이 빌딩을 향해 돌진한다.

위기감을 느낀 플레이어는 마우스를 이용해 이 전투기를 격추시키는 데 성공한다. 안도감을 내뱉을 즈음 또 다른 전투기가 빌딩을 향해 날아간다. 다시 전투기를 격추시킨다. 문제는 격추를 시킬

수록 전투기의 숫자는 동시다발적으로 늘어난다는 점이다. 플레이어의 사격 실력과는 상관없이 결국 쌍둥이 빌딩은 무너지고 플레이어는 패배를 경험하게 된다.

같은 맥락의 또 다른 게임이 있다. 바로 〈9월 12일September 12th〉이라는 게임이다. 규칙은 매우 간단하다. 화면 가득 한 마을이 보인다. 이 마을에는 높고 낮은 건물들이 즐비해 있다. 그리고 그 건물들 사이로 골목길과 같은 길들이 나 있는데, 마을 사람들이 이 길을 돌아다니고 있다. 문제는 사람들 사이사이에 테러범들이 숨어서 함께 돌아다니고 있다는 것이다.

플레이어는 총구를 겨눠 테러범을 맞추지만 이내 자신이 쏜 총에 테러범이 아닌 일반 시민이 맞아 죽는 일이 벌어진다. 더 끔찍한 것은 무고한 시민뿐 아니라 마을의 건물, 나무, 거리 등도 함께 폭파된다는 것이다. 플레이어가 아무리 뛰어난 사격 실력을 가지고 있어도 테러범은 끊임없이 나타나고, 결국 이 마을은 무너지고 만다.

이 두 게임은 세 가지 공통점을 가지고 있다. 첫째, 테러범들을 진압하기 위해서 무력을 행사하는 메커니즘으로 게임 플레이가 진행된다는 점이고, 둘째, 플레이어가 아무리 사격에 능숙한 스킬을 가지고 있어도 결국 게임 플레이는 실패로 돌아갈 뿐이라는 점이다. 마지막 세 번째 공통점은 무력을 무력화하기 위해 쏜 총은 아무의미가 없다는 교훈을 게임 플레이를 통해 전달하고 있다는 점이다. 아주 단순하고 간단한 게임을 통해서 테러 전쟁의 한 단면을 직시함으로써 테러를 막는 유일한 방법은 '미사일을 쏘지 않는 것뿐'이라는 반전, 평화의 메시지를 얻을 수 있다.

그렇다면 이런 게임은 왜 만들어지는 것일까? 앞서 우리는 게임에서의 실패는 또 다른 도전을 의미한다고 말했다. 그런데 이런 게임들에서의 실패는 좀 다른 개념이다. 비디오게임 디자이너이자 평론가이면서 동시에 이론가이기도 한 이언 보고스트Ian Bogost는 이를 '실패의 수사학rhetoric of failure'이라고 설명했다. 그는 사용자가 결코 성취할 수 없는 게임 플레이를 통해서 메시지를 전달하고자 하는 형식을 가진 게임들이 있음을 언급한다. 이런 종류의 게임들은 플레이어의 스킬이 부족하거나 플레이어의 스킬에 적합하지 않은 도전과제 때문에 실패하는 것이 아니라 게임 디자이너의 의도 때문에 실패할 수밖에 없는 게임이다.

이런 유형의 게임들은 플레이어가 게임의 규칙과 시스템을 모두 잘 이해하고 플레이에 능숙하다 하더라도 절대로 게임에서 이길 수 없는 상황을 만들어버리는 것이 목적인 게임들이다. 이런 게임은 게임 안에서는 플레이어를 패자loser로 만들어버리지만, 게임 밖에서는 철학자thinker가 되게 한다. 그래서 게임 디자이너가 세상을 향해 이야기하고 싶어 하는 메시지를 다시 한번 생각해보게끔 한다. 플레이어의 도전을 끊임없이 무력화시키고 궁극적으로 플레이어로 하여금 게임을 중단하고 몰입 상태에서 벗어나 개발자의 메시지를 고민하게 만드는 절차적 수사학이 바로 실패의 수사학이다.

게임 스토리텔링의 세 가지 층위

디에게시스적인 게임 세계

게임의 세계는 사실 허구적이다. 그럼에도 불구하고 우리는 허구적 게임 세계를 진짜로 믿고 또 몰입한다.

스크린 너머로 인간이 상상하는 모든 것을 실제로 경험할 수 있도록 해주는 디지털 게임의 세계는 사실 디에게시스diegesis적으로 구성되어 있다. 디에게시스란 아리스토텔레스와 플라톤으로부터 비롯된 개념으로 허구를 재현하는 여러 방법 중 하나인데, 인물, 시간적 배경, 장소적 특성 등 서사를 가능하게 하는 모든 요소들이 관계를 맺어가고 있는 양상에 대한 기술을 의미한다.

크리스티앙 메츠Christian Metz는 오늘날 디에게시스의 개념이 '이야기된 것, 지시하고 있는 세계, 유사-현실을 공시하는 것'을 포함한 신체로서의 허구 자체를 지칭하는 경향으로 더 강해지고 있음

을 시사한 바 있다. 즉, 현대 예술 장르에서 디에게시스란 용어는 일반적으로 이야기가 전개되는 허구적 세계를 지칭하는 개념으로 쓰인다. 따라서 디지털 게임의 세계가 디에게시스적으로 형성되었다는 말은 디지털 게임 세계의 허구성을 대변하는 말이다.

예를 들어 드라마 〈슬기로운 의사생활〉(2020)에는 주인공 5인방이 석형이네 집에 모여 밴드 연습을 하면서 연주를 하는 장면들이 종종 나온다. 그런데 이들이 연주하는 음악은 20년지기 친구들의 있는 그대로의 삶을 보여준다는 의미에서 디에게시스적이라고 말할 수 있다.

하지만 이들이 진료를 보고 있는 장면에서 배경음악으로 OST가 나온다면 그것은 비非디에게시스적이라고 말할 수 있다. 서술에 의해서 만들어진 특정한 시공간 연속체와 이 세계에 속하지 않는 외부의 모든 것을 구분하기 위해 사용된 개념이 바로 디에게시스이다.

그런데 문제는 여기서 발생한다. 게임 세계는 단지 현실의 일부를 모사하여 만든 2D 혹은 3D 그래픽 이미지의 세계일 뿐이다. 게임 내에서 일어나는 모든 사건은 현실세계에는 아무런 영향력도 행사하지 못하는 가상성을 내포하고 있고, 이 세계에서 소통되는 메시지들은 비사실적이고 비현실적이다.

디지털 게임이 운용되는 컴퓨터라는 플랫폼 또한 게임이 태생적으로 허구적 결과물일 수밖에 없음을 반증하는 증거가 된다. 컴퓨터 스크린으로 물질화된 프레임은 그 자체가 내부와 외부를 가상과 현실이라는 매우 다른 성질의 두 개의 공간으로 구분시키는 힘을 지니고 있기 때문이다.

그럼에도 불구하고 게임 플레이어는 프레임 내부의 공간이 허구적 가상세계임을 인식하고 있으면서도 이율배반적으로 그 세계 안에서 일어나는 사건들을 사실적이고 진실된 메시지로 수용한다. 그 세계가 진짜라고 믿고 있기 때문에 의미 없어 보이는 행위에 수백 시간, 수천 시간을 소비하는 일을 두려워하지 않는다. 오히려 자신의 플레이가 그 세계를 구원하기 위한 유일무이한 방법이라 믿으면서 신성하게 여기기까지 한다.

플레이어에게 게임은 이미지 세계 이상의 초자연적인 실재로 인식된다. 미르체아 엘리아데Mircea Eliade식으로 바꾸어 말하면, 게임적 리얼리즘을 가진 사람에게 게임 세계의 모든 환경과 사건은 우주적 신성성으로 계시되는 것이다.[24]

플레이어가 디에게시스적 세계인 게임 세계를 실제 세계인 것처럼 믿고 행동하는 모순을 이해하기 위해서는 두 가지 사실에 주목해야 한다. 하나는 게임이라는 미디어가 지닌 몰입적 특성이 플레이어로 하여금 게임의 세계가 허구라는 사실을 잊게 만드는 착각의 기제로 사용된다는 것이고, 다른 하나는 게임에 참여하는 플레이어의 경험적 층위에 대한 문제이다.

게임은 여타의 올드미디어와는 달리 플레이어가 직접 참여하여 이야기를 만들어가는 구조로 되어 있기 때문에 게임 속 이야기가 타인의 이야기가 아닌 자신의 이야기로 소급될 수밖에 없는 성질을 내포하고 있다. 그래서 게임의 세계는 행위를 직접 수행하는 플레이어에게는 허구가 아닌 진짜의 세계가 된다.

이 논의가 바로 게임 스토리텔링의 세 가지 층위로 구체화된다.

게임 스토리텔링의 세 가지 층위는 기반적 스토리, 이상적 스토리, 우발적 스토리로 나뉠 수 있는데,[25] 이런 게임 스토리텔링의 특징이 게임에서의 서사를 다른 미디어의 서사와 극명하게 구분해주는 대표적인 속성이라 할 수 있다.

기반적 스토리와 세계관

게임 스토리텔링의 첫 번째 층위인 '기반적 스토리'에서는 플레이어에게 게임 세계를 이루고 있는 세계관과 게임 세계 내에 어떤 사건이 발생했는지를 설명한다. 플레이어로 하여금 게임 플레이의 동기와 구체적이고 분명한 목적을 알려주는 기능을 한다.

주로 오프닝과 엔딩 동영상이나 컷신cutscene(게임 중간중간 등장하는 상호작용적이지 않은 게임 시퀀스) 등에서 이 기반적 스토리가 표현되는데, 게임 전체의 이야기인 역사와 공간의 이야기를 플레이어에게 상세하게 전하는 기능이 있다. 게임은 기반적 스토리를 통해 세계가 탄생하게 된 시간적·공간적 배경 이야기와 종족들 간의 성격이나 관계를 나타내주는 사상적 배경 이야기도 전달한다. 또한 플레이어가 이 이야기적 공간에 관여하게 되는 출발점인 사건이 무엇인지, 다양한 이야기적인 요소들이 어떻게 관계를 맺고 있는지를 설명한다. 플레이어는 이 상황 속에서 어떤 역할을 맡아 어떤 임무를 수행해야 하는지 최초의 목표와 최종적인 목표도 알려준다.

기반적 스토리는 주로 동영상을 통해 제공되는 경우가 많다. 그

리고 이 동영상은 게임이 플레이어와 상호작용하는 특징과는 전혀 상관없이 기존 영화나 애니메이션처럼 수동적으로 바라보는 것만 가능한 상태로 플레이된다. 경우에 따라서는 텍스트 형태로 제공되기도 한다.

플레이어는 이 기반적 스토리를 통해 게임 세계의 규칙과 질서를 이해할 뿐 아니라 자신이 어떤 액션을 취해야 하는지에 대한 목적의식을 갖게 된다. 이것이 바로 기반적 스토리의 가장 큰 역할이자 기능이다. 기반적 스토리가 플레이어에게 세계관에 대한 설명을 함으로써 이유 없이 검을 휘두르는 액션을 취하는 것이 아니라 의미 있는 전투를 벌일 수 있도록 게임 플레이의 의미를 강력하게 뒷받침해주고 있는 것이다.

예를 들어 엔씨소프트사의 〈블레이드 앤 소울Blade and Soul〉의 기반적 스토리를 보자. 〈블레이드 앤 소울〉은 홍문파의 마지막 제자가 된 플레이어가 스승을 죽인 진서연을 찾아 복수하고 문파를 다시 세워야 하는 미션을 이루기 위한 플레이로 구성되어 있다. 수백 혹은 수천 시간의 플레이를 자발적으로 하게끔 유도하기 위해서 게임은 플레이어에게 분명한 목표와 게임 플레이 동기를 심어줄 필요가 있다. 그래서 〈블레이드 앤 소울〉은 게임 플레이 초반에 극적인 오프닝 동영상과 컷신을 활용해서 기반적 스토리를 플레이어에게 매우 임팩트 있게 전달한다.

게임이 시작되면 비가 오는 바다 한가운데서 열심히 노를 젓는 건장한 노인의 모습이 스크린을 가득 채운다. 멀리 화염에 휩싸인 홍문파의 본거지가 보이고, 노인은 걱정스러운 표정을 짓는다. 그

리고 이내 바다 한가운데 누군가가 떠 있는 것을 발견하고 급하게 구해낸다. 홍문파 도복을 입은 자라는 것을 발견한 노인은 놀라움을 감추지 못한다.

이 오프닝은 마치 영화를 보는 것 같은 느낌으로 제작되었다. 고화질의 디테일한 영상미와 장엄한 음악 그리고 더빙과 효과음까지 더해져 그대로 극장에서 상영해도 무방하다고 할 정도이다. 오프닝 영상에서 플레이어는 상호작용을 할 수 없다. 그저 영화를 보듯 바라보면서 전체적인 세계에 대한 정보를 수집한다.

오프닝 동영상이 지나고 나면 플레이어는 이제 캐릭터를 조정할 수 있게 된다. 일반적으로 생각하는 게임 플레이의 상태로 진입하는 것이다. 캐릭터를 앞뒤로 걷게 하고 점프를 하는 등 일정한 행위를 수행하게 한다. 그런데 이런 게임플레이 중간중간에 다시금 오프닝 동영상에서 경험했던 것과 같은 애니메이션으로 만들어진 영상들이 등장한다. 일반적으로 이런 부분을 '컷신'이라고 부른다.

컷신 역시 게임의 핵심적인 스토리를 이끌어가는 역할을 수행한다. 게임을 하는 플레이어는 대부분 자신이 하고 싶은 대로 캐릭터를 조정해가면서 자신만의 서사를 만들어가지만 엄밀히 말하면 모든 게임에는 게임 디자이너가 생각해둔 스토리라인이 존재한다.

대부분의 스토리는 3단계로 압축, 정리될 수 있다. 문제적 상황이 벌어지고, 이 문제를 해결하기 위해 플레이어(주인공)가 노력하고, 결국 문제적 상황이 해결되거나 해결되지 않거나 하는 구조다. 서사적인 관점에서 논의를 이어가자면 이 구조는 아리스토텔레스 시대부터 계속되어온 시작-중간-끝의 3막 구조에서 비롯된다.

게임의 스토리 역시 큰 맥락에서는 이와 동일한 구조로 짜여 있다. 게임의 자유도가 높고 플레이어가 하고자 하는 일을 모두 다 할 수 있게 해준다고 해도 스토리성을 가지는 게임들은 이 3막 구조의 형식에서 자유로울 수 없다. 그렇기 때문에 게임 개발자들은 플레이어에게 문제적 상황을 오프닝 동영상으로 제시하고 중간중간 플레이어가 반드시 거쳐가야 하는 스토리들을 컷신으로 보여주는 노력을 한다. 플레이어들은 컷신 덕에 게임의 핵심 스토리로 집중되는 효과를 경험하게 된다. 즉, 게임의 기반적 스토리는 '오프닝 동영상-컷신-컷신-······-컷신-클로징 동영상'으로 구조화되어 있다고 말할 수 있다.

앞서 살펴봤던 〈블레이드 앤 소울〉의 첫 컷신은 매우 중요하다. 오프닝 동영상이 끝난 후 플레이어는 홍문파의 일원이 되어 사형의 도움을 받아 가장 기초적인 플레이 경험을 하게 된다. 도복을 입는 법을 배우면서 의상을 탈부착하는 방법을 학습한다. 나무 장작을 옮기거나 검 휘두르는 법, 약초를 채집하고 하늘을 나는 경공법을 배우기도 한다. 플레이어는 그렇게 홍문파의 막내로서의 훈련을 받고 본거지로 돌아오는데, 여느 때와는 다른 분위기를 느낀다.

그때 스크린은 다시 플레이어가 컨트롤할 수 없는 상태로 전환된다. 함께 훈련을 하던 홍문파 일원들이 누군가에게 공격을 당해 곳곳에 쓰러져 있다. 플레이어 캐릭터가 놀라서 계단을 마구 뛰어올라가는 장면이 연출된다. 당연히 컷신이기 때문에 플레이어가 조종하는 것이 아니다. 늘 친절했던 사형이 외마디를 남기고 죽어가고 있다. 그리고 저 멀리 진서연이라고 불리는 여자와 배신자 무성

선배, 그리고 몇몇의 험악한 사람들이 스승과 대적하고 있는 모습이 보인다.

진서연은 사부가 가지고 있는 홍문신공의 비법과 귀천검을 빼앗기 위해 공격을 했다고 한다. 사부가 진서연에게 치명적인 공격을 하려는 순간, 진서연은 하나밖에 남지 않은 제자인 플레이어의 목숨을 가지고 거래를 한다. 한 치의 고민도 없이 사부는 플레이어를 구하기 위해서 귀천검을 내주고 진서연에게 크게 공격을 당한다.

온몸의 에너지가 다 빠져나가 마지막 숨을 내쉬는 사부는 플레이어에게 마지막 한마디를 남긴다. "살아라, 꼭."이라고 말이다. 플레이어는 진서연의 묵화에 의한 상처를 입기는 했지만 가까스로 목숨을 구한 채 바다 깊숙한 곳으로 떨어진다. 바다 깊은 곳에서 플레이어는 꿈속에서나 들릴법한 목소리를 듣는다. "이제 당신밖에 없습니다. 진서연을 막아주세요."라고 말이다. 그렇게 정신을 잃은 채 깊은 바닷속으로 떨어진 플레이어를 바다에서 건진 이가 바로 첫 오프닝 동영상에서 만난 노 젓는 할아버지이다.

초반부에 집중적으로 펼쳐지는 기반적 스토리에 몰입한 플레이어는 이제 더 이상 빠져나오지 못하는 기분을 느낀다. 애초에 게임을 플레이하기 위해서 캐릭터를 만들고 이 세계에 접속하기는 했지만 플레이어, 즉 자신을 구하기 위해 홍문파의 일인자인 사부가 목숨을 바쳤으니 어떻겠는가. 플레이어는 이제 영락없이 복수를 꿈꾸게 된다. 진서연의 정체를 밝혀 귀천검을 되찾고 사형들과 스승의 복수를 하며 홍문파를 다시 일으킬 마음을 먹는 것이다. 그렇게 게임은 시작된다.

이상적 스토리와 퀘스트

게임 스토리텔링의 두 번째 층위인 이상적 스토리는 '퀘스트'라는 형식을 활용한다.

디지털 게임은 퀘스트 혹은 미션을 통해서 스토리를 만들어간다. 게임의 대표적인 시스템인 퀘스트는 플레이어가 어떤 목적을 달성하기 위해 거쳐야 하는 일련의 과정으로, 플레이어가 아이템을 모으고 다른 캐릭터와 대화하면서 의미 있는 목표를 달성해가는 과정을 의미한다.

일반적으로 플레이어가 게임 세계에 입장하면 게임은 플레이어에게 특별한 행위를 하라고 제안한다. 그것이 바로 퀘스트인데, 일반적으로 퀘스트는 퀘스트 기버quest giver 역할을 하는 NPC에 의해 주어진다. 플레이어가 처음 게임 공간에 입장하면 주변을 탐색하게 된다. 그리고 일정 시간을 공간 탐색에 보낸 플레이어는 NPC를 만나게 된다.

NPC는 자신이 처한 문제가 무엇인지를 설명하고 적극적으로 도움을 요청한다. 예를 들면 자신이 찾아야 하는 물건이 있는데 그것을 찾는 일을 좀 도와주지 않겠냐는 식이다. 어떤 방향으로 가야 하는지도 알려주고, 몇 개를, 언제까지 찾아와야 하는지에 대해서도 알려준다. 뿐만 아니라 물건을 제대로 찾아오면 보상으로 무엇을 줄 것인지에 대해서도 명확하게 알려준다. 그러면 플레이어는 일종의 용병이 되어 NPC 대신 해당 과업을 수행할 것인지 아닌지를 결정하게 된다.

흥미로운 점은 NPC와 플레이어의 이런 행위가 중세 기사모험담이나 성배탐색담에서 흔히 찾아볼 수 있는 스토리 구조와 동일하다는 데 있다. 소망추구의 서사라고도 불리는 이 구조는 로맨스의 3단계 구조와도 동일하며, 조지프 캠벨Joseph John Campbell의 '영웅의 여정'과도 같은 맥락을 가지고 있다. 바로 출발, 입문, 귀환의 과정이 그것이다. 이 과정에서 플레이어의 선택은 매우 중요한 요인이 된다.

소망추구 서사의 3단계 중 첫 번째 단계에 해당하는 출발의 과정은 목표를 설정하는 구간이다. 이 구간에서는 플레이어에게 정확한 목표물을 제시하고 그 미션을 완수하기 위한 여러 가지 조건들을 제시한다. 당연히 여기에는 목표를 달성했을 때 얻을 수 있는 보상도 포함되어 있다. 이 단계를 플레이어가 수락할 경우 플레이어는 퀘스트 기버의 충실한 용병으로 변모하게 된다. 물론 플레이어는 이 단계에서 퀘스트의 수락을 거절할 수도 있다. 그러면 해당 퀘스트를 통해 펼쳐질 방향의 게임 스토리는 더 이상 진행되지 않는다. 플레이어는 다른 퀘스트를 수락하거나 진행함으로써 자신만의 서사를 만들어나간다.

예를 들어 〈월드 오브 워크래프트〉의 연금술사 요한이라는 퀘스트 기버는 "당신이 비늘을 모아 오는 동안 오래된 서적에서 고대의 역병이 수천 명의 무고한 희생자를 냈다는 사실을 발견했소. 그 역병의 치명적인 병원체가 검은그물거미의 독액에 들어 있다고 하오. 이 실험을 끝낼 수 있도록 흉포한 검은그물거미의 독을 가지고 오시오. 독액의 병원체가 내가 새로 만든 조제약과 잘 어울리는지

봐야겠소. 소문에 의하면 그 거미는 티리스팔 숲 동부 지역에 있다고 하오."라면서 퀘스트의 배경 스토리를 전달한다.

퀘스트가 일어나는 배경과 목적을 알게 된 플레이어는 동시에 어떤 일을 수행해야 하는지도 깨닫는다. 티리스팔 숲 동부 지역으로 이동해서 검은그물거미를 죽이고 그 독을 가지고 다시 퀘스트 기버에게 보고해야 하는 것이다. 플레이어는 이 임무를 수행하면 수습생 장식띠라는 보상을 받게 된다는 것도 함께 깨닫는다.

두 번째 소망추구 서사의 단계는 모험과 투쟁을 수행하는 입문 단계다. 용병이 된 플레이어는 퀘스트를 수행하기 위해 게임 공간을 탐험하듯 이동한다. 새로운 세계, 즉 모험의 세계로 여행을 떠나는 것이다. 실제로 플레이어는 게임 세계에서 퀘스트를 수행하기 위해 공간 이동을 경험한다. 퀘스트를 부여받았던 지역에서 일정 정도 떨어진 지역으로 이동하고, 이동을 통해 새로운 세계를 마주하게 된다. 플레이어에게 익숙하지 않은 공간을 만나기 때문에 그 것만으로도 모험과 투쟁의 역사를 만들게 된다.

앞서 언급한 조지프 캠벨의 '영웅의 여정'을 보더라도 '입문' 단계는 문학에서도 매우 중요한 단계라고 할 수 있다. 주요한 사건들이 일어나는 단계이기 때문이다. 이른바 이야기의 본론에 해당한다고 말할 수 있다. 실제 게임 스토리텔링에서도 플레이어가 뭔가 게임을 한다고 느끼는 단계가 바로 두 번째 단계라 할 수 있다. 다양한 액션과 활극, 그리고 전투가 발생하는 구간이기 때문이다. 게임의 스토리텔링이 기존 서사 문학의 텔링 방식과 완벽하게 구별되는 지점이기도 하다.

마지막 세 번째 단계는 귀환의 단계다. 모든 영웅은 모험을 떠났다가 다시 현실의 세계로 돌아오게 되어 있다. 게임에서도 마찬가지다. 플레이어는 퀘스트를 모두 마치고 나면 퀘스트 기버에게 귀환한다. 그리고 목표를 달성했음을 보고한다. 조건에 맞춰 제대로 목표를 달성했다면 처음 약속했던 보상이 주어진다. 하지만 목표를 제대로 달성하지 못한 채 돌아올 경우에는 인정사정없이 타박을 하며 돌려보낸다.

라그닐드 트린스타드Ragnhild Trinstad는 머드에서의 퀘스트에 대해 "퀘스트를 수행하는 것은 그 의미를 찾는 것이며 일단 의미에 도달하면 그것은 더 이상 퀘스트로 기능하지 않으며 과거의 이야기history가 된다."[26]라고 말한 바 있다. 퀘스트를 모두 수행하고 보상을 받는 것까지의 단계가 마무리되고 나면 이 퀘스트는 플레이어가 지나온 일, 이미 경험한 역사가 되어버린다.

반면 에스펜 올셋은 사실상 퀘스트는 서사가 아니라고 말한다. 그는 '플레이어-아바타가 목적을 완수하기 위해 공간을 이동하면서 일련의 도전을 극복하는 과정'이라고 퀘스트를 정의한다.[27] 하지만 종종 플레이어들은 퀘스트를 수행하는 동안에 자신이 게임 플레이를 하는 의미를 찾게 된다. 플레이어가 자신의 액션에 대한 의미를 찾는 순간 그 모든 행위는 서사가 되고 역사가 된다.

즉, 플레이어는 퀘스트를 통해 게임 세계의 규칙과 서사에 대해 이해하고, 극적 입문을 하고, 몰입 상황을 만들어내는 기능을 수행한다. 또한 플레이어는 확장된 플레이를 즐기기 위해 퀘스트를 수행하면서 레벨업이라는 욕망을 갖게 된다. 이 과정이 바로 게임 스

토리텔링의 두 번째 층위인 이상적 스토리로 표출되는 것이다.

플레이어가 그렇게 하루하루 퀘스트를 수행하면서 지내다 보면 자연스럽게 레벨업을 경험하고 게임 세계에 대한 이해도도 조금씩 쌓여간다. 죽음과 부활의 과정도 몇 차례 경험하게 되는데, 죽음으로 대변되는 게임 플레이의 실패가 또 다른 기회를 의미한다는 것에 대해서도 조금씩 체험적으로 이해하게 된다. 플레이어는 퀘스트를 통한 이상적 스토리를 통해서 게임 세계를 진짜 세계로 믿게 되는 것이다.

스토리가 진술적이고 의미를 도출하는 것을 목적으로 한다면 퀘스트는 수행적이고 플레이어의 행동이나 행위를 지시하고 규정하는 역할을 목적으로 한다. 게임을 지배하는 구조는 서사가 아니라 퀘스트이다. 즉, 게임에서 모험, 도전, 임무 등의 어떤 용어로 표현하더라도 새로운 규칙이 지배하는 세상에 플레이어를 몰입시키고 즐거움을 느끼도록 만드는 것은 바로 이 퀘스트라는 시스템인 것이다.

퀘스트는 게임 내에서 플레이어가 겪는 일을 설명하고 수행해야 하는 일과 방향을 제시한다. 뿐만 아니라 합당한 행동에 대한 보상까지 챙겨준다. 게임 플레이의 입문에서부터 시작되는 퀘스트는 연쇄적으로 디자인되어 있어 플레이어로 하여금 지속적으로 게임에 몰입하고 도전하고 성장하도록 만든다. 새로운 과제와 도전에 끊임없이 부딪히고 극복하며 성장하는 인간 현실의 삶과 마찬가지로 플레이어는 퀘스트를 통해 아바타를 성장시키며 정서적으로도 함께 성장하고 경험을 확장하여 완성시키는 형태를 가지고 있다.

우발적 스토리로 만드는 플레이어의 세상

마지막 세 번째 층위는 우발적 스토리 층위이다. 우발적 스토리는 사용자 스토리텔링이라는 말로 대신하기도 한다. 이는 게임이 정해놓은 규칙이나 질서와는 상관없이 플레이어들이 자신만의 이야기를 만들어가는 게임 스토리텔링의 층위를 말한다.

그 대표적인 사례로 〈리니지 2〉의 바츠해방전쟁 스토리를 들 수 있다. 사실 바츠해방전쟁 스토리는 그 방대함이 소설 한 권이 넘는 분량이고 이 사건에 대한 자세한 내용은 이인화의 『한국형 디지털 스토리텔링』이라는 책에 잘 기록되어 있다.[28] 그렇기에 여기에서는 간략하게 우발적 스토리가 어떤 것인지에 대한 개념을 이해하는 정도에서 설명하고자 한다.

〈리니지 2〉는 엔씨소프트사의 대표적인 MMORPG이다. 일반적으로 MMORPG는 서버가 여러 개다. 모든 게임 플레이어들을 한 게임 공간에 참여시킬 수 없기 때문에 서버를 여러 개로 나누어놓기 때문이다. 플레이어가 늘어나면 서버를 증설하는 것이 일반적인 경우다.

바츠는 당시 〈리니지 2〉의 32개의 서버 중에서 가장 오래된 역사를 갖는 서버였다. 초창기 이 게임이 서비스될 때부터 존재하던 서버였기 때문에 초창기 플레이어들이 주로 이 서버에서 활동했다. 오래전부터 게임을 플레이하는 플레이어들이 모인 곳이다 보니 당연히 게임에 대한 충성도와 자부심도 높았다. 그래서 게임에 문제가 있으면 개발사에 바로 항의 시위를 하는 정치적 대표성을 가진

서버가 바로 바츠 서버였다. 이런 성향의 서버에서 대대적으로 약 석 달간, 길게는 2년간 일어난 놀라운 사건이 바로 바츠해방전쟁 이다.

바츠해방전쟁을 이해하기 위해서는 우선 〈리니지 2〉의 세계관 을 알 필요가 있다. 〈리니지 2〉는 레벨에 따른 차별이 뚜렷한 철저 한 계층사회라는 사상적 배경을 가지고 있다. 레벨에 따라서 입는 옷과 쓰는 무기, 아이템이 다르고 출입할 수 있는 지역도 다르다. 특히 55레벨을 기준으로 그 미만은 민중 계층 그리고 그 이상은 전 쟁 혈맹에 가입 가능한 군사 귀족 계층이 즐비해 있다.

레벨이 높으면 세력을 형성한 혈맹에 들어가서 성능 좋은 무기, 멋진 옷, 아름다운 성에서 살 수 있는 특권을 누릴 수 있다. 그렇기 때문에 대부분의 플레이어들은 높은 레벨의 플레이어가 되길 간절 히 원한다. 하지만 레벨을 높이려면 좋은 사냥터에서 사냥을 해야 하는데, 좋은 사냥터는 이름 있는 전쟁혈맹들이 독점해서 자유롭게 출입할 수가 없다는 문제가 있었다.

〈리니지 2〉 바츠 서버에는 61레벨 이상부터 혈맹원으로 받아주 는 DK혈맹이 있었다. DK혈맹은 'Dragon Knights'의 약자로 이들 은 〈리니지 1〉에서부터 사냥터 통제로 악명을 떨친 전적을 가지고 있었다. 〈리니지 2〉에서는 전 서버 최초로 혈맹레벨3을 달성한 화 려한 경력을 가지고 있었고, 군주인 아키러스는 최초로 최고 레벨 인 70레벨을 달성했던 인물이었다. DK혈맹은 이런 막강한 스킬을 가지고 점점 세력을 넓혔고, 급기야 명실상부한 지배혈맹으로 자리 매김했다.

다만 문제는 이들이 지배혈맹으로서 아량을 베풀거나 모두가 평등한 플레이어라는 가치관으로 자신들의 힘을 쓰지 않았다는 점이다. 그들은 세금 인상과 지배혈맹의 독재와 압제라는 두 가지 요인으로 당시 민중 계급 플레이어들에게 원망의 대상이 되었다.

바츠해방전쟁의 첫 번째 요인은 DK혈맹의 세금인상이었다. 〈리니지 2〉에서는 성을 차지한 지배혈맹과 개발사가 상점에서 거래되는 모든 물품대금을 일정 비율로 나눠서 갖는 시스템을 가지고 있었다. 특히 40레벨 이하의 캐릭터 간에는 직거래가 불가능했기 때문에 무기나 재료 등 아이템을 구입하거나 팔기 위해서는 리니지 내의 상점을 이용해야 했고 또 그에 상응하는 세금을 내야 했다. 그런데 평소 10%를 지불하면 되던 세금을 DK혈맹이 15%로 올려버린 것이다. 플레이어들에게 세금 인상은 생계를 위협하는 변화였고, 이것은 지배혈맹에 대한 분노로 이어지게 된다.

두 번째 바츠해방전쟁의 요인인 지배혈맹의 압제는 바로 사냥터 통제와 척살령이다. 바츠 서버를 지배하고 있는 DK혈맹은 사냥터를 통제하고, 오토 프로그램을 통해 24시간 리니지 세계의 화폐인 아덴을 벌어들였다.

사실 게임에서 높은 레벨이 되려면 좋은 사냥터에서 전투를 해서 레벨업과 전리품을 획득해야 한다. 그렇기 때문에 사냥터가 막혀 있으면 레벨업하기 어렵다. 그런데 DK혈맹이 자신들이 가지고 있는 좋은 사냥터에 일반 플레이어들의 출입을 방해한 것이다. 심지어 여기에 반항하는 플레이어들을 살해하는 '척살령'을 확대 시행함으로써 플레이어들의 원성이 자자해질 수밖에 없었다.

이런 상황 속에서 2004년 5월 9일, 바츠해방전쟁의 불을 지피는 사건이 발생한다. 바츠 서버의 또 다른 혈맹이었던 붉은혁명혈맹이 DK혈맹 군대가 방어하는 기란성을 점령하고 세율을 0%로 선언한 것이다. 이 기적 같은 승리는 사냥터라는 생존의 터전을 봉쇄당하고 척살의 공포에 떨던 피지배 민중 계층에게 강렬한 인상을 심어주었다.

그리고 이를 계기로 더킹혈맹, 순수한 마법사들만의 혈맹인 해리포터혈맹, 수원성혈맹, 리벤지혈맹, 하드락혈맹 등 지배혈맹은 아니었지만 상당한 세력과 힘을 가지고 있는 혈맹들이 하나로 뭉치게 되었다. 이들이 바로 '바츠동맹군'을 결성하고 '반3혈反三血'의 기치를 높이 들자 민중들이 하나둘 그 옆에 모여들어 자발적으로 이들의 방패막이가 된 것이다.

2004년 6월 16일, 겸댕이대왕이라는 한 플레이어의 호소문이 사이트에 올라왔다. "바츠 서버의 이 전쟁은 일반 유저들의 힘을 동원하지 않으면 패배할 것이다. 단 1렙(레벨)짜리 캐릭이라도 수십 명이 모여서 DK연합에 공격을 가하면 물리적으로는 물론 심리적으로도 큰 타격을 줄 것이다. 이번 전쟁은 바츠 서버만이 아닌 전 서버가 그 결과를 주목하고 있다. 특히 거대 혈에 억눌려 있는 많은 저주서버 유저가 함께 지켜보고 있으니 우리 함께 바츠 서버의 캐릭을 만들어서 내복단에 합류하자."라는 내용이었다.

사실 지금이야 게임 기술이 어마어마하게 발전해서 플레이어가 여러 명의 캐릭터를 만들 수 있는 것을 당연하게 여기지만 당시만 해도 플레이어 한 명당 하나의 캐릭터를 만들 수 있었다. 그래야 게

임 사용자의 수를 늘릴 수 있었으니까 말이다.

　이런 환경에서 플레이어가 자신의 시간과 노력 그리고 캐릭터와 함께한 경험을 모두 지우고 바츠 서버에 1레벨짜리 캐릭터를 새로 만든다는 사실은 엄청난 결심이 있어야 가능한 일이었다. 역사를 리셋해버리는 상황이기 때문이다. 그럼에도 불구하고 당시 플레이어들은 새 캐릭터를 생성해서 바츠 서버에 합류하는 일에 주저하지 않았다. 바츠 서버에 캐릭터를 만들어 새롭게 태어난 캐릭터들은 내복만 입었다고 해서 내복단, 값싼 뼈단검 하나를 들었다고 해서 뼈단이라고 불렸다.

　문제는 아무리 많은 플레이어들이 바츠동맹군에 참여한다고 해도 DK혈맹원과 싸워 이기는 것은 계란으로 바위 치기 같은 일이었다는 데 있다. 기본적으로 DK혈맹원들은 65~75레벨의 플레이어였고, 공격력 한 번 시전에 1000~1300포인트의 데미지를 입힐 수 있었다. 반면 내복단은 10레벨 전후의 플레이어로 공격력 한 번 시전에 5~10포인트이니 서로 상대가 안 되었던 것이다.

　2004년 6월 17일에는 이 호소문에 대한 또 다른 댓글이 달렸다. "온라인 게임이 가상의 세계라는 것을 알지만, 이 세계에서 경험을 하는 플레이어는 이 세계를 가짜라고 느끼지 않는다. 매트릭스는 네오라는 영웅에 열광하는 것이지만 〈리니지 2〉에서는 자신의 캐릭이 게임 공간에 존재하기 때문에 자기 자신의 문제가 된다."라는 내용이었다.

　이 글에서 확인할 수 있듯이 당시 플레이어들은 이 전투를 본인들의 생사가 달린 문제라고 여겼다. 그리고 그런 문제의식이 모여

드디어 7월 17일, 아덴 공성전에서 위장과 은폐라는 기만전술을 이용해서 DK혈맹을 무너뜨리고 승리를 맛보게 된다. 이른바 '바츠 해방의 날'이 선언된 것이다.

하지만 모든 권력은 동일한 결과를 만들어내는 것일까? 바츠동맹군은 초심을 잃고 연합군 사이에는 갈등이 불거졌다. 아덴성을 차지한 제네시스혈맹과의 갈등에서부터 아무런 보상을 받지 못한 붉은혁명혈맹까지, 연합군은 점점 분열되기 시작했고, 자동사냥에 사냥터 독점과 같은 DK혈맹의 압제를 따라 하는 지경에 이르게 된다. 연합군을 지지하던 세력은 크게 줄고, 급기야 DK혈맹이 역전해서 다시 세력을 키우기도 했다.

그렇게 시간이 흘러서 2006년 5월 DK혈맹의 총군주였던 아키러스는 자진해산을 결정했다. 그는 해산식에서 "세상에 존재하는 선과 악 중 우리는 악을 선택했고, 그랬기 때문에 선이 더 빛났다고 생각한다. 또한 DK혈맹은 최고의 전투혈맹이었고, 최고의 전성기일 때 해산하겠다는 목표를 실천하고자 한다. 〈리니지 2〉는 게임이 아닌 인생의 추억이다."라는 연설을 남겼다. 이로써 최대 2년 동안 진행된 바츠해방전쟁은 그 장대한 막을 내리게 되었다.

이 스토리가 흥미로운 이유는 게임 개발사에서 계획한 스토리의 층위가 아니기 때문이다. 바츠해방전쟁과 같은 우발적인 스토리는 사실 게임 개발사의 의도와는 전혀 상관이 없는 것이다. 〈리니지 2〉역시 퀘스트를 기반으로 하는 스토리텔링으로 디자인되어 있다. 하지만 플레이어들은 게임이 정해놓은 규칙과 질서를 따르는 것이 아니라 그 규칙을 어기고, 개조하고, 재창조하면서 게임 플레이를

진행했다.

게임 플레이어들은 게임 플레이 과정 중에 발생하는 이런 스토리의 층위에 환호했다. 우발적 스토리의 층위야말로 플레이어의 진짜 이야기가 되는 것이라고 느끼면서 말이다. 이런 스토리 층위를 경험할 때 플레이어는 게임 세계를 허구가 아닌 진짜 세계로 여기고 그 세계에서 살아가겠다는 마음을 먹게 되는 것이다.

이와 같은 우발적 스토리의 사례는 〈월드 오브 워크래프트〉의 '리로이 젠킨스Leeroy Jenkins' 스토리에서도 찾아볼 수 있다. 특히 '리로이 젠킨스'는 플레이어들이 우발적으로 만들어낸 스토리를 실제 게임의 퀘스트에 반영함으로써 플레이어가 만드는 우발적 스토리를 개발사에서 지지하고 있음을 보여주기도 했다.

뿐만 아니라 〈메이플스토리〉, 〈마비노기〉, 그리고 〈마인크래프트〉처럼 자유도가 높은 게임이나 e-스포츠로 활발하게 플레이되고 있는 〈리그 오브 레전드〉, 〈배틀그라운드〉, 〈피파온라인FIFA Online〉, 〈클래시로얄Clash Royale〉 등 다양한 게임에서도 우발적 스토리가 종종 발생하고 있다. 어쩌면 플레이어들의 적극적인 참여에 의해서 발생하는 이 우발적인 스토리 층위가 게임을 게임답게 만들어주는 핵심 요인인 것은 아닐까?

게임 스토리텔링과 신화적 모티프[29]

게임과 신화의 동형성

디지털 게임의 스토리텔링은 신화의 스토리텔링과 무척 닮아 있다. 얼핏 보기에는 상이해 보이는 게임이 신화성의 복원이라고 판단할 수 있는 첫 번째 이유는 바로 신화적 모티프의 재생산으로서 게임 스토리가 구조화되었기 때문이다. 오늘날 플레이되고 있는 많은 게임들은 실제로 북유럽 신화를 비롯한 다양한 신화의 스토리에 직접적인 영향을 받고 있다. 실제로 〈마비노기〉는 고대 켈트 신화의 세계관과 스토리에 기반을 두고 있고, 〈월드 오브 워크래프트〉역시 게르만 신화의 종족이나 인물들의 영향을 받았다. 예를 들어 〈월드 오브 워크래프트〉의 로켄은 북유럽 신화의 로키Loki를 모티프로 삼아 창조한 티탄 관리인이다. 로켄은 장난기 많고 빠른 두뇌 회전으로 뒷공작에 능한 로키의 성격을 그대로 차용한 NPC이다.

뿐만 아니라 게임 세계는 중세 판타지적 세계관을 그 배경으로 삼고 있는 경우가 많다. 사실 중세라는 시간적 배경은 고대 이전의 세계인 신화와 충돌하는 시간대이다. 그러나 게임의 세계는 역사적 사실성을 내재한 중세를 배경으로 삼고 있는 것이 아니라 중세가 가지고 있는 판타지적인 특성을 부여하여 실제로는 존재하지 않는 가상의 세계를 창조했다. 디지털 게임 안에서 흔하게 접할 수 있는 중세풍의 갑옷을 걸친 채 불을 뿜는 용과 싸우는 기사나 비현실적인 복장을 한 긴 귀의 엘프, 현실에서는 보기 힘든 초자연적인 생명체들이 가상 공간을 활보하며 마법과 주술을 자유자재로 사용하는 디지털 게임의 세계는 실제 역사와 신화가 결합된 양상을 보여주는 좋은 예가 된다.

이외에도 디지털 게임에는 신화적 차원의 모티프가 여럿 등장한다. 소명 영웅의 모티프가 가장 대표적이며 그 외에도 희생양 혹은 속죄양 모티프, 삶과 죽음의 반복적 회귀 모티프, 세계수 모티프, 절대적 악인으로서의 용 모티프 등이 있다. 이런 모티프들은 영웅의 모험 단계로 발전하면서 영웅 스토리텔링, 신화의 펜제로소 Penseroso 모티프의 로맨스 서사 구조와 게임 스토리텔링의 기반 서사 및 퀘스트 구조의 유사성 등을 통해서 증명되었다.

디지털 게임 스토리텔링은 신화의 내용적인 측면뿐만 아니라 신화적 시간과 공간도 계승하고 있다. 신화는 시작과 끝이 분명하지 않다. 그래서 과정을 모두 수행하지 않고 미완의 것들을 항상 남겨두곤 한다. 클로드 레비스트로스Claude Lévi-Strauss는 "마치 의례처럼 신화는 끝나는 일이 없다."라고 말한다.[30] 디지털 게임 역시 그

렇다. 게임은 플레이어로 하여금 끝없는 무한 반복을 요구한다. 플레이어들이 흔히 말하듯 MMORPG는 만렙부터가 시작이고, 닫힌 서사를 지향하는 비디오게임들은 엔딩을 보고 난 후에도 다른 선택을 통한 스토리텔링을 위해 반복적 플레이를 유도한다. 어디가 시작이고 끝인지 그 경계를 만들어내는 일에 관심 없는 구조가 바로 게임과 신화의 공통점이라고 할 수 있다.

뿐만 아니라 열린 시간성 내에서 게임의 시간은 신화의 시간 구조처럼 비가역적 시간과 가역적 시간이라는 이중 구조로 스토리텔링되어 있다. 비가역적 시간이란 일상성을 표방하는 시간의 체계를 말한다. 역사적 시간으로 일상적이면서도 세속적이고 일방향적인 흐름을 갖는 시간이다. 반면 가역적 시간이란 신화적 사고에서만 존재하는 특수한 시간의 개념이다. 순환적이고 반복 체험할 수 있는 시간, 회귀가 가능한 시간이다.

사실 가역적 시간과 비가역적 시간은 서로 이율배반적이다. 그럼에도 불구하고 게임에서의 시간성은 신화가 그러하듯 역사적이고 일상적인 흐름을 갖는 시간의 특성을 가지면서도 동시에 플레이어는 동일한 사건을 몇 번이고 반복 체험할 수 있다. 곰곰이 생각해보면 내가 지금 물리치는 적은 이미 수많은 플레이어가 물리쳤던 적이다. 심지어 내가 이미 물리쳤던 적이기도 하다. 웹소설이나 웹툰의 회귀물이 그러하듯 게임에는 같은 시간을 여러 번 반복할 수 있는 성질이 있다. 가역적이면서도 비가역적인 이중 구조의 시간 체계를 보여주는 시간성이 게임에 내재해 있는 것이다.

게임의 공간 역시 신화적 공간과 많은 부분 유사하다. 신화적 공

간은 x·y·z축의 기하학적 공간성 너머의 원형적 상징체계를 가진 스토리텔링으로서의 특질을 지닌다. 게임 역시 플레이어가 이동하면서 만나는 공간들을 내적 공간, 외적 공간, 그리고 이 양분화된 두 공간을 이어주는 매개 공간으로 나눌 수 있다. 내적 공간은 플레이어에게 행복과 휴식이라는 쉼을 주는 공간이다. 외적 공간은 투쟁의 공간, 의지의 공간, 동적 공간으로 영웅으로 성장하는 공간이다. 반면 이 두 공간을 이어주는 길은 매개적 성질을 갖는다. 플레이어들은 대부분 신화적 영웅들이 그러한 것처럼 길 위에서 태어나고 공간 정복을 위한 수단으로 길을 따라 이동한다. 목적한 바를 성취하고 나면 집으로 돌아와 휴식을 취한다. 게임의 공간들은 인류의 역사 속에서 함께 의미를 쟁취하고 있는 신화적 공간성을 내재하고 있는 것이다.

신화의 천지창조 모티프를 닮은 게임 세계관 스토리텔링

디지털 게임에서의 세계관은 실제 구현된 게임의 리얼리티를 주도하는 역할을 한다.[31] 실재하지 않는 가상의 세계가 스크린이라는 프레임 너머에 구축될 때 게임은 그 세계의 존재를 증명하기 위한 스토리텔링을 요구한다. 그리고 그 존재 규명의 첫걸음이 바로 세계관이다. 게임의 세계관은 신화와 많이 닮아 있다. 신화란 이야기의 한 형태로 일차적으로는 구전으로 전해진 말, 이야기, 전설을 뜻한다. 신화가 왜 만들어졌을까를 생각해보면 인간의 궁극적인 물

음들 때문이었다는 답을 찾을 수 있다. 인간은 어떻게 존재하는 것일까? 세계는 왜 만들어졌을까? 비는 왜 내리며 바람은 왜 부는가? 인간과 세계, 그 존재의 근원과 질서, 인간의 본성과 삶, 운명, 구원과 관련된 실존적 물음에 대한 원초적 답변을 위해 만들어진 것이 바로 신화이다. 신화는 인간이 세계를 이해하고 반응해온 사고방식의 표현이며 그에 대한 이해의 토대와 문화를 담고 있다.

디지털 게임의 세계관이 신화의 역할 및 기능과 유사하다는 점은 매우 의미심장하다. 디지털 게임에서 세계관은 일종의 배경이고 플레이어에게 부여되는 선지식이다. 플레이어는 세계관을 이해하고 있을 때 게임을 더 수월하게 플레이할 수 있다. 세계관은 게임의 단순한 배경이 아니라 게임 세계를 설정하는 절대적 기준이고 청사진이다. 게임은 플레이어들에게 세계관을 통해 새롭게 창조된 게임 세계의 역사와 세계를 지배하고 있는 가치를 알려준다.

이런 세계관을 디자인하기 위해서는 시공간을 설정해야 한다. 시간은 과거, 현재, 미래라는 보편적 시간의 흐름에 따라 설정하기도 하고 고대, 중세, 근세와 같은 역사적 시간으로 설정하기도 한다. 구체적인 특정 시간대를 정해서 스토리텔링하는 경우가 대부분이지만 때로는 모호한 시간을 선택하기도 한다. 예컨대 MMORPG 〈아키에이지〉의 시간적 배경은 '빛과 장미의 시대'이다.

플레이어의 행위를 유발하고 구조화시키는 작동 원리가 되는 디지털 게임의 세계관에는 반복적으로 등장하는 신화적 모티프들이 존재한다. 세상이 처음 창조될 때 필수적으로 등장하는 천지창조 모티프와 세계수 모티프, 그리고 영웅의 탄생을 알리는 버림받

은 아이 모티프, 권력 이양과 새로운 세기의 출현을 알리는 부친 살해 모티프, 영웅의 성장과정을 담은 중세 기사 모티프가 대표적이다. 이런 모티프들은 원형 그대로 유지된 채 게임 세계에 반영되기도 하고 때로는 변용과 보완의 과정을 통해 새롭게 현대적으로 재창조되어 게임 속에 등장하기도 한다.

디지털 게임의 세계는 대부분 카오스chaos(혼돈)의 세계에서 시작된다. 카오스는 아무것도 분리되지 않고 분별되지 않은 채 엉겨 있는 상태를 의미한다. 카오스의 상태는 무질서하며 가장 원초적인 상태이다. 어떤 이름으로도 불리지 않고 어떤 모습으로도 정해지지 않은 상태, 그렇기에 사물과 사물 사이의 어떤 분별도 존재하지 않는 우주의 모습은 그래서 때로는 비어 있는 것처럼 보인다.

혼돈의 상태에서 질서 있는 세계를 만들기 위해 신화는 최초의 피조물을 내세운다. 이때 이 최초의 존재는 아무런 이유 없이 '솟아난다'. 대표적으로 그리스로마신화에서 무정형의 세계 '밤Nix'과 '에레보스Erebus'가 태어난다. 시간이 흘러 '에로스Eros'가 태어나 아름다움과 질서가 생성된다. 그리고 또 한참의 시간이 흐르면 아름답고 광활한 '대지(가이아Gaia)'가 생겨난다. 이들은 혼돈의 세계에서 아무런 개연성 없이 저절로 생성된다.

북유럽 신화에서도 같은 스토리텔링을 엿볼 수 있다. 아무것도 없는 빈 공간 기눙가가프Ginnumgagap에서 최초의 피조물인 거인 이미르Ymir와 암소 아우둠라Audhumla를 탄생시킨다.

서양 신화에만 나타나는 현상은 아니다. 우리나라의 천지창조와 개벽의 과정을 담은 제주도 무가인 〈천지왕본풀이〉에서도 낮과

밤을 만들어준 '청의동자'의 존재를 '숫는다'고 표현했다. 청의동자는 캄캄한 세상을 밝혀줄 해와 달을 만들어 자연의 질서를 잡는 역할을 하는 인물이다.

전 세계 대부분의 신화에 등장하는 천지창조 모티프는 디지털 게임의 세계관에도 충실히 반영되고 있다. MMORPG 〈아이온〉의 세계관을 살펴보자. 〈아이온〉의 플레이어는 천족과 마족이라는 두 세력 중 한 세력을 선택하여 플레이를 진행하게 된다. 천족을 선택한 플레이어는 천계에서 태어나고 마족을 선택한 플레이어는 마계에서 태어난다. 이들은 각각 수호하는 이상과 종족의 생존을 위해 상대 진영의 남은 탑을 파괴해야 하는 숙명을 안고 극한 대립의 상황에 놓인다.

플레이어는 천족과 마족 어느 진영을 선택하든 최초의 세계인 아트레이아가 어떤 배경을 가지고 창조되었는지에 대한 설명을 듣게 된다. 최초의 세계는 미분리된 우주, 나뉨이 없는 완전한 하나의 세계였는데 가장 먼저 등장한 피조물인 드라칸이라는 용족이 창조주에 대항해 아트레이아를 위협하게 되었다는 배경 이야기를 말이다. 창조주는 오만해진 드라칸을 막고 세상의 근간인 영원의 탑을 지키기 위해 12주신을 세상에 보냈다. 하지만 육체적으로 우월한 용족도 만만치 않았다. 그들의 전투는 결국 어느 쪽도 우세를 가지지 못한 채 기나긴 전쟁으로 치달았고 결국 세상은 대파국을 맞이했다.

그리고 이 갑작스러운 대파국으로 아이온의 영원의 탑은 분열되었고, 아트레이아는 다시는 소통할 수 없는 두 세계, 즉 천계와

마계로 갈라지게 된 것이다. 갈라진 두 세계는 서로 만날 수도 없고 다시 합쳐질 수도 없게 되었다. 그리고 두 세계의 분리는 두 종족을 극한 대립의 상태로 만드는 계기가 되었다. 플레이어는 이와 같은 천지창조 모티프를 반영한 세계관을 들으면서 자신이 끊임없는 전투 상황에 처해 있음을 깨닫게 된다. 라그나로크나 대재앙과 같은 세계의 멸망으로 치달을 때까지 밀고 밀리는 전투가 계속되리라는 것을 예감하면서 말이다.

부친 살해 모티프를 활용한 게임 스토리텔링

최초의 존재인 창조주를 향한 용족의 도발은 신화에 등장하는 부친 살해 모티프의 확장형으로 볼 수 있다. 혼돈의 세계에서 천지가 개벽하고 최초의 존재가 등장하는 천지창조의 모티프가 세계관 설정을 위한 잠재태로서의 세팅setting 모티프였다면 부친 살해 모티프는 플레이어로 하여금 역동적 플레이의 직접적 동기가 되는 드라이빙driving 모티프이다.

부친 살해 모티프는 새로운 질서와 세상에 대한 출현을 스토리텔링하는 대표적인 모티프로서 아버지로 대변되는 이전 세대의 세계가 무너지고 아들의 세계가 도래했음을 알리는 권력 이양의 전형적 스토리텔링 요소이다. 게르만 신화에서 바빌론 신화, 인도 신화에 이르기까지 원초적 존재는 아들과의 싸움에서 패배하고 살해당한다. 아들들은 아버지의 시체를 가지고 새로운 자신만의 우주를 구

축한다. 이러한 스토리텔링은 원초적 존재가 죽어 분해되고 그 흩어진 몸으로 우주를 만드는 신체 화생의 우주발생론과 맞닿아 있다.

정신분석학자 지그문트 프로이트Sigmud Freud는 인류 문명의 시작을 부친 살해 모티프의 대서사로 재구성해낸다. 오이디푸스 신화를 비롯해, 유수한 다른 문화권의 서사에서 반복 등장하는 이 모티프는 그 자체로 과거, 혹은 지난 세계와의 단절과 새로운 세계의 시작을 알리는 서막을 표상한다. 동시에 새로운 세계를 건설할 창조의 주체가 필연적으로 거쳐야 하는 입사의 과정을 상징한다. 새로운 질서의 중심이 될 아들의 무리는 아버지로 표상되는 구질서와의 절연을 선언하고 그 단절면 위에 자신들의 세계를 구축한다.[32]

디지털 게임에서 '부친 살해'가 가장 중요한 모티프 중 하나인 까닭이 바로 여기에 있다. 게임은 그 누구의 세계가 아닌 플레이어의 세계이기 때문이다. '아버지'로 표상되는 세계가 전사에 해당하는 세계였다면 이제 '아버지'를 살해한 '아들'의 세계, 즉 플레이어 자신의 세계가 펼쳐져야 한다. 이를 위해 이전 세계의 중심이었던 '아버지'는 반드시 살해되어야 한다.

부친 살해 모티프가 가장 잘 반영된 게임은 단연 〈워크래프트 3〉과 〈월드 오브 워크래프트〉일 것이다. 〈워크래프트 3〉에서 플레이어는 제왕 테러나스 메네실 2세의 외아들이자 장차 로데론 왕국을 다스릴 왕자 아서스 메네실의 역할을 롤플레잉하게 된다. 아서스 왕자로 분한 플레이어는 오크족의 위협을 잠재우기 위해 전설적인 팔라딘인 우서 경과 스트란브라드 마을을 방어하는 임무를 시작한다.

게임 내에서는 어린 시절 아서스의 성품에 대해 등장하지 않지

만 플레이어는 게임 내에서 행해지는 NPC들과의 대화를 통해서건 장르문학으로 분한 소설을 통해서건 온순함과 책임감으로 가득 차 있는 아서스의 캐릭터를 짐작할 수 있다. 아서스는 원래 아버지인 테러나스 국왕처럼 국민과 왕국의 안위를 최우선으로 생각하면서 권력을 행사하도록 교육받았다. 그래서 어린 날의 아서스는 따뜻하고 아름다운 품성을 가진 온순한 왕자였다.

그랬던 그가 북쪽 지방에 퍼지고 있는 역병을 조사하게 되면서 독단적인 냉혈한으로 변하게 된다. 분노와 복수라는 악마의 힘에 사로잡힌 그는 어둠의 편에 서게 되고 자신의 결정에 반대하는 아버지를 살해하기에 이른다. 그런데 그는 아버지를 살해하면서 "왕위를 계승하는 중입니다."라고 말한다. 그가 하고 있는 살인은 한 인간의 목숨을 빼앗는 생물학적인 행위가 아니라 아버지의 자리, 아버지가 가진 모든 것을 넘겨받는 일종의 제의적 과정이라는 말이다. 아버지의 세상에서 살아가던 아서스는 이제 아버지를 딛고 일어서서 자신의 세상을 만들게 되는 것이다.

〈워크래프트 3〉의 트랜스미디어 콘텐츠라고도 할 수 있는 〈월드 오브 워크래프트〉의 두 번째 확장팩인 '리치왕의 분노' 편에서는 〈워크래프트 3〉의 세계관을 이어받아 확장하는 스토리텔링이 펼쳐진다. 〈워크래프트 3〉에서 플레이어가 아서스의 역할을 맡아서 플레이를 진행했다면 〈월드 오브 워크래프트〉에서 플레이어는 스컬지 군대를 이끌고 다시 세상에 나타난 리치왕 아서스를 물리쳐야 하는 임무를 부여받는다.

〈워크래프트 3〉에서 아들이었던 아서스는 〈월드 오브 워크래프

트〉에서 '아버지'가 되는 것이다. 그리고 〈월드 오브 워크래프트〉의 플레이어는 '아들'이 된다. 플레이어는 '아버지'의 세계, 즉 리치왕이 된 아서스의 세계가 왜 타락할 수밖에 없었는지를 게임을 플레이하면서 하나씩 알아가게 된다. 그리고 급기야 '아들'의 세계, 즉 '나'의 세계가 도래했음을 알리기 위해 '아버지'인 리치왕을 살해하기에 이른다. 리치왕을 살해하는 순간 '나'는 성장하고 게임 세계는 새롭게 시작되는 것이다.

그리스로마신화에서 크로노스가 아버지 우라노스를 거세하고 우주의 지배자가 된 후 다시 아들 제우스에 의해 살해당하고 제우스에게 주도권을 이양하는 서사 패턴이 〈워크래프트 3〉에서는 아버지 테러너스를 살해하고 주도권을 이양받는 아들 아서스(플레이어)의 이야기로, 〈월드 오브 워크래프트〉에서는 아버지 리치왕(아서스)을 살해하고 주도권을 이양받는 아들 플레이어의 관계로 확장, 재생산되고 있는 셈이다. 부친 살해 모티프는 시대가 바뀌고 미디어가 바뀌어도 순환적 계승이 이루어지고 있다고 할 수 있다.

부친 살해 모티프는 다양하게 변주된다. 상징적 질서로서의 아버지는 때로는 형, 선배, 스승의 모습으로 교체되고, 살해 또한 지위 박탈, 귀향, 거세와 같은 변이형을 갖는다. 무엇보다 살해의 방향성이 변화하기도 하는데, 그중 대표적인 것이 아버지를 내가 살해하는 것이 아니라 나 때문에 아버지가 살해되는 구조다. 이른바 아버지의 '희생'이라는 형태의 변이형이다.

괴물 모티프와 항체 이미지를 활용한 게임 스토리텔링

2020년대 초반 수많은 관객의 눈을 사로잡았던 한국 영화나 드라마들을 보면 공통으로 떠오르는 단어가 하나 있다. 바로 '괴물'이다. 2021년에 공개된 넷플릭스 드라마 〈지옥〉을 보자. 죽을 날짜와 시간을 예언받은 사람 앞에 나타나 물리적인 폭력을 행하면서 지옥에서 겪을 괴로움을 미리 보여주는 세 명의 '사자'는 사실 말이 '사자'이지 '괴물'에 가깝다. 외모를 통해 보이는 이미지도 괴물스럽고 시연을 하는 과정 중에 그들이 행하는 폭력도 괴물의 그것을 연상시킨다.

반면 같은 해 9월 공개된 〈오징어 게임〉의 괴물은 어떤가? 물론 이 드라마에는 〈지옥〉에 등장하는 '괴물', 즉 크리처creature를 볼 수는 없다. 하지만 드라마를 보는 내내 주인공이 자신을 둘러싼 455명의 괴물들과 싸우고 있는 느낌이 들지는 않았는가? 아니, 오징어 게임을 주최한 프런트맨과 진행요원들, 그리고 VIP들까지 합친다면 괴물의 수는 500명을 훌쩍 넘는 것 같다. 모두가 인간이지만 어쩌면 〈지옥〉에 등장하는 괴물보다 더 괴물 같다는 생각을 해보지는 않았는가?

동명의 웹툰을 원작으로 했던 드라마 〈스위트홈〉에서의 괴물은 또 어떤가? 이 드라마는 무슨 이유에서인지는 모르겠지만 인간이 괴물로 변하는 세상에서 살아남아야 하는 인간의 이야기를 다루고 있다. 놀랍게도 이 드라마의 주인공은 괴물로 변해가는 인물이다. 하지만 그의 괴물화는 조금 다르게 진행된다. 괴물로 변하는 과정

중에도 어린 남매를 구해준다거나 자신이 위험해질 것을 알면서도 다른 생존자들의 안전을 위해 위험을 무릅쓰는 등의 행동을 하기 때문이다. 그래서 우리는 정작 괴물화가 진행되고 있는 그를 괴물이라고 느끼기보다는 그를 이용하는 다른 사람들을 괴물이라고 느끼게 된다.

요즘 드라마들은 왜 이렇게도 많은 괴물들을 등장시키고 있는 것일까? 드라마 속 주인공들은 각기 다른 유형의 괴물과 맞서 자신의 생명을 지키기 위해 젖 먹던 힘까지 동원한다. 어떻게든 괴물과 싸워 이기기를 바라는 마음에서 말이다.

그런데 이런 드라마들을 보고 있노라면 자연스럽게 디지털 게임이 떠오른다. 사실 괴물을 제일 많이 보고 경험할 수 있는 미디어가 바로 게임이기 때문이다. 게임에서 플레이어는 수많은 괴물들과 대적하고 때론 자신도 괴물이 되는 경험을 하면서 성장한다. 디지털 게임에 등장하는 괴물은 일차적으로는 플레이어가 '겨냥하고, 쏘고, 도망치게 하는' 게임 플레이를 유발하는 촉매제이다. 플레이어는 괴물을 향해 무력을 행사하고 괴물을 무찌르고 나면 성장이라는 결과를 보상받는다.

촉매제로서의 괴물 때문에 게임 플레이어는 오해를 많이 받는다. 특히 플레이어가 청소년일 경우에는 대다수의 부모님이나 선생님이 게임은 폭력성을 가르치고 학습하게 하는 도구라며 근절해야 하는 대상으로 낙인찍는다. 이들의 걱정은 대부분 게임에서 보이는 괴물을 향한 폭력성에 대한 것이다. 혹시라도 청소년들이 현실에서도 게임 플레이처럼 폭력적인 행위를 하지는 않을까 하는 것이다.

하지만 정말 그럴까? 정말 그런 상관관계가 있다면 게임에 등장하는 베고, 썰고, 쏘는 모든 액션들과 괴물들은 수정되어야 할 것이다. 사실 게임의 괴물들은 폭력성을 배가시키는 존재가 아니라 오히려 플레이어로 하여금 게임 플레이어 내면에 잠재해 있던 공포를 소멸시키고 억압받던 개인의 폭력성을 발현시켜 상쇄시키는 순기능을 수행한다. 마치 카타르시스처럼 말이다.

폭력을 행하는 것이 폭력성을 없애버리는 것이라는 말이 쉽게 이해되지 않을 수 있다. 여기에서는 게임이 가지고 있는 어떤 메커니즘 때문에 이러한 '해소'가 가능한지를 철학적인 관점에서 살펴볼 것이다. 더불어 디지털 게임에 등장하는 그로테스크한 모습의 괴물들이 게임에서 왜 필요한지, 플레이어가 '베고', '썰고', '쏘는' 행위가 전혀 문제적이지 않은 이유를 밝혀보고자 한다.

괴물은 시대와 필요에 따라 다양한 모습을 보여준다. 등장하는 미디어에 따라서도 그 재현 양상은 달라진다. 그럼에도 괴물들이 갖는 공통적인 특성이 있는데, 형태적인 관점에서 보자면 비정상적인 크기이고 기이한 형상을 하고 있다는 것이다. 괴물들의 거대함은 그들이 큰 힘을 가졌다는 것을 보여주는 상징적인 특징이다. 기이한 형상 또한 '혼성'적인 존재임을 보여주는 상징이다. 두 종류 이상의 동물들이 결합되었다는 사실은 그들의 진정한 정체를 알 수 없다는 막연함을 보여준다. 그리고 이 막연함은 괴물을 마주하는 우리로 하여금 두렵고 무서운 상대로 인식하게 한다.

그뿐만 아니라 괴물들은 대부분 어둠의 시간을 상징한다. 어둠은 불길하고 두려운 대상이다. 우리가 어둠 속에 있을 때 우리는 실

체에 대해 명확하게 인지할 수가 없다. 그래서 어둠은 항상 부정적이고, 혼돈이고, 무엇인가를 숨길 수 있는 세상이다. 정체를 드러내지 않으니 두려움은 더 커진다. 그래서 괴물들은 많은 경우 검은색으로 표현된다.

두려움의 존재로서 괴물의 정체를 파악하기 위해서는 철학적인 고찰이 필요하다. 철학적인 관점에서 괴물은 사실 나와는 다른 존재인 타자를 의미한다. 일반적으로 '다르다'라는 것은 나와 대상 간에 공통적인 성질이 없다는 것을 의미한다. 나의 바깥 영역에 존재하는 것은 내가 알지 못하는 것이고, 그렇기 때문에 자연히 두려운 존재가 된다.

그래서 우리는 나와는 다른 대상과 어느 정도의 거리를 확보하기를 바란다. 일정 거리만큼 떨어져 있을 때 우리는 안전함과 안도감을 느끼기 때문이다. 일반적으로 나와 다른 존재는 나에게 두려움을 주는 존재이기 때문에 선뜻 가까이하기 어렵다는 느낌을 받는다. 나의 안전을 확보하기 위해 일정 정도의 거리를 유지하고 싶어 하는 것은 인간의 본성이다.

쉽게 생각해보자. 우리는 처음 만나는 낯선 사람에게 선뜻 다가가기 어려워한다. 대부분의 사람들은 일정 정도의 거리를 두면서 차츰 그에 대해 알아가는 과정을 겪는다. 상대를 알아간다는 것은 둘 간의 차이를 소멸시키는 과정이다. '다름'이 사라진 대상은 더 이상 타자가 아니다. 이른바 '나'의 영역에 '그'가 들어온 것이기 때문이다. 이제 '나'와 '그'는 다른 존재가 아니라 같은 특질로 묶인 전체가 된다.

디지털 게임에서 괴물을 대하는 플레이어의 태도도 이와 비슷하다. 플레이어는 처음 마주하는 괴물이 나와 너무나도 다르게 생겼음을 인지하고 두려운 마음을 갖는다. 괴물이 나에게 어떤 반응을 보일지 전혀 예상할 수도 없다. 나를 공격할지 아니면 그냥 지나칠지조차 가늠할 수 없는 상태이다. 그래서 괴물은 더 두려운 존재가 된다. 특히 만약 전투를 하게 된다면 그의 힘과 스킬이 어느 정도인지 전혀 알 수 없기 때문에 내가 패배할 확률을 가정하게 된다. 그래서 일정 거리를 두고 그를 관찰하는 것이다. 플레이어의 생명을 유지하기 위해서 말이다.

하지만 관찰이 영원히 계속될 수는 없다. 플레이어는 어떤 행동을 취해야만 하는 숙명이 있다. 결국 괴물로부터 비롯되는 무의식적인 두려움과 거부감을 없애기 위해서는 괴물을 피하거나 정복해야 한다.

첫째, 피하는 방법을 생각해보자. 디지털 게임에서 괴물의 공포를 피한다는 것은 무엇을 의미하는 것일까? 공포와 마주하는 상황 자체를 만들지 않는다는 것을 의미한다. 이런 상황은 어떻게 만들어질까? 괴물을 보면 즉시 도망치면 된다. 하지만 이 도망의 끝은 존재하지 않는다. 게임 곳곳에 괴물이 존재하기 때문이다. 결국 괴물을 피하는 유일한 방법은 로그아웃이다. 게임 플레이를 중단하면 괴물과 대적할 상황은 영영 사라진다.

둘째, 공포를 제거하기 위해 괴물과 적극적으로 맞서는 방법이 있다. 공포를 제거하기 위해 싸운다는 것은 신화나 역사를 통해서도 다수 찾아볼 수 있다. 그리스로마신화에서 우라노스는 자신과

는 너무나도 다르게 생긴 괴물 자식들을 모두 지옥의 깊은 나락으로 보내버린다. 자신의 모습과는 다른 기형적인 자식이 어떤 강력한 힘을 가진 존재인지 예측 불가능했기 때문에 자신의 권력을 탐할지도 모른다는 위기감과 두려움이 솟아난 것이다.

디지털 게임에서 플레이어는 괴물로부터 발생하는 공포를 없애기 위해 폭력을 사용한다. '사라져!' 혹은 '저리 가!'라고 외쳐도 듣지 않기 때문이다. 점점 가까이 다가오는 괴물을 향해 플레이어는 어쩔 수 없이 무기를 휘두른다. 하지만 이때 쓰는 폭력은 정당화된 폭력이다. 내가 죽이지 않으면 내가 죽임을 당하기 때문이다. 괴물에게 잡아먹히기 전에 내가 그를 물리쳐야 한다. 하지만 현실에서의 무기 사용은 허용되지 않기 때문에 현실에서 불가능한 행동을 디지털 게임을 통해 수행해보는 것은 플레이어에게는 새로운 경험이다. 그렇기에 플레이어는 대리 만족이라는 카타르시스를 느끼기도 한다. 괴물을 물리치면 공포는 즉각적으로 사라진다. 공포의 소멸은 곧 나의 생존을 의미한다. 그런데 '나의 생존'은 일차원적 의미만을 뜻하지 않는다. 괴물과의 대립, 전투, 그리고 소멸의 과정은 사실 심층적인 의미가 있는 활동이다. 플레이어는 공포를 극복하는 과정을 통해 자신의 세계를 확장한다.

사실 게임 플레이어는 끊임없이 바깥세상으로 나아가는 방랑자다. 플레이어는 미지의 게임 세계를 탐험하면서 모험하는 존재다. 그런데 문제는 바깥세상은 늘 어둡고 잘 보이지 않는 세계라는 데 있다. 게임에서 플레이어가 바라보는 세상은 한정되어 있다. 그것은 많은 그래픽 정보를 소화해내지 못하는 기술적 한계 때문이기

도 하고 스크린이라는 사각 프레임을 통해서만 게임의 세계를 경험할 수 있다는 환경적 한계 때문이기도 하다.

그렇게 가시화되지 않은 세상을 향해 플레이어가 한 걸음 내디딜 때 처음 만나게 되는 존재가 바로 괴물이다. 플레이어가 괴물을 물리치게 되면 타자로서의 '다름'은 사라지고 괴물은 나에게 합일된다. '다름'이 사라진 세상은 더는 혼돈의 세상이 아니다. 미지의 세상은 이제 내가 잘 알고 있는, 내게 익숙한 세상으로 다시 재편된다. 플레이어는 괴물이 서 있고 괴물이 활동했던 범위의 세상을 모두 '내 것'으로 만들면서 미지의 세계를 향해 한 걸음 더 나아가게 되는 것이다.

그렇기 때문에 디지털 게임에서 괴물과 대립하여 전투를 벌이는 것은 잔인하고 무차별한 폭력이 난무하는 세상을 경험하는 측면에서 논해질 것이 아니다. 표면적으로는 전투를 통한 폭력성만 보일지라도 그 내면에는 타자인 괴물을 소멸시키고 나의 세계를 확장하는 의미가 내재해 있다. 그러므로 게임에서 괴물은 플레이어인 나의 존재를 다시 한번 확인시켜주는 중요한 기재가 된다. 디지털 게임에서 괴물을 베고, 썰고, 쏘는 플레이는 불균형한 세상을 균형적인 세상으로 재편하는 동시에 플레이어에게 내재되어 있던 폭력성을 표출해 소멸시켜버리는 가치 있는 활동이라 할 수 있다. 마치 우리가 현실세계에서 고군분투하면서 하루하루 성장해나가는 것처럼 말이다.

3부

미래 스토리 세상의 주역

7장

트랜스미디어 스토리텔링

〈롤〉을 한다면 〈아케인〉을 봐야 해!

2021년, 넷플릭스에서 64일 동안 1위를 차지하면서 K-드라마라는 새로운 장르를 전 세계인에게 각인시킨 드라마 〈오징어 게임〉을 단번에 끌어내린 작품이 있다. 바로 애니메이션 〈아케인Arcane〉이다. 일반인들에게는 '대체 〈아케인〉이 뭔데?'라는 궁금증을 불러일으켰지만, MZ세대는 '드디어! 1위는 당연하지!'라는 반응을 보였다.

애니메이션 〈아케인〉은 게임 〈롤〉의 부족한 스토리를 보강하고 세계관을 확립하기 위해 만들어진 작품이다. 〈롤〉은 롤드컵이라고 불리는 e-스포츠의 대표 콘텐츠이고 전 세계적으로 어마어마한 규모의 팬을 확보하고 있는, 현재 가장 주목받는 인기 게임이다.

〈아케인: 시즌 1〉에는 〈롤〉에 등장하는 140명의 캐릭터들 중에서 자운의 암흑가 출신으로 필트오버의 집행자가 된 빨간 머리 '바이'와, 사실은 바이의 동생이지만 어릴 적 트라우마로 난폭한 말괄량이가 되어버린 충동적이고 격정적인 범죄자 '징크스'의 이야기가 펼쳐진다. 〈롤〉의 플레이어들은 〈아케인〉을 통해 게임에는 등장하지 않은 캐릭터들의 배경 이야기와 정체성, 세계관을 이해할 수 있게 된다. 흥미로운 점은 〈롤〉을 하지 않는 사람도 〈아케인〉을 소비하고, 〈아케인〉을 통해 〈롤〉의 세계로 편입되었다는 점이다. 게임에서 탄생한 캐릭터들이지만 애니메이션으로 확장되면서 원작의 스토리 세계를 넓혀가는 데 이바지하고 있는 것이다.

미디어를 타고 흐르는 이러한 스토리의 확장성은 오늘날 '트랜스미디어 스토리텔링'이라는 이름으로 재탄생하고 있다.

트랜스미디어 스토리텔링이란 무엇인가

트랜스미디어 스토리텔링의 등장 배경

태곳적부터 인간에게 이야기란 문화적 수단이자 본능과도 같았다. 『컨버전스 컬처Convergence Culture』의 저자 헨리 젠킨스Henry Jenkins는 이 책에서 "이야기는 본질적으로 다른 미디어로 퍼지는 경향이 있다."라고 말했다. 이야기가 하나의 미디어에서 다른 미디어로 옮겨가는 것은 이야기의 본질적 특성 중 하나라는 것이다. 이러한 특성은 디지털 기술의 변화와 패러다임 시프트 속에서 많은 변화를 겪어왔다.

최근에는 트랜스미디어 스토리텔링이라는 새로운 혁신적 콘텐츠들이 등장하고 있다. 이는 '하나의 미디어에 하나의 이야기'라는 고정관념을 뛰어넘어 여러 개의 미디어에 이야기를 쪼개어 담아내고, 향유자들이 각 미디어의 이야기를 모두 경험할 때 하나의 완결

된 서사가 되도록 구조화하는 스토리텔링 방식이다.

트랜스미디어 스토리텔링이 가능한 배경으로는 크게 세 가지를 들 수 있다. 기술적 측면, 문화적 측면, 그리고 미디어 측면의 변화가 바로 그것이다.

첫째, 디지털 기술의 발전은 다양한 미디어를 동시다발적으로 등장시켰고, 이들이 공존할 수 있는 문화를 조성했다. 컴퓨터, 인터넷, 모바일 기술은 상호작용성이라는 특징을 다양한 장르의 콘텐츠에 스며들게 했다. 이 기술들은 이야기의 경로와 기술을 바꿀 수 있는 게임 미디어를 등장시켰으며, 누구나 자신의 이야기를 쓰고 유통할 수 있는 웹 미디어를 탄생시켰다. 특히 시간이나 공간의 구애를 받지 않고 언제든 접속해 소통할 수 있는 모바일 기술의 발달은 '이야기하는 인간', 즉 '호모 나랜스homo-narrans'로서의 특성을 강화시키고, 페이스북이나 인스타그램 등 SNS를 통해 다양한 커뮤니티를 활성화시켰다. 더불어 VR과 AR의 발달은 이야기가 펼쳐지는 허구적 세계를 현실의 세계와 공존시키는 데 큰 기여를 하고 있다. 이제 이야기는 비일상적인 낯선 세계의 것이 아니라 지금 이 순간 일어난 사건으로 받아들여진다.

이런 변화 속에서 특히 우리가 주목해야 할 지점은 바로 기술의 발전과 더불어 새롭게 등장한 뉴미디어가 올드미디어를 제치고 그 자리를 차지하는 것이 아니라 올드미디어를 개조하면서 공존하는 길을 선택했다는 점이다. 오늘날 우리는 종이신문을 읽으면서 동시에 웹이나 SNS를 통해 새로운 소식을 전달받는다. 라디오 프로그램은 '보는 라디오'로 진화했고, 라디오 미디어에서 이야기를 주고

받는 형식은 '클럽하우스Clubhouse'라는 새로운 미디어를 만들어내기도 했다.

트랜스미디어 스토리텔링을 가능하게 해준 두 번째 배경은 문화적 변화다. 다양한 미디어가 공존하는 시대가 되자 사용자들의 욕망도 다변화되기 시작했다. 특히 뉴미디어의 대표적 특성인 상호작용성은 사용자가 콘텐츠를 향유하는 방식에 큰 영향을 미쳤다. 사용자들은 콘텐츠를 일방적으로 소비하는 것이 아니라 자신이 적극적으로 개입할 수 있는 환경을 원하게 되었다. 미디어의 주체가 되어 이야기를 이끌어가는 주인공으로서의 역할을 수행하고자 하는 욕구가 표면화한 것이다. 단순한 향유가 아닌 체험, 소비 문화에서 참여 문화로의 변화다.

이러한 배경은 자연스럽게 미디어의 변화를 유도했고, 이는 세 번째 배경이 되었다. 사용자들의 태도 변화는 미디어와 콘텐츠의 생존 전략에 큰 영향을 미쳤다. 미디어가 늘어나면서 미디어 사용자들이 미디어를 적극적으로 선별, 선택, 평가하게 되었고, 미디어는 살아남기 위해 견고하게 쌓아두었던 형식 논리와 경계를 스스로 풀어내기 시작했다.

그 대표적인 변화가 바로 컨버전스convergence다. 컨버전스는 우리말로 통합, 융합, 복합 등으로 변역할 수 있는데, 하나의 미디어가 하나의 기능을 가지고 있던 과거와 달리 하나의 미디어가 여러 가지 기능을 가지게 되는 현상을 뜻한다. 스마트폰이 컨버전스의 대표적인 예라고 할 수 있다. 전화라는 통신 기술로서 개발된 휴대전화는 카메라의 기능, 인터넷 검색 기능, 텔레비전이나 라디오의 기능,

문서 작성의 기능 등 다양한 기능들을 통합시키는 쪽으로 발전하고 있다.

이처럼 미디어들 간의 융합 양상이 만들어지면서 콘텐츠 창작 방법론에도 커다란 변화가 일어났다. 콘텐츠 제작자들은 더 새로운 이야기, 더 흥미로운 사용자 경험을 창출하기 위해 기존 미디어의 경계를 무너뜨리고 콘텐츠를 다수의 미디어에 적용시키는 방법을 시도했다. 콘텐츠의 볼륨, 즉 관습적 러닝타임도 무너지고 있다. 플레이어로 변모한 콘텐츠 향유자들은 참여형 콘텐츠를 만들어내기 시작했다. 이른바 컨버전스 현상이 패러다임 차원에서 일어나고 있는 것이다. 트랜스미디어 스토리텔링은 이러한 미디어 융합이라는 거대한 변화의 흐름 속에서 탄생했다.

트랜스미디어 스토리텔링의 개념과 유사 개념들

트랜스미디어 스토리텔링의 개념은 학자들마다 조금씩 다르게 정의한다. 다양한 양상의 트랜스미디어 콘텐츠들이 실험적으로 등장하고 또 향유자들에 의해 플레이되고 있기 때문이다. 디지털스토리텔링이라는 학문 자체가 생성적이고 늘 변화하는 특성이 있음을 떠올린다면, 트랜스미디어 스토리텔링을 한마디로 정의하지 못하는 것은 어찌 보면 당연하게 느껴진다.

그러나 대표적인 학자들의 언급을 살펴보면 트랜스미디어와 그렇지 않은 것의 차이는 다소 명확해질 것이다.

우선 마샤 킨더Marsha Kinder는 1991년에 한 작품의 캐릭터가 여러 플랫폼에 걸쳐 나타나는 현상인 '미디어 프랜차이즈'를 서술하기 위해 '트랜스미디어 상호텍스트성transmedia intertextuality'이라는 용어를 사용했다. 트랜스미디어 스토리텔링에 대한 구체적인 정의를 내린 것은 아니지만 미디어 간의 경계를 뛰어넘는 현상에 주목했다는 점에서 킨더가 새로운 흐름을 이끌어간 선구자라는 데는 이견의 여지가 없다.

마크 롱Mark Long은 트랜스미디어 콘텐츠는 하나의 콘텐츠이면서 서로 달라야 한다고 주장했다. 하나의 비전을 가지고 적어도 세 가지 이상의 미디어에서 활용될 수 있으면서 각 미디어의 향유자에게 호기심을 불러일으키도록 기획 단계에서부터 설계되어야 한다는 것이다.

이러한 논리는 초창기 트랜스미디어의 특성을 대변한다. 그는 특히 '세 가지 이상의 미디어'를 통해 스토리텔링이 펼쳐져야 한다고 강조했는데, 사용되는 미디어의 개수를 지정했다는 것 자체가 미디어의 융합을 그 어떤 요소보다 중요시했다는 반증이라고도 할 수 있다. 또한 그는 각 미디어의 콘텐츠들끼리는 서로 겹치는 내용을 최소화해야 한다고 주장했다. 이 점 역시 트랜스미디어를 다른 이야기 확장 전략과 변별시키는 요소라고 할 수 있는데, 이 점에 대해서는 안드레아 필립스Andrea Phillips 역시 지적한 바 있다.

매체 간 불필요한 반복을 하지 않는다는 특징은 트랜스미디어 스토리텔링 이전에 등장했던 OSMU One Source Multi Use라는 콘텐츠 전략과 차별화된 지점이다. 사실 이 둘을 혼동해서 사용하는 경우

가 종종 있지만, 이 둘 간에는 분명한 차이점이 있으며, 이 차이점을 짚는 것이 이 장의 주요 목표이다. 또 스핀오프, 리부트reboot, 시퀄sequel, 프리퀄prequel, 크로스미디어crossmedia 등 유사한 개념어들과의 차이점도 살펴볼 것이다. 이들 개념들과 트랜스미디어 스토리텔링의 차이점을 이해하면 트랜스미디어 스토리텔링의 개념이 더욱 명확해질 것이기 때문이다.

우선 OSMU는 하나의 소스, 하나의 콘텐츠를 여러 플랫폼에서 활용하는 전략을 말한다. 트랜스미디어라는 개념이 등장하기 이전에 콘텐츠 산업의 영역에서 가장 많이 쓰였던 말 중 하나이기도 하다. 다수의 미디어를 활용한다는 측면에서는 트랜스미디어 스토리텔링과 유사해 보이지만, OSMU는 철저하게 산업적이고 경제적인 논리에 기반한 개념으로 콘텐츠가 대중의 사랑을 받아 시장에서 성공한다는 것을 전제로 하여 더 많은 수익을 창출하기 위한 목적으로 전개되는 전략이다. 트랜스미디어 스토리텔링과는 미디어 전개의 의도가 완전히 다르다고 할 수 있다.

트랜스미디어 스토리텔링은 미디어 향유자들에게 의미 있는 경험을 유발하기 위해 다수의 미디어를 활용하는 것과는 달리 OSMU는 원소스가 되는 오리지널 콘텐츠의 수익을 창출할 창구를 더 늘리기 위해 다수의 미디어를 활용하는 것이다. 마치 사탕 하나를 샀는데 하나가 더 따라 나오는 줄줄이 사탕처럼 말이다. 반면 트랜스미디어 스토리텔링은 같은 사탕을 단순히 엮은 것이 아니라 사탕, 젤리, 초콜릿 등 다양한 맛을 제공함으로써 새로운 경험의 폭과 질을 확장시킨다.

김수정 화백의 만화 〈아기공룡 둘리〉가 만화책에서 다른 미디어 플랫폼인 TV 시리즈 만화로, 극장용 애니메이션으로, 다양한 캐릭터 상품으로 확장되는 경우는 OSMU다. 이 경우에는 대부분 오리지널 스토리가 반복적으로 스토리텔링된다. 정지된 이미지로 보았던 둘리를 생동감 있게 움직이는 이미지로 본다는 새로움을 제외하고는 스토리상으로는 크게 달라진 점이 없었다. 어쨌든 콘텐츠 소비자는 오리지널 콘텐츠를 좋아하기 때문에 애니메이션도 보고, 인형도 사고, 팬시용품도 구입한다. 이미 성공한 오리지널 콘텐츠의 수익을 증대시키기 위해 여전히 유효한 마케팅 전략 중 하나라고 할 수 있다.

다음으로 스핀오프는 오리지널 영화나 드라마의 캐릭터나 설정에 기초해 새로운 이야기를 만들어내는 것이다. 원작의 세계관을 공유하지만 주인공 캐릭터나 이야기는 달라진다. 가장 유명한 스핀오프의 사례 중 하나가 미국 드라마 〈CSI〉 시리즈이다.

〈CSI〉는 각종 범죄 사건을 해결하는 과학수사대의 이야기를 담은 드라마로, 오리지널 콘텐츠가 성공하자 라스베이거스에 이어 마이애미, 뉴욕 등 미국의 주요 도시를 중심으로 작품 세계를 확장하는 스토리텔링 전략을 선보였다. 사건을 조사하는 주요 인물들의 캐릭터나 역할, 관계도 다르고, 수사 방법이나 주요 법령도 다르다. 과학수사대라는 공통의 분모를 제외하고는 전혀 다른 이야기가 펼쳐진다.

국내 시트콤이었던 〈거침없이 하이킥〉(2006~2007)에 이은, 〈지붕 뚫고 하이킥〉(2009~2010), 〈하이킥! 짧은 다리의 역습〉(2011~

2012)도 스핀오프에 해당한다고 할 수 있다. 〈응답하라〉 시리즈, 〈해리 포터〉 시리즈와 〈신비한 동물사전Fantastic Beasts and Where to Find Them〉(2016), 〈신비한 동물들과 그린델왈드의 범죄Fantastic Beasts: The Crimes of Grindelwald〉(2018)도 대표적인 스핀오프의 사례다.

다음으로 리부트는 부팅을 다시 한다는 단어의 뜻처럼 기존 작품을 아예 무시한 채 처음부터 다시 만드는 것을 의미한다. 리메이크가 전반적인 콘셉트나 포맷, 틀 등을 되도록 벗어나지 않는 범위에서 재해석하는 것에 그치는 반면, 리부트는 최소한의 설정만 둔 채 전체를 새롭게 만든다. 영화 〈공공의 적 1-1〉(2008)은 깡패 같은 형사 강철중이 공공의 적을 때려잡는다는 기본적인 설정만 유지한 채 원작이었던 〈공공의 적〉(2002)을 완전히 새롭게 만든 리부트 작품이다.

시퀄과 프리퀄은 속편에 해당한다. 시퀄은 전편에 이어지는 다음 이야기를 다루고, 프리퀄은 시간상 앞선 이야기를 다룬다. 시퀄은 주로 오리지널의 제목을 그대로 유지하면서 뒤에 숫자를 붙이거나 부제를 붙여 오리지널의 유명세를 업고 흥행을 보증받으려고 한다. 〈007〉 시리즈(1962~), 〈스타워즈 4, 5, 6〉(1977, 1980, 1983), 〈터미네이터 2, 3〉(1991, 2003) 등이 시퀄의 대표적인 사례이다.

반면 프리퀄은 시퀄과 마찬가지로 오리지널의 유명세에 힘입어 이야기를 확장하는 전략을 택하기는 하지만 오리지널 스토리의 전사를 다룬다. 〈스타워즈 에피소드 1, 2, 3〉(1999, 2002, 2005)는 오리지널 〈스타워즈〉 시리즈의 전사를 다룬 프리퀄로 유명하며, 〈한 솔로: 스타워즈 스토리Solo: A Star Wars Story〉(2018)는 〈스타워즈〉 전 시

리즈의 프리퀄로 제작되었다. 〈호빗: 뜻밖의 여정 The Hobbit: An Unex-
pected Journey〉(2012) 역시 〈반지의 제왕〉(2001~2003)에서 최초로 절
대 반지를 주운 호빗인 빌보의 모험담을 담은 프리퀄에 해당한다.

마지막으로 크로스미디어 스토리텔링은 트랜스미디어 스토리
텔링과 함께 가장 최근에 등장한 개념이다. 이 분야의 선도적 연
구자인 서성은에 따르면, 크로스미디어 스토리텔링과 트랜스미디
어 스토리텔링을 가르는 기준은 원작의 스토리 세계와 다른 스토
리 세계가 관계를 맺는 방식이다.[1] 크로스미디어 스토리텔링은 기
존 원작을 각색하는 것에 초점을 맞추는 '하나의 세계관에 하나의
이야기'라면, 트랜스미디어 스토리텔링은 원작과 동일한 세계관을
공유하면서 서로 연결된 새로운 이야기를 제공하는 '하나의 세계관
에 여러 개의 이야기'다. 최근 성행하는 웹툰 원작의 영화화나 드라
마화 같은 각색의 사례가 바로 크로스미디어 스토리텔링이라고 할
수 있다.

이제 다시 트랜스미디어 스토리텔링의 개념 정의를 생각해보
자. 헨리 젠킨스는 트랜스미디어 스토리텔링의 개념을 다음 네 가
지 특성으로 정리했다.[2]

첫째, 다양한 미디어 플랫폼을 통해 공개되어야 한다. 둘째, 각
각의 새로운 텍스트가 전체 스토리에 분명하고도 가치 있는 기여
를 해야 한다. 셋째, 각각의 미디어는 자기충족적이어야 한다. 넷째,
어떤 상품이든 전체 프랜차이즈로의 입구가 될 수 있어야 한다.

헨리 젠킨스는 이상의 네 가지 조건을 모두 만족해야 트랜스미
디어 스토리텔링이 될 수 있다고 강조했다. 첫 번째와 두 번째 조건

에 의하면, 트랜스미디어 스토리텔링은 다수의 미디어를 통해 스토리가 확장되어야 하는 것을 원칙으로 하되, 각각의 미디어에서 펼쳐지는 스토리가 전체 세계관을 만드는 데 기여해야 한다.

젠킨스는 앞서 언급했던 마크 롱처럼 몇 개 이상의 미디어를 통해 스토리의 세계가 펼쳐져야 한다고 정하지는 않고, 다양한 미디어 플랫폼이라는 말로 이를 대신했다. 그래서 트랜스미디어 스토리텔링의 대표적인 사례들은 주로 영상미디어인 드라마, 블로그, 게임 등 세 가지 이상의 미디어를 컨버전스하면서 스토리를 풀어가는 경향이 강하다.

또 세 번째 조건에 따르면, 트랜스미디어 스토리텔링은 전체 세계관의 한 부분으로서 각 미디어의 스토리를 경험할 수 있게 디자인되어야 하지만, 동시에 전체 세계관을 몰라도 각각의 미디어만을 경험하는 것으로도 향유자가 충분한 만족감을 느낄 수 있어야 한다. 즉, 영화를 보지 않아도 게임을 즐길 수 있어야 하고, 그 반대도 성립해야 한다는 것이다. 이 조건은 트랜스미디어 스토리텔링의 미디어 스토리들이 모듈적으로 구조화되어 있음을 의미하기도 한다. 이 세 번째 조건은 트랜스미디어 스토리텔링에서 향유자에게 미디어 혹은 콘텐츠를 선택할 자유가 있음을 의미한다는 점에서 특히 중요하다.

마지막 네 번째 조건은 어떤 미디어를 먼저 보더라도 각각의 스토리와 전체 스토리 세계를 이해할 수 있어야 한다는 뜻이다. 각 미디어의 스토리는 스토리의 선후 관계, 인과 관계에서 자유로운 형태를 띤다.

트랜스미디어 스토리텔링을 개념적으로 정립하는 데 가장 대표적인 사례로 들 수 있는 작품은 스웨덴 작품인 〈마리카에 관한 진실The Truth about Marika〉³이다. 이 작품은 스웨덴 공영방송국SVT과 컴퍼니 P The company P가 합작하여 만든 인터랙티브 드라마interactive drama다.

결혼식 날 밤 흔적도 없이 사라진 신부 마리카를 찾는 신랑의 이야기를 담은 이 트랜스미디어 콘텐츠는 텔레비전 드라마, 시사 토론 프로그램, 인터넷 블로그, GPS를 활용한 모바일 게임 등 4개 이상의 미디어 플랫폼을 동시에 활용하면서 스토리텔링하고 있다. 4개 이상의 플랫폼을 통해서 스토리를 펼치고 있다는 점에서 젠킨스의 첫 번째 조건을 만족한다고 할 수 있다.

또 이 작품은 60분짜리 5부작 드라마를 중심으로 미디어들이 순차적으로 스토리텔링되었다. 첫 주에 텔레비전 드라마에서 핵심 사건(마리카의 실종)에 대한 스토리가 펼쳐진다. 사라진 신부를 찾기 위해 경찰에 도움을 요청하지만 경찰은 그녀와 관련된 모든 흔적이 사라졌다면서 추적을 할 수 없다고 한다. 남편은 마리카의 유년 시절 친구를 찾아가 도움을 요청하면서 첫 편이 끝난다.

그러고 나서 바로 텔레비전 시사 토론 프로그램이 시작된다. 이 시사 프로그램에서는 실제로 스웨덴에서 일어나고 있는 수많은 실종 사건을 다룬다. 드라마에서 보여준 허구적인 이야기에 실제성을 부여하는 역할을 하는 것이다. 시사 토론 프로그램이 끝나면 시청자들은 'conspirare'라는 인터넷 블로그를 통해 모바일 게임과 온라인 게임을 접한다. 드라마에서는 채울 수 없었던 서브 스토리들

을 참여자들이 인터넷 블로그와 모바일 게임 등을 통해 채워가는 활동이 일어나는 것이다. 특히 참여자들은 몇몇이 협동하여 해답을 찾아가는 과정을 경험할 수도 있다. 적극적인 참여자들은 수수께끼를 풀어 소극적 향유자들에게 정보를 전달하기도 한다.

그런데 흥미로운 점은 각각의 미디어에서 새로운 텍스트가 전개되기는 하지만 이 모두를 경험해야 전체 스토리를 이해할 수 있는 것은 아니라는 데 있다. 참여자의 참여도에 따라 미디어의 경험도는 다르지만, 게임을 하지 않았다고 해서 드라마의 스토리를 이해할 수 없는 것은 아니었다는 뜻이다. 드라마만 보아도 충분히 흥미롭고, 퍼즐을 풀어내는 재미에 흠뻑 빠진 참여자는 게임만으로도 충분한 재미를 얻을 수 있다. 젠킨스의 두 번째, 세 번째 조건이 충족된 것이다.

또한 어떤 미디어로 스토리텔링 경험을 시작하든 거대한 세계로의 입장이 가능하다는 점에서 네 번째 특징 또한 충족한다. 이 작품은 2008년 에미상에서 베스트 인터랙티브 TV 서비스 부문을 수상할 만큼 가상과 현실의 경계를 무너뜨리는 참여형 드라마로 시청자들을 관객에서 플레이어로 변모하게 하는 특별한 경험을 선사했다.

이로 인한 향유자들의 지지는 단순히 흥미로운 이야기를 경험했다는 데서 오는 것이 아니었다. 지금까지 경험한 어떤 스토리보다 몰입적이고 만족스러운 경험을 제공했기 때문이다.

이런 관점에서 로버트 프래튼Robert Pratten의 트랜스미디어 스토리텔링의 개념 정의는 눈여겨볼 만하다. 그는 "전형적인 미디어 프

랜차이즈에 있어 전체는 부분의 합보다 작다. 따라서 독자 혹은 관객은 이러한 콘텐츠에 불만족을 표현한다. 반면 트랜스미디어의 결과로서 전체는 부분의 합 그 이상이다. 궁극적인 경험을 위해 독자 혹은 관객은 매체별로 흩어져 있는 스토리 조각들을 적극적으로 모으고 연결시킨다."[4]라고 말했다.

중요한 것은 트랜스미디어 스토리텔링으로 인해 얻는 향유자의 경험의 질이다. 기존 미디어 프랜차이즈는 미디어를 옮겨 다닐수록 이야기가 겹치는 부분이 발생하기 때문에 실질적으로 향유자들은 각 이야기들의 합보다 적은 콘텐츠를 경험했다고 느낀다. 중복되는 스토리 부분은 제거되기 때문이다.

하지만 트랜스미디어 스토리텔링은 매체별 스토리의 빈칸을 다른 미디어에서 찾아내 채우고 확장하는 식으로 이야기를 전개한다. 때문에 향유자는 전체 스토리가 각 미디어 부분들의 스토리를 합한 것보다 더 크다고 느낀다. 특히 스토리를 채워가는 과정에서 독자 혹은 관객, 플레이어가 적극적인 참여자로 변모하기 때문에 경험적 측면에서 더 큰 스토리텔링을 하고 있다고 느끼게 된다는 데 주목할 필요가 있다.

트랜스미디어 스토리텔링의 특징과 가치

'쓰기'의 변화 양상

트랜스미디어 스토리텔링은 특정 콘텐츠나 기업의 홍보, 마케팅을 위한 방법론으로 시작되었다. 그러나 오늘날 트랜스미디어 콘텐츠는 독립적인 콘텐츠로 각광 받고 있다. 개발자와 참여자 모두에게 이전과는 차원이 다른 스토리텔링의 세계를 경험하게 하기 때문이다.

개발자들은 다양한 미디어를 활용하여 문제 기반의 사건을 스토리텔링한다. 참여자들은 이를 풀어내기 위해 적극적이고 자발적으로 콘텐츠에 참여한다. 이 과정에서 개발자와 참여자 모두 책이나 영화와 같은 시각 중심 시대의 콘텐츠에서는 경험해본 적 없는 새로운 차원의 스토리텔링을 발생시킬 수 있다.

자연스러운 융합과 창발적인 스토리텔링이 발생하고, 총체적

경험과 문화적 가치가 발생하는 트랜스미디어 스토리텔링이 오늘날 주목받고 있는 것은 어찌 보면 당연한 일이다. 다양해진 미디어 환경, 다변화된 사용자의 욕망에 부합하기 위해 탄생한 트랜스미디어 스토리텔링은 '새로 쓰기'와 '함께 쓰기'라는 새로운 욕망을 발현시켰다.

사실 무언가를 '쓴다'는 창작의 욕망은 인간의 본능이다. 인간은 태어나면서부터 나의 이야기, 남의 이야기를 만들고 전달하는 활동을 즐긴다. 그런 활동이 대중과 만나게 되면 문화적 활동이 되고, 성공한 글쓰기는 부와 명예를 가져다주기도 한다.

성공한 원작의 반복으로서의 '다시 쓰기' 양상은 '각색adaptation'이라는 과정으로 기존의 OSMU나 크로스미디어 스토리텔링에서 주로 강조되어온 글쓰기다. 각색의 대표적인 연구자인 린다 허천Linda Hutcheon은 빅토리아 시대부터 각색은 전방위적으로 일어났다고 말했다. 시, 소설, 연극, 오페라, 그림, 노래, 춤, 활인화 등에 담긴 스토리는 매체에서 매체로 계속해서 각색되었고, 현대는 영화, 라디오, 테마파크, 가상현실까지 각색 가능한 매체가 너무나도 다양해진 시대다.[5]

성공한 원작에 대한 '다시 쓰기'는 일반적으로는 원작에 대한 충실성을 기반으로 하지만, 어떤 미디어로 각색하느냐에 따라 매체의 특이성을 반영할 것인지 아닌지가 결정되고, 그에 따라 원작을 어디까지 반영해야 하는지에 대한 문제로 귀결되곤 한다. 문제는 이 충실성이다. 원작이 다시 쓰일 때는 분명 원작의 팬층을 염두에 두게 된다. 팬들은 원작이 훼손당하는 것을 두려워한다. 그래서 오

래전부터 많은 사람들이 문학을 영화나 드라마로 '다시 쓰는' 것이 '의도된 저급한 인식 형태'[6]라고 폄훼했다. 그리고 실제로 원작보다 나은 작품을 만나기는 쉽지 않은 것이 사실이다.

오늘날 수많은 드라마와 영화가 웹툰을 원작으로 만들어지지만, 원작만큼 좋은 평가를 받는 2차 저작물은 손에 꼽힌다. 그래서 완결되지 않은 원작 스토리의 기본 설정들만 가지고 와서 드라마로 '다시 쓰기'를 하는 경우도 있다. 이렇게 되면 원작을 향한 완벽한 충성도는 덜 생기기 때문이다.

그렇다면 원작과 각색은 어떤 관계성을 가져야 하는 것일까? 린다 허천은 수신자가 각색되는 텍스트를 잘 알고 있다면 독자, 관객, 청취자 등에게 각색은 일종의 상호텍스트일 수밖에 없다고 말한다.[7] 영화 〈신과 함께〉가 원작 웹툰에서 최고 인기 캐릭터였던 염라국 초임 국선 변호사인 '진기한'의 캐릭터를 영화에 '다시 쓰지' 않았다는 이유로 팬들의 저격을 받은 사례를 생각하면 '상호텍스트'적인 관점에서의 각색이 무엇을 말하는지 쉽게 알 수 있을 것이다.

원작을 다시 쓰는 각색 작품들이 말 그대로 2차적인 저작물이라는 인식이 팽배함에도 여전히 각색은 활발하게 이루어지고 있다. 기술의 발달과 함께 미디어도 늘어나고, 스토리를 접할 기회도 더 많아지고 있기 때문이다. 그래서 늘 창작자들은 부족한 스토리를 채우기 위해 모든 소스를 '다시 쓰기'의 대상으로 삼게 되기 마련이다.

최근에는 국내 웹툰 시장이 거대 산업으로 확장하다 보니 웹소설을 웹툰으로 옮기는 각색 작업이 각광을 받고 있다. 몇몇 웹툰 제작사에서는 아예 웹소설을 웹툰으로 각색하는 시나리오팀을 구성

하여 전문적으로 '다시 쓰기' 작업을 진행하기도 한다.

성공한 원작에 대한 반복으로서 '다시 쓰기'가 오랜 시간 '쓰기'의 핵심적인 부분을 차지하고 있었다면, 트랜스미디어 스토리텔링의 시대로 넘어오면서 '쓰기'의 양상은 '새로 쓰기'와 '함께 쓰기'로의 새로운 변화를 맞이하게 되었다. '새로 쓰기'는 비어 있는 스토리 조각을 찾는 여정이라고 할 수 있다. 이는 반복되는 스토리의 중첩이 아닌, 하나의 스토리에서 빈곳을 찾아내 스토리를 확장시키는 전략으로 많이 사용된다.

예를 들어 마블의 스토리텔링 전략이 '새로 쓰기'의 전형이라고 할 수 있다. 마블 유니버스는 마블 코믹스에 속한 아이언맨, 헐크, 토르, 캡틴 아메리카, 앤트맨, 닥터 스트레인지, 블랙 팬서 등 수많은 영웅 캐릭터들을 중심으로 하는 방대한 세계관을 가진 세계다. 2008년 〈아이언맨〉으로 시작한 마블 유니버스는 앞으로도 계속 빈칸의 스토리를 엮어가면서 확장할 계획을 가지고 있다.

마블 유니버스가 본격적인 항해에 돌입하게 만든 작품은 2012년에 개봉한 〈어벤져스〉다. 〈어벤져스〉 이전까지 각 영웅들은 독자적으로 자신만의 세계에 속해 있으면서 자신의 세계를 위협하는 난제를 해결해갔다. 그랬던 영웅들이 한자리에 모이게 된 것이다.

영화 〈어벤져스〉는 이 영화 한 편만으로도 완결된 스토리 구조를 가지고 있다. 하지만 이 작품에 등장하는 아이언맨과 캡틴 아메리카의 히스토리가 궁금하다면 각 인물들의 작품들을 찾아봄으로써 스토리의 빈칸을 채워낼 수 있다.

특히 마블이 생각하는 빈칸은 영웅들의 스토리만이 아니다. 수

많은 영웅들을 관리하는 쉴드 요원들의 이야기가 〈에이전트 오브 쉴드Agents of S.H.I.E.L.D〉라는 드라마를 통해 펼쳐지기 때문이다. 2013년에 시작한 이 드라마는 2020년 시즌 7까지 제작되었고, 마블 유니버스의 빈칸을 채워가는 또 하나의 축으로 작동하고 있다.

마지막으로 '함께 쓰기'가 있다. '함께 쓰기' 역시 트랜스미디어 스토리텔링이 가져온 '쓰기'의 변화 양상이라고 할 수 있다. '다시 쓰기'와 '새로 쓰기'에서 관객이 소극적이고 수동적인 향유자에 그쳤다면, '함께 쓰기'에서 관객은 적극적인 참여자로 콘텐츠에 참여하여 함께 그 세계를 완성한다. '함께 쓰기'는 게임 등 인터랙티브 콘텐츠가 가능한 플랫폼이 등장하고, 이들을 중심으로 스토리텔링이 펼쳐지면서 자연스럽게 등장한 새로운 '쓰기'의 문화라 할 것이다.

다양한 사용자 참여 방식

트랜스미디어 스토리텔링은 '다시 쓰기'에서 '새로 쓰기', 그리고 '함께 쓰기'로 진화하기 위해 다양한 사용자 참여 방식을 도입했다. 로버트 프래튼은 크게 참여 정도와 참여 규모라는 두 가지 기준을 적용해 사용자 참여 방식을 유형화했다.[8]

우선 참여 정도에 따라 단순히 콘텐츠를 소비하는 수동적 참여부터 '좋아요'를 누르거나 공유하는 소극적 참여, 그리고 제2, 제3의 콘텐츠를 만드는 적극적인 참여가 있다. 우리가 SNS를 사용하거나 웹소설, 웹툰 등의 콘텐츠를 향유하는 과정을 생각해보면 쉽게 이

해할 수 있을 것이다.

매일 SNS를 하지만 소위 '눈팅'만 하는 사람들은 수동적 참여자라고 할 수 있다. 이들은 인터랙션이 가능한 뉴미디어를 사용하고는 있지만 참여 방식은 인터랙션이 부재한 올드미디어를 사용하는 것과 동일하다.

게시판을 통해 자신의 의사를 표현하는 사람들은 소극적 참여자다. '좋아요'나 '싫어요'로 단순한 의사를 전달하고, 좋은 게시물은 공유해 바이러스 마케팅의 노드로서의 역할을 충실히 수행하기도 한다. 아마 올드미디어 시대였다면 신문에서 좋은 기사나 칼럼을 오려 게시판에 붙이는 역할을 했을 것이다.

마지막으로 적극적인 참여자는 콘텐츠를 향유하는 데 그치지 않고 원 콘텐츠를 활용한 2차, 3차 콘텐츠를 제작하고 공유한다. '짤 영상'이라든가 재편집으로 새로운 콘텐츠를 만드는 작업들이 바로 이런 경우다. 위키피디아나 나무위키 같은 웹사이트는 적극적인 참여자들의 협업으로 만들어진 디지털 백과사전이다.

또 참여 규모에 따라 이들은 개별적 참여와 사회적 참여로 유형화할 수 있다. 개별적 참여는 혼자서 콘텐츠 향유나 플레이를 하는 방식이고, 사회적 참여는 협업을 통해 이러한 일들을 함께하는 방식이다. 최근 만들어지는 콘텐츠들은 협업을 통해 문제를 해결할 수 있는 사회적 참여의 방식으로 다수 디자인되고 있다. 이는 함께하는 문화에 익숙한 세대의 등장에서 비롯되었다고 할 수 있다.

프래튼은 콘텐츠를 향한 참여자의 영역과 수준을 정리했다. 그에 따르면, 사용자 참여는 발견discovery, 경험experience, 탐험exploration

의 세 단계로 나눌 수 있고, 참여의 수준은 주목attention, 평가evalua-tion, 애정affection, 옹호advocacy, 공헌contribution의 다섯 가지로 유형화할 수 있다. 참여 수준은 공헌으로 갈수록 높아진다.

발견 단계에서 참여자는 콘텐츠에 주목하고 나름의 기준에 의해 그 콘텐츠를 평가한다. 주목은 주로 조회수로 증명되고, 평가는 '좋아요'나 '싫어요'의 개수, 다운로드 횟수 등 구체적인 행위를 통해 증명된다. 앞서 살펴본 사용자 참여 정도에 따른 참여 방식과 연동시켜 살펴보면, 발견 단계는 수동적 혹은 소극적 참여의 단계와 매칭된다고 할 수 있다.

경험의 구간부터 사용자 참여는 적극성을 갖는다. 경험의 구간은 콘텐츠에 대한 애정을 확인하는 구간이고, 탐험의 구간은 콘텐츠에 대한 애정을 넘어서서 적극적으로 옹호하고 지지하고 더 나아가 공헌하는 사용자들의 무대다. 즉, 애정은 댓글로 자신의 애정도를 증명하거나 콘텐츠를 구매함으로써 실질적이고 구체적인 경험을 추구하는 단계다.

마지막 최고의 참여 단계인 탐험에 이르면 사용자는 콘텐츠에 대한 적극적 태도를 최대한으로 발휘하려고 한다. 일종의 팬덤이 생성되는 단계이기도 하다. 적극적인 소비자에서 적극적인 생산자로 변모하는 양상 또한 이 과정에서 이루어진다. BTS의 팬클럽 아미ARMY는 BTS의 뮤직비디오를 스스로 만들고, 다른 언어를 쓰는 외국 팬을 위해 영상을 번역해 유튜브를 통해 전 세계로 퍼트렸다. 제작사인 하이브에 고용된 것도 아니고, 돈을 받고 영상을 제작한 것도 아니었다. 그들은 그들의 콘텐츠인 BTS를 이해하고, 주목, 평

가, 애정, 옹호의 단계를 넘어 그들을 위해 무엇인가를 하고 싶다는 공헌의 단계에 접어들었기 때문이었다.

웹소설이나 웹툰을 향유하다가 마음에 드는 콘텐츠를 발견하고, 관련된 그림을 그려 원작자나 또 다른 향유자들에게 공유하는 식의 활동 역시 옹호와 공헌의 수준에서 사용자들이 참여를 만들어내고 있는 것이라고 할 수 있다. 따라서 적극적인 사용자 참여를 위해서는 경험과 탐험 구간의 특성을 이해하고 콘텐츠를 어떻게 디자인할 것인가를 고민해야 할 것이다.

트랜스미디어 스토리텔링의 유형

그렇다면 트랜스미디어 스토리텔링의 유형은 어떻게 나눌 수 있을까?

안드레아 필립스는 트랜스미디어의 유형을 전체 스토리 세계를 파편화하는 방식에 따라 대형과 소형으로 나누었다. 그에 따르면, 대형은 조각난 스토리들, 즉 각 미디어의 스토리 단위가 충분히 크고 독립적인 형태를 말한다. 제작비의 규모, 제작에 참여하는 인력, 스토리의 스케일, 러닝타임 등을 그 기준으로 삼을 수 있을 것이다.

반면 에스펜 올셋은 트랜스미디어 스토리텔링 콘텐츠가 대중에게 공개될 때 동시다발적으로 한꺼번에 소개되는지 아니면 순차적으로 차례차례 소개되는지에 따라 동기식과 비동기식 콘텐츠로 유형화했다.

비동기식

A

콘텐츠의 공개 시기

동기식

소형　　　　　　　　　　　　　　　　대형

콘텐츠의 규모

선을 위한 음모

마블 시네마틱 유니버스

스타워즈

매트릭스

해리 포터

알파 0.7

마리카에 관한 진실

B

CT할로윈　퍼플렉스 시티　캐시의 책

〔그림 7-1〕 **트랜스미디어 스토리텔링의 유형**[9]

이 분야의 선도적 연구자인 서성은은 안드레아 필립스의 논의와 에스펜 올셋의 논의를 복합적으로 융합해 [그림 7-1]과 같이 트랜스미디어 스토리텔링을 유형화했다.

콘텐츠의 규모를 기준으로 하는 가로축은 우측일수록 대형이다. 세로축은 동기식과 비동기식으로, 콘텐츠의 공개 시기를 기준으로 삼았다. 이 기준으로 트랜스미디어 스토리텔링 콘텐츠들을 그래프 안에 넣어보면 흥미로운 사실을 알 수 있다. 바로 대형이면서 동기식 콘텐츠([그림 7-1]에서 B 영역에 해당) 그리고 소형이면서 비동기식인 콘텐츠([그림 7-1]에서 A 영역에 해당)는 발견되기 어렵다는 것이다. 왜일까?

마블 시네마틱 유니버스Marvel Cinematic Universe, MCU처럼 스토리 규모가 큰 작품들은 하나의 미디어에서 소개되는 스토리 세계도

충분히 크고 독립적인데 다양한 미디어의 콘텐츠들이 동시다발적으로 대중에게 소개되면 대중은 그 작품을 모두 한꺼번에 향유하기 어렵다. 일상생활을 하지 않은 채 트랜스미디어 콘텐츠에 빠져 지낼 수는 없는 일 아니겠는가? 따라서 비동기식으로 콘텐츠들이 선보이는 전략으로 스토리텔링하게 된다. 이러한 작품들은 워낙 규모가 큰 콘텐츠이기 때문에 다른 매체 사이에 시간적 틈이 있어도 향유자들이 스토리의 빈 조각을 찾는 여정에 기꺼이 적극적으로 참여할 수 있다. 실제로 〈어벤져스〉 시리즈가 해를 건너뛰면서 등장해도 수많은 관객들은 잊지 않고 극장을 찾는다.

반면 사람들 사이에서 회자되기 어려운 소형 콘텐츠가 시간차를 두고 미디어별로 스토리를 대중들에게 선보인다면 어떨까? 대중은 블록버스터가 아닌 작은 콘텐츠들은 금세 잊어버린다. 그렇기 때문에 소형이면서 비동기식인 트랜스미디어 콘텐츠들([그림 7-1]에서 A영역에 속하는 작품들)은 대중의 주목을 받기 힘들어서 기획, 제작되는 경우를 찾아보기 어렵다.

또 한 가지 흥미로운 점은 대형이면서 비동기식 콘텐츠 유형을 제외한 소형-동기식이나 중형-반동기식 콘텐츠는 현실에서 일어나는 문제를 기반으로 하는 스토리텔링 방식을 다수 활용하고 있다는 것이다. 〈선을 위한 음모 Conspiracy For Good, CFG〉의 경우 잠비아의 한 마을에 도서관을 건립하고 장학금과 책을 기부하는 공익적 스토리텔링을 실현하고 있다. 그리고 호주 물 부족 문제를 다룬 〈스코츠드 Scorched〉의 경우에는 실제로 전 세계적으로 이슈가 되고 있는 물 부족 문제를 해결할 방법을 함께 고안해내는 스토리텔링이다.

소형-동기식이나 중형-반동기식 콘텐츠들이 이와 같은 특성을 나타내는 이유는 콘텐츠를 향유하는 기간이 짧게는 1~2주에서 길게는 2~3개월 정도의 기간이어서 집중적으로 콘텐츠 참여자들에게 특정 메시지를 전달할 수 있기 때문이다. 이런 유형의 콘텐츠들은 트랜스미디어 스토리텔링의 유형 중에서도 대체현실게임, 즉 ARG라는 장르로 특별히 세분화되는 경향이 있다. 이는 가상의 사건이 현실에 일어났다는 가정하에 플레이어들이 사건을 해결하는 게임을 말한다. 현실의 다양한 미디어를 플랫폼으로 하여 참여자와 상호작용적인 스토리텔링을 만들어가고 있기 때문에 트랜스미디어 스토리텔링과 혼동되는 개념이기도 하지만, 대체현실게임은 게임이고, 트랜스미디어 스토리텔링은 어떤 특정한 미디어를 강조하고 있지 않다는 것이 가장 큰 차이점이라고 할 수 있다.

마지막으로 안드레아 필립스가 정리한 트랜스미디어 스토리텔링의 아홉 가지 조건을 정리해보자.[10]

첫째, 각각의 콘텐츠는 독립된 기능을 수행하되, 부분의 전체로도 기능한다. 둘째, 콘텐츠의 결과물은 끝이 아닌 또 다른 출구로 기능한다. 셋째, 다양한 미디어들을 활용하되, 특정 미디어가 중심을 차지하지 않는다. 넷째, 미디어의 특성을 고려하되, 미디어 결정론적으로 사고하지 않는다. 다섯째, 미디어 간 특성을 고려한 융합을 지향하되, 동화되지 않는다. 여섯째, 개발자들은 문제 기반의 스토리텔링을 제시한다. 일곱째, 사용자의 스토리텔링과 개발자의 스토리텔링이 어긋나는 경우, 사용자의 우발적 스토리텔링을 존중한다. 여덟째, 일시적 마케팅 기법에서 나아가 문화적 가치를 부여한

다. 아홉째, 이를 통해서 사용자에게 총체적 경험을 제공한다.

트랜스미디어 스토리텔링은 미디어 간의 장벽이 견고하고 장르 간의 경계가 확고한 사회적 분위기에서는 시도되기 어렵다. 미디어 간, 장르 간, 창작자와 참여자 간의 관계에서 모두 융합을 지향하고 있기 때문이다. 또 콘텐츠의 경제적 논리만을 강조하는 문화에서도 트랜스미디어 스토리텔링이 시도되기 어렵다. 트랜스미디어 스토리텔링 콘텐츠는 제작자와 향유자 모두의 새로운 경험과 도전을 지향하기 때문이다.

인쇄문화시대 서사는 유일무이한 천재 작가에 의해 치명적 갈등을 내포한 사건을 중심으로 빈틈없는 플롯을 설계해 우월한 주인공의 완벽한 결말을 만들어내는 것이었다. 반면 트랜스미디어 시대의 서사는 적극적으로 참여하고 문제를 풀어나가기 위해 협력을 마다하지 않는 대중, 문제 기반의 사건과 실마리들을 스토리 내에 숨겨놓는 전략을 중시한다. 또한 참여자들의 스토리텔링과 개발자의 스토리텔링이 어긋나는 경우, 사용자들의 우발적 스토리텔링을 존중하는 열린 개발자들의 마음 그리고 복수 미디어의 전방위적인 활용이 그 핵심이라고 할 수 있다.

아이돌 그룹 EXO의 트랜스미디어 스토리텔링 마케팅

SM엔터테인먼트의 소속 그룹 EXO는 트랜스미디어 스토리텔링으로 마케팅을 진행한 선구적인 사례를 보여준다. EXO는 2집

'EXODUS'로 컴백하면서 새로운 프로모션을 기획했다. 앨범을 음악 사이트나 방송을 통해 홍보하기 이전에 'Pathcode'라는 프로젝트를 가동한 것이다. 이 프로젝트는 유튜브 영상, 웹페이지, 인스타그램이나 트위터와 같은 SNS, 그리고 명동, 신촌, 홍대, 삼성동의 SM아티움 등 온라인과 오프라인을 다양하게 활용하여 펼쳐진 프로젝트다.

사실 이런 기획은 열두 명의 멤버로 구성된 EXO에서 두 명의 멤버가 탈퇴하면서 무너진 세계관을 다시 정립하기 위해 만들어졌다. EXO는 탄생 초기부터 한국과 중국에서 동시에 활동하는 전방위 글로벌 팀으로 기획되었다. 멤버들은 EXO-K와 EXO-M으로 나뉘어 모듈 형식으로 활동했는데, 완전체가 활동하지 않는다는 것에 대한 팬들의 불만을 잠재우기 위해서 EXO-K와 EXO-M이 초능력으로 연결된 한 쌍이라는 설정을 부여한 스토리텔링을 만들어냈다. 하지만 중국 멤버 두 명이 탈퇴하는 사건이 벌어지자 그들의 세계관은 자동적으로 무너지고 말았다.

따라서 SM엔터테인먼트로서는 열 명으로 출발하는 EXO를 새롭게 스토리텔링하는 작업이 반드시 필요했다. 그리고 이를 위해 트랜스미디어 스토리텔링 기법을 활용한 것이다. 스토리는 어렵지 않다. 미로에서 탈출한 10명의 멤버들이 다시 한번 초능력을 되찾는 과정을 스토리텔링하고 있기 때문이다.

[그림 7-2]는 이 프로젝트의 대표적 이미지 중 하나로, 미로 속에서 빠져나온 열 개의 작은 구슬과 아직 미로에 갇힌 구슬 두 개를 확인할 수 있다. 미로에서 빠져나온 열 개의 구슬은 EXO의 열 명의

〔그림 7-2〕 **미로를 빠져나온 열 개의 구슬과 아직 갇혀 있는 두 개의 구슬**

멤버를 의미하며, 이들은 새로운 세계관에서 자신들의 스토리를 새롭게 만들어갈 준비를 하고 있다.

EXO의 팬들은 멤버들의 앨범 티저영상을 통해 제시되는 단서들을 통해 전체 스토리의 수수께끼를 풀어간다. 이 프로젝트의 시발점은 멤버 카이KAI의 프로모션용 인스타그램 계정이었다. 이 계정에 "Here I Am. BARCELONA 10:10"이라는 메시지가 게시되었다. 바르셀로나의 10시 10분은 한국시간으로 18시 10분이므로, 팬들은 이 시간에 어떤 일이 벌어질지를 기대하게 된다.

18시 10분, 유튜브를 통해 카이의 영상이 공개된다. 이 영상의 배경은 런던으로, 거리와 지하철 플랫폼 등을 배회하는 카이의 모습을 담는 카메라는 마치 카이의 뒤를 몰래 쫓는 것 같은 느낌을 준다. 그리고 어느 건물의 옥상에 올라갔을 때 'follow@Pathcode-EXO'라고 쓰인 핸드폰 메시지와 함께 갑자기 카이가 사라진다. 팬들은 이 단서를 가지고 자연스럽게 트위터 계정에 접속하게 되고

〔그림 7-3〕 **멤버 카이의 프로모션 영상으로 트윗 계정에 대한 단서 노출**

〔그림 7-4〕 **각 멤버의 티저화면을 이어 붙이면 나오는 'CALL ME BABY'**

다른 스토리로 이어질 힌트를 접하게 된다.

트위터에 접속한 팬들은 업로드된 힌트들을 가지고 해답을 찾아나가게 되는데, 이때 퍼즐의 난이도는 갈수록 높아진다. 혼자서는 답을 찾기 어려워질 때쯤 팬들은 팬커뮤니티를 통해서 서로 협력하며 플레이를 진행한다. 그 시점에 맞춰 공식 홈페이지가 오픈되고, 팬들은 찾은 답을 홈페이지에 집어넣어 EXO 멤버들의 사진

과 정보 들을 확인하면서 모든 수수께끼를 풀게 된다.

모든 멤버의 티저영상이 공개되고 나면 멤버들이 촬영한 열 곳의 도시가 드러나고, 이 도시들을 순서대로 배열해 첫 알파벳을 연결하면, 2집 앨범의 타이틀곡 〈CALL ME BABY〉가 조합된다. 이를 끝으로 Pathcode 프로젝트는 종료된다.

이 프로젝트는 다수의 미디어를 활용한 스토리텔링으로 EXO의 팬들로 하여금 수동적 향유가 아니라 적극적인 참여를 할 수 있는 기회를 마련해주었다. 그 결과 멤버 두 명의 탈퇴라는 악재에도 불구하고 팬들은 하나로 모일 수 있었으며 이 앨범은 밀리언셀러를 달성하는 등 마케팅적으로 크게 성공했다.

물론 이 프로젝트에서 제시하고 있는 모든 미디어와 루트를 그대로 따라가지 않고 영상과 음악만 감상할 수도 있다. 하지만 이 모든 미디어를 경험하면서 새롭게 태어난 EXO의 정체성을 느끼는 일은 독립적인 미디어를 경험하는 것과는 다른 차원의 체험이라고 할 수 있다.

게임IP를 활용한 트랜스미디어 스토리텔링의 두 가지 사례

미디어 융합의 아이콘, 〈워크래프트〉

트랜스미디어 스토리텔링의 구체적인 사례들을 살펴보면 영화나 드라마 혹은 게임을 중심으로 스토리가 확장되는 양상이 나타나고 있다. 마블 유니버스나 〈스타워즈〉, 〈해리 포터〉와 같은 시리즈가 바로 영화를 중심으로 소설, 게임 등으로 파생되는 대표적인 사례다. 반면 〈워크래프트〉나 〈롤〉 등은 게임을 중심으로 트랜스미디어 스토리텔링하고 있는 대표적인 사례다.

이 중에서도 가장 오랜 기간 동안 다양한 미디어를 활용하여 스토리텔링하고 있는 블리자드의 〈워크래프트〉 사례를 통해 게임이 어떻게 다른 미디어들을 활용하면서 스토리 세계를 확장하고 있는지, 그리고 트랜스미디어 스토리텔링이 게임IP Game Intellectual Property 에 어떤 영향을 미치는지 살펴보고자 한다.

게임이라는 뉴미디어는 태생적으로 이종의 미디어와 융합하는 성질을 내포하고 있다. 게임은 책의 내러티브와 영화의 영상미학 그리고 컴퓨터의 계산 기능과 상호작용성을 차용, 개조, 변형하면서 탄생했다. 게임 미디어의 이러한 융합 DNA는 게임 원작 영화나 게임 원작 소설 등에서 대표적으로 찾아볼 수 있다.

예를 들어 게임 〈사일런트 힐〉은 여행 중 갑자기 사라진 딸을 찾아 낯선 도시를 방문한 아빠 해리가 몬스터를 물리치고 미션을 하나씩 클리어할 때마다 딸을 둘러싼 수수께끼가 하나씩 풀리는 구조다. 이러한 구조는 영화의 미스터리 장르와 매우 유사하므로 게임을 영화로 전환하기 쉽다고 판단할 수 있다.

하지만 이와 같은 사례들은 오늘날 트랜스미디어 스토리텔링의 구체적 사례로 설명하기에는 적합하지 않다. 영화 〈사일런트 힐〉의 경우 주인공이 아빠에서 엄마로 바뀌고 좀비를 만났을 때 액션이 달라질 뿐, 원작 스토리의 빈칸을 새롭게 채워가는 트랜스미디어 스토리텔링의 변화를 꾀하고 있지는 않기 때문이다. 오히려 이 사례는 트랜스미디어 스토리텔링이라기보다는 원작 게임의 성공에 힘입어 이윤을 추구할 목적으로 만들어진 OSMU 콘텐츠라고 보는 편이 바람직할 것이다. 트랜스미디어 스토리텔링은 이미 성공한 원작의 반복이 아니라 다양한 미디어를 통해 스토리와 세계관을 확장하고, 새로운 미디어 경험으로 '새로 쓰기', '함께 쓰기'의 전략을 취한다는 것을 기억해야 한다.

반면 〈워크래프트〉의 미디어 융합 전략은 OSMU와는 사뭇 다른 양상을 보인다. 〈워크래프트〉는 헨리 젠킨스의 네 가지 조건과

안드레아 필립스의 아홉 가지 조건을 대부분 충족시키며, 비동기식 미디어의 확산, 모듈화된 스토리 세계, 그리고 전방위적으로 확장되는 나선형의 스토리텔링 구조라는 세 가지 전략을 보여준다.

첫 번째 전략인 비동기식 미디어의 확산을 살펴보려면 〈워크래프트〉 시리즈를 연대기적인 관점에서 살펴볼 필요가 있다. 〈워크래프트〉는 1994년 첫선을 보인 이래 최근까지도 시간차를 두고 순차적으로 여덟 개 이상의 미디어를 융합하면서 50여 개가 넘는 새로운 콘텐츠들을 스토리텔링하고 있다. 전략 게임, 롤플레잉 게임, 소설, MMORPG, 카드 게임인 〈하스스톤HEARTHSTONE〉, TV 애니메이션과 만화, 오디오, 단편소설, 영화 〈워크래프트: 전쟁의 서막〉 등 다양한 미디어를 넘나들면서 말이다.

특히 〈워크래프트 2〉의 스토리 개발진이 첫 소설 『워크래프트: 피와 명예Warcraft: of Blood and Honor』의 창작 작업을 주도한 다음, 2016년 영화 〈워크래프트: 전쟁의 서막〉까지 시리즈 전체의 메인 콘셉트와 스크립트를 총괄했기에 〈워크래프트〉 시리즈의 일관된 세계관을 지키면서 동시에 작품들의 독립적인 서사의 확장이 가능할 수 있었다. 또한 미디어 간 스토리의 반복은 피하고 새로운 인물, 새로운 시간 층의 역사를 풀어내는 전략을 구사하고 있어서 방대한 양의 스토리 세계를 확장하고 싶어 하는 플레이어들의 욕구를 충족시켜주고 있다.

이런 각각의 서사 퍼즐들이 모두 모여 전체가 되어야만 세계관을 이해할 수 있는 것은 아니다. 영화를 보지 않아도 게임을 이해할 수 있고, 게임을 플레이하지 않고 소설만 즐길 수도 있다. 각각의

미디어는 자기충족적인 성격을 지니고 있으며, 어떤 특정 미디어가 그 중심을 차지하는 것은 아니라는 뜻이다. 두 번째 전략인 '모듈화된 스토리 세계 구현'이다.

세 번째 전략은 전방위적으로 확장되는 나선형 스토리텔링 구조인데, 〈워크래프트〉는 원작을 중심으로 RTSReal-Time Strategy(실시간 전략 게임), RPG, MMORPG 확장팩을 통해 인간과 오크의 전쟁을 시간축을 중심으로 전방위적으로 확장해나가는 구조를 취하고 있다. 특히 다중의 미디어가 같은 시간대의 같은 사건을 반복하고 있지만, 동시에 성장하는 스토리텔링 구조를 택했다.

2016년 개봉된 영화 〈워크래프트: 전쟁의 서막〉은 게임 〈워크래프트: 오크와 인간Warcraft: Orcs and Humans〉이 등장한 지 20여 년만에 소개되었다. 영화는 게임과 같은 이야기를 반복하는 것이 아니라 게임의 주요 인물인 스랄과 바리안이 등장하기 이전의 역사를 설명하고, 오크 종족이 인간 세계로 넘어오게 된 배경과 이 사건으로 벌어지게 된 세계의 혼돈을 되짚어간다. 게임의 빈 서사를 영화가 채우고 있는 것이다. 〈워크래프트〉 시리즈 전체에서 다루고 있는 호드 종족과 얼라이언스 종족 대립의 원인이 되는 사건을 영화에서 다룸으로써 플레이어이자 관람객인 향유자들은 '새로 쓰기'의 경험을 할 수 있게 된다.

뿐만 아니라 영화와 함께 출간된 소설 『워크래프트: 듀로탄Warcraft: Durotan』에서는 게임과 영화에서 미처 보여주지 못했던 서리늑대 부족의 지도자 듀로탄의 어린 시절부터 듀로탄이 아버지를 이어 족장이 되고 아내를 만나 고향을 등지고 호드에 합류하면서

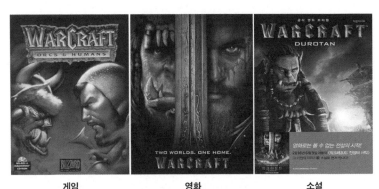

게임	영화	소설
〈워크래프트: 오크와 인간〉	〈워크래프트: 전쟁의 서막〉	『워크래프트: 듀로탄』

[그림 7-5] 〈워크래프트〉의 트랜스미디어 스토리텔링 전략

새로운 땅을 향해 떠나기까지의 이야기를 스토리텔링하고 있다. 물론 게임이나 영화를 보지 않은 독자라면 듀로탄이라는 인물에 대한 정보가 없겠지만 그렇다고 해서 소설 속 주인공의 스토리를 따라갈 수 없는 것은 아니며, 마찬가지로 소설이나 영화를 보지 않는다고 게임을 이해하지 못하는 것도 아니다. 듀로탄의 현재의 삶과 과거의 삶을 더욱 깊이 있게 알고 스토리를 풍성하게 즐기고 싶은 향유자를 위해 〈워크래프트〉의 스토리는 미디어를 갈아타면서 자신의 세계를 넓히고 있는 것이다.

〈오버워치〉의 메타이야기적·캐릭터 중심적 IP 활용

두 번째 사례는 바로 〈오버워치Overwatch〉다. 최근 스토리텔링의 중심은 서사에서 캐릭터로 옮아가고 있다. 이는 디지털 시대에 등

장한 데이터베이스 패러다임이 트랜스미디어 스토리텔링 전략과 만나면서 발생한 현상으로 해석할 수 있다. 그 대표적인 사례가 바로 게임 〈오버워치〉의 메타이야기적이고 캐릭터 중심적인 IP 활용이다.

〈오버워치〉는 FPS, 즉 다중사용자 1인칭 슈팅 게임이다. '오버워치'는 분쟁으로 얼룩진 세계에 평화를 되찾기 위해 결성된 특수부대를 지칭하는 말로, 플레이어는 다양한 영웅 중 하나를 선택해 오버워치의 일원이 되어 전투를 벌이게 된다. 이 게임은 여러 가지 이유로 트랜스미디어 스토리텔링 시대에 적합한 콘텐츠라고 볼 수 있다.

첫째, 다중의 미디어를 활용하여 스토리 세계를 확장하고 있다. 일반적으로 FPS 게임은 스토리보다는 슈팅과 액션에 집중하여 디자인되어왔다. 쏘고 맞추고 피하면서 승리를 추구하는 것이 FPS 장르의 주된 목적이기 때문이다. 물론 기본적으로 왜 전투가 벌어지게 되었는지, 누구와 싸워 이겨야 하는지, 전장 공간은 어떻게 구성되어 있는지에 대한 스토리텔링은 있다. 그러나 실제 플레이어들에게 체감되는 스토리는 미미한 수준이다. 사실 이런 점 때문에 FPS 장르는 이유 없는 폭력성이 난무하는 장르로 매도되기도 한다.

〈오버워치〉 역시 화물을 호위하거나 거점을 점령하거나 쟁탈하는 목적을 달성하기 위해 6:6 전투를 하도록 디자인되어 있다. 따라서 게임 플레이에는 특별히 복잡한 스토리를 요구하지 않으며, 플레이어들은 맵의 경로를 잘 파악하고 적을 교란시키는 가장 적절한 전략을 구사하면서 승리를 거머쥔다. 그러나 〈오버워치〉는 전장의 전투를 시스템화하는 데에서 만족하지 않는다. 인간과 인공지

능체인 옴닉의 갈등으로 다국적연합군인 오버워치가 창설되고, 여러 영웅들이 평화를 지켜냈지만 그들 사이에 다시 내분이 일어나고, 그로 인해 오버워치가 해체되기까지의 역사와 오버워치의 세계관 속에서 영웅들이 어떤 이야기를 펼치고 있는지를 다수의 애니메이션과 영화, 만화 등의 매체를 통해 스토리 세계를 확장하고 있는 것이다.

물론 이처럼 다매체를 통해 확장되는 각각의 스토리들은 서로가 서로에게 필수적으로 요구되는 성질의 것은 아니다. 그러나 이 확장된 세계의 스토리들을 모두 알게 된다면 게임 플레이를 하는 경험의 질과 폭은 그 이전과는 완전히 다를 것임은 분명하다.

〈오버워치〉의 두 번째 트랜스미디어 스토리텔링 전략은 바로 미디어를 다중으로 활용해서 스토리를 확장하는 동시에 미디어별로 스토리를 파편화시키는 것이다. 특히 그 중심이 플레이어블 캐릭터playable character에 있다는 데 주목할 필요가 있다. 게임 출시를 전후해 온라인에서 공개된 〈소집〉, 〈심장〉, 〈용〉, 〈영웅〉, 〈마지막 바스티온〉, 〈잠입〉 등 11편의 단편 애니메이션은 각각 대표적인 플레이어블 캐릭터를 설명하는 데 집중한다. 또 〈아나 배경 이야기〉, 〈솔저76 배경 이야기〉, 〈범죄와의 전쟁〉 등의 단편 영상과 〈정켄슈타인〉, 〈맥크리〉, 〈드래곤 슬레이어〉 등 다수의 단편 만화로 〈오버워치〉에 등장하는 영웅들의 스토리를 보강하고 있다.

〈오버워치〉의 첫 번째 시네마틱 트레일러는 오버워치가 활약하던 시대의 기록들이 담긴 박물관을 방문한 두 형제의 이야기를 선보인다. 두 형제가 박물관을 구경하는 도중 리퍼와 위도 메이커가

박물관에 전시된 툼피스트의 건틀릿을 탈취하려고 하지만 윈스턴과 트레이서에 의해 실패한다. 그리고 트레이서는 두 형제에게 "새로운 영웅은 언제나 환영한다."라는 메시지를 남긴다. 사실 이 메시지는 두 형제로 대변되는 플레이어를 향한 것이다. 플레이어로 하여금 오버워치 세계의 영웅이 되라고 독려하고 있는 것이다. 〈오버워치〉의 시네마틱 트레일러는 앞으로 게임을 하게 될 플레이어를 중심으로 스토리를 파편화시키고 있다고 볼 수 있다. 〈오버워치〉의 영웅들은 오리지널 세계관에서 떨어져 나와 독자성을 가지고 각자의 이야기를 다양한 미디어로 풀어내고 있다.

아즈마 히로키東浩紀는 이를 모더니즘 시대를 지배하던 큰 이야기가 쇠퇴하고 미시적 수준의 작은 이야기들이 두각을 나타내는 현상으로 설명한다.[11] 컬트나 음모론처럼, 음지에서 양산되었던 소재들이 어떤 공유화의 압력도 없이 자유롭게 표현되기 시작한 것이다. 오타쿠를 비롯한 다양한 소비자들의 기호에 부합할 수 있도록 조정되고 맞춤화된 이야기들이 창작되고 소비되고 있다. 이러한 작은 이야기들은 이야기 속 캐릭터의 활용으로 자연스럽게 연결된다. 〈오버워치〉가 보여주는 트랜스미디어 스토리텔링 전략 중 가장 흥미로운 부분은 바로 플레이어들이 캐릭터를 최소 단위로 삼아 이야기에 관련된 상상을 전개하고 제2, 제3의 창작물을 제작하면서 개발사와 영향을 주고받는다는 점이다.

〈오버워치〉의 플레이어블 캐릭터 중 하나인 디바 송하나는 대한민국 부산 출신의 캐릭터로 〈스타크래프트 6〉의 프로게이머였다는 설정을 가지고 있다. 〈오버워치〉 자사의 또 다른 IP인 〈스타크래

프트〉를 재매개하여 스토리텔링하고 있는 것도 재미있지만, 더 매력적인 것은 디바를 플레이하는 플레이어들이 그녀의 캐릭터를 〈오버워치〉 세계에서 분리시켜 제2, 제3의 창작물을 만들어내고 있다는 점이다. 설정상 송하나의 고향이 부산이라는 점과 한국 보이스를 맡은 성우가 부산 출신이라는 점이 더해져 다수의 팬아트에서 부산 사투리를 쓰는 송하나를 스토리텔링하기도 했다. 또 송하나가 최연소 프로게이머 출신이라는 설정 때문에 실제 게임 마니아들의 상징이라는 도리토스와 마운틴듀를 함께 그리는 이미지가 만들어졌다. 흥미로운 사실은 이러한 팬들의 2차 창작물들을 블리자드가 원작에 반영했다는 데 있다. 최첨단 로봇에 탑승해 도리토스와 마운틴듀를 먹고 마시면서 게임을 하는 송하나의 모습을 캐릭터 감정 표현으로 추가한 것이다. 이른바 '정전canon 다시 쓰기'가 원본에 직접적인 영향을 미친 결과라 할 수 있다.

뿐만 아니라 플레이어와 개발자 사이에서 새롭게 업데이트될 플레이어블 캐릭터가 누구인지 알아내는 추리 게임이 흥미진진하게 벌어지기도 했다. 개발자들이 공식 영상, 이벤트 영상, 홈페이지에 게시한 공간 이미지와 스크린샷의 일부를 통해 신규 영웅에 대한 힌트를 숨겨놓고, 플레이어들은 비밀을 찾아 개발자들의 해답에 다가갔다. 더 나아가 플레이어들이 개발자에게 문제를 내고 개발자와 새로운 게임을 벌이는 등 〈오버워치〉는 다양한 방면으로 트랜스미디어적 양상을 보여주고 있다.

8장

메타이야기적 상상력과 스토리텔링

안녕?

#민낯 #셀카 #일상

이렇게 올리는 게 맞느냐?

셀카 여섯 장을 올리면서 SNS를 시작한 인물이 있다. 그 이름은 '빙그레우스 더 마시스'다. 빙그레우스는 빙그레 왕국의 왕자로 6개월간 인스타그램을 운영하면서 팔로워 수를 채워야 왕위를 계승할 수 있다는 미션 때문에 인스타그램에 열심이다.

왕관 대신 바나나맛 우유를 머리에 쓰고, 빵또아 다리에 비비빅 허리벨트를 차고 끌레도르 부츠를 신고 있다. 한 손에는 투게더를, 다른 손에는 꽃게랑과 메로나로 만든 봉을 들고 있다. 그야말로 명품 대신 빙그레 제품으로 온몸을 휘감았다. 심지어 그는 펭수가 출연하는 붕어싸만코 광고 촬영 현장에도 나타나 기어코 사진 찍히는 활발한 성격이기도 하다. 인스타 댓글 하나하나에 정성스러운 답글을 남겨주기도 한다.

그의 일상 사진과 글은 마치 웹툰을 보는 것 같은 느낌을 주었고, 특히 MZ세대에게 인기를 끌었다. 급기야 '빙그레 메이커를 위하여'라는 음원뿐 아니라 뮤지컬 형식의 3분짜리 짧은 애니메이션까지 나왔고, 대중은 진짜 뮤지컬도 만들자는 제안을 하고 있다.

제품이나 기업 브랜드 광고도 변화하고 있다. 정보를 있는 그대로 나열하는 것이 아니라 가상의 캐릭터를 만들고 세계관을 부여하여 스토리텔링을 확장시키는 전략을 구사한다. B급 감성 마케팅이라고도 불리는 디지털 시대의 혁신적인 스토리텔링은 앞으로도 우리의 삶에서 많은 부분을 차지할 것으로 예견된다.

은유적 상상력과 단편 애니메이션 스토리텔링

애니메이션과 은유적 상상력

애니메이션은 우리에게 꿈과 마법의 세계를 선사한다. 애니메이션 안에서 우리는 움직이는 장난감의 세계를 만나고, 하늘을 날며, 바닷속 친구들과 여행을 떠나기도 한다. 우리는 애니메이션을 통해 낯설지만 새로운, 두렵지만 놀랍도록 즐거운 경험들을 마주하게 된다.

애니메이션은 작가의 상상력에 의해 만들어진 인공적 이미지이며, '그려진 움직임을 다루는 예술'이다. 애니메이션 작가들은 셀, 컴퓨터, 모래, 클레이, 퍼펫 등 자신이 표현할 수 있는 모든 재료를 동원하여 상상의 세계를 현실로 만들어내는 마법사와 같은 존재들이다.

스크린 너머 인간이 상상하는 모든 것을 실제로 마주하게 해주

는 애니메이션의 세계는 사실이 아니다. 우리가 살고 있는 현실의 일부를 모사하여 만든 시각적인 이미지의 세계일 뿐이고, 이 세계에서 일어나는 모든 사건들은 가상성을 내포하고 있다.

그런데 문제는 여기서 발생한다. 애니메이션의 세계는 현실의 일부를 모사하여 만든 시각적 이미지의 세계일 뿐인데, 관객들은 이 세계에서 일어나는 일들을 보고 함께 공감하며 울고 웃는다. 스크린이라는 프레임 내부의 공간이 허구적 세계임을 인식하고 있음에도 불구하고 우리는 이율배반적으로 그 세계 안에서 일어나는 사건들을 사실적이라고 믿고 진실된 메시지로 수용하고 있는 것이다.

이런 우리의 행동과 감정을 어떻게 설명할 수 있을까?

디에게시스적으로 구성된 세계를 실제 세계인 것처럼 믿고 감정을 동화시키는 모순에 대한 해법은 첫째, 허구를 향한 감정적 반응의 문제를 철학적 논증으로 풀어내는 것이다.

철학자 콜린 래드퍼드Colin J. Radford 는 우리가 소설이나 영화 등을 볼 때 느끼게 되는 자연스러운 감정의 반응에 대해 무언가 앞뒤가 맞지 않는 아이러니가 있음을 발견했다. 생각해보자. 감정이라는 것은 본래 실제적인 대상에서만 느낄 수 있는 것이다. 그런데 예술 속에 등장하는 인물과 사건은 실제가 아닌 허구이다. 그런데 희한하게도 우리는 허구인 예술을 통해 자연스럽게 감정을 느끼게 된다. 도대체 이 감정 반응의 본질, 정체는 무엇일까?

예를 하나 더 들어보자. 극장에서 무서운 영화를 관람하고 있다. 스크린에는 모습만으로도 두려워지는 초록색 괴물이 등장해 관객

을 위협하고 있다. 당연히 관객은 스크린에 등장하는 초록 괴물이 실제가 아닌 꾸며진 캐릭터라는 것을 인지하고 있기에 이 괴물이 자신을 향해 달려올 때 자리를 박차고 일어나 극장을 빠져나오지는 않는다. 그럼에도 불구하고 여전히 심장은 빠른 속도로 뛰고, 등에서 땀이 흐른다. 인간의 가장 본능적인 생리적 반응들이 일어나고 있는 것이다.

도대체 이 감정을 무엇이라고 해석해야 할까? '콜린 래드퍼드의 퍼즐'이라 불리는 이 철학적 논증을 켄들 월턴Kendall L. Walton은 유사 감정론으로 설명한다. 유사 감정은 가짜는 아니지만 진짜도 아닌 제3의 감정 상태로 허구적인 인물이나 상황을 믿는 척할 때 발생한다. 진짜가 아니라는 것을 알고 있지만 이 상황을 진짜인 것'처럼' 믿는다는 것이다. 그래서 등장인물에게 나의 감정 일부를 건네고 공감이라는 상황을 만들어낼 수 있는 것이다. 여기서 중요한 것은 '처럼'이다.

이 '믿는 척하는' 상태를 활발하게 작동시키기 위해서는 적절한 환경과 소도구가 필요하다. 바로 두 번째 해법인 은유적 상상력에 의한 스토리텔링 기법이다. 특히 단편 애니메이션은 더욱 적극적으로 이 기법을 활용하고 있는 것으로 보인다. 단편 애니메이션은 장편과 달리 대중적이고 상업적인 목적을 갖지 않는다. 신인 감독들의 데뷔 무대로 활용되기도 하고, 예술적인 실험을 위한 장이 되기도 한다. 애니메이션 제작에 다양한 컴퓨터 기술이 활용되는 최근에는 새롭게 개발한 렌더링rendering(2차원 혹은 3차원 데이터를 영상으로 변환하는 과정) 기법이나 컴퓨터 프로그램 툴 등을 테스트하기 위

한 실험대인 테스트베드로 활용되기도 한다. 장편 애니메이션을 상영하기 전 함께 상영되는 단편 애니메이션들이 그런 경우다.

물론 이런 목적만으로 기술적인 문제나 시각적인 예술 표현 방식만을 강조해서 단편 애니메이션을 제작하지는 않는다. 비록 장편에서처럼 아크 플롯의 서사를 스토리텔링하는 것은 불가능하지만, 짧은 러닝타임 내에서 관객의 마음에 깊은 울림을 줄 수 있을 만한 매력적인 서사를 스토리텔링하기를 원한다.

단편 애니메이션이 갖는 환상적인 내러티브를 가시화하고 다양하고 깊이 있는 의미를 전달하기 위해 단편 애니메이션이 취하고 있는 대표적인 방법이 바로 은유적 상상력이다. 수사학의 기법 중 하나인 은유가 갖는 목적과 기능이 단편 애니메이션의 시각적 표현 방식과 맞물려서 독창적인 미학의 세계를 만들고 있다는 점은 단편 애니메이션의 스토리텔링을 설명할 수 있는 매혹적인 기준이 된다.

본격적인 이야기를 진행하기 전에 은유metaphor의 개념과 기능에 대해 먼저 살펴볼 필요가 있다. 은유는 본래 '하나의 사물을 다른 사물 너머로 이동시킨다.'라는 뜻을 가진 희랍어에서 그 기원을 찾는다. 은유는 한 대상이나 개념을 다른 대상이나 개념으로 바꾸어놓는 비유법의 일종으로 아리스토텔레스는 이를 '이름의 전이'로 해석했고, 유추를 근거로 이루어진다고 말한 바 있다. 아리스토텔레스에게서 계보를 찾을 수 있는 은유에 대한 이론을 '치환 이론'이라고 부른다. 치환 이론이란 은유되는 두 가지 대상은 서로 상이해 보이지만 어느 정도 닮은 구석이 있다는 말이다. 주로 발신자가 전달하고자 하는 추상적인 메시지를 스토리텔링할 때 이 치환의 기

법을 활용한다. 낯설고 친밀하지 않은 메시지를 익숙하고 친숙한 대상으로 설명하면 보다 빠르고 효과적인 이해가 가능하다.

뿐만 아니라 은유는 선택된 두 대상 간의 유사성과 상이성의 줄타기를 통해 제3의 의미를 창출하기도 한다. 이를 은유의 상호작용이론이라 부른다. 이 이론은 I. A. 리처즈I. A. Richards가 주창한 것으로 은유적 의미란 원관념과 보조관념(비유적 관념)이 서로 작용하여 발생한 제3의 관점이라는 뜻이다. 이 두 관념 사이에는 기반이 되는 관념이 있기는 하지만, 두 관념에서 의미가 도출되어 나오는 것이 아니라 이 두 관념을 연결짓는 수신자에게서 그 의미가 생성된다. 즉, 청자의 적극적 참여와 역동성이 새로운 의미를 창출한다는 것이다.

이 경우 은유는 발신자가 원래 전달하고자 했던 메시지를 조금은 다르게, 다른 관점에서 새로운 의미로 수신자에게 다가가게 하는 데 성공할 수 있다. 즉, 수신자의 적극적 참여가 만들어내는 은유의 창조성은 자칫 진부해질 수 있는 은유의 세계에 활력을 불어넣고 관계의 변화와 새로운 통찰을 창출해낼 수 있는 것이다.

〈페이퍼맨〉에 나타나는 은유 스토리텔링 기법[12]

〈페이퍼맨Paperman〉은 디즈니에서 2012년 공개한 6분짜리 단편 흑백 애니메이션이다. 이 작품은 대사가 한마디도 없어 마치 무성영화 시대의 채플린 영화를 보는 듯한 느낌을 준다. 이 작품은 공개

되자마자 화제를 불러일으켰고, 제85회 아카데미상을 수상하기도 했다. 대략적인 스토리라인은 다음과 같다.

바쁜 출근 시간을 훌쩍 넘긴 시각, 한 남자가 출근하기 위해 플랫폼에서 기차를 기다린다. 이 남자는 한눈에 보기에도 무기력해 보인다. 축 처진 어깨, 부스스한 머리, 졸린 눈은 아직 잠에서 덜 깬 것 같다. 남자 뒤로 기차가 지나가지만 그는 아랑곳하지 않는다. 그때 어디선가 서류 한 장이 날아오고, 서류를 잡으러 한 여자가 플랫폼으로 뛰어 들어온다. 자신의 시야로 들어온 그 여자를 보고 남자는 한눈에 반한다. 그러나 그녀에게 말 한마디 못 붙여보고 떠나보내고 만다.

이제 그는 회사 사무실에 앉아 있다. 사무실 책상 위에 잔뜩 쌓인 서류 뭉치를 보다가 문득 창문으로 들어오는 바람을 느끼고 우연히 창문 너머로 눈길을 준다. 그런데 건너편 빌딩 한 사무실에 그 여자가 있는 걸 발견한다. 손을 마구 흔들어보지만 그녀는 눈치채지 못한다. 그는 자신의 존재를 그녀에게 알릴 방법을 찾다가 책상 위의 서류로 종이비행기를 접어 그녀를 향해 날려 보낸다. 하지만 마지막 종이비행기를 날릴 때까지 그녀의 눈길을 잡는 데 실패하고, 어느새 사라진 그녀를 쫓아가기로 결심한 남자는 사무실을 뛰쳐나가 그녀의 행방을 찾지만 도로는 분주할 뿐 그녀를 찾을 수는 없다.

실망한 그에게 아까 그가 날려 보낸 수많은 종이비행기들이 마법처럼 바람을 타고 날아와 그를 이끈다. 어쩔 수 없이 이끌려 간 그곳은 바로 그날 아침 그녀를 만났던 플랫폼이고, 드디어 그녀를

만난 그가 활짝 웃는다.

사실 이 이야기는 서사 자체로는 그렇게 새로워 보이지 않는다. 뿐만 아니라 움직임을 그려내는 예술로서 애니메이션의 특징을 드러내기에도 적합해 보이지 않는다. 비현실적인 세계에서 펼쳐지는, 실사 촬영이 불가능한 주인공의 이야기가 아니라 지극히 현실적인 시공간에서 펼쳐지는 인간들의 이야기이기 때문이다. 그럼에도 이 진부한 이야기는 수많은 사람들의 감성을 자극하고 미소 짓게 하였으며 계속 보고 싶은 작품으로 자리매김했다.

그렇다면 〈페이퍼맨〉에는 어떤 스토리텔링의 비밀이 숨어 있는 걸까? 그 해답은 바로 은유적 상상력을 활용한 스토리텔링 기법에 있다.

인지언어학자 조지 레이코프George Lakoff는 『삶으로서의 은유 Metaphors We Live By』라는 책에서 은유의 본질은 한 종류의 사물을 다른 종류의 사물의 관점에서 이해하고 경험하게 하는 데 있다고 말한다. 이를 통해 추상적인 개념이었던 원관념을 친숙한 개념으로 치환할 수도 있고, 이와는 반대로 관객의 역동적이고 적극적인 참여를 통해 원관념을 다르게 보기 혹은 낯설게 보기라는 새로운 의미를 창출할 수도 있다.

〈페이퍼맨〉은 은유의 여러 이론들 중 상호작용 이론에 의지한다. 결론부터 말하자면 〈페이퍼맨〉에서 '사랑'은 '바람'으로 은유되어 의미를 창출하고, 획득하고, 새로운 스토리텔링으로 조명되었다. 〈페이퍼맨〉에서 '그녀'는 '사랑'이고, '사랑'은 '바람'으로 다시 은유된다. 사랑과 바람의 은유 관계는 '종잡을 수 없고', '갑작스럽

다'는 관념을 공유한다. 그리고 이 은유의 체계가 〈페이퍼맨〉의 내러티브에서 시각적 표현으로 재현되어 서사를 확장하고 관객의 감성을 증폭시키는 역할을 한다.

사랑은 어떻게 바람으로 은유적 스토리텔링을 완성하는가? 일반적으로 우리가 사랑이라고 하면 연상되는 말을 몇 가지 꼽아보면 다음과 같다.

> 사랑이 오다
>
> 사랑은 어디서 왔는지 모른다
>
> 사랑이 스쳐 지나가다
>
> 사랑이 흘러가다
>
> 사랑을 잡을 수 없다
>
> 사랑이 사라지다
>
> 사랑은 때와 장소를 가리지 않고 불쑥 찾아온다
>
> 바람 맞다

이 단어들은 결국 사랑과 바람이 같은 의미를 내포하고 있음을 드러낸다. 〈페이퍼맨〉은 플랫폼에서 바람을 맞으며 서 있는 한 남자를 보여주면서 시작된다. 곧이어 기차 한 대가 남자의 뒤편으로 지나가고 그 영향으로 남자는 더 큰 바람을 마주하게 된다. 그리고 기차가 지나간 자리에 종이 하나가 날아와 남자의 어깨에 앉는다. 주변 환경의 변화에 전혀 반응하지 않던 그는 바람결에 날아온 그 종이를 물끄러미 바라본다.

다시 더 센 바람이 불어오고 그의 어깨에 앉았던 종이가 그를 떠나 날아가자 그 종이를 쫓아 한 여자가 바람처럼 그를 스쳐 지나간다. 그녀가 화면 안으로 들어와 그 옆에 나란히 서자 그는 어쩔 줄 몰라 한다. 이는 첫 화면에서 보여줬던 무심함과는 대비되는 모습으로 그의 삶에 변화를 가져올 사건이 발생했음을 알리는 신호이기도 하다.

어색한 두 남녀 뒤로 다시 기차가 들어오면서 거센 바람이 분다. 그 바람에 그가 가지고 있던 서류 한 장이 그녀의 얼굴에 붙고, 서류에는 그녀의 립스틱 자국이 남는다. 그것을 보고 민망해하며 웃던 그는 다시 바람과 함께 그녀를 떠나보낸다.

아리스토텔레스의 3막 이론으로 〈페이퍼맨〉을 분석하면, 이 부분까지가 1막에 해당한다. 1막에서 〈페이퍼맨〉은 '사랑은 바람'이라는 은유적 수사법을 활용해 스토리텔링한다. 무심했던 그를 반응하게 하는 것은 바람이다. 바람이 그녀를 데려오고, 바람과 함께 그녀가 떠난다. 바람은 어디에서 오는지도 모르고, 잡을 수도 없으며, 왔는가 하면 곧 사라지는, 정체되지 않고 흘러가는 성질이 있다. 남자에게 그녀 역시 바람과 같은 존재다. 그녀가 누구인지, 왜 그 시간에 플랫폼에 오게 되었는지, 어디로 가는지에 대한 정보는 하나도 없다. 그럼에도 바람결에 날아와 바람처럼 그의 마음을 스치고 다시 사라진 그녀는 그에게 사랑으로 남는다.

정보의 부족은 내러티브에 빈칸을 만들어낸다. 그녀에 대한 묘사뿐 아니라 사실 남자에 대한 묘사도 부족하다. 일반적인 스토리텔링 법칙에 따르면, 1막에서는 이야기가 펼쳐질 세계와 주요 등장

인물들이 소개되어야 한다. 2막을 이끌어갈 중심 사건의 각종 정보들을 흘려야 하고, 이야기를 이끌어갈 주인공의 비범성도 보여줘야 한다. 그래야 관객이 주인공에게 마음을 주고 응원할 수 있기 때문이다.

그런데 〈페이퍼맨〉의 1막은 이와는 전혀 다른 면모를 보여준다. 남자와 그녀에 대한 히스토리를 이해할 수 있는 어떤 핵심적인 에피소드도 등장하지 않는다. 그가 왜 주인공이어야 하는지, 남자가 그녀에게 왜 반하게 되었는지에 대한 설득도 없다. 이 스토리텔링의 빈칸을 채우는 일은 고스란히 관객의 몫이 된다. 관객은 약 1분가량의 1막에 해당하는 짧은 영상에서 '사랑'이 지닌 '종잡을 수 없고' '갑작스러우며' '이유 없는' 성질을 자연스럽게 이해할 수 있을 뿐이다. 이성적이고 논리적인 설명을 통해서가 아니라 은유가 갖는 메커니즘을 통해 감성적이고 즉각적으로 체득하게 되는 것이다.

장소를 옮겨 시작된 2막에서 '사랑'과 '바람'의 은유 관계는 '연결'과 '소통'의 욕망으로 확장된다. 2막이 시작되면 남자는 바람 한 점 없는 답답한 사무실에서 무심한 얼굴로 그녀가 남기고 간 키스 마크가 찍힌 종이를 멍하니 내려다보고 있다. 모두가 같은 옷을 입고 같은 책상에 앉아 같은 일을 반복하는 갑갑하고 닫힌 공간이다.

그런데 열린 창문 사이로 바람이 들어오고, 바람결에 날리는 종이를 잡으려던 남자는 건물 너머 다른 빌딩 사무실을 찾은 그녀를 발견한다. 활짝 열린 창문처럼 남자도 그녀에게 마음의 문을 활짝 연다. 둘 사이에는 눈에는 보이지 않지만 사랑이라는 공기의 흐름이 있다. 그 바람을 타고 남자는 자신의 마음을 담아 접은 종이비행

기를 날려 보낸다. 바람에 몸을 맡긴 종이비행기는 사랑을 전달하는 매개다.

수많은 종이비행기를 날리지만 안타깝게도 남자의 마음은 여자에게 닿지 않는다. 결국 남자는 여자의 키스 마크가 찍힌 마지막 한 장을 접어 사랑을 가득 담아 날려 보내기로 한다. 그런데 그때 갑자기 바람이 불어와 남자는 그 종이비행기를 놓쳐버리고 만다. 남자는 망연자실한다. 아무리 노력해도 잡을 수 없는 바람처럼, 사랑 역시 남자의 욕망과 욕심만으로는 잡을 수 없는 성질의 것이라는 것을 은유적으로 스토리텔링하고 있는 장면이다.

남자는 그녀가 건물 밖을 빠져나가는 모습을 보고 바람처럼 사무실을 빠져나간다. 하지만 그녀는 이미 바람처럼 사라진 후다. 그녀와 연결되기 어렵고, 사랑을 이루기는 불가능해 보인다. 그 순간 바람도 함께 사라진다. 애니메이션이 시작되면서 화면을 가득 채웠던 바람은 이 장면에서 쥐 죽은 듯 사라진다. 마치 사랑은 처음부터 없었던 것처럼 말이다. 사랑은 그렇게도 잡기 어려운 것이라는 메시지의 은유적 스토리텔링이다.

3막이 시작되면 남자와 여자를 연결하는 매개물이었던 종이비행기들이 스스로 움직이기 시작한다. 마법과 같은 일이 일어나는 것이지만, 관객은 믿을 수 없다며 이 사건을 무시하지 않는다. 이미 주인공 주위로 불었던 바람을 기억하고 있기 때문이다. 종이비행기는 남자에게 불어오는 바람의 존재를 확인해주는 매개물일 뿐이다. 종이비행기가 움직이는 것은 마법이 아니라 바람이 불고 있기 때문이다. 관객은 정서적으로 공감하면서 남자의 사랑이 바람을 타고

이루어지기를 응원하게 된다.

특히 종이비행기는 방향성을 가지고 있다. 어디에서 와서 어디로 가는지 모르는 바람은 방향성이 없지만 종이비행기는 지향점을 명확히 갖는 매개물이다. 때문에 종이비행기가 남자를 뒤쫓고 남자의 몸에 다닥다닥 붙어 그를 어디론가 데려갈 때 관객은 그 방향이 그녀를 가리키고 있음을 알아챈다.

사실 종이비행기가 남자를 플랫폼으로 데려가는 내러티브는 믿기 힘든 환상이다. 그러나 이미 사랑을 바람으로 치환해 인식하고 있는 관객은 바람을 타고 날아가는 종이비행기의 존재를 진짜인 것처럼 믿게 된다. 또한 그 종이비행기들이 향하는 곳이 그녀와의 사랑이 시작된 지점이자 사랑이 완성되는 지점이라는 점도 예측할 수 있게 된다.

은유 스토리텔링의 다성적 의미 생산 과정에서 반드시 필요한 것은 관객의 역동적이고 적극적인 참여와 창의적 상상력이다. 가스통 바슐라르는 "상상력은 실재의 이미지를 형성하는 능력이 아니라 실재를 넘어서 실재를 노래하는 이미지를 형성하는 능력"이라고 말했다. 또 재생되는 상상력은 진정한 상상력이 아니며, 오히려 진짜 상상력을 가리고 구속하므로 경계해야 한다고도 말했다.[13] 흔히 상상력은 기억이나 지각에 의해 이미지를 재생하는 능력이라고 오해하지만, 상상력의 본질은 인간성을 초월하는 능력이며, 이미지를 변형시키는 능력이기도 하다.

그가 말하는 진정한 상상력이란 최초의 이미지를 뛰어넘는, 그래서 현실이나 감각으로부터 자유로운 창조적 상상력이다. 그는 특

히 창조적 상상력을 발휘하기 위해 상상하는 자의 적극적 참여와 역동적 태도를 강조한다. 이미 부여된 이미지에 대해 수동적인 관찰자로 머무르지 말고 이미지를 정복하고자 애쓰는 능동적인 투사의 자세를 갖출 때 창조적 상상력이 발휘된다는 것이다.

은유는 하나의 경험을 다른 경험의 관점에서 부분적으로 구조화하는 방식으로, 특히 단편 애니메이션에서 내러티브의 빈칸을 채우기 위해 활용되는 스토리텔링의 수사적 방법론임과 동시에 관객의 적극적인 상상 활동을 지원하는 도구로 활용된다. 단편 애니메이션은 은유 스토리텔링을 통해 논리적이고 이성적인 사유에서 벗어나 감성적인 영역에서 공감을 유발하고 창조적 상상력을 자극하는 미디어로 재탄생하고 있다.

디지털 시대의 브랜드 스토리텔링과 ARG[14]

브랜드, 스토리를 품다

스토리텔링의 확장된 영역 중 주목할 만한 사례를 만들어내고 있는 분야 중 하나가 바로 브랜드다. 브랜드는 특정 상품이나 서비스를 경쟁사들의 것과 구분하기 위해 사용하는 특별한 이름이나 상징물의 결합체다. 브랜드는 소비자에게 가치를 전달하고, 소비자는 브랜드가 주는 가치를 경험함으로써 브랜드를 신뢰하게 된다. 브랜드는 구체적인 제품 이상의 의미를 갖는다. 브랜드에는 상품이나 서비스에 대해 형성된 통합적인 감정이 스며들어 있으며, 이러한 감정을 전달하기 위해 브랜드는 스토리텔링 기술을 적극적으로 활용하고 있다.

인디언 속담 중에 이런 말이 있다.

사실을 내게 말하면 나는 배울 것이다. 진실을 말하면 나는 믿을 것이다. 그러나 나에게 스토리를 말해주면 그것은 내 마음속에서 영원히 살아가게 될 것이다.

이 속담은 스토리가 사실이나 진실보다 더 설득력 있고 긴 생명력을 가지고 있음을 말해준다. 스토리는 쓸모없는 것을 쓸모 있게, 주목하지 못했던 것을 주목하게 하는 마법의 힘을 지닌다.

스토리는 그것이 목적으로 활용되는지 아니면 수단으로 활용되는지에 따라 두 가지 방향성을 지닌다. 목적으로서의 스토리는 일반적으로 소설이나 영화, 드라마, 애니메이션, 게임 등에서 활용되는 콘텐츠의 핵심을 말한다. 반면 수단으로서의 스토리는 특정 목적을 위해 스토리를 도구로 바라보는 관점이다. 상품을 구매하게 한다거나 기업의 이미지를 고취하거나 혹은 이념이나 핵심 가치를 전달하기 위해 스토리를 활용하는 경우다. 인간은 스토리를 통해 웃고, 울고, 감동하는 카타르시스를 추구하므로 스토리를 활용하여 재미를 추구하고 그 이면에 특정한 목적을 수행하고자 하는 이러한 전략은 매우 기능적이며 효과적이라고 할 수 있다.

단편 애니메이션 〈미트릭스The Meatrix〉(2003)는 그 대표적인 사례다. 공장식 축산의 실상이라는 심각한 사회 문제를 날것 그대로 대중에게 전달하는 것은 어려운 일이다. 〈미트릭스〉는 그러한 메시지를 패러디와 애니메이션이라는 기표를 사용해 스토리텔링하는 전략을 사용했다. 이를 통해 정보를 보다 가볍고 재미있게, 그리고 감동적으로 전달한다. 더불어 심각한 사회 문제를 해결할 실마리를 제

공하고, 사람들에게 그 방안을 실천하도록 하는 효과까지 낳았다.

정보가 메시지를 그대로 전달하는 데 충실하다면, 스토리는 여기에 경험과 감성을 함께 전달한다. 때문에 전달되는 메시지가 매력적이라면 대중은 이 메시지를 확장시키기 위해 최선의 노력을 다한다. 제2, 제3의 인물에게 그 메시지와 스토리를 전달하는 것은 물론, 콘텐츠를 추가하거나 삭제, 변형시킴으로써 또 다른 창작물을 제작해 전파시키기도 한다. 또한 이러한 다양한 활동으로 창작된 콘텐츠들은 긴 시간 동안 살아남을 수 있는 생명력을 가진다.

벨기에 브뤼셀의 꼬마 쥘리앙 동상은 일명 오줌싸개 동상이라고 불리며 매년 1,000만 명이 넘는 관광객을 끌어모은다. 크기가 서울의 6분의 1밖에 되지 않는 작은 도시에 고작 50센티미터 정도밖에 안 되는 작은 동상, 그것도 복제품인 이 동상을 보러 왜 그렇게 많은 사람들이 몰리는 걸까?

동상 앞에 가면 가이드가 이 동상에 얽힌 일화를 들려준다. 가이드가 얘기하는 동상의 일화는 최소 두 가지가 넘는다. 아버지와 단둘이 사는 소년이 눈보라 치는 날 쓰러져 차갑게 얼어붙은 아버지를 녹이기 위해 오줌을 누어 아버지를 살렸다는 이야기도 있고, 프랑스와의 전쟁 때 불타오르는 마을에서 소년이 오줌을 누어 불을 껐다는 이야기도 전해진다. 조각가 제롬 뒤케누아Jerome Duquesnoy가 이 소년의 용맹함을 기리기 위해 오줌싸개 동상을 만들었고, 이 오줌싸개 동상이 브뤼셀에서 오줌을 누고 있는 동안에는 브뤼셀이 위험에 처하지 않을 것이라는 믿음을 갖게 되었다고 한다.

이 이야기들이 사실인지 아닌지는 중요하지 않다. 역사가 아니

기 때문이다. 그러나 이들 이야기는 작은 동상을 더 오래 기억하고 동상의 가치를 드높이는 효과가 있다. 또 프랑스의 루이 15세가 브뤼셀을 침략했을 때 이 동상을 빼앗았다가 훗날 옷을 입혀서 돌려보냈다는 일화가 전해지면서 4, 5일에 한 번씩 세계 각국의 민속의상을 비롯해 다양한 옷을 갈아입는 이벤트도 지속되고 있다. 이제 이 동상이 오늘은 어떤 옷을 입었는지를 보는 재미까지 추가된 것이다. 이것이 바로 이야기의 힘이다.

루브르 박물관의 〈모나리자Mona Lisa〉도 이야기가 지닌 힘의 덕을 보고 있는 작품 중 하나이다. 가장 아름다운 미소라고 알려진 이 작품은 수차례 도난당한 이력이 있다. 때문에 사람들은 루브르 박물관에 걸려 있는 작품이 진품이 아니라고 의심하기도 한다. 자, 이런 상황에서 루브르 박물관은 이 문제에 대해 해명을 해야 할까? 만약 여러분이 박물관장이라면 〈모나리자〉의 진품 여부에 대해 설왕설래하는 이 분위기를 그대로 놔두겠는가, 아니면 당장 해명 기사를 쓰겠는가?

루브르 박물관 측은 이에 대해 별다른 입장을 표명하고 있지 않다. 회자되는 이야기 하나 없이 걸려 있는 한 점의 그림보다는 수수께끼를 품고 대중의 입에 오르내리는 것이 이 작품의 유명세에 더 도움이 된다고 생각했기 때문일 것이다. '무플'은 '악플'보다 무섭다. 고의적으로 구설수를 이용해 인지도를 높이는 마케팅 방법인 노이즈 마케팅noise marketing 역시 이런 이야기의 힘 때문에 가능한 마케팅 전략이다.

스타벅스Starbucks의 사이렌Siren 로고는 지나치지 말고 들어와

커피를 마시라는 스토리텔링을 펼치고 있다. 물을 마시고 신장결석을 치료했다는 에비앙Evian의 브랜드 스토리텔링 역시 이야기의 힘에 기댄 브랜드 스토리텔링의 대표적인 사례라 할 수 있다. 애플 Apple의 로고인 '한 입 베어 문 사과'는 과학자 뉴턴Isaac Newton을 떠올리게 하기도 하고, 성경에 등장하는 선악과를 떠올리게도 한다. 매끄러운 곡선은 자유분방한 서부의 자연을, 무지개 색상은 히피 문화를 연상시키며, 무지개의 자유로운 색깔 배치는 통념의 파괴와 탈권위를 상징한다. 이런 스토리텔링 요소들이 모여 애플의 슬로건인 'Think Different(다르게 생각하라)'와 연결되면서 애플 브랜드는 대중에게 각인되었다.

브랜드와 스토리의 공통점

　무엇보다 브랜드를 마케팅하는 데 스토리텔링 기법이 선호되는 까닭은 마케팅과 스토리의 본질이 '변화'에 있기 때문이다. 마케팅은 근본적으로 소비자의 마음을 움직여 상품을 구매하고 사용하고 신뢰하게 만드는 데 그 목적이 있다. 스토리도 마찬가지다. 향유자의 공감을 통해 함께 웃고 우는 카타르시스를 만드는 게 그 목적이다. 이 둘은 모두 변화에 주목한다. 스토리의 최소 필요조건은 바로 사건이며, 사건은 변화를 의미한다.

　서사학자인 마이클 툴란Michael J. Toolan은 "사건 또는 상태의 변화야말로 서사의 열쇠이자 근본이다."라고 말했다.[15] 등장인물의

삶에 의미 있는 변화를 만들어갈 때 스토리는 가치를 갖게 된다.

2013년에서 2014년 사이에 방송된 〈별에서 온 그대〉라는 드라마를 기억하는가? 이 드라마의 주인공은 400년 동안 지구에 살면서 인간의 삶에 시니컬한 태도를 고수하던 외계인 '도민준'이다. 그러던 그가 어느 날 '천송이'라는 여인을 만나면서 변화를 경험한다. 그 변화는 도민준의 몸과 마음 그리고 자신의 별로 돌아가고자 하는 욕망에도 영향을 미친다. 반면 시청자는 도민준의 변화 때문에 즐겁다. 과연 도민준과 천송이의 사랑은 이루어질까? 초능력은 유지할 수 있을까? 도민준은 지구별에 남을까, 아니면 자신의 고향별로 돌아갈까? 천송이도 변화한다. 톱스타였던 천송이가 도민준을 만나면서 내리막길을 걷고 망가지는 모습을 보여준다. 그래서 관객은 더 큰 재미를 느낀다. 도민준과 천송이가 더 이상 변화하지 않는다면 시청자는 이야기에 흥미를 잃고 채널을 돌릴 것이다.

브랜드 마케팅에서 스토리텔링 기법을 활용하는 까닭도 이와 동일하다. 브랜딩 전문가 그레이 홀랜드Gray Holland는 소비자가 경험의 사이클을 통해 제품 혹은 서비스를 알게 되는 과정에서부터 사용하고 신뢰하게 되는 과정까지를 구조화했다. 그에 따르면, 발견, 인지, 학습, 취향, 구매, 사용, 신뢰 그리고 재발견이라는 단계를 통해 소비자는 제품 혹은 서비스를 만나고, 경험하고, 이 경험을 유지할 것인지 아니면 다른 경험을 취할 것인지를 결정하게 된다.

이 사이클에서 우리가 주목해야 하는 것이 바로 소비자의 변화다. 소비자는 이 사이클을 경험하면서 제품에 대한 태도 혹은 정서적 변화를 경험한다. 제품을 향한 감정적 유대관계를 생성하거나

소멸시킨다. 만약 이 사이클 내에서 변화가 동반되지 않는다면 다음 단계의 경험을 획득하지 못할 것이고, 브랜드는 소비자와의 접점을 성공적으로 만들어내지 못해 외면당할 것이다.

브랜드의 가치를 높이는 경험 스토리텔링

지금까지 브랜드 스토리텔링에서 가장 활발하게 사용된 스토리텔링 기법은 문제 중심의 스토리텔링이었다. 문제를 발발시키고, 중심인물이 그 문제와 싸워나가면서 변화를 추구하고, 결국 초반에 제기된 문제를 해결하는 식의 스토리텔링을 활용한 것이다. 코카콜라The Coca-Cola Company 직원이 레스토랑에서 눈치를 보면서 자사의 콜라병에 펩시Pepsi를 채운다는 내용의 펩시 광고, 맥도날드McDonald의 상징적 캐릭터인 피에로가 버거킹Burger King에서 주문을 한다는 내용의 맥도날드 광고는 '더 맛있는 콜라, 햄버거를 경험하고 싶다'는 문제를 부각시키고 자사의 상대적 우월함으로 문제를 해결하는 대표적인 문제 중심 스토리텔링의 사례다.

특히 유사한 제품이나 서비스를 가진 경쟁사의 문제를 자사의 제품이 해결한다는 식의 비교 우위를 보여주면서 가치를 강조하는 이런 브랜드 광고들은 소비자의 기억에 오래 남았다. BMW와 아우디Audi의 브랜드 스토리텔링, LG전자와 삼성전자의 QLED와 OLED 광고 전쟁도 마찬가지다.

디지털 기술이 발달하고 웹과 모바일 등 다양한 플랫폼이 등장

하면서 소비자들의 태도 역시 변화하기 시작했다. 그들은 더 이상 주어진 정보를 수동적으로 향유하는 수신자가 아니다. 소비자는 정보를 탐색하고 직접 체험함으로써 자신만의 스토리를 만들고 자신의 경험과 이야기를 다른 사람들에게 공유하는 주체자로 거듭났다. 미래학자이자 경제학자인 자크 아탈리Jacques Attali는 이들을 '디지털 유목민digital nomad'이라고 명명한 바 있다. 그들은 가상세계를 배회하는 산책자이며 디지털 장비로 무장한 채 자유로운 유목 생활을 하는 세대라는 특징을 가지고 있다.

이런 새로운 소비자들은 첫째, 안정된 하나의 스토리가 아니라 숨겨진 수많은 이야기들을 반복적으로 탐색할 수 있기를 바란다. 그리고 둘째, 그들은 자신이 조력자 혹은 주인공으로 참여해 사건에 개입할 수 있도록 디자인된 이야기를 원한다. 셋째, 그들은 태어나면서부터 뉴미디어 형식에 노출된 세대이므로 게임처럼 즉각적인 피드백과 보상 그리고 재미를 보장하는 이야기를 좋아한다. 마지막으로 그들은 하나의 미디어 혹은 하나의 플랫폼이 아니라 다수의 미디어와 플랫폼을 오가면서 이야기 조각들을 맞춰 하나의 거대 서사를 완성할 수 있는 독창적인 스토리 구조를 기대한다.

이런 니즈needs에 맞춰서 최근 브랜드 스토리텔링은 다음의 네 가지 전략으로 실험되고 실현되고 있다. 그 전략들은 첫째, 데이터베이스의 구축, 둘째, 상호작용성의 단계화, 셋째, 게임성의 도입, 넷째, 멀티 플랫폼의 활용이다.

한 가지 사례를 통해 이들 전략에 대해 대략적으로 살펴보자.

유튜브에 공개된 〈A hunter shoots a bear(사냥꾼이 곰을 쏘다)〉

라는 영상이다. 한 사냥꾼이 양치질을 하고 있다. 그 뒤로 곰 한 마리가 모습을 드러낸다. 사냥꾼은 허둥지둥 총을 찾아 곰을 향해 총구를 겨눈다. 사냥꾼은 곰을 향해 총을 쏘았을까? 아니면 곰에게 습격당했을까? 다음 이야기가 궁금해질 때쯤 영상이 멈추고 "Shoot the bear.(곰을 쏴)"와 "Don't shoot the bear.(곰을 쏘지 마)"라는 두 메시지를 화면에 띄운다.

영상을 수동적으로 관람하던 향유자가 "Shoot the bear."를 클릭하면 영상이 다시 시작된다. 곰을 향해 총구를 겨누던 사냥꾼은 영상을 바라보는 향유자를 바라보며 "저 곰을 쏘고 싶지 않아!"라고 외친다. 그리고 영상 밖으로 손을 내밀어 영상 옆에 붙어 있던 수정테이프를 집어 들고는 제목의 'A hunter shoots a bear'에서 'shoots'를 지워버린다. 그러고는 그 자리에 다른 동사를 타이핑해 보라고 제안한다.

그렇다. 이 영상은 수정테이프 광고다. 빈칸에 들어갈 단어는 얼마든지 지우고 다시 쓸 수 있다. 그리고 그때마다 곰과 사냥꾼의 다른 에피소드들이 플레이된다. 직접적으로 수정테이프를 광고하는 건 아니지만 재미있는 활동을 몇 차례 하다 보면 자연스럽게 이 영상의 출처가 궁금해지고 수정테이프 브랜드에도 눈길을 주게 된다. 이 영상은 웹을 기반으로 하여 소비자의 참여를 유도하는 스토리텔링을 취하고 있는데, 소비자가 참여하지 않는다면 스토리는 더 이상 진행되지 않는다. 그리고 여러 단어를 채워 넣는 행위는 반복적 시청을 자연스럽게 유도한다. 데이터베이스의 구축, 상호작용성, 게임성, 멀티 플랫폼의 특징들을 엿볼 수 있는 이런 스토리텔링

은 오늘날 브랜드의 가치를 높이는 가장 적절한 방법이 되고 있다.

이제 이러한 브랜드 스토리텔링의 네 가지 전략에 대해 자세히 살펴보자.

첫 번째 전략, 데이터베이스의 구축

브랜드 스토리텔링의 첫 번째 전략은 바로 '데이터베이스의 구축'이다.

디지털 시대에 등장한 데이터베이스 패러다임은 콘텐츠의 창작 환경과 향유 방식을 바꾸어놓았다. 데이터 생성자, 즉 작가나 예술가 등의 창작자들은 기존에 제공된 이야기 이외에 더 많은 정보를 자발적이고 적극적인 방법으로 탐색할 수 있게 되었다. 그들은 데이터를 모아서 구성하는 새로운 방법론으로 등장인물의 알려지지 않은 이야기들을 찾아내고, 간략하게 다루어진 사건 대신 숨겨진 세부 사항들을 찾아내 채워지지 않은 사건의 빈칸들을 온전히 채우려고 한다. 또 향유자들은 생산자가 제공하는 하나의 스토리가 아니라 예기치 못했던 수많은 이야기를 창작하게 된다.

이와 같은 창작 환경에 대해 아즈마 히로키는 모더니즘 시대를 지배하던 큰 이야기가 쇠퇴하고 작은 이야기가 유통, 소비, 허용되는 시대라고 설명했다.[16] 큰 이야기는 모두가 용인하는 가치관이나 이데올로기를 지향한다. 사회가 공유하고 긍정하는 질서나 규범, 전통이나 생활양식 등을 이야기의 테마로 삼는 고전적인 스토리텔

링 기술은 지금까지의 이야기를 지배하고 있었다. 이런 이야기는 치밀한 설정과 중후한 세계관을 가진 장대한 서사를 탄생시켰다.

그러나 포스트모더니즘 시대에 접어들면서 거시적인 수준의 이야기보다는 미시적인 수준의 이야기들, 컬트나 음모론과 같은 음지의 이야기들이 두각을 나타내기 시작했다. 이른바 오타쿠 등 다양한 소비자의 기호에 부합할 수 있도록 조정되고 맞춤화된 이야기들이 기괴한 엉뚱함과 결합하여 양산되고 있는 것이다.

아즈마 히로키는 이런 이야기들이 다른 이야기를 상상할 수 있도록 허용하는 한, 그것은 데이터베이스 소비의 토대인 작은 이야기로 다루어져야 한다고 주장했다. 앞에서 살펴본 〈A hunter shoots a bear〉의 사례를 여기에 대입해보면, 데이터베이스를 구축하고 그것을 콘텐츠화한다는 것이 무엇을 의미하는지를 이해할 수 있을 것이다.

가령 사냥꾼이 수정테이프로 문장에서 'shoots'를 지우고 그 자리에 'loves'라는 텍스트를 집어넣는다. 사냥꾼은 곰 앞에 무릎을 꿇고 앉아 프러포즈 자세를 취하고, 곰은 기다렸다는 듯이 사냥꾼을 포옹하려 하는 영상이 플레이된다. 이번에는 'loves'를 지우고 'sings'을 넣어본다. 사냥꾼이 열창을 하고, 곰이 자기 몸만 한 하프를 들고 노래에 맞춰 연주를 한다. 'dances'라는 단어를 넣으면 어떤 영상이 나올까? 흥겨운 음악에 맞춰 사냥꾼과 곰은 나란히 춤을 춘다. 'has'를 넣어본다. 곰이 성큼성큼 걸어 나오며 절대로 자신을 소유할 수 없다는 듯한 표정으로 고개를 저으며 손사래를 친다.

수정테이프를 광고하는 이 영상에는 단 하나의 스토리만 있는

게 아니다. 'shoots'를 대신하는 수십 개의 단어들을 적을 때마다 저마다 다른 영상들을 보여주어 다른 스토리텔링을 보는 재미를 준다. 어떻게 이런 일이 일어나는 걸까? 그 비밀은 모두 데이터베이스 구축에 있다.

이 영상의 개발자는 우선 사용자가 타이핑할 만한 예측 가능한 단어들을 몇십 가지로 묶어서 목록화하고, 각 묶음에 통용될 수 있는 후반부의 이야기를 만들어 영상물을 제작했다. 그리고 이후 각 단어와 제작된 에피소드를 매칭시킬 알고리즘을 설계해서 프로그래밍 작업을 진행했다.

그 결과 사용자가 임의의 단어를 타이핑하는 순간 데이터베이스에 집적되어 있던 수많은 데이터들 중 하나가 선택되고, 그 단어의 앞뒤로 연결된 복수의 영상 데이터들을 연결시킴으로써 최종적으로 하나로 완성되는 '곰과 사냥꾼의 이야기'를 생성하게 된다. 어떤 데이터를 선택하고 이를 어떻게 연결하느냐에 따라 경험의 폭과 질은 달라지고, 소비자는 예기치 못했던 숨겨진 이야기 중 하나를 경험하게 된다.

두 번째 전략, 상호작용성의 단계화

두 번째 전략은 '상호작용성의 단계화'이다. 상호작용성은 향유자가 콘텐츠에 참여하여 영향력을 행사하고 이야기의 전개 및 구조를 변화시킬 수 있는 요소로, 개발자 혹은 작가가 완결된 스토리

를 제공하고 사용자 혹은 독자가 그것을 수동적으로 향유하던 일방향적인 스토리텔링의 성격을 완전히 바꾸어놓았다. 개발자가 기본적인 내러티브와 바운더리를 사용자에게 제공하면, 사용자는 주어진 이야기를 따르거나 제한된 범위 내에서 변종의 이야기를 생성한다. 설계된 범주를 넘어 전혀 예상하지 못했던 스토리가 탄생하기도 하고, 때로는 시스템을 통제할 수 없는 상황까지도 발생한다. 그리고 이 과정에서 자연스럽게 다수의 사용자들에 의한 커뮤니티가 생성된다.

문제는 상호작용성의 질과 양이다. 확장서사학자인 마리 로르 라이언은 뉴미디어의 가장 두드러진 성질 중 하나인 상호작용성을 스토리에 미치는 영향 정도에 따라 다섯 단계의 층위로 나누고 있다.

첫 번째 층위는 주변적 상호작용성으로, 스토리가 상호작용적 인터페이스를 통해 제시되는 영상 이미지의 오브제들을 작동시킬 수는 있지만, 스토리 자체나 스토리가 보여주는 순서 모두에 영향을 미치지 못하는 가장 소극적인 개입의 층위를 말한다.

두 번째 층위는 담화 층위에만 영향을 미치는 유형으로, 스토리를 구성하는 요소들은 미리 결정되어 있지만 사용자가 개입하는 양상에 따라 실제로 사용자에게 제시되는 스토리는 다르게 나타나는 것을 말한다. 특히 이 두 번째 층위는 앞서 언급했던 데이터베이스를 적극적으로 활용하는 유형에 속한다. 사용자가 더 많은 자료를 검색해서 스토리를 완성할 수 있도록 적극적으로 돕는 형태이기 때문이다. 앞서 살펴본 〈A hunter shoots a bear〉의 사례가 여기에 해당한다.

세 번째 층위는 미리 제시된 이야기에 변수를 생성하는 유형이다. 이 단계에서 사용자는 스토리 세계의 일원으로 활동하게 되고, 시스템은 사용자에게 이야기 세계를 자유롭게 탐색하고 조정할 수 있는 권한과 행동의 자유를 부여한다. 사용자가 또 다른 작가로서의 역할과 기능을 부여받는 것이다. 때문에 이 층위에서는 사용자의 선택과 배열에 따라 수많은 스토리들이 생성된다. 그러나 이 세계는 개발자들이 제공한 세계의 영역을 벗어날 수 없다. 아바타를 만들고 아바타를 움직이면서 직접 서사를 체험하는 어드벤처나 미스터리 게임 장르가 바로 이런 예가 될 수 있다.

네 번째 층위는 실시간 이야기 생성형으로 미리 정해진 스토리가 있는 것이 아니라 데이터와 시스템만 존재하고 그것을 정교하게 연결 짓는 것은 모두 사용자의 몫으로 남겨두는 유형의 것을 말한다. 생활형 가상세계인 〈심즈The Sims〉나 인터랙티브 드라마 프로젝트인 〈파사드Facade〉가 바로 그 대표적인 예이다.

〈파사드〉는 웹 기반의 인터랙티브 드라마로 사용자가 문장을 직접 쓰면서 이야기를 생성해나가는 구조를 가지고 있다. 영상이 시작되면 사용자는 그레이스와 트립 부부가 살고 있는 아파트를 방문하게 된다. 그들과 나(플레이어)는 대학 동창이다. 반가운 마음으로 아파트를 찾아갔지만, 부부의 분위기가 심상치 않다. 사용자가 어떤 대화를 통해 분위기를 이끌어가느냐에 따라서 부부의 결혼은 파국을 맞이할 수도 혹은 화해할 수도 있다. 〈파사드〉의 스토리는 사용자의 실시간 상호작용에 의해 결정된다. 이러한 실시간 이야기 생성형에도 최소한의 고정된 스토리는 필요하다. 예를 들어

몇 번을 플레이하든 부부는 싸우게 되고, 마지막에는 사용자에게 집을 나가달라고 요청한다. 자유도가 상대적으로 넓은 이 네 번째 층위의 인터랙션은 최근 ARG라는 브랜드 스토리텔링으로 다수 활용되고 있는 추세이다.

마지막 다섯 번째 층위는 메타상호적 유형이다. 메타상호적 유형의 상호작용성은 스토리텔링 내부에서 제공되는 조건을 뛰어넘어 개발 시스템 자체에 개입하는 층위의 것으로 개념적으로는 유효하지만 브랜드 스토리텔링에서는 아직 적용된 사례를 찾아보기 힘들다.

세 번째 전략, 게임성의 도입

새롭게 변모하고 있는 브랜드 스토리텔링의 세 번째 전략은 바로 '게임성의 도입'이다. 여기 매우 기발하고 흥미로운 사례가 있다. 2012년 11월에 코카콜라가 영화 〈007 스카이폴007 Skyfall〉과 협력한 브랜드 스토리텔링이다. 기차 플랫폼에 코카콜라 제로 자판기가 설치되어 있다. 콜라를 마시기 위해 자판기에 다가간 사용자는 뜻밖의 미션을 부여받는다. 70초 안에 자판기에서 지시하는 다음 장소, 즉 6번 플랫폼으로 이동하는 데 성공하면 개봉할 영화 〈007 스카이폴〉의 관람권을 선물로 준다는 것이다. 많은 사용자들은 이 특별한 경험을 기발하다고 생각하면서 기꺼이 미션을 수행한다.

그런데 이 미션을 클리어하는 일이 쉽지 않다. 달려가는 도전자

에게 낯선 여자가 말을 걸고, 강아지들과 상인들이 진로를 방해한다. 에스컬레이터에는 역주행하는 사람들까지 등장한다. 짓궂은 방해에도 불구하고 목적지에 도달하면 도전자는 〈007〉의 주제가를 큰 소리로 불러야 한다. 주제가 미션까지 클리어하고 나면 도전자는 박수갈채와 함께 영화 관람권을 받게 된다.

실제로 이 자판기가 설치된 장소는 한 곳에 불과했지만 도전자들의 플레이를 담은 동영상이 유튜브에 소개되자마자 조회 수가 1,000만 건을 돌파하면서 바이럴 마케팅viral marketing의 성공 사례로 기록되었다.

코카콜라는 영화와 콜라보한 이 사례 이외에도 자판기를 이용한 흥미롭고 기발한 기획을 통해 브랜드를 널리 알렸다. 3미터짜리 자판기도 등장했다. 버튼이 너무 높은 곳에 있어 혼자서는 콜라를 구입할 수가 없다. 어떻게 해야 콜라를 뽑을 수 있을까? 친구의 도움을 받으면 콜라를 뽑을 수 있다. 무등을 타거나 친구의 손을 받침대 삼아 올라서서 손을 뻗으면 버튼을 누를 수 있다. 미션에 성공하면 친구와 함께 나누어 마시라고 특별히 두 개의 콜라가 나온다. 친구와 협력하는 즐거움, 친구와 우정을 나누는 즐거움이 콜라를 마시는 행위로 치환되면서 긍정의 이미지를 심어주게 된다. 코카콜라는 'Hug Me'라고 쓰여 있는 자판기를 안으면 제품이 나오는 브랜드 마케팅을 진행하기도 했다.

이 사례들은 모두 제품이나 기업을 마케팅하는 데 게임성을 활용했다는 공통점이 있다. 이런 사례를 게이미피케이션, 즉 게임화라는 개념으로 분류하기도 한다. 게이미피케이션은 기존 미디어나

콘텐츠에 게임이 가지고 있는 특성들을 가미하는 방식을 말한다.

브랜드 스토리텔링에서 게이미피케이션 기법을 활용하는 것은 표면적으로는 게임이 가지고 있는 재미 요소를 통해 사용자들의 흥미를 유발해서 자발적인 유입과 참여 그리고 몰입성을 극대화시키는 하나의 전략이라고 할 수 있다. 뿐만 아니라 이 경험을 통해 내면적으로는 브랜드가 소비자에게 전하고 싶은 메시지와 이미지를 전달하는 것을 목적으로 한다.

이처럼 마케팅에 게임을 도입하는 전략은 오늘을 살아가는 소비의 주체가 바로 게임 제너레이션이라는 점에서 비롯된다. 게임 제너레이션은 태어나면서부터 게임을 문화 형식으로 자연스럽게 접한 세대다. 이들은 명확한 규칙과 시스템을 선호하고, 시간 제약과 공간 탐험을 중심으로 하는 퀘스트 형식의 스토리텔링에 익숙하다. 또 퀘스트 수행에 성공할 시 즉각적인 피드백과 보상을 당연시한다.

최근 텔레비전 방송 프로그램을 보면 이런 '게임성'이 우리 사회에 얼마나 많이 그리고 깊숙하게 들어왔는지를 실감할 수 있다. 특히 예능 프로그램에는 정해진 스토리가 없고, 규칙과 미션 그리고 그 결과에 따른 보상만이 존재한다. 오디션 혹은 서바이벌 프로그램도 그렇다. 이미 가수로 인정받은 아티스트들이 출연하는 음악방송조차도 경쟁이라는 게임성을 도입하여 순위를 정한다. 이러한 현상은 올드미디어인 텔레비전이 뉴미디어인 게임의 성질들을 자발적으로 차용하고 그것을 개선, 개조하는 재매개의 사례로 해석할 수도 있다. 음료를 열 잔 마시면 한 잔을 더 준다는 식의 포인트 제

도 역시 게임의 기본적인 메커니즘을 기반으로 한 것이다.

오늘날 브랜드를 마케팅하는 데 있어 게임성을 고려하지 않는다면 '올드하다'는 평가를 면할 수는 없다. 코카콜라의 〈007 스카이폴〉 프로모션은 게임의 성질들을 모두 만족시키면서 브랜드를 스토리텔링했다는 점에서 성공적인 브랜드 스토리텔링 전략의 사례로 꼽히기에 부족함이 없다.

네 번째 전략, 멀티 플랫폼의 활용

네 번째 전략은 '멀티 플랫폼의 활용'이다. 디지털 시대의 브랜드 스토리텔링은 하나의 플랫폼에 콘텐츠를 고정시키지 않는다. 하나의 콘텐츠가 하나의 플랫폼에서만 적용되고 작동하는 시대는 끝났다. 어떤 광고든 텔레비전, 영화관, 웹, 그리고 모바일까지 다양한 플랫폼에서 구동되는 것이 당연한 시대다.

동일한 콘텐츠를 플랫폼만 바꿔 선보이는 것도 아니다. 플랫폼의 특성과 기능, 해당 플랫폼을 사용하는 소비자의 태도와 습관까지 고려해 콘텐츠의 내용과 형식도 변화시킨다. 심지어 트랜스미디어 스토리텔링 콘텐츠처럼 하나의 세계관과 여러 개의 스토리를 다중 플랫폼에 퍼즐처럼 퍼뜨려놓는 사례가 많이 등장했다. 이런 사례들을 특별히 ARG, 즉 대체현실게임이라고도 한다.

ARG는 가상의 사건이 현실에서 일어났다는 가정하에 네티즌들이 이 사건을 해결해가는 식의 구조를 가지고 있다. 현실세계의

다양한 미디어를 플랫폼으로 하여 참여자와 상호작용적인 스토리텔링을 만들어가므로 일종의 게임이라고도 볼 수 있다. 이 게임의 참여자들은 플레이 중 노출되는 제품에 대한 브랜드와 정보, 서비스를 자연스럽게 인지하게 된다.

최초의 ARG는 2001년 스티븐 스필버그 감독의 영화 〈A.I.〉를 홍보하기 위한 목적으로 기획, 개발된 〈더 비스트The Beast〉다. 12주 동안 플레이되었고, 전 세계 12개 나라에서 300만 명의 플레이어가 이 게임에 참여했다. 기본적인 스토리는 다음과 같다.

영화보다 50년이 지난 미래인 2142년, 에반 찬이라는 인물이 살해당하고 이 살해에 대한 열쇠를 가지고 있는 유일한 인물로 제니 살라가 지목된다. 몇몇 온라인 뉴스와 인쇄물을 통해 이 내용이 알려지고, 전 세계 참여자들이 살인자를 찾기 위한 탐정 놀이를 시작하게 된다. 〈더 비스트〉의 개발진들은 제니가 근무하고 있는 대학을 만들고 전화번호와 이메일 등을 생성하여 진짜 존재하는 인물처럼 보이게 했다. 대중은 온라인을 통해 이 정보를 널리 공유했고, 그들은 수백 개의 웹 사이트와 이메일, 팩스와 보이스 메일, 심지어 허위광고까지 활용하면서 퍼즐을 풀어갔다. 이른바 집단 탐정의 스토리가 시작된 것이다.

기존에 광고 제작자들이 제품이나 서비스를 알리기 위해 문제 중심의 완결된 이야기를 만들었다면, ARG 제작자들은 이야기의 몇몇 단서나 증거를 제시하고 플레이어가 스스로 이야기를 만들 수 있도록 디자인하고 있다.

영화 〈다크나이트The Dark Knight〉(2008)를 홍보하기 위해 ARG

〈와이 소 시리어스?Why so serious?〉가 제작, 공개되었고 1,000만 명이 넘는 플레이어가 이 게임에 참여했다. 플레이어들이 조커로부터 전화를 받으면서 플레이가 시작된다. 그리고 마지막에는 뉴욕시의 어느 빌딩에 불빛을 받아 배트맨 시그널이 그려지고, 그 앞에 플레이어 수백 명이 모여 환호하면서 게임이 종료된다.

엑스박스 게임인 〈헤일로 2Halo 2〉의 런칭을 위해 기획된 〈아이 러브비I Love Bee〉 ARG는 30~60초짜리 단편인 〈세계전쟁A War of the World〉이라는 드라마와 함께 진행되었다. 드라마는 전 세계의 공중전화가 울리는 내용으로 시작되고, 플레이어들이 전화를 받기 위해 밖으로 나가면서 참여가 시작된다.

또 다른 사례도 있다. 아우디의 해치백 스타일의 신모델 2006년형 A3 모델을 홍보하기 위해서 기획, 제작된 ARG다. 아우디는 신차 경쟁에서 살아남기 위해서는 차별화된 광고 전략이 필요하다고 느꼈다. 시장조사 결과 A3 모델의 잠재 고객은 독립적이고, 개혁적이며, 지적이고, 스타일리시하며, 테크놀로지에 밝고, 전통적인 미디어에서 벗어나 웹에 치중하는 성향이 있는 것으로 드러났다. 아우디는 전통적인 스토리텔링 방식이 아니라 ARG를 활용해서 브랜드 캠페인을 론칭하기로 결정했다. 신모델 론칭 준비 중인 오토쇼에 전시할 적색 A3가 도난당했다는 스토리를 구상하고 실제 예술품이나 고가의 물품 도난을 전문으로 하는 탐정 사무소를 섭외해 이 도난 사건이 실제로 일어난 것처럼 꾸몄다. 이후 범인을 추적할 수 있는 다양한 단서를 웹과 모바일 그리고 게임이라는 미디어를 통해 제공하면서 참여자들로 하여금 미스터리를 풀어가도록 했다.

캠페인이 진행되는 3개월 동안 온라인 광고를 통해 총 9만 1,000명이 넘는 플레이어가 참여했고, 결과적으로 아우디 A3 모델은 놀라운 판매 성과를 올릴 수 있었다.

ARG의 사례들을 보고 있노라면 자연스럽게 트랜스미디어 스토리텔링의 사례들과 유사한 점이 떠오른다. 미션과 보상이라는 게임성, 멀티미디어의 활용, 현실 기반의 스토리, 경험을 우선시하는 구성 등 그 특징과 요소들에서 유사점이 엿보이기 때문이다. 하지만 'ARG는 트랜스미디어 스토리텔링이다.'라고 말할 수는 없다. ARG는 특정한 메시지를 전달하기 위한 목적으로 스토리텔링이 활용되는 경우가 많고, 트랜스미디어 콘텐츠들은 흥미로운 이야기를 대중에게 선보이기 위한 목적으로 기획된 경우가 많기 때문이다.

이처럼 현실세계의 다양한 미디어를 플랫폼으로 하여 상호작용성이 있는 스토리텔링을 만들어가는 형식의 콘텐츠들은 브랜드의 광고와 홍보 방식을 바꾸고 있다. 또 소비자의 태도를 바꾸는 데도 일조하고 있는데, 인터랙티브 콘텐츠는 소비자를 수동적으로 정보를 받아들이는 존재에서 적극적이고 능동적인 참여자로 바꾸어 놓았다. 그리고 더 나아가 그들로 하여금 다양한 이야기를 직접 생성하도록 유도하는 역할까지 수행하고 있다. 새로운 도약을 꿈꾸는 기업들은 쌍방향 참여가 가능한 콘텐츠를 창작하고 소비자를 플레이어로 변화시키는 다양한 시도들로 미래를 선도하고 있다.

팬픽션과 캐릭터 중심 스토리텔링[17]

오빠 부대에서 팬덤 문화로

캐릭터가 탄생의 기반이 되었던 이야기에서 벗어나 새로운 인물을 만나고 새로운 사건을 경험하며 또 다른 이야기로 확장되는 현상은 무엇을 의미하는가? 사회문화적·미디어사적 맥락에서 캐릭터 중심 스토리텔링은 1960년대 포스트모더니즘의 출현으로 인한 큰 이야기의 소멸 및 작은 이야기의 등장과 함께 시작되었다.

포스트모더니즘은 모더니즘의 연속이면서 동시에 부정이다. 모더니즘이 '진리는 객관적으로 파악 가능하다.'라는 전통적이고 본질적인 사유 틀에서 형성되었다면 포스트모더니즘은 이에 대한 도전과 붕괴 과정에서 출현했다. 포스트모더니즘은 모더니즘적 진리가 지닌 객관적이고 합리적인 근거를 소멸시키고 현실의 화석화된 공고함을 깨트리는 데 일조한다.

스토리텔링 영역에서 포스트모더니즘은 작가의 사유에 해당하는 '무엇을 쓸 것인가'보다는 '어떻게 쓸 것인가'에 집중하며, 새로운 글쓰기 기법을 시도한다. 문자라는 형식 이외에 이미지나 사운드 등 멀티미디어 형식과의 결합을 꾀하거나 더 나아가 프로그래밍을 통해 하이퍼텍스트적인 문학 형식을 시도하는 등 상호 텍스트적이고 혼성 모방pastiche적인 실험들을 시도하는 것이다.

특히 컴퓨터와 뉴미디어의 본격적인 등장은 창작 주체와 수용자의 경계를 무너뜨리면서 이야기를 생산하고 소비하는 새로운 메커니즘을 만들어내고 있다. 소비자이면서 일방적인 수용자로 존재하던 독자들은 이제 창작의 새로운 도구인 컴퓨터와 인터넷 네트워크를 만나면서 팬덤 문화를 만들어내는 적극적인 독자, 더 나아가 2차 저작물을 창작하는 새로운 창작자로 변모하기 시작했다.

그 결과 팬픽, 외전, 패스티시, 패러디, 라이트노벨과 같은 서브컬처가 등장했다. 창작자의 권위와 지위의 변화는 자연스럽게 큰 이야기의 쇠퇴로 연결된다. 큰 이야기의 쇠퇴는 이야기 자체가 소멸된다는 것을 의미하는 것이 아니라 사회 구성원 전체가 공유해야 하는 특정한 가치관이나 규범, 이데올로기 같은 것들이 사라진다는 것을 의미한다. 큰 이야기가 소멸하고 구성원 개개인의 다종적이고 특징적인 이야기들이 등장하면서 작은 이야기들은 그와 공감대를 형성하는 작은 커뮤니티를 만나 유통되고 공유되면서 나름의 미학을 만들게 된다.

뿐만 아니라 캐릭터의 자율화라는 새로운 패러다임은 팬덤 문화를 가속화하는 데 일조했다. 캐릭터의 자율화란 캐릭터가 본래의

이야기로부터 이탈하여 새로운 장에서 유통되는 사례를 말한다.[18] 초창기 캐릭터의 자율화는 일본 만화나 애니메이션을 열성적으로 좋아하는 마니아 집단인 오타쿠들에 의해 작동하는 사례였다. 원작에서 캐릭터를 차용하여 2차 창작물을 생성해내면서 캐릭터의 자율화가 본격화되기 시작했다. 물론 초창기의 작품들은 대중을 위한 콘텐츠는 아니었다. 특수한 집단인 마니아 커뮤니티에서 공유되고 소비되는 것을 목적으로 했다. 하지만 오늘날에는 마니아들의 전유물이 아닌 대중적인 콘텐츠로 확장되었다.

영화 〈아이언맨〉의 '토니 스타크'가 하나의 〈어벤져스〉 캐릭터가 되고 〈응답하라〉 시리즈의 '성동일, 이일화' 부부가 매번 다른 자식을 가진, 다른 세계관의 부모 캐릭터로 등장하는 사례들은 캐릭터의 자율화를 보여주는 대표적인 사례이다. 하나의 세계관에 하나의 캐릭터가 결속되어 있었던 과거의 패러다임에 비한다면 오늘날 이렇게 자유롭게 종횡무진하는 캐릭터의 향연은 매우 독창적이고 의미 있는 사례라 할 수 있다. 캐릭터들은 이제 하나의 고유한 스토리에 종속되지 않고 자체적인 독립성을 가지고 새로운 인물을 만나고 사건을 경험하며 새로운 이야기로 확장되고 있는 것이다.

특히 이런 문화를 주도하고 있는 주체가 팬들이라는 점이 이색적이다. 팬들은 더 이상 소비자에 머물지 않고 전문적인 창작자로서 역할과 기능을 확장시키고 있다. 이 흥미로운 패러다임의 변화는 '팬픽션'을 유행시켰다.

일부 열성적인 팬들에 의해서 창작되고 소비되어 하위문화로 치부되어왔던 팬픽션은 이제 대중문화 산업의 한 축으로 자리를

잡으면서 그 위상을 제고하고 있다. 학자들 역시 팬픽션을 새로운 문화 텍스트로 정의 내린다.

대표적으로 헨리 젠킨스는 팬픽션을 "원전을 재해석하고 재구성하며 재창조하는 쌍방향적 텍스트"라고 정의한다. 앤 제이미슨 Anne Jamison은 "팬픽션은 결국 누군가의 오래된 이야기이며, 이야기를 새롭게 만들거나 그것을 넘어서거나 그것을 다시 만드는 혼합, 크로스오버, 레고 조합과 같은 작업"이라고 주장한다. 폴 부스Paul Booth는 팬픽션의 본질을 '집단적 재再상상'이라는 보다 폭넓은 의미로 규정했다.[19] 결국 팬픽션은 집단의 서사, 정전 다시 쓰기, 독립적인 픽션 그리고 생성성의 문학으로 그 개념을 정의할 수 있다.

팬은 최초의 서사라 할 수 있는 원작에 대한 무한한 애정을 드러낸다. 그들은 자신들의 애정을 증명하기 위해 반복해서 텍스트를 재소비한다. 뿐만 아니라 적극적인 태도로 주변에 홍보하고 알리는 마케터의 역할도 자처한다. BTS를 오늘날의 글로벌 스타로 만든 것은 '아미'라고 하는 적극적 생산자로서의 팬덤이었음을 생각해보자. 오늘날 전문적인 지식을 갖추게 된 팬들은 더 이상 과거의 '오빠 부대'가 아니다. 그들은 스타의 콘텐츠를 수용하기만 하는 소극적인 입장에서 직접 콘텐츠를 제작하는 적극적인 생산자로 변모했다. 팬들은 누구보다 원작에 대한 이해도가 높기 때문에 원작에 내재되어 있거나 함축되어 있는 혹은 미처 발견하지 못했던 서사적 틈을 발견하고 이를 채우려는 일종의 '새로 쓰기'와 '함께 쓰기'의 활동을 통해 팬픽션을 창작해내는 중심축이다.

그렇다면 팬들은 주로 어떤 메커니즘을 활용하여 팬픽션을 창

작하는 것일까? 수많은 팬픽션들의 실제 사례를 통해 우리는 원작의 캐릭터들을 중심으로 팬픽션들이 활발하게 창작되고 있음을 확인할 수 있다. 일반적으로 팬들은 주로 원작의 캐릭터에 가장 큰 매력을 느끼고 애정을 쏟는다. 특히 디지털 패러다임의 등장으로 캐릭터가 공공 재화성과 자율성을 갖게 되면서 캐릭터 중심의 팬픽션은 더욱 활발해졌다.

한국 온라인 팬픽의 가장 큰 부분을 차지하는 것은 바로 아이돌 그룹에 대한 팬픽이다. 특히 남성 아이돌 그룹이 그 중심을 차지하고 있다. 팬들은 기본적으로 아이돌 그룹의 멤버 한 명 한 명에게 엄청난 애정을 쏟는다. 그들에 대한 모든 정보와 지식을 섭렵하고 그들의 모든 활동에 지지를 보내며 긍정적인 힘이 되어준다. 팬들은 그들이 '애정하는' 대상의 모습을 일부분 미화하거나 극대화할 수 있는 방향이 무엇인지를 고민한다. 그리고 팬픽션이라는 형식을 통해 그 해답을 구체화하고 실천한다.

팬픽 작가들에게 아이돌 그룹의 요소요소는 모두 독립적인 데이터로 인식된다. 하나의 세계관에 묶여 있는 연결 고리는 중요하지 않다. 따라서 팬픽 작가들은 캐릭터를 선택할 때 기존 캐릭터 요소를 모두 해체하는 작업을 우선 진행한다. 예를 들어 그들의 스타가 뮤지션이라면 그들의 음악적 정체성, 장르와 색깔을 과감히 제거하고 여러 이미지 중 일부 콘셉트만 선택한다. 그렇게 선택된 요소들을 중심으로 새로운 시공간이나 상황, 사건 속에 재배치시키거나 새롭게 통합하여 새로운 스토리텔링을 기획한다. 이때 팬픽 작가에 의해 새롭게 창조된 스토리와 캐릭터는 데이터베이스에 새롭

게 저장되고 이를 소비한 또 다른 소비자에 의해 제3의 창작물의 근저가 될 수 있는 가능성을 갖는다. 누구에게나 개방되어 있는 공공 재화로서의 지위를 확보하는 것이다.

드라마 〈셜록〉과 〈하우스〉에서 드러나는 팬픽션의 원리

그렇다면 캐릭터 중심의 다양한 팬픽션들은 어떤 원리를 근간으로 스토리텔링되고 있을까? 캐릭터를 고정점으로 하여 미디어를 확장하고 스토리 세계를 넓혀가는 구체적인 방법론은 성격 전이형의 스토리텔링 모델과 역할 전이형 스토리텔링 모델로 그 유형을 나눌 수 있다. 각각은 캐릭터를 변모시키는 데 무엇을 규칙화할 것인가의 문제에 귀착해 다른 양상을 보인다.

성격 전이형은 캐릭터를 플롯이나 서사에서 분리하여 개별적이면서도 자율적이고 독립적인 존재로 인지하게 하고, 캐릭터가 지닌 심리적인 면모를 그대로 유지한 채로 시공간의 배경, 사건, 등장인물 등의 새로운 재료들을 선별적으로 적용, 응용하는 전략이다. 반면 역할 전이형은 서사에서 캐릭터가 기능적으로 맡아야 하는 역할과 캐릭터들 간의 관계를 고정시켜놓고 그 외의 요소들은 다양한 변화를 모색하는 스토리텔링 전략을 꾀한다.

여기에서는 역사적으로도 가장 오래되고 스토리텔링의 개수나 규모 면에서도 탁월한 코난 도일의 〈셜록 홈즈〉 시리즈의 사례를 통해 두 모델의 특징을 살펴보고자 한다. 〈셜록 홈즈〉 시리즈는 셜

430

로키언과 홈지언으로 불리는 열성적인 팬에 의해서 수많은 작품들이 재창작되고 다양한 활동이 진행되고 있다.

셜로키언 게임, 셜록 홈즈 연구, 연대 추정 및 연대 정리 등의 활동은 원작을 철저히 분석하고 〈셜록 홈즈〉 시리즈에 있는 내용들을 소재로 게임을 만들거나 사건들을 시간 순서대로 배열하는 활동들이다. 뿐만 아니라 그들은 다시 쓰기를 통해 원작의 캐릭터를 따오거나 형식, 문체 혹은 전반적인 스타일을 진지하게 모방하는 '패스티시'를 창작하기도 한다.

셜록 홈즈 콘텐츠는 1890년 『스트랜드 매거진The Strand Magazine』에 처음 선보인 이후 1950~1960년대부터 팬덤을 형성하기 시작했다. 팬픽션 산업을 성장시킨 대표적인 콘텐츠라고 할 수 있다. 홈즈 시리즈는 본고장인 영국뿐 아니라 미국, 러시아 등 다양한 나라에서 드라마, 영화, 뮤지컬 등 다양한 미디어를 넘나들며 대표적인 팬덤 문화를 형성했다. 이들은 열성적인 팬 커뮤니티 중심의 미디어 소비가 아니라 굵직한 대중문화로 자리 잡은 팬픽션들이라고 말할 수 있다.

성격 전이형의 캐릭터 중심 스토리텔링 모델은 고전적으로는 캐릭터를 활용한 OSMU 혹은 시리즈물에서 자주 찾아볼 수 있었던 양상이다. 오리지널 작품이 대중에게 인기를 얻으면 다른 미디어로 전환해서 또 다른 수익 모델을 창출하고자 하는 것은 산업적인 관점에서 보면 당연한 일이기 때문이다. 다만 이때 다른 미디어의 형식에 맞게 원작을 다시 쓰는 과정을 진행하게 되는데, 대부분 캐릭터의 성격적인 부분들은 고정시킨 채 배경이 되는 공간이나 시간,

사상 등을 변화시키거나 인물이 맞닥뜨리는 사건을 새롭게 스토리텔링하는 방식으로 전개된다.

만약 이때 캐릭터의 심리적인 성격에 변화를 주면 캐릭터를 중심으로 이야기가 연장되거나 확장되는 식의 구조로 이해하기 어렵게 된다. 그래서 대부분의 작품들은 홈즈와 왓슨을 비롯한 주요 캐릭터의 성격을 원작 그대로 차용한다. 그리고 그 정점에 있는 작품이 바로 BBC의 드라마 〈셜록Sherlock〉이다.

〈셜록〉은 책 속에 있던 홈즈가 TV로 그대로 나온 듯하다는 극찬을 받을 정도로 원작 캐릭터와의 완벽한 싱크로율을 자랑했다. 〈셜록〉은 자기중심적인 캐릭터로 냉철하고 날카로운 이성을 강조한 홈즈와 영국 신사이지만 모험심이 강하고 뚜렷한 주관과 도덕적 책임감이 강한 왓슨의 성격을 고정축으로 해서 시공간과 시대상을 현대적으로 재해석하는 전략을 구사했다.

빅토리아 시대에서 2010년 현재의 영국 런던으로 그 배경을 바꾸었고, 셜록의 집인 '베이커가 221B'와 같은 대표적인 장소는 그대로 유지하되 공간을 구성하는 요소들은 현대적인 것들로 채웠다. 홈즈와 왓슨의 두 발이 되어준 마차와 마부는 택시로, 수시로 날려 보내던 전보는 스마트폰의 문자메시지로 대체되었다. 파이프 담배를 피우던 홈즈는 니코틴 패치를 팔에 붙였고, 기억력과 백과사전식 전문지식을 가지고 있던 홈즈는 정보 검색을 위해 인터넷을 활용하고 핸드폰의 위치 기반 정보를 활용하는 등 현대 문물의 도움을 받는 캐릭터로 변모했다.

특히 마법과도 같은 홈즈의 추리 과정을 시각화시킴으로써 홈

즈의 현대성을 더욱 강조하였다. 애초 원작에서 홈즈는 자신의 추리 과정을 보여주지 않는다. 그러나 영상에서는 1초도 안 되는 사이에 스쳐간 셜록의 추리 과정을 다양한 텍스트와 자막을 통해 설명적으로 보여준다. 왓슨 역시 사건 수첩 대신 노트북에 블로그를 연재한다.

이와 같은 현대적 재해석은 사실 원작에서도 홈즈가 빅토리아 시대의 가장 현대적인, 모던한 인간의 모습으로 구체화되었음을 고려한다면 캐릭터를 중심으로 리스토리텔링하는 데 있어서 필요한 선택이었다고 말할 수 있다.

이처럼 BBC 드라마 〈셜록〉은 핵심 인물인 홈스와 왓슨의 오리지널 성격을 그대로 유지하면서 그 외의 요소에 변형을 주어 성공한, 대표적인 성격 전이형의 캐릭터 중심 스토리텔링 모델이다.

반면 영화 〈셜록 홈즈Sherlock Holmes〉(2009)도 있었다. 이 작품은 캐릭터의 성격에 변화를 주어 전환함으로써 원작 팬들의 외면을 받았던 대표적인 실패 사례라 할 수 있다. 원작의 홈즈는 '180센티미터가 넘는데 너무 깡말라서 훨씬 더 커 보이고, 매부리코는 전체적으로 기민하고 단호한 인상을 주며, 각지고 돌출한 턱 또한 결단력 있는 사람이라는 느낌을 주고 있다.'라고 설명한다. 하지만 영화에서 배우 로버트 다우니 주니어가 연기한 홈즈는 다혈질에 사회성 강한 활동적인 캐릭터로 묘사되었다. 사색과 두뇌 싸움으로 추리를 하는 19세기 영국 신사라는 원작의 캐릭터와는 달리 사건이 터지면 주먹이 먼저 나가고 총질을 해대는 액션 히어로로 전환된 것이다.

뿐만 아니라 원작에서 홈즈는 선善을 위해서 자신을 희생하는 캐릭터이다. 하지만 영화에서는 훨씬 개인적인 이유로 친구들을 위해 자신을 희생하는 캐릭터로 표현된다. 때문에 다수의 팬들은 왜 이 영화의 제목이 '셜록 홈즈'인지 모르겠다는 반응을 보이기도 했다. 차라리 원작의 연장선에서 이 영화를 보지 말고 하나의 독립적인 객체로 인지할 때 훨씬 더 재미있는 상업 영화로서의 의미를 갖는다는 평들이 많았다. 이처럼 원작의 중심이 되는 인물의 성격을 달리해서 스토리텔링할 경우 통합체적인 관점에서 하나의 작품으로 묶기란 쉽지 않다.

반면 역할 전이형의 캐릭터 중심 스토리텔링 모델은 의학계의 셜록이라고 언급되는 폭스TV 드라마인 〈하우스House M.D.〉의 사례를 들어서 설명할 수 있다. 하우스 박사는 살인사건이나 풀기 어려운 미제 사건을 해결하는 탐정은 아니다. 그는 진단의학과 교수로 환자의 증상을 보고 질병 원인을 밝혀내는 역할을 하는 캐릭터이다. 실제로 코난 도일이 셜록 홈즈라는 캐릭터를 만들었을 때 자신의 스승이었던 의사 조셉 벨이 환자를 진찰하지도 않고 보는 것만으로도 진단을 내렸던 점을 떠올렸다는 것을 감안한다면 하우스 박사에게서 셜록 홈즈의 모습을 찾을 수 있는 것은 어쩌면 당연한 일일지도 모르겠다.

하우스 박사가 환자를 다루는 모습은 셜록이 피해자를 관찰하는 모습과 매우 유사하다. 병명을 알아내기 위해 그는 팀원들로 하여금 환자의 거주지나 근무지를 방문해서 마치 CSI 요원들처럼 주변 환경을 면밀히 조사해 증거를 수집하고 환자가 접촉했던 주변

인들을 인터뷰하거나 일상을 관찰하는 등의 조사 활동을 하게 한다. 이후 하우스 박사는 이렇게 조사된 결과들을 나열하고 질병의 원인을 추측한다. 그는 직접 치료 활동을 하지는 않는다. 마치 셜록 홈즈가 사건을 추리할 뿐 실제 형사 집행을 하지 않는 것과 마찬가지로 말이다. 문제를 발견하고 해결을 위한 과정을 설계하는 것이 홈즈와 하우스 박사의 일이다.

뿐만 아니라 〈하우스〉의 경우 셜록 홈즈라는 개별 캐릭터만 원작에서 추출한 것이 아니라 홈즈를 둘러싸고 있는 주변 인물들과의 관계 및 역할 또한 그대로 차용했다. 셜록에게 마음을 터놓는 유일한 친구 존 왓슨이 있다면, 하우스에게도 유일하게 하우스를 이해하고 품어주는 친구 윌슨이 있다. 윌슨과 왓슨 모두 하우스와 홈즈를 유일하게 지지하고 대단하게 생각하는 친구임과 동시에 문제를 해결해가는 데 있어서 힌트를 제공하는 조력자의 기능을 하고 있다.

병원장 커디는 병원의 책임자로 셜록 홈즈에게 늘 사건을 맡기는 토비아스 그렉슨과 레스트레이드 경감과 같은 역할을 하는 인물이다. 진단팀의 팀원들은 홈즈의 잡일을 처리하는 베이커 거리의 소년 탐정단과 동일한 역할을 맡았다. 이처럼 병원이라는 또 다른 세계에서 셜록 홈즈와 그 주변 인물들의 관계가 재탄생한 것이다.

미디어가 발전하면서 스토리텔링 기술 역시 변화하고 있다. 서사가 중심이었던 시대에서 데이터베이스를 강조하는 시대로 발전하면서 스토리텔링 기술 역시 플롯 중심에서 캐릭터 중심으로 그 방점이 옮겨지고 있다. 이는 이야기가 아닌 캐릭터를 기본 단위로

감지하고, 이 캐릭터가 다양한 장르와 미디어를 타고 순환적으로 이야기를 생성하는 실제 콘텐츠들과 마주하면서 확인할 수 있다.

미디어 발달사의 관점에서 스토리텔링 기술이 서사 중심에서 캐릭터 중심으로 전환되는 과정을 포착하는 것은 실제 캐릭터 창작 및 개발, 시나리오 창작 실습과도 매우 직접적인 관련이 있다고 할 수 있다. 캐릭터를 중심으로 향유자가 자신만의 시간에 자신만의 방식대로 이야기를 연결하는 형식은 스토리텔링의 미래를 가늠하게 하는 중요한 잣대가 된다. 특히 영화나 애니메이션, 게임과 같이 이야기를 직접적인 목적으로 하는 예술 형태 이외에 스토리텔링 인접 분야의 미디어에서도 적극적으로 활용될 수 있을 것이다.

9장

메타버스와 경험 시대의 스토리텔링

넷플릭스 드라마 〈오징어 게임〉이 흥행하면서 〈오징어 게임〉을 따라 하는 '밈Meme' 문화가 유행이었다. 진행요원의 네모, 세모, 동그라미 가면과 참가자들의 초록색 트레이닝복은 구하기가 힘들 정도였고, 유럽에서는 달고나 게임을 하기 위해 몇 시간씩 줄을 서서 기다리기도 했다. 초등학교 교과서에서 봤던 '영희' 인형은 이제 세계 여러 도시에서 찾아볼 수 있게 되었다. 지미 도널드슨Jimmy Donaldson이라는 유명 유튜버는 현실에서 실제 오징어 게임을 구현하는 이벤트를 벌이기도 했다.

〈오징어 게임〉을 너무 좋아하지만 이 게임에 참여하지 못했더라도 슬퍼하지 않아도 된다. 〈로블록스Roblox〉에 가면 드라마 주인공인 456번 '성기훈'이 될 수도 있고, 001번 '오일남'이 될 수도 있기 때문이다. 현재 10대들의 가장 핫hot한 메타버스라고 할 수 있는 〈로블록스〉에는 수많은 '오징어 게임'이 있다.

〈제페토ZEPETO〉에서는 〈오징어 게임〉에 등장하는 주요 인물들을 닮은 캐릭터 디자인과 모션을 선보이기도 했다. 플레이어들은 아바타를 통해 메타버스 내에서 드라마에 나온 게임들을 플레이하면서 패러디 영상을 찍는다.

〈오징어 게임〉은 왜 이토록 수많은 사람들에게 회자되며 다양한 미디어와 장르를 통해 스토리텔링되고 있는 것일까? 이처럼 누구나 쉽게 따라 할 수 있는 단순한 구조이면서도 다양한 변주가 가능한 스토리텔링의 힘은 어디서 나오는 것일까? 이 장에서는 보고 향유하는 문화가 아니라 경험하는 문화의 시대를 이끌어가는 스토리텔링의 힘에 대해서 살펴보도록 하자.

메타버스와 공간 스토리텔링[20]

메타버스에서 세컨드 라이프를

메타버스는 웹의 기술적 발전 속에서 등장한 가상세계를 뜻한
다. 거시적인 관점에서 메타버스는 웹의 미래라고 할 수 있으며, 미
시적인 관점에서는 아바타를 통한 사회·경제·문화적 활동이 일어
나는 가상의 세계로 정의할 수 있다. 정보를 전달하는 데 주력했던
웹 1.0 시대를 지나 참여, 공유, 개방의 성격을 가진 웹 2.0 시대는
소비자와 생산자를 융합하는 프로슈머prosumer를 등장시키면서 디
지털 문화의 패러다임 전반에 영향력을 행사했다. 하지만 웹 2.0 시
대의 가장 큰 맹점은 콘텐츠 소비자가 콘텐츠를 생산하는 역할을
수행하게 되었음에도 불구하고 웹 플랫폼들이 수익의 대부분을 차
지한다는 데 있다. 플랫폼 사용자가 플랫폼 성장에 직접적으로 기
여하는 주체임에도 불구하고 적합한 보상을 받지 못하게 되자 기

여자로서의 권리를 요구하게 되었고, 플랫폼 기업들은 다양한 탈중앙화를 시도하게 된다. 이것이 바로 웹 3.0 시대이자 메타버스 시대의 핵심이라고 할 수 있다.

사실 메타버스는 최근에 갑자기 등장한 개념이 아니다. 수많은 스토리텔링의 체험이 가능한 특수한 환경인 가상세계는 기술적인 발달이 아닌 인간의 상상력과 꿈에서 비롯되었다. 메타버스는 윌리엄 깁슨William Gibson의 『뉴로맨서Neuromancer』나 닐 스티븐슨의 『스노 크래시』와 같은 SF 판타지 소설에 먼저 등장했다.

'메타버스'라는 용어가 처음으로 등장한 소설 『스노 크래시』에서 메타버스는 고글과 이어폰을 쓰고 경험하는, 컴퓨터가 만들어낸 전혀 다른 세계, 현실세계와는 다른 곳에 존재하는 또 다른 세계로 설명된다.[21] 주인공은 '히로 프로타고니스트'이다. 영웅을 의미하는 단어 히로hero와 스토리 창작에서 주인공을 의미하는 단어인 프로타고니스트protagonist를 중첩하여 사용함으로써 주인공이라는 의미를 직접적으로 강조한 매우 특이한 이름이라고 할 수 있다.

히로가 살고 있는 세계는 인공지능, 빅데이터 등의 첨단과학 기술이 최고로 발달한 미래, 메타버스 세계와 현실세계를 오가면서 삶을 영위하는 것이 모든 이들에게 자연스러운 일이 되어버린 시대다. 히로는 현실에서는 피자 배달부로서의 삶을 살아간다. 그의 현실의 삶은 비루하고 가난하다. 그래서 그는 괴로운 현실을 잊기 위해서 메타버스에서 많은 시간을 보낸다.

메타버스에서의 그는 크고 좋은 집을 소유한 해커이다. 메타버스가 처음 만들어졌을 때 아바타를 디자인하는 일을 했었기 때문

에 그 누구보다도 메타버스에 잘 적응해 살아가는 인물이다. 그런데 어느 날 메타버스에 '스노 크래시'라는 바이러스가 퍼지고 있음을 알게 된다. 심지어 이 바이러스가 아바타뿐 아니라 현실세계에 존재하는 실제 사람들의 뇌에도 치명적인 손상을 입힌다는 사실을 알게 되면서 주인공 히로는 이 문제를 해결하기 위해 본격적인 모험을 시작한다.

수많은 작가들에 의해 꿈꾸어진 메타버스라는 유토피아는 IT 기술의 발달로 현실화되기 시작했다. 하루가 다르게 진일보하고 있는 다양한 게임 엔진들은 실시간으로 전 세계의 사람들을 하나의 가상 공간에서 동시에 만나게 했고, 실제와 허구를 구별할 수 없을 정도로 섬세해진 표현과 움직임의 구현이 가능해진 CG 기술은 가상세계에 접속하는 사용자들의 충성스러운 몰입감을 유도하기에 충분했다. 네트워크 기술의 발달과 엄청난 양의 데이터를 빠른 시간에 처리할 수 있는 클라우드 컴퓨팅cloud computing 기술과 클라우드 컴퓨팅 기술의 한계를 보완한 에지 컴퓨팅edge computing 기술, 그리고 빅데이터 기술은 분리되었던 가상과 현실세계의 중첩, 공유, 연장을 가능하게 했다. 이제 메타버스는 인류사에서 빼놓고는 생각할 수 없는 중요한 공간으로 부각된 것이다.

그 시작은 2003년 서비스를 시작한 〈세컨드 라이프Second Life〉였다. 〈세컨드 라이프〉는 그 브랜드 네임에서부터 우리의 현실세계를 첫 번째 세계first life로, 가상세계를 두 번째 세계second life로 상정함으로써 현실과 가상의 공존을 뜻하고 있다. 〈세컨드 라이프〉는 미국의 필립 로즈데일Philip Rosedale에 의해 만들어졌다. 필립 로즈데

일은 닐 스티븐슨의 『스노 크래시』를 읽고 영감을 받아서 〈세컨드 라이프〉를 만들었다고 밝힌 바 있다.

〈세컨드 라이프〉가 일반적인 디지털 게임과 다른 점이 있다면 '무엇을 하라'는 특별한 목적이 없는 세계라는 점이다. 일반적인 게임은 '공주를 구하라'거나 '악당을 물리쳐라'라는 식의 미션 중심의 목적지향적인 세계이다. 하지만 〈세컨드 라이프〉는 목적이 없는 생활형 가상세계로 출발했다. 사용자들은 집을 짓고, 친구를 사귀고, 함께 영화도 보고 교육도 받는 등 현실세계에서 살아가면서 경험하는 수많은 일들을 모두 〈세컨드 라이프〉에서 그대로 할 수 있었다.

IBM과 같은 글로벌기업이 〈세컨드 라이프〉에 둥지를 틀고 신입사원 교육을 시작했다. 대학들은 가상의 대학을 건설하여 다양한 교육 프로그램을 실행했다. 미국의 조지아 미술관Georgia Museum과 캘리포니아의 테크 뮤지엄Tech Museum 역시 시공간의 제약을 뛰어넘는 차세대 디지털 유통망으로서 가상세계의 가능성을 실험하기 위해 〈세컨드 라이프〉 내에 가상 뮤지엄을 건립했다. 다른 사용자가 꾸며놓은 지역을 방문해서 구경하는 것은 소소한 재미 중 하나였다. 현실이 사용자의 퍼스트 라이프라면 이 세계는 사용자들이 새로운 인생을 실험해보고 살아갈 수 있는 세컨드 라이프의 세상이었다.

〈세컨드 라이프〉를 만든 필립 로즈데일은 그야말로 일상생활을 그대로 옮겨놓은 듯한, 사용자의 자유도가 완벽하게 보장되는 가상세계를 구현하고자 했다. 그렇기 때문에 〈세컨드 라이프〉에서는 사용자가 따라야 할 의무 사항이 존재하지 않았다. 사용자는 자신이

살아갈, 자신을 대행하는 아바타, 심SIM[22]을 창조하고 자신의 아바타를 내세워 현실세계에서처럼 살아가면 된다. 즉, 사용자는 자신이 욕망하는 바를 아바타를 내세워 구현함으로써 제2의 삶을 살아가면 되는 것이다. 더군다나 일반적인 게임과 달리 〈세컨드 라이프〉의 아바타는 인공지능이 아니다. 사용자가 〈세컨드 라이프〉의 아바타에 접속해 있는 동안 아바타는 완전히 사용자와 일치한다. 사용자가 단순히 아바타를 조종하거나 창조해내는 차원을 넘어서 가상세계에서 활동할 대리인으로서 아바타가 존재하는 것이다.

〈세컨드 라이프〉가 단시간에 대중들의 인기를 얻을 수 있던 가장 중요한 이유는 〈세컨드 라이프〉를 통해서 실제 수익을 창출하는 플레이어들이 생겼기 때문이다. 실제로 안시 청Anshe Chung이라는 중국계 독일인은 〈세컨드 라이프〉에서 부동산 개발업을 통해 연 매출 250만 달러를 벌어들이기도 했다. 최초의 메타버스 백만장자로 2006년 『비즈니스위크Business Week』 잡지 표지 모델이 된 그녀는 처음에는 〈세컨드 라이프〉의 초보자들을 대상으로 어떻게 이 세계에서 살아갈 수 있는지를 가르쳐주면서 사이버머니인 린든 달러Linden Dollars를 벌어들였다. 그러다가 아바타에게 적용할 애니메이션 동작들을 프로그래밍하여 판매했고, 이후에는 〈세컨드 라이프〉의 땅에 집이나 건물을 짓고 나무와 꽃 등으로 조경하여 사용자들에게 판매하면서 사업의 영역을 넓혀갔다. 그녀가 〈세컨드 라이프〉를 통해 백만장자가 될 수 있었던 것은 가상세계의 사이버머니가 실제 현금으로 교환이 가능했기 때문이다.

사실 웹 3.0 시대를 견인해갈 메타버스로서는 가상 경제와 현실

〔그림 9-1〕 〈세컨드 라이프〉로
백만장자가 된 안시 청

경제의 통합이 매우 중요한 요소다. 지금까지 게임을 비롯한 다수
의 가상세계의 경제 시스템하에서는 현실 경제의 투입은 가능하지
만 거꾸로 가상세계에서 벌어들인 화폐를 현실의 돈으로 환전하는
것은 불가능했다. 하지만 〈세컨드 라이프〉는 자체 화폐인 린든 달
러를 미국 달러로 환전할 수 있는 시스템을 마련했다.

가상 화폐와 현실 화폐의 교환 시스템은 사실상 가상세계 내에
서 아바타가 입을 옷을 만들고 집을 짓고, 춤 동작을 애니메이션하
는 수고를 '일'로 본다는 개념의 변화가 있었기 때문에 가능한 일이
었다. 손에 잡히지 않는, 스크린 너머에 존재하는 판타지가 아니라
현실세계와 공존하는 '또 다른 세계'로서 메타버스를 받아들였다는
뜻이기 때문이다. 메타버스에서 시간을 보내는 일은 이제 쓸모없는

낭비의 시간이 아니라 생산적인 시간으로 인지되기 시작했다. 노동의 개념도 바뀌고 시공간의 개념도 바뀌는 시발점이 된 것이 바로 〈세컨드 라이프〉였다.

그러나 〈세컨드 라이프〉는 컴퓨터의 성능과 네트워크 속도 등의 문제로 더 이상의 발전이 어려웠다. 한 공간에 함께 접속할 수 있는 아바타의 수가 제한적이었기 때문이다. 건물을 많이 짓거나 오브제의 수가 많아지면 그래픽 로딩이 늦어지는 일도 다반사였다. 뿐만 아니라 흥행의 핵심이라고 할 수 있는 환전은 모든 나라에서 가능한 일이 아니었다. 특히 우리나라의 경우에는 사행성 논란에 휩싸이면서 발전을 하지 못했던 것이 사실이다. 약 3년간 국내 공식 프로바이더로서 다양한 서비스를 진행했던 세라코리아 역시 결국 서비스를 포기했다.

베치 북Betsy Book은 메타버스의 특징을 공유공간shared space, GUIGraphic User Interface, 즉시성immerdiacy, 상호작용성, 영속성persistence, 그리고 공동체community라는 여섯 가지 요소로 정리한 바 있다.23 공유공간은 사용자가 즉시 한꺼번에 참여할 수 있도록 다수에게 허락된 공간을 의미하며, 즉시성이란 사용자의 선택에 따라 공간과 사물이 실시간으로 생성되는 것을 말한다. 또한 상호작용성은 사용자의 참여에 의해 세계가 변화하는 것을 말하며, 영속성은 사용자에 독립하여 공간과 사물이 영속적으로 존재할 수 있는 특징을 일컫는다.

〈세컨드 라이프〉는 공유공간과 영속성이라는 측면에서 그 한계가 엿보이는 메타버스였다. 그러나 코로나19로 인해 과거 실패한

메타버스의 시대가 다시 열리고 있다. 〈제페토〉의 크리에이터 렌지는 아바타 옷을 제작해 팔아 월 1,500만 원을 번다. 〈로블록스〉에서 이용자들이 게임을 구매하면서 지불한 '로벅스'는 일정 금액이 넘으면 환전 가능하다. 미국 CNBC에 따르면 2020년에 1,200명의 개발자들이 로블록스로 벌어들인 수입은 평균 1만 달러이고, 상위 300명은 우리 돈으로 약 1억 1,300만 원을 벌어들였다고 한다.[24]

메타버스의 공간성과 장소성

메타버스가 기존 미디어와는 층위가 다른 뉴미디어로, 심지어 웹 3.0의 진일보한 미디어로 자리매김할 수밖에 없는 이유는 참여자들이 사회적 상호작용을 적극적이고 자발적으로 수행하게 하는 여러 요인을 내재하고 있기 때문이다. 특히 스토리텔링이 가능한 콘텐츠의 플랫폼으로서의 기능을 가지고 있다는 점을 주목할 만하다.

여기에서 중요한 지점이 바로 공간성이다. 인류의 역사는 시간과 공간을 축으로 진행되었다. 그런데 컴퓨터 기술을 통한 가상의 공간이 등장하기 이전까지 스토리는 순간을 포착한 사진과 연속된 순간을 기록하는 영상 등 시간성을 중심으로 연구되어왔다. 하지만 컴퓨터라는 새로운 미디어는 현실의 공간을 확장하는 새로운 패러다임을 선사했다. 비로소 인류는 배경으로서의 공간이 아닌 이야기를 창발하는 주체로서의 공간에 주목하기 시작한 것이다.

공간은 그 자체가 스토리 모티프와 같은 서사 잠재력을 가지고 있다. 정보 접속 기능은 물론이고 특정한 감정을 불러일으키는 정보 반응 기능, 그리고 새로운 연상을 촉발시키는 정보 작동 기능 등 공간을 경험하는 이들에게 특정의 정서와 가치를 부여하게 된다. 특히 디지털 기술이 만들어내는 가상세계의 공간은 먼저 공간이 주어지고 공간의 내비게이션에 의해 스토리가 발생하는 특징도 갖기 때문에 단순한 배경으로 치부할 수 없으며 스토리를 유발하는 적극적인 인자로 연구되어야 한다.

이런 관점에서 볼 때 가상세계, 메타버스의 공간 연구는 공간에 특정한 의미가 부여된, 이른바 장소성을 가진 개념으로 접근되어야 할 것이다. 본래 사전적인 의미에서의 장소place는 어떤 일이 이뤄지거나 일어나는 곳을 의미한다. 인문지리학자인 이 푸 투안Yi-Fu Tuan은 공간과 장소에 대한 개념을 신학자 폴 틸리히Paul Tillich와 물리학자 닐스 보어Neils Bohr의 일화를 통해 설명한다.[25]

신학자 틸리히는 19세기 말 동독의 중세적 느낌을 주는 성벽으로 둘러싸인 지역에서 태어나고 자랐는데, 자신의 도시를 좁고 제한되어 있다고 느꼈다. 하지만 매년 발트해로 떠나는 가족 여행은 끝없는 수평선과 해안선의 막힘 없는 공간으로의 비행을 느끼게 했다. 그는 베를린에 방문한 후, 베를린이 발트해를 연상케 하는 광활함, 개방성, 무한함, 막힘없는 공간을 떠올리게 했다고 술회했다.

물리학자 보어는 덴마크에 있는 크론베르크성을 방문했을 때 과연 어떤 장소에 정체성과 아우라를 부여하는 것은 무엇인지에 대한 의문을 가지게 되었다. 왜냐하면 햄릿이 크론베르크성에 살았다

고 상상하자마자 성이 달리 보였기 때문이다. 물리적인 어떤 것도 바뀌지 않았지만, 그 장소에 대해 알게 됨으로 인해 알지 못하던 때와는 전혀 다른 성이 된 것이다.

이 두 가지 이야기를 통해 우리는 공간과 장소의 차이에 대해 어렴풋이 구별할 수 있게 된다. 공간이 추상적이고 막연한 개념이라면 장소는 좀 더 구체적이고 의미 있는 가치의 중심지다. 아무런 의미를 가지지 않는 무차별한 공간에서 출발해 공간 지리에 대한 이해, 기능에 대한 습득, 그리고 공간 안에서 벌어지는 일들을 경험하게 되면 낯선 세계였던 공간은 친숙하고 일상적인 생활의 일부로 바뀌게 된다. 집처럼 편안함을 느낄 수 있는 정감의 연장선상에 있는 것, 삶의 근거지인 집, 그리고 집이 있는 땅과 같은 밀착된 정감을 기반으로 하는 곳이 바로 장소이다.

더불어 장소의 개념에서 중요한 요소 중 하나는 바로 영속성이다. 장소가 영속적인 곳이 되려면 사소하지만 정서나 행동을 유발할 동기가 되는 일종의 사건, 즉 스토리텔링이 필요하다. 결론적으로 장소에 대한 우리의 경험이 총체적일 때 장소는 구체적인 현실성을 얻게 된다.

여기서 중요한 지점은 바로 사용자들이 공간을 장소로 인식하는 과정에서 장소성, 장소애가 발생한다는 점이다. 그리고 가상세계에서 장소성은 공간의 실재감 여부와 상관없이 사람들 사이에서 일어나는 사회적인 교류와 상호작용에 기반하여 생성된다.

니콜라스 네그로폰테Necholas Negroponte는 컴퓨터로 매개된 가상의 공간에서 일어나는 상호작용성을 '공간space 없는 장소place'[26]라

고 설명했다. 가상세계에서 공간의 의미는 현실세계에서와는 달리 해석되어야 한다는 뜻이다. '공간 없는 장소'로서의 가상세계는 컴퓨터와 네트워크를 통해 매개된 지각의 공간을 넘어 커뮤니케이션이 이루어지는 공간이며, 커뮤니케이션을 매개로 사회적 관계망을 형성할 수 있는 공간이다.[27] 따라서 가상세계의 공간은 그 상태의 물질성보다는 상호작용과 커뮤니케이션 행위가 이루어지는 상황이 중요하다. 그리고 이러한 상호작용적 커뮤니케이션을 유발하기 위해 필요한 것이 바로 스토리텔링이다.

서사학자 시모어 채트먼은 그의 저서를 통해 이야기-사건의 차원이 시간이라면 이야기-존재의 차원은 공간이라고 단정짓는다.[28] 그에 따르면 사건은 공간에서 일어나며 공간적인 것에 의해 수행되고 영향을 받는 성질의 것이지만, 공간적인 것 그 자체는 아니다. 반면 이야기-존재 차원에서의 인물과 배경 등은 공간과 긴밀하게 결부되어 있는 공간을 구성하는 요소가 된다.

인물들은 일차원적인 서사물이든, 이차원적인 영화이든, 3차원적인 가상세계이든 상관없이 시각적으로 투영되는 공간 내에서 존재하며 움직인다. 그리고 그 인물들은 이야기의 배경과 구별이 가능하다. 일반적으로 배경은 그것을 등지고 인물의 행위와 감정이 출현하는 장소이며 대상들의 집합 상태[29]이다.

이처럼 이야기-공간 차원에서 언어적 서사물은 묘사의 방식을 적극적으로 활용해 스토리텔링하고, 영상적 서사물에서는 화면 전체로 그 크기와 결합 방식을 표현하면서 시각적인 상징 요소들을 명백히 가시화하는 스토리텔링을 구사한다. 그리고 이러한 이야

기-공간 차원에서의 스토리텔링이 잘 구현될 때 공간은 그 자체로 스토리 모티프 같은 서사 잠재력을 갖게 된다.

즉, 공간을 유의미하게 특화시킨다는 것은 장소성을 부여한다는 의미이고, 사용자들로 하여금 이동과 같은 실용적인 기능을 수행하기 위한 공간을 넘어 스토리텔링을 통해 경험을 유도하고 정서를 획득하게 하는 공간 스토리텔링을 기획한다는 것을 의미한다. MMORPG와 같은 게임들이 환상성을 주축으로 하는 공간 스토리텔링을 통해 사용자들에게 몰입감을 유도했다면 〈세컨드 라이프〉, 〈제페토〉, 〈로블록스〉와 같은 메타버스의 공간 스토리텔링은 일상성을 강조하면서 현실적이고 경험적인 공간 디자인을 통해 잦은 방문을 유도하고 제2의 삶을 살아갈 수 있게 해준다.

전시·공연예술의 디지털 전환

변화하는 박물관[30]

메타버스 시대를 맞이하여 박물관과 미술관 역시 새로운 변화를 모색하고 있다. 그들은 4차 산업혁명과 더불어 발달하게 된 정보통신기술ICT을 활용한 온라인 콘텐츠를 제작하고 전시 안내 시스템, 즉 도슨트에 AR 기술을 덧입히기 위한 노력을 수행하고 있다. 뿐만 아니라 원격 교육 시스템을 구축하고 관람객의 각종 데이터를 축적하여 의미 있는 활용을 하려고 애쓰고 있다. 이른바 박물관과 미술관을 스마트한 공간으로 탈바꿈시키고 전시품들을 실감미디어realistic media 콘텐츠로 재탄생시키기 위한 준비를 진행하고 있는 것이다.

또 각 박물관들은 소장품들을 디지털 콘텐츠로 제작하여 아카이빙하려는 계획도 실행 중이다. 물성이 강조되어왔던 미술작품이나 전시품들도 이제 데이터베이스에 고스란히 저장될 태세다. 이런

변화의 길목을 정부 역시 엄청난 예산을 들여서 지원하고 있다.

그런데 그들은 왜 지금, 박물관과 미술관을 디지털화하려는 것일까? 이런 시도를 통해서 얻고자 하는 바는 무엇인가? 과연 그런 변화가 정말 그들에게 필요한 것인가? 이는 박물관과 미술관을 관람하는 관람객의 요구가 반영된 것인가? 단순하게 시대의 변화에 발맞추기 위해서라는 답이 이 질문들에 대한 정답은 아닐 것이다.

본질적으로 박물관과 미술관은 역사적으로 보존할 만한 가치가 있는 유물, 예술품, 학술자료 등을 수집하고 보존하는 것을 일차적인 목표로 한다. 그리고 이런 자료들의 일부를 대중에게 소개하는 것을 이차적인 목표로 삼고 있는데, 그 진열 방식이 지금까지는 권위적이고 수직적인 방식이었음을 부인할 수 없다. 콘텐츠 전시의 일방향적인 소개는 결국 관람객들과의 소통에 문제를 만들어냈고 관객들은 점점 박물관과 미술관에서 등을 돌리게 되는 결과를 초래했다. 그리하여 박물관과 미술관은 관객들이 적극적으로 탐색하고 콘텐츠를 경험, 체험할 수 있는 방법을 모색하기 시작한 것이다.

니나 시몬Nina Simon은 웹 2.0의 개념을 박물관에 적용하여 관람객 재방문률 증가, 관람 경험의 개인화, 관람객 간 소통 및 공유 촉진 기여 방법 등 뮤지엄 2.0의 개념을 확립했다.[31] 린다 켈리Lynda Kelly 역시 소셜 미디어가 박물관 관람 양상에 미치는 영향을 탐구하여 소셜 미디어의 맥락에서 박물관이 자기주도학습의 장이 될 수 있음을 시사했다.[32] 이러한 박물관의 진화를 마크 월하이머Mark Walhimer는 박물관 1.0 세대에서 박물관 4.0 세대로 구분하기도 했다.[33] 박물관은 전통적 기능이었던 수집과 전시에서 관람객 간 소

통과 공유를 강조하는 박물관 2.0 세대로 진화하였으며 관람자 중심의 자기주도학습이 강조되는 박물관 3.0 세대, 마지막으로 디지털 박물관과 실제 박물관 체험을 개인화하여 시공간에 구애받지 않고 박물관 체험을 개인화할 수 있으며 커뮤니티 기반 관람과 오픈소스open source를 특징으로 하는 박물관 4.0 세대로까지 진화하고 있다는 것이다.

우리나라의 국립중앙박물관 역시 이런 박물관의 시대적 변화에 발맞춰 '모두를 위한 박물관'이라는 새로운 비전을 정립하고 탈권위, 포용, 혁신, 공감, 보편, 확장이라는 6가지 전략을 수립했다. 특히 빅데이터를 활용한다거나 AI, AR, VR, IoT, 5G 기술을 활용한 스마트 박물관을 조성하고 비대면 시대 문화 서비스 기반을 구축하는 등 기술과 문화가 함께 공존하는 방향성을 내세웠다.

디지털 기술을 기반으로 삼으면서도 관람객의 감각을 중요하게 생각하는 박물관 4.0 세대의 주목할 만한 기술 중 하나가 바로 게이미피케이션이다. 앞서 말했듯 게이미피케이션은 게임 디자인의 요소들을 게임이 아닌 다른 분야에 적용하여 사용하는 것을 말한다. 게임의 요소와 메커니즘, 그리고 프레임워크를 게임이 아닌 분야에 도입하여 스토리텔링하면 참여자들은 마치 게임에 몰입하듯 콘텐츠나 상황을 즐길 수 있다는 장점이 있어 디지털 네이티브들에게 필수적인 디자인 요소로 활용되는 경우가 많다.

2015년 미국의 NMC New Media Consortium 호라이즌 프로젝트에서는 5년 이내에 개발, 도입될 여섯 가지 박물관 기술 중 하나로 게이미피케이션을 선정한 바 있다.[34] 카탈루냐 박물관Museu Nacional

D'Art De Catalunya에서는 박물관에 게이미피케이션 기술을 도입하면 젊은 세대의 유입이 수월해지고 상호작용과 내러티브를 통해 지식 전달이 가능하며 비판적인 분석과 관찰, 상상력과 독창성을 증진시키면서 주도적이고 적극적인 탐험과 모험 활동을 유도할 수 있다는 점에서 그 효과성이 기대된다고 강조했다.[35] 이렇듯 박물관과 미술관의 게이미피케이션 기술의 활용은 기관과 관람자 모두에게 의미 있는 변화를 추구할 수 있다는 장점을 가지고 있어 앞으로 기대되는 스토리텔링 기술이라고 할 수 있다.

게이미피케이션을 도입한 국내 박물관은 제주특별자치도에 위치한 넥슨컴퓨터박물관과 대구광역시에 위치한 국립대구과학관이 대표적이다. 넥슨컴퓨터박물관은 2013년부터 어린이들을 대상으로 'NCM.exe 어드벤처 가이드' 워크시트를 제작하여 관람을 유도하고 있다. 관람자는 층별로 숨어 있는 키보드 조각을 찾아내고 그 조각으로 문장을 완성하면 소정의 선물을 받는다. 물론 조각을 찾는 과정 중에 자연스럽게 컴퓨터 역사와 관련된 퀴즈를 재미있게 풀 수 있다. 즉, 교육과 놀이라는 두 마리 토끼를 다 잡을 수 있도록 스토리텔링되어 있는 것이다.

국립대구과학관도 스마트워치라는 디지털 기기를 활용한 게이미피케이션 방식으로 전시를 스토리텔링했다. 게임은 팀별로 진행되며 박물관 내 전시물에 설치된 다섯 문제 중 하나를 무작위로 제공하고 미션을 완료하면 참가자에게 수료증을 주는 방식이다.

해외 박물관의 대표적인 사례로는 영국 브리스톨 박물관과 미술관Bristol Museum & Art Gallery에서 2012년에 연구개발한 '히든 뮤지엄

The Hidden Museum'이 있다. 박물관은 방문객이 수동적인 태도로 전시물들을 관람하는 관습에 문제를 제기하고 방문객 주도의 관람 행태를 유발하기 위한 방법을 고안했고, 그 결과 아이비콘 iBeacon이라는 단말기에 블루투스 신호를 보내서 게임 플레이가 진행되도록 했다.

관람자들은 게임 플레이어가 되어 박물관 곳곳을 이동할 수 있다. '전문가에게 물어봐', '주제로 대결하기', '사진의 작품을 찾아라'라는 세 가지 유형의 게임으로 진행되는 이 프로젝트는 플레이어가 주도적으로 박물관을 탐험하고 때로는 전문가들에게 도움을 요청하면서 풀어야 하는 미션들로 구성되어 있다. 현장에서도 게임을 플레이할 수 있지만 몇몇 콘텐츠는 박물관을 방문하지 않아도 집에서 즐길 수 있다.

자칫 단조롭고 따분할 수 있는 박물관 견학에 흥미와 몰입이라는 즐거움을 부여했다는 점에서 위의 사례들은 미래형 박물관 스토리텔링을 활용한 가치 있는 프로젝트라 할 수 있다. 다만 한 가지 주의해야 할 것은 디지털 기술을 활용하더라도 디지털 기기는 관람객이 박물관과 전시물에 몰입할 수 있도록 하는 조력자로서의 역할에 머물러야 한다는 점이다. 참여자들이 기기를 사용하는 행위에만 집중하게 되면 실제 관람 및 체험 경험에는 소홀해지기 때문이다.

디지털 트윈 기술과 공연예술계

이런 변화와 질문 들은 박물관과 미술관에만 해당하는 것이 아

니다. 교육, 도시, 쇼핑, 엔터테인먼트 업계는 물론이고, 금융이나 일반 기업들까지 모두 자신들의 일부 혹은 전체를 디지털화하기 위해 애쓰고 있다. 어떻게 하면 디지털 가상세계로 현실의 것들을 이식시킬 수 있을지에 대한 고민이 한창이다.

대면이 필수적인 요소 중 하나였던 연극과 뮤지컬, 공연들 역시 코로나19로 온택트ontact로 진행 중이다. 〈비욘드 라이브Beyond Live〉와 같은 세계적 가수의 대형 공연뿐 아니라 작은 극단들의 실험적인 공연들까지도 화상통신기술 온라인 서비스를 통해 재탄생되고 있다. 그야말로 디지털 트윈digital twin, 메타버스의 인기가 고공행진 중이다.

디지털 트윈 기술은 미국 기업 GE에서 주창한 개념으로 가상의 공간에 현실의 그것과 동일한 사물 혹은 세계를 그대로 만들어서 현실에서 일어날 수 있는 상황들을 미리 테스트해보는 기술이다. 사용자들의 다양한 데이터를 축적하고 여러 상황에 대한 모의 실험을 해봄으로써 실제 상황을 예견하고 예측할 수 있다는 강점이 있다. 실제의 상황을 간소화하거나 부분적으로 모형화하여 실험하고 테스트해보는 기존의 시뮬레이션의 성격을 이어받은 것이다.

디지털 트윈 기술의 핵심 가치는 바로 현존감이다. 현존감이란 특정 매개체를 통해 제시되는 환경에서 그 매개체의 존재에 대한 의식을 하지 못하게 되는 경우 혹은 물리적으로 다른 곳에 있을 때에도 바로 그 환경에 속해 있다는 주관적인 느낌sense of being there을 의미한다.[36] 즉, 현실세계에 있는 우리가 '가상세계에 있다.', '가상세계에서 살고 있다.'고 느끼는 인지적 상태를 의미한다. 이러한 감

각은 체험자들로 하여금 메타버스의 환경을 탐색하고 적극적으로 조작하게 하는 원동력이 된다.

어떻게 하면 직접 공연장에 가지 않아도 무대 바로 앞 관객석에 앉아서 공연을 직접 보는 것처럼 느끼게 할 것인가? 시각적 표현은 어떻게 할 것이고 스테레오가 가능한 공간을 느끼게 하는 청각적 효과는 어떻게 부여할 것인가? 뿐만 아니라 공연자와 어떤 상호작용으로 같은 공간에 있는 것과 같은 느낌을 갖게 할 것인가? 이런 질문들이 디지털 트윈 기술을 활용한 공연예술계의 숙제이자 사명이라고 할 수 있다.

사실 코로나19 이전에도 공연예술 분야에서 디지털 기술을 접목하려는 노력들은 있어왔다. 클래식 공연이나 오페라, 발레, 그리고 연극 등을 공연장과 영화관에서 실시간으로 상영하거나 이미 기록된 작품을 앙코르 형식으로 상영하는 사례 들이 그것이다. 라이브 시네마 이벤트live cinema event 또는 라이브 스크리닝live screening 이라 불리는 이런 프로젝트의 원조는 미국 뉴욕 메트로폴리탄 오페라 HD LIVE Metropolitan Opera Live in HD이다.[37]

메트로폴리탄 오페라에서는 2006년에 운영 감독으로 부임한 피터 겔브Peter Gelb가 이전 직장인 소니 클래식Sony Classical에서의 경험을 살려 이런 실험적 프로젝트를 시작했다. 그는 인공위성을 통해서 데이터를 전송하고 브로드밴드broadband를 활용하여 공연 실황을 중계하여 공연장 이외의 장소에서도 오페라를 볼 수 있는 환경을 구축하려고 했다. 특히 공연만 상영하는 것이 아니라 아티스트를 인터뷰하거나 무대 뒤편에서 일어나는 일을 카메라에 함

께 담아 상영함으로써 공연 이외의 부가적인 볼거리들을 제공했다는 점에서 큰 인기를 끌었다. 이런 부가서비스 덕에 메트로폴리탄 오페라는 추가적인 수익을 창출할 수 있었고 2008년부터는 공연장에서 오페라를 보는 관객보다 HD LIVE를 통해 공연을 관람하는 사람들의 비중이 더 커지기도 했다.[38]

베를린 필하모닉 오케스트라Berlin Philharmonic Orchestra 역시 2008년부터 연주 실황을 온라인 스트리밍 서비스로 제공하고 있으며 영국의 국립극장The Royal National Theatre 역시 전 세계 영화관을 통해서 실황 중계 혹은 아카이빙 영상을 'NT Live'라는 브랜드로 유통하고 있다. NT Live는 그 브랜드 네임에서도 알 수 있는 것처럼 메트로폴리탄의 HD LIVE를 벤치마킹했다. 영국의 국립극장은 동일한 시각에 전 세계인이 동일한 관람 경험을 공유할 수 있다는 가능성에 고무되었다.[39] 상영관의 글로벌 확장과 새로운 관객층의 유입이라는 측면에 큰 기대를 걸었고 실제로 공연 채널이 확장됨에 따라 관객 수가 실제 공연장의 두 배까지 늘어나는 성과를 거두기도 했다.

일찍부터 공연의 디지털화에 주목했던 AEA 컨설팅 기업은 2016년에 「라이브에서 디지털까지From Live-to-Digital」라는 보고서를 통해 극장에서 디지털 콘텐츠를 개발하는 것이 공연 생태계에 미치는 영향을 연구한 바 있다. 연구 결과 극장에서 디지털 콘텐츠를 개발하는 것이 라이브 공연 관객에게 미치는 영향은 사실상 거의 없음이 밝혀졌고 오히려 온라인 스트리밍 관객이 실제 극장의 관객층보다 연령이 낮고 다양하기 때문에 잠재적 신규 관객을 개발

한다는 측면에서 유의미하다는 사실도 밝혀졌다. 실제로 관객들은 디지털화된 공연을 새로운 경험으로 이해하고 별개의 예술 장르로 인식한다는 것이다.[40] 즉, 라이브 공연과 디지털화된 콘텐츠는 대립관계가 아니라 서로 보완하는 관계다. 라이브 공연을 디지털 콘텐츠로 변환하는 일은 대체재가 아니라 보완재의 역할을 한다.

국내의 경우에는 메가박스와 CGV, 롯데시네마 등 극장을 통해 해외 공연 실황을 생중계하거나 녹화 중계하는 형식으로 공연의 영상화 작업을 시작했다. 메가박스는 2009년부터 메트로폴리탄 오페라 작품을 배급해 상영했다. 메가박스는 이 작품을 필두로 잘츠부르크 페스티벌Salzburger Festspiel, 빈 필하모닉 오케스트라Wien Philharmonic Orchestra 콘서트, 프라하의 봄 국제 음악 축제Prague Spring International Music Festival 등의 중계를 확대하고 있다. CGV 역시 2013년도부터 매년 브로드웨이의 뮤지컬과 영국 로열 발레단The Royal Ballet의 공연을 실황으로 상영하고 있으며 롯데시네마 역시 2015년부터 다양한 콘텐츠를 수입해 상영하고 있다.

해외 작품의 수입이 아닌 국내 작품을 직접 영상화하고 상영하는 사업으로는 예술의전당 '싹 온 스크린SAC on Screen'을 들 수 있다. 예술의전당은 2013년 이 사업을 시작했다. '싹 온 스크린'은 해외 사례들과 달리 공익성에 치중한 무료 서비스를 지향했다. 서울과 문화 소외 지역 격차 해소를 위한 문화예술의 형평성 측면[41]에서 디지털 전환 사업을 진행한 것이다.

하지만 이런 프로젝트들은 현존감을 추구하기 위한 공연의 디지털화는 아니었다. 시간과 장소에 제약을 받는 공연의 대중화를

위한 하나의 방법론으로서 활용되었을 뿐이다.

언택트와 온택트 환경에서의 공연예술

공연예술계의 디지털 전환은 21세기 초부터 예견되었다. 하버드대 비즈니스스쿨의 아니타 엘버스Anita Elberse 교수는 공연뿐 아니라 영화, 스포츠 등 문화 체육 산업이 규모의 경제로 이행할 가능성이 높으며 블록버스터들과 경쟁하기 위해서 공연예술이 디지털 기술을 활용해 태생적인 시공간적 제한성을 극복하고 시장을 확장할 방안을 찾아야 할 것이라고 예측했다.[42]

특히 4차산업혁명이라는 개념이 등장하면서 이런 예측들은 구체성을 가지고 연구되기 시작했다. 4차산업혁명은 2016년 다보스포럼Davos Forum에서 클라우스 슈밥Klaus Schwab이 언급한 개념으로 AI, IoT, 모바일 등의 첨단 정보통신기술이 사회, 문화, 경제 전반에 융합되면서 이전에는 없었던 혁명과도 같은 변화를 만들어내는 차세대 산업혁명을 말한다. 특히 통신 인프라와 5G 네트워크 기술 등이 급격하게 발전하면서 다양한 실감미디어 콘텐츠와 서비스가 강조될 것이 예측되었고, 사회 각 분야는 실감형 콘텐츠로 시장을 견인할 준비를 다각도로 진행 중이었다.

그러던 중 코로나19라는 전 인류적 재난 상황이 벌어졌다. 인류는 정치, 사회, 교육, 문화 모든 면에서 물리적 접촉을 최소화하는 비대면, 비접촉 방식의 시대로 전환하게 되었다. 비대면, 비접촉의

언택트untact라는 개념은 영어에는 없는 한국식 신조어이다. 이는 부정의 의미인 un과 접촉의 의미인 contact를 합성하여 '접촉하지 않는다'는 의미를 부각시켜 거리두기를 지향하는 뉴노멀 시대를 표상하는 개념이 되었다.

본질적으로 공연예술 분야는 대면 접촉을 전제로 하는 예술의 영역이다. 특히나 공연예술이 상연되는 극장은 밀폐된 공간으로 코로나19와 같은 감염병에는 가장 취약한 공간이다. 따라서 대부분의 극장은 문을 닫았고 공연들이 취소되면서 공연예술계는 크게 위축된 것이 사실이다. 이와 같은 상황이 장시간 지속되자 예술가들은 거리두기를 유지하면서도 공연을 이어갈 수 있는 방법을 적극적으로 모색하기 시작했다. 그 대표적인 방법이 바로 아파트 옥상이나 발코니에서 연주를 하거나 버스를 타고 공연을 하거나 드라이브 스루drive-thru 형식을 빌려 공연을 개최하는 것들이다.

건물 옥상에서 공연을 개최한 대표적인 해외 사례로는 2020년 9월, 독일 동부 프로힐리스에서 열린 드레스덴 오케스트라의 공연을 꼽을 수 있다. 이 공연은 33명의 단원이 4, 5명씩 나뉘어 각기 다른 아파트 건물의 옥상에 올라가 연주를 하는 형태로 진행되었다. 뉴욕 필하모닉 오케스트라New York Philharmonic Orchestra는 100여 명의 음악가들이 픽업트럭에 소규모로 나누어 타고 주민들을 찾아가는 공연 활동을 하기도 했다.[43]

국내에서는 방송사의 주도로 언택트 공연들이 진행되었다. 대표적으로 JTBC의 음악 프로그램 〈비긴 어게인 코리아〉를 들 수 있다. 이 프로그램은 대구 거점 병원 의료진을 찾아가 거리두기를 유

지한 채로 공연을 하고, 대구 청년 예술가들을 위로하는 차원에서 '베란다 버스킹'을 시도했다. 뿐만 아니라 관객들이 자동차에 탄 채로 공연을 즐기는 형식인 '드라이브 인 버스킹' 방식을 시도하여 큰 호응을 이끌어내기도 했다.

이외에도 〈2020 라이브 인 DMZ〉는 특별히 제작한 콘서트 돔 텐트 250개를 2미터 간격으로 설치해 관람객들이 방역에 힘쓰면서 안전하게 공연을 즐길 수 있도록 조치를 취했다. 이와 같은 초창기 시도들은 관객과 관객, 관객과 공연자의 물리적인 거리두기를 유지한 채로 상연을 하는 형식으로 진행되었다는 특징이 있다.

물리적인 접촉을 최소화하는 비대면의 개념인 언택트는 분리와 통제를 통해 비접촉 방식을 지향하고 있다. 하지만 뉴노멀 시대에도 인류는 여전히 이전 시대처럼 다시 마주하는 일상을 추구하고자 하는 욕망을 강하게 가진다. 따라서 언택트는 일시적이고 한계가 있다고 할 수 있다.[44]

다시 마주하겠다는 인간의 의지는 우리 삶의 다양한 영역을 온라인으로 이동시키고 있다. 원격근무, 원격의료, 원격교육 등 대면은 하되 스크린이라고 하는 새로운 매개를 적극적으로 도입하는 온택트 문화가 시작되고 있는 것이다. 언택트가 '접촉하지 않는다'는 특성에 방점을 찍어 비접촉 방식을 강조하는 개념이었다면 온택트는 '연결'에 강조점을 두는 전략이다. 온택트는 바이러스로부터 안전을 추구하면서도 격리와 고립에서 벗어나 새로운 연결의 패러다임을 시도하고 유지하는 메커니즘이다. 공연예술은 기본적으로 대면을 통한 현장성을 중요시하는 특징이 있기 때문에 특히

온택트 환경을 구축하는 것은 공연을 지속하기 위해 매우 적합한 구성이라고 할 수 있다.

온택트 서비스의 핵심은 몰입성이다. 디지털 기술을 통해 온라인으로 마주하는 경우 실제로 마주하는 것과 동일한 효과를 내는 몰입과 실재감을 위해 실시간 인터랙션과 개인 맞춤형 서비스는 그 무엇보다 중요한 가치이다. 실제로 2010년 영국 국립극장에서 연극 〈페드라Phaedra〉를 본 관객과 동일 공연을 NT Live 공연 실황 영상으로 관람한 관객을 대상으로 관극 감상 만족도를 비교한 연구에서 관객의 만족도를 '몰입', '감정', '사회적 경험'의 세 가지 차원으로 분류했는데, 연구 결과 몰입과 감정적 만족도가 극장에서 공연을 본 관객에 비해 공연 실황 영상으로 본 관객들이 각각 두 배 이상 높았던 것으로 나타났다.[45] 즉 실제 공연 공간에서 관람을 하는 것보다 온라인으로 실황 영상을 보는 것이 더 큰 몰입과 감정적 만족도를 가져왔다는 것이다.

이런 결과는 지속적으로 개발되고 있는 온택트 기술의 방향성을 제시하는 근거가 된다. 온택트 기술은 현실과 가상의 결합 방식에 따라 AR, VR, MR 등 다양한 유형의 미디어와 실감형 고품질의 콘텐츠를 서비스하는 방향으로 확장되고 있다.

실험적인 시도로 출발한 공연예술의 디지털 전환 사업은 코로나19라는 재난적 상황을 만나 온택트 공연의 대중화 혹은 보편화라는 새로운 단계를 만나게 되었다. 그리고 이런 변화는 실제 공연예술 분야에서는 안정적으로 고착된 생산과 소비 방식에 또 다른 변화를 요구하고 있다. 감염 예방을 위한 비대면 접촉 방식을 추구

하는 차원을 넘어 새로운 패러다임으로 온라인으로 소통하고 콘텐츠를 향유하고자 하는 욕구가 소비자들에게 자연스럽게 생겨났다. 공연예술 분야 역시 시공간의 제약을 뛰어넘을 수 있는 대안으로 온라인 상연을 긍정적으로 바라보기 시작했다. 뿐만 아니라 온라인 상영은 휘발성의 공연예술을 기록하여 아카이빙하고 이를 다시 앙코르 상영할 수 있다는 점에서 산업적이고 사업적인 강점도 있다.

온택트 기술을 활용한 공연 스토리텔링의 세 가지 유형

공연예술 분야에서 온라인 플랫폼을 적극적으로 활용하는 온택트 공연의 유형을 나누는 첫 번째 기준은 녹화와 실시간 스트리밍이다. 녹화된 동영상은 영상을 저장 및 송출하는 방법에 따라 다시 두 가지 유형으로 나뉜다. 하나는 데이터베이스에 영상을 저장해놓고 콘텐츠 사용자가 원할 때면 언제든지 찾아서 향유할 수 있게 해놓는 것이고, 다른 하나는 채널을 운영하는 주체가 이미 녹화된 동영상을 실시간으로 스트리밍하는 경우이다. 전자가 유튜브에서 흔히 볼 수 있는 형태라면 후자는 사전 녹화된 영상이지만 얼핏 보면 현장의 공연을 라이브로 송출하는 것처럼 느껴지기도 하는 형태이다. 운영자와의 실시간 채팅 등 현장감을 느낄 수 있는 방법을 적극적으로 모색하고 있기 때문이다.

반면 실시간 공연 현장 스트리밍은 생방송의 성격을 띠고 있다. 우리에게 익숙했던 TV라는 미디어에서 인터넷이라는 뉴미디어로

옮겨졌을 뿐이다. 대표적인 온라인 동영상 플랫폼인 유튜브의 경우 현장에서 실연되고 있는 콘텐츠를 실시간으로 스트리밍할 경우, '실시간Live'이라는 표시가 생성되면서 빨간색 작은 불이 켜진다. 방송국의 카메라가 실제 녹화를 할 때 빨간색 불이 켜지는 표상을 차용한 사례이다.

결론적으로 사전 녹화된 영상인지, 그리고 송출 방법에 있어 스트리밍인지 아닌지에 따라 온택트 기술을 활용한 공연예술은 세 가지로 유형화할 수 있다. 첫째, 녹화 동영상 송출을 통한 온택트 공연, 둘째, 사전 녹화 영상을 스트리밍 방식으로 송출하는 온택트 공연, 셋째, 무관중으로 실시간 스트리밍을 통해 송출되는 온택트 공연이 그것이다.

온택트 기술을 활용한 공연 유형의 첫 번째는 사전 녹화된 동영상을 송출함으로써 공연을 향유할 수 있는 형태이다. 이 경우 이미 아카이빙되어 있는 공연 영상이나 기록 영상들을 특정 플랫폼을 통해 송출한다. 그런데 사실 이 유형의 공연은 코로나19 시대에 처음 등장한 사례는 아니다. 그간 다양한 공연 단체들은 제각각의 이유로 공연 실황을 촬영하고 보유하고 있었다. 그리고 이 공연 실황을 유튜브와 같은 동영상 플랫폼에 업로드하여 대중에게 제공하면서 공연 향유에 대한 경험을 유지시키기 위한 최소한의 노력을 해왔다.

앞서 살펴보았던 것처럼 미국 메트로폴리탄 오페라, 영국 국립극장, 독일 베를린 필하모닉 등 세계적으로 유명한 공연 단체들이 2000년대 초반부터 그동안 촬영했던 공연 실황 영상을 온라인 플

랫폼을 통해 상영하는 비즈니스를 펼쳐왔다. 그리고 코로나19 상황에 진입하면서 움츠러든 공연계는 랜선 공연, 방구석 콘서트 등의 네이밍으로 새로운 공연 향유 문화를 만들어가고 있다.

뮤지컬의 성지라고 할 수 있는 브로드웨이 역시 팬데믹 상황에 100편 이상의 뮤지컬과 연극을 온라인으로 볼 수 있는 브로드웨이 HDBroadwayHD를 오픈한 바 있다. 뮤지컬 〈캣츠Cats〉, 〈오페라의 유령The Phantom of Opera〉과 같은 대작을 만든 앤드루 로이드 웨버Andrew Lloyd Webber 역시 유튜브에 자신의 채널 'The shows must go on(쇼는 계속되어야 한다)'을 개설하고 일정 기간 동안 자신이 작곡한 뮤지컬을 한 편씩 무료로 공개하는 이벤트를 열기도 했다. 영국 국립극장 역시 잘 만들어진 연극을 영상으로 촬영해 완성한 NT Live 작품을 매주 한 편씩 무료로 볼 수 있는 서비스를 오픈한 바 있다.

국내에서도 다수의 기관들이 아카이빙된 자료들을 활용하여 온라인 상영을 진행했다. 한국문화예술위원회 아르코 예술기록원은 국내 최초로 예술자료를 체계적으로 수집하고 보관하고 있는 예술기록 전문기관이다. 아르코 예술기록원은 '근현대 예술사 연구를 위해 영구적 보존 가치가 인정된 기록물의 전문적 관리'[46]를 목적으로 다년간 아카이빙 작업을 지속해왔는데, 이를 적극적으로 활용한 것이다. 국립극장 역시 우수 레퍼토리 공연 실황 영상을 자체 유튜브 채널과 외부 채널인 네이버TV를 통해 선보인 바 있다.

하지만 이와 같은 유형의 영상들은 유튜브 송출이 목적인지 아니면 아카이빙이 목적인지에 따라 제작 규모에 있어 큰 차이를 만들어낸다. 고화질, 고음질을 위한 전문적인 장비와 시스템이 갖춰

지지 않은 상태에서는 웰메이드well made 영상 콘텐츠를 제작할 수 없다는 한계를 지닌다.

두 번째 유형은 사전 녹화된 영상물을 실시간으로 스트리밍하는 방식으로 팬데믹 환경에서 가장 활발하게 진행된 유형이라고 할 수 있다. 이 유형은 실시간 생중계는 아니지만 운영 스태프들이 스트리밍 중간중간에 실제 관람객과 채팅을 하거나 녹화 영상 사이, 혹은 앞뒤로 관객과 직접 소통하는 모습을 보여줌으로써 현장감을 느끼게 해준다는 장점이 있다.

현재 가장 큰 실시간 스트리밍 플랫폼은 유튜브와 네이버TV이다. 유튜브는 글로벌 플랫폼이라는 강점이 있는 반면, 콘텐츠를 업로드하고 스트리밍할 때 해당 콘텐츠가 플레이될 수 있는 채널이 필요하며 채널의 구독자 수가 1,000명 이상의 경우에만 모바일 유튜브로 생중계 영상이 가능[47]하다는 한계가 있다.

반면 네이버TV는 2015년 뮤지컬 〈데스노트Death Note〉 쇼케이스와 2016년 〈팬레터〉 전막 실황 중계 이후 스트리밍 서비스가 실질적인 티켓 판매에 효과가 있음을 증명한 바 있다. 산업적 측면에서의 효과성을 경험한 이후 더욱 활발하게 사업을 진행하여 최근까지 300여 편이 넘는 공연을 생중계했다. 특히 공연 홍보와 관객 유입이 유튜브보다 용이하다는 강점을 가지고 있다.

뿐만 아니라 스트리밍을 하는 동시에 공연 제작 스태프나 영상 제작 스태프가 실시간 채팅을 통해 온라인 시청자와 커뮤니케이션하여 실제 공연과 같은 리얼함을 느낄 수 있도록 유도하고 있다는 점은 주목할 만하다. 이를 통해 공연 현장에 있는 듯한 몰입감과 감

정의 동요를 불러일으켜 그야말로 현존감을 추구하기 때문이다.

스트리밍을 통한 온택트 공연의 대표적인 사례로는 앞서 말한 예술의전당 '싹 온 스크린'을 꼽을 수 있다. 이 프로그램은 사실 예술의전당에서 우수한 예술 작품들을 대형 스크린을 통해 온 국민이 함께 향유하게 하기 위한 프로젝트로 시작되었다. 문화 원거리층에게 문화 향유의 기회를 제공하기 위해 공연무대와 전시장을 영상으로 촬영한 후 전국 곳곳을 방문해 무료로 상영하는 영상화 사업이었던 이 프로젝트는 코로나19의 확산으로 2020년 전체 231회 상영, 76만 6,127명이 콘텐츠를 관람하는 실적을 올렸다.[48]

특히 2020년 3월 20일부터 4월 4일까지는 총 21회차로 구성된 유튜브 스트리밍을 통해 엄선된 11편의 공연 영상을 송출하였으며 누적 시청자 6만 3,564명, 조회수 73만 7,521회, 상영회마다 3,000명 이상의 시청자가 관람하여 온택트 공연문화의 가능성을 엿볼 수 있는 대표적 사례가 되었다.

'싹 온 스크린'의 첫 작품은 2021년 상영된 국립발레단의 〈호두까기 인형〉이었다. 문제는 어떻게 찍을 것인가 하는 데 있었다. 카메라를 고정시켜놓고 찍는다는 것은 기록을 위한 용도로는 적합하지만 콘텐츠라는 측면에서는 의미가 퇴색되는 방식이었고, 그렇다고 영화를 찍듯이 컷을 세분화해서 찍는 데는 예산과 기술에 문제가 있기 때문이다. 논의 끝에 〈호두까기 인형〉은 무관객 1회, 유관객 1회 등 총 2회에 걸쳐 촬영되었고 830만 화소의 고해상도로 찍을 수 있는 4K 카메라 열 대가 객석의 구석진 자리를 떠나 오케스트라석 바로 위 또는 무대 상부 커튼 위쪽에서 촬영을 진행했다. 지

미집 카메라는 2층 발코니석에서 무대 위 이미지를 옮겨 담았다.[49]

예술의전당 영상화 사업의 경우 고화질과 고음질의 우수한 영상을 지향하면서 아카이빙하는 데 힘썼기 때문에 한 작품을 영상화하는 데 카메라가 최소 7대에서 15대까지 사용되었으며 제작 기간만 해도 한 작품당 최소 4개월에서 7개월까지 걸린 대형 프로젝트였다. 특히 영상화 작업에서는 공연 현장의 분위기와 감동을 그대로 전하기 위해서 영화 촬영 스태프가 4K UHD 고해상 촬영을 하고 배우들의 목소리와 음악, 음향을 5.1채널 입체 서라운드 멀티 트랙으로 녹음하는 등 전문적인 기술이 동원되었다.[50] 더불어 차별화 요소로 공연장에서는 볼 수 없는 배우나 연주자 들의 디테일한 표정도 카메라에 담아 VVIP석에 앉아 있는 듯한 느낌을 주고, 발레 공연의 경우에는 자막으로 상황이나 대사를 넣어 현장에서 관람할 때보다 더 쉽고 재미있게 예술을 이해하고 관람할 수 있도록 돕고 있다.

'싹 온 스크린' 유튜브 스트리밍 사례의 특이점은 이미 아카이빙되어 있는 공연 영상이나 기록 영상을 송출하는 것을 기본 골자로 하면서 송출 자체를 실시간으로 스트리밍하는 데 있다. 이와 같은 전략은 관람자로 하여금 마치 지금 상연 혹은 연주되는 그 공연을 온라인으로 실시간 관람하는 듯한 느낌을 불러일으킨다. 특히 현장감을 위해 유튜브 채팅창으로 관객과의 적극적인 소통을 유도했는데, 연주자, 배우, 제작 감독의 실시간 채팅과 인터뷰, 비하인드스토리 등은 관람자의 정서적인 공유를 이끌어내 높은 지지와 호응을 얻었다.

뿐만 아니라 예술의전당의 '싹 온 스크린' 사업은 '스테이지 무

비Stage Movie'라는 새로운 장르를 탄생시킴과 동시에 '플레이 클립스Play Clips'라는 신규 서비스 출범의 토대가 되기도 했다. '스테이지 무비'의 첫 작품은 〈늙은 부부 이야기〉로 국내 최초로 시도된 장르 파괴형의 콘텐츠라고 할 수 있다. 제작비 1억 2,000만 원, 약 7개월 간의 제작 기간을 들여 연극 무대 위 공연 실황 장면을 풀숏으로 찍고, 이후 무대 위에 올라가 다각도 촬영을 한 후, 연극에는 없는 야외 촬영을 별도로 진행하면서 영화적 기법을 적극 도입하고, 여기에 사운드 작업, 영화적 편집으로 완성도를 높였다.

연극 한 편을 러닝타임이 짧은 여러 편의 비디오 클립으로 구성하고 제작하여 숏폼shot form으로 상영하는 플레이 클립스 서비스도 제공했다. 이들은 첫 작품으로 〈XXL 레오타드 안나수이 손거울〉을 선정하고 '싹 온 스크린' 채널에 5~6분 내외의 비디오 클립으로 게시했다. 〈XXL 레오타드 안나수이 손거울〉은 실제 러닝타임이 90분 정도의 작품이었으나 플레이 클립스를 위해 40분 정도로 새롭게 각색하여 모두 5개의 클립으로 제작했다. 그리고 매주 한 작품씩 순차적으로 공개했다. 이는 웹연극, 웹뮤지컬이라는 새로운 장르로 불리며 짧은 러닝타임 영상물 등 스낵 컬처에 익숙한 젊은 세대들에게 지지를 받고 있다.

'싹 온 스크린'의 경우 온택트 시대에 적합한 신선하고 실험적인 시도임에는 분명하지만 앞서 살펴본 것처럼 규모의 경제에 지배를 받는 콘텐츠들이라는 점이 가장 큰 한계로 부각된다. 대형 기획사나 제작사, 예술단체 들은 높은 퀄리티의 영상 콘텐츠를 만드는 데 인적 자원과 자본을 투자할 수 있지만 공연예술계의 대다수를 차

지하는 중소규모의 예술단체와 개인 예술가들은 쉽지 않은 일이기 때문이다. 뿐만 아니라 대부분의 공연이 무료라는 점은 투자 대비 수익을 창출할 수 있는 비즈니스 모델을 만들지 못했다는 점 때문에 큰 문제로 지적되고 있다. 결국 모든 문화콘텐츠는 산업의 영역에서 생산되고 소비되어야 하는 유료화 모델을 지향해야 하기 때문이다.

마지막 세 번째 유형은 현장에서 무관중으로 진행되는 공연을 실시간 라이브로 스트리밍하는 유형이다. 온라인 라이브 스트리밍 서비스라고도 하는데, 대면을 할 수는 없지만 실제 라이브로 진행되는 공연을 현장에서 직접 보고 있는 것처럼 느끼게 하기 위해서 공연장의 현장감을 극대화할 수 있는 첨단 기술력을 요구한다. 실감미디어 기술을 도입하고 실시간 화상통신기술 등을 활용하여 공연자와 관객이 실제로 함께 공연장에 있는 듯한 느낌을 주도록 실제적 소통을 추구하는 것을 그 목적으로 한다.

한국과학기술기획평가원KISTEP의 연구에 따르면, 비대면 사회로의 전환에 필요한 유망 기술로 실감 중계 서비스, 드론 기반 GIS 구축 및 3D 영상화 기술, 그리고 딥페이크 탐지 기술을 꼽을 수 있다.[51] 이 중 공연 분야와 직접적인 이해관계가 있는 기술이 바로 실감 중계 서비스다. 이 서비스는 VR 방송, 3DTV와 같이 시청자의 현실감 및 몰입감을 증가시켜 새로운 시청 경험을 제공하는 것을 목적으로 한다.

실감 중계 서비스 기술은 VR 기술, AR 기술, 5G 기술, 그리고 실감 서비스용 디스플레이 기술로 세분화된다. VR 기술은 CG 기

술을 활용하여 현실세계와는 분리된 시뮬레이션 환경을 만들고 사용자의 시야를 완전히 차단한 VR 디바이스를 통해 시뮬레이션 환경을 경험하게 만드는 기술이다.

반면 AR 기술은 완벽한 3D 그래픽 환경인 VR과 달리 실제 현실세계에 그래픽 환경을 덧입히는 경우를 말한다. 꽤 오래전부터 TV를 통해 익숙하게 경험하고 있는 기상 정보 뉴스나 〈포켓몬 GO〉와 같은 게임은 모두 AR 기술을 활용해서 만든 사례라고 할 수 있다.

공연 분야에서 구체적인 사례로는 〈비욘드 라이브〉를 들 수 있다. 특히 이 공연은 국내외적으로 세계 최초의 온라인 전용 유료 콘서트였다는 점에서 의미가 있다. 첫 비욘드 라이브 공연이었던 슈퍼쥬니어의 〈비욘드 라이브: 슈퍼엠〉의 경우, 입장 관객수 7만 5,000명으로 일반적인 A급 오프라인 공연의 일곱 배에 달했고, 전 세계 109개국의 관객이 동시에 관람하여 총 매출 25억이라는 기록을 세운 바 있다.[52] 오프라인 공연에 필연적으로 내재된 시·공간적 제약을 뛰어넘어 그 몇 배나 되는 전 세계 팬들이 공연을 경험할 수 있었던 것이다. 이 공연은 온택트 공연의 가능성과 비전을 제시하는 대표적인 사례다.

하지만 이 공연에 쓰인 기술들은 보통의 평범한 예술가들이 사용할 수 있는 기술이 아니라는 점이 문제다. 이와 같은 공연을 위해서는 기본적으로 3면을 채울 수 있는 LED 기술과 XR 등의 첨단 기술력이 동원되어야 한다. 확장현실 혹은 혼합현실이라고도 불리는 XR 기술은 실시간으로 렌더링한 콘텐츠를 실제 무대에 서 있는 인물이나 오브제 주변에 배치하여 인물이 공간에 몰입할 수 있는 풍

부한 가상 환경을 조성하는 것을 목표로 연구되고 있다.

뿐만 아니라 전 세계 글로벌 팬들과의 실시간 만남을 위해서 실시간 화상 미팅 프로그램도 요구되며 4K 이상의 해상도와 3D 데이터를 실시간으로 렌더링할 수 있는 언리얼 엔진도 필요하다. FPS 60을 고려한 실제 카메라의 움직임 제어 시스템도 갖춰야 한다. 결론적으로 세 번째 유형의 온택트 공연의 경우 자본과 기술력, 그리고 이를 운용, 관리, 통제할 수 있는 인적 인프라가 필요하다는 점이 대중화와 보편화를 이끌어내는 데 가장 큰 난제라고 할 수 있다.

보다 구체적으로 문제점과 대책을 살펴보자면 첫째, 〈비욘드 라이브〉와 같은 시스템은 무관중이 주는 정적인 분위기를 상쇄하는 연출이 필요하며, 함께 있는 것과 같은 느낌을 배가시키기 위한 콘텐츠와 시스템이 수반되어야 한다. 이를 위해 〈비욘드 라이브: 슈퍼엠〉의 경우 3D 화면 이펙트를 추가하는 등의 AR 기술을 적극적으로 도입하고 다양한 카메라 워크와 화려한 무대 효과를 지향했다. 또 공연자 주변으로 3면 LED를 만들어 실시간으로 다양한 AR, XR에 사용된 그래픽 이미지를 송출함으로써 다채로운 시각적 만족을 느낄 수 있게 했으며, 벽면에는 세계 각지에서 접속한 팬들의 얼굴을 모자이크식으로 보여줌으로써 실시간 영상 통화를 통해 팬들과 소통을 하고 함께 공연장에 있는 것 같은 분위기를 연출했다.

둘째, 이와 같은 공연은 전 세계 글로벌 팬들을 타깃으로 스트리밍되기 때문에 각국의 네트워크 환경에 크게 좌지우지된다. 버퍼링과 싱크 문제는 가장 빈번하게 발생하는 문제이고, 해당 지역 서비스 품질에 따라 공연 영상의 실시간 송출에 장애가 생길 수 있는 한

계가 존재한다. 그렇기 때문에 안정적인 네트워크와 전 세계 서버 망이 구축되어 있는 유튜브 플랫폼을 활용하는 것이 가장 효과적 이지만 유튜브의 경우는 결제 시스템이 공연의 유료화 정책에 적 합하도록 갖추어져 있지 않다는 점이 또한 문제라고 할 수 있다.

셋째, 언어의 문제가 존재한다. 〈비욘드 라이브〉와 같은 공연의 타깃은 전 세계에 흩어져 있는 글로벌 팬들이다. 전 세계 팬들이 실 시간으로 공연을 관람하는 데 있어 모든 서비스가 한국어로 진행 된다는 점은 문제다. 이에 〈비욘드 라이브〉는 영어와 중국어를 비 롯하여 총 10개의 언어 자막을 지원했다. 특히 외국어를 자유롭게 구사할 수 있는 아티스트가 속한 그룹의 경우에는 언어의 장벽을 뛰어넘어 공연을 진행할 수 있다는 장점이 있다.

〈비욘드 라이브〉와 같은 모델은 버추얼 엔터테인먼트와 글로 벌 커머스의 가능성이 존재한다는 점에서 의미가 있으나 그럼에도 불구하고 무엇보다 현실적인 수익 창출 모델 구축이 시급하다. 실 질적으로 이와 같은 공연의 경우 구글플레이나 애플스토어와 같은 앱 마켓에서 수수료로 매출의 30%를 제하게 된다. 추가로 V-Live 와 같은 플랫폼 사업자가 다시 또 30% 정도의 수수료를 가져가고 실제 프로덕션 비용, 아티스트 개런티, 네트워크 비용, 대관료, 저작 권료 등을 제하고 나면 실수익은 미미한 수준이다. 수익 창출을 위 해서 모바일 결제가 아닌 PC 결제를 유도하거나 플랫폼 수수료가 낮은 플랫폼에서 온라인 공연을 진행하려는 시도를 하고 있으나 글로벌 결제 시스템이 완비되지 않은 플랫폼이 여전히 다수 존재 한다는 것 또한 비즈니스 모델 구축의 한계라 할 수 있다.

〔표 9-1〕 **온택트 공연의 세 가지 유형**

유형	녹화 동영상 송출	사전 녹화 스트리밍	실시간 스트리밍
특징	• 아카이빙되어 있는 공연 영상이나 기록 영상을 플랫폼을 통해 송출 • 대안 콘텐츠로서의 가능성 내재	• 사전 녹화된 공연 영상물을 실시간으로 송출 • 실시간 채팅을 통해 현장감과 리얼함을 추구	• 무관중 공연을 플랫폼을 통해 실시간 송출 • 첨단 기술력 요구 • 현장감과 리얼함 추구
수익 모델	• 유료/무료	• 유료/무료	• 유료
플랫폼	• 유튜브 • 페이스북, 인스타그램, 틱톡 등 SNS • 각 기관, 브랜드 등의 자체 홈페이지	• 유튜브 • 위버스 • V-Live(네이버TV), 카카오TV, 인터파크 등	
대표 사례	• 브로드웨이 HD	• 싹 온 스크린	• 비욘드 라이브 • 방방콘 더 라이브

응원봉, 포토카드 등 부가 상품 패키지를 추가해 티켓 가격을 올리거나 온라인 광고 계약을 통해 부가 매출을 올리는 전략을 구사할 필요가 있으나 이와 같은 부가 매출은 모두 두터운 팬덤이 형성되어 있는 아티스트에게만 유의미한 것으로 특A급이 아닌 아티스트들은 수익 창출의 기회를 잡기 어렵다. 마지막 세 번째 유형의 경우 글로벌 팬층이 두터운 아이돌을 제외한 중소 규모의 아티스트나 개인 들은 접근하기조차 힘든 구조라는 한계를 가지고 있다.

온택트 공연의 한계와 대안

온택트 공연의 한계는 크게 두 가지로 정리할 수 있다. 첫째는 유료화의 문제이고 둘째는 첨단기술에 대한 이해와 숙련도의 문제이다. 우선 유료화의 문제는 사실상 킬러 콘텐츠의 개발이라는 정답이 있는 문제이다. 관객들은 실제로 뮤지컬 스타나 아이돌을 보기 위해 10만 원이 훌쩍 넘는 금액을 지불할 의사가 있다. 5만 원 내외인 방탄소년단의 온라인 공연 〈BTS 맵 오브 더 소울 온BTS MAP OF THE SOUL ON:E〉의 경우에도 191개국 99만 3,000명이 티켓을 구매해 500억 원대의 매출을 기록한 바 있다.[53] 뮤지컬 〈모차르트〉의 경우 역시 10주년을 맞이하여 2020년 10월 3일과 4일 양일 온라인 공연을 진행했는데, 이때 35,000원에서 69,500원까지 차별화된 티켓이 1만 5,000장 팔렸다.[54]

어린이를 대상으로 하는 유료 온택트 라이브 공연의 사례도 있다. 〈신비아파트 뮤지컬 시즌 3: 뱀파이어왕의 비밀〉의 경우 5,500원이라는 비교적 저렴한 가격으로 티켓을 판매했으나 기대 이상의 수익을 본 것으로 알려졌다.

클래식 분야에서도 유료화를 향한 기획들은 진행되고 있다. 해외의 경우 빈 소년 합창단Vienna Bay's Choir은 우리 돈으로 약 8,000원(5.9유로)의 유료 공연을 온라인 스트리밍했으며, 모든 공연 전석 매진을 기록해온 피아니스트 조성진의 유료 생중계 리사이틀 무대 역시 매진을 기록한 바 있다. 더욱 흥미로운 사례는 서울 시립교향악단의 경우 '자발적 유료화' 관람이다. 이는 네이버 Live 채널의

'후원' 기능을 통해 자발적으로 3,000원 이상의 금액을 지불하면서 공연을 보는 형태다.

온택트 공연의 유료화 사례가 다수 등장하는 것은 문화예술계의 희소식이다. 하지만 현장 예술의 특성을 지닌 공연을 영상으로 옮기는 데는 첨단기술을 다루고 연출할 수 있는 인프라가 필요한데 이를 충족시킬 수 있는 예술가와 단체 들이 극소수라는 것 또한 현실적인 문제라 할 수 있다. 그것이 바로 두 번째 문제라 할 수 있는 첨단기술에 대한 이해와 숙련도 문제이다. 'Post covid-19의 10가지 핵심 기술 리포트'[55]에서 지적한 것처럼 포스트코로나 시대를 위한 최첨단 기술들은 다양하다. 때문에 기술의 트렌드와 원리를 이해하고 활용 방안을 연구하는 것은 뉴노멀 시대에 필수적이다. 특히 모든 예술가들은 최첨단 기술과 미디어 리터러시에 대한 교육을 충분히, 반복적으로 받아야 할 필요가 있다.

정보경제학자 마셜 밴 앨스타인Marshall W. Van Alstyne은 그의 책 『플랫폼 레볼루션Platform Revolution』에서 플랫폼은 직종을 불문하고 우리가 하는 일에 변화와 기회를, 때로는 완전히 새로운 도전을 가져다줄 가능성이 매우 높다고 말한 바 있다. 플랫폼 혁명의 핵심이 기술을 사용해 사람들을 이어주고 이들의 가치를 함께 창출하기 위해 사용할 도구를 제공하는 데 있다는 것이다. 즉, 플랫폼은 생산자와 소비자가 상호작용을 하면서 가치를 창출할 수 있게 해주는 것에 기반을 둔 비즈니스다.[56]

플랫폼 기술을 활용하면 인류는 시간과 공간의 경계를 뛰어넘어 더 효과적이고 편리한 방식으로 생산자와 소비자, 창작자와 향

유자, 사람과 사람을 연결시킬 수 있다. 이와 같은 플랫폼의 핵심 가치를 염두에 둔다면 뉴노멀 시대 공연예술의 진정한 솔루션은 온택트가 아닌 디지택트digitact에 있다고 할 수 있다.

디지택트라는 개념은 박수용 교수가 제시한 개념으로, 부정의 접두사가 붙는 언택트와 비대면이라는 말 대신 긍정적인 생각을 할 수 있는 새로운 단어가 필요하다는 고민 끝에 도출한 개념이다.[57] '디지털 대면 서비스'를 의미하는 디지택트는 오늘날 우리에게 익숙해진 줌zoom과 같은 화상회의 서비스를 이용해서 서로 마주하면서 대부분의 일들을 디지털로 처리할 수 있는 환경을 의미한다. 온택트는 사람의 개입을 중요한 요소로 고려하지 않는 데 반해 디지택트는 디지털 기술을 활용하기는 하지만 연결되는 과정 중에 사람의 개입이 필수적이라는 점에서 큰 차이가 있다.

디지택트는 기계와 마주하여 일처리를 하는 언택트 서비스와 같은 인터넷 기반의 메뉴 선택 방식이 아니라 실제 사람을 만나 자세한 안내를 받으면서 모든 일을 처리하는 방식을 지향한다. 그렇기에 인터넷 메뉴 선택과 조작을 어려워하거나 두려워하는 디지털 기술에 서투른 사람들에게도 불편감을 최소화하고 정서적으로 안정감과 편안함을 제공할 수 있다는 장점이 있다. 즉, 아날로그의 가치와 정서는 그대로 유지하되 디지털 기술로 새로운 경험을 제공하는 방식이 바로 디지택트라고 할 수 있으며, 디지털 기술을 아날로그의 보완재로 작동시키는 가치를 지향한다는 측면에서 뉴노멀 시대를 준비하는 진정한 솔루션이 될 수 있을 것이라고 기대된다.

문제는 이를 어떤 방식으로 공연예술에 접목시키느냐이다. 아

직 완전한 형태의 디지택트 활용으로 보기엔 어려우나, 디지택트가 추구하는 가치를 내재하고 있는 공연의 사례가 있다. 바로 극단 고래의 〈10년 동안에〉라는 작품이다.[58]

이 작품은 전염병 유행 후 10년이 지난 시간을 시간적 배경으로 삼고 있다. 모임과 집회가 금지된 세상에서 연극을 하고 싶고, 사랑하고 싶어 하는 사람들의 이야기를 담은 연극이다. 사실 이 연극은 2020년 8월 3일, 거리두기 수칙을 준수하기 위해 단 20석만을 오픈한 채로 무대 공연을 했던 작품이다. 이 공연의 내용과 주제가 작금의 시대를 잘 반영한다고 생각한 화상통신기술 온라인 서비스 기업인 '구르미'의 대표가 온라인화를 제안해, 10월 18일 구르미를 통해 생중계 연극으로 재탄생했다.

예술의전당이나 세종문화회관 등에서 그동안 진행했던 공연은 여러 대의 카메라로 실황 공연을 찍고 이를 적절하게 편집하여 온라인 플랫폼에 올리는 방식이었다. 하지만 연극 〈10년 동안에〉의 경우는 배우들의 바스트숏을 앵글로 하는 정면숏과 효과적인 화면 배치를 통해 관객에게 배우가 직접 말을 거는 듯한 효과를 연출했다. 관객은 배우와 눈을 마주치고 배우의 세밀한 떨림과 잔근육의 움직임까지 자세히 지켜봄으로써 작품에 깊이 몰입할 수 있는 기회를 부여받는다. 배우의 정면을 지켜보는 경험은 그야말로 공연장에 있는 듯한 현전감을 불러일으키는 효과를 가져온다.

이러한 작업을 위해 연출자는 디테일한 콘티 작업과 화면 분할 오퍼레이팅 등 영화적 기법까지 적극적으로 도입했다. 뿐만 아니라 연극이 끝나면 참여한 관객들은 채팅을 통해 배우 및 스태프 들

과 실시간으로 대화를 나눌 수 있었다. 이와 같은 과정은 마치 실제 공연장에서 공연이 끝나고 극장에서 관객과의 대화를 나누는 듯한 분위기를 연출하는 데 적합했다.

온라인 화상 공연이 끝난 후에는 제작 스태프에 의해서 음악 믹싱과 편집 작업을 거쳐 유튜브에 영상으로 게시된다.[59] 이 과정에서 휘발적인 속성의 연극은 영속성을 갖게 된다. 그야말로 연극이 주는 아날로그적인 가치를 유지하면서도 미디어 간의 경계를 허물고 디지털 기술의 새로운 경험을 선사하는 전략을 구사했다고 볼 수 있다.

뉴노멀 시대는 사람들 간의 거리는 유지하면서도 콘텐츠는 초연결을 시도해야 하는 시대이다. 기술과 예술의 융합은 꾸준히 시도해야 할 과제이다. 온라인 연극 〈10년 동안에〉와 같은 작은 실험과 도전 들이야말로 포스트코로나 시대를 준비하는 진정한 디지택트의 가치와 비전을 제시하고 있다고 할 수 있다.

'차원이 다른 경험'을 만들어내지 못한다면 메타버스든 디지털 트윈 기술이든 모두 실패하게 될 것이다. 사람들은 처음 가상세계로 들어가면 그 세계의 새로움에 흥미를 느낀다. 일종의 스펙터클이라고 해도 과언이 아닐 것이다. 하지만 스펙터클은 영원하지 않다. 익숙해지면 이내 사라지는 것이 스펙터클이다. 예컨대 현실의 미술관을 꼭 닮은 쌍둥이 미술관을 가상의 공간에 만든다고 생각해보자. 일종의 디지털 트윈이다. 그 디테일함에 사용자들은 놀라겠지만 이내 시들해질 것이다. 현실에서 할 수 있는 경험의 층위를 디지털 트윈의 세계, 혹은 메타버스의 세계에서 그대로 똑같이만

할 수 있게 한다면 그 세계는 무엇을 위해 존재하는 것일까? 미술관이나 박물관을 방문해서 작품들을 감상하면서 혹은 체험하면서는 얻을 수 없었던 전혀 새로운 경험들을 설계하고 기획할 때 가상의 미술관과 박물관은 그 존재의 의미를 찾을 수 있을 것이다. 미술관과 박물관이 아니더라도 디지털 트윈 기술을 활용하여 메타버스 세계로 들어가고 있는 모든 서비스들 역시 마찬가지이다.

그렇지 않다면 코로나19가 종식되고 새로운 일상으로 돌아가는 우리 앞에 던져진 메타버스의 세계는 〈세컨드 라이프〉의 거품처럼 금세 사라지게 될 것이다. 우리가 지금 고민해야 하는 것은 새로운 세상인 메타버스 세계에서의 경험은 어떤 것이어야 하는지가 아닐까?

경험 시대 스토리텔링의 단면들

스낵 컬처의 대표주자 웹툰과 웹소설

콘텐츠 시장은 하루가 다르게 변화하고 있다. 규모는 점점 커지고 분야 또한 확장되고 있다. 특히 스마트 기기의 보급과 네트워크 기술의 발달은 언제 어디서나 콘텐츠에 접속할 수 있는 환경을 마련해주었다. 이에 이야기 산업은 이제는 더 이상 물러설 수 없을 만큼 가속화되었으며 기존 문학, 영화, 게임 등의 다소 무겁고 진지한 콘텐츠 너머로 가볍게 소비할 수 있는 스낵 컬처의 스토리텔링이 각광받기 시작했다.

B급 문학으로 취급받던 장르문학과 같은 대중 문학들은 전자책 포맷을 적용하여 웹소설이라는 분야로 자리 잡았고, 출판만화는 웹툰이라는 새로운 형식의 콘텐츠로 재탄생했다. 뿐만 아니라 TV를 통해 방영되던 드라마들은 웹드라마라는 새로운 형식의 미디어 장

르로 분화되었다. 이런 콘텐츠를 우리는 제대로 먹는 정식은 아니지만 가볍게 먹으면서 출출함을 달랠 수 있는 간식처럼 즐길 수 있는 콘텐츠라는 의미에서 '스낵 컬처'라고 부른다.

웹소설과 웹툰은 기본적으로 웹이라는 공간을 플랫폼 삼아 펼쳐지는 이야기의 향연이다. 웹은 새로운 이야기를 실험할 수 있는 개방형의 공간으로 다양한 미디어들이 함께 공존할 수 있는 멀티미디어성을 특징으로 한다. 이른바 언제나 컨버전스가 가능한 공간이 바로 웹이다. 더욱 특이한 점은 생산자와 소비자의 경계가 무너진 놀이터로 작동하는 공간으로 발전하고 있다는 것이다. 소비자는 언제든지 제2, 제3의 창작품을 생산해낼 수 있고, 생산자 역시 자신의 작품이 팬들에 의해서 새롭게 재탄생되는 것을 즐길 수 있는 분위기가 형성되었다. 무엇보다 웹 콘텐츠들은 공간과 시간의 제약을 받지 않고 콘텐츠를 향유할 수 있다는 점에서 새로운 트렌드로 자리매김할 수 있었다.

다만 서사를 표현하는 방식에서는 종이 출판물과 웹은 전혀 다른 스토리텔링 기법이 요구된다. 출판만화는 한 페이지에 6~8개 정도의 컷을 지그재그 방식으로 구조화하는 것이 일반적이었다. 때문에 독자들 역시 첫 줄 가장 왼쪽 칸에서부터 오른쪽 아래로 옮아가면서 읽어 내려갔다.

출판만화가들에게 칸은 스토리를 전달하는 매우 중요한 기준이었다. 강조해야 하는 서사나 메시지를 위해서 한 페이지에 한 칸을 할당하기도 했고, 스토리가 갖는 리듬을 전달하기 위해 칸의 크기나 위치를 달리 조정하기도 했다. 칸은 그 크기나 위치에 따라서 스

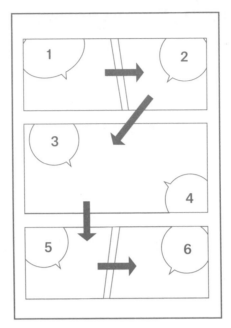

〔그림 9-2〕 **출판만화를 읽는 순서**

토리를 전달하는 데 각기 다른 기능을 수행했다. 『만화의 재구성』에서 한상정은 "특정한 어떤 한 칸은 자신의 앞뒤 칸과의 관계에서, 어떨 경우는 앞의 칸과 더 가깝고 다른 경우는 뒤의 칸과 더 밀접하다. 따라서 각 칸의 의미와 무게, 농도와 질량은 언제나 다를 수밖에 없다."[60]라고 말한다. 만화에서의 칸은 작가의 메시지 전달을 위한 핵심적인 스토리텔링의 도구라 할 수 있다.

그런데 이 칸이 웹으로 옮겨지면서 그 개념이 해체되기 시작했다. 웹으로 옮겨진 만화는 페이지를 넘기는 행위 대신 위아래로 움직이는 마우스의 스크롤을 통해 읽히게 된다. 스크롤 기술은 작가에게 수직형의 무한 캔버스를, 독자들에게는 새로운 시각적인 체험

을 제공했다. 시간의 흐름을 통해서 영화의 페이드인과 페이드아웃과 같은 효과를 보여주는 것도 가능해졌다.[61]

특히 세로로 내려지는 스크롤 방식은 감성적이고 서정적인 분위기를 표현하는 데 매우 효과적이다. 만화에서의 칸은 한 페이지에 분할되어 존재함으로써 동시에 여러 칸을 볼 수 있지만 컴퓨터 모니터는 클릭하는 순간에는 정지되었다가 스크롤함과 동시에 다른 화면으로 이동하는 특성을 가지고 있다. 그래서 세로 스크롤 방식이 그 효과를 발휘하려면 한 화면에 머무르는 순간 모든 서사구조가 드러나도록 연출되어야 한다.[62]

특히 출판만화가 칸과 칸, 그리고 페이지별로 끊어진 이미지들을 나열하는 식이었다면 웹툰의 스크롤은 끊김 없이 이미지들이 배열되는 형식이다. 그리하여 분절된 독자적인 하나의 이미지를 보는 것이 아니라 연속적인 무빙을 보는 것 같은 경험을 선사할 수 있게 된 것이다. 일종의 애니메이션 효과가 부여된 것으로 볼 수 있다.

뿐만 아니라 웹툰의 독자는 스크롤이라는 행위를 통해서 영화의 시간성을 적극적으로 웹툰에 개입시켰다. 웹 기술의 발전으로 사운드를 집어넣거나 일부 컷에서 실제 애니메이션 영상을 보여주게 스토리텔링하고 있는 점은 웹툰의 멀티미디어로서의 가능성을 보여주는 것이라고 할 수 있다.

웹소설은 엔터테인먼트 분야에서 중요한 IP의 보고가 되고 있다. 웹은 모든 사람들을 창작자로 데뷔시킬 수 있는 오픈 미디어다. 특히 웹툰을 창작하기 위해서는 그림 실력과 스토리 메이킹 능력이 모두 필요하지만, 웹소설은 글 쓰는 능력만으로도 충분하기 때

문에 창작자 입장에서 진입장벽이 가장 낮다.

초창기 웹소설은 PC 기반의 웹을 통해서 향유자들과 만났다. 웹소설은 단순하게 종이에 쓰인 텍스트를 웹으로 옮기는 데 그치지 않고 웹에서 표현 가능한 이미지나 사진, 혹은 아이콘 등을 활용하여 스토리를 전개해나가는 방식을 지향했다. 웹툰과 마찬가지로 멀티미디어의 특성을 가지고 있는 웹의 특성을 고스란히 적용한 까닭이다. 그러다 보니 소설이 갖는 문학적인 수사법과는 거리가 먼 작법 양식이 발전하기 시작했고, 문자와 이미지의 결합으로 독자들이 더 쉽게 접할 수 있는 계기를 만들게 되었다.

심지어 2000년대 스마트폰이 등장하면서 웹은 그 어떤 미디어보다 가장 강력한 미디어로 자리매김하기 시작했다. 모바일이 시공간의 제약에서 자유로운 매체이다 보니 사용자들은 PC가 아닌 모바일을 통해 웹을 접속하는 경우가 더 많아졌다. 심지어 미팅을 기다리는 짧은 시간, 공부나 일을 하던 중간의 휴식 시간에 모바일 웹을 통해서 콘텐츠를 향유하는 일도 많다. 그래서 웹 콘텐츠들은 다른 콘텐츠들에 비해 상대적으로 짧은 러닝타임을 선호한다. 자연스럽게 기존 소설과는 차이 나는 글의 호흡을 갖게 되었다. 그 결과 웹 콘텐츠를 '스몰 콘텐츠small contents' 혹은 '스마트 핑거 콘텐츠smart finger contents'라고 일컫게 되었다.[63]

웹소설은 사실 전자책 산업에 대한 기대와 더불어 시작되었다. 수천 권의 책을 한 권의 단말기에 모두 담을 수 있다는 특이점으로 광고를 시작한 아마존 킨들, 교보 SAM, 리디북스RIDIBOOKS 등은 종이책의 소멸을 예고했지만 예언은 적중하지 못했다. 휴대성과 즉

각적으로 책을 구입해서 내려받을 수 있다는 장점보다는 종이책이 가지는 물성을 독자들이 더 중요하게 생각했기 때문이다.

오히려 웹의 발전과 더불어 조아라, 문피아, 네이버시리즈 등 웹소설 전용 플랫폼이 등장하면서 종이책이나 전자책이 아닌 웹소설이라는 새로운 문학의 장르가 시작되었다. 출판사 편집자의 컨펌을 받은 후에나 대중과 만날 수 있었던 기존 출판 시장의 제약을 뒤로하고 누구나 작품을 창작하고 언제든지 대중에게 읽힐 기회가 있다는 장점 때문에 웹소설 시장은 폭발적으로 성장하게 되었다.

PC나 모바일로 책을 읽을 수 있다는 기대감은 동시에 어떻게 하면 더 잘 읽히게 만들 것인가에 대한 문제로 직결된다. 이에 웹소설 시장은 모바일에서 읽기에 적합한 판형을 고민하면서 형식적인 다양한 실험들을 진행했다. 종이책도 어떤 판형을 선택하느냐에 따라서 한 페이지에 들어가야 하는 글자 수나 크기, 그리고 폰트 디자인 등이 달라진다. 하물며 모바일이라는 완전히 다른 인터페이스에 소설을 탑재하기 위해서는 다양한 실험들이 필요했다. 독자가 어떤 환경에서 웹소설을 읽는지, 어느 정도의 시간을 두고 읽는지, 웹소설을 읽는 동안 외부 간섭은 최소화되는지 등 독자의 독서 습관 및 태도를 이해하고 그에 걸맞은 글의 호흡을 고민해야 했다.

예를 들어 초창기 웹소설 플랫폼들은 회당 글자 수를 5,000~5,500자 정도로 규정하고 모바일의 한 화면에 들어가는 문장 개수를 최소화했다. 현재는 모바일의 작은 화면을 고려하여 한 줄에 대략 20글자 내외가 들어가게 디자인되고 한 페이지에 15~20줄 정도의 텍스트가 들어가도록 만들어지는 것이 보편적이다. 쉽고 빠르

게 읽히게 하는 것이 목적이기 때문이다.

특히 웹소설은 상황이나 인물 심리에 대한 묘사나 설명보다는 사건을 중심으로 속도감 있는 스토리텔링을 추구했다. 그래서 한 편에 2~3개의 장면을 중심으로 스토리를 구성하는 경우가 다반사이며 마치 영화 시나리오나 드라마 대본처럼 대사나 독백 등을 중심으로 쓰이는 경우가 많다. 독자들이 읽으면서 자연스럽게 머릿속으로 장면에 대한 그림이 그려지게 하는 것이 웹소설 창작의 특징이다.

웹소설의 비즈니스 모델은 크게 두 가지가 있다. 네이버나 카카오와 같이 메이저 포털 플랫폼들은 사용자들을 포털로 유입하기 위해 웹소설이나 웹툰과 같은 웹 콘텐츠를 무료로 제공하는 경우가 대다수다. 포털 플랫폼은 사용자 수를 기반으로 광고 영업을 통해 수익을 창출하는 전략을 가지고 있기 때문이다. 반면 카카오페이지, 네이버시리즈, 문피아와 같은 웹소설 전용 플랫폼은 콘텐츠 유료화 모델을 통한 수익 창출을 꾀하고 있다. 웹소설 전용 플랫폼은 실제 콘텐츠 판매를 통해서 수익을 창출하는 것이 목표이기 때문이다. 대신 일정 시간이 지나고 나면 1회차를 무료로 오픈하는 모델을 함께 활용하기도 한다.

그렇기 때문에 웹소설에는 무료 회차를 읽고 나서 기다림 없이 바로 다음 회를 보고 싶게 만드는 스토리텔링 기술이 반드시 필요하다. 이런 스토리텔링 기법은 연속적인 드라마나 시리즈물에서 주로 활용되던 것들이다. 긴장과 갈등을 증폭시켜 이야기가 아직 해결되지 않았음을 끊임없이 알려주며 다음 이야기가 어떻게 진행될

것인지에 대해 지속적으로 기대하도록 만들어야 한다. 빠른 전개로 초반 독자들의 유입을 유도하고, 끊임없이 등장하는 갈등들과 각 캐릭터들의 촘촘한 서사가 최근 웹소설들이 추구하는 스토리텔링 기법이다.

웹소설은 플랫폼에 따라 선호하는 장르에 대한 성향이 고착화되기 시작했다. 웹소설의 장르는 판타지와 무협, 로맨스와 로판이라고 불리는 로맨스판타지, 그리고 미스터리, 스릴러, SF, 라이트노벨, BL/GL 등으로 유형화되고 있다. 카카오페이지의 경우는 로맨스 장르와 로맨스판타지를 중심으로 콘텐츠를 확장했으며 네이버 시리즈의 경우는 연정 소설과 무협에 집중했다. 초창기 웹소설 플랫폼의 시작을 열었던 문피아와 조아라는 네이버와 카카오라는 대형 플랫폼에 밀려 신인들의 등용문이라는 포지션으로 시장에서 살아남을 수밖에 없었다.

로맨스판타지 장르의 대표적인 작품인 〈재혼 황후〉의 사례를 통해 웹소설이 어떤 특성을 가지고 스토리텔링되고 있는지를 가볍게 살펴보자.

〈재혼 황후〉는 다운로드 수만 1억 5,000만에 육박하는 기록[64]을 세운 웹소설로 웹소설 자체를 대중적으로 흥행시키는 데 크게 기여한 작품이라 할 수 있다. 그래픽노블처럼 수준 높은 삽화들이 스토리와 함께 노출되기 때문에 읽는 즉시 장면을 떠올릴 수 있다는 장점이 있다. 뿐만 아니라 왕실의 암투, 삼각관계, 이혼과 재혼이라는 로맨스 서사의 자극적인 요소들을 잘 버무리고 있으며 325화라는 장편의 서사를 끝까지 보게 하는 미끼들도 잘 포진시켰다. 여러

나라, 여러 시대의 문화가 뒤섞여 있어 이국적이면서도 신선한 느낌도 선사한다.

특히 기존의 작품들 중 이와 유사한 설정을 활용한 웹소설들은 신데렐라 모티프를 활용한 경우가 많았는데 이 작품은 여기서 벗어나 소위 말하는 '걸 크러시'를 연상시키는 능동적이고 현명한 여주인공의 모습을 담아내고 있다. 그들은 더 이상 궁전에 갇혀 있지 않는다. 보호받아야 하는 연약한 대상으로도 그려지지 않는다. 자신의 능력을 적절하게 활용해서 스토리를 전개시키는 당당한 여주인공의 모습을 보여준다.

수많은 웹 콘텐츠의 향유자들은 이런 새로운 인물의 등장을 적극적으로 환영하고 있다. 웹이라는 이 시대의 새로운 플랫폼은 누구나 새로운 시도를 손쉽게 할 수 있도록 지원한다. 기존에는 만나지 못했던 성격의 인물들과 신선한 장르 그리고 도전적인 스토리텔링의 시도는 끊임없이 새로운 오리지널 스토리를 찾고 있는 드라마와 영화 업계의 환영을 받고 있다.

VR 콘텐츠와 사용자 참여 스토리텔링

시각미디어가 영화에서 3D 입체영화로, 그리고 VR로 진화하면서 관람자들의 콘텐츠 향유 양상은 매우 달라졌다. 제4의 벽을 중심으로 스크린 너머의 세상을 향유하던 대중은 3D와 VR 기술을 통해 스크린 너머의 세상과 합일하는 새로운 경험을 만들어나갈 수

있게 되었다. 특히 VR 기술은 스크린을 소멸시키면서 사용자의 모든 시야를 그래픽 이미지로 꽉 채우는 새로운 스펙터클을 추구한다. 그렇기 때문에 프레이밍을 통해서 어떤 이미지들을 선택하고 배제할 것인지에 대한, 즉 편집의 권위는 이제 자연스럽게 무너져버렸다. 이미지의 경계가 모호해지면서 실제의 물리적 공간과 가상의 시뮬레이션 공간은 합일을 이루게 되었다. 특히 VR은 관객이 스스로 볼 것과 탐색할 곳을 선택하게 하는 참여와 이동성을 부여했다. 관찰과 이동의 자유는 콘텐츠를 관람하는 것이 아니라 체험하게 하는 데 충분한 요소가 되고 있다.

우선 VR 콘텐츠는 관람자의 감각을 재편성한다. 초창기 VR 콘텐츠들은 스토리가 있는 프로젝트보다는 단편적인 체험에 집중하여 디자인되는 경향이 다분했다. 초기 VR 콘텐츠는 다음과 같은 스토리라인을 가지고 있었다. 체험자가 VR 기기를 머리에 쓰면 높은 빌딩의 엘리베이터 앞에 서게 된다. 체험자는 안내에 맞춰 가장 높은 층으로 올라가는 버튼을 누른다. 엘리베이터 문이 열리면 고층에서 바라보는 도시의 전경이 눈에 들어온다. 이내 엘리베이터 문은 닫히고 허공으로 뻗어나간 다이빙대 같은 게 보인다. 그리고 그 한가운데 케이크 하나가 놓여 있는 것을 발견하게 된다.

시스템은 저 케이크를 가지고 돌아오라고 체험자에게 요구한다. 사실 체험자는 아주 평평한 바닥에 서 있고, 이 모든 것은 VR에서만 보이는 것이지 실제로는 존재하지 않는다. 하지만 선뜻 한 걸음 떼서 케이크를 향해 다가가는 일이 쉽지 않은 것이 사실이다. 괜스레 휘청거리기도 하고 다리가 떨려서 그 자리에 주저앉기도 한

다. 더 이상은 앞으로 나가지 못하겠다며 손사레를 치고 VR 기기를 벗어 던지는 경우도 많다.

초창기 VR 콘텐츠의 또 다른 프로젝트로 VR 야구 게임이 있었다. 플레이어는 머리에는 HMD를 착용하고 손에는 간단한 컨트롤러를 쥔다. 게임이 시작되면 플레이어는 자동으로 타석에 서게 된다. 투수가 공을 던질 포즈를 취하면 나도 모르게 컨트롤러를 야구 배트인 양 치켜들고 공을 칠 준비를 한다.

땅! 공을 치는 순간, 플레이어는 갑자기 공중으로 붕 뜨는 느낌을 받는다. 조금 전까지 타자였던 플레이어는 공을 친 순간 공이 되어 야구장의 허공을 날아간다. 나도 모르게 뒤를 돌아보거나 밑을 내려다보면 환호하는 관객들의 모습이 보인다. 문제는 공중에 떠 있는 감각이 너무 낯설고 무서워서 나도 모르게 주저앉아버린다는 데 있다. 실제 나의 두 발은 완벽하게 안전한 바닥에 붙어 있는데도 말이다.

VR 콘텐츠를 경험하는 우리들의 감각은 그야말로 혼돈 그 자체다. 제자리에 서 있지만 공중에 있는 듯한 느낌이 들기도 하고 의자에 앉아 있지만 빠른 속도로 날아가는 우주선의 속도를 느끼기도 한다. 이런 감각은 매튜 롬바드Matthew Lombard와 테레사 디턴Teresa Ditton이 언급한 지각적 몰입감perceptual immersion 때문에 일어난다. 지각적 몰입감은 가상적 환경이 이용자의 지각 체계를 장악하는 정도를 말한다.[65] 특히 VR처럼 체험자의 모든 시선을 현실로부터 차단시키는 미디어는 지각적 몰입감을 극대화시키기 위한 좋은 전략이다. 체험자는 자신이 속고 있다는 사실을 명확하게 인지하고

있으면서도 기꺼이 속아주는 입장이기 때문에 지각적 몰입감을 강화시키기 위한 최선의 노력을 다하는 것이다.

이런 환경 속에서 VR 콘텐츠는 체험자에게 자유로운 시점을 선사한다. 시각미디어의 전통적인 사각형의 스크린이 관람자의 시선을 통제했던 것에 비하면 VR 콘텐츠의 체험자는 자신이 보고 싶은 것을 보는 행위를 통해 세계를 인식하고 그 세계 내에 자신이 존재한다고 믿는다. 이를 위해 VR 콘텐츠는 그 어떤 시각미디어보다 밀도 높은 디자인을 추구한다. 오큘러스 스토리 스튜디오Oculus Story Studio는 이런 VR의 특성을 '서사의 공간적 밀도spatial story density'라고 언급하면서 체험자가 볼 수 있는 것이 "흥미로운 무언가는 한 가지여서는 안 되며 우리 주변의 공간만큼 3차원적이어야 한다."[66]라고 주장한다.

더 나아가 체험자가 콘텐츠와 만들어내는 상호작용도 적극적이고 다양해야 한다. 예를 들어 체험자가 세계를 탐색하다가 특정 오브제에 대해 반응해보려는 생각이 든다면 어떨까? VR 세계에 온전히 몰입해 있는 체험자라면 오브제와의 상호작용을 당연하게 생각할 것이다. 자신의 조작이 어떤 특정한 결괏값을 산출해야만 이 환영적인 세계에 대한 믿음은 더욱 높아질 것이다. 우리가 현실세계에서 수많은 오브제들과 서로 반응하는 것처럼 말이다. 이를 위해 VR 콘텐츠를 디자인하는 스토리텔러들은 체험자들의 수많은 행동양식을 고려한 콘텐츠 디자인을 해야 한다.

그런데 이런 방식의 스토리텔링을 고민하다 보면 또 다른 문제에 봉착하게 된다. 향유자의 자유로운 서사 경험은 분명 많은 이들

에게 만족감을 주고 있지만, 제작자 입장에서는 자신이 이 콘텐츠를 통해 대중들에게 전달하고자 하는 메시지와 따라오게 하고 싶은 스토리라인을 어떻게 전달할 것인가에 대한 문제에 봉착한다.

예를 들어 많은 이들에게 작은 미소를 짓게 해주었던 VR 애니메이션 〈헨리Henry〉(2016)의 사례를 들어보자. 이 작품은 친구가 하나도 없는 귀여운 고슴도치가 생일을 맞이하여 우여곡절 끝에 친구를 사귀게 된다는 스토리를 가지고 있다. 애니메이션이 시작되면 체험자는 친구를 사귀고 싶지만 날카로운 가시 때문에 친구가 없다는 고슴도치의 내레이션을 먼저 접하게 된다. 내레이션이 끝나면 화면은 어두워지고 마치 눈을 뜨는 듯한 느낌으로 화면이 연출되면서 'Happy birthday'라는 장식물이 화면 한가운데를 채운다. 하지만 주인공 헨리는 그 자리에 없다.

체험자는 주인공이 등장하지 않았다는 점에 의문을 가지며 주위를 둘러보면서 헨리의 집 구석구석을 살핀다. 거실을 가득 채우고 있는 아기자기한 소품들과 창문에서 들어오는 햇빛, 그리고 작은 무당벌레도 보인다. 집 안 구석구석을 탐색하다 보면 자연스럽게 작은 문틈으로 헨리가 왔다 갔다 하는 모습이 보이고 그의 모습에 시선이 간다. 그제야 헨리는 케이크 하나를 들고 체험자와 눈을 맞추면서 거실로 등장한다.

그런데 생각해보자. 만약 체험자가 헨리가 왔다 갔다 하는 방에 주목하지 않고 바닥을 배회하는 무당벌레만 쳐다본다거나 헨리의 거실을 따뜻하게 데우고 있는 벽난로를 쳐다보면서 넋을 놓고 있다면 헨리는 방 안에서 케이크를 들고 나올 수 있을까? 개발자가

설계한 스토리라인을 따라 헨리의 친구 만들기 서사가 진행될 수 있을까?

VR 콘텐츠는 체험자에게 선택과 배열의 자유를 부여하기는 하지만 제작자가 설계한 메인 스토리라인을 따라 서사가 진행되어야만 한다. 또한 이는 VR 콘텐츠에 반드시 필요한 스토리텔링 기술이라고 할 수 있다. 무엇이든 보고 싶은 것을 보고, 특정 신(혹은 광경)에 머물고 싶은 만큼 머물 수 있게 만든다면 VR 콘텐츠를 통해 유의미한 서사를 만들어가기는 어려울 것이다. 그렇기 때문에 제작자는 참여자의 선택과 배열을 리드하고 어느 정도는 통제할 수 있는 전략이 필요하다. 이처럼 참여자들의 선택과 배열을 보장하면서도 제작자의 텍스톤을 따라갈 수 있게 만들어주는 전략에는 크게 세 가지가 있다.

첫째, 소리를 활용하는 방법이다. VR 콘텐츠는 시각적인 미디어임과 동시에 청각적인 미디어다. 물론 시각과 청각 이외에도 촉각, 후각, 미각 등 다양한 감각을 구현하려고 노력하고 있다는 사실을 잊어서는 안 된다. 어쨌든 공감각의 플랫폼을 지향하는 VR에서 참여자는 탐색을 하다가 어떤 소리가 들리면 그 소리가 나는 방향으로 시선을 돌리게 된다. 이러한 참여자들의 본능적인 반응을 이용해 제작자의 텍스톤에 집중하게 만들 수 있다. 예를 들어 〈헨리〉의 첫 장면에서도 이런 기법이 활용된다. 앞서 언급했던 것처럼 참여자가 처음 헨리의 집을 두리번거리고 있을 때 어디선가 흥얼거리는 소리가 들린다. 물론 모닥불이 타는 소리도 들리고 무당벌레의 날갯짓 소리도 들린다. 모닥불과 무당벌레에 시선을 집중해도 흥얼

거림은 멈추질 않고 결국 참여자는 흥얼거리는 소리를 찾아 지속적으로 공간을 탐색하게 된다. 그리고 그러다가 방 안쪽에서 움직이는 헨리의 형체를 발견하게 되는 것이다. 참여자가 헨리에게 집중하면 헨리는 케이크를 들고 거실로 나오는 액션을 시작한다.

두 번째 방법은 바로 빛을 이용하는 것이다. 참여자가 집중해야 하는 오브제라면 빛을 내게 디자인할 수 있다. 혹은 거꾸로 전체적인 화면을 어둡게 조정할 수도 있다. 갑자기 시야가 어두워진다면 참여자는 무엇이라도 보기 위해서 고개를 돌릴 수 있고, 그 와중에 제작자의 의도대로 어떤 프레임에 집중하게 할 수 있기 때문이다. 헨리가 홀로 케이크의 촛불을 끄면 거실은 어두워진다. 이때 사용자는 거실의 구석만 쳐다볼 수도 있다. 하지만 이내 케이크의 초 위로 밝은 빛이 맴도는 것이 보이고, 어떤 일이 벌어지는지 궁금한 참여자는 다시 그의 시선을 헨리에게 두게 된다. 특히 VR 게임의 경우에는 빛을 활용하여 참여자에게 다음 서사를 알려주는 경우가 많다. 참여자가 이동해야 할 길을 알려주거나 직접적으로 상호작용해야 할 물체를 알려주는 경우에 빛을 사용하는 것은 일종의 관습이 된 방법이라고 할 수 있다.

세 번째 방법으로는 체험자와 눈을 마주치는 캐릭터들을 통하는 것이다. '헨리'는 방 안에서 케이크를 들고 거실로 나올 때 체험자를 똑바로 쳐다본다. 체험자는 그 순간 그가 실제 인간은 아니지만 내가 감정을 이입해야 할 존재라는 것을 깨닫게 된다. VR 애니메이션 〈인베이전Invasion〉(2016)과 〈아스테로이드Asteroids〉(2017)를 보면 주인공들이 종종 체험자와 눈을 마주치는 모습을 연출한다.

〔그림 9-3〕 VR 애니메이션 〈헨리〉(좌)와 〈인베이전〉(우)

등장인물들이 카메라를 의식하지 않아야 했던 기존의 영화나 드라마의 영상 문법과는 상당히 다른 스토리텔링 기술을 선보이고 있는 점이 흥미롭다.

네 번째 방법은 이동하는 오브제를 활용한 시선 변경이다. 스크린을 접하는 모든 관객은 스크린 내에 움직이는 물체에 집중하려고 한다. 정적인 캔버스에서 움직이는 오브제는 방향성을 가지고 있기 때문에 의미 있는 존재이다. 〈헨리〉에서 풍선들이 고슴도치를 피해 우왕좌왕 움직이면 참여자는 당연히 움직임이 많은 풍선에 주목하게 된다. 〈인베이전〉의 우주선이 시야에서 사라졌다가 느린 속도로 등장했다가 완전히 반대 방향으로 날아가면 참여자는 우주선이 사라지는 방향으로 눈길을 따라가다가 다음 사건을 만나게 된다. 〈아스테로이드〉에서도 청소를 끝낸 외계인이 다시 우주선 안으로 돌아올 때 로봇이 문 쪽으로 이동하기 때문에 참여자들은 자연스럽게 우주선 내부로 복귀하는 외계인의 모습을 주목하게 된다.

최근에는 VR 게임도 각광받고 있다. 〈스타워즈〉의 트랜스미디어 콘텐츠이기도 한 〈베이더 임모탈 Vader Immortal〉은 총 세 편의 에피소드로 이루어진 시리즈 VR 게임이다. 이 작품은 '스타워즈'의

스토리 연대기적인 관점에서 봤을 때 시간적으로 〈스타워즈 에피소드 3: 시스의 복수〉와 〈스타워즈 에피소드 4: 새로운 희망〉 사이에 일어난 사건으로 영화에서는 다루지 않았던 스토리를 담고 있다. 플레이어는 제국군에게 붙잡혀서 베이더의 성에 갇히게 되는데, 베이더로부터 고대 유물인 브라이트 스타를 찾아오라는 미션을 받으면서 본격적인 게임이 시작된다.

기존의 다른 VR 게임에 비하면 플레이 타임은 상당히 짧은 편이고 플레이 액션 역시 부족하다. 그럼에도 불구하고 다스베이더를 직접 만나 광선검을 가지고 격투를 벌이는 것만으로도 플레이어들에게 충분한 만족감을 주었다. 특히 단순하게 광선검을 휘두르는 경험을 추구하는 것이 아니라 스토리를 통해 액션을 유발하는 매력적인 스토리텔링을 하고 있다는 점이 이 작품을 더욱 의미 있게 만들어준다.

예를 들어 이 시리즈의 백미라고 할 수 있는 두 번째 에피소드에서 플레이어는 자신의 협력자였던 '바일립'의 배신을 경험한다. 플레이어 일행이 어렵게 획득한 '브라이트 스타'를 바일립이 다스베이더에게 건네주기 때문이다. 물론 바일립은 브라이트 스타를 베이더에게 건네주면 더 이상 베이더가 위협하지 않을 것이고, 그들은 베이더의 손에서 벗어나 자유를 찾고 행성 역시 안전해질 것이라고 생각했기 때문에 이런 행동을 선택했다. 결과가 어떻든 간에 이유만큼은 선한 의도였고, 또 금세 반성을 하는 스토리텔링을 하고 있기 때문에 주인공의 역할을 하는 플레이어는 바일립에게 자연스럽게 마음을 주게 된다.

그래서 그를 다시 협력자로 받아들이려고 할 때 괴물이 나타나 그를 먹어치운다. 이때 플레이어가 느끼는 감정은 특별하다. 복수심이라는 특별한 감정이 스토리텔링되기 때문이다. 더군다나 괴물은 주인공의 또 다른 협력자인 ZO-E3를 잡아간다. ZO-E3는 적극적으로 플레이어에게 자신을 구하라는 메시지를 전한다.

이런 서사적 상황을 맞이한 플레이어는 심정적으로 큰 갈등을 겪게 된다. 복수심과 함께 위기의식을 느끼기 때문이다. 이 상황에서 플레이어는 내가 위기에 처하더라도 동료를 구하기 위한 절체절명의 '이동'을 수행하게 된다. 서사적 동기가 부여된 플레이어의 액션은 이전의 단순한 '이동'과는 질적으로 다른 경험을 느끼게 한다. 이처럼 감각적으로 몰입을 유도하고 향유하게 하는 것뿐 아니라 현존감을 통해 스토리 세계에 플레이어를 살게 하는 방식이야말로 경험 시대의 스토리텔링이 추구하는 방향일 것이다.

넷플릭스의 스토리텔링 혁신

기술은 엔터테인먼트 산업 시장의 판도를 바꿀 수 있을까? 이 질문에 대한 답을 구하기 위해 세 가지 측면에서 검토해보자. 우선 새로운 기술이 등장하면서 우리는 쉽게 접근할 수 있는 다양한 저작도구를 만나게 되었다. 글을 쓰는 일도, 웹툰을 그리는 일도, 영상 콘텐츠까지도 혼자서 제작 가능한 저작도구들이 등장하면서 누구나 창작자가 될 수 있는 시대가 열렸다. 특히나 이런 창작물들이

소비자와 쉽게 만날 수 있는 다양한 플랫폼이 등장했다. 유튜브, 웹툰과 웹소설 플랫폼, 게임 플랫폼들이 바로 그것이다. 뿐만 아니라 SNS를 통해서 우리의 콘텐츠를 많은 대중들에게 소개할 수 있는 마케팅 방법들도 생겨났다.

이 결과로 시장에서의 힘이 이동하기 시작했다. 기존 메이저 기업들의 영향력은 약화되고 새로운 혁신 산업이 등장했다. 그 대표적인 혁신 기업이 바로 넷플릭스이다.

넷플릭스는 2013년 〈하우스 오브 카드House of Cards〉라는 드라마와 함께 혁신의 길로 뛰어들었다. 사실 넷플릭스는 이전부터 비디오를 유통하는 기업으로 활동해왔다. 〈하우스 오브 카드〉를 만나면서부터 플랫폼 사업으로 그 방향성을 선회한 것으로도 볼 수 있다. 2011년 2월 MRC의 공동 창업자인 모데카이 위직Modecai Wicyk과 아시프 사추Asif Satchu는 자신들의 기획 작품인 〈하우스 오브 카드〉라는 새로운 TV 시리즈의 방영권을 따기 위해 대형 방송사와 수차례 미팅을 가졌다. 하지만 협상이 쉽지는 않았다.

기존 방송사들은 제작사와의 관계에서 오래된 전통과 관행이 있었다. 즉, 방송사는 투자와 유통을 주로 책임지고, 제작사는 콘텐츠를 기획하고 제작하는 일을 주된 업무로 삼았다. 제작사의 수보다 상대적으로 방송사의 수가 적기 때문에 늘 방송사가 큰 힘을 갖는 권력의 상하관계를 유지해왔다. 제작사는 시나리오를 기획하여 대형 방송사들을 찾아다니면서 자신들의 작품을 방송에 편성해줄 수 있는지를 협의하는 과정을 반드시 거쳐야만 했다.

각 방송사의 채널에는 시간대별로 고정적이고 제한적인 '띠'가

있다. 자연스럽게 방송사는 상대적으로 더 우수한 콘텐츠를 선별하여 투자를 하고 방영권을 가져갔다. 하지만 드라마는 편수가 많고 스토리가 방대하기 때문에 시나리오와 기획안만으로 투자를 확정하기는 어렵다. 그리하여 방송사들은 '숏shot'이라고 하는 파일럿 프로그램을 제작하는 절차를 도입했다. 파일럿 에피소드는 보통 30분 혹은 60분 정도의 길이로 구성되는데, 파일럿 에피소드에 대한 대중들의 반응이 좋으면 이후 전체 작품에 대한 투자와 방영을 결정하고 그렇지 않으면 그대로 투자를 종결시키는 식이다.

문제는 〈하우스 오브 카드〉가 짧은 파일럿에 모든 내용을 담기가 어려운 복잡한 스토리와 다층적인 플롯, 복합적인 관계를 갖는 캐릭터들을 특징으로 삼고 있다는 데 있었다. 실제로 제작된 이 드라마의 1편을 보면 등장인물도 많고 그들의 관계가 도대체 어떻게 엮여 있는지, 개개인이 욕망하는 것이 무엇인지를 한눈에 파악하기가 매우 어렵다. 그렇기에 기존 방송사들은 드라마 콘셉트와 제작진의 역량에 대해서는 긍정적이었지만 대중적 흥행에 대해서는 비판적인 태도를 보였다.

이런 상황 속에서 넷플릭스는 이 작품의 이야기 구조와 콘셉트, 그리고 제작진이 '대중'이 원하는 것이라는 것을 확신했다. 기존 방송사들이 드라마를 선정하고 투자하는 데 소수의 결정권자들의 주관적이고 직관적인 판단에 의지했다면 넷플릭스는 자신들의 플랫폼을 이용하는 3,300만 명의 회원들의 개별적인 시청 습관을 기록한 데이터를 통해 이 작품에 대한 판단을 내렸다. 실제 시청자들이 어떤 장르의 콘텐츠를 좋아하는지, 누가 나오는 작품을 선호하는

지, 혹은 어떤 감독이 연출한 작품을 좋아하는지에 대한 데이터를 분석해 〈하우스 오브 카드〉의 투자를 결정한 것이다. 그리고 결과는 대성공이었다.

하지만 사실 이런 데이터 기반의 콘텐츠 스토리텔링 사례는 〈하우스 오브 카드〉가 처음은 아니었다. 아마존 스튜디오Amazon Studios라는 온라인 플랫폼에서도 시도한 적이 있었다. 아마존 스튜디오는 동영상 콘텐츠를 제작해서 서비스하는 플랫폼이다. 모든 플랫폼이 그러하듯 아마존 스튜디오도 당연히 IMDB 평점 9 이상의 훌륭한 쇼를 만들고 싶어 했다. 이를 위해 그들은 아이디어 경쟁을 통해 훌륭한 쇼를 선별하는 프로세스를 고안해냈다. 8개 쇼의 파일럿 에피소드를 무료로 아마존 온라인에 배포하고 고객의 데이터를 수집하기 시작한 것이다. 그리고 시청자들이 언제 보기 시작하는지, 보다가 어느 곳에서 멈추는지, 어느 장면을 스킵하는지, 어떤 장면을 다시 보는지, 가장 많은 시청 기록은 어떤 장면에서 나왔는지 등에 대한 데이터들을 수집한 후 그 결과를 바탕으로 드라마를 제작했다. 그 데이터 분석 결과를 가지고 만든 콘텐츠가 바로 2013년 공개된 〈알파 하우스Alpha House〉라는 시트콤이다. 이 시트콤에는 네 명의 공화당원이 등장한다. 문제는 이 콘텐츠가 성공하지 못했다는 데 있다.

무엇이 문제였을까? 고객들의 데이터를 가지고 콘텐츠를 제작하는 과정에 문제가 있었을까? 넷플릭스는 성공했는데, 왜 아마존 스튜디오는 실패했을까?

넷플릭스는 데이터에 기반하긴 했지만 기존의 제작 시스템을

동일하게 적용하지 않았다. 그들은 제작 과정에서도 혁신적인 시도를 했다.

넷플릭스의 가장 획기적인 혁신은 전체 에피소드를 사전 제작을 통해서 만들었다는 것이다. 〈하우스 오브 카드〉는 13편씩 2시즌을 한꺼번에 제작했다. 자그마치 1억 달러, 우리 돈으로 약 1,143억 원 정도를 투자했다고 하니 기존 파일럿 제작 관행에서 크게 벗어난 혁신을 만들어냈다고 할 수 있다.

특히 무엇보다 13편으로 이루어진 한 시즌 에피소드를 한꺼번에 공개했다. 사실 기존 방송사들은 13편을 한꺼번에 공개하면 이 프로그램을 제외한 다른 프로그램들은 편성을 할 수가 없다. 그렇기 때문에 시즌 전체를 한 번에 공개하는 일은 거의 불가능하다. 하지만 넷플릭스는 이 불가능한 일을 보란 듯이 해냈다. 온라인을 기반으로 콘텐츠를 공개하기 때문에 편성이라는 기존 시스템에 구속받지 않기 때문이다. 이런 일들은 시청자에게 새로운 기회와 탄력 있는 시청 방법을 제공했다. 흔히 말하는 '몰아보기binge watching'라는 새로운 문화가 탄생했다.

넷플릭스의 조사에 따르면 67만 명의 회원들이 〈하우스 오브 카드〉의 2개 시즌을 몰아봤다고 한다. 특히 광고를 없애고 월 정액제라는 비즈니스 모델을 가진 넷플릭스는 시청자들에게 콘텐츠에 오롯이 몰입할 수 있는 기회를 부여했다. 시청자들에게 기존과는 다른 혁신적인 방법으로 콘텐츠를 경험할 수 있는 기회를 부여한 것이다. 시청자들은 이제 자신이 보고 싶을 때 보고 싶은 장소에서 영화나 드라마를 볼 수 있게 되었다.

특히 이런 혁신은 창작자들에게도 새롭고 유연한 창작의 기회로 다가왔다. 창작자들은 자유롭게 스토리를 발전시킬 수 있었다. 예를 들어 기존 방송의 경우 30분 편성일 때는 22분, 60분 편성일 때는 44분으로 러닝타임을 맞춰야 했다. 콘텐츠 앞뒤에 따라붙는 광고 시간을 빼야 하고 본편에서도 이전 이야기previous story, 다음 이야기next story 등을 제해야 하기 때문이다.

하지만 넷플릭스는 달랐다. 〈하우스 오브 카드〉의 각 화는 42분에서 59분 정도 되는 자유로운 길이의 러닝타임을 가지고 있다. 모든 화에 '이전 이야기'가 존재하기는 하지만 몰아보기를 하는 시청자들을 위해 '건너뛰기' 기능을 적용시켰다. 특히 본편 중간에 광고는 삽입하지 않기 때문에 창작자 입장에서는 자유로운 스토리텔링을 구현할 수 있다는 큰 장점이 있다.

넷플릭스는 창작자들의 작업에 관여하지 않는 것으로도 유명하다. 〈하우스 오브 카드〉의 경우 시즌 1의 첫 장면은 주인공이 다친 개의 목을 졸라 죽이는 장면으로 시작된다. 넷플릭스 관계자들은 이 첫 장면에 불편함을 호소했을 것이다. 하지만 그들은 작가와 감독에게 이 장면을 고쳐달라는 주문을 하지 않았다.[67] 넷플릭스는 창작자의 권리를 인정하면서 정말 자유로운 창작 활동을 할 수 있도록 지원하는 혁신을 통해 대중에게 사랑받는 작품들을 만들어낼 수 있었다.

넷플릭스는 비즈니스적인 측면에서도 혁신을 지향했다. 그들은 월정액의 구독 기반subscription-based 사업 모델을 추구했다. 광고주의 간섭을 사전에 배제하고 눈치도 보지 않는 시스템을 구축한 것이

다. 그리고 시청자들에게는 다양한 선택권을 주기 위해서 주문형 서비스인 온디맨드on-demand 콘텐츠 전략을 펼쳤다. 제작사는 이용자들의 취향과 선호에 대한 중요한 정보를 수집하고 수집된 고객 데이터를 분석함으로써 개인화된 맞춤 서비스를 제공하고자 했다. 이른바 선순환 구조로 지속 가능한 콘텐츠 향유를 가능하게 한 것이다. 〈하우스 오브 카드〉도 예고편만 9종을 제작, 방영해 시청자 취향에 따라 선택할 수 있도록 서비스를 제공하는 데 중점을 두었다.

그 외에도 TV 방영과 동시간에 상영하거나 넷플릭스에서만 독점적으로 방영한다거나 하는 식으로 다양한 채널 유통 전략을 구사했다. 불법복제를 미연에 방지하기 위해서 전 세계 동시 상영이라는 혁신도 만들어냈다.

2013년 혁명처럼 시작한 넷플릭스는 이제 우리 생활 깊숙한 곳까지 파고들었다. 해외에서 제작된 드라마나 영화를 남들보다 빨리 보기 위해서 서비스를 경험하던 초창기와 달리 오늘날 넷플릭스는 텔레비전과 영화관을 대신하는 대표적인 영상 미디어 플랫폼이 되었다. 수많은 종편 채널이 만들어졌듯이 경쟁하듯 글로벌 OTT(애플TV, 디즈니플러스 등)들도 앞다투어 국내 서비스를 시작했다. 어디 글로벌 OTT뿐이겠는가? WAVE, TVing, 왓챠 등 국내 OTT 서비스도 앞다투어 다양한 콘텐츠를 기획·제작·유통하고 있다. 그야말로 이야기가 넘쳐나는 시대를 우리는 살고 있는 것이다.

마치는 글

공부할 때보다 가르칠 때 더 많이 배운다는 말이 있다. 이 책을 쓰면서 더 많은 깨달음을 얻게 되었음을 부인할 수 없다. 꽤 오랜 시간 동안 '디지털스토리텔링'에 관한 강의를 해왔음에도 이 강의를 한 권의 책으로 정리하는 일이 이토록 어렵고 많은 고민을 안겨줄 것이라고는 상상도 하지 못했다. 입에 침이 마르도록 읊던 이야기라 일필휘지로 쓸 수 있을 줄 알았는데, 글로 정리를 할수록 부족한 부분만 보이니 난감할 뿐이다.

하지만 공부는 결과가 아니라 과정이라고 하지 않았던가. 공부란 모르는 것과 아는 것을 분리시키는 데서부터 시작하는 법이다. 한 권의 책으로 정리하다 보니 미흡한 부분이 무엇인지, 어떤 부분을 채워야 하는지가 서서히 드러나기 시작했다. 그것만으로도 이 책을 쓴 의미가 있다고 생각한다. 스토리텔링의 인기만큼 이 책이 많은 독자와 만나서 부족한 부분이 채워지면 개정판을 낼 기회도

얻을 수 있을 것이다.

바야흐로 스토리가 세상을 지배하는 시대가 도래했다. 평생 이야기를 사랑하고, 이야기의 힘에 매혹돼온 내게는 매 순간이 가슴 뛰는 모험이다. 현실세계와 가상세계를 넘나들며 삶을 풍요롭게 해주는 스토리의 세계, 무한한 가능성이 펼쳐지고 있는 스토리의 세계를 더 풍성하게 즐기는 데 이 책이 도움이 되기를, 그리고 K-스토리텔링을 이끌어가고 있는 모두에게 한 줄기 영감을 줄 수 있기를 바라 마지않는다.

스토리텔링의 세계는 끝나지 않았다. 영원히 지속되는 'to be continued……'다. 이제 진짜 공부가 시작되었다.

1부 스토리, 디지털스토레텔링으로 다시 태어나다

1장 스토리, 스토리텔링 그리고 디지털스토리텔링

1 이인화(2003), 「디지털 스토리텔링 창작론」, 『디지털 스토리텔링』, 고욱 외, 황금가지, p. 14.

2 더들리 앤드루(1988), 『현대영화이론』, 조희문 역, 한길사, p. 84.

3 이인화(2014), 『스토리텔링 진화론』, 해냄, pp. 16~28. 재인용, 발터 벤야민(1983), 『발터 벤야민의 문예이론』, 반성완 역, 민음사, pp. 170~174.

4 사실 현존하는 가장 오래된 활판인쇄물은 1377년 고려 우왕 때 금속활자로 찍어낸 『직지심체요절』이다. 이는 구텐베르크의 성서보다 78년이나 앞선 것이다. 19세기 우리나라에 부임한 프랑스 공사에 의해 땅에 묻혀 있던 직지가 발견되었고 이후 프랑스로 넘어가 프랑스 국립도서관에 보관되었다. 그리고 1972년 박병선 박사가 오랜 시간 금속인쇄술을 연구한 끝에 『직지심체요절』이 현전하는 가장 오래된 금속활자본임을 밝혀냈다. 『직지심체요절』은 2001년에 유네스코 세계 기록유산에 등재되었다.

5 "Our Stroy: How It All Began", StoryCenter 웹사이트 https://www.story-center.org/history.

6 Bryan Alexander(2011), *The New Digital Storytelling*, Praeger, p. 3.

7 이인화(2003), 「디지털 스토리텔링 창작론」, 『디지털 스토리텔링』, 황금가지.

8 이야기가 연필과 종이로 쓰이던 시대를 지나 컴퓨터를 활용해서 이야기 예술을 구현하는 시대를 맞이하게 되면서 '인터랙션'이 중요한 화두가 되었다. 스토리의 어느 부분에서 독자(향유자)의 개입을 가능하게 할 것인지에 대한 설계를 하기 위해서는 인터랙션이 작동하는 원리에 대한 이해가 선행되어야 하며, 인터랙션이 가능한 서사구조는 어떻게 디자인해야 하는지에 대한 공부가 필수적이다. 뿐만 아니라 인터랙션을 구현할 수 있는 컴퓨터 언어도 함께 익힌다면 차세대 스토리텔링을 이끌어갈 충분한 역량을 갖추게 될 것이다.

2장 디지털스토리텔링의 탄생과 특징

9 레프 마노비치(2014), 『뉴미디어의 언어』, 서정신 역, 커뮤니케이션북스, pp. 296~309.

10 브렌다 로렐(2008), 『컴퓨터는 극장이다』, 유민호·차경애 역, 커뮤니케이션북스, 2008, p. 65.

11 Chris Stone(2019), "The Evolution of Video Games as a Storytelling Medium, and the role of Narrative in Modern Games", Game Developer 웹사이트 https://www.gamedeveloper.com/design/the-evolution-of-video-games-as-a-storytelling-medium-and-the-role-of-narrative-in-modern-games.

12 가스통 바슐라르(2003), 『공간의 시학』, 곽광수 역, 동문선, p .88.

13 마이클 하임(1997), 『가상현실의 철학적 의미』, 책세상, p. 180.

14 장 보드리야르(2001), 『시뮬라시옹』, 하태환 역, 민음사.

15 Marie-Laure Ryan(2001), *Narrative as Virtual Reality: Immersion and Interactivity in Literature and Electronic Media*, Johns Hopkins University Press, pp. 26~34.

16 Pierre Levy(1998), *Becoming Virtual*, Basic Books.

17 Marie-Laure Ryan(2001), *Narrative as Virtual Reality: Immersion and Interactivity in Literature and Electronic Media*, Johns Hopkins University Press, p. 28.

18 Sybille Lammes(2011), "Terra Incognita: Computer Games, Catography and Spatial Stories", Marianne van den Boomen(2011), *Digital Material: Tracing New Media in Everyday Life and Technology*, Amsterdam University Press, pp. 223~235.

19 Noah Wardrip-Fruin and Pat Harrigan(2006), *First Person: New Media as Story, Performance, and Game*, The MIT Press, p. 122.

20 LG CNS 홍보부문(2014. 4. 1), 「미생, 완생을 향해 새 길을 떠나다: 윤태호 작가 인터뷰」, 『LG CNS』.

3장 미디어와 스토리텔링

21 마셜 매클루언(1999), 『미디어의 이해』, 박정규 역, 커뮤니케이션북스, p. 121.

22 위의 책, p. 24.

23 위의 책, p. 423.

24 Richard Scheinin(1990, February 10), "A New Reality, Via Computer System Gives Dream Worlds Ring of Truth", *Orlando Sentinel.*

25 제이 데이비드 볼터·리처드 그루신(2006), 『재매개: 뉴미디어의 계보학』, 이재현 역, 커뮤니케이션북스, pp. 24~26.

26 A. Bazin(1980), "The Ontology of the Photographic Image", *Classic Essays in Photographic*, Leete's Island Books, p. 240.

27 Tom Gunning(1995), "An Aesthetic of Astonishment", in Linda Williams(ed.), *Viewing Positions: Ways of Seeing Film*, Rutgers University Press, pp. 114~133.

28 레프 마노비치(2004), 『뉴미디어의 언어』, 서정신 역, 생각의 나무, p. 35~65.

2부 디지털스토리텔링의 3인방

4장 이미지 스토리텔링

1 국내에서는 18세기 요한 게오르크 헤르텔Johann Georg Hertel이 간행한 판본을 번역한 책이 출간되었다.

2 에르빈 파노프스키(2013), 『시각예술의 의미』, 임산 역, 한길사, p. 84.

3 W. J. T. 미첼(2005), 『아이코놀로지: 이미지, 텍스트, 이데올로기』, 임산 역, 시지락.

4 장정환(2011. 3. 8), 「지금이 바로 셔터를 누를 때」, 『충북일보』.

5 언스트 H. 곰브리치(2017), 『서양 미술사』, 백승길·이종숭 역, 예경.

6 박중서(2009. 8. 13), 「앙리 카르티에 브레송」, 『네이버캐스트: 인물세계사』.

5장 영상 스토리텔링

7 레프 마노비치(2014), 『뉴미디어의 언어』, 서정신 역, 커뮤니케이션북스, p. 370.

8 이동은(2014), 「공감각의 문화 혁명, 3D 입체영화의 스토리텔링 전략 연구」, 『인문콘텐츠』 제32호, 인문콘텐츠학회, pp.121~128에서 발췌 및 재구성.

9 Arch Oboler(1953), *Three-Dementia: Stereo Pictures Must Become More Than a Circus Novelty in The 1953 Yearbook of Motion Pictures*, New York: Wid's Films and Film Folk, p.153; Sarah Atkinson(2011), "Stereoscopic-3D storytelling –Rethinking the Conventions, Grammar and Aesthetics of a New Medium", *Journal of Media Practice* Vol. 12, No. 2, p.145. 재인용.

10 Barbara Robertson(2008, November), "Rethinking Moviemaking: Animation and Visual Effects Studios Discover Creative Possibilities in Three Dimensions", *CGW* Vol. 31(11), pp. 10~19.

11 앙드레 바쟁(2013), 『영화란 무엇인가?』, 박상규 역, 사문난적, pp. 41~42.

12 질 들뢰즈(2002), 『시네마 I: 운동–이미지』, 유진상 역, 시각과 언어.

13 자크 오몽(2006), 『이마주: 영화·사진·회화』, 오정민 역, 동문선, pp. 127~128.

14 이동은(2014), 「공감각의 문화 혁명, 3D 입체영화의 스토리텔링 전략 연구」, 『인문콘텐츠』 제32호, 인문콘텐츠학회, pp. 129~136에서 발췌 및 재구성.

6장 게임 스토리텔링

15 한혜원(2009), 「디지털 게임의 다변수적 서사 연구」, 이화여자대학교 박사학위논문.

16 이동은(2012), 「디지털 게임 플레이의 신화성 연구: MMOG를 중심으로」, 이화여자대학교 박사학위논문에서 부분 발췌 및 재구성.

17 David Myers(2009), "The Video Game Aesthetic: Play as Form", ByBernard Perron & Mark J. P. Wolf(eds.), *The Video Game Theory Reader 2*, Routledge, p. 45.

18 리터드 라우스(2001), 『게임 디자인: 이론과 실제』, 최현호 역, 정보문화사, p. 33

19 Simon Egenfeldt-Nielsen, Jonas Heide Smith & Susana Pajares Tosca(2008), Bernard Perron & Mark J. P. Wolf(eds.), *Understanding Video Games: The Essential Introduction*, Routledge, p. 102.

20 Zimmerman, Eric(2009), "Gaming Literacy: Game Design as a Model for Literacy in the 21st Century", Bernard Perron & Mark J. P. Wolf(eds.), *The Video Game Theory Reader 2*, Routledge, pp. 23~31.

21 Markku Eskelinen(2001, July), "The Gaming Situation", *Game studies*

Vol. 1(1).

22 요한 하위징아(1997), 『호모 루덴스』, 김윤수 역, 까치.

23 Jon Radoff(2011), *Game on: Energize Your Business with Social Media Games*, Wiley Publishing, p. 258.

24 미르체아 엘리아데(2010), 『성과 속』, 이은봉 역, 한길그레이트북스, pp. 49~50.

25 한혜원(2005), 『디지털 게임 스토리텔링』, 살림.

26 Ragnhild Tronstad(2001), "Semiotic and Non Semiotic MUD Performance", COSIGN Conference 2001.

27 Espen Aarseth(2004), "Quest Games as Post-Narrative Discourse", Marie-Laure Ryan et al(eds.), *Narrative Across Media*, Unversity of Nebraska Press.

28 이인화(2005), 『한국형 디지털 스토리텔링』, 살림.

29 이동은(2017), 『게임, 신화를 품다』, 홍릉과학출판사에서 부분 발췌 및 재구성.

30 클로드 레비-스트로스(2005), 『신화학 1: 날것과 익힌 것』, 임봉길 역, 한길사, p. 100.

31 조은하(2008), 『게임 시나리오 쓰기』, 랜덤하우스코리아, p. 40.

32 김영희(2012), 「한국구전서사 속 '부친살해' 모티프의 역방향 변용 탐색」, 『고전문학연구』 제41호, 한국고전문학회, p. 323.

3부 미래 스토리 세상의 주역

7장 트랜스미디어 스토리텔링

1 트랜스미디어 스토리텔링과 크로스미디어 스토리텔링에 대한 기본 이론을 자세히 알고 싶다면 커뮤니케이션북스에서 출간된 서성은의 『트랜스미디어 스토리텔링』(2018)과 『크로스미디어 스토리텔링』(2018)을 추천한다.

2 헨리 젠킨스(2008), 『컨버전스 컬처』, 김정희원·김동신 역, 비즈앤비즈, p. 149

3 이 작품에 대한 자세한 설명은 서성은의 박사학위논문을 참조할 수 있다. 서성은(2015), 「매체 전환 스토리텔링 연구」, 이화여자대학교 박사학위논문.

4 Robert Pratten(2011), *Getting Started in Transmedia Storytelling: A Prac-*

tical Guide for Beginners, CreateSpace.

5 린다 허천(2017), 『각색 이론의 모든 것』, 손종흠·유춘동·김대범·이진형 역, 앨피, p. 15.

6 Charles Newman(1985), *The Postmodern Aura: The Act of Fiction in an Age of Inflation*, Northwestern University Press.

7 린다 허천, 앞의 책, p. 77.

8 Robert Pratten(2011), *Getting Started in Transmedia Storytelling: A Practical Guide for Beginners*, CreateSpace Independent Publishing Platform.

9 서성은(2015), 「매체 전환 스토리텔링 연구」, 이화여자대학교 박사학위논문, p. 33.

10 Andrea Philips(2012), A Creator's Guide to Transmedia Storytelling: How to Captivate and Engage Audiences Across Multiple Platforms, McGraw Hill.

11 아즈마 히로키(2012), 『게임적 리얼리즘의 탄생』, 장이지 역, 현실문화.

8장 메타이야기적 상상력과 스토리텔링

12 이동은(2016), 「단편 애니메이션에 나타나는 은유적 상상력과 스토리텔링: 〈페이퍼맨〉을 중심으로」, 『만화애니메이션 연구』 제45호, 한국만화애니메이션학회에서 부분 발췌 및 재구성.

13 송태현(2010), 『상상력의 위대한 모험가들 융, 바슐라르, 뒤랑』, 살림, pp. 35~36.

14 이동은 외(2015), 「트랜스미디어+브랜드/마케팅: 트랜스미디어 시대의 브랜드 스토리텔링 전략」, 한혜원 외, 『트랜스미디어 스토리텔링의 이해』, 이화여자대학교출판문화원, pp. 71~92에서 부분 발췌 및 재구성.

15 패트릭 오닐(2004), 『담화의 허구』, 이호 역, 예림기획, p. 31.

16 아즈마 히로키, 앞의 책.

17 이동은(2016), 「메타이야기적 상상력과 캐릭터 중심 스토리텔링 모델」, 『만화애니메이션 연구』 제42호, 한국만화애니메이션학회, pp. 213~240 재구성.

18 아즈마 히로키, 앞의 책, p. 27.

19 김헨리 젠킨스에 대해서는 Henry Jenkins(2013), *Textual Poachers: Television Fans & Participatory Culture*, Routledge, 2013, p. 160, 앤 제이미슨에 대해서는 Anne Jamison(2013), "The Theory of Narrative Causality", *Fic:*

Why Fanfiction Is Taking Over the World, BenBella Books Inc., pp. 3~24, 폴 부스에 대해서는 Paul Booth(2016), *Digital Fandom 2.0: New Media Studies*, Peter Lang Inc., p. 34.를 참고하라.

9장 메타버스와 경험 시대의 스토리텔링

20 이동은(2007), 「가상세계(Vitual World)의 장소성 획득을 위한 스토리텔링: 세컨드라이프 〈세라코리아〉 기획을 중심으로」, 이화여자대학교 석사학위 논문에서 발췌 및 재구성.

21 닐 스티븐슨(2021), 『스노 크래시 1』, 남명성 역, 문학세계사, p. 38.

22 시뮬레이터simulator의 줄임말로 이 용어는 '지역'과 같은 의미로 사용된다. 하나의 SIM은 크기가 256×256m, 즉 6만 5,536제곱미터이다.

23 Betsy Book(2004, October), "In Moving Beyond The Game: Social Virtual Worlds", State of Play 2 Conference.

24 경원철(2021. 12. 31), 「게임을 플레이하면서 돈까지 번다? 글로벌 게임시장 트렌드로 떠오른 P2E 게임」, 『게임 포커스』.

25 이 푸 투안(2007), 『공간과 장소』, 심승희 역, 대윤, pp. 15~17.

26 니콜라스 네그로폰테(1997) 『디지털이다』, 백욱인 역, 박영률출판사, p. 157.

27 김원영(2007), 「가상현실에서 관람자의 체험 방식 연구」, 이화여자대학교 석사학위논문, p. 35.

28 시모어 채트먼(1999), 『영화와 소설의 서사구조』, 김경수 역, 민음사, pp. 115~128.

29 위의 책, p. 168.

30 손소희·민서윤·이동은(2018), 「국내외 박물관의 게이미피케이션 사례 연구」, 『한국게임학회논문지』 제18권 제2호, 한국게임학회, pp. 109~120에서 발췌 및 재구성.

31 Nina Simon(2007), "Discourse in the Blogosphere: What Museums Can Learn from Web 2.0", *Museums & Social Issues* Vol. 2 No. 2, p. 259.

32 Lynda Kelly(2009, October 20), "The Impact of Social Media on Museum Practice", Paper presented at the National Palace Museum, Taipei, pp. 3~4.

33 Mark Walhimer(2016), "Museum 4.0 as the Future of STEAM in Muse-

ums", *The STEAM Journal* Vol. 2(2), Article 14.

34 "The NMC Horizon Report: 2015 Museum Edition", NMC, p. 2 https:// files.eric.ed.gov/fulltext/ED559371.pdf.

35 Conxa Roda(2015, January 29), "15 technological trends in the museums in 2015/2", Museu Nacional D'Art De Catalunya 블로그 https://blog.museunacional.cat/en/15-technological-trends-in-the-museums-2015-2/.

36 계보영·김영수(2008년 5월),「증강현실 기반 학습에서 매체특성, 현존감, 학습 몰입, 학습효과의 관계 규명」,『교육공학연구』제24권 제4호, 한국교육공학회, p. 200.

37 김준영(2020년 5월),「COVID 19 영국: 공연계 라이브에서 디지털(Live to Digital) 움직임」,『한국연극』, 제526호, p. 33.

38 한정호(2016년 8월),「공연 영상화 10년 국내외 현황과 과제」,『객석』, pp. 158~165.

39 김희석(2017),「공연 중계영상의 관객증대 전략: 생산성 분석과 관객 조사, 질 적 논의를 통한 전략과제 제안」, 성균관대학교 박사학위논문, p. 47.

40 AEA Consulting(2016, October), "From Live-to-Digital", pp. 10~15, https://www.artscouncil.org.uk/sites/default/files/download-file/From_ Live_to_Digital_OCT2016.pdf.

41 정우정·한정호(2020),「포스트 코로나 시대의 공연예술의 전환적 패러다임」, 『문화경제연구』제23권 제3호, 한국문화경제학회, p. 13.

42 신민경(2021),「공연예술의 컨택트와 온택트의 공존 가능성: 국립극장 공영영상 프로그램을 중심으로」,『연기예술연구』제23권 제3호, 한국연기예술학회, p. 191.

43 Joshua Barone(2020, August 30), "With a Pickup Truck and an Open Mind, the Philharmonic Returns", *The New York Times*.

44 제러미 리프킨·안희경 외(2020),『오늘부터의 세계』, 메디치미디어, p. 181.

45 David Throsby & Hasan Bakhshi(2010), "Culture of Innovation: An Economic Analysis of Innovation in Arts and Cultural Organisations", NESTA.

46 한국문화예술위원회(2019. 10. 21),「아카이브는 살아 있다!: 한국문화예술위 원회 아르코예술기록원」, 인문360.

47 Youtube 고객센터의 실시간 스트리밍 제한에 대한 가이드에 나와 있는 내용 이다.

48 https://www.sac.or.kr/site/main/sacOnScreen/sacOnScreen의 동영상을 참조하라.

49 김미희(2016), 「예술의전당 영상사업!을 아시나요」, 『예술경영 웹진』 No, 352, 예술경영지원센터.

50 박병성(2019년 5월), 「예술의전당 SAC on Screen」, 『월간 더뮤지컬』 제188호.

51 한국과학기술기획평가원(KISTEP)(2020), 「미래예측 브리프[2020-1] 포스트 코로나 시대의 미래전망 및 유망기술」.

52 유성운(2020. 4. 28), 「'슈퍼엠' 세계 첫 온라인 콘서트 25억 벌었다」, 『중앙일보』.

53 박세연(2020. 10. 13), 「방탄소년단 '온라인 콘서트', 191개국에서 99만 명이 봤다」, 『아세안 문화 경제 미디어』.

54 이태훈(2020. 10. 6), 「온라인에 뜬 뮤지컬 '모차르트', 유료관객 1만 5000명 몰렸다」, 『조선일보』.

55 Luxinnovation(2020. 9. 6), 「포스트 코로나 시대의 10가지 핵심 기술」, Luembourg Trade & Invest.

56 마셜 밴 앨스타인 외(2017), 『플랫폼 레볼루션』, 이현경 역, 부키.

57 박수용(2020. 6. 15), 「언택트가 아닌 디지택트 시대다」, 『한국경제』,

58 강윤주(2020. 11. 4), 「화상회의 기술과 예술단체가 만나 작품이 탄생하다」, 『오마이뉴스』.

59 다음에서 공연을 확인할 수 있다. https://youtu.be/TkJ56S7cRwM.

60 한상정(2021), 『만화학의 재구성』, 이숲, p.142.

61 김소현(2008), 「인터넷 만화에서 칸이 내러티브에 미치는 영향에 관한 연구」, 『한국디자인학회 2008 봄 국제학술발표대회 논문집』, 한국디자인학회, p. 287.

62 김지연·오영재(2012), 「웹툰에 있어서 서사구조에 따른 공간 활용에 대한 비교분석: 국내외 웹툰사례를 중심으로」, 『한국영상학회논문집』 제10권 제3호, 한국영상학회, p. 136.

63 김숙·장민지(2016), 「스몰 콘텐츠 웹소설의 빅 플랫폼 전략」, 『KOCCA포커스』 제16권 제8호, 한국콘텐츠진흥원, p. 20.

64 2022년 1월 4일 현재 관심 12만 명, 다운로드 1억 4,712만 회를 기록하고 있다.

65 신홍주(2018), 「VR 애니메이션의 장르적 특성 연구」, 『애니메이션연구』 제14권 제3호, 한국애니메이션학회, p. 295.

66 Saschka Unseld(2015, July 15), "5 Lessons Learned While Making Lost",

Oculus Story Studio 블로그 https://www.oculus.com/story-studio/blog/5-lessons-learned-while-making-lost/.

67 마이클 스미스·라훌 텔랑(2018),『플랫폼이 콘텐츠다』, 임재완·김형진 역, 이콘, p. 23.

그림 출처

〔그림 2-1〕 ⓒ dongilee/pibigallery

〔그림 2-2〕 ⓒ Photo-illustration for TIME by Arthur Hochstein with photographs by Spencer Jones-Glasshouse

〔그림 2-10〕 ⓒ johnmaeda

〔그림 3-1〕 ⓒ 이명호

〔그림 4-4〕 ⓒ Hans Lee
https://hansbotak.wixsite.com/thework?lightbox=imagepd5

〔그림 4-5〕 ⓒ 이제석 광고연구소
http://www.jeski.org/article_view.php?category=main2&idx=55#.Yd5tCGhByUk

〔그림 4-7〕 https://rokokometa.files.wordpress.com/2013/12/match1.jpg

〔그림 4-9〕 https://miquelbombardo.wordpress.com/2016/11/23/resumen-panzani/

〔그림 7-2〕 SMTOWN(2014. 12. 3.), EXO 2015 COMING SOON https://youtu.be/u2pL0_xyRYE

〔그림 7-3〕 SMTOWN(2015. 3. 19.), Pathcode #KAI https://youtu.be/tCraTquoTMU

〔그림 7-4〕 https://www.instiz.net/name_enter/45046537

〔그림 9-1〕 https://en.wikipedia.org/wiki/Anshe_Chung#/media/File:Anshe-Chung_BusinessWeek_Cover.gif

〔그림 9-2〕 ⓒ스튜디오호랑, 네이버 포스트 「VR웹툰이 기준을 제시하다, 스피어툰」, VR 연구소, 스튜디오호랑 유니티 행사 발표 자료.

〔그림 9-3〕 (좌) EkosVR(2016. 4. 3.), Henry a VR Experience - Oculus Story Studio - Oculus Rift https://youtu.be/IUY2yI5F16U
(우) Baobab Studios(2016. 3. 11.), INVASION! 360 VR Sneak Peek https://youtu.be/gPUDZPWhiiE

* 수록된 사진 중 일부는 갖은 노력에도 불구하고 저작권자를 확인하지 못하였습니다. 확인되는 대로 최선을 다해 협의하겠습니다.

참고문헌

가스통 바슐라르(2003), 『공간의 시학』, 곽광수 역, 동문선.

노스홉 프라이(1998), 『문학의 원형』, 이상우 역, 명지대학교출판부.

니콜라스 네그로폰테(1997), 『디지털이다』, 백욱인 역, 박영률출판사.

닐 스티븐슨(2021), 『스노 크래시 1·2』, 남명성 역, 문학세계사.

더들리 앤드루(1988), 『현대영화이론』, 조희문 역, 한길사.

라프 코스터(2005), 『재미이론』, 안소현 역, 디지털미디어리서치.

레프 마노비치(2004), 『뉴미디어의 언어』, 서정신 역, 생각의나무.

로제 카이와(1994), 『놀이와 인간』, 이상률 역, 문예출판사.

르네 지라르(2000), 『폭력과 성스러움』, 김진식·박무호 역, 민음사.

르네 지라르(2006), 『문화의 기원』, 김진식 역, 기파랑.

리처드 라우스(2001), 『게임 디자인: 이론과 실제』, 최현호 역, 정보문화사.

린다 허천(2017), 『각색 이론의 모든 것』, 손종흠·유춘동·김대범·이진형 역, 앨피.

마거릿 버트하임(2002), 『공간의 역사』, 박인찬 역, 생각의나무.

마르치아 엘리아데(1998), 『이미지와 상징』, 이재실 역, 까치.

마르쿠스 슈뢰르(2010), 『공간, 장소, 경계』, 배정희·정인모 역, 에코리브르.

마셜 매클루언(1999), 『미디어의 이해: 인간의 확장』, 박정규 역, 커뮤니케이션북스.

마셜 밴 앨스타인 외(2017), 『플랫폼 레볼루션』, 이현경 역, 부키.

메리 풀러·헨리 젠킨스(2001), 「닌텐도와 신세계 여행 담론: 대담」, 『인터넷과 온라인 게임』, 이재현 편, 커뮤니케이션북스.

바라트 아난드(2017), 『콘텐츠의 미래』, 김인수 역, 리더스북.

박근서(2009), 『게임하기』, 커뮤니케이션북스.

박기수(2015), 『문화콘텐츠 스토리텔링 구조와 전략』, 논형.

발터 벤야민(1983), 『발터 벤야민의 문예이론』, 반성완 역, 민음사.

배상준(2016), 『미장센』, 커뮤니케이션북스.

배상준(2019), 『영화학 개론』, 건국대학교출판부.

블라디미르 프로프(1987), 『민담형태론』, 유영대 역, 새문사.

서동욱(2000), 『차이와 타자』, 문학과지성사.

서성은(2018), 『크로스미디어 스토리텔링』, 커뮤니케이션북스.

서성은(2018), 『트랜스미디어 스토리텔링』, 커뮤니케이션북스.

송태현(2005), 『상상력의 위대한 모험가들』, 살림.

시모어 채트먼(2019), 『이야기와 담화』, 홍재범 역, 호모루덴스.

안인희(2007), 『안인희의 북유럽 신화 1』, 웅진지식하우스.

안진경(2021), 『디지털 게임의 장르 이론』, 커뮤니케이션북스.

앙드레 바쟁(2013), 『영화란 무엇인가?』, 박상규 역, 사문난적.

앤드류 글래스너(2006), 『인터랙티브스토리텔링』, 김치훈 역, 커뮤니케이션북스.

에르빈 파노프스키(2013), 『시각예술의 의미』, 임산 역, 한길사.

에른스트 카시러(2011), 『상징형식의 철학 제1권: 언어』, 박찬국 역, 아카넷.

에스펜 올셋(2007), 『사이버텍스트』, 류현주 역, 글누림.

오세정(2007), 『신화, 제의, 문학: 한국 문학의 제의적 기호작용』, 제이앤씨.

오트 프리드리히 볼노(2011), 『인간과 공간』, 이기숙 역, 에코리브르.

요한 하위징아(1997), 『호모 루덴스』, 김윤수 역, 까치.

월터 J. 옹(1995), 『구술문화와 문자문화』, 이기우·임명진 역, 문예출판사.

윤혜영(2017), 『디지털 게임의 모드』, 커뮤니케이션북스.

이동은(2017), 『게임, 신화를 품다』, 홍릉.

이동은(2021), 『나는 게임한다 고로 존재한다』, 자음과모음.

이어령·이동은(2010), 『이어령의 교과서 넘나들기 1: 디지털편』, 살림.

이인화(2005), 『한국형 디지털 스토리텔링』, 살림.

이인화(2014), 『스토리텔링 진화론』, 해냄.

이정우(2003), 『사건의 철학』, 철학아카데미.

이진(2020), 『모바일게임 스토리텔링』, 커뮤니케이션북스.

이진경(2010), 『근대적 시·공간의 탄생』, 그린비.

임학순(2010), 『디지털 미디어 발전에 따른 문화예술 환경 분석 및 정책적 대응 방안 연구』, 한국문화관광연구원.

자넷 H. 머레이(2001), 『인터랙티브 스토리텔링』, 한용환·변지연 역, 안그라픽스.

자크 데리다(2001), 『글쓰기와 차이』, 남수인 역, 동문선.

자크 오몽(2006), 『이마주』, 오정민 역, 동문선.

장 보드리야르(2001), 『시뮬라시옹』, 하태환 역, 민음사.

쟝 삐아제 외(1990),『구조주의의 이론』, 김태수 편, 인간사랑.

전민희(2011),『전나무와 매』, 제우미디어.

정기도(2000),『나, 아바타 그리고 가상세계』, 책세상.

제라르 즈네뜨(1992),『서사 담론』, 권택영 역, 교보문고.

제러미 리프킨·안희경 외(2020),『오늘부터의 세계』, 안희경 편, 메디치미디어.

제시 웨스턴(1988),『제식으로부터 로망스로』, 정덕애 역, 문학과지성사.

제이 데이비드 볼터·리처드 그루신(2006),『재매개: 뉴미디어의 계보학』, 이재현 역, 커뮤니케이션북스.

제임스 조지 프레이저(2021),『황금가지 1』, 박규태 역, 을유문화사.

조은하(2008),『전략게임보다 더 전략적인 게임 시나리오 쓰기』, 랜덤하우스코리아.

조지프 캠벨(1998),『신화의 세계』, 과학세대 역, 까치글방,

조지프 캠벨(1999),『영웅』, 이윤기 역, 민음사.

주경복(1996),『레비스트로스』, 건국대학교출판부.

지그문트 프로이트(1997),『종교의 기원』, 이윤기 역, 열린책들.

질 들뢰즈(1999),『의미의 논리』, 이정우 역, 한길사.

질 들뢰즈(2002),『시네마 1: 운동-이미지』, 유진상 역, 시각과언어.

질베르 뒤랑(2007),『상상계의 인류학적 구조들』, 진형준 역, 문학동네.

최유찬(2008),『문학과 게임의 상상력』, 서정시학.

칼 구스타프 융(2009),『인간과 상징』, 이윤기 역, 열린책들.

크리스토퍼 보글러(2005),『신화, 영웅 그리고 시나리오 쓰기』, 함춘성 역, 무우수.

크리스티 골드·블리자드 엔터테인먼트(2010),『월드 오브 워크래프트 아서스: 리치왕의 탄생』, NEOG 역, 제우미디어.

클로드 레비-스트로스(2005),『신화학 1: 날것과 익힌 것』, 임봉길 역, 한길사.

페르디낭 드 소쉬르(2012),『일반언어학 강의』, 김현권 역, 지만지.

피에르 레비(2002),『디지털 시대의 가상현실』, 전재연 역, 궁리.

필립 윌라이트(2000),『은유와 실제』, 김태옥 역, 한국문화사.

한상정(2021),『만화학의 재구성』, 이숲.

한혜원 외(2015),『트랜스미디어 스토리텔링의 이해』, 이화여자대학교출판문화원.

한혜원(2005),『디지털 게임 스토리텔링』, 살림.

한혜원(2010),『디지털 시대의 신인류 호모 나랜스』, 살림.

한혜원(2016),『앨리스 리턴즈』, 이화여자대학교출판문화원.

H. 포터 애벗(2010), 『서사학 강의』, 우찬제·공성수·이소연·박상익 역, 문학과지
성사.

W. J. T. 미첼(2005), 『아이코놀로지: 이미지, 텍스트, 이데올로기』, 임산 역, 시지락.

Alexander, Bryan(2011), *The New Digital Storytelling*, Praeger.

Egenfeldt-Nielsen, Simon, Jonas Heide Smith & Susana Pajares Tosca(2008),
Understanding Video Games, Routledge.

Levy, Pierre(1998), *Becoming Virtual*, Plenum Trade.

Myers, David(2009), "The Video Game Aesthetic: Play as Form", ByBernard
Perron, Mark J. P. Wolf(eds.), *The Video Game Theory Reader 2*, Routledge.

Radoff, Jon(2011), *Game On: Energize Your Business with Social Media
Games*, Wiley.

Ryan, Marie-Laure(2000), *Narrative as Virtual Reality: Immersion and Inter-
activity in Literature and Electronic Media*, The Johns Hopkins University
Press.

Wardrip-Fruin, Noah(2006), *First Person*, The MIT Press.

Zimmerman, Eric(2009), "Gaming Literacy: Game Design as a Model for Lit-
eracy in the 21st Century", ByBernard Perron, Mark J. P. Wolf(eds.), *The
Video Game Theory Reader 2*, Routledge.

김소현(2008), 「인터넷 만화에서 칸이 내러티브에 미치는 영향에 관한 연구」, 『한
국디자인학회 2008 봄 국제학술발표대회 논문집』, 한국디자인학회.

김숙·장민지(2016), 「스몰 콘텐츠 웹소설의 빅 플랫폼 전략」, 『KOCCA포커스』 제
16권 8호, 한국콘텐츠진흥원.

김영희(2012), 「한국 구전서사 속 '부친살해' 모티프의 역방향 변용 탐색」, 『고전문
학연구』 제41호, 한국고전문학회.

김원영(2007), 「가상현실에서 관람자의 체험 방식 연구」, 이화여자대학교 석사학
위논문.

김준영(2020년 5월), 「COVID 19 영국: 공연계 라이브에서 디지털(Live to Digi-
tal) 움직임」, 『한국연극』 제526호.

김지연·오영재(2012), 「웹툰에 있어서 서사구조에 따른 공간활용에 대한 비교분
석: 국내외 웹툰사례를 중심으로」, 『한국영상학회논문집』 제10권 제3호, 한국

영상학회.

김희석(2017), 「공연 중계영상의 관객증대 전략: 생산성 분석 및 관객조사, 질적논의를 통한 전략과제 제안」, 성균관대학교 박사학위논문.

박기수·안숭범·이동은·한혜원(2012), 「문화콘텐츠 스토리텔링의 현황과 전망」, 『인문콘텐츠』 제27호, 인문콘텐츠학회.

서성은(2009), 「중세 판타지 게임의 세계관 연구」, 『한국콘텐츠학회 논문지』 제9권 제9호, 한국콘텐츠학회.

서성은(2015), 「매체 전환 스토리텔링 연구」, 이화여자대학교 박사학위논문.

이동은(2008), 「가상세계(Virtual world)의 장소성 획득을 위한 스토리텔링: 세컨드라이프 〈세라코리아〉 기획을 중심으로」, 이화여자대학교 석사학위논문.

이동은(2009), 「아바타 기획을 위한 디지털 공간의 페르소나」, 『한국게임학회 논문지』 제9권 제4호, 한국게임학회.

이동은(2013), 「디지털 게임 플레이의 신화성 연구」, 이화여자대학교 박사학위논문.

이동은(2014), 「공감각의 문화 혁명, 3D 입체영화의 스토리텔링 전략 연구」, 『인문콘텐츠』 제32호, 인문콘텐츠학회.

이동은(2016), 「메타이야기적 상상력과 캐릭터 중심 스토리텔링 모델」, 『만화애니메이션연구』 제42호, 한국만화애니메이션학회.

정우정·한정호(2020), 「포스트 코로나 시대의 공연예술의 전환적 패러다임」, 『문화경제연구』 제23권 제3호, 한국문화경제학회.

한국과학기술기획평가원(KISTEP)(2020), 「미래예측 브리프[2020-1] 포스트 코로나 시대의 미래전망 및 유망기술」.

한정호(2016), 「공연영상화 10년 국내외 현황과 과제」, 『객석』, https://auditorium.kr/2016/08/%EA%B3%B5%EC%97%B0-%EC%98%81%EC%83%81%ED%99%94-10%EB%85%84-%EA%B5%AD%EB%82%B4%EC%99%B8-%ED%98%84%ED%99%A9%EA%B3%BC-%EA%B3%BC%EC%A0%9C/

한혜원(2009), 「디지털 게임의 다변수적 서사 연구」, 이화여자대학교 박사학위논문.

AEA Consulting(2016, October), "From Live-to-Digital" https://www.artscouncil.org.uk/sites/default/files/download-file/From_Live_to_Digital_OCT2016.pdf.

Bakhshi, Hasan & David Throsby(2010), "Culture of Innovation: An Economic Analysis of Innovation in Arts and Cultural Organisations", NESTA.

Book, Betsy(2004, October), "In Moving Beyond The Game: Social Virtual Worlds", State of Play Second Conference.

Eskelinen, Markku(2001, July), "The Gaming Situation", *Game Studies* Vol. 1(1).